KB055845

RM

-

김남준

진
Jin
-
김석진

슈가
SUGA
-
민윤기

제이홉
j-hope
-
정호석

지민
Jimin
-
박지민

뷔
V
-
김태형

정국
Jung Kook
-
전정국

BEYOND THE STORY

일러두기

● 방탄소년단이 인터뷰를 통해 서술한 부분은 앞머리에 ── 를 붙여 수록했다.

● 본문 내의 각주 및 QR 코드는 편집자주다.

● 도서 발행일 이후 일부 QR 코드의 자료는 해당 채널의 사정상 게시가 종료될 수 있다.

● 앨범·곡·콘서트는 원제목을 그대로 수록했으며, 그 밖의 경우 한글 표기를 기본으로 하고 원어를 병기했다.

● 언급된 날짜는 한국 기준이며, 그 외 국가 및 지역의 날짜를 따를 경우 현지 기준임을 명기했다.

● 인용한 가사의 맞춤법은 원작을 따랐다.

● 인물의 연령은 만 나이로 서술했다.

● 주요 문장 부호는 다음과 같은 기준하에 사용했다.

 ○ 《 》 앨범

 ○ 〈 〉 곡

 ○ 『 』 도서, 잡지, 일간지 등

 ○ 「 」 방송 프로그램, 정규 콘텐츠, 콘서트, 행사, 영화, 시·희곡 등 기타 예술 작품

 ○ ' ' 시리즈, 비정규 콘텐츠 등

BEYOND THE STORY

비욘드 더 스토리

강명석 · 방탄소년단

10-YEAR RECORD OF BTS

 BIGHIT MUSIC

TABLE OF CONTENTS

CHAPTER 7

WE ARE

우리

434

TIMELINE
518

CHAPTER 1

SEOUL

서울

SEOUL

13-20

한국, 서울, 강남의 신사역 사거리는 한국에서 가장 교통체증이 심한 곳 중 하나다. 강북에서 차를 몰고 한남대교로 한강을 건너 강남으로 넘어온 사람들은 이 사거리를 거쳐 논현이나 청담, 압구정 같은 강남의 다른 지역으로 향한다. 길이 많이 막힐 때는 수십 분 넘게 사거리의 신호등만 올려다보며 앞차들이 어서 빠져나가기를 기다릴 수밖에 없다. 단지 신사역에 도착하는 것이 목적이라면 지하철을 타는 게 빠르고 정확하다.

그러나 목적지가 신사역, 그중 1번 출구로 나와 찾아가야 할 곳이라면 이야기가 조금 달라질 수도 있다. 예를 들어, 지금의 하이브^{HYBE}의 모태가 된 빅히트 엔터테인먼트^{Big Hit Entertainment}가 있던 2010년의 청구빌딩 같은.

서울 강남구 도산대로 16길 13-20. 강남에, 또는 신사역 사거리에 처음 온 사람이 청구빌딩을 찾기란 쉬운 일이 아니다. 스마트폰의 지도 앱을 이용해 확인하면, 이 건물과 신사역 1번 출구의 거리는 568m다. 하지만 지도 앱의 길 안내만 보면 청구빌딩이 경사가 가파른 오르막길의 끝쯤에 있다는 사실을 알 수 없다. 그 오르막길을 쭉 올라가다가 뒷길에서 몇 번씩 방향을 틀어야 도착할 수 있다는 것도. 내비게이션을 보며 차로 올라가지 않는 이상, 청구빌딩을 찾기까지는 조금 힘들거나 길을 헤멜 수 있다.

—— 막막했죠.

정호석, 3년 뒤 방탄소년단^{BTS}의 제이홉^{j-hope}으로 데뷔할 그 역시 마찬가지였다. 2010년 4월 빅히트 엔터테인먼트와 연습생 계약을 맺고 고향 광주에서 위탁 교육을 받고 있던 그는 회사로부터 서울, 청구빌딩 주변의 빅히트 엔터테인먼트 연습생 숙소로 들어오라는 연락을 받고 상경했다. 2010년 12월 24일이었다.

—— 너무 무서운 거예요. 크리스마스이브라서 거리에 사람들은 다 기분 좋게 다니는데, 나는 정신이 없는.

서울의 지하철을 타는 것도, 크리스마스이브의 신사역 풍경도 그에게는 모두 처음이었다. 분명히 서울에서도 가장 유동 인구가 많은 지역에 있었지만, 묘하게 가기도 찾기도 힘든 숙소의 위치는 혼잡한 지하철과 신사역 부근의 낯선 풍경만큼이나 제이홉을 위축시켰다.

—— '와, 미치겠다!' 하면서 당시 신인개발팀 과장님한테 연락했어요. "저, 어떻게 가야 돼요?"

스태프와 통화를 마친 제이홉은 그의 표현에 따르면 "계속 쭉, 막, 어떻게 어떻게" 해서 숙소에 도착했다. 전날부터 설레는 마음으로 기대했던, 그래서 10년도 더 된 그날의 기억이 아직도 생생한 그의 첫 번째 숙소. 다만 제이홉이 숙소에 들어선 순간 본 풍경은 그의 상상과는 많이 달랐다.

—— 윤기^{SUGA} 형이 속옷 바람으로 있었어요, 하하. 싱크대 위에는 먹다 남은 족발이 있고, 빨래 같은 게 바닥에 막 있고. 다들 그냥 속옷만 입고 돌아다니고. '뭐지, 숙소란 게 이런 덴가?' 싶었어요.

빅히트 엔터테인먼트

그로부터 약 한 달 반 전인 2010년 11월 초, 방탄소년단의 슈가^{SUGA}로 데뷔할 민윤기는 후에 제이홉이 그랬듯 신사역 1번 출구 부근에 도착해 숙소를 찾고 있었다.

—— 부모님이 저를 데려다주셨는데, 청구빌딩 근처 유정식당 지하에 연습실이 있었거든요. 거기 서 있으니까 피독^{Pdogg} 형이 와서 저를

데리고 갔어요. 부모님이 나중에 얘기해 주셨는데, 그때 제 모습이
어디 끌려가는 것 같았다고, 하하.

당시 슈가의 나이는 만 17세. 음악을 하고 싶다는 이유만으로 태어나서부
터 살던 대구에서 서울로 올 결심을 하기엔 조금은 이른 나이였다. 그러나
한국에서, 서울이 아닌 도시에서 대중음악 뮤지션으로 성장하는 데는 현
실적인 한계가 있었다.

———— 대구에서 크루crew로 활동을 하기도 했고, 일하던 스튜디오도 있었
어요. 그런데 사실 파이pie가 너무 작았어요. 가끔 행사 무대가 있는
정도? 공연을 해도 돈을 받는 게 아니라 공연 티켓으로 대신 받기
도 하고. 돈을 바라고 작업한 건 아니었지만 적어도 밥값 정도는 줘
야지 싶은데, 그러지 않는 경우도 많았어요.

슈가가 빅히트 엔터테인먼트에 들어올 즈음, 그는 이미 대구에서 돈을 받
고 곡을 팔 수 있는 아티스트였다. 음악 학원에서 미디MIDI를 배우며 작곡
가를 소개받았고, 몇몇 스튜디오를 오가며 다양한 작업을 했다. 당시에는
대구에서 실용음악을 가르치는 예술고등학교가 없어 한때 예고 입시를 염
두에 두고 클래식을 공부해 보기도 했고, 여러 뮤지션들을 통해 알음알음
음악을 배우면서 교가부터 트로트까지 다양한 곡을 만들었다. 그러나 서
울이 아닌 지역에서는 프로 뮤지션을 꿈꾸는, 특히 힙합에 빠진 10대 소년
의 갈증을 채우기란 쉽지 않았다.

———— 그때 대구에선 힙합이 대중적이라고 할 수 없었어요. 랩을 하면 주
변에서 우스갯소리로 '힙합 전사'라고 부르던 시절이어서, 같이 음
악 하는 형들이랑 공원에서 사이퍼[1] 하면 20명 정도 보러 왔어요.
첫 공연은 두 명 왔고.

1 Cypher. 힙합 용어로, 여기서는 여러 명의 래퍼들이 동그랗게 모여 서서 한 가지 비트에 맞춰 한 사람씩 자신의
랩을 선보이는 것을 뜻한다.

슈가가 서울로 향하기로 한 선택은 그로서는 합리적인 결정이었다.

슈가와 제이홉 모두 그들이 신뢰할 만한 오디션 시스템을 통해 빅히트 엔터테인먼트에 연습생으로 들어왔다. 그 전부터 타 기획사의 오디션을 보는 등 이미 가수 데뷔에 대한 구체적인 꿈을 품고 있던 제이홉은 자신이 다니던 댄스 학원에서 빅히트 엔터테인먼트의 오디션을 소개받았다.

2000년대 들어 아이돌 그룹이 한국을 넘어 해외에서도 본격적인 붐을 일으키면서 스타를 꿈꾸는 10대들은 더욱 늘어났고, 지역의 유명 댄스 학원들은 춤을 가르치는 것뿐만 아니라 데뷔 가능성이 있는 원생들에게 서울의 엔터테인먼트 회사를 소개해 주기도 했다. 제이홉이 숙소에 오기 전까지 광주에서 위탁 교육을 받을 수 있었던 데는 이런 배경이 있었다.

─── 빅히트 신인개발팀분들이 광주에 직접 오셔서 오디션을 진행했어요. 그때 저도 춤을 췄고, 합격한 뒤에 8개월 정도 학원에서 위탁 교육을 받았고요. 그렇게 연습하면서 한 달에 한 번씩 춤이랑 노래 영상을 촬영해서 회사에 보냈죠.

한편, 프로 작곡가로 이미 활동하고 있던 슈가는 빅히트 엔터테인먼트에서 한 사람의 이름에 주목했다.

─── 원래 방시혁이라는 작곡가를 굉장히 좋아했어요. 그때 제가 티아라T-ARA의 곡 〈처음처럼〉을 되게 좋아했는데, 그 곡을 방 PD님이 썼다는 걸 알았죠. 당시엔 PD님이 TV 출연을 하던 때가 아니었지만, 알 만한 사람들 사이에선 잘하는 작곡가로 이미 알려져 있었어요.

믿고 다니던 학원이 추천하는 회사, 또는 뮤지션으로서 자신이 좋아하던 작곡가를 믿고 오디션을 보는 것은 엔터테인먼트 산업에 관해 정보가 제한적일 수밖에 없는 10대 소년들이 할 수 있는 최선의 선택이었다.

오늘날 방탄소년단의 믿기지 않는 성공과는 별개로, 2010년의 빅히트 엔

터테인먼트 역시 데뷔를 꿈꾸는 이들이 충분히 목표로 할 만한 회사였다. 현재 하이브의 의장 방시혁이 2005년 세운 빅히트 엔터테인먼트는 제이홉과 슈가 두 사람이 연습생으로 계약할 당시 8eight^{에이트}, 임정희, 2AM 등의 아티스트를 연이어 스타덤에 올렸다. 특히 2AM은 2010년 방시혁이 작곡한 〈죽어도 못보내〉가 크게 히트하며 인기 보이 그룹으로 급성장했다.

한국 대중음악 산업 전체를 놓고 보면 빅히트 엔터테인먼트는 마냥 작은 회사라고만 할 수는 없었다. 이미 성공시킨 가수들이 있었고, 회사의 경영자이자 프로듀서는 꾸준히 히트곡을 창작하는 능력이 있었다.

다만 당시 빅히트 엔터테인먼트가 슈가와 제이홉을 포함한 연습생들을 통해 제작하려고 했던 팀, 그러니까 미래의 방탄소년단은 방시혁에게도 새로운 영역에 도전하는 것과 같았다.

한국 대중음악 산업에서 아이돌 그룹 제작은 할리우드 영화 산업의 블록버스터 제작과 유사하다. 자본, 기획력, 홍보와 마케팅 역량은 물론 아이돌 그룹을 만드는 회사의 인지도까지, 제작에 필요한 모든 것들이 총동원된다. 그럼에도 누구나 성공했다고 인정할 만한 아이돌 그룹은 10년 단위로 보이 그룹과 걸 그룹, 각각 다섯 개 팀 정도 나오면 많은 편이다. 이 팀들 중 대부분이 2010년 당시 '3대 기획사'로 불리던 SM 엔터테인먼트, YG 엔터테인먼트, JYP 엔터테인먼트 소속이었던 이유다. 이 회사들은 마치 할리우드의 메이저 스튜디오처럼 이 산업에서 가장 막강한 자본과 노하우를 보유하고 있었다.

물론 빅히트 엔터테인먼트에는 2AM이 있었다. 하지만 2AM 멤버들의 데뷔 전 트레이닝부터 팀 론칭까지는 2AM을 공동으로 제작한 JYP 엔터테인먼트가 주도했다. 따라서 캐스팅, 트레이닝, 이후 데뷔까지 빅히트 엔터테인먼트로서는 모든 것이 처음이었다.

그리고 당연하게도, 이 모든 과정에는 단순히 가수를 데뷔시키는 것과는

전혀 다르다고 할 만큼 상당한 비용이 든다. 무대에서 노래와 춤을 동시에 소화하는 아이돌 그룹을 제작하려면 연습생들에게 노래와 춤을 모두 가르쳐야 한다. 그러니 많게는 수십 명이 춤과 노래를 각각 익힐 연습실이 필요하다. 슈가와 제이홉처럼 고향을 떠나온 연습생들, 그리고 데뷔가 유력해 더 많은 시간 함께 지내며 호흡을 맞춰야 하는 연습생들에게는 숙소도 있어야 한다. 아이돌 그룹을 데뷔시킬 준비를 한다는 건, 회사의 사무실뿐만 아니라 이 모든 역할들을 수행할 '공간'부터 마련해야 한다는 의미다.

제이홉이 크리스마스이브에 숙소로 들어선 순간 당황할 수밖에 없었던 것은 이런 배경에서다. 대중음악 산업 전체에서 볼 때 당시의 빅히트 엔터테인먼트는 제이홉이 충분히 신뢰하고 연습생 계약을 할 수 있는 회사였지만, 아이돌 그룹의 제작이라는 관점에서는 스타트업이나 다름없었다. 운영을 위한 사무실, 음악을 만들기 위한 스튜디오 모두 빌딩의 2층 공간에 다닥다닥 붙어 있었다.

방시혁은 그중 작은 방 하나에서 음악 작업 및 경영에 필요한 사무와 회의를 진행했다. 세 사람만 들어서도 한 명은 자리가 없어 바닥에 앉아야 했을 만큼 좁은 방이었다. 대신 그는 청구빌딩 주변에 아이돌 그룹 제작에 필요한 연습실과 숙소를 빌렸다.

물론 사무실이 그랬듯 이 역시 최소한의 기능을 할 수 있는 정도였다. 방탄소년단이 데뷔를 앞둔 2013년 2월 초 정국의 연습실 안무 영상*과 현 하이브 사옥의 연습실에서 촬영한 방탄소년단의 안무 영상**을 비교하면 현저한 차이를 알 수 있다. 분명 그때의 빅히트 엔터테인먼트는 이 회사의 규모로 보면 보유할 수 없을 것 같은 시설들을 모두 갖추고 있었다. 하지만 3대 기획사에 비하면 없는 것이나 마찬가지이기도 했다.

그런데 사람 수만큼은 회사 규모에 비해 확실히 많았다. 연습생부터 그랬다. 미래의 방탄소년단 멤버가 되기 위해 트레이닝을 받던 남자 연습생이 많게는 15명 정도였다. 방탄소년단보다 1년 앞서 데뷔한 걸 그룹 글램^{GLAM}이 되기 위해 모였던 여자 연습생이 20명을 넘긴 시기도 있었다. 또한 결과적으로, 빅히트 엔터테인먼트에는 방탄소년단의 제작자이자 콘텐츠 크리에이터인 방시혁과 프로듀서 피독, 퍼포먼스 디렉터 손성득이 모두 있었다.

하지만 당시 각각 대구와 광주에서 서울로 올라온 10대 소년 두 명이 가장 먼저 체감할 수 있었던 것은, 많은 것을 함께 이야기할 또래가 생겼다는 점이었다. 슈가가 청구빌딩에 온 첫날 경험한 일처럼. 그는 이렇게 회상한다.

──── 녹음실로 갔는데 거기에 남준이^{RM}, 슈프림보이^{Supreme Boi}, 그리고 다른 연습생이 있었고, 신나게 음악 얘기를 했어요.

랩 소굴

방탄소년단의 리더 RM[2]은 자신이 김남준으로 10대 시절을 보낸 경기도 일산을 "모든 것이 만족스러운 도시"로 기억한다.

──── 굉장히 잘 계획해서 만든 도시라, 녹지가 여러 군데 있는 게 정서적으로 좋은 영향을 미쳤죠.

일산에는 주민 누구나 거리상 쉽게 들를 수 있는 공공 쉼터인 호수공원이

───────────────

2 그가 방탄소년단의 데뷔를 앞두고 2012년 하반기부터 사용한 활동명은 '랩몬스터'(Rap Monster)였으며, 2017년 11월 13일 'RM'으로 변경했다. 음악적으로 보다 넓은 스펙트럼을 지향하며 내린 결정이라고 밝혔다.

있고, 아파트 단지 중심으로 이뤄진 주거지역과 라페스타La Festa와 웨스턴돔Western Dom으로 대표되는 대규모 상업지구가 분리돼 있다. 삶에 필요한 대부분의 시설이 잘 정돈된 형태로 배치된 계획도시. 평일에는 도시 어디서든 기분 좋은 한적함이 맴돌고, 금요일 저녁부터 주말까지는 상업지구를 중심으로 사람들이 북적북적 몰려 흥을 낸다. RM이 말했다.

—— 여전히 뭔가 편안함이 있는 곳이에요. 도시 특유의 회색빛, 사람들의 무료한 표정 같은 것도 조금은 있지만, 높은 빌딩이나 큰 회사는 없어서 하늘을 더 자주 볼 수 있어요. 공부에 집중할 수 있는 환경도 갖춰져 있고. 시골이 아닌데도 저한테는 시골 같은 기분이 들죠.

서울과 가까운 도시이지만 서울처럼 거대하고 복잡하지는 않은 일산의 분위기는 RM이 힙합을 받아들이는 과정에서 하나의 배경이 된다. 초등학교 1학년 때부터 시작한 인터넷에서 나스Nas를 통해 랩을 알게 됐고, 유튜브YouTube에서 래퍼들의 인터뷰와 다큐멘터리를 보며 힙합을 접하는 동시에 영어를 독학할 수 있었다.

하지만 오프라인에서 중학생 김남준의 삶은 힙합과 약간의 거리를 두고 있었다. 딱 일산과 서울 홍익대학교 부근의 거리만큼.

—— 일산이 힙합을 하는 데 이점이 있었다면 홍대랑 가깝다는 거였어요. 버스 한 번 타면 신촌까지 가고, 신촌에서 홍대 앞은 금방이니까. 거기서 지금은 없어진 드럭Drug이나 긱라이브하우스GEEK live house 같은 데서 공연하고, 나중에는 좀 더 큰 롤링홀Rollinghall에서 공연하는 게 꿈이었죠.[3] 거긴 관객이 500명 정도 들어가니까요.

일산에서 홍대 인근까지는 버스를 타면 한 시간 내외에 도착할 수 있다. 하지만 당시 일산에서는 3~4인 가족이 호수공원에서 느긋하게 시간을 보

3 훗날 RM은 2022년 12월 2일 솔로 앨범 〈Indigo〉를 발매하고 며칠 뒤인 12월 5일 롤링홀에서 200명의 팬들과 소규모 공연을 갖는다.

내는 것이 대표적인 주말 풍경이었다면, 홍대와 신촌에서는 래퍼들과, 래퍼가 되고 싶은 이들이자 관객들이 곳곳의 클럽에 모여들었다.

2009년 RM이 당시 대표적인 힙합 레이블 중 하나였던 빅딜 레코드Big Deal Records의 오디션을 통해 프로 래퍼가 되기로 결심한 것은, 그래서 단지 버스로 일산과 홍대를 오간다는 의미가 아니었다. 그건 RM이 스스로 "일산에서 태어난 것이 특혜"라고 할 만큼 애착을 보이던 도시와는 완전히 다른 세계, 온라인에서 접하던 그 세계 속으로 뛰어든다는 의미이기도 했다. 게다가 그가 자신의 선택으로 결국 도착한 곳은 홍대도 아닌 강남이었다. RM이 회상했다.

—— 오디션 1차에 붙어서 2차 때는 데뷔한 아티스트들이랑 공연을 했는데, 그때 제가 가사를 절었어요. 그래서 떨어질 것 같다고 생각했죠.

하지만 공교롭게도 그날 오디션 뒤풀이에는 힙합 듀오 언터처블Untouchable의 멤버인 래퍼 슬리피Sleepy의 친구가 있었고, 그는 슬리피가 평소 RM에게 관심이 있다는 얘기를 전하며 RM의 연락처를 받아 갔다.

—— 슬리피 형이 오디션에서 저를 봤다고 하더라고요. 저를 괜찮게 생각했는지, 제 얘기를 하면서 절 찾았다고. 그래서 친구분한테 연락처를 넘겨 드리면서 제가 부탁을 했죠. 그렇게 해서 슬리피 형과 메일을 주고받게 됐어요. 근데 슬리피 형이 피독 형이랑 오래전부터 친했던 거예요. 피독 형이 "랩 하는 애들 중에 좀 어린 친구 없냐" 하는 이야기를 해서, 슬리피 형이 저를 추천했던 거고요.

그리고, 방탄소년단이 데뷔 전 블로그[4]에 올린 곡 〈흔한 연습생의 크리스마스〉**에서 RM의 랩 "일산 촌놈 출신 빡빡이/ 전국 1% 찍고 갑자기/ 중

4 방탄소년단은 데뷔 약 6개월 전인 2012년 12월, 자신들이 직접 운영하는 공식 블로그와 트위터를 시작했다.

간고사 때 걸려 온 뜬금없는 전화"에 등장하는 그 '전화'. 슬리퍼는 RM에게 전화를 걸어 이렇게 물었다.

"너, '방시혁' 아냐?"

당시 고등학교 1학년으로 전국 모의고사에서 상위 1% 성적을 기록 중이던 RM. 만 12세 무렵부터 작곡을 시작했고, 고등학생 시절 이미 프로 뮤지션의 길을 걷고 있던 슈가. 그리고 래퍼이자 힙합 마니아로서 빅히트 엔터테인먼트의 오디션에 응시한, 숙소의 다른 연습생들. 그만큼 숙소는 음악에, 특히 힙합과 랩에 필사적이었다. 제이홉은 이렇게 말한다.

―― 랩 소굴이었어요, 랩 소굴.

오디션 당시 제이홉은 랩을 전혀 할 줄 모르는 상황이었다. 랩 테스트에서 그는 윤미래의 〈검은 행복〉을 불렀지만, 부족한 실력 때문에 탈락을 걱정했을 정도였다. 그런 제이홉에게 숙소에서 벌어지는 일들은 문화 충격에 가까운 것이었다.

―― 와…, 숙소에 딱 들어가서 마주치면, 애들이 갑자기 프리스타일 랩을 하는 거예요. 난 진짜 하나도 못 하는데! 그리고 주말마다 회사에서 프리스타일로 랩 하는 영상을 찍었거든요. 근데 숙소까지 와서 또 비트를 틀고 랩을 하는 거죠.

숙소에서는 끊임없이 힙합 음악이 흘러나왔고, 당시 인기를 끌던 위즈 칼리파Wiz Khalifa 등의 곡들을 새벽에도 난데없이 부르는 일들이 계속됐다.

힙합이 일이자 취미이며 인생인 10대들이 몰려 있던 숙소 분위기는 훗날 방탄소년단의 정체성 형성에 중요한 역할을 한다. 다시 말해 힙합, 그리고 이 팀 멤버들 특유의 유대감에. 제이홉이 회상했다.

―― 그 환경에서는 랩이 안 늘 수가 없었어요. 그리고 일단, 다들 저에게 너무 잘해 줬어요. 그래서 랩에 대해서 이것저것 물어보고 연구

하면서 진짜 많이 배웠죠.

랩, 비트, 그래서 힙합이 가득한 숙소는 제이홉처럼 랩을 처음 하게 된 연습생도 금세 힙합에 빠지게 만들었고, 또래 연습생들은 힙합을 매개체로 친해졌다. 여러 명의 래퍼들과, 랩도 하게 된 댄서로 이루어진 연습생들이 모여 사는 곳. 제이홉의 표현에 따르면 "시즌 1"의 숙소.

그리고 정국 ^{Jung Kook}이 오면서, 숙소의 "시즌 2"가 시작된다.[5]

시즌 2

방탄소년단의 데뷔가 점점 구체화되면서, 빅히트 엔터테인먼트는 연습생들을 두 그룹으로 나누었다. 한쪽은 데뷔 가능성이 높은 이른바 데뷔조였고, 다른 쪽은 아직 데뷔 여부가 결정되지 않은 이들이었다. RM과 슈가, 제이홉은 그중 전자에 속해 있었다.

──── '아, 나도 저기 들어가고 싶다' 생각했어요. 제가 랩몬스터를 보고
 여기 온 거라서.

정국이 2011년 Mnet ^{엠넷}에서 방영된 오디션 프로그램 「슈퍼스타K 3」의 오디션 현장에서 빅히트 엔터테인먼트의 스태프에게 캐스팅된 것은 유명한 일화다. 하지만 부산에 살던 중학생 전정국이 서울의 청구빌딩으로 오겠다고 결심하기까지의 과정은 좀 더 복잡하다. 정국은 「슈퍼스타K 3」 오디션 현장에서 7개 기획사의 캐스팅 담당자들이 명함을 건넸을 만큼 이미

5 이는 숙소 생활을 기준으로 서술한 것으로, RM부터 슈가, 제이홉, 정국, 뷔, 지민, 진 순으로 연습생 숙소에 합류했다. 한편 빅히트 엔터테인먼트의 연습생이 된 것은 제이홉, RM, 슈가, 진, 정국, 뷔, 지민 순이며, 그중 RM을 시작으로 하여 방탄소년단으로 데뷔할 멤버들이 확정된다.

가능성을 인정받고 있었다.

───── 저를 캐스팅하려는 이유는 다들 딱히 알려 주지 않았어요. 그런데
　　　어떤 기획사는 「슈퍼스타K 3」 오디션 보던 곳 주변에 호텔을 잡아
　　　서 오디션을 보자고도 했던 기억이 나요. 거기서 노래 부르는 영상
　　　을 제대로 촬영하자고.

이런 경쟁을 뚫고 빅히트 엔터테인먼트가 정국을 캐스팅할 수 있었던 첫
번째 계기는 공교롭게도 당시 「슈퍼스타K 3」와 라이벌 관계이던 MBC 오
디션 프로그램 「위대한 탄생」이다. 이 프로그램에는 방시혁이 오디션 참
가자들의 멘토로 출연 중이었다.

───── 아버지가 방시혁 씨 유명하다고, 저 회사로 가 보면 어떻겠냐고 하
　　　셨어요, 하하.

그리고 RM이 인터넷으로 힙합 뮤지션들을 알아 갔듯, 정국은 인터넷 검
색을 통해 빅히트 엔터테인먼트와 그곳에서 데뷔를 준비 중인 래퍼 연습
생들을 알게 됐고, 유튜브에서 RM, 즉 랩몬스터의 공연 영상을 찾을 수 있
었다. 정국이 이어서 말했다.

───── 남준 형이 랩도 잘하고 영어도 잘하니까 멋있어서, "여기로 가겠습
　　　니다!" 했죠.

다만 「슈퍼스타K 3」에 지원할 당시, 정국이 반드시 가수가 돼야겠다고 생
각한 것은 아니었다.

───── 체육, 미술, 음악…, 그러니까 예체능을 두루두루 잘하는 편이어서,
　　　'아, 나는 이쪽으로 재능이 있나 보다' 하긴 했어요. 그래서 운동을
　　　할까, 그림을 그릴까 하다 이왕 하는 거 사람들이 많이 알 수 있는
　　　가수라는 꿈을 가져 보자고 생각해서 지원했어요. 장난처럼 한 건
　　　아니지만, 그렇다고 해서 '안 되면 어쩌지' 걱정하진 않았고요.

그런 정국에게 인터넷 검색으로 알게 된 랩몬스터, 또 그 랩몬스터를 보고

들어간 숙소에서 이어진 다른 래퍼들과의 만남은 새로운 세계가 열리는 것에 가까웠다. 2011년 6월, 숙소에 합류한 첫날부터 그에게는 형들이 여럿 생긴 것이나 다름없었으니 말이다. 정국이 그날을 회상했다.

—— 홉이^{제이홉} 형이 늦은 시간에 숙소로 들어와서 냉장고에서 도시락을 꺼내 먹던 게 기억나요. 그러면서 저한테 "너도 먹을래?"라고 물어봐 주더라고요.

그리고 형들은 이 막냇동생을 여기저기 데리고 다니기 시작했다. 정국은 웃으며 이야기했다.

—— 제가 숙소에 들어가고 얼마 지나서, 한번은 형들이 저한테 장난을 친 거예요. 숙소 처음 오면 무조건 빙수를 사야 한다고, 하하. 그래서 같이 사 먹었죠.

꿈을 펼치기 위해 직접 오디션을 찾아다닌 세 명의 형들. 오디션 프로그램에 나갔다가 그 형들을 동경하며 연습생이 된 막내. 이 약간의 세대 차이는 정국뿐만 아니라 래퍼 연습생들의 세계에도 변화를 예고하는 것이었다.
제이홉이 말하는 숙소 "시즌 2", 그가 부연하기로 이른바 "아이돌 시즌"의 서막. 미래의 방탄소년단에게 힙합과 유대감에 이어, 아이돌이 또 하나의 정체성으로 자리 잡기 시작했다.

그들 각자의 포지션

뷔^V가 2011년 가을 고향 대구를 출발해 청구빌딩에 도착한 과정 역시 우여곡절이 있었다.

—— 그때 택시 기사에게 당했어요. 아버지랑 둘이 탔는데, 고속터미널

에서 신사역까지 3만 8,000원을 냈거든요. 정확히 기억하는데, 터널을 세 개나 지났어요.[6] 내릴 때 기사가 한 말이 아직도 생생해요. 여긴 택시 타려는 사람한테 억지로 좋은 차 태워서 돈 많이 받는 사람들 있으니까 조심하라고.

그날 뷔가 숙소에 처음 들어선 순간은 조금은 두려운 미지의 세계가 열리는 것과 같았다. 뷔는 이렇게 회상한다.

—— 정국이는 그때 레슨 가서 없었고, 호석^{제이홉} 형, 남준 형, 윤기 형, 이렇게 셋 있었어요.

그리고 뷔는 서울에 오기 전부터 했던 자신의 짐작이 달라지지 않을 것이라 생각했다.

—— 저는 저 사람들이랑 한 팀이 아닐 거라고 생각했어요. '저 셋은 음악 좋아하고 힙합 하는 사람들, 그냥 여기서 나랑 같이 지내기만 할 사람들이겠구나.'

고등학교 1학년이던 뷔가 빅히트 엔터테인먼트의 연습생 김태형이 된 것은 춤을 배운 지 6개월 만의 일이었다. 그는 초등학교 장기 자랑에서 노래를 부르면서부터 무대에 서고 싶었고, 예술고등학교 입학을 목표로 중학교 1학년 때부터 색소폰도 꾸준히 배웠다. 하지만 춤은 학원에서 TV 음악 방송용 댄스 같은 것들을 6개월 정도 배운 시점이었다. 그래서 제이홉의 경우처럼 뷔가 다니던 대구의 댄스 학원에 빅히트 엔터테인먼트의 신인개발팀이 오디션을 보러 왔을 때에도, 그는 오디션에 참가할 의향이 없었다.

—— 그냥 서울 기획사에서 온다는 게 신기해서 구경 갔죠. 2~3년 학원을 다닌 애들만 오디션을 봤는데, 신인개발팀에서 마지막에 (저를 가리키며) "이 친구도 한번 봐도 되겠냐"고, 합격이 된 거죠.

6 두 지점은 2km가 조금 넘는 거리로 터널을 통과할 필요가 없는 구간이며, 10여 년이 지난 2023년 기준으로도 예상 요금은 약 6,000원에 불과하다.(일반 중형택시 · 주간 기준)

뷔가 숙소에 들어올 무렵 RM, 슈가, 제이홉에게는 빅히트 엔터테인먼트가 제공해 준 음악 작업실이 있었다. 세 사람은 데뷔 전부터 방탄소년단 블로그에 곡을 올리고, 랩, 작곡, 춤에 대해 논할 만큼 전문성을 갖춘 상태였다. 실제로 슈가는 당장에 데뷔가 절박한 상황이었다고 말한다.

─── 아버지가 원래 음악 하는 사람들을 정말 싫어하셨어요. 그런데…
 제가 오디션 합격하고 포스터에 나오고 하니까, 주변에 굉장히 자
 랑을 하시더라고요. 그럼 내가 진짜 데뷔는 해야겠단 생각이 든 거
 죠. '설사 망하더라도 데뷔는 한번 해 보자.'

반면, 정국과 뷔가 본격적으로 노래와 춤 레슨을 받은 것은 이 두 사람이 숙소에 합류한 2011년부터였다. 그런 뷔에게 RM, 슈가, 제이홉은 이미 아티스트였다. 뷔가 당시를 회상했다.

─── 형들 셋은 다들 음악을 정말 잘하거나, 작업을 진짜 열심히 하거나,
 일단 되게 전문가 같았어요. 그래서 저는 연습생이 된 것만으로도
 만족했어요.

이제 막 연습생 생활을 시작한 그에게 데뷔는 먼 일처럼 느껴졌다.

하지만 6개월 남짓 지난 2012년 5월 지민^{Jimin}이 부산에서 서울로 왔을 때, 그가 숙소에서 처음 마주한 이들은 모두 데뷔를 곧 앞둔 것만 같았다. 지민이 그 순간을 떠올렸다.

─── 제가 낯을 많이 가리고 긴장도 해서… 진짜 떨렸어요. 숙소에 도착
 했는데 신발이 엄청 많고…, 심지어 방 안까지도 신발이 들어와 있
 었거든요. 근데 그것조차 멋있었어요. 안에서 형들이 나오는데, 연
 습생인데도 연예인처럼 보였다고 해야 하나? 특히 남준 형은 진짜
 연예인 같았고. 태형이뷔는 딱 아이돌 같았어요. 되게 잘생기고, 빨
 간 스냅백 쓰고 있고.

한 팀이 아닐 거라고 생각했어요.
'저 셋은 음악 좋아하고 힙합 하는 사람들,
그냥 여기서 나랑 같이
지내기만 할 사람들이겠구나.'

뷔

힙합 하는 형들과 아이돌처럼 잘생긴 동갑내기. 지민의 눈에 비친 연습생들의 모습은 '아이돌 시즌'으로 변화하고 있던 숙소의 분위기를 보여 준다. 힙합에 죽고 사는 래퍼들, 그 래퍼들의 영향을 받아 랩을 쓰게 된 댄서, 춤을 배운 지 얼마 안 되는 보컬리스트, 그리고 노래와 춤 양쪽에 가능성을 보이는 막내. 지민으로서는 이 사람들이 모두 한 팀에서 활동하리라 예상하긴 어려웠다.

—— 저는 형들이 힙합 팀으로 먼저 데뷔할 거라고 생각했어요.

그러나 이 숙소에 지민이 오게 된 것 자체가 데뷔 팀의 성격 변화를 예고하는 것이기도 했다. 이들이 아이돌 그룹으로 데뷔한다면, 지민은 제이홉과 함께 춤에 강점을 가진 멤버인 동시에 제이홉과는 다른 방향으로 팀에 화려함을 더할 수 있었다.

서울에 오기 전부터 지민은 이미 춤과 더불어 자신의 10대를 보내고 있었다. 지민은 이렇게 이야기한다.

—— 학교에서 방과 후에 브레이크댄스반이 생겼고, 남자애들끼리 모여 있다 "야, 이거 해 볼래?" 했던 걸로 기억해요. 그래서 "진짜 한번 해 봐?" 이런 식으로 된 거죠. 수업이 없는 토요일에 모여서 연습하고, 그러다 정말 공연을 했는데…. 그때 느끼게 됐죠, 엄청 짜릿한 기분을. 그래서 더 춤에 빠졌어요.

지민이 고등학교를 선택할 때의 기준 또한 '춤을 배울 수 있는 학교'였고, 그는 보다 새로운 종류의 춤을 익히고 싶어 부산예술고등학교에서 현대무용을 전공했다. 그리고 부모님에게는 부산에서 춤을 배우다가 오디션을 보고 서울에 가겠노라며 자신의 진로를 결정해 설명했다. 지민이 서울에 온 첫날의 기억을 떠올렸다.

—— '서울도 부산이랑 똑같네' 생각했어요. '뭐, 별거 없네!' 이러면서, 하하. 전학하는 것 때문에 그날은 아버지랑 같이 왔었고요.

다만, 지민도 뷔처럼 '눈 뜨고 코 베이는' 일을 당했다.[7]

—— 고속버스 터미널에서 회사까지 빠르면 15분이면 가는데, 30분이 넘게 걸렸어요. 지하철 노선을 잘 몰라서 택시를 탔는데 요금이 꽤 나왔거든요. 그리고 아버지랑 부산에 내려갔다가, 숙소 들어가는 날 저 혼자 서울에 올라왔죠. 그때 호석 형이 마중 나와 있었어요.

—— "박지민 씨?", 하하.

제이홉이 지민을 처음 만난 순간을 회상했다.

—— 그렇게 첫인사를 했던 것 같아요. "지민 씨?", "박지민 씨?" 이러면 서. 인사하고 같이 숙소로 걸어가면서 얘기를 했죠. 춤을 추냐고 물 었더니 "네, 파핑Popping 했었고요" 해서 저도 "어어, 나도 스트리트 댄스 했었어요", "서로 도움이 됐으면 좋겠다" 이런 대화를 나눴죠. 되게 어색한 분위기로, 하하.

홍대 앞에서 공연하던 래퍼와 브레이크댄스로 시작해 현대무용을 전공하 던 댄서가 한 팀에서 음악을 하는 것은 쉽게 상상하기 어려운 일이다. 그 러나 이들은 지민이 숙소에 들어오고 약 8년 뒤인 2020년 초, 랩과 현대무 용의 요소가 공존하는 곡 〈Black Swan〉을 발표한다. 소위 K-pop, 또는 아 이돌은 가끔씩 이렇게 양극단에 있는 멤버들의 역량을 하나로 묶어 낸다. 아이돌 그룹은 대개 래퍼, 댄서, 보컬리스트 등 한 팀 안에 다양한 포지션 을 둔다. 그리고 그 포지션만큼이나 다채로운 그들의 개성과 성장 배경은, 멤버 각각의 캐릭터이자 팬들의 감정 몰입을 이끄는 스토리의 시작점이 되기도 한다. 물론, 제대로 된 팀으로 묶일 수만 있다면.

다시 말해 언더그라운드에서 활동해 온 래퍼들을 필두로 이제 막 레슨을

7 최근에는 스마트폰 앱을 통해 택시를 이용하는 경우가 많으므로 이 같은 일을 겪을 확률은 높지 않다.

받기 시작한 중학생 막내까지 모두 한 팀이 된다는 건, 단지 물리적인 공동생활뿐만 아니라 화학적인 변화와 결합이 있어야만 가능한 일이었다.

연습생 숙소란

—— 속았죠, 하하.

2011년 봄, 빅히트 엔터테인먼트에 캐스팅되던 때를 회상하던 진^{Jin}은 약간은 어이없다는 듯 웃으며 말했다. 당시 그를 캐스팅한 직원이 했던 말은 결과적으로 지켜지지 않았으니까.

—— "요새 아이돌들 다 연기하는 거 봐라, 너도 나중엔 연기하게 해 주겠다" 하면서 절 설득했어요. 듣다 보니까 그럴듯했죠.

실제로 그 무렵에는 한국의 아이돌 그룹이라면 팀의 멤버 중 누군가가 연기를 병행하는 것이 당연하게 여겨졌다. 노래와 춤에 전문성을 갖춘 멤버가 있는 한편, 연기나 TV 예능 프로그램을 통해 아이돌 시장 바깥의 대중에게 본인과 팀을 어필하는 멤버도 있었던 것이다.

훗날 방탄소년단을 기점으로 한국 아이돌 시장이 더욱 거대해지고 해외 공연의 비중이 늘어나며 이런 경향은 과거보다는 약해졌다. 진 또한 방탄소년단이 전 세계 스타디움 투어를 돌아야 할 만큼 바빠지면서, 자연스럽게 가수 활동에 집중하게 됐다.

하지만 많은 엔터테이너들이 그러하듯, 지금도 다수의 아이돌이 가수와 연기자 활동을 병행한다. 당시 연기 전공으로 대학에 갓 입학했던 진. 그가 아이돌에 관심이 생기게 된 것도 다양한 활동에 대한 호기심 때문이었다. 진은 이렇게 말한다.

—— 제가 여러 가지 경험을 하는 걸 좋아했거든요. 아이돌도 하고 연기
도 하면, 정말 많은 걸 해 볼 수 있겠다고 생각했어요.

그는 웃으며 한마디 덧붙였다.

—— 근데 현실은 좀 다르더라고요, 하하.

빅히트 엔터테인먼트의 연습생이 되기 전까지, 진은 정서적으로 여유로운
생활을 했다. 진 스스로 자신이 어린 시절을 보낸 경기도 과천의 풍경을
이렇게 묘사할 정도다.

—— 약속 시간 안 정하고 그냥 놀이터 가도 친구들이 있고, 연락하고 싶
으면 서로 집전화 걸어서 "안녕하세요, 저 누구누구인데요" 하면 됐
어요. 동네 애들이랑 다 친하고, 그 친구들의 부모님들이 저희 부모
님과 친해지기도 하고. 동네 지나다니면 거의 5분, 10분마다 아는
사람을 마주쳐서 인사했던 것 같아요.

그가 가족과 함께 서울로 이사 온 뒤에도 이런 생활은 크게 바뀌지 않았
다. 진의 부모님은 중학생이던 그에게 농사일을 경험해 보라고 권유하기
도 했다.

—— 부모님이 "네 적성을 찾기 위해 다양한 걸 해 보자" 하셨어요. 할아
버지 할머니, 삼촌이 농사를 하시니까 직업 체험처럼 다녀오는 게
어떻겠냐고. 그래서 한 달 정도 딸기랑 멜론을 재배해 봤어요. 멜론
잎 따기를 많이 했는데, 너무 힘들어서 그 뒤로 한동안 멜론을 못
먹을 정도였고요, 하하.

진은 방탄소년단 멤버들 중에선 가장 나이가 많다. 그러나 진이 빅히트 엔
터테인먼트에 캐스팅될 당시 그는 만 18세로, 대학교 1학년. 대부분의 한
국 청년들은 진로에 대한 고민을 이제 막 시작할 즈음이다. 진이 말했다.

—— 연습생이 된 후로, 연습 시간엔 열심히 했어요. 하지만 솔직히 저는
흔히 말하는 것처럼 '목숨 걸고'까지 하진 않았던 것 같아요, 하하.

충실히 배우고 따라가다가 데뷔를 하고, 어느 시점에는 연기 활동을 병행하는 것이 그가 어렴풋이 그린 미래였다. 그렇게 진은 집에서 연습실을 오가는 생활을 이어 나갔다.

그러나 2012년 여름, 진은 숙소 생활을 시작하며 자신의 생활 방식을 완전히 바꿀 수밖에 없었다. 그가 숙소에 들어가면서 방탄소년단으로 데뷔할 멤버들이 사실상 결정되었고, 그것은 진이 해야 할 연습의 내용과 양이 전혀 달라지는 것을 의미했다. 진은 당시를 이렇게 회상한다.

―― 그때 회사에서 '데뷔할 거다'라는 말은 안 했어요. 하지만 저희를 제외하고는 연습생들이 거의 다 나간 상태였어서, 이렇게 데뷔하겠구나 싶었어요.

그리고 진은 숙소에 처음 들어갔을 때의 풍경을 기억했다.

―― 하…. 집 안 여기저기 옷이 널브러져 있고, 시리얼은 바닥에 놓여 있고, 설거지도 안 돼 있고….

2013년 1월 27일, 진이 방탄소년단 블로그에 올린 게시물의 제목은 '흔한 연습생의 떡국 만들기'다. 당시 그는 멤버들과 좀 더 제대로 된 식사를 하기 위해 떡국을 준비했다.

―― 예를 들어 윤기는 음식을 그냥 '살기 위해' 먹더라고요. 그 친구는 몸 관리 하느라 먹는 닭 가슴살도 귀찮아서 그걸 포도 주스, 바나나랑 한꺼번에 믹서에 갈아선 그 통을 그대로 들고 꿀꺽꿀꺽 마시는 거예요. 그걸 제가 먹어 봤는데 '아, 이건 아닌 것 같다' 싶어서, 저는 요리해서 핫 소스나 스테이크 소스를 뿌려 먹었죠.

몇 달 뒤 숙소의 음식이나 청소를 맡아 줄 스태프가 고용되기 전까지, 어떻게든 이런 일들을 멤버들과 함께하도록 노력한 것도 진이었다. 많은 사람들이 그러하듯 진에게도 식사와 청소 같은 일상의 유지는 생활의 중요

한 한 부분이었다. 다만 문제는, 진 스스로도 인정할 만큼 그 당시 이들이 엄청나게 바빴다는 점이다.

—— 3개월쯤 지나니까… 다들 왜 그렇게 살았는지 알겠더라고요. 연습을 많이 할 때는 하루 24시간 중에 14시간 동안 한 적도 있었거든요.

스쿨 오브 힙합 School of Hiphop

잭 블랙 Jack Black 주연의 영화 「스쿨 오브 록」 School of Rock, 2003. 잭 블랙이 연기하는 인물 듀이 핀 Dewey Finn 은 무명의 뮤지션으로, 자신의 신분을 속이고 교사인 친구 대신 한 사립 초등학교에 취업한다. 이곳 학생들의 음악적 소질이 매우 뛰어나다는 것을 알게 된 그는 아이들과 록 밴드를 결성하려 한다. 그러나 학생들은 록에 대해 전혀 몰랐고, 록의 매력을 전하고 싶었던 듀이는 수업 시간에 정규 교과 대신 록 음악의 역사를 가르친다.

여기서 장르만 힙합으로 바뀐 '스쿨 오브 힙합'이 방탄소년단의 숙소에서도 벌어지고 있었다. RM은 드레이크 Drake, 나스, 노터리우스 비.아이.지 Notorious B.I.G., 투팍 2Pac 등의 음악을 포함한 플레이리스트를 만들어 힙합이 익숙지 않은 멤버들에게 들려줄 준비를 했다. RM은 이렇게 말한다.

—— 50개 팀 정도의 음악을 리스트로 만들어서 다 같이 들을 수 있게 했어요. 랩에 대한 센스를 키우자면서 사이퍼도 하고, 영상도 일부러 같이 보고요.

RM이 숙소의 잭 블랙이 되기를 자처한 것은 방탄소년단이 아이돌 업계 전체에서 유일할 것 같은 최악의 상황에 처해 있었기 때문이다.

빅히트 엔터테인먼트는 방탄소년단보다 1년 먼저 걸 그룹 글램을 데뷔시

컸다. 글램은 유튜브를 통해 데뷔 티저를 광고하고, '리얼 뮤직 드라마'로 명명된 다큐멘터리 「글램」을 당시 SBS MTV^{현 SBS M}를 통해 방영하는 등 공격적인 투자와 홍보를 진행했다.

하지만 안타깝게도 글램은 이렇다 할 반응을 얻지 못했고, 그런 만큼 빅히트 엔터테인먼트는 재정적인 부담을 지게 됐다. 중소 기획사에서 아이돌 그룹 한 팀이 실패했을 때 입는 타격은 글로 다 옮기기 어려울 만큼 잔인하다.

슈가는 당시 회사 분위기를 한마디로 요약했다.

── 저는 회사가 망하는 줄 알았어요.

그러나 RM에게 당장 닥쳐온 더 큰 문제는, 데뷔가 결정된 이 팀이 도대체 무엇을 할 수 있을지 스스로도 확신이 서지 못했다는 점이다. RM은 이렇게 회상한다.

── 방시혁 PD님이 저나 다른 연습생들한테 에이셉 로키^{A$AP Rocky}나 릴 웨인^{Lil Wayne} 같은 아티스트들의 음악을 듣고 연습하게 했어요. 반면에 나중에 들어온 멤버들은 빅히트를 2AM과 8eight가 있고, JYP 엔터테인먼트에 있었던 방시혁이 만든 곳으로 알고 왔거든요. 그런데 힙합이나 랩을 요구하니까 심정적인 딜레마가 있었을 거예요.

RM이 할 수 있는 일은 최대한 멤버들과 힙합에 대해, 데뷔할 팀에 대해 많이 대화하는 것뿐이었다. 데뷔 전까지 RM, 슈가, 제이홉의 '스쿨 오브 힙합'은 연중무휴로 운영되다시피 했다. 때로는 연습을 끝낸 밤 11시부터 다음 날 새벽 6시까지 잠도 자지 않고 서로 이야기했을 정도였다.

다행히 이 학교의 학생들은 매우 열심이었다. 뷔는 그 무렵을 다음과 같이 떠올린다.

── 남준 형, 윤기 형, 호석 형이 저희 보컬 네 명을 불러 놓고 "이 곡들을 들어 줬으면 좋겠다", "가르쳐 줄게" 하는 얘기를 정말 심각하게

한 적이 있어요. 남준 형이 힙합 명곡들을 정리해서 주는데, 그렇게까지 하는데 그걸 안 들으면 좀 그렇잖아요. 정성이 와닿아서, 듣다 싫어지는 한이 있더라도 많이 들어야겠다고 생각했어요.

수업의 효과는 서서히 나타나기 시작했다.

—— 그 후로 지금까지 따지면, 이제는 멤버들 중에 제가 음악을 제일 많이 듣는다고 자부할 만큼이 됐어요. 그때도 듣다 보니까 힙합에 빠졌죠. 그래서 형들한테 음악 더 추천해 달라고 하고, 제가 찾아 듣기도 했어요.

뷔의 이런 반응에는 수업 방식도 한몫했다. 지민은 RM과 슈가, 제이홉의 수업을 이렇게 기억했다.

—— 형들이 "이거 진짜 멋있지 않냐?" 하면서 힙합 할 때의 제스처도 직접 보여 주고 노래도 들려줬어요. 그게 처음에는 그냥 웃기고 재밌었는데, 나중엔 정말로 멋있어 보이더라고요. '이 형들이 하는 음악, 이게 진짜 음악이구나.'

그리고 지민은 덧붙였다.

—— 그렇게 '힙합 정신'을 이어받았죠, 하하.

칼군무 전쟁

—— 아아아악!

데뷔 전 방탄소년단의 연습 과정에 대해 물어보자, 제이홉은 장난스럽게 비명을 지르고는 이야기했다.

—— 오전 10시에 알람 울리면 샐러드, 식빵, 닭 가슴살 챙겨서 연습실에

가요. 그리고 "으아악!" 하면서 막 연습해서 모니터링하고, 처음부터 다 다시 연습해 보고, 또 "으아아아아!" 연습하면 밤 10시. 그럼 숙소에 들어와서 자요. 계속 그렇게 반복했어요.

그런데 앞서 언급했듯 빅히트 엔터테인먼트는 회사 규모에 비해 연습생이 많았다. 아이돌 업계에 이제 막 발을 들인 회사에서 30명 이상의 연습생을 두면, 당연히 선택과 집중이 필요하다. 연습실은 언제나 붐볐고, 연습생들은 돌아가며 레슨을 받았다. 진은 이렇게 기억했다.

—— 학교 끝나고 연습실에 가면, 거기에 방이 네 개였는데 남자 연습생들은 전부 한 방에 모여 있었어요. 나머지 방에서는 글램이 데뷔 준비를 했고.

하지만 글램에 대한 대중의 반응이 지지부진하면서 회사의 모든 역량은 방탄소년단에 집중되기 시작했다. 다만, 재정적으로 쉽지 않은 상황에서 최선을 다해 집중하는 것이기도 했다.

그래서 데뷔 멤버 확정 후, 빅히트 엔터테인먼트는 다른 모든 연습생들과의 계약을 해지했다. 그렇게 방탄소년단이 될 7명이 연습할 시간과 공간을 만들었다. 그리고 연습량이 늘어났다. 아주 많이.

숙소에서 RM, 슈가, 제이홉이 네 명의 보컬 멤버들을 대상으로 힙합 교실을 열었다면, 연습실에서는 매일 춤으로 전쟁이 일어났다. 정확히는, 멤버 전체가 힙합에 익숙해지는 것보다 춤에 익숙해지는 것이 훨씬 힘들었다고 해도 맞을 것이다.

힙합에 대해서는 RM, 슈가, 제이홉이 이미 같은 정서를 공유하고 있었고, 동생들은 형들의 가르침을 잘 따라왔다. 하지만 당시 춤에 익숙한 멤버는 제이홉과 지민뿐이었다. 게다가 RM과 슈가는 춤을 배운다는 생각 자체를 한 적이 없었다. 제이홉은 이렇게 말한다.

—— 윤기 형이나 남준이는 저희가 원타임 1TYM이랑 비슷한 팀이 될 거
고, 춤은 전혀 안 출 줄 알았다고 했어요.

제이홉이 이야기한 원타임은 빅뱅 BIGBANG, 투애니원 2NE1, 블랙핑크 BLACKPINK
등을 프로듀싱한 테디 Teddy가 속했던 힙합 그룹이다. 힙합이 한국에 본격
적으로 들어오기 시작한 1990년대 후반부터 2000년대 초반에 인기를 모
았는데, RM과 슈가는 그처럼 랩을 중심으로 대중성을 갖춘 힙합 팀을 방
탄소년단의 미래로 그렸던 듯하다.

물론 원타임도 힙합 팀인 동시에 방탄소년단처럼 보컬의 역할도 상당 부
분 강조됐었고, 어느 정도의 안무는 소화했다. 그러나 진에 따르면, 데뷔가
결정된 뒤 방탄소년단은 "과한 퍼포먼스 그룹"을 목표로 두기 시작했다.
진이 당시 급변한 연습실 분위기를 회상했다.

—— 전에는 춤이 차지하는 비중이 그 정도까지 크지 않았어요. 그런데
어느 순간부터 중요해지면서 연습 비중이 올라갔죠. 데뷔 두어 달
전부터는 연습을 정말 많이 했는데, 춤만 하루에 12시간 춘 적도
있어요.

이 책을 읽고 있는 사람이라면 '과한 퍼포먼스'의 의미가 무엇인지 쉽
게 짐작할 수 있을 것이다. 실제로 훗날 방탄소년단은 데뷔곡 〈No More
Dream〉에서, 정국의 도움을 받은 지민이 날아오르듯 뛰어올라 일렬로 돌
아서 있는 멤버들의 등을 차례로 밟으며 허공을 달리는 퍼포먼스를 선보
이기도 했다.

그러나 아크로바틱한 acrobatic 퍼포먼스라는 표현만으로는 당시의 '과한 퍼
포먼스'를 다 설명하지 못한다. 진은 덧붙였다.

—— 방시혁 PD님이 그때 좀 너무했어요, 하하. 저희가 안무 연습 영상
을 촬영하면 그걸 PC로 보다가 스페이스 바를 눌러서 일시 정지를
해요. 그런 다음 몸의 각도 하나, 손가락 위치 하나까지 다 보고 저

희한테 서로 맞추라는 거예요. 안무를 프레임별로 본 거죠. 그래서

똑같은 춤을 2개월 동안 췄어요.

진의 묘사처럼 방탄소년단은 〈No More Dream〉을 거의 영상 한 프레임 단위로 맞출 수 있는 수준까지 연습했다.

2AM, 글램, 그리고 방탄소년단의 데뷔 결정까지 4년여 동안의 시간은 빅 히트 엔터테인먼트가 이 업계의 지난 20년을 따라잡는 것과 같았다. 그건 정말 '공부'가 필요한 일이었다. 빅히트 엔터테인먼트는 성공한 아이돌 그 룹들의 히트 요인을 분석하고, 정기적으로 업계의 전문가들을 초청해 강 연을 들었다. 경우에 따라서는 상금을 걸고 사내 부서들을 대상으로 아티 스트에 대한 제작 기획안을 공개적으로 받기도 했다.

이 과정에서 방시혁이 깨닫게 된 것은, 아이돌이 기존의 음악 산업과 전혀 다른 방식으로 움직이고 있다는 점이었다. 1992년 '서태지와 아이들'Seotaiji and Boys의 데뷔와 함께 상업적 폭발력을 확인한 이 산업은 그 후 1996년 H.O.T.의 데뷔와 함께 산업적인 제작 시스템을 갖추기 시작했고, 방탄소 년단 데뷔 무렵에는 전성기를 맞이한 지 약 20년이 되어 가는 장르였다. 10대였던 팬들이 30대로 접어들었고, 팬층이 오래 지속되고 두꺼워지면 서 그들이 선호하는 콘텐츠의 기준도 뚜렷해졌다.

소위 '칼군무'는 그중 하나였다. 팬들은 자신이 좋아하는 그룹의 멤버들이 동작을 정확히 맞추면서 멋진 순간을 만들어 내기를 원한다. 그것은 팬들에 게 시각적인 쾌감을 줄 뿐만 아니라, 안무를 완벽하게 맞추기까지 멤버들이 얼마나 함께 노력했는지를 보여 주는 팀워크에 대한 증거가 되기도 했다.

그러나 JYP 엔터테인먼트의 프로듀서로 있던 시절부터 '한국 힙합 1세대' 라고 할 수 있을 만큼 일찌감치 힙합과 R&B 기반의 음악을 들어 온 방시 혁, 그에게 칼군무는 고려할 이유가 없는 선택지였다. 힙합을 기반으로 하

는 춤은 개개인의 느낌을 살리는 경향이 강해서 멤버들이 동작을 똑같이 맞출 필요가 없다고 생각했기 때문이다.

하지만 아이돌의 영역에서 칼군무는 장르의 법칙이었다. 그렇다면 법칙을 따를 필요가 있었다. 아니, 따라야만 했다. 물론, 진이 말한 것처럼 방탄소년단은 그중에서도 '과한' 퍼포먼스 그룹이 됐지만.

뷔는 데뷔 전 연습 당시를 이렇게 회상한다.

—— 원래 군무가 아이돌에게 필수 요소이긴 한데, 저희는 그것보다 더 격한 군무였어요.

힙합과 아이돌의 장르적 특질을 동시에 소화하는 것. 데뷔 전 방탄소년단은 그러한 이상향이 뚜렷해질수록 더 많은 것을 연습할 필요가 있었다. 밤에 RM과 슈가의 '힙합 학교'가 열렸다면, 해가 떠 있는 동안에는 두 사람을 포함하여 춤에 익숙지 않은 멤버들을 위한 '댄스 학교'가 열리는 것과 같았다. 이 강의의 선생님은 제이홉이었다.

—— 회사 들어오기 전에 춤을 췄던 멤버가 저랑 지민이 말고는 없었거든요. 그래서 멤버들이 춤에 재미를 느끼는 게 먼저라고 생각했어요. 레슨 시간 외에 새벽에도 가끔 연습을 했어요. 예전 '랩 소굴' 때 비트를 틀어 놓고 프리스타일 했던 것처럼 시작한 거죠. 제가 그때 그러면서 랩이 되게 재밌는 거라는 걸 느꼈기 때문에, 저도 이 친구들한테 똑같은 영향을 주고 싶었어요. 음악 틀어 놓고 "춰 봐", "그냥 막 춰 보자" 했죠.

다행히 멤버들은 이 댄스 학교를 잘 받아들였다. 제이홉이 말을 이었다.

—— 생각했던 것보다 연습에서 합이 잘 맞았어요. 윤기 형은 한창 춤에 빠져 있을 땐 농담처럼 "난 랩 하기 싫다, 춤을 추고 싶다" 얘기하기도 했고요. 믿기 어려우실 수 있지만, 형이 저랑 홍대 쪽에 가서 브

레이킹 Breaking을 배운 적도 있어요, 하하.

세계관의 충돌

그러나 연습실에서 스스로 댄스 학교를 열다시피 했던 제이홉조차, 데뷔를 6개월가량 앞둔 시점에는 극도로 지쳐 있었다. 제이홉은 다음과 같이 회상한다.

—— 2013년 1월 초일 거예요. 가장 의욕에 차 있어야 할 시기에 저희는 너무 처져 있었어요. 안무 영상을 촬영하던 연습실이 있었는데, 저희가 거기서 살다시피 했거든요. 그래서 연습실 들어가면 다들 말이 없어지고, 엄청 예민해지고….

'과한 퍼포먼스 그룹'이 되기 위해 멤버들은 안무 연습을 정말 많이 했고, 이와 동시에 레슨도 받았다. 또한 그 와중에 무대에 멋지게 오를 수 있는 몸을 만들고자 식단 관리를 했다. 체중 조절과 단백질 섭취를 위해 닭 가슴살을 먹으면서도, 소금을 쳐서 간을 하는 것조차 민감하게 여길 만큼 극단적으로 말이다.

그런데 고통과 고민은 육체보다 정신적인 부분에 있었다. 당시 SM 엔터테인먼트처럼 널리 알려지지 않았던 빅히트 엔터테인먼트에 소속되어 있다는 것은, 제이홉의 말대로 때로는 주변 사람들에게서 견디기 어려운 시선을 받는 것과 같았다.

—— 사람들이 자꾸 언제 데뷔하냐고 물어보는 게, 연습생들에겐 정말… 칼로 가슴을 찌르는 것 같은 고통을 줘요.

당시 제이홉은 정말 절박했다. 그가 데뷔 기회를 잡은 연습생이 된 과정

자체가 절박함의 연속이었다. 제이홉이 고향에서 서울에 오기까지의 여정을 되짚었다.

——— 춤을 배우던 학원에서 레슨을 많이 못 받았어요. 학원비 때문에. 그래서 레슨이 있는 동안에는 학원 소파에 계속 앉아 있었어요. 춤은 너무 좋으니까…. 레슨이 끝나면 연습실에서 계속 연습을 했죠. 그렇게 하다 보니까 저를 가르쳐 주던 형들, 특히 뱅스터Bangster 이병은[8]님이라고 계시는데, 어떻게 보면 제 춤 스승님이에요. 그분이 저한테 얘기를 해 준 거예요. "너, 그냥 우리 연습실 와서 연습할래?" 그래서 들어간 게 댄스 팀 뉴런[9]이었어요. 뉴런에서 본격적으로 스트리트 댄스를 접한 거죠. 그 후에 빅히트 엔터테인먼트랑 연습생 계약을 했는데, 그땐 회사에 제가 연습할 만한 공간이 없었어요. 그러다 보니까 계약은 했어도 저는 계속 광주 학원에서 위탁 교육 형태로 레슨을 받고 연습하고 있었죠. 그러다 신인개발팀 쪽에서 연락을 준 거예요. 올라올 때가 된 것 같다고.

제이홉과 RM, 슈가는 데뷔까지 2년 이상의 시간을 기다려야 했고, 빅히트 엔터테인먼트는 글램의 실패로 인해 여유 있게 회사를 운영할 수 있는 상황이 아니었다. 연습실의 첫 번째 방에서 노래를 부르면, 그 소리가 다른 연습생이 있는 네 번째 방에까지 들릴 정도로 공간이 좁았다. 이런 상황은 7명에게 데뷔 가능성에 대한 불안으로 다가왔다.

그중에서도 슈가는 더욱 불안할 수밖에 없었다. 그는 교통사고로 어깨를 다쳐 후유증을 안고 데뷔를 준비 중이었다. 슈가가 사고 당시의 배경을 설명했다.

8 현재 하이브 소속 퍼포먼스 디렉터로 활동하고 있다.

9 Neuron. 이와 관련하여 제이홉의 곡 〈Chicken Noodle Soup〉(Feat. Becky G)에 "뉴런 입단"이라는 가사가 등장한다.

—— 데뷔가 확정되기 전, 2012년에 여러 가지 아르바이트를 했었어요. 집안 사정이 안 좋아진 상황이었어서 미디 사용법도 가르치고, 편의점 아르바이트나 배달도 했고. 그런데 오토바이로 배달하다가 사고가 났죠.

슈가는 그때 겪은 심적인 고통을 담담하게 말했다.

—— 회사 사정은 나빠지고 있었고, 저도 그 사고로 연습생 생활을 더 할 수 있을지 고민이 정말 많았어요. 그래서 엄청 괴로웠어요, 사는 것 자체가. 데뷔 하나만 바라보면서 집을 떠나왔고, 회사에 들어왔는데… 너무 절망적이었죠.

지민은 슈가와는 다른 이유로 데뷔에 필사적인 상황이었다. 지민이 당시를 회상했다.

—— 고등학교에서 무용을 잘 배우고 있다가 다 버리고 서울로 올라온 건데, 반겨 주는 사람은 아무도 없고…. 중간중간 있는 테스트에서 떨어지면 당장 여길 나가야 할 수도 있으니까 무서웠죠. 그래서 발버둥 치던 시절이었어요.

빅히트 엔터테인먼트가 방탄소년단이 될 멤버들을 제외하고 모든 연습생들을 내보내면서부터, 지민은 자신도 언제 회사에서 나가게 될지 모른다는 불안감이 커졌다. RM, 슈가, 제이홉과 달리 지민을 포함한 보컬 파트의 멤버들은 자신들이 방탄소년단으로 데뷔할 것이라고는 생각하지 못했다. 그만큼 레슨을 제대로 받을 시간이 없었고, 데뷔가 결정된 뒤에는 더 노력해야 한다는 부담감이 지민을 눌렀다.

—— 제가 이 신^{scene}에 있는 이유를 너무나 찾고 싶었어요. 뭔가 억지로, 혹은 어쩌다 보니 여기 있는 게 아니라는 걸요. 그래서 한 사람이라도 더 나를 좋아하게 만들고 싶고, 내가 잘하는 모습을 보여 주고 싶고…. 조급했다고 해야 하나.

지민의 이런 절박함은 그때는 심각했지만 지금 보면 귀엽게까지 느껴지는 에피소드를 만들어 내기도 했다.

—— 제가 아이돌 그룹에 맞게 춤을 추는 방법을 몰랐어요. 이런 식의 안무를 연습생 때 처음 접해 봤거든요. 그래서 동작이 바뀔 때마다 정지해서 그 동작을 외웠어요. '졸라맨'Zolaman이라고 있잖아요, 머리가 동그랗게 크고 몸은 작대기로 그려진 캐릭터. 그것처럼 제가 동작들을 일일이 그려서 그걸 보면서 외웠어요. 주변에서 엄청 웃더라고요.

한편, 한창 사춘기였던 정국은 낯선 숙소 생활과 막대한 연습량을 겪으면서 자신의 자아를 찾아가는 중이었다.

—— 성격이 확 바뀌었어요. 갑자기 모르는 사람들이랑 지내다 보니 낯을 많이 가리게 된 거예요. 그래서 씻을 때도 형들을 피해서 저 혼자 씻고, 제가 2층 침대의 위층을 썼는데 여름에 더워서 땀 뻘뻘 흘리면서도 밑에 형들이 자고 있으니까 못 내려가고…. 그때 알게 됐죠. '아, 나는 쑥스러움이 많고 숫기가 없구나.'

그건 K-pop의 현실과 방탄소년단의 데뷔, 그리고 당시 빅히트 엔터테인먼트의 모든 상황이 결합된 결과 같은 것이기도 했다.

한국의 아이돌은 일반적으로 10대 후반에서 늦어도 20대 초반에 데뷔를 한다. 여기에 연습생 시절을 고려하면 10대 중반부터 엔터테인먼트 회사와 계약을 맺고 연습생 생활을 시작하는 경우가 많다. 그중에서도 만 15세에 방탄소년단으로 데뷔한 정국은 데뷔는 물론이고 숙소 생활도 이른 편이었다. 그 와중에 RM과 슈가처럼 이미 힙합 신에서 활동을 해 왔고, 힙합에 미치다시피 한 형들과 함께 데뷔를 해야 하는 상황이었다. 따라서 연습과 데뷔에 대한 고민과 동시에, 정국은 새로운 환경에서 자신이 어떤 사람

인지를 발견하는 중이었다. 정국이 말했다.

───── 제가 전에는 어느 정도였냐면, 보통 중학교 올라가면 선배한테 존
댓말을 쓰잖아요. 저는 그런 개념이 잘 없었어요. 반말을 하는 게 자
연스럽고, 주위 사람들 신경 안 쓰고. 그러다 숙소에 오고 나서 진짜
내 모습을 보게 된 것 같아요. 그때부터 존댓말을 쓰게 됐어요. 뭐랄
까… 사람 대할 때의 태도라든가, 이해나 배려, 공감 능력 같은 게
좀 부족하지 않았나 싶어요. 그러다가 멤버들을 보고 '아, 이런 식으
로 대하는 거구나', '나도 저렇게 얘기해야겠구나' 하고 어깨너머로
배우면서 내 감정을 자연스럽게 표현하게 된 것 같아요.

특히 정국이 빅히트 엔터테인먼트에 들어올 결심을 하게 만든 RM, 그리
고 제이홉과 슈가 등 숙소에 먼저 와 있던 세 사람은 그에게 롤 모델과도
같았다. 정국은 말을 이었다.

───── 그 형들은 연습생들 중에서도 한 단계 높은 데 있어서 '와, 나도 저
렇게 되고 싶다' 했고, '형들 옷 입는 거 멋있다' 하면서 따라 사 입
고, 하하. 그때는 꼭 데뷔를 해야겠다기보단 그런 사소한 생각들을
했던 것 같아요.

그러나 정국이 선망의 눈빛으로 바라보던 세 명의 형들은 데뷔가 늦어질
수록 속이 타들어 가고 있었다. 무대에 서는 날은 아직 멀게만 느껴지고,
데뷔 팀은 자신들의 생각과 다른 모습으로 향하는 것처럼 보였다. 그 사이
에도 이들은 숙소에선 힙합을 가르치고, 같이 사는 동생들의 분위기를 이
끌어야 하는 입장에 있었다.

게다가 팀의 리더가 된 RM은 방시혁에게서 팀의 전체적인 그림에 관한
이야기를 듣는 역할도 함께 했다. RM은 당시를 이렇게 회상한다.

───── 회사에서 저에게 뭔가를 하라면서 스트레스를 주진 않았어요. 다

만, 사소한 것도 리스크가 될 수 있으니 "네가 리더로서 잘해야 한
다", 하다못해 "멤버들 자는 거 깨워야 한다" 같은 얘기를 하긴 했죠.

이건 작은 숙소에서 벌어지는 세계관의 충돌과도 같았다. RM, 슈가, 제이
홉에게 데뷔가 바로 지금의 문제였다면, 예상보다 빨리 데뷔하게 된 보컬
파트의 네 사람은 데뷔라는 게 무엇인지 감을 잡기도 어려웠기 때문이다.
진은 다음과 같이 말했다.

── 저는 아이돌의 삶을 너무 몰랐었어요. 아이돌이란 것에 대해 미리
 좀 알아봤으면 그래도 적응하기 괜찮았을 텐데. 데뷔를 해 보니까,
 너무 바쁘기도 하고 행복하기도 하고….

데뷔가 결정된 뒤부터, 진은 자신이 그 전까지 가졌던 사고방식과 매우 다
른 연습생 생활을 받아들이는 과정이 필요했다. 이와 관련해서 당시 진은
RM과 한차례 이야기를 나누기도 했다고 말한다.

── 저희 둘 다 '팀이 위로 올라가야 한다'는 뜻은 같았어요. 그런데 저
 는 지금 좀 더 행복을 추구하면서 그다음을 생각해도 되지 않을까
 했고, 그 친구는 나중의 행복을 위해서라도 지금 다 쏟아부어야 한
 다는 차이가 있었죠.

진과는 다소 다른 방향이었지만, 뷔 역시 래퍼 형들과는 생각이 달랐다고
말한다.

── 남들은 몇 년씩이나 연습했는데 저는 고작 몇 개월 해서 데뷔할 거
 라곤 애초부터 생각을 안 했어요. 그래서 연습 시간은 지키고, 그
 외의 시간에는 학교 친구들과도 많이 어울렸어요.

뷔의 입장에서 데뷔는 먼 것이었고, 그는 연습생 생활과 함께 10대 시절의
추억도 만들기를 원했다.

그러나 뷔의 이런 생활은 회사로부터 한마디를 들은 뒤 끝이 났다.

"데뷔해야 돼. 너, 방탄소년단이야."

너희는 어때?

방탄소년단의 데뷔 과정을 돌아볼수록 새삼 놀라운 점은, 이들 중 결국 아무도 관두지 않았다는 사실이다. 살던 지역, 삶의 가치관, 음악적 취향, 연습생 기간까지 어느 것 하나 비슷한 점이 없는 7명이 1년도 안 되는 시간 동안 팀워크를 맞춰 데뷔해야 했음에도 불구하고.

제이홉이 이에 대해 솔직하게 털어놓았다.

—— 처음엔 융화가 잘 안 됐죠. 살아온 환경도 너무 달랐고, 각자 목표 자체가 다 달랐으니까요. 누군 '나는 음악 하는 사람이 될 거야', 반면에 다른 누구는 '난 그냥 무대에 서는 게 좋아' 하는 식으로. 그래서 그 목표 의식을 서로 맞추는 게 어려웠어요.

그러나 역설적으로, 이들이 방탄소년단으로 데뷔하기로 결정된 것은 서로가 가까워지는 결정적인 계기가 됐다. 뷔는 이렇게 회상한다.

—— 친구인 지민이나 다른 멤버들이랑 자주 다투긴 했어도, 정말 많이 합을 맞추고 얘기도 하다 보니까 우리가 '팀'이라는 게 조금씩 느껴졌어요.

당시 RM이 힙합 플레이리스트를 짜고 제이홉이 춤을 가르친 것은 데뷔를 향한 절박함에서 나온 행동이었다. 데뷔라는 목표가 이들에게 미친 영향을 제이홉은 다음과 같이 설명한다.

—— 저희 7명이 멤버로 확정된 뒤부터는 분위기가 딱 잡혔어요. 우리가 뭘 해야 하는지, 어떤 춤과 어떤 노래를 해야 하는지. 그리고 서로 이야기를 진짜 많이 했어요. "우리는, 나는, 이런 목표가 있어. 너희는 어때? 같이 해 보지 않을래?" 하는 식으로.

그들의 소통은 진지한 대화부터 아주 사소한 것까지 모든 면에서 이루어

졌다. 뷔는 일상의 공통점을 통해 멤버들과 가까워졌다.

—— 저희 모두 다이어트를 해야 했는데 저랑 남준 형은 잘 안 했거든
요. '동지'라는 게 무시 못 하는 거여서, 형이랑 자주 맛있는 거 먹
으러 갔죠. 먹을 것도 숨겨 놨다가 나중에 둘이 몰래 먹고….

그의 이런 소통법은 보컬 파트의 또래와 동생에게도 유용했다. 뷔가 기억
을 떠올렸다.

—— 지민이랑 몰래몰래 숙소 밖으로 나가서 같이 밥 먹고 얘기도 많이
했어요. 정국이하곤 찜질방 가서 놀고, 눈 왔을 땐 썰매도 타고. 그
러다 매니저님 숙소에 오면 아무 일 없었던 척하고, 하하.

한편, 진은 뷔에게 다가가기 위해 자신과의 공통점을 찾아냈다고 말한다.

—— 태형이, 그리고 몇 달 뒤 지민이가 회사에 들어오던 시기에 저랑 친
했던 연습생들이 다 나갔었어요. 데뷔 가능성이 있는 10명 정도만
남기고…. 저희 중에 또 누군가 나가게 되면 많이 슬플 것 같아서,
애들이랑 친해져도 되나 고민했죠. 근데 태형이가 저처럼 옛날 만
화나 애니메이션을 좋아하더라고요. 그래서 "야, 너 이거 봤냐?" 이
렇게 말 붙이면서 친해졌죠.

RM과 슈가는 멤버들에게 힙합을 가르쳐 주고, 제이홉은 춤을 함께 추고,
진은 숙소에 있는 재료들로 먹을 만한 요리를 했다. 이런 과정에서 형들은
동생들을, 동생들은 형을 차츰 이해할 수 있었다.

지민은 멤버들로부터 받은 음악적 영향과 위안에 대해 이렇게 이야기한다.

—— 형들이 굉장히 '날것'으로 느껴졌어요. 꾸며서 그러는 게 아니라
'난 정말로 노래 듣는 게 좋다' 하는 모습이. 슈가 형은 무뚝뚝해서
말을 툭툭 던지다가도 저한테 와서 '네가 열심히 해서 정말 잘됐으
면 좋겠다' 얘기해 주고…. 이런 것들이 제가 형들을 좋아할 수밖에
없고, 또 형들이 하는 음악에 관심 갖는 계기가 됐던 것 같아요.

저희 7명이 멤버로 확정된 뒤부터는
분위기가 딱 잡혔어요.
그리고 서로 이야기를 진짜 많이 했어요.
"우리는, 나는, 이런 목표가 있어.
너희는 어때? 같이 해 보지 않을래?"

제이홉

반대로, 슈가는 멤버들과의 대화를 통해서 세상과 소통하는 방법을 배워 나갔다.

── 우리가 서로 다른 사람이란 걸 인정하기까지 정말 힘들었어요. 예전의 저는 굉장히 극단적이어서 흑백 논리에 갇혀 있었거든요. 어린 마음에 '쟤는 왜 저렇게 생각하지? 사람이라면 다 이렇게 생각해야 되는 거 아냐?' 하는 게 있었어요. 그러다 '얘는 나랑 다르구나' 하는 걸 넘어서 '그 사람은 그냥 그 사람인 거다'라고 받아들이게 됐죠. 시간은 좀 걸렸지만.

그래서, 방탄소년단이 왜 그때 누구도 관두지 않았냐고 묻는다면, 몇몇 멤버들의 답변이 어느 정도 그 이유가 될 수 있을 듯하다.

진은 한마디로 당시 상황을 짚었다.

── '적응'이 딱 맞는 표현인 것 같아요. 숙소 들어가서 '아, 앞으로 난 이런 삶을 살아야겠다' 싶었으니까요.

슈가는 뮤지션으로서의 자부심을 이야기했다.

── 음악이 아니었다면 중간에 그만두지 않았을까요? 그리고 이 회사 같은 분위기가 아닌 다른 곳에서 했더라면. 저는 음악을 만들면서 풀어낸 게 많아요. 물론 그땐 무슨 자신감으로 그런 곡들을 만들었는지 모르겠어요. 지금 들으면 부끄러운 곡도 많거든요. 그래도 힙합에 빠져 있는 사람들은 그게 있단 말예요, '내가 짱이다!' 하는 거, 하하.

그리고 한 팀의 입장으로서는, 리더의 말을 들어 볼 필요가 있다.

── 멤버들이 착했죠. 굉장히 착했고…,

RM은 말을 이어 나갔다.

── 저는 할 줄 아는 게 음악밖에 없었어요. 음악 하겠다고 회사에 들어

왔고, 제가 하는 일의 본질은 음악이라고 생각했고요. 그리고 어쨌든 제가 여기 제일 오래 있었다 보니 저에게 발언권이 많기도 했어요. 그래서 사실 리더로서 그런 면에서는 되게 편하게 했죠. 멤버들의 존중을 많이 받았고요. 멤버들이 인정과 수용을 정말 잘해 줬구나 하는 생각이 들어요. 제가 존중받게끔 대해 줬던 것 같아요.

데뷔를 기다린 기간만큼 연습 시간이 쌓였고, 그만큼이나 더 많은 대화가 서로를 통하고 있었다. 그리고, 모든 게 달랐던 7명이 한 팀으로 변화하기 시작했다. 방탄소년단으로 데뷔 후 약 4개월이 지나, 여전히 쉼 없이 노래하고 춤추던 그 연습실에서 공개한 안무 영상* 속 〈팔도강산〉의 가사처럼.

> 결국 같은 한국말들
> 올려다봐 이렇게 마주한 같은 하늘
> 살짝 오글거리지만 전부 다 잘났어
> 말 다 통하잖아?

CHAPTER 2

2 COOL 4 SKOOL

O!RUL8,2?

Skool Luv Affair

DARK&WILD

WHY
WE EXIST

존재의 이유

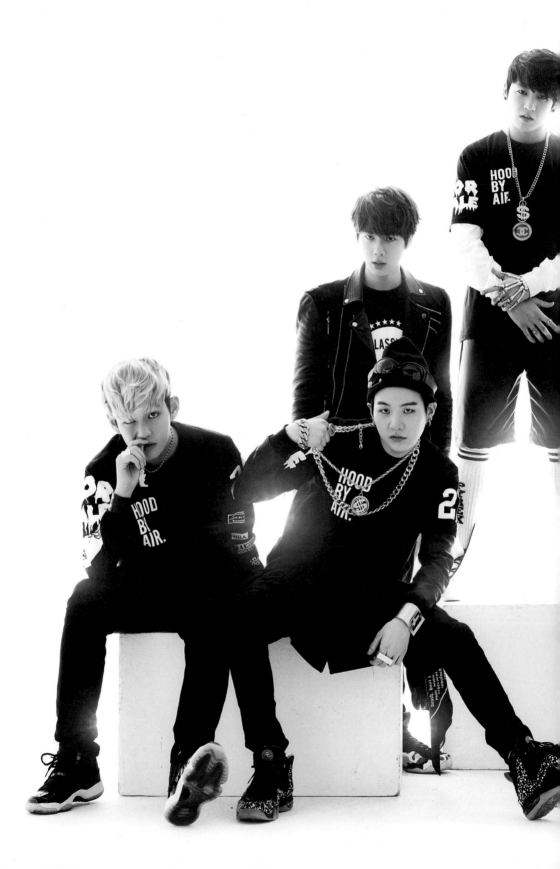

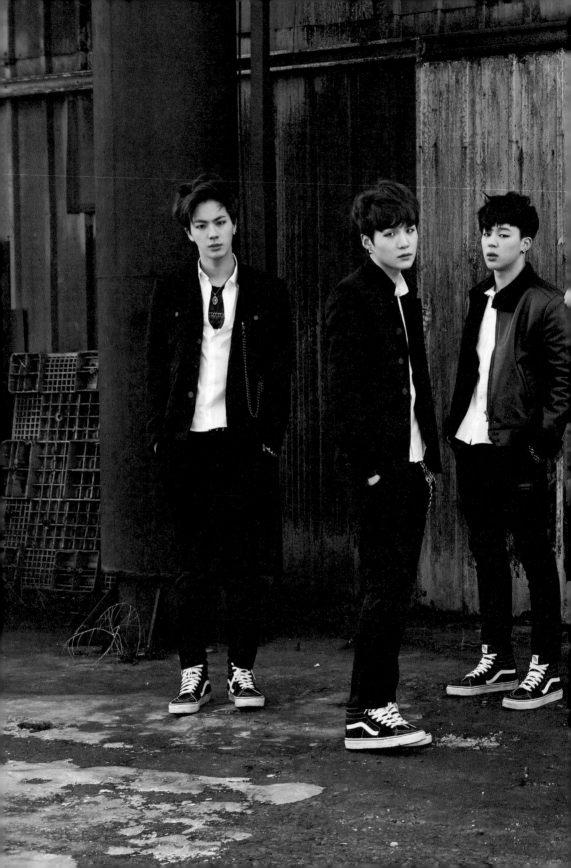

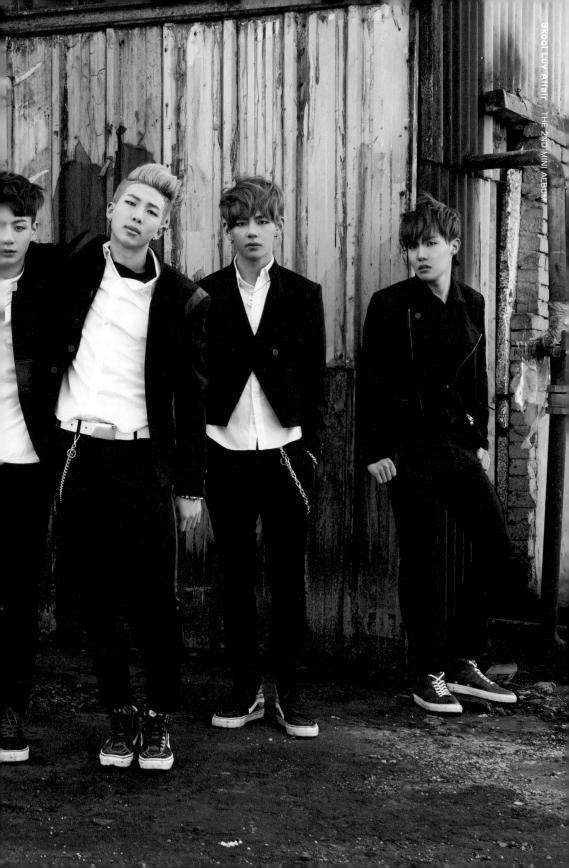

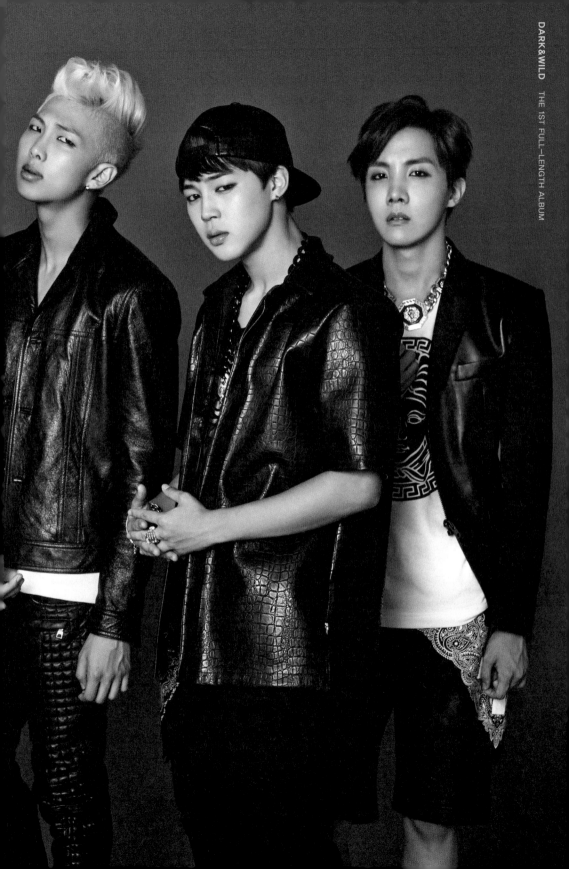

DARK&WILD THE 1ST FULL-LENGTH ALBUM

WHY WE EXIST

살아남겠다

'데뷔' 방탄소년단, "롤 모델은 빅뱅, 살아남겠다"

방탄소년단의 정식 데뷔 하루 전인 2013년 6월 12일, 포털 사이트 네이버 Naver의 뉴스란에는 서울 강남구 청담동 일지아트홀ILCHI Art Hall에서 열린 그들의 데뷔 쇼케이스를 보도한 기사가 실렸다. 네이버가 연예 뉴스의 댓글 서비스를 종료하기 전까지 이 기사에는 수천 개의 댓글이 달려 있었다.
기사가 처음 실린 시기에는 최대한 순화해 표현하자면 "곧 망할 것 같다", "방탄소년단이라는 이름 유치하다" 같은 댓글이 달렸다. 그러나 시간이 지나 방탄소년단이 점점 더 인기를 얻을수록 이 기사에 추가되는 댓글 또한 긍정적으로 변했다. 그들이 세계적인 인기를 얻을 즈음에는 "원하는 대학에 합격하게 해 주세요"처럼 자신의 소원을 비는 댓글이 늘어나기 시작했다. 그들의 성공은 기적의 영역으로 받아들여질 정도가 된 것이다.

이런 댓글들의 변화는 곧 방탄소년단의 과거와 현재다. 데뷔하자마자 악성 댓글을 받는 팀이었던 과거, 믿기 어려울 만큼의 성공을 거둔 현재. 그들을 향한 악성 댓글의 이유에는 여러 가지가 있었겠지만, 심한 욕설까지 섞어 이 팀을 비난하는 모든 글의 귀결은 똑같았다. 역시 최대한 순화해서 표현하자면 그들은 데뷔와 함께 사라지는 것이 당연한, 더 나아가 실패하는 것이 마땅한 팀이었다.
근거는 차고 넘치는 것처럼 보였다. 예를 들어 방탄소년단의 데뷔 1년 전인 2012년, SM 엔터테인먼트 소속의 엑소EXO가 데뷔했다. 엑소는 데뷔 전 100일 동안 23개의 티저 영상을 통해 다양한 방식으로 팀의 성격과 멤버들을 소개했다. 방탄소년단의 데뷔 이듬해인 2014년에는 YG 엔터테인먼

트에서 위너^{WINNER}가 데뷔했는데, 그들은 이미 2013년 8월 Mnet의 서바이벌 프로그램 「윈 : 후 이즈 넥스트」^{WIN : Who Is Next}를 통해 이름을 알렸다.

이 두 팀의 사전 데뷔 홍보는 아이돌 팬들의 관심을 끌 좋은 기획을 담고 있었고, 그들의 회사는 기획을 실현시킬 자본도 있었다. 성공은 보장된 것처럼 보였고, 실제로 그랬다. 엑소는 과거에 같은 소속사에서 제작한 H.O.T.와 동방신기가 그랬듯 빠르게 팬덤을 모았다. 위너는 데뷔곡 〈공허해〉가 한국의 모든 음원 차트에서 실시간 차트 1위를 찍었다.

반면, 방탄소년단이 데뷔 전 했던 일은 블로그 운영이었다. RM이 블로그의 첫 게시물로 자신의 믹스테이프[1] 〈닥투〉^{Vote}를 올린 날이 2012년 12월 21일이고, 첫 댓글은 3일 후인 12월 24일에 달렸다. 그 뒤로 2013년 1월 5일에 다섯 번째 댓글이, 다시 약 1개월이 지난 2월 16일에 여섯 번째 댓글이 달린다.

SM 엔터테인먼트와 YG 엔터테인먼트에 비하면 한없이 작아 보이는 회사. 그 회사에서 데뷔하는 팀의 롤 모델은 YG 엔터테인먼트의 빅뱅.

이 두 가지 모두 '죄'가 아니다. 그러나 방탄소년단의 데뷔 기사에는 "빅뱅 이름 팔지 마라" 하는 식의 댓글이 달렸다. 한국 아이돌 산업에서 작은 회사의 아이돌은 큰 회사의 인기 그룹을 롤 모델로 거론하는 것 자체가 관심을 끌기 위한 반칙처럼 취급받는다. 최소한 어느 정도의 인기를 얻고, 악성 댓글에 대응해 줄 팬덤이 조금이나마 생겨야 변호라도 받는다.

여기에는 작은 회사의 아이돌은 절대로 크게 성공할 수 없다는 인식이 바탕에 깔려 있다. 데뷔 당시 방탄소년단을 비롯, 소규모 회사 소속의 많은

1 Mixtape. 비정규 무료 앨범 또는 곡. 과거 카세트테이프가 보편적으로 사용되던 시기에 생겨난 표현으로, 엄밀하게는 좀 더 여러 가지 뜻이 있으나 오늘날에는 이 정도의 의미 범주에서 통용된다. 정규 앨범(또는 곡)에 비해 상업성을 덜 띠므로 아티스트는 믹스테이프를 통해 본인의 가치관이나 감정을 보다 자유롭게 표현할 수 있다.

보이 그룹들에게 빅뱅은 롤 모델이었다. 그런데 그 롤 모델, 빅뱅의 멤버 지드래곤G-DRAGON과 태양은 Mnet 「원 : 후 이즈 넥스트」에서 훗날 위너의 멤버들이 될 연습생들을 대상으로 멘토링을 해 주었다. 빅뱅에 관심이 있던 사람들은 이를 통해 YG 엔터테인먼트의 연습생들 또한 알게 된다. 또 대형 기획사에서 데뷔하는 아이돌 그룹은 회사의 자본과 기획력, 그리고 회사가 여러 인기 아티스트를 제작하며 형성한 다수 소비자들의 취향도 쉽게 확보할 수 있다. 이 격차는 결코 좁혀질 수 없는 것처럼 보였다.

빅 픽처 Big Picture

그러나 자본의 차이는 있을지언정, 방탄소년단의 블로그 운영 또한 엑소와 위너처럼 데뷔 전 프로모션을 하는 방법이었다. 방탄소년단은 YG 엔터테인먼트의 연습생들이 「원 : 후 이즈 넥스트」에서 그랬듯 데뷔 전부터 자신들의 곡을 발표했다. 엑소가 개인 티저를 발표하며 멤버들을 알린 것처럼, 방탄소년단 역시 2013년 1월 12일 연습실에서 춤을 추는 지민의 영상˙ 등을 통해 추가 멤버들을 공개했다. 그 밖에는 함께 크리스마스를 보내는 일상이나, 멤버들이 지금까지도 자신의 속마음을 털어놓곤 하는 일종의 영상 일기인 '로그'log를 올렸다.

지민 한 사람만 춤을 춰도 좁아 보이는 연습실, 그리고 로그를 녹화하는 작은 작업실은 방탄소년단과 빅히트 엔터테인먼트의 현실을 적나라하게 보여 줬다. 그러나 그 초라한 배경을 지우고 나면, 방탄소년단의 블로그에는 사실상 아이돌 그룹이 팬들에게 알려야 할 모든 것이 있었다. 그들은 블로그에서 랩, 노래, 춤 실력을 선보였고, 진은 숙소에서 음식을 요리하는 사진

과 글을 올리며 자신의 개성을 보여 주었으며, 로그를 통해 각자의 생각을 솔직하게 드러내는 과정은 팬들과의 친밀감을 높였다. 진이 이야기했다.

—— 회사 스태프분이 요새 이런 게 핫한데 저한테 한번 해 보면 어떻겠
 냐 하셔서, 재밌을 것 같아서 시작하게 됐어요. 진짜 작은 노트북
 하나 가지고 했는데 처음이라 힘들더라고요. 그래도 할 수 있는 데
 까지 해 봤죠.

진의 말은 방탄소년단의 블로그가 운영된 배경을 짐작케 한다. 당시 한국 아이돌 그룹들은 데뷔 프로모션을 위해 케이블 TV의 음악 채널을 통해 멤버들을 선발하는 오디션 과정을 보여 주거나 리얼리티 쇼에 출연하곤 했다. 반면 방탄소년단은 TV가 아닌 유튜브에서 그들의 감정을 진솔하게 표출하는 로그를 직접 촬영해 올렸다.

물론, 글램의 실패가 아니었다면 방탄소년단이 블로그에 올린 콘텐츠는 더 좋은 여건하에서 제작됐을지도 모른다. 다만 자본의 여하와 상관없이, 방탄소년단의 데뷔 전 홍보가 직접 만든 콘텐츠를 통해 진행됐을 것이라는 점은 변하지 않는다. 글램의 실패가 빅히트 엔터테인먼트에 준 교훈은, 불특정 다수에게 아티스트를 알리기 전에 그들의 노래를 한 번이라도 더 들어 줄 팬을 만들어야 한다는 것이었다.

그래서 회사는 당시 10대 이용자가 많던 유튜브에 'BANGTANTV'라는 이름의 채널을 만들어 콘텐츠를 올리기 시작했고, 그것을 다시 방탄소년단의 블로그에 게시물로 업로드했다. 곧 방탄소년단으로 데뷔할 연습생들이 자율적으로 운영하는 블로그와 트위터Twitter**는 그들의 면면을 종합적으로 전달하는 플랫폼 역할을 했다. 한편, 회사가 직접 운영하는 영역과 관련해 빅히트 엔터테인먼트는 공식 트위터***, 다음Daum 팬 카페, 카카오 스토리KakaoStory 등 당시 한국의 아이돌 팬들이 주로 사용하는 미디어 각각

의 성격에 걸맞은 콘텐츠와 목표를 구상하기도 했다. 이를테면 방탄소년단 데뷔 후 회사의 목표 중 하나는, '방탄소년단이 특정 음악 프로그램에 출연한 날 팔로워 수가 몇 명 이상 늘어야 성공인가' 하는 기준을 세우는 것이기도 했다.

이같이 아이돌 그룹의 데뷔에 관한 새로운 접근 방식은 방탄소년단 특유의 정체성을 만드는 역할을 했다. 데뷔를 앞둔 연습생들이 완벽하게 다듬어지지 않은 자작곡을 올리고, 좁은 연습실에서 춤추는 모습을 보여 주고, 메이크업도 하지 않은 얼굴로 성공을 기약할 수 없는 현재에 대한 고민들을 털어놓았다.

때론 영상에 담기는 모든 얼굴 각도 하나하나까지 사전에 계획한 대로 촬영하는 한국의 아이돌 산업 안에서, 이런 방식으로 자신을 알리는 것은 장르의 법칙을 뒤엎는 것과도 같았다. 그들은 아이돌인 동시에 믹스테이프를 내는 '래퍼'였고, 때론 음악 제작이나 춤에 관해 알려 주는 '유튜버'이기도 했다. 지민은 자신의 안무 연습 영상을 공개했던 때를 떠올리며 이렇게 이야기했다.

—— 저는 그런 시도가 (이미) 있는지 없는지도 잘 몰랐어요. 그냥 처음으로 영상을 찍어서 '내가 이렇게 생겼어요' 하는 뜻으로 올린 거였고…, 그 기회 자체가 너무 소중했어요.

지민의 이 말은 그러한 전례 없는 방식에 대한 방탄소년단 멤버들의 태도가 어땠는지를 보여 준다.

회사는 그들의 규모에서 만들어 낼 수 있는 가장 거창한 계획을 세웠다. 반면 멤버들은 그걸 왜 해야 하는지까지는 깊이 생각하지 않고, 그저 자신들의 심정을 있는 그대로 표현했다. 절실하게.

한계

슈가는 방탄소년단의 데뷔 앨범 《2 COOL 4 SKOOL》의 타이틀곡 〈No More Dream〉[*]을 제작하던 때를 이렇게 회상한다.

—— 그 곡 작업할 때, 청구빌딩 피독 형 방에 앉아서 '아, 진짜 숙소에 가고 싶다' 하는 생각을 하루에도 수천 번씩 했어요. 아침 7~8시엔 숙소로 돌아가서 자야 할 거 아니에요. 근데 그날그날 작업을 끝내 야 한다는 상황이 매일 반복되니까…, 그게 제일 힘들었어요.

　　매일 밤새 볼펜을 잡네
　　아침 해가 뜬 뒤에 나 눈을 감네

〈We are bulletproof PT.2〉[**]의 이 구절은 이 곡이 수록된 앨범 《2 COOL 4 SKOOL》의 작사를 주도한 RM, 슈가, 제이홉 등의 멤버들에게 더할 것도 뺄 것도 없는 현실의 묘사였다. 그들은 힙합 스타일의 춤을 프레임 단위로 딱딱 맞춰 추는 칼군무를 하루 종일 연습하는 동시에 《2 COOL 4 SKOOL》 앨범에 실을 곡을 만드는 데 참여하고 있었다. 그 사이에 조금이라도 시간 이 나면 로그를 촬영하거나 그 밖의 영상 등을 올리며 블로그를 운영했다.

그리고, 이 앨범의 타이틀곡 〈No More Dream〉이 마치 데뷔로 가는 관문 의 '최종 보스'처럼 기다리고 있었다. 이 곡이 그들에게 어떻게 다가왔는 지는 지민의 말로 확인할 수 있다.

—— 지금은 힘들지 않은데, 그 당시에는 안무가… 숨이 안 쉬어질 정도 였어요.

〈No More Dream〉은 전반적으로 크고 거친 동작 위주로 구성됐고, 그 동

작들을 칼군무 형식으로 보여 줬다. 멤버들은 퍼포먼스를 하는 내내 몸에 힘을 준 채 동작을 정확하게 맺고 끊으며, 그 와중에 모두가 똑같은 높이로 점프를 한다. 게다가 앞서 언급했듯 식단까지 철저하게 관리해야 했다. 진은 그때의 팀 분위기를 이렇게 전한다.

—— 〈We are bulletproof PT.2〉에서는 저희가 다 같이 복근을 보여 줘야 해서 운동을 하고, 식단 때문에 음식도 마음대로 못 먹고…. 다들 예민했어요.

연습실과 숙소에서 멤버들이 몸의 한계를 시험하는 사이, 작업실에서는 RM, 슈가, 제이홉 등이 〈No More Dream〉의 가사를 쓰며 영혼의 한계를 시험하고 있었다. 심지어 RM은 이 곡의 랩 가사를 무려 29가지 버전으로 써야 했다. RM이 말했다.

—— 청구빌딩 주변 학동공원에 올라가서 소리를 지른 적도 있어요. 랩이 계속 안 나오니까 너무 답답해서.

그의 가사 중 어떤 버전을 실을지 결정하는 이는 프로듀서 방시혁이었고, RM은 당시 방시혁과 타이틀곡의 랩 쓰기에 대해 견해 차이가 있었다. RM이 설명했다.

—— 방 PD님은 최신 트렌드를 반영해야 한다고 생각하셨어요. 그런데 저는 나스나 에미넴Eminem을 보면서 자란 세대라 충돌하는 지점이 있었죠. 소위 트랩 플로Trap Flow를 받아들일 수 있느냐의 문제였고, 저는 받아들이기 어려웠거든요. 새로운 힙합 트렌드를 어떻게 발빠르게 반영할 것인가가 데뷔 앨범에서 저희의 숙제였던 것 같은데, 그 부분에서 PD님이랑 타협이 안 됐죠.

아이돌 산업의 바깥에 있는 사람들은 흔히 회사가 아이돌의 음악에 관한

모든 것을 결정하고 이끌어 간다고 오해하곤 한다. 그러나 회사가 아무리 철저한 계획을 짠다 해도 당사자가 그것을 할 수 없거나 또는 원치 않는다면, 회사의 의도는 제대로 구현되기 어렵다.

'멤버들이 직접 쓴 가사로 10대의 현실을 대변한다', 멋진 기획이다. 하지만 10대의 현실을 대변하는 가사는 대체 누가 쓰겠는가. 방시혁은 방탄소년단의 첫 앨범에서부터 RM, 슈가, 제이홉 등 직접 곡을 만드는 멤버들 중심으로 작사를 맡기면서 이 문제에 답했다.

그러나 RM과 방시혁 간의 견해차에서도 알 수 있듯, 힙합 신과 아이돌 산업 양쪽이 모두 만족할 만한 이상적인 결과를 내는 것은 지극히 어렵다. 오히려 실패하는 것이 당연하다고 볼 수 있다. RM 역시 데뷔 앨범의 음악적 방향을 받아들이는 데는 꽤 오랜 시간이 걸렸다고 말한다.

―― 공부하듯이 음악을 정말 많이 들었어요. 최신 경향의 곡들을 계속 듣고, 연구하고. 그 트렌드가 저한테 정말 좋게 들리고 체화되기까지는 사실 1년 이상 걸렸던 것 같아요.

데뷔를 앞두고, 이렇듯 멤버들은 여러 면에서 그 전까지의 경험과 가치관을 넘어서는 노력을 했다. 〈No More Dream〉을 만들기 전이지만, 방탄소년단이 2012년 12월 23일과 2013년 1월 11일, 두 차례에 걸쳐 블로그에 올린 곡 〈흔한 연습생의 크리스마스〉*의 가사에는 당시 그들의 상황이 잘 녹아 있다.

(올해도) 연습으로 날을 지샜죠
(우네요) 아직도 난 연습생인데
내년엔 꼭 데뷔할래

마찬가지로 이 무렵 포스팅한 게시물 '흔한 연습생의 크리스마스 후기'*에는 크리스마스에도 안무 연습을 하고, 녹음하고, 밤에 작은 케이크 하나로 크리스마스를 기념하는 그들의 모습이 담겨 있다. 이 게시물의 작성자인 진에게 그때를 어떻게 버텼느냐고 묻자 그는 이렇게 답했다.

—— 거의 2년 동안 연습생 생활을 했으니까, 자연스레 제 삶의 일부가 된 거예요. 아이돌로 데뷔를 해야 할 것 같긴 한데, 다른 회사를 찾아볼 생각은 별로 없었어서 여기서 해야 될 것 같았고, 하하. 그래서 이 회사에서 배우는 춤을 춰야겠다 했고…. 그냥 뭔가 그런 느낌이었어요.

그리고 경계

진이 블로그에 올린 '흔한 연습생의 크리스마스 후기'에는 "크리스마스엔 휴가를 받을 줄 알았는데 결국 다 같이 사이좋게 방탄룸", "사장님 너무하심/ 회식 한 번 안 시켜 주시고. 회식 시켜 달라고 노래까지 만들었는데…" 등의 문장이 쓰여 있다.

어느 나라 문화권에서든, 데뷔를 앞둔 신인이 레이블 CEO에게 이런 불만을 표출하는 것은 쉬운 일이 아니다. 레이블에서 많은 자본과 시간, 기획력을 투입해 데뷔시키는 한국의 아이돌 그룹은 더욱 그렇다.

그러나 방시혁은 멤버들에게 그들의 이야기를 직접 쓰게 하고, 블로그에 믹스테이프나 생활상을 올리는 동시에 연습생으로 지내며 느끼고 생각하는 것들을 공개적으로 표현하게 했다. 그리고 진처럼 연습이 생활이 되다시피 한 연습생들은 거리낌 없이 자신의 이야기를 하기 시작했다.

훗날 'Beyond The Scene'[2]이 될 이 팀의 시작점은 여기서부터다. 지민은 이렇게 회상한다.

─── 형들이 가사를 쓸 때 저한테도 계속 의견을 물어봐 줬어요. "이런 내용은 어떤 것 같아?", "네 주위의 애들은 어때?", "학교 친구들 중엔 꿈 좇는 애들 없어?" 하면서. 그런 게 되게 고마웠죠.

지민이 기억하는 것처럼, 앨범 《2 COOL 4 SKOOL》에서 RM, 슈가, 제이홉의 작사는 멤버들 전체의 이야기를 반영했다. 그래서 〈We are bulletproof PT.2〉에는 힙합 신에서 아이돌 그룹의 세계로 건너와 밤새 랩을 쓰는 래퍼들의 고민이 있는 한편, "학교 대신 연습실에서 밤새 춤을 추고 노래를 불렀네"라며 여느 학생들과 다른 10대 시절을 보낸 정국의 경험담이 있다. 이 곡을 쓸 때 그들은 힙합 신에서 활동하는 래퍼도 데뷔한 아이돌도 아니었다. 어디에도 소속되지 못한 연습생의 현실을, 그들은 힙합의 스웨그swag나 아이돌의 판타지로 가리는 대신 힙합적인 방식을 통해 있는 그대로 드러냈다.

이것은 방탄소년단이 데뷔 때부터 갖게 된 독특한 위치이자, 그들이 자신의 이야기를 하는 태도라 할 수 있다. 그들은 힙합과 아이돌 중 어느 한쪽의 장르적 문법에 충실하는 것 대신, 그 표현 방법들을 통해 그때 그 당시 자신들의 이야기를 한다.

이런 점에서 《2 COOL 4 SKOOL》 앨범은 데뷔한 아티스트도 아니고 평범한 생활을 할 수도 없는 연습생이 데뷔를 하기까지의 과정을 담은 기록물이기도 하다.

"10대 20댈 대신해 쉽게 우리 얘길 해"라고 랩을 하는 〈Intro : 2 COOL 4

─────────

2 방탄소년단(BTS) 데뷔 후 약 4년이 지난 2017년 7월, 빅히트 엔터테인먼트는 방탄소년단의 새로운 브랜드 아이덴티티(BI)를 공개하면서 방탄소년단의 팀명에 이 같은 의미를 추가했다. '10대의 억압과 편견을 막아 주는 소년들'이라는 본래의 뜻을 유지하면서, '현실에 안주하지 않고 꿈을 향해 끊임없이 성장하는 청춘'이라는 의미로 'Beyond The Scene'(비욘드 더 신)을 더한 것이다.

2 COOL 4 SKOOL

THE 1ST SINGLE ALBUM
2013. 6. 12.

TRACK

01 Intro : 2 COOL 4 SKOOL (Feat. DJ Friz)
02 We are bulletproof PT.2
03 Skit : Circle Room Talk
04 No More Dream
05 Interlude

06 좋아요
07 Outro : Circle room cypher
08 Skit : On the start line (Hidden Track)
09 길 (Hidden Track)

VIDEO

 DEBUT TRAILER

 〈No More Dream〉
MV

 〈No More Dream〉
MV TEASER 1

 〈We are bulletproof PT.2〉
MV

 〈No More Dream〉
MV TEASER 2

SKOOL〉^{Feat. DJ Friz}로 시작해, 어린 시절의 꿈을 이야기하는 〈Skit : Circle Room Talk〉, 멤버들이 각자의 이야기를 사이퍼 형식으로 풀어내는 〈Outro : Circle room cypher〉를 지나, "연습생/ 어찌 보면 나 자체이지만/ 뭐라고 형용할 수 없는 그런 말/ 어딘가에 속하지도 않고/ 그렇다고 무엇을 하고 있지도 않은/ 그런 시기/ 과도기"라고 데뷔 전까지의 시절을 정의하는, CD에만 수록된 〈Skit : On the start line〉^{Hidden Track}으로 이 앨범은 마무리된다. 그리고 특히 이 트랙은 다음과 같은 가사로 끝맺는다.

> 나는 연습생이니까

이 문장은 결과적으로 방탄소년단이 스스로에 대해 내린 정의와도 같았다. 한국 아이돌 산업의 시스템 안에 있는 연습생. 하지만 그 생활을 힙합적인 방식으로 풀어내면서 데뷔 앨범을 자신들의 기록으로 풀어낸 연습생. 데뷔 앨범부터 방탄소년단의 음악은 늘 그들의 인생을 담은 기록과 마찬가지였고, 《2 COOL 4 SKOOL》 앨범의 수록곡 형식인 'Intro', 'Interlude', 'Outro', 'Skit' 등은 그들이 이후의 앨범들을 끌고 나가는 기본적인 구성 방식으로 자리 잡는다.

정말 소수만이 방탄소년단이라는 팀을 알던 시기. 하지만 방탄소년단은 오늘날에도 변하지 않을 자신들만의 방식을 이미 만들어 가고 있었다.

팀워크!

——— "형, 그런 멋있는 분위기는 어떻게 가져요?", 하하.

데뷔 전, 지민은 이런 질문을 할 만큼 RM을 동경했다. RM이 단지 팀을 이끌 리더여서, 또는 혼자 곡 작업을 할 만큼 실력이 뛰어나서만은 아니었다. 7명의 연습생은 숙소에서 함께 지내며 점차 가까워졌고, 데뷔 멤버와 일정이 나올 즈음에는 서로가 서로에게 정서적으로 깊은 영향을 주고 있었다. 정국은 다음과 같이 이야기할 정도다.

──── 지금까지 봤을 때 제 가장 큰 복이, 이 형들을 만난 거예요.

그가 말을 이었다.

──── 학창 시절에 평범하게 자랐을 나 자신과, 회사에서 형들과 자란 나를 비교하면 지금의 이쪽이 배운 것도 많고 얻은 것도 훨씬 커요. 뚜렷하게 뭔지는 모르겠는데, 배운 것들이 많아요. 예를 들면 제가 원래는 욕심이 기가 막히게 많았어요. 지기 싫어하고, 자존심 강하고, 고집도 셌거든요. 그래서 많이 혼나기도 했는데, 아직도 가끔 욱할 때는 있지만 그래도 남을 먼저 이해하게 됐어요.

연습생 기간을 중학생 신분으로 보낸 그에게 회사는 집이자 학교였고, 멤버들은 때론 가족이자 선생님이었다. 정국이 다시 말했다.

──── 같이 살다 보니까 형들이 자연스럽게 영향을 주고, 저도 그걸 자연스럽게 받아들인 것 같아요. 형들 말투부터 성격까지. 음악에 대한 것도 그렇고요.

멤버들이 숙소와 연습실에서 함께 시간을 보내며 서로에게 영향을 미치는 과정은 방탄소년단 특유의 팀 분위기를 형성했다. 데뷔가 결정되면서 끊임없이 연습이 이어지고 서로가 서로를 독려하는 분위기는 팀 전체가 하나의 목표를 향해 달려들도록 만들었다. 몇 년 뒤 발매된 앨범 《화양연화 pt.1》의 수록곡 〈쩔어〉의 가사, "매일이 hustle life"의 태도는 이미 이때부터 자리 잡기 시작했다. 정국이 설명을 덧붙였다.

──── 서로서로 자극을 주고받았어요. 저희 보컬 멤버들끼리도 그런 게

있어서, 자기 노래가 어떤지 물어보거나 "나는 요즘 이런 식으로 연습하고 있다" 하면서 얘기도 하고. 멤버 중에 누군가가 커버곡 같은 걸 부르면 "와, 노래 진짜 많이 늘었네" 칭찬도 하고요.

그 점에서 방탄소년단이 데뷔를 앞두고 2013년 초부터 치른 일련의 과정은 그들의 미래를 향한 중요한 모멘텀momentum이 됐다. 데뷔가 결정되면서 멤버들은 뚜렷한 목표가 생겼고, 그 전까지 나이와 고향, 음악적 배경 등으로 인해 달랐던 입장들이 차츰 하나의 지점으로 모이고 있었다.

뷔는 자신의 연습생 시절을 이렇게 회상했다.

—— 음…, 저는 평소 '연습쟁이'는 아니었어요. 그래서 연습 좀 하라는 소리도 들어 봤어요, 하하. 저는 갑자기 꽂히면 '연습 좀 해 볼까?' 하면서, 마음 가는 대로 움직였던 것 같아요.

그러나 이것은 생각지도 못했던 연습생 계약과 연이어 데뷔까지 결정된 뷔가 바뀐 환경을 받아들이는 마음가짐이었을 뿐, 그는 점점 자신의 마음을 뜨겁게 달구고 있었다. 뷔가 조금은 단호한 말투로 이야기했다.

—— 제가 연습생 기간 동안 지적을 꽤 많이 받았는데, 오히려 저는 그래서 자부심이 있어요. 지적을 받았기 때문에 그 뒤로 제가 성장했다는 걸 느낄 수 있었고, 데뷔 후에 겪은 여러 일들도 아무렇지 않았거든요. 그 전에 많은 걸 겪었으니까.

이어서 뷔는 방탄소년단의 멤버들에 대해 웃음을 띠면서, 그러나 진지한 눈빛으로 이렇게 말했다.

—— 제가 볼 땐, 우리 멤버들 다 '또라이'예요. 미친놈들만 가득 있어서 독기가 장난이 아니에요. 마음이 아무리 무너져도 무대를 사랑하는 감정은 더 커지는 사람들끼리 모인 것 같아서 너무 좋아요. '뭐 넘어지면 어때', 이런 마음이 있는.

멤버들이 물리적·정신적 한계를 점점 더 끈끈해진 팀워크로 돌파하는 사이, 빅히트 엔터테인먼트가 세운 데뷔 계획도 하나씩 진척되고 있었다. 블로그를 통해 멤버들이 한 사람씩 공개되고, 로그로 팬들과 소통하며, 믹스테이프로는 〈흔한 연습생의 크리스마스〉를 거쳐 2013년 2월 8일 제이홉, 지민, 정국이 뮤직비디오와 함께 발표한 〈방탄소년들의 졸업〉[°]이 블로그와 유튜브에 올라왔다.

2012년 12월 21일 RM의 믹스테이프 〈닥투〉로 시작했던 방탄소년단의 블로그는 어느새 멤버들의 일상, 사진, 음악, 춤 등이 포스팅되는 일종의 미디어로 변모하고 있었다. 지금 하이브가 여러 소속 아티스트들의 공식 소셜 미디어에서 하고 있는 바로 그것을 했던 것이다.

데뷔를 약 3개월 앞둔 2013년 3월 22일에는 제이홉, 지민, 정국이 함께 안무 연습을 하는 영상^{°°}이 올라왔고, 데뷔 전 블로그에 올라온 마지막 콘텐츠인 '130517 방탄 로그'^{°°°}에는 뷔를 제외한 여섯 멤버들이 모여 로그를 진행했다. 이제 막 방탄소년단의 팬이 된 사람이라도, 이들의 블로그를 보면 이 팀이 데뷔를 준비하며 겪은 변화를 확인할 수 있다.

빅히트 엔터테인먼트의 이러한 방탄소년단 데뷔 계획은 당시에는 극소수의 사람들에게만 주목받았다. 물론 그때도 계획은 효과가 있었다. 블로그에는 데뷔 전부터 댓글이 달리기 시작했고, 멤버들에게는 나름의 팬덤도 생겼다. 비록 작은 공연장이었지만 그들의 데뷔 쇼케이스에 팬들이 꽉 찼던 이유다. 다만 동원할 수 있는 자본과 기획력 안에서 최대한 치밀하게 진행되었기에, 이 같은 계획은 멤버들만이 기억하는 작은 에피소드를 낳기도 했다. 지민이 말했다.

—— 태형이가 아직 공개가 안 됐을 때였어요. 정국이까지 저희 여섯 명은 공개됐는데, 회사에서 "태형이는 비밀 병기다" 해서.

지민의 회상처럼 뷔는 2013년 6월 3일에 방탄소년단의 데뷔 앨범 티저 사진, 이른바 '콘셉트 포토'로 처음 얼굴을 내밀었다. 멋진 외모의 멤버가 '깜짝 공개' 되면서 팀에 새로운 분위기를 더하는 것은 늘 성공률이 높은 전략이다. 단, 나머지 멤버들은 이미 데뷔 몇 달 전부터 외부와 교감하며 적게나마 팬이 생긴 상황이었다. 지민은 이렇게 회상한다.

—— 팬레터가 오고 선물도 왔어요. 저희 한 명, 한 명한테 다. 그런데 태형이 것만 안 온 거죠.

10대의 연습생에게는 마음 한편이 서운해질 수도 있는 상황. 그 마음을 이해해 준 것 역시 여섯 멤버였다. 지민이 말을 이었다.

—— 저희가 전부 방에 모여서 태형이를 위로했던 기억이 나요. 너는 아직 공개가 안 돼서 그런 거니까, 너무 서운해하지 말라고.

2013년 6월 13일

데뷔 전 제이홉은 오른쪽 허벅지에 소위 물이 차는 부상을 입은 적이 있다. 데뷔일인 6월 13일,[3] 방탄소년단의 첫 TV 음악 프로그램 출연인 Mnet 「엠카운트다운」M Countdown에서 타이틀곡 〈No More Dream〉과 함께 선보일 〈We are bulletproof PT.2〉를 연습하다 벌어진 일이었다.

이 곡 〈We are bulletproof PT.2〉의 후반부에서 제이홉은 독무를 추다가 무대에 무릎을 꿇는 동시에 상체는 뒤로 꺾어 등이 바닥에 닿는 동작을 취한다. 이 동작을 반복적으로 연습하는 사이 그의 다리에 무리가 갔고, 허

3 방탄소년단은 데뷔 앨범 《2 COOL 4 SKOOL》의 발매 다음 날이자, 자신들의 무대를 대중에게 처음 선보인 이 날을 데뷔일로 지정해 'FESTA'(페스타) 등의 축제 형태로 팬들과 매년 기념하고 있다.

벅지 쪽에 차 있는 물활액을 주사기로 빼내야 했다. 하지만 제이홉에게 왜 그렇게까지 해야 했냐고 묻지는 못했다. 이때를 떠올리던 제이홉이 이미 이렇게 말했기 때문이다.

── 해야 될 부분만큼은 확실하게 해야죠. '구린' 게 싫어요, 저는.

작은 회사의 아이돌 그룹일수록 데뷔 준비는 길고, 복잡하고, 힘들다. 그런데 데뷔하는 그 순간은, 허무함조차 느낄 수 없을 만큼 대부분 빠르게 지나간다. 첫 무대 이후에도 활동은 지속될 수 있지만, 다수의 아이돌 그룹은 데뷔 무대에 정말 많은 것이 달려 있다.

노래 못지않게 퍼포먼스와 스타일링을 보여 주는 것이 중요한 한국의 아이돌 산업에서, 각 지상파 및 케이블 음악 채널에서 매주 방영하는 음악 프로그램의 출연은 매우 중요하다. 그만큼 출연하고자 하는 아이돌은 많은 반면 방영 시간은 제한돼 있다. 데뷔 무대, 또는 데뷔 1주 차에 주목받지 못하면 그 뒤로는 반응을 끌어내기가 쉽지 않다. 당장 그다음 주 음악 프로그램에 출연한다는 보장도 없다. 주어진 시간에 맞춰 곡의 러닝타임을 줄여야 해서 자신들의 노래와 춤을 제대로 못 보여 주게 될 수도 있다. 물론 인기 아티스트들에게는 상관없는 일이지만, 이러한 사정은 데뷔 때부터 주목받는 대형 기획사의 신인들도 마찬가지다. 따라서 그 당시 방탄소년단은 데뷔하자마자 팀의 운명을 결정짓는 무대에 선 것이나 다름없었다. 진은 이 무대에서 느꼈던 긴장을 아직도 생생하게 기억한다.

── 〈No More Dream〉 안무 중에 "거짓말이야" 하면서 점프하는 부분이 있는데, 연습 때와는 다르게 무대에서는 마이크 팩이랑 인이어 In-ear Monitors 팩을 바지에 차잖아요. 그 무게 때문에 착지할 때마다 바지가 조금씩 내려가는 거예요. 머릿속이 하얘졌는데, 신인이니까 '한 번만 더 할게요!'라고 외칠 수가 없었죠. 그래서 첫 무대를 망쳤다고 생각해서 울었어요.

그러나 그건 진의 생각이었다. 그들에게는 무대에서 단번에 시선을 사로잡을 승부수가 있었다. 〈We are bulletproof PT.2〉의 후반부에서 제이홉의 춤으로 시작해 바닥에 등을 대고 누운 그를 텀블링으로 뛰어넘는 지민, 다시 지민이 뒤로 돌면서 던진 모자를 정국이 받으며 이어지는 댄스 브레이크가 그것이었다. 이 부분을 이야기하던 제이홉이 그 계기를 떠올렸다.

—— 저희가 연습을 하다가, 손성득 선생님이 "이 곡 후반에 한 명씩 개인기 보여 줄래?" 하고 의견을 주셨어요. 그래서 각자 안무를 짰고, 연습실에 저희 셋만 남아서 매트 깔아 놓고 계속 연습했죠.

몸을 무리해서라도 시선을 집중시킬 동작을 선보이고, 화려한 텀블링까지 결합된 이 신기한 퍼포먼스는 그들의 기대만큼 실제로도 반응을 불러일으켰다. 정국이 그때의 감흥을 말했다.

—— 그게, 실제로 모자를 받는 건 아니거든요. 무대 앞쪽에선 진짜 받는 것처럼 보이지만. 아무튼 모자를 받는 순간 현장에서 사람들이 "우와아!" 하는 거예요. 그래서 소름이 돋았죠.

제이홉 역시 그 순간에 데뷔하기까지의 노력을 보상받은 기분이었다.

—— 무대 시작 전에는 객석에서 "쟤들 누구야?" 하는 소리만 들리다가, 저희 춤을 보고는 "오오~!" 하면서 반응이 오기 시작했어요. 너무 짜릿했죠. 내가 춤추길 잘했구나 싶었고.

현장 반응뿐만이 아니었다. 방탄소년단의 무대가 끝난 직후, 당시 빅히트 엔터테인먼트의 이사 윤석준은 30통 이상의 전화를 받았다. 무대 잘 봤다는 소식부터 사업 제안까지, 업계 관계자들이 계속 연락해 왔기 때문이다.

첫 방송 무대는, 무대에 서는 것이 그들에게 무엇을 주는지 깨닫게 한 순간이기도 했다. 정국은 무대가 "떨리고, 설레고, 긴장되고, 즐겁다"라는 감정을 준다는 것을 알게 됐다. 그리고 지민에게는 팬의 존재를 자각하게 해

주었다. 지민은 말한다.

—— 아직도 저는 저희 첫 무대 때 방송 카메라 옆에 있던 그 단 한 줄을 기억해요.

지민이 이야기하는 '한 줄'은 그날 방탄소년단을 보러 왔던 팬들을 가리킨다. TV 음악 순위 프로그램에 출연하는 아티스트의 팬들은 아티스트의 소속사를 통해 단체 관람을 할 수도 있는데, 그 인기나 인지도에 따라 소속사가 모을 수 있는 팬의 숫자 역시 달라진다. 방탄소년단이 당시 모을 수 있던 팬은 조그만 무대 앞 공간에서 한 줄 정도를 차지하는, 10명 남짓이었다. 지민이 말을 이었다.

—— 사실 생판 남인데 우리가 좋다는 이유로 거기까지 찾아와 주고, 그렇게 서 있어 주고…. 저희 무대를 보기 위해서 일찍부터 잠도 제대로 못 자고 기다린 거잖아요. 그리고 우리는 바로 그 사람들에게 보여 주려고 무대를 준비한 거고요.

데뷔까지 온 그들이 처음으로 맞이한, 작은 해피 엔딩이었다.

이방인

데뷔 직전의 연습생에게는 주변 사람들의 관심이 쏠리기 마련이다. 회사 스태프들은 그의 일거수일투족에 반응하고, 어렵게만 느껴졌던 회사의 CEO나 오너도 격려를 보낸다. 가족과 친구들의 응원, 그리고 기대는 말할 것도 없다.

그러나, 데뷔를 하고 방송사의 음악 프로그램에 출연하고 나면 그들 중 대부분은 알게 된다. 세상은 나에게 정말 관심이 없다는 것을.

아직도 저는
저희 첫 무대 때 방송 카메라 옆에 있던
그 단 한 줄을 기억해요.

지민

사실상 일주일 내내 방영한다고 해도 좋을 한국의 각종 TV 음악 순위 프로그램에는 회당 20팀 정도의 아티스트들이 출연한다. 막 데뷔한 신인부터, 경우에 따라서는 활동 기간만 수십 년인 아티스트가 출연하기도 하고, 프로그램의 마지막 무대는 출연진 중에서 가장 인기 있는 아티스트가 장식한다. 촬영 시간 동안 대부분의 아티스트는 다른 출연자들과 함께 대기실에 머무른다. 이 북새통에서 신인 아이돌 그룹은, 아무리 대형 기획사 소속이라 해도 발에 채도록 많은 신인들 중 하나로 취급된다. 누군가에게 언행을 트집 잡혀 업계에 나쁜 소문이라도 나지 않으면 다행이다.

특히 방탄소년단은 신인 그룹 중에서도 더욱 고립된 처지였다. 무인도에 조난당한 것과 비슷했다고 해도 과언은 아닐 것이다. 단지 회사 규모가 작다는 이유 때문만은 아니었다. 진은 당시 음악 순위 프로그램에 출연하기 위해 대기실에 있던 방탄소년단의 상황을 이렇게 기억한다.

—— 너무 궁금해서 다른 가수한테 물어봤어요. "넌 어떻게 친구가 그렇게 많냐?" 했더니 "아, 쟤 예전에 우리 회사였어". "그럼 저 사람은?" 하고 물으니까 "아, 내가 전 소속사에 있을 때 같이 연습하던 애야", 대부분 이러더라고요. 데뷔하고 나서 친해진 게 아니라 그 전에 이미 친구였던 거죠. 그런데 저희는 전부 이 회사가 처음이었잖아요. 그래서 그때는 대기실 밖으로 아예 안 나갔어요.

방탄소년단이 데뷔하기 전에 빅히트 엔터테인먼트의 연습생들이 여럿 회사를 나갔던 것처럼, 아이돌 가수들은 데뷔하기까지 소속사를 몇 번씩 옮기는 경우가 흔하다. 대형 기획사는 그 규모만큼 나가고 들어오는 연습생이 많아 그만큼 서로 아는 연습생도 많아진다.

반면 방탄소년단 멤버들은 모두 빅히트 엔터테인먼트가 첫 회사였고, 다른 연습생들과 교류할 이유도 마땅히 없었다. RM과 슈가는 힙합 신에서 아이돌 산업으로 옮겨온 데다, 나머지 멤버들은 이 두 사람과 함께 숙소에

서는 힙합을 듣고 연습실에서는 칼군무를 맞추느라 회사 바깥의 세상에 관심을 둘 일이 없었다.

지민은 데뷔 초 그들이 다른 아티스트들과 한 공간에 있을 당시의 분위기를 다음과 같이 설명했다.

—— 왜 그랬는지는 저도 여전히 모르겠는데, 저희는 진짜 저희끼리 붙어 있었어요. 그리고 제 생각엔 사람들도 저희에게 다가오기가 너무 어려웠을 것 같아요. 딱 봐도 힙합 한다면서 어깨에 힘 들어가 있고, 다른 사람들이랑 눈도 안 마주치고…, 하하.

대기실의 아웃사이더. 더 적나라하게 말하면, 아무도 관심을 두지 않는 '그냥 7명'.

하지만 방탄소년단 멤버들의 시선은 자연스럽게 바깥세상으로 향하기 시작했다. 아무리 그들끼리 모여 있어도, 음악 방송 프로그램에서 들려오는 노래를 듣지 않을 수 없었다. 대기실의 스크린에는 지금 무대에 서 있는 아티스트의 모습이 보였고, 무대를 준비하면서 귀에 착용한 인이어 모니터를 통해서는 타 아티스트들의 노랫소리가 들렸다. 특히 이 소리는 방탄소년단 멤버들에게 충격으로 다가왔다. 지민은 처음 겪는 다른 아티스트들과의 비교로 인해 큰 부담을 느끼기도 했다.

—— 우리 팀과 다른 가수들의 보컬이 확연히 차이가 나더라고요. 나는 신인이기도 하고, 내 음색을 정확하게 알고 있는 것도 아니고 내 무기가 뭔지 모르니까, 그냥 '아, 난 왜 이렇게 못하지', '다들 진짜 잘 부르네' 생각했죠. 나는 우물 안 개구리였구나….

지민이 말을 이었다.

—— 어떻게든 실력을 늘리려면 노래 연습은 해야 되고, 그런데 어떻게 연습을 해야 할지는 모르겠고. 그래서 무조건 노래만 계속 불렀어

요. 실수할 때마다 화장실 가서 울었죠.

뷔 또한 데뷔 당시 자신의 모습에 박한 평가를 내렸다.

—— 유튜브 보다가 가끔 저희 팀의 옛날 영상이 뜨면 저는 그냥 넘겨
버려요. 그게 부끄러운 건 아니에요. 저에겐 추억이고, 머릿속에도
항상 남아 있어서 오랜만에 보면 '그땐 그랬지' 하긴 하는데, 그러
면서도 '내가 저때 왜 그랬을까' 하는 마음이 있는 거죠.

뷔의 이야기는 여기서 끝나지 않았다.

—— 예전의 저도 좋아해요. 다 겪어 봤기 때문에 지금의 제가 있다고 생
각해요.

뷔의 이 말처럼, 방탄소년단이 데뷔와 함께 경험한 바깥세상에서의 자극
은 그들의 데뷔 초 활동에 중요한 영향을 미쳤다. 정국은 "하루 24시간 중
에 노래 부르는 시간이 전부 나의 연습 시간"이라고 생각할 만큼 어디서나
노래를 하기 시작했다. 지민은 당시의 팀 분위기를 이렇게 묘사한다.

—— 저뿐 아니라 태형이나 진 형도 각자의 보컬 실력에 대해서 부족하
다고 느꼈던 것 같아요. 저도 자격지심이 좀 있어서 '더 잘해야 하
는데' 했죠. 노래 연습을 하는 멤버가 있으면 같이 하고.

그렇게 멤버들은 데뷔 후에도 연습하고 또 연습을 했다. 그때의 심경을 슈
가는 회상한다.

—— 2013년에는 계속 연습생 같았어요. 데뷔를 한 것 같지가 않았어요.
똑같았거든요. 방송 스케줄이 있다는 차이 정도였지, 연습하는 것
들은 달라진 게 없었으니까요. 데뷔한다고 끝이 아니란 걸 그때 느
꼈죠. '정말 반복되는 거구나.'

슈가의 말처럼, 그들이 그토록 바라던 데뷔는 알고 보니 겨우 조금의 시작
일 뿐이었다. 늘 그랬듯, 다시 연습실로 향해야 하는.

슬픈 신인왕

데뷔 쇼케이스에서 밝혔던 목표처럼, 방탄소년단은 2013년에 '살아남았다'. 2013년 6월 발매된 첫 앨범 《2 COOL 4 SKOOL》과 9월 발매된 후속 앨범 《O!RUL8,2?》^{Oh! Are you late, too?}는 가온차트[4] 기준 2013년 앨범 순위[5] 에서 각각 65위, 55위였다. 그해 데뷔한 신인 그룹 중에서는 해당 차트 내에서 가장 좋은 기록이었다.

또한 방탄소년단은 멜론뮤직어워드^{Melon Music Awards, 이하 'MMA'}, 골든디스크어워즈^{Golden Disc Awards}, 서울가요대상^{Seoul Music Awards}, 가온차트뮤직어워즈[6] 등 Mnet이 주최하는 MMA[7]를 제외하고는 국내 주요 음악 시상식에서 신인상도 수상했다.

그러나 신인상을 받기 위해 찾은 시상식장은 오히려 그들에게 현실을 자각하게 하는 계기가 됐다. 진은 다음과 같이 말한다.

―― 저희가 MMA에서 신인상을 수상했을 때, 샤이니^{SHINee} 선배님들이 대상을 받았던 걸로 기억해요. 그때 대한민국에서 '샤이니' 하면 모르는 사람이 어딨었어요? 비스트^{BEAST}도 인피니트^{INFINITE}도 다 알았죠. 그런데 저희는… 사람들이 "그 방탄조끼 같은 이름"이라고 얘기하던 시기였어요.

진의 이야기처럼, 그들은 시상식에서 누구에게도 관심을 받지 못했다. 그들 앞에는 이미 커다란 인기를 얻고 있는 많은 아티스트들이 있었고, 방탄소년단은 회사에서 홀로 시상식에 참석했기에 그곳의 다른 아티스트들을

4 GAON Chart. 한국음악콘텐츠협회에서 출범한 대한민국 공인 음악 차트. 2022년 7월 개편 후 '써클차트'(CIRCLE Chart)로 명칭을 변경했다.
5 앨범의 순 출하량을 기준으로 하며, 따라서 출하량에서 반품량을 제하고 집계된다.
6 GAON CHART Music Awards. 2023년 시상식부터는 '써클차트뮤직어워즈'(CIRCLE CHART Music Awards)로 명칭을 변경했다.
7 Mnet Asian Music Awards. 2022년 'MAMA Awards'로 명칭을 변경했다.

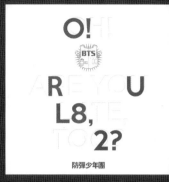

O!RUL8,2?

THE 1ST MINI ALBUM
2013. 9. 11.

TRACK

01	INTRO : O!RUL8,2?	06	Coffee
02	N.O	07	BTS Cypher PT.1
03	We On	08	진격의 방탄
04	Skit : R U Happy Now?	09	팔도강산
05	If I Ruled The World	10	OUTRO : LUV IN SKOOL

VIDEO

 COMEBACK TRAILER

 ALBUM PREVIEW

 CONCEPT TRAILER

 〈N.O〉 MV TEASER 2

 〈N.O〉 MV TEASER 1

 〈N.O〉 MV

소개해 줄 만한 소속사 선배도 없는 처지였다.

누구도 이들에게 말을 걸지 않았고, 그들 또한 다가서지 못했다. 그저 시상식에 참석하고, 무대에 올라 잠시 수상 소감을 이야기하고, 숙소로 돌아올 따름이었다.

다시 한 번 2013년을 돌아보면, 앞서 언급한 방탄소년단의 두 앨범이 가온차트 기준으로 각각 65위, 55위였을 때, 엑소의 앨범은 여섯 장이 10위권 내에서 1, 3, 4, 6, 7, 10위를 차지했다. 이는 2013년에 데뷔했던 한국의 신인 보이 그룹들 중 지금까지도 거론되는 팀이 방탄소년단밖에 없는 이유다. 한 팀이 시장을 지배하다시피 하는 시점에, 다른 신인 그룹들이 살아남기란 거의 불가능한 일이다.

당시 업계의 관심은 엑소, 아니면 「윈 : 후 이즈 넥스트」에 출연했던 YG 엔터테인먼트의 연습생들이 언제 데뷔할지에만 집중됐다고 해도 과언이 아니다. 방탄소년단의 신인상은 '일단은 살아남았다'는 증거일 뿐이었다. 2014년, 2015년에도 방탄소년단이 살아남는다는 보장은 어디에도 없었다. 아이돌 산업에서 2세대 보이 그룹의 아이콘이 동방신기와 빅뱅이었다면, 3세대는 엑소와 YG 엔터테인먼트 소속의 보이 그룹일 것이 거의 확실해 보였다.

방탄소년단의 두 번째 앨범인 《O!RUL8,2?》에 대한 반응이 그들에게 충격으로 다가온 것은 이런 상황과도 무관하지 않았다.

음반 및 음원 판매량을 집계하는 한터차트 HANTEO Chart의 자료에 따르면, 발매 직후 일주일간의 음반 판매량, 즉 초동 판매량은 데뷔 앨범인 《2 COOL 4 SKOOL》이 772장, 《O!RUL8,2?》는 그 세 배 이상인 2,679장이다. 아이돌 그룹의 후속 앨범 초동 판매량이 이전 앨범을 통해 만들어진 팬덤의 기대감을 반영한다는 점을 고려하면, 《2 COOL 4 SKOOL》은 그만큼 좋은 반

응을 얻은 데뷔 앨범이라고 할 수 있었다. 그러나 출하량을 보면 분위기는 사뭇 달랐다. 《O!RUL8,2?》 앨범의 2013년 출하량은 가온차트 기준 3만 4,030장으로, 데뷔 앨범 《2 COOL 4 SKOOL》의 2만 4,441장보다 불과 9,589장 증가했다.

출하량도 초동 판매량의 경우처럼 이전 앨범보다 세 배 이상으로 늘어야 한다는 건 아니지만, 기대에 못 미치는 성장세인 것은 사실이었다. 20만 장에서 30만 장으로 상승한 수준도 아닌 약 2만 장에서 3만 장으로의 상승은 당연히 업계에서 주목받기 어려웠다.

2021년 6월 방탄소년단 데뷔 8주년 기념으로 공개된 '아미ARMY 만물상점'* 영상에서, RM은 '화양연화' 시리즈 이전까지 발표했던 데뷔 초 앨범 네 장의 성과를 맛에 빗대어 차례로 "단, 짠, 단, 짠"이라고 표현하기도 했다. 《O!RUL8,2?》는 바로 그 첫 번째 "짠" 앨범이었다.

제이홉은 당시의 당혹감을 이렇게 기억한다.

—— 데뷔 때 했던 〈No More Dream〉이나 〈We are bulletproof PT.2〉가 현장 반응이 좋았기 때문에, 사실 다들 좀 들떠 있었던 것 같아요. 그런데 그다음 앨범에서 〈N.O〉**로 뭔가… '후드려 맞는' 느낌?

디스 Diss

정말 무서운 사실은, 《O!RUL8,2?》 앨범에 대한 저조한 반응은 방탄소년단이 그 뒤로 겪게 될 수많은 일들의 시작일 뿐이었다는 점이다.

물론 앨범 성적이 언제나 "단"맛일 수는 없고, 방탄소년단처럼 인상적인 데뷔를 한 팀에게는 몇 번의 기회가 더 남아 있기 마련이다. 방탄소년단

과 빅히트 엔터테인먼트 또한 《O!RUL8,2?》 이후의 행보에 대한 계획이 이미 마련되어 있었다. 《O!RUL8,2?》 앨범의 마지막 곡 〈OUTRO : LUV IN SKOOL〉은 다음 앨범 《Skool Luv Affair》에 관한 예고였고, 《Skool Luv Affair》는 사랑을 중요한 테마로 다루면서 승부수를 던질 준비를 하고 있었다. 《O!RUL8,2?》의 타이틀곡 〈N.O〉에 대한 아쉬운 반응 역시 〈진격의 방탄〉을 후속곡으로 활동하면서 어느 정도 분위기를 바꾸는 데 성공했다.

〈진격의 방탄〉은 성공적인 데뷔 이후 멤버들이 갖게 된 자신감과 에너지를 그대로 담아, 첫 앨범의 〈No More Dream〉에서 보여 줬던 폭발적인 에너지에 속도감을 더했다. 〈N.O〉의 부진에도 물러서지 않고 기세 좋게 달리는 이 팀만의 박력은 그들이 더 이상 밀리지 않도록 만들었다.

제이홉의 기억처럼, 멤버들부터가 의기소침해 있을 생각이 전혀 없었다.

—— 그땐 포기할 수도 없는 상황이었으니까요. 다들 "너, 어렵게 데뷔했는데 그만둘 거야?", "우린 해야 돼" 이랬죠. 〈N.O〉에서 잠깐 '윽!' 했다가 〈진격의 방탄〉을 하면서 팀 분위기가 다시 올라오는 느낌이었어요.

진 또한 팀에 여유를 불어넣었다.

—— 모든 일엔 단계가 있잖아요. 천천히 올라가야 하는 때도 있는 거고. 성공한 다른 분들도 차근차근 올라왔단 걸 알았으니까요.

그런데 방탄소년단이 정말로 세게 '후드려 맞는' 일은 며칠 뒤 생각지도 못한 곳에서 벌어졌다. 2013년 11월 21일, 음악평론가 김봉현이 진행하던 팟캐스트 「김봉현의 힙합 초대석」.

RM과 슈가가 당시 이 프로그램의 1주년을 축하하기 위해 방송에 출연했고, 그 자리에는 래퍼 비프리B-Free도 있었다. 그다음부터는 이미 수많은

사람들이 알고 있는 대로다. 유튜브에서 검색만 하면 그날 세 사람 사이에 어떤 대화가 오갔는지 영상으로 확인할 수 있으니, 굳이 여기서 일일이 묘사할 필요는 없어 보인다. 요약하자면, 비프리가 방탄소년단을 디스^{diss,} ^{disrespect}했다.

—— 지금 생각해 보면, 사람이 생에서 한번 겪어야 하는 일을 겪었던 기분이에요.

RM은 담담한 목소리로 말을 이어 나갔다.

—— 눈앞에서, 심지어 동종 업계 사람한테 그렇게까지 'insult'^{인설트}를 당한다는 게…. 우리말로 '모욕'이라고 하면 너무 납작하고, insult보다 더 적절한 표현을 못 찾겠어요. 아무튼 그때, '사람이 길 가다 갑자기 뺨을 맞으면 어떻게 받아들여야 하나' 같은 것도 배웠고….

RM은 허탈하다는 듯 웃었다. 그도 그럴 것이, 비프리의 디스는 길 가다 뺨을 맞는 것보다 더 황당한 일이었다. 이날 비프리는 자신이 방탄소년단의 앨범을 듣지 않았다고 말했다. 그럼에도 그는 방탄소년단의 음악적인 정체성을 재단했다.

아이돌이 다른 장르의 아티스트를 향해 이런 식의 인신공격을 하는 일은 상상하기 어렵다. 하지만 그 반대의 경우는 한국의 1세대 아이돌부터 지금 이 순간까지 수많은 아이돌 그룹이 겪는 일이기도 하다. 이것은 사회적으로 광범위하게 퍼져 있는 편견이 작용한 결과다. 아이돌의 음악은 완성도와 전문성이 떨어진다는 편견.

그러니 비프리처럼 음악을 듣지도 않고서 아이돌 그룹의 음악적 정체성에 대해 마치 오디션 심사 위원처럼 공개적인 자리에서 평가하는 일이 생긴다. 누구도 그에게 그럴 권한을 주지 않았음에도.

어차피 본질은 아이돌



RM과 슈가가 비프리를 만나기 전, 방탄소년단이 발표한 《O!RUL8,2?》의 수록곡 〈BTS Cypher PT.1〉*의 가사에는 이 모든 비난에 대한 그들의 대답이 이미 담겨 있었다. 그들은 데뷔 후 자신들에게 어떤 시선이 존재하는지 알고 있었고, 힙합 음악의 한 방식인 사이퍼를 통해 입장을 밝혔다.

한편으로는 같은 앨범에 수록된 〈We On〉에서 "팬, 대중, 매니아/ yeah im makin' em mine"이라며 자신들의 포부를 드러낸다. 그리고 "내 꿈은 뭐였지?" 묻는 〈INTRO : O!RU8,2?〉와 "정말 지금이 아니면 안 돼/ 아직 아무것도 해 본 게 없잖아"라는 〈N.O〉를 통해 왜 그들이 방탄소년단이기를 선택했는지 그 이유를 밝힌다.

자신의 꿈이 무엇인지도 모르던 때를 지나, 무엇을 염원하는지 깨닫고, 꿈을 펼쳐 나가면서 받는 시선과 그에 관한 자기 입장이 생기는 과정은 방탄소년단의 상황을 그대로 담은 것이나 다름없었다.

그들의 음악에 대한 호불호는 각자의 취향이다. 다만 방탄소년단이 당시 그들이 겪었던 일과 심정을 이 앨범 전체에 고스란히 실은 것은 분명하다. 방탄소년단 멤버들은 〈Skit : R U Happy Now?〉에서 바쁘지만 행복하다는 이야기를 하고, 그다음 곡 〈If I Ruled The World〉에서 성공한다면 무엇을 할지 유머를 곁들여 상상한다. 이것은 데뷔 앨범을 통해 조금은 성공의 맛을 본 멤버들의 상황과 심경을 반영한 결과물이다.

앞선 앨범 《2 COOL 4 SKOOL》이 막막하던 연습생 시절부터 데뷔에 이르는 과정을 담았다면, 이렇듯 《O!RUL8,2?》는 데뷔 후 그들이 세상을 헤쳐 나가는 태도를 담았다. 《O!RUL8,2?》는 아이돌이 아이돌로서 살아가는 이야기를 힙합의 방식으로 풀어낸 앨범이고, 이 과정에서 생긴 스토리텔링 방식은 그들만이 갖기 시작한 특수한 영역이다.

꿈과 현실 사이에서 고민하는 〈N.O〉의 메시지는 사실 어느 장르에서든 구현 가능하다. 하지만 방탄소년단은 이 앨범 전체, 보다 확장하면 데뷔 앨범 《2 COOL 4 SKOOL》때부터 자신들의 이야기를 담아 "정말 지금이 아니면 안 돼/ 아직 아무것도 해 본 게 없잖아"라는 그들의 다짐에 구체적인 이유와 진정성을 불어넣었다. 그리고 이 메시지를 무대 위에서 격렬한 퍼포먼스에 담아 전달해 냈다.

그래서 슈가가 「김봉현의 힙합 초대석」에서 아이돌과 힙합 사이의 "가교"가 되기를 바란다고 했던 말은 진실이었다. 그들이 데뷔부터 그 순간까지 계속 해 오던 일이었으니까. 특히 《O!RUL8,2?》에 수록된 〈팔도강산〉은 데뷔 초 방탄소년단의 정체성 그 자체를 보여 준다 해도 과언이 아니다. 제이홉은 이 곡을 만들게 된 배경을 설명했다.

── 각자 살아온 환경이 너무나 달랐기 때문에, 서로의 고향에 대해 얘기하면서 사투리로 랩을 하면 되게 재밌겠다는 의견이 나왔어요. "난 광주, 형(슈가)은 대구, 너(RM)는 경기도 일산이니까, 자기 고향 이야기를 하면서 이 곡을 한번 끌어가 보자" 했죠.

제이홉의 기억처럼 〈팔도강산〉은 방탄소년단 멤버들의 고향이 모두 서울 이외의 지역이어서 만들어질 수 있었다. 그들은 아이돌 그룹으로 데뷔하기 위해 서울로 왔다. 어디서 음악을 시작했든, 젊은이들이 결국 서울행을 선택하게 되는 것은 서울에 많은 것이 집중된 한국의 상황이 낳은 결과다. 여기에 더해 한국 아이돌 산업의 특수성은 7명의 남자들이 한 팀이 되어 숙소에서 함께 지내도록 만들었다.

다만, 아이돌 그룹의 멤버들이 각자의 연원을 밝히며 한 팀으로 나아가는 과정을 음악으로 전달하는 것은 그 전까지 누구도 보여 주지 못한 영역이었다. 그리고 이같이 음악으로 서로에 대해 말하는 과정은, 이어지는 제이홉의 회상처럼 그들의 관계를 더욱 강화하는 계기가 됐다.

―― 이걸 말로 어떻게 설명해야 할지 모르겠는데…, 저희는 각자의 출신 지역에 대한 편견이 없었던 것 같아요. 그래서 대화가 잘 통했고, 그냥 웃으면서 고향 이야기를 즐길 수 있어서 그 곡이 나온 거예요. 서로의 출신에 대한 리스펙respect이 있었기 때문에 그 곡이 탄생했다고 봐요.

그러나 《O!RUL8,2?》 앨범으로 활동하던 당시에는, 그들이 음악을 통해 무엇을 하고 있는지 인지하는 사람들은 소수였다. 방탄소년단은 아이돌 산업 안에서는 외톨이였고, 힙합 신에 있는 비프리 같은 래퍼는 그들의 음악을 들어 보지도 않고 디스했다. 정확히는, 그렇게 해도 아무런 문제가 없는 상황이었다. 비프리는 RM, 슈가와 대화하는 과정에서 방탄소년단의 음악과 상관없이 이들의 팀명과 슈가의 예명을 조롱하기도 했다. 게다가 이 일이 알려진 뒤 인터넷상에는 비프리의 의견에 동조하며 방탄소년단을 인신공격하는 사람들도 있었다.

당시 방탄소년단은, 더 나아가 대부분의 아이돌은 그런 존재였다. 아이돌이라는 이유로 음악적 비판이 아닌 이름, 외모, 언행 등을 조롱하는 것이 마치 인터넷의 놀이 문화처럼 당당하게 성행하던 시절조차 있었다.

그날부터 이후 몇 년의 시간을 RM은 이렇게 정의했다.

―― 딱 그거예요, '인정 투쟁의 역사'. 인정받고 싶다, 증명하고 싶다.

그를 비롯한 멤버들이 자신이 왜 이 일을 하는가에 대한 이유를 찾아 나가는 것은 필연적이었다. RM이 다시 말했다.

―― 상처와 모욕에 관한 것들을 굉장히 많이 찾아보고 공부하면서, 더 불타올랐던 것 같아요. '아, 진짜, 더 잘해야겠다.' 뭘 잘해야겠는지는 모르겠으나, 이미 데뷔는 했고, insult도 이미 당했고. 그러니 내가 있는 영역에서 어떻게든 뭔가를 해서, 다 비워 내 봐야겠다는 생

각이었죠.

RM의 다짐이 부분적으로나마 실현되는 데는 그리 오래 걸리지 않았다. 「김봉현의 힙합 초대석」 영상을 본 Mnet의 한 스태프가 빅히트 엔터테인 먼트에 연락을 해 왔고, RM은 2014년 5월 13일 방영된 Mnet 「4가지쇼」에 출연한다. 「4가지쇼」는 매회 한 아티스트를 네 개의 테마를 통해 다각도로 접근한 인터뷰 프로그램으로, 당시는 물론 지금도 쉽게 찾아보기 어려운 세련된 감각과 깊이를 동시에 갖췄다. 힙합과 아이돌 양쪽의 정체성 문제로 고민하던 RM에게는 자신의 생각을 정리할 수 있는 좋은 기회였다.

—— 뭔가를 털어놨다는 게 저한텐 굉장히 중요했어요. 여전히 상처는 크게 남아 있는 기분이었지만, 나름대로 제 마음을 달래 주지 않았 나…. 나쁜 일도 있어야 좋은 일이 있는 거고. 그때 생각했죠. '아, 그래도 그런 일이 생기니까 우릴 찾아 주는 사람들이 있구나.'

고난이 이어지고, 상상하지도 못한 문제들이 발생한다. 하지만 그것이 오 히려 새로운 다짐을 하는 계기가 되고, 앞으로 나아갈 수 있는 또 다른 기 회를 마련해 주기도 한다. 방탄소년단이 데뷔 이후 몇 년 동안 겪을 일들 의 시작이었다. 슈가는 그 시절을 이렇게 정리한다.

—— 저는 그때를 웬만하면 기억 안 하려고 해요. 결국 이기고 종료한 건 우리였으니까.

누군가의 힘

《O!RUL8,2?》 다음으로 2014년 2월 발표한 앨범 《Skool Luv Affair》는 방 탄소년단의 초기 네 장의 앨범, 즉 RM의 표현을 빌리자면 "단, 짠, 단, 짠"

중 두 번째 "단"이었다. 타이틀곡 〈상남자〉^{Boy In Luv}가 좋은 반응을 얻으면서 그들은 처음으로 TV 음악 순위 프로그램에서 1위 후보에 오른다. 가온 차트의 2014년 앨범 순위에서도 8만 6,004장의 출하량을 기록, 직전 앨범 《O!RUL8,2?》 대비 약 2.5배의 성장을 기록했다.

이전 두 장의 앨범에서 〈No More Dream〉, 〈N.O〉 같은 타이틀곡으로 꿈이 없거나 꿈이 있어도 현실에 부딪히는 10대의 이야기를 어둡게 다루었다면, 〈상남자〉^{Boy In Luv}는 10대 소년들의 사랑을 말하면서 방탄소년단 특유의 거친 태도는 유지하되 보다 밝은 느낌을 불어넣었다. 앞선 〈진격의 방탄〉에서 보여 주던 거침없음을 조금 정제하여 방탄소년단식 사랑 노래로 담았다고도 할 수 있다. 격렬하고 힘찬 군무는 유지하면서 안무에 유쾌한 포인트를 넣었고, 의상 콘셉트로 교복 스타일을 활용함으로써 방탄소년단을 몰랐던 10대에게 보다 직관적으로 다가설 수 있었다. 후속곡으로 활동한 〈하루만〉^{**} 역시 청춘의 사랑을 주제로 했고, 그렇게 이 앨범 《Skool Luv Affair》는 첫 곡 〈Intro : Skool Luv Affair〉의 가사처럼 "우리가 사랑하는 법"을 제시했다.

이러한 변화는 방탄소년단이 이 앨범을 기점으로 자신들의 세계를 확장하는 과정이기도 했다. 지난 앨범까지는 데뷔 과정, 음악을 하는 태도, 타인의 시선에 대한 반응 등 자신의 이야기에 집중하던 그들은 이 앨범에서 사랑을 중심으로 자기 바깥의 세상에 관해 이야기하기 시작한다. 사랑은 타인과의 상호작용이고, 타인을 향한 관심은 세상에 대해 이야기할 수 있는 계기가 된다.

한편, 《Skool Luv Affair》에는 〈등골브레이커〉처럼 10대 사이에서 유행하던 패션과 그에 따른 사회적 현상을 직접적으로 이야기하는 곡이 있는 동시에, 〈Tomorrow〉처럼 당시 멤버들의 상황을 보편적인 메시지로 끌어 올리는 곡이 수록되어 있다.

Skool Luv Affair

THE 2ND MINI ALBUM
2014. 2. 12.

TRACK

01 Intro : Skool Luv Affair
02 상남자 (Boy In Luv)
03 Skit : Soulmate
04 어디에서 왔는지
05 하루만

06 Tomorrow
07 BTS Cypher Pt. 2 : Triptych
08 등골브레이커
09 JUMP
10 Outro : Propose

VIDEO

 COMEBACK TRAILER

 ALBUM PREVIEW

 〈상남자〉 (Boy In Luv)
MV TEASER

 〈상남자〉 (Boy In Luv)
MV

 〈하루만〉
MV TEASER

 〈하루만〉
MV

특히 〈Tomorrow〉는 슈가가 데뷔 전부터 겪었던 막막한 심경을 토로하며 곡을 시작한다. 그런데 "20대의 백수는 내일이 두려워 참", "갈 길은 먼데 왜 난 제자리니"와 같은 가사는 방탄소년단뿐만 아니라 사회로 나가며 어려움을 겪는 많은 20대에게도 공감을 불러일으키는 내용이었다. 이렇게 자신의 개인적인 이야기를 또래의 이야기로 확장한 그들은 삶을 "살아지는 게 아니라 살아 내는 것"이라고 정의하면서, 그들 자신과 듣는 이 모두에게 다음과 같이 용기를 불어넣는다.

해가 뜨기 전 새벽이 가장 어두우니까
먼 훗날에 넌 지금의 널 절대로 잊지 마

무조건적인 낙관은 없으나, 비관 속에 빠져 절망에만 머무르지도 않는 방탄소년단 스타일의 위로. 앞선 《O!RUL8,2?》 앨범의 〈BTS Cypher PT.1〉을 잇는 두 번째 사이퍼, 〈BTS Cypher PT.2 : Triptych〉가 과거 비프리의 디스까지를 겪은 방탄소년단의 심정을 쏟아 낸 곡이라면, 이 곡 〈Tomorrow〉는 제목 그대로 방탄소년단이 지금부터 보여 줄 내일이었다. '화양연화'라는 미래에서 본격적으로 들려줄 그들의 음악은 이처럼 이미 《Skool Luv Affair》에 자리 잡고 있었다. RM은 말한다.

—— 제가 아직까지 생각해 봐도, 〈Tomorrow〉는 윤기 형이라 나올 수 있었던 곡 같아요. 형이 여러 비트나 테마를 다 짰던 거니까. 사실 그때 저희 '방탄 1기'[8]의 피로도가 극에 달한 시기였어요.

RM은 〈Tomorrow〉 또한 고난이 거듭됐던 방탄소년단의 상황에서 탄생한 곡이라고 이야기한다. 앞선 《O!RUL8,2?》 앨범의 상업적 부진, 비프리의

8 공식적인 개념은 아니나, 방탄소년단 멤버들은 팀의 발자취를 이같이 시기별로 구분해 칭하곤 한다. 여기서 '방탄 1기'는 데뷔 이후부터 2014년 《DARK&WILD》 앨범 활동까지를 가리킨다.

디스는 그들을 지치게 했고, 그만큼이나 돌파구가 필요한 상황이었다. 심지어 슈가는 〈Tomorrow〉를 작업할 시점에 급성 충수염에 걸렸다. 슈가가 당시를 회상했다.

—— 앨범 준비하면서 일본 활동을 하던 중에 맹장이 터져서, 한국 들어와서 수술하고 회복을 했어요. 근데 열이 40°C까지 오르고 배에 고름이 차는 거예요. 그래서 재수술까지 했죠.

지난 앨범은 기대만큼 잘되지 않았고, 아픈 몸을 회복한 뒤에는 앞으로 어찌될지 전혀 알 수 없는 다음 앨범 작업이 기다리고 있었다. 〈Tomorrow〉에는 그때 슈가의 불안과, 그 불안을 이겨 내려는 의지가 동시에 담겨 있다.

—— '진짜, 빛 한번 보자', '우리 그래도 콘서트는 한번 해 보자' 생각했어요. 그런 마음이 없었으면 지금의 저희는 절대 없었을 거예요.

그러면서 슈가는 한마디 덧붙였다.

—— 〈Tomorrow〉처럼 누군가에게 힘이 되는, 그러니까 제가 예전에 들었던 음악 같은 음악을 하고 싶었던 것 같아요. 지금도 마찬가지고.

그리고 《Skool Luv Affair》에 대한 대중의 반응은 슈가가 바라던 내일에 대한 희망을 되살려 주었다. 〈상남자〉^{Boy In Luv}는 보다 많은 사람들에게 방탄소년단을 알리며 타이틀곡으로서 제 역할을 했고, 〈Tomorrow〉는 방탄소년단만의 정체성을 보다 확고하게 다지는 역할을 했다.

이제 멤버들과 빅히트 엔터테인먼트의 기대와 관심은 훗날 《DARK&WILD》로 불릴 다음 앨범에 쏠리기 시작했다. 《Skool Luv Affair》 때 TV 음악 순위 프로그램의 1위 후보에 올랐던 만큼, 다음 앨범에서 1위는 당연한 목표였다. 밝은 미래가 조금씩 보이는 상황에서 방탄소년단은 의지를 계속 다져 나갔다. 지민은 데뷔 당시부터 이어져 온 자신의 노래 실력에 대한 고민과 노력을 계속해 나갔다. 지민이 말했다.

─── 사람들 사이에서 그런 이야기가 있었어요, 방탄은 보컬이 부족하
다고. 얘길 들을 때마다 너무 마음이 아팠죠.

힙합을 바탕으로 R&B적 멜로디를 활용한 방탄소년단의 보컬 파트는 곡
의 클라이맥스에서 고음을 최대한 많이 사용하던 당시 아이돌 음악의 유
행과 상당히 달랐다. 비트 위에 목소리를 얹듯 그루브를 타는 데에 초점을
맞춘 방탄소년단의 노래들은 아이돌 산업 내에서 낯선 스타일이었고, 높
고 힘차게 지르지 않는 이 팀의 보컬은 마치 실력이 부족한 것처럼 여겨지
기도 했다. 하지만 지민은 스스로 마음을 다잡았다고 한다.

─── 그때마다 그냥 주저앉진 않았던 것 같아요.

무엇보다 조금씩 모이기 시작한 팬들은 그들을 정신적으로 지탱하는 힘이
돼 주었다. 슈가는 이렇게 이야기한다.

─── 처음으로 보게 됐던 팬들. 그 하나가 굉장히 의미가 컸죠.

데뷔한 뒤에도 슈가는 자신이 음악을 시작했던 힙합 뮤지션과 현재의 아
이돌 사이에서 정체성 문제를 두고 고민했다. 데뷔 직전까지 힙합에 몰입
해 있던 그가 아이돌의 세계에 곧바로 적응하기는 어려웠다. 그랬던 그가
새로운 세계에 들어갈 수 있었던 접점은 바로 '팬'이었다.

─── 되게 재밌잖아요, 날 보러 와 주는 사람들이 생긴다는 게. 그리고
그분들이 얼마나 헌신적이에요. 저는 사실 그렇게까지는 누군가의
팬을 못 하거든요. 대구에서 두 명 앞에서 공연을 하다가 그런 사람
들이 생기는 게, 나를 좋아해 주는 게, 어린 입장에서 얼마나 심장
떨렸겠어요. 그러면서 다 이해가 됐죠. '아, 나는 이 사람들이 원하
는 걸 해 줘야 하는 의무가 있구나.'

이런 분위기는 팀이 아이돌로서의 생활 방식을 받아들이도록 만들었다.
지민이 그 무렵의 심경을 떠올렸다.

─── 남준 형하고 이야기를 많이 했어요. 우리가 엄청나게 알려지고 그

런 건 아니었지만, 막상 길에서 바닥에 침도 잘 못 뱉겠는 마음이어서…. 우리 일의 소중함을 알아야 한다는 책임감도 점점 쌓여 가고 있었고요.

힘들기도 했지만, 모든 것이 조금씩 앞으로 나아가고 있는 것도 분명했다. 그런데.

다시 '짠'

인터뷰를 할 때 제이홉은 항상 일정한 톤의 목소리를 유지하는 편이다. 팀의 가장 힘들었던 시절도, 큰 성공을 거둔 시점에 대해서도 그는 스스로를 관찰하듯 늘 차분하게 팀의 이야기를 했다.

다만 제이홉의 목소리가 잠시나마 커졌던, 몇 안 되는 순간이 있다. 그중 하나가 2014년 12월 3일 열린 시상식 MAMA에 참석하기 위해 연습하던 과정을 애기할 때다.

―― 그때 저희가 진짜 '전투 모드'였던 것 같은데, 와…, 다들 무슨 영화 「300」 찍는 것처럼 미친 듯이 연습했어요. 블락비^{Block B}와 우리의 상황이 겹쳐 있기도 했기 때문에, 이건 질 수가 없다고 생각한 거예요. 저랑 지민이도 개인 퍼포먼스 연습하면서 이를 악물었죠. 정말 죽여주게 멋있어야 한다는 마음이었어서, 되게 열심히 준비했어요.

방탄소년단이 MAMA에서 합동 공연을 선보이기로 예정되어 있던 블락비는 당시 방탄소년단과 여러 가지로 비교되고 있었다. 방탄소년단처럼 블락비도 힙합을 음악적 기반으로 삼았고, 팀에는 리더 지코^{ZICO}를 비롯한 래퍼들이 있었으며, 방탄소년단처럼 거칠고 직설적인 태도가 담긴 곡들을

그런 사람들이 생기는 게,
나를 좋아해 주는 게,
어린 입장에서 얼마나 심장 떨렸겠어요.
그러면서 다 이해가 됐죠.
'아, 나는 이 사람들이 원하는 걸
해 줘야 하는 의무가 있구나.'

슈가

내놓고 있었다.

그러나 방탄소년단이 MAMA 무대를 위해 엄청난 연습량을 감당한 것은 단지 블락비와의 선의의 경쟁 때문만은 아니었다. 그들은 정말 절실했다. 제이홉은 이렇게 말한다.

—— 그 전에 〈Danger〉로 활동하면서 너무 많이 힘들었거든요. 저희가 《DARK&WILD》 앨범을 내면서 〈Danger〉로 컴백했을 때, TV 음악 프로그램의 사전 녹화를 스무 번쯤 촬영한 상태로 또 다른 프로그램에서 1위 발표하는 자리에 나간 적이 있어요. 꼭 가야 한다고 해서 정신없는 상태로 생방송 무대에 올랐죠. 그랬는데, 1위 후보에 저희가 없다는 게 충격이 컸던 것 같아요.

사실 제이홉이 받은 충격은 단순히 성적 탓이 아니었다. 뷔는 조심스럽게 그때의 상황을 보다 상세히 들려주었다.

—— 1위 후보에 다른 팀이 오르는 건 괜찮아요. 저희가 더 열심히 하면 되니까요. 근데 저희는 방송국에서 선배든 후배든 가리지 않고 먼저 인사하고 다녔는데, 우리 인사를 그냥 무시하고 지나가는 사람들도 있었어요. 저희가 1위 후보에 못 오른 걸 비웃기도 하고.

이 사건은 방탄소년단에게 심리적으로 큰 충격으로 다가왔다. 다시 뷔가 말을 이었다.

—— 방송 끝나고 저희끼리 다 같이 한 차에 탔는데… 누구는 울고, 누구는 엄청나게 화를 내고, 또 누구는 아무런 말조차도 하질 못했어요. 말로 표현할 수 없는 서운함이랑 울컥하는 감정이 너무 커서.

뷔는 이 일이 방탄소년단에게 미친 영향에 대해 설명했다.

—— 그때 생각했죠. '우리, 진짜 잘되자. 아무도 무시 못 하게.' 지금으로선 그때 마음잡은 게 어디냐 싶기도 해요, 하하. 그렇게 다잡았기 때문에 저희에겐 독기가 있었고, 정말 멋있는 그룹이 되자고 한마

음 한뜻으로 뭉쳐서 마음속에 도장을 딱 찍었죠.

방탄소년단이 이렇게까지 상처를 입고, 그와 동시에 독기를 품게 된 데는 〈Danger〉를 타이틀곡으로 하여 2014년 8월 발표한 첫 정규 앨범 《DARK&WILD》가 그들에게 중대한 의미였다는 배경도 있다. 아티스트에게는 모든 앨범이 중요하기 마련이지만 《DARK&WILD》는 당시 방탄소년단의 경력 흐름상 가장 중요한 앨범이었다. 그러나 방탄소년단은 결국 그 앨범 제목보다도 더 어둡고 험난한 시간들을 보내게 된다.

진은 데뷔 후부터 《DARK&WILD》까지의 시절을 이렇게 묘사할 정도다.

—— 솔직히 저는 그때가 기억이 잘 안 나요. 일단 너무 바빴고, 숙소에 있다가 나와서 연습하고, 녹음하고, 활동할 때 되면 방송국 가고 행사 돌다가 다시 숙소에 들어가는 게 반복됐으니까. 물론 데뷔 쇼케이스나 첫 데뷔 무대, 팬 사인회는 기억에 남지만 그 외에는…. 〈No More Dream〉, 〈N.O〉, 〈상남자〉Boy In Luv, 그리고 〈Danger〉까지의 활동은 딱히 기억날 만한 일들이 거의 없는 것 같아요.

《DARK&WILD》는 그런 스케줄 속에서 나온 앨범이었고, 그들에게는 팀의 운명을 건 승부수이기도 했다. 그럼에도 현실은 어둡기만 했다. 슈가는 당시의 좌절감을 다음과 같이 표현했다.

—— 우리가, 그렇게까지 고생을 했는데, 왜…?

아메리칸 허슬 라이프

시간을 거슬러 2012년 여름, 정국은 춤을 배우기 위해 미국으로 1개월가량 연수를 다녀왔다. 방탄소년단이 데뷔하기 약 1년 전으로, 그가 연습생

이던 때의 일이다. 정국은 말한다.

—— 제가 연습생이 된 시점에 목표 의식이 크게 없어서인지, 회사에서
저에게 끼가 분출이 안 된다고 했어요. 곧이곧대로 다 따라는 하고
재능은 있는데, 뭔가 잘 안 보인다고. 제 성격 때문에 감정 표현이
제대로 안 됐던 것 같아요. 제 생각엔, 가서 몸소 느끼고 오라는 뜻
으로 보내 준 것 같아요.

연수의 결과는 빅히트 엔터테인먼트의 의도대로였다. 당시 중학생으로 가
수에 대한 개념이 제대로 잡히지 않았던 정국은 미국 연수를 마치고 달라
진 모습을 보여 준다. 정국이 당시의 에피소드를 들려주었다.

—— 신기한 게, 제가 거기서 특별히 한 건 없었어요. 일반적인 레슨이
아니라 워크숍 개념으로 춤을 배웠는데, 저는 그런 경험이 없다 보
니까 쭈뼛쭈뼛했죠. 쉴 때 바다 가서 놀기도 하고, 짬뽕도 먹고, 혼
자 숙소에 오면 시리얼에 우유 타 먹고…. 그래서 체중이 늘어서 왔
어요, 하하. 그런데 한국에 돌아와서 춤을 추니까, 회사에서도 그러
고 형들도 너무 달라졌다는 거예요. 저는 정말 한 게 없는 것 같은
데, 성격이나 춤 스타일이 다 바뀌었다고. 그때 실력이 확 늘었던
것 같아요.

방탄소년단이 앨범《Skool Luv Affair》활동 이후 2014년 미국 로스앤젤레
스에서 촬영한 Mnet 리얼 버라이어티 프로그램 「아메리칸 허슬 라이프」[9]
는 정국이 다녀왔던 미국 연수의 확장판이라 할 수 있다. 팀이《Skool Luv
Affair》로 다시 한 번 기세를 올리기 시작한 상황에서, 다른 멤버들도 힙합
의 본고장인 미국에서 무언가를 느끼고 돌아온다면 팀의 미래에 크게 긍

9 「American Hustle Life」. 총 8부작으로, 2014년 7월 24일부터 9월 11일까지 방영되었다.

정적인 역할을 해 주리라는 기대가 있었다.

이는 힙합을 마치 공부하듯 배운다는 의미는 아니었다. 정국이 미국에서 춤을 배우며 실력뿐만 아니라 자신의 일을 대하는 태도가 달라졌던 것처럼, 낯선 환경에서 음악과 춤을 몸으로 느끼는 것은 이제 막 데뷔한 멤버들에게 변화의 계기로 작용할 수 있었다. 지민은 「아메리칸 허슬 라이프」 촬영에서 몇몇 좋았던 순간들을 짚기도 했다.

── 그때 경험한 것들이 생각보다 재밌었던 게⋯, 방송으로 공개되진 않았지만 거기서 뮤직비디오도 찍어 보고 그러면서, 전 제가 진짜 힙합 전사가 된 줄 알았어요, 하하. 댄스 배틀도 해 봤고요. 워렌 지 Warren G를 만났을 때는 멜로디랑 가사를 써 보라는 숙제를 받았는데, 저한테 그런 과제를 내 준 사람이 아마 처음이었던 것 같아요. 그래서, 촬영이긴 했지만 남준 형하고 밖으로 나가서 둘이 정원에서 "어떤 내용 쓸래?", "어떤 멜로디 쓸까?" 하면서 의논했던 게 재밌었어요. 안무 짜는 숙제도 받아 봤고.

당시는 방탄소년단을 위한 리얼리티 쇼를 제작해야 할 시점이기도 했다. 팀은 《Skool Luv Affair》로 상승세를 탄 시기였고, 「아메리칸 허슬 라이프」 방영 기간 동안 팬들의 시선을 모은 뒤 새 앨범으로 활동하면 인기에 불을 붙일 수 있다는 것이 회사의 계산이었다.

이때는 브이라이브[10]•의 라이브 방송처럼 아이돌이 실시간으로 팬들과 만난다는 개념이 없었다. 그만큼 아이돌 그룹이 인기를 얻는 데에는 단독 예능 프로그램의 효과가 매우 컸다. 단독 예능 프로그램을 제작하는 것은 빅

10 V LIVE. 네이버에서 2015년부터 2022년 말까지 서비스한 동영상 플랫폼. 이를 통해 주로 아이돌 등의 스타들이 실시간으로 팬들과 소통할 수 있었다. 서비스 종료 후 일부 유료 콘텐츠는 하이브의 자회사 위버스컴퍼니(Weverse Company)가 운영하는 팬덤 플랫폼 '위버스'(Weverse)로 이관되었다.

히트 엔터테인먼트가 유튜브와 더불어 방탄소년단을 위해 공들인 또 하나의 미디어 정책이었다.

사실 당장의 홍보에는 기존의 인기 있는 TV 예능 프로그램에 출연하는 것이 효과가 좋다. 빅히트 엔터테인먼트 역시 방시혁이 「위대한 탄생」에, 2AM의 멤버 조권이 MBC 「우리 결혼했어요」에 출연하며 아티스트의 홍보에 상당한 도움을 얻은 바 있다.

그러나 한 아티스트, 특히 아이돌 그룹 한 팀만 출연하는 예능 프로그램의 목적은 다른 데 있다. 이런 형식의 예능 프로그램은 아이돌 관련 콘텐츠를 좋아하는 사람들에게 더 확실히 어필할 수 있다. 특히 해당 아이돌 그룹의 팬이라면, 그 그룹만 출연하는 예능 프로그램은 앨범 활동이나 공연 다음으로 크게 기다리는 콘텐츠가 된다.

또 방탄소년단처럼 지속적으로 성장한 팀에게는, 앨범마다 새롭게 팬이 된 이들이 팀에 대해 쉽고 빠르게 많은 정보를 얻고 친근감이 들게 하는 역할도 한다. 이 효과는 훗날 방탄소년단이 브이라이브를 통해 서비스한 예능 콘텐츠 「달려라 방탄」[11]을 통해 증명되기도 했다. 방탄소년단이 데뷔 직후 출연한 SBS MTV 「신인왕 방탄소년단-채널 방탄」[12] 역시 데뷔 초 방탄소년단의 모습을 찾는 팬들에게 지금까지도 회자되고 있다.

다만 「아메리칸 허슬 라이프」에는 누구도 통제할 수 없는 변수들이 가득했다. 한국이 아닌 미국에서, 그것도 방탄소년단만이 아닌 소위 힙합 신의 레전드legend들과 함께 촬영한다는 것은 일반적인 리얼리티 쇼와는 완전히 다른 환경이었다. 게다가 촬영 시점은 방탄소년단이 《DARK&WILD》 앨

[11] 「Run BTS!」. 2015년 8월 1일 첫 화(Ep.1)를 시작했으며 현재는 유튜브의 BANGTANTV 채널, 위버스 등에서 시청할 수 있다.
[12] 2013년 9월 3일부터 10월 22일까지 방영된 리얼 버라이어티 프로그램. 총 8부작.

범을 준비해야 하는 시기이기도 했다.

한국의 아이돌 그룹, 특히 신인 그룹은 앨범과 다음 앨범을 발매하는 시간 간격이 짧다. 그런 만큼 「아메리칸 허슬 라이프」 촬영과 앨범 제작이 겹치는 것은 당연히 예상한 일이었다. 하지만 여기에 또 한 가지 변수가 더해지면서, 「아메리칸 허슬 라이프」 촬영 현장은 방탄소년단에게 여러 가지 의미로 엄청난 경험이 된다.

너 지금 위험해

───── 타이틀곡 쓰기가 진짜 힘들었거든요. 멜로디가 너무 안 나와서, 미국에서 방시혁 PD님하고 다 모여서… 거의 비상사태였어요.

RM의 기억처럼, 《DARK&WILD》의 타이틀곡 〈Danger〉는 많은 고난 끝에 완성됐다. 앞선 《Skool Luv Affair》에서 〈상남자〉 Boy In Luv는 트랙이 나온 순간 당시 붙여 뒀던 가제가 그대로 곡 제목이 되었을 만큼, 더할 것도 뺄 것도 없는 타이틀곡이었다. 반면 〈Danger〉의 경우 최종 버전이 나올 때까지 수정에 수정을 거듭해야 했다.

〈Danger〉가 〈상남자〉 Boy In Luv보다 훨씬 작업하기 어려웠던 이유는 모든 아이돌 그룹이 겪는 '레벨 업'이라는 과제와 연관이 있다. 방탄소년단을 예로 들면, 데뷔 앨범의 〈No More Dream〉은 그들이 보이 그룹 시장에 안착할 수 있게 한, 그들 입장에서의 히트곡이었다. 하지만 이제 막 관심을 받기 시작한 신인 그룹에서 엑소, 인피니트 등 기존의 인기 보이 그룹과 비교될 수 있는 위치로 레벨 업 하려면 〈No More Dream〉 이상의 히트곡이 연이어 나와야 한다. 특히 팬덤이 인기의 중심에 있는 아이돌 그룹은,

히트곡을 통해 생긴 열기를 이어 가려면 팬덤의 규모 자체가 확연히 달라질 만한 강력한 콘텐츠가 연속적으로 나와 줘야 한다.

단지 새 앨범으로 숫자상의 성적이 지난번보다 좋아졌다고 해서 되는 일도 아니다. 레벨 업은 문자 그대로 전에 없던 폭발적 반응이 잇따라 터져야 가능하다. 그저 음원을 많이 듣고 앨범을 구매해 주는 것이 아니라, 그 콘텐츠에 열광할 만큼의 힘이 따라와야 하는 것이다. 간단히 말하자면, 방탄소년단의 현재는 〈I NEED U〉, 〈RUN〉, 〈불타오르네〉^{FIRE}, 〈피 땀 눈물〉, 〈봄날〉, 〈DNA〉, 〈FAKE LOVE〉, 〈IDOL〉 등이 빠짐없이 모두 히트하고, 그 곡 다음의 곡들도 또 히트하면서 그때마다 팬덤의 규모가 유의미하게 커진 결과다.

문제는 두 곡 이상의 히트곡을 연이어 만들어 내기란 굉장히 어렵다는 점이다. 대중은 앞선 히트곡에 익숙해진 상태다. 따라서 이전 곡과 비슷한 신곡을 내놓으면 '뻔하다'라는 반응이 돌아올 수 있다. 상업적인 성적은 더 좋아질 수도 있지만, 전만큼 열렬한 반응은 쉽게 나오지 않는다. 반대로, 새로운 스타일을 들고 오면 '원하던 게 아니다'라는 반응이 돌아올 가능성이 있다. 이처럼 모든 아티스트들에게 히트곡의 다음 곡은 늘 딜레마를 안긴다.

방탄소년단도 마찬가지였다. 〈상남자〉^{Boy In Luv}의 색깔을 그대로 이어 간다면 안정적인 흥행은 가능했다. 하지만 〈상남자〉^{Boy In Luv}와 비슷한 후속곡만을 발표했다면 훗날 〈I NEED U〉 같은 곡은 결코 나올 수 없었을 것이다. 사실 《DARK&WILD》 앨범 전에 방탄소년단이 TV 음악 프로그램에서 활동해 온 곡들 역시 〈No More Dream〉부터 〈N.O〉, 〈진격의 방탄〉, 그리고 〈상남자〉^{Boy In Luv}에 이르기까지, 공통적인 색깔은 유지하되 각각의 분위기는 모두 달랐다.

〈상남자〉 Boy In Luv 로 주목을 받은 상황에서, 방탄소년단은 《DARK&WILD》의 타이틀곡으로 그들의 정체성을 더 많은 사람들에게 한 번에 보여 줄 필요가 있었다. 앨범 제목으로 정한 《DARK&WILD》부터가 당시 방탄소년단의 두 가지 성격, 즉 어둡고 거친 면을 직접적으로 표현한 것이기도 했다. 게다가 이미 퍼포먼스가 뛰어난 그룹으로 사람들의 시선을 모으고 있었기에 전작들 이상의 퍼포먼스도 선보여야 했다.

이 모든 상황은 미국 현지에서 「아메리칸 허슬 라이프」를 촬영하는 기간 동안 방탄소년단이 엄청나게 힘든 스케줄에 내몰리게 만들었다. 뷔는 당시의 일과를 이렇게 기억했다.

—— 그 프로그램 촬영하면서 앨범 작업도 병행한 거여서, 미국에서 곡 녹음을 하고 〈Danger〉 안무 연습도 거기서 했어요. 방송 촬영이 저녁 8시에 끝나면 바로 그때부터 새벽까지 안무 연습, 그러고 나서 잠깐 자고, 아침부터 또 방송을 찍었죠. 촬영 중간에 잠시 10분쯤 쉰다고 하면 전부 그 상태 그대로 바닥에 누워서 순식간에 잠들 정도였어요.

이런 스케줄을 소화하다 보니 눈으로 보고도 믿기지 않는 일도 있었다. 뷔가 다시 말했다.

—— 밤새도록 연습하다가 해 뜰 때 땀범벅이 돼서 다 같이 숙소에 들어갔는데, 몸에 열기가 있으니까 김이 나는 거예요. 그래서 "와, 쟤 봐라! 몸에서 연기 난다!"

RM은 그때의 경험을 이렇게 정의했다.

—— '내 안에 뭐가 있을까, 뭐가 있을까' 하면서 스스로를 끝으로 몰아가던 시점이었어요.

최악의 타이밍

신곡 〈Danger〉*는 〈상남자〉^{Boy In Luv} 때와 달리 TV 음악 프로그램에서 1위 후보에 오르지 못했다. 가온차트 기준, 2014년에 《DARK&WILD》 앨범의 총출하량은 10만 906장으로 14위를 기록했다. 이는 약 6개월 전 발매된 《Skool Luv Affair》보다 1만 4,902장 많은 수치로, 사실상 성장하지 못했다고 해도 좋을 성적이었다.

육체적으로 가장 힘들었고, 가장 기대도 컸던 앨범이 그렇게 "짠"맛에 해당하는 결과를 낳으면서 멤버들은 정신적으로 위기에 내몰려 있었다. 음악 프로그램 촬영 중 누군가의 조롱에 큰 상처를 받은 것도 이런 상황과 관련이 있었다. 슈가가 "우리가, 그렇게까지 고생을 했는데, 왜…?"라며 좌절했던 이유이기도 하다.

슈가의 이런 울분은 결과적으로 그가 이다음에 낼 '화양연화' 앨범 시리즈에서 자신의 모든 것을 음악에 쏟아 내는 계기가 된다. 하지만 그때의 슈가가 방탄소년단의 미래를 알 수는 없는 일이었다. 그는 당시를 이렇게 회상한다.

—— 〈Danger〉는, 뮤직비디오 촬영 직전까지도 안무를 바꿨어요. 안무 서로 맞추고, 잠깐 시간 나면 한 10분 자다가 다시 뮤직비디오를 찍을 정도였죠. 그러니 '나는 신은 있다고 생각했는데, 정말 이쯤 되면 신이 우리한테 뭘 좀 해 줘야 되는 거 아니냐?' 하는 원망이 들었어요. 적어도 '야, 너희 진짜 고생했다', 뭔가 이렇게는 해 줘야 하는 거 아니냐고.

뷔는 당시 방탄소년단의 상황을 보다 직접적으로 표현했다.

—— 쉽게 말하면, '아미 덕분에 살아 있는 팀'이었죠. 팬들이 있어서, 팬들이 들어 주니까 살아 있는 그룹. 그래서 앨범을 낼 수 있던 그룹.

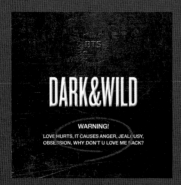

DARK&WILD

THE 1ST FULL-LENGTH ALBUM
2014. 8. 20.

TRACK

01 Intro : What am I to you
02 Danger
03 호르몬 전쟁
04 힙합성애자
05 Let Me Know
06 Rain
07 BTS Cypher PT.3 : KILLER (Feat. Supreme Boi)

08 Interlude : 뭐해
09 핸드폰 좀 꺼줄래
10 이불킥
11 24/7＝Heaven
12 여기 봐
13 2학년
14 Outro : 그게 말이 돼?

VIDEO

 COMEBACK TRAILER

 〈Danger〉
MV

 〈Danger〉
MV TEASER 1

 〈호르몬 전쟁〉
MV

 〈Danger〉
MV TEASER 2

그들은 이렇게 또 한 번 휘청이고 있었다. 심지어《DARK&WILD》의 부진이 고난의 끝도 아니었다. 방탄소년단의 역사 전체를 '기, 승, 전, 결'로 놓고 보면《DARK&WILD》는 그들이 앞으로 겪을 일들의 '기'쯤에 해당한다. 게다가 그들이 2014년에 겪어야 할 일은 아직도 더 남아 있었다.

방탄소년단이 출연한 Mnet 「아메리칸 허슬 라이프」는 2014년 7월 24일 방영을 시작했고, 새 앨범《DARK&WILD》는 2014년 8월 20일 발표됐다. 그러나 한국 대중음악 산업에서 2014년 여름은 다른 이름으로 기억된다. 2014년 7월 3일부터 방영된 힙합 서바이벌 프로그램 Mnet 「쇼미더머니 3」Show Me The Money 3로 말이다.

이 시즌을 기점으로, '쇼미더머니' 시리즈는 한국 힙합 신의 풍경을 바꿔 놓았다고 해도 과언이 아닐 정도의 영향력을 갖게 된다. 이후 힙합 신에서 인정받는 래퍼들이 매년 이 프로그램에 출연해 랩으로 승부를 겨루는 광경은 힙합과 TV 예능 프로그램 양쪽에서 일종의 연례 행사로 자리 잡았다. 그런데 아이러니하게도, 「쇼미더머니 3」의 흥행에 큰 역할을 했던 인물 중 한 사람은 예비 아이돌이었다. 훗날 보이 그룹 아이콘iKON의 멤버가 된 바비BOBBY다. 2013년 「윈 : 후 이즈 넥스트」에 출연했던 그는 이미 상당한 인기를 얻고 있었지만, 그 프로그램에서 자신이 속했던 팀이 경쟁에서 지는 바람에 아직 연습생 신분이었다. YG 엔터테인먼트는 바비와 역시 아이콘의 멤버가 될 비아이B.I를 「쇼미더머니 3」에 함께 출연시켰다. 방영 기간 내내 두 사람은 화제를 모았고, 바비는 우승을 차지했다.

이 결과는 아이돌과 힙합, 양쪽 신에 중요한 영향을 미쳤다. 이미 힙합 신에서 인정받는 래퍼들이 다수 출연한 「쇼미더머니 3」에서 아이돌 래퍼가 우승했다는 사실은 아이돌이 힙합 신은 물론 대중에게 실력을 인정받는 하나의 길을 개척한 것과 같았다. 그 후 「쇼미더머니 4」에 위너의 멤버 송

민호^{MINO}가 출연한 것을 비롯, 아이돌 그룹 소속의 래퍼들은 적극적으로 이 프로그램에 출연하기 시작했다.

그리고 이같이 아이돌 래퍼가 기존 힙합 신의 유명 래퍼들과 경쟁하는 구도는 큰 화제를 불러일으켰고, 양쪽의 래퍼들이 과거보다 적극적으로 교류하는 계기가 됐다. 당장 「쇼미더머니 3」가 끝나고 얼마 지나지 않아 발표된 에픽하이^{Epik High}의 곡 〈Born Hater〉에는 바비, 비아이, 송민호와 함께 당시 한국 힙합 신을 대표하는 래퍼들이라 할 수 있는 빈지노^{Beenzino}, 버벌진트^{Verbal Jint}가 참여했다.

「쇼미더머니 3」는 그 무렵 방탄소년단에게 또 다른 '인정 투쟁'에 대한 숙제를 안겼다. 비프리의 디스 이후 방탄소년단, 특히 힙합 신의 래퍼이기도 했던 RM과 슈가는 자신을 증명하는 것에 대해 부담을 갖지 않을 수 없었다. 그런 와중에 「쇼미더머니 3」가 아이돌이 래퍼로서 인정받는 과정을 먼저 보여 준 것이다.

그리고 무엇보다, 바비는 「쇼미더머니 3」에서 그가 발표한 곡 〈연결고리 #힙합〉에서 자신이 리스펙하는 몇 명을 제외하곤 아이돌에 속하는 모든 래퍼들을 디스했다. 이후 〈가드올리고 Bounce〉, 또 피처링으로 참여한 곡 〈이리와봐〉에서 그는 방탄소년단을 비롯한 여러 아이돌 래퍼들을 구체적으로 디스했다. RM의 경우 당시 자신의 활동명이었던 랩몬스터가 사실상 직접적으로 거론되었다.

물론 바비의 디스는 비프리가 했던 디스와 성격이 다르다. 비프리가 어떤 맥락도 없이 대화 도중 상대를 인신공격했다면, 바비의 디스 랩은 힙합을 구성하는 문화의 일부다. 래퍼들은 서로에 대한 공격을 랩으로 승화하기도 하고, 서로의 실력을 증명하라는 의도로 디스를 하기도 한다.

바비 또한 자신이 인정하는 래퍼 외의 아이돌 래퍼들에게 실력을 증명해

보라는 뜻이었고, 〈이리와봐〉의 가사에서는 대결을 원한다는 사실을 공개적으로 언급했다. RM 역시 그런 바비에 대해 '존중한다'는 입장을 밝히기도 했다.

다만, 방탄소년단에게 바비의 디스는 최악의 타이밍에 일어난 일이었다. 그때 그들은 견뎌 내기 힘든 여러 가지 일들을 한꺼번에 겪고 있었고, 바비의 디스는 여기에 또 하나의 고난이 더해지는 것과 같았다. 심지어 바비가 마지막으로 그들을 디스한 곡 〈이리와봐〉는 2014년 12월 2일 발표됐다. 방탄소년단이 모든 것을 쏟아부어야 할 MAMA 무대가 열리기 정확히 하루 전이었다.

200%

〈이리와봐〉가 발표된 뒤부터 방탄소년단이 MAMA의 무대에 오르는 순간까지, 방탄소년단 멤버들을 비롯한 빅히트 엔터테인먼트의 스태프들은 제정신을 유지하는 게 다행이다 싶을 만큼 난리인 상황이었다. MAMA가 열릴 홍콩에서 바비의 곡 소식을 들은 RM은 이제 어떻게 대응할지 결정해야 했다.

―― 무대에서 바비 이야기를 할지 말지 계속 고민했어요. 호텔에서 잠도 못 자고, '해? 말어? 해? 말어?' 하면서. 정신이 하나도 없었죠.

디스곡이 나온 직후 첫 무대인 MAMA에서 RM이 바비에게 응수를 하지 않으면, 그 뒤에 상대하는 것은 김빠지는 일이었다. 반면, RM이 블락비의 지코와 함께할 무대를 위해 준비해 둔 랩 가사에 바비의 디스에 대응하는 새 가사를 넣을 시간은 하루도 채 남지 않은 시점이었다.

그 사이 빅히트 엔터테인먼트의 스태프들은 한국과 홍콩에서 연락을 주고받으며 RM의 대응이 일으킬 수 있는 문제들과 그 대처 방안을 고민했다. RM이 바비에게 랩으로 맞서는 것은 당연했다. 세 번이나 디스당한 입장에서 답을 하지 않는 것은 팬들을 생각해서라도 있을 수 없는 일이었다. 하지만 당시 MAMA는 멤버들이 겪은 여러 일들로 인해 방탄소년단이 반드시 최고의 무대를 보여 줘야 하는 자리이기도 했다. RM의 대응은 대응대로 하면서, 팀 전체의 퍼포먼스에 관심이 모아지도록 해야 했다.

게다가 MAMA 당일 Mnet은 VCR을 통해 방탄소년단과 블락비의 합동 무대를 소개하며 "Next Generation of K-pop"^{K-pop의 차세대}이라고 표현했지만, 사실상 이 무대*는 K-pop의 차세대가 '되기 위한' '전쟁'에 가까웠다. 한 팀씩 랩과 춤을 번갈아 선보인 뒤 각 팀이 자신들의 곡을 공연하는 형식, 즉 두 팀의 대결 구도로 진행될 예정이었기 때문이다.

RM은 당시의 심경을 이렇게 묘사했다.

―― 저희는 어떻게든… 기어 올라가려고 하는 입장이었어요. 그 시기에는 하루하루가 너무너무 기분 나쁘고, 치사하고, 짜증 나는 상황이었는데, 그 와중에 저는 바비와도 일이 있었던 거고요. 그렇잖아도 뭔가 절절하고 절실하고, 그래서 어떻게 해서든 계속 끌고는 가고 있었는데, 정말로 폭발 직전이다 싶을 때 누군가 와서 바늘로 풍선을 뼁 터뜨린 느낌이었어요.

지민은 MAMA 무대를 앞둔 감정을 다음과 같이 회상한다.

―― 무조건 이겨야만 했어요. 모든 부분에서 뒤처지기 싫었어요.

이 모든 사연과 오기와 절실함이 모여, 방탄소년단은 MAMA 무대 준비에 강렬하게 몰입할 수 있었다. RM의 말은 당시 방탄소년단의 팀 분위기를 그대로 전한다.

―― 저뿐만 아니라 다들 생각이 같았어요. 형이 화나면 나도 화나는 거

— 정말로 폭발 직전이다 싶을 때
누군가 와서 바늘로 풍선을 뼁 터뜨린
느낌이었어요.

RM

—

—

고, 동생이 화나면 나도 화나는 거고. 일심동체로 움직이고 있을 때라, 그냥 모두 이심전심이었을 거예요.

지민에 따르면, 그 무렵 RM은 무대에 서기 전 멤버들에게 이렇게 이야기하곤 했다.

—— 남준 형이 해 주던 말이 있거든요. "들뜨지 말자. 우린 아직 아무것도, 뭣도 아니다"라고. 그걸 무대에 오를 때마다 얘기했어요.

팀이 하나로 뭉쳐 MAMA를 준비하면서, 그들은 무대에서의 반응 이전에 스스로 몇 가지를 이뤄 냈다. 그중 하나는 〈Danger〉의 퍼포먼스를 최대치로 끌어올렸다는 점이다.

〈Danger〉는 당시까지 발표된 방탄소년단의 곡 중 가장 안무 난이도가 높은 곡이었다. 디테일을 꼼꼼하게 맞춰야 하는 동작들이 많은 데다, 곡 전체적으로는 일정한 속도를 유지하는 것 같지만 동작과 동작 사이에는 변속이 있어 끊임없이 속도를 바꿔야 한다. 그러면서도 멤버들이 중간중간 똑같이 동작을 멈추면서 칼군무의 통일감을 줄 때 가장 멋있어 보인다. 그래서 곡 내내 몸에 상당히 힘을 준 채 팔과 다리를 번갈아 활용하며 속도를 조절하고, 멤버들 간의 호흡까지 똑같이 맞춰야 했다. 지민은 이렇게 이야기한다.

—— 〈상남자〉Boy In Luv까지에 비해서 〈Danger〉가 디테일이 훨씬 많고 움직임도 빨랐죠. 몸을 안 써 본, 몸이 안 해 봤던 동작들을 할 때, 사용하는 힘 자체가 너무 달라서 그 점이 제일 어려웠어요.

지민은 여기에 한마디를 덧붙였다.

—— 그리고 '아직 우리는 별거 아니다'라는 생각…. 이 모든 게 합쳐져서 정말 힘들었던 것 같아요.

그러나 〈Danger〉 안무의 높은 난이도는 오히려 MAMA에서 장점이 됐다.

시작부터 끝까지 격렬하게 움직이는 방탄소년단의 퍼포먼스는 그들에게 시선이 집중된 이 무대에서 강한 인상을 남길 수 있었다. 동작에 디테일이 많아 방송 카메라가 안무를 모두 잡아내기 어려운 부분은 여러 명의 댄서들이 함께 무대에 올라 같은 퍼포먼스를 하면서 강렬한 인상을 주는 것으로 해결했다. 흰색 의상을 입은 방탄소년단과 검은색 의상의 댄서들이 만들어 낸 시각적 이미지는 훗날 〈불타오르네〉^{FIRE} 등에서 그들이 보여 준 대규모 퍼포먼스의 시작이라 할 만하다.

뷔는 그날의 〈Danger〉 무대를 이렇게 기억한다.

—— MAMA에서 이 곡의 200%를 끌어냈다고 생각해요.

뷔의 말처럼 MAMA는 〈Danger〉, 더 나아가 방탄소년단이 무대 위에서 갖는 장점을 불특정 다수의 사람들 앞에서 선보인 최초의 무대이기도 했다. 〈Danger〉의 격렬함과 록적인 사운드를 활용한 마무리 부분의 폭발적 분위기는 MAMA가 열린 대형 공연장에 잘 어울렸다. 일반적인 음악 프로그램보다 훨씬 커진 무대는 댄서들을 활용한 스케일 큰 퍼포먼스를 보여 주기에도 좋았다. 이처럼 MAMA는 방탄소년단이 〈Danger〉의 활용법을 제대로 찾게 된 계기였고, 그것은 방탄소년단 특유의 공연 구성에 대한 원형을 제시한 순간이기도 했다.

MAMA에서의 〈Danger〉는 그 자체로도 인상적이지만, 보다 중요한 사실은 제이홉과 지민이 등장하는 것으로 시작해 〈Danger〉를 정점으로 했던 이날 방탄소년단의 퍼포먼스가 전체적으로 하나의 드라마틱한 흐름을 보여 줬다는 점이다.

제이홉에게 이 공연에서 어떤 점에 심혈을 기울였는지 묻자 그는 다음과 같이 답했다.

—— 저는 사실 '춤'이었죠. 제가 할 수 있는 부분에 대해서는 끝을 내 보

자고 생각했어요.

초반의 개인 무대에서 제이홉이 몸을 살짝 들어 체중을 실은 채 한쪽 무릎으로 바닥을 찍으며 착지하는 장면은 시작부터 매우 강한 인상을 남겼다.

—— '영혼의 무릎 박기'였어요! 데뷔 때의 기운을 살려서, 정말 온 기운을 담아서 무릎을 박았던 것 같아요. 그래서 공연 끝나자마자 무릎 부여잡고 '아, 아프다…' 했죠. 콘셉트 자체가 VS versus, 그러니까 '붙는' 거였기 때문에 절대 질 수 없다는 생각이 진짜 강했어요.

뒤이어 지민이 춤을 추다가 입고 있던 상의를 찢는 퍼포먼스는 그의 의지가 만들어 낸 결과였다. 지민은 이렇게 말한다.

—— 어쨌든 블락비랑 붙어야 했으니까, 조금 더 임팩트 있게 하려고 저희끼리 자꾸 이야기를 하게 되더라고요. 그러다 "여기서 옷 한번 찢어야 하는데!" 하는 얘기가 나왔던 것 같아요, 하하. 왜냐하면 저쪽(블락비)도 춤을 잘 추는 분들이어서, 어떻게 하면 우리가 더 잘할 수 있을까 생각했죠.

지민은 그날의 승부욕이 낳은 자신의 사소한 행동을 떠올렸다.

—— 합동 무대를 할 때 블락비 쪽 비주얼이 되게 세 보이는 거예요. 그래서 제가 원래 작은 몸이지만, 안 작아 보이려고 걸을 때 일부러 크게 걸었어요, 하하.

그리고, RM의 랩은 결과적으로 이날 무대에 대한 화제성을 더 크게 만들었다. 바비의 〈이리와봐〉가 발표된 날이자 MAMA 무대 하루 전, RM은 버벌진트의 곡 〈Do What I Do〉를 휴대폰으로 들으며 일부 가사가 강조된 순간을 트위터에 올려 대응을 예고했다.* 그가 실제로 MAMA에서 바비의 랩에 대응한 부분[13]은 공연이 끝난 즉시 인터넷상에서 회자되기 시작했다.

13 이 무대에서 RM은 믹스테이프 〈RM〉(for 2014 MAMA)을 선보였다.

그들은 무대에 몸을 던지고, 예상 밖의 아이디어로 사람들의 시선을 모으고, 자신들의 현실에 대해 이야기하며 화제성을 높였다. 7명의 〈Danger〉 무대가 시작되기 전까지 제이홉과 지민, RM이 차례로 보여 준 퍼포먼스는 각자 다른 스타일이었음에도 계속해서 인상적인 순간을 만들어 내는 강한 에너지가 있었고, 그 에너지의 근원은 아이돌의 경계를 아슬아슬하게 넘나드는 시도에 있었다.

아이돌의 세계가 판타지라면, 방탄소년단의 퍼포먼스는 거기에 흔히 힙합적인 것으로 여겨지던, 그러나 기어이 아이돌의 영역에서 도달한, 거칠고 극단적이고 날것의 태도를 결합해 공연을 드라마틱하게 끌고 나갔다. 그리고 〈Danger〉에서 이 모든 에너지가 한 번에 터져 클라이맥스를 만들어 냈다. 방탄소년단이 앞으로 보여 줄, 그 무대들의 시작이었다.

2014년 12월의 어느 날

다행히 MAMA 이전에도 방탄소년단은 〈Danger〉에 대한 반응으로 받았던 충격을 조금씩은 회복하고 있었다. 《O!RUL8,2?》 앨범에서도 〈N.O〉 이후 〈진격의 방탄〉으로 팀의 상황을 재정비했듯, 〈Danger〉 이후에 〈호르몬 전쟁〉*으로 후속곡 활동을 하며 좋은 반응을 얻어 낸 것이다.

〈호르몬 전쟁〉은 당시 방시혁이 일종의 '비상조치'를 취한 곡으로, 이전까지의 방탄소년단 곡들과는 다른 기조를 가져갔다. 〈Danger〉로 팀이 위기 상황에 빠졌다고 생각한 그는 〈호르몬 전쟁〉의 퍼포먼스, 뮤직비디오, 의상 콘셉트 등을 모두 본인이 판단하기에 기존 아이돌 산업에서 가장 잘 통하는 방향에 철저히 맞춰 프로듀싱했다.

그럼에도 그가 이 곡의 뮤직비디오를 마치 원 테이크^{one take}처럼 보이도록 연출하는 모험을 걸었다는 점이 재미있긴 하지만, 방시혁의 입장에서 〈호르몬 전쟁〉은 그가 이해하는 '팬들이 일반적으로 원하는 아이돌'의 모습에 최대한 가까운 결과물이었다. 이 곡의 뮤직비디오와 퍼포먼스에서 방탄소년단은 밝고 유쾌한 분위기와 함께 조금은 껄렁거린다고도 할 수 있는 터프한 매력을 선보이며 여성에게 자신을 어필하는, 제목 그대로 '호르몬'이 넘치는 모습을 보여 주었다. 그 결과는 슈가의 말처럼 성공적이었다.

—— 〈Danger〉 후에 회사에서 '그냥 이대로 접을 순 없다' 해서, 저희가 좀 쉬고 있던 타이밍에 급하게 스케줄이 잡혔어요. 〈호르몬 전쟁〉 콘셉트 포토랑 뮤직비디오를 찍었는데 그게 반응이 좋았죠. 반등하는 계기가 됐어요.

그러나 〈호르몬 전쟁〉은 방탄소년단이 넘어야 할 어떤 벽이기도 했다. 〈진격의 방탄〉, 〈상남자〉^{Boy In Luv}, 〈호르몬 전쟁〉 등 방탄소년단이 특유의 거친 태도를 유지하되 보다 유쾌한 분위기를 내는 곡들은 모두 반응이 좋았다. 하지만 이런 스타일만을 반복하는 것은 명백한 한계가 있었다. 방시혁은 방탄소년단이 비슷비슷한 스타일을 되풀이하는 것으로는 그 이상의 '레벨 업'은 없으리라는 점을 분명히 알고 있었다. 또한 〈상남자〉^{Boy In Luv} 같은 곡만으로 방탄소년단이 앨범에 담아 온 그들의 음악, 그들이 토로하는 현실과 메시지를 전부 반영할 수는 없었다.

방탄소년단에게도 《DARK&WILD》 앨범의 역할은 여기에 있었다. 오늘날 방탄소년단의 역대 앨범들을 돌아봤을 때, '학교 3부작'으로 일컬어지는 데뷔 초기 세 장의 앨범과 방탄소년단의 새로운 분기점이 된 '화양연화' 시리즈에 비하면, 그 사이에 위치한 《DARK&WILD》는 상대적으로 자주 거론되지 않는 앨범이다. 그러나 《DARK&WILD》는 이 앨범의 위치가

그러하듯, 방탄소년단이 '화양연화' 이후의 세계로 나아가는 데 중요한 역할을 했다.

또한 '학교 3부작' 앨범들이 전체적으로 힙합 사운드를 기조로 R&B적 요소를 더했다면, 《DARK&WILD》는 한층 정교해진 사운드와 함께 방탄소년단이 그들의 정체성을 표현하는 방식을 새롭게 정립했다. 〈Intro : What am I to you〉부터가 그러한데, 이전의 인트로곡들에 비해 공간의 앞과 뒤까지 넓게 활용하며 생긴 새로운 공간을 복잡한 사운드로 채우고, 훨씬 큰 스케일 속에서 곡의 구성을 보다 드라마틱하게 끌고 나간다.

특히 〈힙합성애자〉는 전작들과 《DARK&WILD》의 차이점을 가장 분명하게 보여 준다. 힙합이 멤버들에게 미친 영향과 그로 인해 경험한 각자의 성장, 그리고 힙합에 대한 사랑을 고백하는 이 곡은 힙합을 내세웠다는 점에서 방탄소년단의 이전 앨범 수록곡들과 유사하다. 하지만 한층 커진 스케일의 사운드 속에서 천천히 기승전결을 쌓아 가는 구성은 이 곡에 보다 강력한 클라이맥스를 만들어 냈다.

그리고, 보컬 파트의 멤버들은 오히려 감정을 절제한 목소리로 곡이 감정 과잉에 빠지지 않도록 한다. 기존 아이돌 산업에서 표준으로 통하던 스타일 대신, R&B와 소울soul을 기반으로 복합적인 감정을 전하는 보컬. '방탄소년단 스타일'이라 말할 수 있는 보컬이 본격적으로 완성되기 시작한 때라고 할 수 있다. 이것은 방탄소년단의 'DARK'다크와 'WILD'와일드의 재발견이었다.

지난 '학교 3부작'에서 방탄소년단은 〈No More Dream〉에선 좀 더 WILD에, 〈N.O〉에서는 DARK에 가까운 모습을 보여 줬다. 또 〈상남자〉Boy In Luv는 WILD를 기반으로 보다 유쾌하고 신났다.

그런 반면에 〈Intro : What am I to you〉와 〈Danger〉, 〈힙합성애자〉 등 《DARK&WILD》 앨범의 수록곡들은 어두운 분위기를 유지하면서도 큰 스

케일과 탄탄하게 감정을 쌓아 올리는 구성으로 곡을 점점 더 격렬하게 끌고 간다. 어둡게 시작한 곡이 촘촘한 만듦새를 통해 드라마틱한 전개를 만들어 내고, 그러한 드라마에서 나오는 강렬한 에너지가 어둡게^{DARK} 눌린 분위기 속에서도 거친^{WILD} 태도를 보여 줄 수 있었다.

방탄소년단은 《DARK&WILD》를 기점으로 그들 고유의 방식을 완성해 나가고 있었다. 여기에 MAMA는 방탄소년단만의 이 어둡고 거친, 동시에 드라마틱한 색깔이 무엇인지를 보다 많은 사람들에게 제대로 보여 준 첫 번째 무대였다. 타이틀곡 〈Danger〉를 중심으로 그들에게 직접 무대 위의 이야기를 짤 시간이 주어지자, 복합적인 동시에 통일성을 띤 자신들의 스타일을 선보일 수 있었던 것이다.

그리고, 반응이 오기 시작했다. RM은 tvN의 예능 프로그램 「문제적 남자」에 캐스팅됐다. 이 프로그램을 통해 그는 더 많은 사람들에게 방탄소년단을 알릴 수 있었다. 하지만 그만큼이나 중요했던 사실은, RM의 캐스팅이 MAMA에서의 화제성에서 비롯됐다는 점이다.

——— 제가 어쨌든 MAMA에서 바비에게 반응을 하게 됐잖아요. 그것 때문에 나름의 화제가 되면서 「문제적 남자」에 출연하게 된 거예요. 당시 그 프로그램의 PD님이 제가 네이버 실시간 검색어에 오른 걸 보고 '도대체 이 해괴한 이름의 친구는 누구냐' 하면서 검색을 해 보다가, '얘가 그래도 공부를 좀 했나 봐?' 해서 섭외를 하셨다고…. 비프리 때도 그랬지만, 나쁜 일이 있으면 좋은 일도 하나씩 생기는구나 싶었죠.

MAMA가 방탄소년단의 인기를 곧바로 높여 준 것은 아니었다. 하지만 방탄소년단이 그동안 해 왔던 일들과, 그때까지 그들에게 일어났던 일들을 하나로 꿰는 역할을 했다. 방탄소년단의 MAMA 무대를 본 사람들, 또는

MAMA에서 있었던 RM의 대응을 통해 인터넷에서 방탄소년단의 이름을 알게 된 사람들이 그들의 노래나 뮤직비디오를 감상하기 시작했다.

그렇게 2014년이 끝나 가던 어느 날, 그러니까 제이홉이 서울에 올라온 지 4년이 되었을 즈음, 방탄소년단에 대한 반응을 모니터링하고 있던 한 스태프가 당시 빅히트 엔터테인먼트의 부사장 최유정에게 말했다.

"이상해요…. 어어…, 팬이 계속 모이고 있어요."

CHAPTER 3

LOVE, HATE, ARMY

||| | | | | | | | | |||

사랑, 증오, 아미

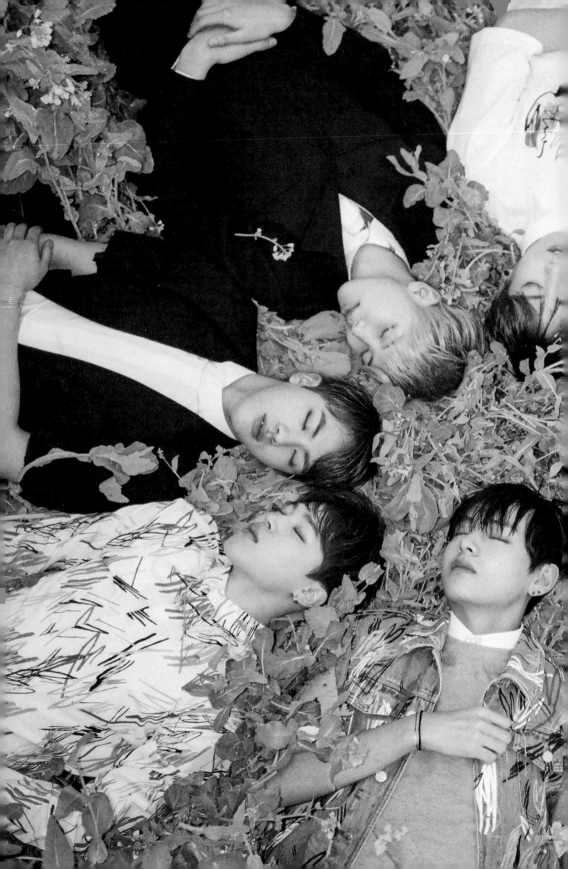

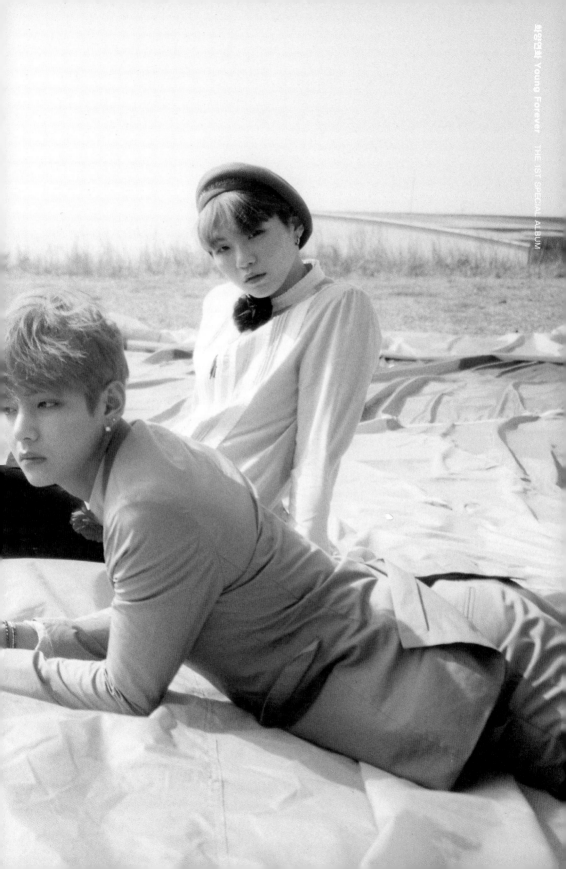

||| | | | | | LOVE, HATE, ARMY | | | | |||

Born Singer

2013년 7월 12일, 방탄소년단은 데뷔 후로는 첫 믹스테이프인 〈Born Singer〉를 공식 블로그에 공개했다. 데뷔한 지 정확히 1개월을 채우는 날이었고, 7월 9일에 방탄소년단의 팬덤이 이름 ARMY[1]를 갖게 된 지 3일 만이었다. 슈가가 당시 〈Born Singer〉의 가사를 쓴 배경에 대해 설명했다.

───── 제 기억으로는, 저희가 데뷔했던 첫 주에 방 PD님이 "지금의 감정을 좀 기록해 놨으면 좋겠다", "곡으로 써 봤으면 좋겠다" 하는 얘기를 하셨어요. 시간이 지나면 이런 감정들이 기억이 안 날 거라고. 그래서 방송국에 있을 때 메모장에 가사를 썼어요.

제이 콜J Cole의 원곡 〈Born Sinner〉를 새롭게 해석한 이 곡이 공개된 시점에는, 아이돌이 앨범에 수록되지 않을 곡을 만들어 일반적인 음원 플랫폼을 통하지 않고 발표하는 것이 흔치 않았다. 당시 아미 중에는 이 곡을 어디서 어떻게 들을 수 있는지 몰라 온라인상에서 다른 아미들에게 방법을 물어보는 경우도 있었다. 그렇게 곡을 직접 제작하고, 공개하고, 찾아듣는 과정 하나하나가 방탄소년단과 아미의 역사를 만들었다.

이 역사는 현재진행형이다. 누군가 지금 방탄소년단의 〈Born Singer〉를 처음 듣는다면, 현재와 과거를 연결하는 경험을 할 수 있다. 오늘날 전 세계 대중음악 산업의 아이콘적 존재인 방탄소년단이 데뷔 초에 스스로를 "I'm a born singer"라 규정하고, "어쩌면 이른 고백"이라며 자신들의 현재를 토로하는 순간을 만나게 된다.

슈가는 "데뷔 전후의 차이점/ 아이돌과 랩퍼 사이"라며 그들의 정체성에 대한 고민을 말하고, RM은 "솔직히 두려웠었어/ 큰소린 쳐 놨는데/ 날 증

1 Adorable Representative M.C. for Youth의 약어. '청춘을 위한 사랑스러운 대변인'이라는 뜻으로, 팬들의 투표를 통해 선정되었다.

명한다는 게"라며 데뷔 당시의 심경을 고백한다. 그리고 제이홉의 랩이 이어진다.

> 그렇게 흘린 피땀이 날 적시네
> 무대가 끝난 뒤 눈물이 번지네

〈Born Singer〉가 나오기 전에도, 나온 그 순간에도, 그리고 그 이후로도 한참 동안 방탄소년단은 이 문장 속에서 살았다. 작은 성취 뒤에는 곧이어 좌절이 따랐고, 성공이 보이는 곳까지 힘껏 뛰어가도 성공은 여전히 저 멀리에 있었다. 연습을 하고, 무대에서 몸을 던지고, 무대 아래로 내려오면 곡 작업을 하는 생활이 반복됐지만, 그들이 스스로를 증명했다고 믿을 수 있는 무언가는 좀처럼 잡히지 않았다. 무대를 내려올 때마다 영광이 아닌 눈물이 쌓여 갔다.

2013년에는 데뷔하면 잘될 것이라는 희망이 있었다. 2014년에는 치고 올라갈 수 있을 것이라고 믿었다. 하지만 2015년에는?

슈가는 이렇게 말한다.

── 괴리감이 되게 커요, 이 일을 하다 보면. 아이돌 커리어를 떼고 봤을 때, 그 나이의 나는 너무나 보잘것없는 거예요. 음악을 해 온 순간이 제 인생에 없으면 정말 아무것도 아닌 사람인 거죠. 그래서 사실 답이 없었어요. '이거 말고는 내가 할 수 있는 게 없구나.'

방탄소년단의 멤버들은 고향을 뒤로하고, 힙합 신을 뒤로하고, 평범한 학생의 삶을 뒤로하고 이 세계로 뛰어들었다. 하지만 데뷔 3년 차에 접어드는 시점까지도 그런 선택의 이유를 입증할 무언가를 좀처럼 손에 쥘 수 없었다.

마찬가지로 제이홉은 2014년 12월 19일 촬영한 로그˙에서 "나는 2014년

을 잘 보냈나?" 하는 생각이 든다고 말했다. 그는 다음과 같이 회상한다.

─── 2014년이 되게 힘들었어요. 육체적으로나 정신적으로나. 데뷔하고
 나서 처음으로 의심을 할 때니까…. 저 자신, 또 제가 가는 길에 대
 해 굉장히 의심을 품고 '이게 맞나' 생각했던 시기였으니까.

시간이 지날수록 불안이 멤버들의 마음을 점령했다. 새 앨범을 낼 때 조금
씩이나마 판매량이 는다거나, MAMA 이후 아이돌 팬덤 내에서 그들에 관
한 이야기가 많아졌다거나 하는 것은 크게 위안이 되지 못했다. 오히려 그
건 멤버들을 더욱 힘들게 만들기도 했다.

RM은 그때의 심정을 이렇게 말한다.

─── 뭔가… 될 건 같고, 가시적 성과도 있는데, (손에) 잡히는 게 없는
 느낌? 냉정하게 말해서, 그게 영향이 컸던 것 같아요. 그 부분이 진
 짜 힘들었어요.

슈가 역시 막연하던 심경을 떠올렸다.

─── 팬이 늘어난 건 알겠는데, 저희가 실제로 다 볼 순 없단 말예요. 방
 송국이나 사인회에서 보는 팬들은 한정적이니까요.

그런 슈가가 《DARK&WILD》 활동 당시 가졌던 불안에 완전히 잠식되지
않을 수 있었던 이유는 바로 콘서트에서 만난 아미였다. 2014년 10월 열
린 방탄소년단의 첫 단독 콘서트 「BTS 2014 LIVE TRILOGY : EPISODE
Ⅱ. THE RED BULLET」[2]은 팬이 그들에게 무엇을 주는지 새삼 느끼게
한 계기였다. 슈가는 말한다.

─── 첫 공연이 기억에 굉장히 많이 남아요. 콘서트라는 걸 처음 해 본
 데다가, '우리를 보기 위해 이렇게 많은 사람들이 오는구나', '나는
 참 행복한 사람이구나' 생각했죠.

2 서울 공연의 경우 2014년 10월 18~19일 양일간 열릴 예정이었으나 티켓 예매 시작과 동시에 매진되어 1회를 추
 가, 10월 17~19일 총 3일간 개최되었다.

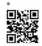

불안은 계속된다. 물론 위안이 없는 건 아니었다. 그리고 선택할 수 있는 것은 어차피 많지 않았다. 그래서, 슈가는 방탄소년단의 세 번째 미니 앨범《화양연화 pt.1》작업을 앞두고 이렇게 마음먹는다.

—— '이게 잘 안 되면, 나는 이제 더 이상 음악 안 한다.'

가내수공업 프로덕션

미니 앨범《화양연화 pt.1》제작과 함께 슈가는 스스로를 작업실에 가두다 시피 했다. 스케줄이 있을 때를 제외하면 지하 연습실에 딸린 약 1.5평짜리 작업실에서 좀처럼 나오지 않았다. 슈가가 술을 조금씩 마시기 시작한 것도 그즈음이었다.

—— 그 전까지는 술을 너무 못해서 마시지도 않았거든요. 그런데 바깥에 나갈 수가 없으니까…. 앨범 준비하는 시간이 정말 지옥 같았죠.

그리고 다른 멤버들과 스태프들은 슈가가 작업한 곡들을 실시간으로 들을 수 있었다. RM은 그때를 이렇게 기억한다.

—— 청구빌딩 2층 맨 끝에 있는 방에서 다 같이 작업하던 때였어요. 한 층의 끝에서 끝이 10m가 채 안 되는 거기서 서로 긴박하게 왔다 갔다 하는 거예요. 윤기 형이 멜로디 써 온 걸 저희가 바로 듣고 그랬죠. 이쪽 방에서 "아, 이거 괜찮은데?" 하고 있으면, 저쪽 끝방에서 방시혁 PD님이 와서 "(피)독아, 어때? 괜찮지 않아?" 하던 시절이었어요. 그땐 저희 숙소도 바로 근처였어요. 그래서 회사에 나오라고 하면 바로 가서 작업하고.

RM이 회상한《화양연화 pt.1》작업 과정을 그의 말을 빌려 한마디로 요약

하자면 "가내수공업 프로덕션"이었다. 팀이나 회사 내에서의 역할 또는 직책에 상관없이, 앨범 제작에 참여하는 모든 사람들이 하나로 뭉쳐 쉴 새 없는 대화를 통해 결과물을 끌어냈다. 만든 곡이 괜찮다 싶으면, 곧바로 옆방의 다른 사람을 불러서 들어 보라고 하거나 메신저로 음원을 공유했다. 곡이 별로라는 반응이 돌아오면 누구든 곧바로 곡을 수정하거나 새로 만들었다. 곡 제작의 모든 과정이 거의 실시간으로 이루어지고, 그만큼 완성도가 빠르게 높아졌다.

RM은 이 앨범을 만들 당시의 감정을 이렇게 설명했다.

—— 뭔가, 세상에 대고 화내고 싶은 기분이었어요. 이런 표현 말고는 어떻게 설명해야 할지 모르겠는데, '쉽게 날아가고, 모아지고, 다시 부스러지고, 다시 잡고…', 이런 마음들이 반복되는.

이 모든 이야기는 거대한 아이러니다. '화양연화' 시리즈를 기점으로 방탄소년단과 빅히트 엔터테인먼트는 본격적인 성공 가도에 올랐다. 이 순간은 한국 대중음악 산업이 전 세계에서 이전보다 훨씬 큰 영향력을 갖게 되는 거대한 변화의 시작점이기도 했다. 한편으로는 방탄소년단처럼 그리크지 않은 회사에서 데뷔한 아이돌 그룹도 정상으로 올라갈 수 있다는 희망을 안겼다. 또한 '화양연화' 시리즈 이후 방탄소년단처럼 앨범을 하나의 테마 아래 연작 개념으로 내는 아이돌 그룹이 많아졌고, 소위 세계관이라 불리는 스토리 기획의 중요성이 부각되기도 했다.

하지만 한국 대중음악 산업, 특히 아이돌의 역사에서 중요한 이정표가 된 이 앨범은 정작 멤버들의 가장 개인적인 감정을 쏟아내고, 제작에 참여한 사람들이 어떤 체계적인 시스템을 통하기보다는 물리적으로나 정신적으로나 서로 다닥다닥 붙어서 만든 결과물이었다.

'화양연화' 시리즈에서 '청춘'이 앨범의 주제이자 콘셉트가 된 것은 필연

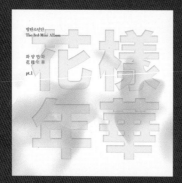

화양연화 pt.1

THE 3RD MINI ALBUM
2015. 4. 29.

TRACK

01 Intro : 화양연화
02 I NEED U
03 잡아줘 (Hold Me Tight)
04 SKIT : Expectation!
05 쩔어

06 흥탄소년단
07 Converse High
08 이사
09 Outro : Love is Not Over

VIDEO

 COMEBACK TRAILER

 ALBUM PREVIEW

 〈I NEED U〉
MV TEASER

 〈I NEED U〉
MV

 〈I NEED U〉
MV (Original ver.)

 〈쩔어〉
MV

적이었다. 미니 앨범 《화양연화 pt.1》의 수록곡 〈Intro : 화양연화〉는 이렇게 시작한다.

> 오늘따라 림이 멀어 보여
> 코트 위에 한숨이 고여
> 현실이 두려운 소년

슈가가 수십 번을 고쳐 완성한 이 가사에서, 그는 자신이 좋아하는 운동인 농구를 통해 현실의 벽 앞에 몰려 있던 스스로를 이야기한다. 그리고 〈Outro : Love is Not Over〉에 앞서 실질적으로 마지막 곡 역할을 하는 〈이사〉^{••}에서 그는 자신의 아주 개인적인 이야기까지 털어놓는다.

> 난생처음 엄마의 뱃속에서
> 나의 첫 이사 날을 세곤 했어
> 희미한 기억 나의 이사의 대가는
> 엄마 심장의 기계와 광활한 흉터였어

── 〈이사〉라는 곡이 저한테는 아픈 손가락이거든요.

슈가가 담담한 목소리로 이야기를 이어 갔다.

── 가사를 보면 아시겠지만, 제가 세 살 때였나, 네 살 때였나…, 아직도 기억나는 게, 잠을 자다가 깼는데 제가 기대고 있던 엄마 심장에서 시계 소리같은 게 나는 거예요. 그래서 물어봤죠, 왜 그런 소리가 나는지. 저를 낳고 수술을 하셨던 거예요. 제가 태어남으로 인해서 어머니가 많이 아팠던 거죠. 그래서 뭔가 좀 죄스러운 게 있었어요. '내가 태어나는 게 맞았나?'라는 생각이 어릴 때부터 있었거든

요. 그러니까 내가 할 수 있는 건 최대한 다 해 드려야겠다, 그게 뭐든. 그 때문에 성공이 더 고팠던 걸 수도 있고요. 그래서 제가 태어난 걸 '이사'라고 표현을 했어요.

거대한 성공담의 시작이 된 '화양연화' 시리즈는 그렇게 가장 사적인 고백으로부터 출발했다. 그리고 각각의 청춘이 모여, 한 공동체의 화양연화와도 같은 시절을 기록하며 마무리한다. 〈이사〉의 내용처럼, 방탄소년단은 《화양연화 pt.1》을 준비하던 무렵 데뷔 후로는 처음으로 숙소를 옮기게 된다. 정국이 회상했다.

—— 이 곡 제 파트에 "텅 빈 방에서 마지막 짐을 들고 나가려다가/ 잠시 돌아본다"라는 가사가 있잖아요. 실제로, 나가기 전에 숙소 방을 한 번 둘러본 기억이 있어요. 우리가 성장했구나 느꼈고, 한편으론 새로운 곳에서 또 얼마나 즐거운 일이 일어날까 기대했죠.

〈이사〉의 가사처럼 그들은 그 숙소에서 "불투명한 미래"를 걱정했고 멤버들끼리 "치고받기도 몇 번" 했지만, "좁은 평수만큼 더 뭉친" 과정을 거쳤다. 그곳을 떠나 새로운 숙소에 온 것은 그들에게 무언가 바뀌고 있다는, 또는 그렇다고 믿을 수 있는 근거였다.

정국은 옮긴 숙소를 통해 팀의 상황이 달라지고 있음을 체감했다.

—— 일단 방이 많아졌죠. 방이 하나, 둘, 셋 그리고 화장실. 그때 처음으로 컴퓨터를 샀고, 제 작업 공간이 있었어요. 옷 방은 따로 없었어서 거실에 행거 설치해서 옷 걸고, 그 사이에 책상을 놓고 썼죠. 그래서 나중에 제 작업실 이름이 '골든 클로젯'Golden Closet이 된 거고. 숙소가 넓어지니까 확실히 쾌적했어요. 뭔가 좀 여유가 있는 것 같고…. 예전에는 한 방에서 7명이 같이 잤잖아요. 그러다 방이 나뉘기 시작한 거죠.

진 또한 새로운 숙소에서 조금 더 마음의 여유를 찾을 수 있었다.

—— 저는 윤기랑 방을 같이 쓰고, 정국이랑 남준이가 한방을 쓰고, 제일
 큰 방을 뷔랑 지민이, 홉이 셋이 썼어요. 그러면서 생활이 많이 달
 라졌죠. 그 전까지는 복작복작했는데, 그때부터는 서로의 방에 놀
 러 가는 재미도 있고 그랬죠.

이처럼 '화양연화' 시리즈는 멤버들의 이런 개인적인 경험과 감정을 토대
로, 그것을 '청춘', '화양연화'와 같은 키워드를 기반으로 하는 스토리텔링
방식으로 표현했다.

그 점에서 방탄소년단과 빅히트 엔터테인먼트는 자신들도 모르는 사이에
어떤 경계를 무너뜨리는 중이었다. 그들은 힙합의 방식으로 털어놓은 이
야기를, 이후 오랫동안 회자될 아이돌 그룹의 앨범으로 풀어내고 있었다.

룰은 깨진다, 그리고 바뀐다

《화양연화 pt.1》 앨범을 만들면서 방시혁은 당시 아이돌 콘텐츠의 제작에
서 상식, 더 나아가 '룰'처럼 여겨졌던 많은 것들을 뒤집어 버렸다.
아이돌 그룹의 타이틀곡은 대부분 댄스 음악이고, 이 경우 뮤직비디오에
는 당연히 멤버들의 퍼포먼스 장면이 들어간다. 하지만 《화양연화 pt.1》의
타이틀곡 〈I NEED U〉 뮤직비디오에는 춤을 추는 장면이 전혀 등장하지
않는다. 게다가 영상 속 인물들은 화려한 세트나 도심 또는 해외가 아닌,
도시의 변두리로 보이는 장소들을 배회한다.
그 이유는 영상이 다루는 내용과 연관이 있는데, 〈I NEED U〉 뮤직비디오
는 방송사에 제출한 편집판인 일반 버전'과 유튜브에서만 공개한 오리지

널 버전˙이 따로 존재한다. 오리지널 버전은 편집판에 비해 약 2분이 길고, 그 2분 사이사이에는 기존 한국 아이돌 그룹의 뮤직비디오에는 거의 등장하지 않는 폭력, 정신적 트라우마 등이 묘사됐다.

한국의 아이돌 산업에서 이런 시도를 한다는 것은 사실상 '망하려고 작정한' 것이나 다름없었다. 한국에서 아이돌은 판타지를 선사하는 영역처럼 여겨진다. 뮤직비디오 속에서 밝게 웃든 세상을 향해 반항을 하든, 그것은 어디까지나 멋있는 모습을 보여 주기 위한 콘셉트인 경우가 대부분이다. 곡과 비주얼의 분위기에 따라 '청량', '다크'dark와 같이 콘셉트가 나뉘는 것은 이런 경향 때문이다. 현실의 어떤 면모들은 의도적으로 조금씩 깎여 나가고, 그래야 팬도 아이돌의 콘텐츠를 안전한 판타지로 받아들일 수 있다.

그런데 방탄소년단은 보다 현실적인 무언가를 아이돌의 세계에 끌고 왔다. 단지 표현 수위의 문제가 아니었다. 방탄소년단이 〈I NEED U〉에서 연기하는 인물들은 무엇 하나 제대로 풀리지 않는 암울하고 억눌린 상황에 처해 있고, 멤버들은 모든 것이 점점 더 나빠지는 상황에 대한 감정들을 폭발시킨다. 지금처럼 '청춘'이 하나의 콘셉트로 받아들여지기 전까지는 이런 콘셉트를 무어라 특정하기도 어려웠다. 그런 만큼 이것은 기존 아이돌 산업의 작품에 익숙한 팬들에게 모든 면에서 불친절했다.

심지어 〈I NEED U〉는 '화양연화' 시리즈를 여는 곡이었고, 이 시리즈의 스토리를 완전히 이해하려면 이어질 미니 앨범 《화양연화 pt. 2》의 타이틀 곡 〈RUN〉의 뮤직비디오를 비롯, 여러 관련 영상들을 봐야 했다.

그러나 방시혁으로서는 이 길 외에는 다른 선택을 생각할 수가 없었다. 당시 방탄소년단은 그들의 뮤직비디오 속 인물들이 그랬듯 자신이 살아가는

세상의 중심에 들어가지 못한 채 주변을 맴돌고만 있었고, 불안한 입지와 성공에 대한 갈망이 뒤엉킨 채 무엇 하나 풀리지 않는 갑갑한 상황이었다. '화양연화' 시리즈는 그러한 방탄소년단의 정서를 바탕으로 만들어 갈 수 있었다. 한 곡의 노래로서 〈I NEED U〉가 나올 수 있었던 것도 마찬가지 이유다.

일반적인 프로듀서의 입장에서 보면, 《화양연화 pt.1》에서 방탄소년단은 강렬한 퍼포먼스를 보여 줄 〈쩔어〉를 타이틀곡으로 택할 수도 있었다. 실제로 〈I NEED U〉 전까지 방탄소년단은 강한 분위기의 타이틀곡들을 발표했다. 2014년 말 MAMA에서 선보인 퍼포먼스는 그런 이미지를 더욱 굳혔다. 그럼에도 방시혁은 가녀리게 느껴질 정도로 힘을 빼고, 전혀 빠르지 않은 비트로 시작하는 〈I NEED U〉를 타이틀곡으로 정했다.

심지어 이 곡의 퍼포먼스°는 7명 모두 바닥에 누운 채 시작하고, 1절 도입부에서 슈가의 랩이 끝날 때까지 나머지 멤버들은 바닥에서 일어나지도 않는다. 그만큼 이 곡이 무엇을 전하려는지 즉각적으로 알려 주지 않는다. 대신 곡 시작부터 가사로 쓸쓸하고 복잡한 감정을 전한다.

> Fall Fall Fall 흩어지네
> Fall Fall Fall 떨어지네

RM이 "쉽게 날아가고, 모아지고, 다시 부스러지고, 다시 잡고…, 이런 마음들이 반복"됐다고 하던 그때 그들의 심경이 〈I NEED U〉에 담겨 있다.

하지만 〈I NEED U〉가 위험을 무릅쓴 모험적인 시도인 것만은 아니었다. 방시혁은 이 곡에 대한 확신이 있었다. 그는 방탄소년단이 이전까지의 한계를 넘어서는 영역으로 나아가야 한다고 판단했다. 앞선 앨범

《DARK&WILD》로 설명할 수 있는, 방탄소년단 특유의 스타일을 반복하는 것만으로는 똑같은 자리를 맴돌 것처럼 보였다.

〈I NEED U〉는 방탄소년단의 어둡고 거친 내면에 꽃이 떨어지고 흩어지듯 처연한 슬픔을 더했다. 복합적인 감정을 담은 이 타이틀곡은 아이돌 산업 내에서는 일반적인 선택지가 아니다. 하지만 한 곡의 노래로서는 오히려 더 많은 사람들에게 보편적으로 '좋다'는 반응을 일으킬 것이라는 확신이 있었다.

〈I NEED U〉는 슈가가 격하게 랩을 할 때는 여리고 차분한 분위기의 사운드가 깔리고, 반대로 사운드가 급격하게 몰아칠 때는 낮고 처연한 목소리로 "미안해 (I hate you)/ 사랑해 (I hate you)/ 용서해 (Shit)"를 부른다. 강렬함과 슬픔이 계속 함께 제시되면서 곡을 듣는 사람을 슬프지만 점점 더 고조되게 만든다. 그리고 후렴구에서 그 감정들을 하나로 결합해 폭발시킨다. 특히 후렴구가 길게 이어지다 갑자기 강한 비트로 바뀌는 전개는 노래로서의 감정적인 카타르시스와 폭발적인 퍼포먼스를 동시에 보여 줄 수 있었다.

이 곡에 가장 먼저 긍정적인 반응을 보인 것은 방탄소년단 멤버들이었다. 〈I NEED U〉는 힙합도, EDM도, 또는 이전의 아이돌 그룹들이 보여 주던 댄스 음악이라고도 할 수 없었다. 하지만 멤버들은 장르와 장르, 감정과 감정의 경계 사이에서 나온 이 곡을 직관적으로 받아들였다. 지민은 〈I NEED U〉를 처음 듣던 때를 다음과 같이 회상한다.

—— 이 곡이 나오고, 앨범의 콘셉트 얘기를 듣고 나머지 여러 곡들을 듣는데, 다들 확신하는 분위기였던 것 같아요. 노래 좋고, 콘셉트도 좋다고.

정국은 "말도 안 되게 너무 좋은 곡"이라고 느낄 정도였다. 그가 덧붙였다.

—— 이건 무조건 '된다'고 생각했어요. 진짜 좋았거든요. 그 전까지의

것들 다 부수고, "너 지금 위험해"³ 하던 게 다 잊힐 만큼, 하하.

그리고 정국은 〈I NEED U〉가 당시 방탄소년단에게 준 희망을 이렇게 표현했다.

── 뭔가, 시작 같은 느낌이었어요. 우리의 시작.

인생에 단 한 번 오는 순간

기존의 산업적 룰을 깬 결과물을 성공적으로 소화하려면 방탄소년단 또한 새로운 접근이 필요했다. 〈I NEED U〉를 부르면서 진은 노래하는 방식을 바꿨다.

── 그 전까지는 목을 긁거나 하는 경우가 많는데, 이 곡을 할 때 처음으로 호흡을 섞어서 불렀어요. 녹음 때 곡 전체를 그렇게 쭉 부르고, 그중에서 부분부분 몇 군데가 실제 곡에 들어간 거죠. 그때는 어색했지만, 그게 정답이었어요.

춤 역시 대대적인 변화가 필요했다. 제이홉은 이렇게 설명한다.

── 전에는 '우아!' 하는 식으로 막 힘 있게 추면 됐지만 〈I NEED U〉에선 감정 표현이 정말 중요했어요. 아련함을 잘 표현해야만 퍼포먼스가 사는 느낌이어서 거의 '춤 반, 표정 연기 반'이었던 것 같아요.

감정 표현을 위해 제이홉은 이런 상상을 하기도 했다.

── 음…, 절벽 위에서 떨어질락 말락 하는 소년에 이입하고 춤을 춘 것 같아요. 진짜 불안한 거죠. 위태위태하고.

3 〈DARK&WILD〉 앨범의 타이틀곡인 〈Danger〉 가사 일부.

뭔가,
시작 같은 느낌이었어요.
우리의 시작.

정국

제이홉이 말한 감정들은 그대로《화양연화 pt.1》콘셉트 포토 및 〈I NEED
U〉뮤직비디오의 촬영 현장˙에까지 이어졌다. 그가 다시 말했다.

─── 되게 독특하긴 했어요. 저희가 그때 이런저런 걸 좀 많이 찍었는데,
 뭔가… 내가 연예인이 아니라 청춘을 즐기는 한 사람으로 살고 있
 단 걸 느꼈던 것 같아요. 촬영하느라 멤버들이랑 돌아다닌 것도 그
 랬고, 불안함이나 방황했던 시기를 생각하면서 찍어서 그런지…,
 이게 연예인으로서 앨범 준비를 하는 과정이라는 느낌을 많이 안
 받았어요.

RM 역시 비슷한 감정을 느꼈다.

─── 지금 돌이켜보면, 우리에게서 더 끌어모을 수 있는 뭔가가 있지 않
 았나…. 〈Danger〉 이후엔 그런 게 없을 거라고 그땐 생각했었는데,
 아니었나 봐요. 또 〈I NEED U〉라는 곡의 존재가 확실히 컸고요.
 '아, 이거 뭔가 될 것 같은데?' 하는 마음으로 시작해서, '화양연화'
 라고 하는 우리의 제일 아름다운 순간을 만들어 보자는 게 저희 정
 서에도 숨어 있었던 것 같아요.

지민은 당시 멤버들이 느낀 감정이 〈I NEED U〉의 뮤직비디오 촬영에 미
친 영향을 설명했다.

─── '화양연화' 콘셉트 그 자체에 녹아들었던 것 같아요. 이 멤버들과
 함께하는 게 너무 좋았고, 지금이 정말 내 인생에서 최고라고 할 만
 큼 아름다운 순간이란 생각이 많이 들었거든요. 그렇게 뮤직비디오
 속 배역에 녹아들다 보니까, 역할의 감정선과도 잘 어울린다는 이
 야기를 많이 듣게 됐어요.

멤버들은 뮤직비디오 속 배역을 실제 자신과 상당 부분 동일시했고, 이는
연기 경험이 거의 없던 그들이 역할에 깊이 몰입할 수 있도록 만들었다.
뷔는 '화양연화' 시리즈에서 자신이 연기한 인물을 여전히 마음 한구석에

품고 있었다. 뷔가 말했다.

—— 정말 어쩔 수 없이 '악'이 된 사람이라고 생각했어요. 선과 악이 있
다면, 상황 때문에 갑자기 선에서 악으로 바뀐 사람. 그래서 그 캐
릭터를 보고 있으면 그냥 짠해요.

그래서 '화양연화' 시리즈는 훗날 거둔 상업적 성공 이전에, 그 제작 과정
에서 멤버들의 내적 성장을 이끌었다.

지민은 〈I NEED U〉 뮤직비디오 촬영 당시를 이렇게 떠올렸다.

—— 저는 그냥, 저에게 이런 꿈이 전부터 계속 있었다는 이유로 이 일
을 하는 거였거든요. 그런데, 너무 좋더라고요. "우리, 청춘이다!" 하
면서 우리끼리 이야기하고, 노래하고, 퍼포먼스 연습하고, 촬영하
고…. 그 촬영도 거의 다 단체로 하다 보니 같이 다니는 게 너무 행
복했어요. 그것도 내가 유일하게 좋아하는 일을 하면서. 그래서 나
중에 내 인생을 되돌아봤을 때, 이 사람들과 같이했던 이 부분을 빼
면 설명이 안 되겠다는 인상을 받았어요.

이런 경험은 지민이 '화양연화' 시리즈를 거치며 아티스트로서 성장하는
계기가 된다.

—— '화양연화' 시기 앞뒤로, 무대에서 제가 보여 주는 모습에 대해서
중심을 잡게 됐다고 해야 하나? 제가 잘할 수 있는 걸 점차 찾아갔
던 것 같아요.

진은 멤버들과 보다 가까워진 관계를 꼽았다. 그는 말한다.

—— 저는 그때 멤버들이랑 더 돈독해졌어요. 진짜 내 가족 같은. 그리고
뮤직비디오를 영화처럼 찍었잖아요. 그걸 보고 나면 우리 멤버들이
정말 그렇게 느껴져요. 전에는 우린 아이돌이라고만 생각했는데, 그
뒤부터는 멤버들을 떠올리면 뭔가 영화 주인공처럼 느껴지더라고요.

그리고 멤버들 사이에서는 똑같이 한 가지 마음이 생겨나기 시작했다. 지민은 앨범《화양연화 pt.1》발표를 앞두었던 당시 팀의 분위기를 간단히 표현했다.

──── '할 수 있다'는 마음이 되게 커졌던 것 같아요.

기대

《화양연화 pt.1》에 수록된 〈SKIT : Expectation!〉은 제목 그대로 이 앨범의 발매를 앞둔 멤버들의 기대감을 담고 있다. 정확히는 기대감이라기보다 기대가 반드시 현실이 돼야 한다는 바람에 가까웠다. 반복적으로 "1등"을 해야 한다고 되뇌는 멤버들의 말은 불안을 씻기 위한 주문처럼 들리기까지 한다. 제이홉은 다음과 같이 회상했다.

──── 저는 일이 중요했던 사람이고, 꿈도 있었고 성과도 원했기 때문에,
잘될까 하는 불안감이 좀 많긴 했죠. 그리고 '이 일을 하면서 내가
많이 행복할 수 있을까?'를 생각했던 것 같아요. 거기서 계속 맴돌
고 있었죠.

제이홉의 이야기처럼 멤버들은 "단, 짠, 단, 짠"으로 요약되는 자신들의 굴레를 벗어나고 싶어했다. 그들이 원한 것은 큰 바람도 아니었다. TV 음악 순위 프로그램에서 1위. 연간 앨범 차트나 음악 시상식의 대상도 아닌, 매주 몇 개씩 방송되는 그 많은 프로그램들 중에서 한 번의 1위였다.

TV 음악 순위 프로그램에서의 1위는 한국의 모든 아이돌에게 하나의 경계선이다. 한국에서 TV 음악 순위 프로그램은 일주일 단위로 방송되는데, 케이블과 지상파 채널별로 프로그램이 존재하기 때문에 종합해 보면 월요

일 하루를 제외하고는 매일 한 개 프로그램씩 방영된다고 할 수 있다. 또한 순위 집계에는 프로그램별로 상이한 기준이 적용된다. 어느 프로그램에서는 디지털 음원 성적이 좋으면 1위 가능성이 높고, 다른 프로그램에서는 실물 음반의 판매량이 많으면 1위를 할 수도 있다.

이같이 다양한 기준을 둔 여러 프로그램에서 한 번이라도 1위를 해야 인기나 성공에 대해 이야기할 수 있다. 일정 기간 동안 1위를 하지 못하는 아이돌은 대부분 이런 프로그램에서 사라진다. 대형 기획사를 제외하면, 거의 일주일 내내 방송되는 다양한 TV 음악 순위 프로그램에서 단 한 번도 1위를 하지 못한 아이돌에게 계속 제작비를 들이며 기다려 주기는 쉽지 않다.

이 시점, 그러니까 앨범 《DARK&WILD》와 《화양연화 pt.1》 사이, 방탄소년단은 TV 음악 순위 프로그램의 1위 트로피에 거의 손 닿을 법한 위치에 있었다. 지난 앨범 《Skool Luv Affair》 당시 〈상남자〉Boy In Luv로 1위 후보에 오르기도 했고, 2014년 말 MAMA를 기점으로 팬덤도 빠르게 증가했다. 하지만 《DARK&WILD》는 수치로만 봤을 때 어쨌든 기대에 못 미치는 결과로 마무리됐고, 새 앨범은 아직 나오지 않은 상황이었다. 방탄소년단과 빅히트 엔터테인먼트 모두 팀의 인기를 체감할 수 있는 방법이 없었다.

뷔는 《DARK&WILD》로 활동하던 시절, 팀의 방향에 대해 회사와 논의하던 중 이처럼 말했다고 한다.

"우리보다 인기가 위에 있는 팀도 있고 아래에 있는 팀도 있는데, 우리 같은 팀은 없는 것 같아요. 방탄소년단은 그냥 방탄소년단만의 위치가 있어요."

이어서 뷔는 방탄소년단이 더 성장하기 위한 조건을 이렇게 꼽았다.

"'레전드 무대'라고 얘기하는, 멋진 무대를 보여 주는 거요."

몇 개월 뒤, 그가 말한 레전드 무대는 2014 MAMA를 통해 이루어졌다. 그럼에도 1위 트로피는 아직 손에 쥐지 못했다. TV 음악 순위 프로그램에서

1위를 하지 못한 팀들 중 가장 1위에 가까운 팀. 그럼에도 불구하고 단 한 번도 1위를 해 보지 못한 팀. 〈SKIT : Expectation!〉에는 멤버들의 그 모든 기대와 불안이 담겨 있다.

제이홉은 그때의 심정을 이렇게 설명한다.

—— 우리도 저 자리에 가 보고 싶고, 1등 해 보고 싶고…. 뭔가 이루고 싶다는 생각을 많이 했어요.

새벽 1시의 환호

《화양연화 pt.1》은 2015년 4월 29일 0시, 각종 음원 서비스 플랫폼을 통해 공개되었다. 당시 한 시간 단위로 이뤄지던 실시간 차트 집계의 영향으로 대부분의 아이돌 그룹들은 자정에 곡을 발표, 팬덤이 집중적으로 음원을 들어 차트 진입 순위를 높이도록 유도했다.[4]

그리고 한 시간 뒤인 새벽 1시, 순위가 갱신되기를 기다리고 있던 당시 빅히트 엔터테인먼트의 이사 윤석준은 결과에 너무 놀라 소리를 질렀다. 타이틀곡 〈I NEED U〉가 국내 음원 플랫폼 중 가장 점유율이 높던 멜론Melon에 실시간 차트 2위로 진입한 것이었다.

멤버들 역시 놀라기는 마찬가지였다. 제이홉은 멜론 실시간 차트를 확인하던 순간을 떠올렸다.

—— 아마 저희가 연습하다가 다 같이 차트를 봤을 거예요. 그때 너무 신 났죠. 음원 차트에 그렇게 (높은 순위로) 진입해 본 적이 없었고,

4 국내 음원 플랫폼들의 이러한 집계 방식은 현재 폐지되었으며, 음원의 경우 저녁 6시에 공개하는 것이 일반적으로 자리 잡았다.

'이렇게 많은 사람들이 우리 노래를 듣고 있구나'라는 걸 처음 느껴서 정말 설레었어요. 이런 맛에 음악 만드나 싶기도 했고.

데뷔 초 슈가의 소원 중 하나는 '멜론 실시간 음원 차트 1위'였다. 그에게는 이것이 성공의 기준이었기 때문이다. 슈가는 말한다.

── 그때는 그게 전부인 줄 알았어요. 이 세계의 끝이라고 생각했죠. '멜론에서 1등 하는 정도면 성공한 가수다' 여겼던 것 같아요. 거의 매일 차트를 봤어요. 주식 그래프 보는 것도 아닌데, 이것저것 따져 가면서 분석도 하고.

〈I NEED U〉는 비록 슈가의 소원을 이뤄 주진 못했지만, 당시 멜론 실시간 차트 2위는 체감적으로 TV 음악 프로그램 1위만큼, 또는 그 이상으로 어려운 일이었다.

광범위한 대중이 이용하는 음원 플랫폼, 그중에서도 당시 가장 이용자가 많던 멜론에서 팬덤 중심으로 활동하는 아이돌 그룹들은 대중적으로 폭넓은 인지도와 인기를 얻는 가수들에 비해 좋은 성적을 내기 어렵다. 한 시간 동안의 음원 이용자 수로 순위를 매기는 실시간 차트는 팬덤이 강한 아티스트에게 물론 유리하지만, 차트 상위권을 점하는 것은 예나 지금이나 쉬운 일이 아니다. 직전 앨범인 《DARK&WILD》의 타이틀곡 〈Danger〉만 해도 실시간 차트에서 인상적인 순위를 기록하지 못했다. 그랬던 이 팀의 신곡이 실시간 차트 2위를 기록했다는 의미는 간단했다. 빅히트 엔터테인먼트의 모든 스태프들이 놀랄 만큼, 팬이 늘기 시작했다.

모든 종류의 성적이 상승했다. 가온차트 기준 《화양연화 pt.1》의 2015년 출하량은 20만 3,664장으로 2014년 《DARK&WILD》의 두 배 이상이었다. 그리고 마침내 방탄소년단은 TV 음악 순위 프로그램에서 1위를 차지했다. 〈I NEED U〉로 2015년 5월 5일 케이블 음악 채널인 SBS MTV 「더

쇼」THE SHOW에서 데뷔 이래 첫 번째 1위를 했고, 3일 뒤인 5월 8일 KBS「뮤직뱅크」Music Bank에서 첫 지상파 1위를 했다.

지민은 당시의 심경을 이같이 이야기한다.

─── 보상받는 느낌이 컸어요. 팀으로서 우리가 무언가를 하나 해냈다는 거, 그 감정에 북받쳤던 것 같아요. 저 자신이 얼마나 열심히 준비했고 노력했는지는 딱히 상관없었어요. 멤버들이 다 함께 노력한 일이 성과가 났다는 게 너무 감사했죠.

지민이 느낀 감정은 다른 멤버들도 비슷했다. 그들에게 1위는 성공 이전에 방탄소년단이라는 팀을, 자신들의 존재를, 드디어 인정받았다는 기쁨에 가까웠다. 제이홉은 이렇게 말한다.

─── 존재를 알아준다는 느낌이었어요. 우리 음악부터 시작해서 하나의 앨범, 내 이름, 우리 팀, 그런 복합적인 것들이 다 '살아 있음'을 알려 주는….

제이홉은 인기라는 것이 주는 기쁨을 다음과 같이 부연했다.

─── 활동하면서 '내가 이런 사람이다'라는 걸 알리는 맛, 그게 굉장히 달콤했어요. 많은 사랑을 받고 있다는 걸 처음으로 깨달았으니까요.

승리가 청춘에게 미치는 영향

방탄소년단 스스로의 손에 잡히는 성공이 보이기 시작하면서, 그들 바깥의 세계도 달라지기 시작했다. 이것은 'BANGTAN BOMB'[5]이라는 부제

5 '방탄 밤'. 방탄소년단의 공식 유튜브 채널인 BANGTANTV에 업로드되는 콘텐츠의 하위 카테고리로, 무대 위 모습뿐 아니라 백스테이지, 대기실, 기타 촬영 현장 등을 배경으로 멤버들의 자연스러운 모습을 담는 영상이다.

를 붙여 당시 유튜브에 올라왔던, 그들의 TV 음악 프로그램 출연 관련 영상으로도 알 수 있다.

데뷔 연도인 2013년부터 2015년 《화양연화 pt.1》 시기까지는 주로 멤버들끼리 대기실에서 장난을 치거나 무대 퍼포먼스를 준비하는 모습이 담겨있다. 반면, 후속 앨범 《화양연화 pt.2》부터는 멤버들이 이 앨범의 발표와 동시에 이 같은 음악 프로그램에 '스페셜 MC'로 출연을 준비 중인 모습이 종종 올라와 있다.

이는 앞선 《화양연화 pt.1》이 방탄소년단에게 어떤 의미였는지를 짐작케 한다. 스페셜 MC는 해당 시점에 활동하는 여러 아티스트들 중 특정한 누군가가 단발성으로 프로그램의 진행을 맡는 것인데, 이는 소위 그가 '뜨고 있다'는 증거이기 때문이다. 실제로도 음악 프로그램에서 1위를 한 멤버들의 반응이 이 영상 콘텐츠에 담겼다.

지민은 당시 자신을 비롯한 멤버들이 겪은 내적 변화를 이렇게 설명한다.

─── 아마 그때부터였던 것 같은데…, '팬'이라는 사람들에 대해서 제대로 인식하기 시작했어요. 그 전에는 팬들을 제대로 정의를 못 했거든요. '뭐라고 해야 하지?' 하면서. 그냥 우리 멤버들끼리 '열심히 하자', '잘하자'였죠. 그런데 딱 1위를 하고 나니까, 저희 데뷔하던 날 첫 방송이 많이 생각났어요. 그날 10명 정도 되는 팬들이 오셨었잖아요. 그런 분들, 우리를 응원해 주는 사람들이 없으면 존재할 필요가 없다, 팬이라는 사람들에게 참 감사해야 한다는 걸 절실하게 느꼈어요.

성공은 그들이 무엇을 통해 여기까지 왔는지, 그리고 앞으로 무엇을 위해 나아가고 싶은지 자각하게 만들었다. 제이홉이 《화양연화 pt.1》 이후 멤버들의 분위기를 회상했다.

─── 멤버 모두가 야망이 있었던 것 같아요. 꿈 하나를 이뤘지만, 만족하

지 않고 더 멋진 모습을 보여 주고 싶어한 거죠. '이 위로도 올라가 보고 싶은데' 하는 생각을 다들 하고 있었나 봐요. 그래서 우리 팀이 지금 이 자리에 올 수 있지 않았나…. 사실 누구 한 명이라도 생각이 달랐다면 여기까지 오긴 힘들었을 거거든요.

팀의 성공으로 멤버들이 더 큰 목표를 갖기 시작했을 때, 〈쩔어〉를 〈I NEED U〉의 후속곡으로 하여 활동한 것은 절묘한 우연이었다.
〈I NEED U〉와 〈쩔어〉는 말하자면 당시의 방탄소년단을 설명할 수 있는 두 개의 이정표와도 같았다. 〈I NEED U〉가 마치 방탄소년단이 앨범 《DARK&WILD》 때까지 겪은 고난과 절망을 그려 낸 것 같았다면, 〈쩔어〉에는 그럼에도 불구하고 그들이 어떻게든 여기까지 올 수 있었던 이유가 담겨 있었다.

> 아 쩔어 쩔어 쩔어 우리 연습실 땀내
> 봐 쩌렁 쩌렁 쩌렁한 내 춤이 답해

이 곡 〈쩔어〉의 제목에서 '쩔다'라는 말은 일반적으로 '잘나가다', '끝내주다'의 의미를 담은 스웨그에 가까운 표현이지만, 방탄소년단은 그것을 이 가사에서와 같이 '찌들다'^{쩔다}라는 의미의 '쩔어'로 사용했다. 빠르게 인기를 얻은 다른 아이돌 그룹들이 '우리가 쩔어' 하는 식으로 자신감을 드러낼 때, 방탄소년단은 '우리는 쩔도록 연습해'를 내세웠다.
〈I NEED U〉로 급격한 상승세를 일으키면서, 후속곡 〈쩔어〉는 이제 막 치고 올라가는 언더독^{underdog}의 기세를 담은 곡이 됐다. 〈I NEED U〉가 서정적인 분위기로 시작해 처연한 슬픔이 점점 더 고조된다면, 〈쩔어〉는 시작부터 곡의 하이라이트로 치고 나가면서 끝까지 몰아친다. 또 〈I NEED U〉

아마 그때부터였던 것 같은데…,
'팬'이라는 사람들에 대해서
제대로 인식하기 시작했어요.

지민

가 후렴구에서 길고 복잡한 멜로디로 쓸쓸한 감정을 극대화한다면, 〈쩔어〉
는 '쩔어'라는 단 두 글자와 비트로 신나는 분위기를 극대화한다.

어서 와 방탄은 처음이지?

〈쩔어〉가 RM의 이 가사로 시작하는 것은 결과적으로 의미심장한 선언이
됐다.《화양연화 pt.1》의 대성공을 예상하고 이런 가사를 넣었던 것은 아니
지만, 〈쩔어〉는《화양연화 pt.1》을 통해 방탄소년단을 처음 알게 된 사람들
에게 팀의 정체성을 설명하는 곡이 된 것이다.

이렇듯 〈I NEED U〉와 〈쩔어〉는 당시 방탄소년단의 핵심을 집약적으로
담고 있다. 온갖 일들을 겪었지만 결코 의지가 꺾이지 않은 언더독의 싸움
방식. 〈I NEED U〉로 일어난 팀의 기세는 〈쩔어〉로 걷잡을 수 없이 커지기
시작했다. 그것은 단지 차트상의 숫자가 아니라, 아이돌 산업 안에 있는
사람들이라면 피부로 와닿는 '체감'의 영역이었다.

한국의 아이돌 그룹들은 TV 음악 프로그램이 끝나면 방송국 앞에서 미니
팬미팅을 갖기도 한다. 이른 시간부터 현장에 와 준 팬들을 만나는 자리
다. 그런 만큼 이 팀을 직접 보러 온 팬들, 즉 팬덤의 규모와 열기를 미니
팬미팅으로 가늠할 수 있다. 안타까운 일이지만, 인기가 없는 그룹은 멤버
들의 수보다 팬의 숫자가 적은 경우도 있다.

방탄소년단이 〈쩔어〉의 무대 의상을 그대로 입은 채 미니 팬미팅을 했던
날,[6] 방송사 앞은 안전 문제상 인원을 더 수용할 수 없을 때까지 모여든 아
미들로 가득 차 있었다. 방탄소년단의 팬은 더 이상 지민이 말했던 "한 줄"
이 아니었다.

6 2015년 7월 5일, SBS 「인기가요」 방송 당일.

자체 콘텐츠의 시대

모든 산업이 그러하듯, 아이돌 산업 또한 해당 업계의 제작자들이 제작을 하는 과정에서 표준 역할을 하는 노하우가 있다. 아이돌 산업의 특성상 표준으로 명시되지 않았을 뿐, 이런 제작 노하우는 몇몇 회사를 중심으로 만들어진 뒤 곧 업계 전체에서 성공을 위해 따라야 할 기준이 된다.

이를테면 한국의 아이돌 그룹들이 댄스 음악을 타이틀곡으로 하고, 칼군무를 바탕으로 화려한 퍼포먼스를 하는 것이 당연하게 여겨지는 데는 SM 엔터테인먼트의 역할이 절대적이었다. SM 엔터테인먼트의 아이돌 그룹들은 음악을 재해석한다고도 할 수 있는 그들 특유의 퍼포먼스를 통해, 음악 산업의 소비자들을 단지 청취자에 머무르지 않고 아이돌에 강력하게 몰입하는 팬으로 만들었다. 또한 YG 엔터테인먼트는 빅뱅과 투애니원을 통해 당대의 세계적인 힙합과 팝 트렌드를 K-pop의 멜로디 구성과 결합하고, 이전까지는 아이돌이 많이 시도하지 않던 스트리트 패션과 하이 패션의 활용으로 팬덤 바깥의 대중은 물론 패션 산업에까지 영향을 미쳤다.

《화양연화 pt.1》 이후 빅히트 엔터테인먼트는 이 두 회사가 제시한 표준 외에 또 다른 표준을 제시한다. 연작 개념의 앨범 시리즈 구성, 일련의 스토리 안에서 다양한 해석을 불러일으키는 앨범 기획 방식은 물론, 〈쩔어〉의 "밤새 일했지 everyday/ 니가 클럽에서 놀 때" 파트처럼 곡의 에너지를 급격하게 끌어 올릴 때의 비트 활용 등은 이후 여러 아이돌 그룹들이 응용하기도 했다.

그리고, 아이돌이 기존의 TV 채널이 아닌 인터넷 플랫폼을 중심으로 활동하는 것은 새로운 표준을 통해 새로운 시대를 여는 것과 같았다. 방탄소년단이 데뷔 전부터 유튜브로 해 온 활동들은 요즘 유튜버들의 활동 방식과

비슷했다. 여기에 실시간 방송 플랫폼인 브이라이브를 통해 방탄소년단은 그들 특유의 활동 생태계를 완성한다.

방탄소년단이 앨범 《화양연화 pt.1》을 발표하고 3개월 뒤인 2015년 8월 네이버에서 시범 운영을 시작한 브이라이브는 한국의 아이돌을 중심으로 여러 아티스트들이 다양한 콘텐츠를 팬에게 곧바로 전달할 수 있게 해 주었다. 아티스트는 브이라이브를 통해 약속된 시간에, 또는 사전 고지 없이 인터넷 생방송을 하고 팬들의 실시간 댓글에도 답하는 등 즉각 소통할 수 있게 됐다. '자체 콘텐츠' 시대의 시작이었다.

아이돌이 무대 아래 자신의 모습을 신비롭게 감추고, 콘텐츠를 아꼈다 조금씩 팬들에게 공개하던 시대는 브이라이브의 등장과 함께 끝났다. 방탄소년단의 데뷔 당시 이미 레드오션 red ocean 중의 레드오션이던 아이돌 산업은 브이라이브를 기점으로 아이돌과 소속사가 직접 만드는 자체 콘텐츠, 이른바 '떡밥'의 중요성이 매우 커졌다. 이렇게 지속적으로 떡밥을 주면서, 앨범 활동을 하지 않는 시기에도 팬들이 다른 곳에 눈 돌릴 수 없도록 만들었다.

데뷔 전부터 블로그와 유튜브를 통해 다양한 콘텐츠를 업로드해 온 방탄소년단에게, 자체 콘텐츠 시대는 '오래된 미래'와도 같았다. 유튜브에서 로그로 팬들에게 근황을 전하던 경험은 자연스럽게 브이라이브의 실시간 방송으로 이어졌고, 다양한 자체 제작 콘텐츠들은 브이라이브에 개설된 방탄소년단 채널을 팔로우하는 팬들에게 지속적으로 전달되는 떡밥 역할을 할 수 있었다.

브이라이브를 통해 시작한 예능 콘텐츠 「달려라 방탄」은 방탄소년단과 빅히트 엔터테인먼트가 제시한 새로운 활동 생태계의 마지막 조각이었다. 아이돌 그룹에게 단독으로 출연하는 예능 프로그램은 팬들에게 음악 이외

의 영역에서 즐거움을 줄 수 있을 뿐만 아니라, 멤버 개개인의 특성을 어필한다는 점에서 늘 중요했다. 2000년 전후로 활동한 한국의 1세대 보이그룹들도 단독 예능 프로그램을 통해 인기의 기반을 마련한 경우가 많았다. 하지만 「달려라 방탄」 전까지 아이돌 예능 프로그램의 제작은 전적으로 방송사의 영역이었다. 대형 기획사 소속의 아이돌 그룹들은 신인 시절부터 단독 예능 프로그램을 통해 이름을 알리는 경우도 많았다. 그러나 시청률을 고려해야 하는 방송사 입장에서는 인기 아이돌을 캐스팅하는 것이 일반적이었다.

빅히트 엔터테인먼트는 「달려라 방탄」을 통해 아이돌 예능 프로그램을 자체 콘텐츠의 영역으로 가져왔다. 중소 기획사가 예능 프로그램을 직접 만드는 것은 매우 큰 도박이다. 하지만 결과적으로 「달려라 방탄」은 방송사가 제작한 「신인왕 방탄소년단-채널 방탄」, 「아메리칸 허슬 라이프」는 물론 동시대 어떤 아이돌 예능 프로그램보다 성공했다 해도 과언이 아니다. 「달려라 방탄」은 방송사의 아이돌 단독 예능 프로그램과 달리 종영 개념 없이 계속될 수 있었고, 소속사가 만드는 만큼 멤버들의 컨디션도 잘 파악할 수 있었다. 이제 아미들은 방탄소년단이 출연하는 TV 음악 순위 프로그램을 보고, 브이라이브로 멤버들이 활동 소감에 대해 이야기하는 실시간 방송을 본 뒤, 유튜브와 트위터로 활동 관련 비하인드 영상과 사진을 접할 수 있었다. 그 사이사이에 「달려라 방탄」 같은 예능 프로그램도 시청할 수 있었다. 만약 《화양연화 pt.1》을 통해 아미가 된 사람이라면, 당시 이미 2년 넘게 쌓인 떡밥들을 챙겨 보느라 밤을 새우는 것이 결코 과장이 아니었다.

그러나 자체 콘텐츠의 시대는 단지 아이돌의 활동 방식을 바꾸는 데 그치지 않았다. 아이돌이 무대 바깥에서 벌어지는 비하인드를 공개하고, 팬들과 직접 대화하면서 아이돌의 정의 자체가 바뀌기 시작했다. 과거의 아이

돌이 팬들 앞에서 언제나 좋은 모습만 보여 주는 것을 당연하게 여겼다면, 자체 콘텐츠 시대에는 아이돌이 부분적이나마 자신의 상황이나 속마음을 드러내기 시작했다. 대중이나 언론을 향해 속상한 점에 대해 이야기하고, 간혹 비판하는 목소리를 내기도 했다. 2020년대가 된 지금은 아이돌이 자신이 겪고 있는 어려움이나 문제를 더욱 솔직하게 털어놓고, 신체적·심리적으로 힘들어지면 때로는 활동을 중단하는 일도 생긴다. 이렇게 어느 시점부터 한국의 아이돌은 일본의 아이돌이나 미국의 아이돌 밴드와는 다른 정체성을 띠기 시작했다.

그리고 이 모든 활동만큼 방탄소년단은 더더욱 바빠졌다. 그들은 앨범 《화양연화 pt.2》를 준비하는 동안에도 브이라이브나 SNS 활동을 병행해야 했다. 전보다 더 늘어난 활동을 멤버들은 어떻게 받아들였을까. 뷔가 명쾌하게 이야기했다.

—— 저는 그냥 팀의 결정에 따라요. 저만의 결정은 하나도 중요하지 않은 것 같아요. 만약 제가 반대하고 나머지가 찬성하면, 저는 멤버들이 맞는 거라고 생각을 해요. 멤버들이 "하고 싶다", "해야 한다" 그러면 당연히 따라가야죠.

그런 자세가 어떻게 가능하냐고 묻자 뷔의 답이 돌아왔다.

—— '방탄이니까'인 것 같아요.

그가 이야기를 이어 갔다.

—— 내 인생을 걸고 온 팀인데 제 개인적인 생각으로 뭔가를 정할 순 없잖아요. 그래서 그렇게 하는 거고, 우리 멤버들은 웬만하면 그런 여러 가지 활동을 다 '하자'는 주의예요. 저는 거기에 따라가자는 주의고.

제이홉도 그때의 심경을 회상했다.

—— '여기서 지면 안 될 것 같은데?' 하는 마음이었던 것 같아요. '우리
　　는 더 잘할 수 있다'라는 생각을 하면서, 뭔가를 더 했어요. 뭐든 더
　　하면 더 했지, 덜 하진 않았던 것 같아요.

이러한 배경에서, 2015년 5월 20일부터 '밥 먹는 김석진'이라는 제목으로
방탄소년단의 유튜브에 올라온 진의 '먹방' 콘텐츠 '잇 진'EAT JIN*은 뭐든 좀
더 해 보려고 했던 그들의 마음가짐과 더불어, 달라진 시대가 무엇을 의미
하는지 보여 준다. 이미 데뷔 전 공식 블로그를 통해 자신의 요리 과정을
공유했던 그는《화양연화 pt.1》활동을 기점으로 자신이 식사하는 모습을
보여 주기 시작한다. 진이 말했다.

—— 그때는 팬들이랑 소통할 만한 게 진짜 없었으니까, 난 밥 먹는 거
　　좋아하니까 그런 거라도 올려야겠다고 해서 찍게 된 거죠. 제 얼굴
　　이라도 아미들이 볼 수 있게 하자 해서 시작했어요.

진이 처음 이 콘텐츠를 촬영할 때만 해도 그는 활동 중인 다른 멤버들에게
폐가 될까 봐 최대한 넓지 않은 공간에서 조용히 방송을 진행했다. 하지만
이 콘텐츠는 곧바로 좋은 반응을 얻었고, 진은 유튜브에서 브이라이브로
채널을 옮겨 실시간 방송을 하기 시작한다.

—— 브이라이브로 하면서 조금 더 스케일이 커졌어요. 원래는 저 혼자
　　휴대폰 앞에 놓고 밥 먹는 거 찍으면 됐는데, 브이라이브는 회사분
　　들과 같이 하니까요. 남들한테 부담 주는 게 싫어서 개인적으로는
　　걱정했는데, 스태프들이 이건 너무 당연한 거니까 신경 쓰지 말라
　　고 하시더라고요. 생방송이기도 해서 처음에는 잘 못했던 것 같아
　　요. 그리고 방송이다 보니까 무조건 풀 메이크업을 하고 진행해야
　　한다는 인식도 그땐 있었고요.

하지만 진의 우려와 달리 '잇 진'은 방탄소년단의 대표적인 자체 콘텐츠로

자리 잡았고, 요리에 능한 그의 모습은 지금까지도 이어지는 진의 특징 중 하나가 됐다. 아무도 자신을 알지 못했던 연습생 시절부터 슈퍼스타가 된 오늘날까지, 그는 요리하고 먹는 모습을 통해 일관된 퍼스널리티 personality 를 보여 준다. 방탄소년단의 경우처럼, 자체 콘텐츠의 시대는 아이돌과 팬덤 간의 정서적 관계를 보다 가깝고 지속적인 것으로 만들었다.

그리고 의도치 않게, 방탄소년단과 아미가 인터넷을 통해 형성한 이 같은 관계는 방탄소년단에게 구원의 길이 되어 준다. 그들과 아미가 쌓아올린 이 관계는, 방탄소년단이 《화양연화 pt.1》을 기점으로 겪게 되는 일련의 일들을 버티게 하는 가장 강력한 힘이 된다.

화양연화의 이면

인터뷰를 할 때 슈가는 늘 작고 담담한 목소리로 말했다. 어떻게 견뎠을까 싶은 일조차, 그는 마치 아무 일도 아니었던 것처럼 이야기한다. 그런 슈가가 목소리를 잠시 높인 적이 있다.

2015년 3월 19일, 방탄소년단 공식 유튜브에 올라온 영상에는 생일을 맞은 슈가를 중심으로 멤버들이 팬들에게 전할 선물을 준비하는 내용이 담겨 있다.* 슈가는 추첨을 통해 선정된 아미들에게 줄 자신의 폴라로이드 사진과 손편지를 준비하면서 당첨자마다 다른 멘트를 써 주려고 고민했고, 멤버들도 팬에게 보낼 선물을 정성스럽게 포장했다.

당시 그만큼 정성을 들였던 마음가짐에 대해 물었을 때, 슈가가 큰 목소리로 단호하게 답했다.

—— 저는 제 존재 이유라고 생각을 해요, 그 사람들이.

그가 말을 이었다.

―― 이렇게 이야기하면 남들은 '에이, 무슨', 이럴 수도 있지만 저는 그
래요. 아이돌로 살아온 삶에서 팬분들을 빼면, 전 정말 초라한 사람
이에요. 그냥 아무것도 아니에요. 팬들한테는 항상 미안한 감정이
크고…, 책임감, 책임져야 한다는 생각을 해요. 그게 저를 움직이는
원동력 중 하나 같아요. 그 마음이 없었으면 이 일을 할 수 없었을
것 같아요. 책임지고 공연을 해서 저 사람들을 만족시켜야 하니까.
그런 게 컸어요.

슈가가 이렇게까지 말한 이유는 다음과 같다.

―― 그때 제가 바라본 세상은 한마디로 지옥 같았어요. 내가 바라는 게
그렇게 크지는 않은데, 우린 겨우 20대 초반이고 미성년자도 있는
팀인데…, 뭐가 그렇게까지 싫어서 우리한테 그랬을까. 우리가 왜
싫었을까.

RM은 훗날 '아미 만물상점'에서 2015년부터 2017년까지가 방탄소년단
에게 힘든 시기였다고 말한 바 있다. 당시 그들은 본격적인 성공 가도를
달리는 동시에, 대규모 사이버불링 cyberbullying을 지속적으로 겪었다.
그 이유가 무엇이었냐고 묻는다면, 정확히 알 수 없을뿐더러 알 필요도 없
어 보인다. 어쩌면 그들의 데뷔 기사에 악성 댓글이 달리기 시작한 시점부
터 예견된 일이었을지도 모른다. 유명하지 않은 회사의 아이돌이라는 이
유로 욕을 먹었고, 아이돌이 힙합을 추구한다는 이유로 공개적인 자리에
서 비난을 받았다. 그리고, 방탄소년단에게 가해진 첫 번째 대규모 사이버
불링은 '음반을 너무 많이 팔았다'는 이유에서였다.
앨범《화양연화 pt.1》의 수록곡들이 지난《DARK&WILD》의 곡들보다 디
지털 음원 차트에서 훨씬 높은 순위를 기록했을 때,《화양연화 pt.1》의 실

물 앨범, 즉 음반의 판매량 또한 극적으로 상승하리라는 예상은 충분히 가능했다. 음반 구매자 수보다 훨씬 더 많은 일반 대중이 이용하는 디지털 음원의 순위에서 방탄소년단처럼 팬덤 중심의 팀이 두각을 나타낸다는 것은, 그만큼 팬이 급속도로 늘었다는 의미다.

하지만 그들의 그러한 성적에 돌아온 것은 놀라움이나 환호가 아니라 '의혹'이라는 명분으로 뿌려진 가짜 뉴스였다. 《DARK&WILD》보다 《화양연화 pt.1》이 너무 많이 팔렸으니 사재기를 한 것이라는 주장이었다. 음반 판매량이 순간적으로 몇천 장 증가했다는 점이 그런 의혹을 사실로 만드는 근거처럼 제시됐다.

한국에서 소비자가 직접 구매한 음반의 수량은 한터차트에서 발표한다.[7] 한터차트는 실시간 판매량을 집계에 반영하는데, 이 중 음반 매장에서 예약 판매로 팔린 물량이나 주말에 열리곤 하는 앨범 발매 기념 사인회를 위해 판매된 음반 수량은 매장들로부터 전송받은 뒤 한꺼번에 그 숫자를 반영하곤 한다. 이런 이유로 팬들은 한터차트의 판매량이 갑자기 올라가는 것을 두고 '(판매량이) 터졌다'고 말하기도 한다.

당시에는 이런 사실이 지금만큼 알려지지는 않았다. 하지만 한터차트에 문의를 해 보면 될 일이었다. 실제로 어떤 아미는 한터차트에 문의해 사재기일 수 없다는 답변을 받았고, 빅히트 엔터테인먼트의 한 직원은 아미들의 문의 전화에 눈물을 흘리며 사실이 아님을 항변하기도 했다.

또한 《화양연화 pt.1》의 발매 첫 주 음반 판매량은 약 5만 5,500장으로, 이는 《DARK&WILD》의 1만 6,700장대보다는 세 배 이상이지만 수치로 보면 둘의 차이는 약 3만 8,000장에 불과하다. 세 배라고 말하면 대단해 보이지만, 3만 8,000장 증가라고 하면 믿기 어려울 정도의 엄청난 상승폭은

7 한터차트와 가맹을 맺은 온·오프라인 판매처에서 앨범이 판매되는 수량을 전달받아 반영하는 방식이다.

아닌 것이다.

그러나, 사이버불링을 하던 사람들의 눈에 이 모든 것은 보이지 않았다. 그들은 방탄소년단의 인기가 갑자기 올랐다는 것을 믿지 않았다. 왜 믿지 않았는지는 알 수 없다. 다만 그 의혹은 마치 당연한 것처럼 방탄소년단에 대한 증오와 공격으로 이어졌다. 멤버들의 언행을 앞뒤 맥락은 모두 자른 채 일부만 발췌해서 왜곡한 가짜 뉴스들이 인터넷 커뮤니티와 SNS를 중심으로 계속 퍼져 나갔다.

방탄소년단을 아이돌 산업의 '빌런'처럼 여기며 팀 자체를 공격하는 일도 이어졌다. 이를테면 2016년 10월에 앨범《WINGS》를 발표할 당시, 해외에서는 SNS상에 '#BREAKWINGS'라는 해시태그가 돌기도 했다. 그리 파급력이 있지는 않았지만 이 무렵 방탄소년단에 대한 공개적인 안티 행위가 해외에까지 퍼졌음을 알 수 있다. 심지어는 멤버들의 외모가 자신의 마음에 들지 않는다는 이유로 욕설을 하는 것이 '해도 되는 일'인 양 유행처럼 번지거나, 멤버들의 과거 언행을 맥락 없이 잘라 공유한 뒤 "죽어라" 하며 비난하는 것이 아무렇지 않게 리트윗 또는 공유되곤 했다.

방탄소년단을 둘러싼 사이버불링 이후로, 아이돌에 대한 사이버불링은 아이돌 팬덤 사이에서 흡사 하나의 시스템처럼 고착화되었다. SNS나 인터넷 커뮤니티에 자극적으로 편집한 자료를 올리고, 동조하는 사람들이 그 주장을 퍼 나르고, 사실 여부를 확인할 틈도 없이 그것은 진실이 되어 퍼져 나간다. 그다음에는 해당 아이돌의 팬덤이 피해를 최소화하기 위해 다양한 방식으로 해명에 나선다.

이것이 한국 아이돌 팬덤에서 '견제'라는 단어가 종종 쓰이는 이유다. 특정 아이돌이 인기를 얻기 시작할 때 또는 컴백할 시즌에 안티팬들은 여러 가지 이유를 들어 그 아이돌을 비난하거나, 비난해도 될 만한 분위기를 조

성하면서 견제에 나선다. 정 견제할 거리가 없으면 이미 몇 년 전에 종결된 일들을 다시 끌어 올리는, 이른바 '끌올'을 해서라도 부정적인 여론을 만들려 한다. 이런 행위들은 아이돌을 마치 아무런 잘못도 해서는 안 되는 존재처럼 몰아가는 동시에, 무언가 조금 잘못이라도 했다면 어떤 비난을 받아도 상관없는 존재처럼 취급한다.

방탄소년단에 대한 사이버불링은 SNS 시대와 함께 달라진 한국 아이돌 산업, 그중에서도 아이돌 팬덤의 성격 변화를 예고했다. 특정 이슈 때문이 아니라 단지 싫어서, 또는 견제해야 해서 사이버불링을 하는 일들이 아이돌 소비자들 사이에서 과거보다 훨씬 빈번하게 일어나기 시작했다.

아이돌과 팬

방탄소년단을 둘러싼 이러한 '전쟁'은 방탄소년단뿐만 아니라 팬덤으로서의 아미에게도 중요한 영향을 미쳤다. 2015년 당시 아미의 규모는 《화양연화 pt.1》과 함께 이제 막 커지고 있었다. 팬덤이 작다고 할 순 없었지만, 크다거나 결집력이 강하다고 하기는 어려웠다. 그리고 갓 인기를 얻기 시작한 팀의 팬덤답게 10대가 대부분이었다. 다시 말하면 전쟁에서 싸워 이길 만한 머릿수도 경험도 많지 않은 집단이었다.

아이돌을 향한 사이버불링이 노리는 효과 중에는 이런 팬들의 팬덤 이탈도 있다. 또래 집단의 영향을 크게 받는 10대가 자신이 접속하는 SNS나 인터넷 커뮤니티에서, 또는 친구들이 내가 좋아하는 아이돌을 비난하는 분위기를 견디기란 아무래도 쉽지 않은 탓이다.

그러나 아이러니하게도, 2015년부터 2017년까지 방탄소년단이 집중적으로 겪은 일들은 아미와 방탄소년단의 관계를 매우 특별한 것으로 만들었다. 방탄소년단이 특정한 목표를 세우면, 아미 역시 그 목표를 향해 달려가거나 혹은 그 이상의 비전을 제시하기도 했다. 아미는 방탄소년단을 업계에서 살아남기 위해 애쓰던 팀에서 전 세계적인 슈퍼스타로 만들었고, 오늘날 많은 아미들이 다양한 방식으로 사회에 공헌하기도 한다. 방탄소년단에게 아미는 팬이자 강력한 서포터이며, 또는 그 자체로 거대한 브랜드다. 이 팬덤의 독특한 정체성, 또는 아티스트와 팬덤의 강력한 유대감이 어디서 비롯됐는지는 명확하게 알 수 없다. 어쩌면 시작은 그 팬들 또한 방탄소년단처럼 세상에 자신의 존재를 인정받고 싶다는 이유 때문이었을 수도 있다. 온갖 방식으로 공격을 받던 팬덤으로서는 자신들이 틀리지 않았음을 입증하려면 아이돌 산업 내에서의 영향력부터 커져야 했을 것이다. 한편으로는 그렇게 사이버불링이 계속되는 와중에도 트위터, 유튜브, 브이라이브 등을 통해 멤버들과 팬이 점점 더 밀착된 관계를 형성하게 되어서일 수도 있다.

원인이 무엇이건, 당시 본격적으로 형성되기 시작한 방탄소년단과 아미의 관계는 결과적으로 방탄소년단의 행보에 결정적인 영향을 미친다. 그것이 무엇이었는지는 제이홉의 발언에서 확인할 수 있다.

—— 우리 덕분에 살아가고 있다는 말을 들었을 때 '아, 내가 누군가에게 힘이 되어 주고 있구나' 하는 생각이 들더라고요. 반대로 나도 이 사람들에게서 힘을 받는데. 되게 재밌는 거죠, 서로가 서로에게 힘이 된다는 게. 그래서 뭔가 더, 지치기 싫고 힘들어하기 싫더라고요. 이 사람들을 위해서라도 여기서 끝나 버리면 안 될 것 같다고 생각했어요.

온갖 일들을 겪고 얻은 성공이 앨범 발매 일주일 만에 부정당하고, 활동하는 동안 환호 이상으로 비난이 쏟아지던 시기. RM은 당시의 심경을 우회적으로 표현하기도 했다.

―― 그즈음에 저희가 MBTI 검사를 해 본 적이 있어요. 그땐 제가 외향적인 성격이라고 나오면 왠지 안 될 것 같았나 봐요. 스스로 내향적으로 보이고 싶어했던 것 같아요.

지금도 그렇지만, 연예인들은 자신에게 가해지는 사이버불링에 대해 뭐라 입장을 밝히기가 쉽지 않다. 언급하는 것 자체가 일각에서만 거론되어 오던 문제를 불필요하게 대대적으로 확산시킬 수 있고, 결과적으로 이미지에 좋지 않은 영향을 줄 수도 있다.

방탄소년단 또한 당시의 사이버불링에 직접 대응하지 않았다. 할 수 있는 선택은 그저 계속 활동하는 것뿐이었다. 온갖 가짜 뉴스와 인신공격이 쏟아지는 상황에서 그들은 활동을 이어 나갔다. 데뷔 초 발표했던 〈Born Singer〉의 가사 "그렇게 흘린 피땀이 날 적시네/ 무대가 끝난 뒤 눈물이 번지네"는 더욱더 남다른 의미를 갖게 됐다. 땀 흘려 애썼던 만큼 높이 날아오를 것을 기대했는데, 마음 놓을 곳은 팬들이 있는 무대뿐이었다.

그들의 앨범에서 이어질 팬들과의 이야기가, 그렇게 시작되었다.

RUN

《화양연화 pt.2》 앨범은 이 모든 열광과 지지, 또는 그들에 대한 부정 사이에서 만들어 나가야 했다. RM은 이렇게 회상한다.

―― 2015년 자체가 저한테 하나의 시련이었어요. 곡을 쓸 때건 뮤직비

화양연화 pt.2

THE 4TH MINI ALBUM
2015. 11. 30.

TRACK

01 INTRO : Never Mind
02 RUN
03 Butterfly
04 Whalien 52
05 Ma City

06 뱁새
07 SKIT : One night in a strange city
08 고엽
09 OUTRO : House Of Cards

VIDEO

 COMEBACK TRAILER :
Never Mind

 ALBUM PREVIEW

 〈RUN〉
MV TEASER

 〈RUN〉
MV

디오를 찍을 때건, 뭔가 '에이, 젠장!', '으아!' 하는 기분도 있었고요. 그런데 그땐 몰랐는데, 〈RUN〉 관련 영상들을 얼마 전에 다시 보니까 저나 멤버들 모두 주인공 같은 느낌이 있더라고요. '으아!' 하는 마음으로 막 뛰고 달리는데, 그러는 게 참 자연스러웠구나…. 그냥 촬영 때 뛰라고 해서 뛴 거였는데도.

RM의 기억처럼 《화양연화 pt.2》에는 멤버들이 의식적이었든 무의식적이었든, 당시 그들의 심경이 그대로 담겨 있다.

난 아직도 믿기지가 않아
이 모든 게 다 꿈인 것 같아
사라지려 하지 마
…
시간을 멈출래
이 순간이 지나면
없었던 일이 될까 널 잃을까
겁나 겁나 겁나

이 앨범의 수록곡 〈Butterfly〉*의 가사 그대로 그들은 모든 게 꿈인 것 같고, 자신들이 해 왔던 모든 것들이 없었던 일이 될까 봐 두려웠다. 슈가가 말했다.

—— 저희 곡 〈INTRO : Never Mind〉**에 "부딪힐 것 같으면 더 세게 밟아"라는 가사가 있잖아요. 제 어깨를 다치게 한 게 오토바이인데, 그 후에도 오토바이를 좀 탔었어요. 그러면서 '사고가 나던 그 순간에 내가 조금이라도 속도를 더 냈으면 어떻게 됐을까?' 하다가 들었던 생각이 그거(가사)예요. 이제 오토바이는 더 이상 타지 않고

창고에 처박혀 있지만.

《화양연화 pt.2》의 첫 곡 〈INTRO : Never Mind〉의 이 가사는 슈가 그 자신의 이야기였지만, 동시에 방탄소년단이 처한 상황이기도 했다.

앞선 앨범 《화양연화 pt.1》의 〈Intro : 화양연화〉에서 슈가는 농구 코트에 혼자 있었고, 이 앨범의 〈INTRO : Never Mind〉에서는 환호성이 들리는 공연장에 서 있다. 네 장의 앨범을 내는 동안 힘겹게 버텨 온 그들은 《화양연화 pt.1》을 거치며 본격적인 성공 가도에 올랐다. 그러나 그들은 늘어난 사랑만큼 누군가에게는 격렬한 반감의 대상이 되기도 했고, 안티팬과 아미는 인터넷상에서 마치 전쟁처럼 공격과 수비를 반복하고 있었다. 방탄소년단이 이런 현실을 헤쳐 나가려면 "부딪힐 것 같으면 더 세게 밟아"의 자세가 필요했다.

> 손 뻗어 봤자 금세 깨 버릴 꿈 꿈 꿈
> 미칠 듯 달려도 또 제자리일 뿐 뿐 뿐
> …
> 다시 Run Run Run 넘어져도 괜찮아
> 또 Run Run Run 좀 다쳐도 괜찮아

그래서 《화양연화 pt.2》의 이 곡, 지금 이 순간이 "금세 깨 버릴 꿈"일까 두려우면서도 "다시 Run Run Run"이라고 외치는 타이틀곡 〈RUN〉은 당시 그들의 의지를 집약한 곡과 같았다. 〈RUN〉에서 이어지는 다음 곡 〈Butterfly〉에서 말하듯 모든 것이 "손대면 날아갈까 부서질까" 두렵지만, 그들은 어쨌건 앞으로 나아가야 했다. 마지막 곡 〈OUTRO : House Of Cards〉에 이르기까지 방탄소년단은 툭 하고 건드리면 무너질 것 같은 위태로움을 묘사하지만, 〈RUN〉을 통해 그래도 앞으로 달려 나가는 방탄소

년단을 보여 준다.

《화양연화 pt.2》 앨범, 특히 그 타이틀곡 〈RUN〉이 이전 앨범 《DARK&WILD》
와 《화양연화 pt.1》 이상으로 힘든 과정을 거쳐 탄생한 것은 이 때문이었
다. 사실 〈RUN〉의 바탕이 되는 트랙은 일찌감치 확정됐다. 방시혁을 비롯
한 빅히트 엔터테인먼트의 프로듀서들이 "됐다!"라고 반응할 만큼 좋았다.
이제 그 트랙 위에 랩과 멜로디를 얹으면 될 일이었다.

그리고, 그게 문제였다. 《화양연화 pt.2》는 원래 9월에는 나올 예정이었다.
하지만 실제로 이 앨범이 발표된 것은 그해 가을의 마지막 날인 2015년
11월 30일이었다.

소포모어 징크스 Sophomore Jinx

〈RUN〉의 후렴구는 "다시 Run Run Run 난 멈출 수가 없어", "어차피 난 이
것밖에 못 해"의 짧은 멜로디 두 개를 반복하는 것을 중심으로 진행된다.
듣는 사람의 입장에서 이것은 《화양연화 pt.1》 타이틀곡 〈I NEED U〉의 복
잡한 후렴구에 비하면 쉽게 느껴지기까지 할 수 있다. 하지만 〈RUN〉의 후
렴구를 쓰는 톱라이너[8]이기도 했던 방시혁에게 〈RUN〉의 이 멜로디는 너
무나 중요하고도 어려운 승부수였다. 이 짧은 멜로디로 방탄소년단이 《화
양연화 pt.1》에 머물 것인지, 아니면 더 큰 미래로 나아갈 수 있을지 결정된
다 해도 과언이 아니었다.

8 topliner. 곡의 톱라인(topline), 즉 핵심 멜로디 또는 주요 가사를 만드는 창작자를 뜻한다.

그런 점에서 《화양연화 pt.2》는 방탄소년단에게 사실상 소포모어 sophomore, 2년 차 또는 두 번째 앨범이나 다름없었다. 데뷔 앨범에서 좋은 반응을 얻은 아티스트는 종종 그다음 앨범에서 이전만 못한 반응을 얻곤 한다. 전작의 성공 요인을 반영하면서도 새로운 스타일을 제시하는 것이 이상적이겠지만, 그게 말처럼 쉽다면 방탄소년단 이전에도 이미 수많은 히트곡을 만들어 냈던 방시혁이 2개월 이상을 이 짧은 멜로디 때문에 고민하는 일은 없었을 것이다.

〈I NEED U〉와 비슷한 곡을 또 내면 안정적인 반응은 얻을 수 있었을지도 모른다. 하지만 이 곡은 당시 방탄소년단의 디스코그래피에서는 이질적인 타이틀곡이었고, 그러한 스타일이 반복되면 방탄소년단의 중요한 특징 중 하나인 역동적 에너지를 담기는 어려웠다. 한편, 《화양연화 pt.1》의 또 다른 수록곡인 〈쩔어〉 같은 스타일은 반대로 〈I NEED U〉가 담고 있는 깊고 어둡고 처연한 감정선이 부족했다. 어느 쪽이든 방탄소년단의 가능성을 제한할 수 있었고, 자칫하면 방탄소년단은 《화양연화 pt.1》의 자리에 머무를 수도 있었다.

이것은 단지 앨범의 성적을 고려한 문제만이 아니었다. "부딪힐 것 같으면 더 세게 밟"으라고 스스로 외치던 그때의 방탄소년단은 고난과 기대, 슬픔과 희망이 복잡하게 얽혀 있는 상황이었다. 〈RUN〉은 이 복잡한 감정 속에서, 앞으로 더 나아가려는 의지까지 멜로디에 함께 담아내야 했다.

이 모든 것들을 납득시킬 수 있는 후렴구는 단지 '좋은' 멜로디와는 다른 의미다. 지금 우리가 듣는 〈RUN〉의 후렴구 외에도 훌륭한 멜로디는 얼마든지 존재했다. 하지만 2015년, 《화양연화 pt.1》 활동을 마친 방탄소년단에게 딱 맞는 멜로디는 좀처럼 없었다. 새로운 멜로디를 계속 쓰고, 엎고, 때로는 다른 곡을 타이틀곡으로 해야 하는 것 아니냐는 의견도 있었다.

〈RUN〉의 후렴구는 그 모든 과정을 거쳐 만들어진 단 하나의 멜로디였다. "다시 Run Run Run"이라는 가사대로, 템포가 빠르거나 힘을 잔뜩 넣는 것 없이 달리는 느낌 하나에만 집중한 멜로디. 그리고 다시 "어차피 이것밖에 난 못 해"에서 좀 더 감정을 끌어 올려 숨이 차도록 달려 나가는 이미지를 더한 멜로디는 어떤 상황이든, 누가 뭐라 하든, 어쨌든 달려야만 했던 방탄소년단의 이미지를 그려 냈다.

이렇게 〈RUN〉이 타이틀곡으로 완성되면서 《화양연화 pt.2》의 전반부는 〈INTRO : Never Mind〉를 통해 달라진 상황 속에서 이 팀이 보여 줄 태도를, 〈RUN〉에서 그러한 태도를 실천하는 행동 방식을, 〈Butterfly〉로 현실에서나 뮤직비디오에서나 방탄소년단의 내면에 존재하는 불안과 슬픔을 다루었다. 그리고 그렇게 점점 내면으로 들어가는 이 앨범은 〈Whalien 52〉를 통해 그들이 《화양연화 pt.1》 이후 느꼈던 감정을 보다 직접적으로 이야기하기 시작한다.

이 넓은 바다 그 한가운데
한 마리 고래가 나즈막히 외롭게 말을 해
아무리 소리쳐도 닿지 않는 게
사무치게 외로워 조용히 입 다무네
…
날 향해 쉽게 얘기하는 이 말은 곧 벽이 돼
외로움조차 니들 눈엔 척이 돼
…
세상은 절대로 몰라
내가 얼마나 슬픈지를
내 아픔은 섞일 수 없는 물과 기름

〈Whalien 52〉에서 방탄소년단 멤버들은 "넓은 바다 그 한가운데/ 한 마리 고래"였고, "외로움조차 니들 눈엔 척이 돼"라고 할 만큼 세상으로부터 고립감을 느낀다. 세상은 "내가 얼마나 슬픈지를" 절대로 모르고, 그들의 아픔은 "섞일 수 없는 물과 기름"이었다.

어느 정도 성공한 팀. 하지만 아미와의 관계를 제외하면 어떤 의미에서는 전보다 더 고립된 것 같던 시절. 방탄소년단은 그렇게 그들의 내면으로 깊게 들어가 자신이 누구인지에 대해 나름의 정의를 내리고서야 그다음 곡인 〈Ma City〉, 〈뱁새〉에서처럼 바깥세상을 향해 노래한다.

RM은 《화양연화 pt.2》를 만들던 당시의 심경에 대해 담담한 말투로 이야기했다.

—— 여러 가지 일이 생기고 그때 저희의 위치 같은 것들이 겹쳐지면서, 제가 숨으려고 했던 것 같아요. 껍데기 안으로.

《화양연화 pt.2》가 나온 뒤에도 방탄소년단은 온갖 이슈의 중심에 있었고, RM은 그 시기를 거치며 자신을 돌아보는 법을 찾는다.

—— 혼자 많이 다녔어요. 그래서 한창 뚝섬을 찾았던 거고. 거길 가면 마음이 너무 편했는데, 왜 편했냐면, 밤에 사람들이 다 같이 있는데 전 혼자인 거예요. 아무도 저에게 말을 안 걸고, 주변에서는 자기들끼리 치킨 뜯으면서 학교 얘기 하고, 연애 얘기 하고…. 한쪽에 앉아 혼자 맥주 마시면서 되게 위로받는 느낌이었어요. '세상에 이런 장소도 있구나. 내가 마음을 놓을 곳이 있구나.' 팀이 잘되는 동시에 개인으로서는 제 음악이라든가 제가 만들어 왔던 걸 다 부정당하고, 그래서 어떻게 보면 내가 했던 건 다 보잘것없다는 극단적인 감정들이 들기도 했고. 지금 돌이켜보면 저도 어떻게 그걸 버텼나 하는 생각이 들어요.

성장

RM을 비롯한 방탄소년단 멤버들이 겪은 고민은 역설적으로 '화양연화' 시리즈를 완성시켰다.《화양연화 pt.1》을 만들며 겪은 일들이 자신을 입증하려 하는 청춘의 성장통이었다면,《화양연화 pt.2》를 만드는 과정에서 그들은 자신을 바라보는 세상과 본격적으로 만났다. 성공과 고난이 교차하는 상황에서, 멤버들은 스스로에 대해 새로운 경험과 생각을 할 수 있었다. 제이홉은《화양연화 pt.2》의 〈Ma City〉를 작업하면서 자신과 사회의 관계에 눈을 뜨기 시작했다. 광주 출신인 그는 〈Ma City〉에서 자신의 고향을 묘사하며 이런 가사를 썼다.

> 모두 다 눌러라 062-518

"062"는 광주의 지역 번호이고, "518"은 1980년 5월 18일 광주에서 있었던 5·18 민주화운동을 의미한다. 여전히 인터넷상에서 5·18 민주화운동을 폄훼하고 지역감정을 조장하는 이들이 존재하지만, 제이홉은 자신의 고향에 대한 자부심을 드러냈다. 그리고 자신이 태어난 곳의 역사를 공부하며 스스로를 되돌아볼 수 있었다.

—— 저는 지역감정에 대해 잘 몰랐어요. 우선 제가 지역감정이란 게 없기도 했고…. 근데 서울에 와서 그런 게 있다는 걸 알게 됐고, 그때 처음 느낀 거죠. '이게 뭐지? 이게 무슨 기분이지? 왜 내가 태어난 곳에 대해서 이런 말을 들어야 하고, 왜 이런 감정을 느껴야 하지?' 그래서 어떤 역사가 있는지 찾아봤어요. 솔직히 말해서 저는 그런 지식이 부족하긴 한데, 그때 많이 알아봤죠. 그렇게 공부하면서, 이걸 어떻게 표현할까 하는 생각으로 작업을 했던 것 같아요. 근데 너

한쪽에 앉아 혼자 맥주 마시면서
되게 위로받는 느낌이었어요.
'세상에 이런 장소도 있구나.
내가 마음을 놓을 곳이 있구나.'

RM

무 재밌는 거예요. '와, 나의 이야기를 하고 내 감정을 음악에 담는다는 건 이런 느낌이구나' 하는 걸 뭔가 처음으로 확 느꼈어요.

자신에 대한 성찰은 제이홉에게 아티스트로서 성장하는 계기가 됐다.

── 그 시기에 '나는 누구였지? 어떤 사람이었지?'라는 물음이 머릿속에 반 이상 차 있었던 것 같아요. 〈I NEED U〉 때 했던 안무는 제가 기존에 해 왔던 스타일과 너무나 달랐기 때문에, 그걸 하면서 내가 원래 어떤 춤을 췄나 생각을 많이 했어요. 그래서 '홉 온 더 스트리트'Hope on the street를 시작하게 됐죠. 연습실에서 거울 보고 춤추면서, 나 자신을 다시 한 번 되돌아보는 시간을 갖기 시작했어요.

'홉 온 더 스트리트'는 제이홉이 춤을 연습하는 과정을 비정기적으로 보여 주는 유튜브 콘텐츠로, 때로는 브이라이브의 실시간 방송을 통해 팬들과 춤으로 소통하는 계기가 되기도 했다. 스스로에 관한 고민이 일에 대한 새로운 이해로 이어지면서 또 다른 시도가 가능해졌다. 제이홉은 말한다.

── 저는 《DARK&WILD》 때부터 뭔가… 앨범에서 내 목소리가 들린다고 느꼈어요. 그래서 이걸 빨리 더 잘해서, 내 자리를 잡아야겠다는 마음이 엄청 컸던 것 같아요.

지민 역시 《DARK&WILD》 시기부터 이어진 일에 대한 고민과 노력이 '화양연화' 시리즈를 지나며 결실을 맺기 시작했다. 그가 회상했다.

── 사람들이 저를 좋아해 주는 게 어느 부분인지, 제가 어떤 표현을 어떻게 했을 때, 또 어떤 체형에서 표현했을 때 좋아해 주시는지 알게 됐고, 그러니까 저도 그런 걸 유지하려고 신경을 쓰게 되더라고요. 노래할 때도 그렇고, 어떤 때는 손가락 움직임 하나하나도 조금 느려지고, 또 빨라지고…. 이런 부분에서 많이 달라졌던 것 같아요. 그러다 보니까 마음을 차분히 하려고 많이 노력했어요.

한편, 뷔는 자신과 타인, 또는 세상과의 관계를 정립하는 과정에서 스스로를 표현하는 방법을 다듬었다. '화양연화' 시리즈 활동 당시 그는 방탄소년단의 뮤직비디오에 필요한 연기나 무대 위의 퍼포먼스를 하는 데에 배우 콜린 퍼스^{Colin Firth}를 롤 모델로 삼았다.

―― 그때 저한테는 콜린 퍼스가 롤 모델이었어요. 그 사람이 내는 분위기를 너무 좋아해서, 저도 그런 분위기를 가져가고 싶었어요.

뷔가 자신의 일을 해 나가는 방식은 멤버들과 자신의 관계에 대한 생각으로부터 비롯됐다.

―― 저는, 멤버들이 시간이 갈수록 정말 멋있어지는 게 한눈에 확 들어오거든요. 비교 대상이라는 게 없으면 저는 멤버들에 비해 타이밍이 느려져요. 예를 들면 어떤 가수를 너무 좋아해서 '저 가수를 닮고 싶다', 아니면 '나도 저런 무대를 언젠가 해 보고 싶다' 같은 게 명확히 있어야 불타오르거든요. 그런 게 없으면 정말 좀 느려지는 거 같아요. 그래서 우리 멤버들이 저한테는 욕심의 대상인 거죠.

그리고 뷔는 멤버들에 대해 한마디 덧붙였다.

―― 저는 '내가 방탄소년단에 폐가 되면 안 되는데' 하면서 미안한 마음에 눈물 흘린 적이 많았어요. 나 때문에 방탄이라는 무겁고 튼튼한 벽에 금이라도 갈까 봐…. 그래서 이 완벽한 사람들에게 뒤처지기 싫었던 것 같아요.

만형 진과 막내 정국은 작지만 중요한 일상의 변화를 겪고 있었다. 일과 일상의 균형을 중시하는 진은 2015년 봄 숙소가 데뷔 이래 첫 이사를 하던 시점부터 조금씩 자신의 생활 패턴을 만들어 가기 시작했다.

―― 그 전까지는 제가 밖에 나갈 틈이 별로 없었어요. 대학 때도 친구들이 왜 이렇게 학교생활을 안 하냐면서 참여 좀 하라고 했는데. 저도

하고 싶었죠, 하하. 그러다 조금씩 바깥에 나가게 됐고, 복싱 학원
에도 등록해서 낮엔 레슨받고, 새벽에 가서 운동 좀 하다 오고….

정국은 새로운 관심사가 생겨나고 있었다고 말한다.

—— 쇼핑의 맛을 알게 됐죠. 그 전까지는 그냥 내가 옷 입는 스타일이
좋았어요. '나만의 스타일로 입을래'였던 거죠. 근데 그러다 스스로
약간 질렸던 건지, 쇼핑하다가 멤버들한테 걸리기도 하고, 하하.

이것은 자신을 표현하는 방식을 찾아 나가는 과정이기도 했다. 정국이 덧
붙였다.

—— 그 전까지는 그냥 시키는 거 하고, 무조건 잘해야 된다고만 생각했
고, 내 가치관 같은 건 없었어요. 그러다가 내가 뭘 어떻게 해야 하
고 어떻게 받아들여야 하는지, 무대에서 노래를 할 때 내가 어떤 모
습일지를 생각하게 됐죠. 게임할 때 '스킬 트리'*skill tree*라고 해야 하
나? 그것과 비슷해요. 하나를 완수하면 두 갈래로 나뉘고, 거기서 또
갈래가 나뉘면서 발전하고. 뭔가 하나씩 클리어하는 기분이었어요.

정국의 스킬 트리는 본격적인 음악 작업을 시작하는 것으로 이어졌다.

—— 배우는 것에 대한 두려움 같은 건 전혀 없었어요. 형들은 이미 음악
을 해 왔던 사람들이고, 저는 애초에 춤도 노래도 악기도 다 잘 못
하는 사람이었으니까요.

그리고 슈가. 그는 이 시절 자신이 만든 음악들을 이렇게 돌아본다.

—— 제 곡에 꿈이나 희망에 대한 이야기는 항상 나왔어요. 그 전에 썼던
〈Tomorrow〉도 그랬고. 제 노래들의 절반 이상은 꿈과 희망을 말하
는 편이에요. 그런 이야기를 음악에서라도 안 해 주면 누가 할 거
예요. 근데 그 음악들이, 지금 와서 보니까 저한테 하는 말이더라고
요. 그때 만들었던 음악을 몇 년 뒤에 들으면서 제가 거기서 위로를

받아요. 먼 훗날의 나에게 썼던 편지 같은 거죠.

이어서 슈가는 방탄소년단의 음악을 듣는 많은 이들을 떠올리며 말했다.

―― 저는 사람들이 그때의 저희 음악을 왜 듣는지 잘 몰랐어요. 곡을 잘
만들어서라든지, 아니면 듣는 분들이 저희 곡에 담긴 의미를 이해
하고 공감해서 그런 건지 알 수가 없었거든요. 그랬는데, 이제는 알
것 같아요.

그 이름, 방탄소년단

앨범 《화양연화 pt.2》는 가온차트의 2015년 앨범 순위에서 출하량 27만
4,135장으로 5위를 기록했다. 6위는 《화양연화 pt.1》이었고, 1위부터 4위
까지는 모두 엑소의 앨범이었다. 2010년대 이후 이른바 '3대 기획사' 외의
아이돌 그룹이 이 차트에서 10위권 내에 두 개 순위를 차지한 것은 처음
있는 일이었다. 게다가 이는 발매 1개월 만의 성적으로, 《화양연화 pt.2》는
이듬해인 2016년에 추가로 10만 5,784장을 출하해 2016년 앨범 차트에서
도 21위를 기록한다.

그러나 '화양연화' 시리즈의 가치는 단지 앨범 차트의 순위나 방탄소년단
의 상승세만으로 설명할 수 없었다. 멤버들은 '화양연화' 시리즈를 만들면
서 자신들이 겪었던, 또 겪고 있는 일들에 대해 이야기했고 그 과정 속에
서 조금씩 성장하고 있었다. 고등학생이던 정국부터 20대 초반의 진까지,
소년과 성인 사이의 어딘가에 있던 멤버들은 고민하고 방황하고 기쁨과
좌절이 교차하면서 끝내 그들 바깥의 세상을 만났다.

그 점에서 '화양연화' 시리즈는 방탄소년단이 아미, 더 넓게 보면 당시 한국의 청춘과 '동기화'되는 시점이었다. 팬이나 또래의 청춘들과는 다른 생활을 할 것 같은 아이돌 역시 사회적으로 살아남는 것이 중요했고, 자신이 원치 않는 혼돈의 시기를 겪는다. 방탄소년단의 세대는 자신의 부모 세대만큼 전체 인구에서 큰 비중을 차지하지 못한다. 또한 IMF 외환 위기 이후 한국 사회의 빈부 격차가 과거보다 더욱 가시화되면서, 그들은 한때 '각자도생'이라는 말이 빈번히 쓰일 만큼 극단적인 경쟁에 내몰렸다. 방탄소년단 또한 이미 대형 기획사와 이전 세대의 인기 아이돌 그룹들이 확고하게 자리 잡은 상황에서 어떻게든 자신들의 위치를 만들어 나가야 했다.

힘들고 갑갑할 수밖에 없지만, 사회에서 살아남으려다 보니 세상을 향해 큰소리를 치기도 어려운 세대. 그래서 반항은 할 수 있지만 저항하기는 어려운 세대. 방탄소년단은 이 시대 청년의 모습을 아이돌 그룹의 세계로 가져왔고, 그 안에서 힙합의 방식으로 자신의 세대를 정의했다.

> They call me 뱁새/ 욕봤지 이 세대
> …
> 룰 바꿔 change change
> 황새들은 원해 원해 maintain
> 그렇게는 안 되지 BANG BANG
> 이건 정상이 아냐/ 이건 정상이 아냐

《화양연화 pt.2》의 수록곡 〈뱁새〉*의 이 같은 가사는 방탄소년단이 바라보는 자신의 세대와 세상이었고, 나아가 '화양연화' 시리즈는 그런 세상에 대해 한국 아이돌 산업의 '뱁새'처럼 보이던 방탄소년단이 내놓은 답이었다. 남들이 그들을 뱁새로 볼지라도, 그들은 뛰고 또 뛰어 자기 앞에 있는

벽을 뛰어넘으려 했다. '화양연화' 시리즈에 이르러, 방탄소년단은 자신들의 이름에 대한 약속을 지켰다. 쏟아지는 총알을 막아 내듯, 10대, 20대가 겪는 세상의 편견과 어려움을 말하고 또 막아 내겠다는 것. 데뷔 당시 익명의 사람들로부터 비웃음의 대상이었던 그 이름은 데뷔 약 3년 만에 그것이 담고 있는 의미를 증명할 수 있었다.

RM에게 '화양연화' 시리즈가 스스로에게 심적으로 한차례 정리할 수 있는 계기가 됐냐고 묻자, 그는 이렇게 답했다.

—— 정리가 됐다기보다… '아, 숨은 쉬겠다', 이런 느낌 아니었나 싶어요. 1위를 했으니까, 하하. 그리고 음악 시상식 같은 데에도, 뭐랄까, 드디어 '초대받은' 기분이었어요. 그 전엔 그런 곳에 가도 외로웠거든요. 초대를 받았다곤 하지만 사실 초대받지 못한 느낌. 우리 스태프들은 저 멀리 떨어져 있고, 저희 7명만 모여 앉아서 '우리는 우리 편이 정말 없구나' 생각했으니까요.

사실 RM이 말했던, 방탄소년단과 아미가 힘들었다는 2015년부터 2017년까지의 햇수 3년 중에 '화양연화' 시리즈는 첫 1년에 해당할 뿐이다. 그들에게는 또 다른 고난과 상상치 못한 일들이 기다리고 있었다. 다만 '화양연화' 시리즈를 통해 방탄소년단은 그들이 사는 세상으로부터의 초대장을 마침내 받아 냈고, 자신과 세계와의 관계를 파악하며 성장할 수 있었다.

RM을 비롯한 멤버들이 자신들에게 제기된 이른바 여성혐오[9] 논란에 대해 생각을 정리해 나가기 시작한 것도 이 무렵부터였다. 방탄소년단이 성공한 뒤 그들의 몇몇 곡 중 일부 가사는 여성혐오적이라는 비판을 받고 있었다. 어린 시절부터 힙합 음악을 접하는 과정에서, 힙합에서 용인되어 온

9 misogyny. 한국에서는 '여성혐오'로 번역되어 통용되고 있으나 이는 단순히 여성을 혐오하는 것 외에 보다 다양한 현상을 가리키는 개념으로, 여성을 성적 대상화하는 태도 등을 포괄한다.

여성혐오적 요소를 장르적 특성으로 받아들이기도 했던 RM, 슈가 등의 멤버들은 논란이 처음 제기되었던 당시에는 여성혐오의 개념과, 무엇이 여성혐오인가를 알아 나가야 했다.

—— 이야기, 할 수 있어요. 지금 돌아보면, 제가 한 번은 겪어야 했던 일 인 것 같아요.

RM은 당시 있었던 일에 관해 이야기할 수 있겠느냐는 질문에 이렇게 답하고는 말을 이었다.

—— 그런 개념이나 인식에 대해 생각해 보게 되는 건, 2020년대를 살아 가는 사람이라면 한 번쯤은 겪는 일 같아요. 그리고 오히려 저는 일 찍 비판을 받은 덕분에 그런 문제를 먼저 인식할 수 있었죠.

당시 방탄소년단에게 가해지던 막대한 사이버불링과 별개로, 그들은 여성혐오 이슈에 관해서는 무엇을 고쳐 나가야 할지 고민했다. RM이 덧붙였다.

—— 제가 쓴 랩과 제 사고방식에 대해서 정확히 지적과 비판을 받은 거 니까요. 그리고 그때쯤 '강남역 사건'[10] 등이 있어서, 여성의 입장에 서는 더더욱 발언을 할 수밖에 없었다고 생각해요. 제가 아는 분이 그러시더라고요. 평등한 상태를 수치로 '0'이라고 할 때, 세상의 부 당함이 '+10'만큼 가 있는 상황이라고 한다면, 평등으로 가기 위해 서는 부당함을 겪고 있는 당사자들이 0이 아닌 '−10'을 주장할 수 밖에 없는 때가 있다고요. 그 얘기가 크게 와닿았었어요.

그리고 RM은 이를 통해 방탄소년단이 얻은 긍정적인 영향을 말했다.

—— 그런 과정이 없었다면 지금 저희가 여기까지 올 수 없었을 거예요.

이후 2016년 7월, 빅히트 엔터테인먼트는 방탄소년단의 여성혐오 논란에 관한 공식 입장을 밝히면서 "음악 창작 활동은 어떠한 사회의 편견이나 오

10 2016년 5월 17일, 서울 강남역 인근 화장실에서 면식 없는 여성을 대상으로 발생한 살인 사건을 가리킨다.

류에서도 자유롭지 못하다는 것을 배우게 됐다"라며 "또 사회에서의 여성의 역할이나 가치를 남성적인 관점에서 정의 내리는 것도 바람직하지 못할 수 있음을 알게 됐다"라고 했다. 그리고 지금의 하이브는 데뷔를 앞둔 모든 아티스트들에게 성인지 감수성 gender sensitivity 교육을 의무적으로 실시하고 있다.

그렇게 방탄소년단은 '화양연화' 시리즈를 거치면서 그들 각자, 그리고 한 팀으로서, 더 나아가 아미와 함께 '청춘의 한 시기'를 지나고 있었다. 미래의 그들에게는 이 모든 일이 가볍게 느껴질 만큼 훨씬 더 많은 일들이 기다리고 있었지만, 두 장의 '화양연화' 앨범을 내며 그들은 데뷔와 더불어 시작된 길고 긴 여정에서 잠시 정차할 수 있는 하나의 역에 도착했다.

그리고 다음 역으로 향하기 전, 방탄소년단에게는 한 가지 할 일이 있었다.

 싹 다 불태워라[11]

FIRE!

미니 앨범 《화양연화 pt.1》, 《화양연화 pt.2》에 이어 2016년 5월 2일 발매된 스페셜 앨범 《화양연화 Young Forever》는 '화양연화'가 가진 모든 의미를 완벽하게 매듭짓는 최종장이었다. 앞선 두 장의 앨범을 통해 펼친 음악 속 방탄소년단의 한 시절을 정리할 필요도 있었을뿐더러, 현실의 음악 산업 면에서는 그들의 폭발적인 성장세를 반영해 한차례 정점을 찍을 필요

11 후속 앨범 《화양연화 Young Forever》의 타이틀곡 〈불타오르네〉(FIRE) 가사 일부.

가 있었다. 〈I NEED U〉나 〈RUN〉처럼 팀이 놓인 여러 상황들을 복잡하게 고려해서 내놓기보다, 그들의 멈추지 않는 기세를 곡과 퍼포먼스로 선보일 수 있는 시기였다. 이 팀이 〈진격의 방탄〉부터 〈쩔어〉에 이르기까지 보여 주었던 그 '미친 듯한' 퍼포먼스를 드디어 타이틀곡으로 보여 줄 수 있게 됐다는 의미다.

당시 빅히트 엔터테인먼트는 공교롭게도, 또는 필연적으로, 이 모든 것을 보여 줄 준비가 되어 있었다. 《화양연화 Young Forever》의 타이틀곡 〈불타오르네〉FIRE*의 무대는 곡 후반부에서 댄서들과 함께하는 대규모 퍼포먼스가 핵심이다. 멤버들끼리 안무를 하다 갑자기 댄서들이 등장하며 가사 그대로 "싹 다 불태워" 버리는 것 같은 폭발적인 퍼포먼스를 선보인다. 이 순간을 통해 방탄소년단은 지금까지도 이어지는 그들 특유의 거침없는 기세를 사람들의 피부에 와닿게 할 수 있었다.

이런 퍼포먼스에는 그만큼 많은 인력과 시간, 자본이 투입된다. 방탄소년단과 호흡을 맞출 수십 명의 댄서들을 일정 기간 동안 섭외하는 것은 물론, 다 같이 퍼포먼스를 연습할 큰 공간이 필요했다. 무대의 여건에 따라 달라지기는 하지만, 안무 연습 영상**에서 〈불타오르네〉FIRE의 이 대규모 퍼포먼스는 뷔가 자신을 따라오던 카메라를 무대 반대편으로 돌리면서 그쪽으로 함께 이동해, 미리 가 있던 나머지 멤버들 그리고 댄서들과 합류하는 것을 기본으로 한다. 그런 만큼 넓은 연습실이 있어야만 했다.

그리고 비로소, 빅히트 엔터테인먼트는 이 모든 것을 할 수 있는 자본을 확보한 상태였다. 방시혁에게 《화양연화 Young Forever》는 드디어 그가 자신의 비전을 제대로 구현할 수 있는 시작점이었다. 방탄소년단의 성공과 함께 회사는 재정적으로 성장할 수 있었고, 방시혁은 그가 상상해 오던 것들을 과거보다 더욱 이상에 가깝게 구현할 수 있었다. 이런 점에서 〈불

화양연화 Young Forever

THE 1ST SPECIAL ALBUM
2016. 5. 2.

TRACK

CD 1

01 INTRO : 화양연화
02 I NEED U
03 잡아줘
04 고엽
05 Butterfly prologue mix
06 RUN
07 Ma city
08 뱁새
09 쩔어
10 불타오르네 (FIRE)
11 Save ME
12 EPILOGUE : Young Forever

CD 2

01 Converse High
02 이사
03 Whalien 52
04 Butterfly
05 House Of Cards (full length edition)
06 Love is not over (full length edition)
07 I NEED U urban mix
08 I NEED U remix
09 RUN ballad mix
10 RUN (alternative mix)
11 Butterfly (alternative mix)

VIDEO

 〈EPILOGUE : Young Forever〉
MV

 〈불타오르네〉 (FIRE)
MV

 〈불타오르네〉 (FIRE)
MV TEASER

 〈Save ME〉
MV

타오르네〉FIRE는 선언이나 다름없었다. 멤버들만큼이나 빅히트 엔터테인먼트 역시 안주하지 않고 '치고 나아가겠다'는 열망이 담겼다.

따라서 《화양연화 Young Forever》 앨범은 방탄소년단과 빅히트 엔터테인먼트의 기세가 만들어 낸 '화양연화' 시리즈의 완성이자, 미래를 향한 전진이었다. 일반적인 리패키지 앨범이 아니라 한 시기를 마치는 에필로그로서의 의미를 담은 기획 안에서 《화양연화 pt.1》과 《화양연화 pt.2》에 수록되었던 곡들을 새롭게 배치하고, 이 스페셜 앨범의 이야기와 메시지를 선명하게 제시할 수 있는 신곡 〈불타오르네〉FIRE, 〈Save ME〉, 〈EPILOGUE : Young Forever〉를 수록했다.

'학교 3부작'에 이어, 두 장의 '화양연화' 앨범에서 보다 면밀하게 기획되었던 연작 앨범의 구성은 《화양연화 Young Forever》에 이르러 완전한 형태를 갖추었다. 이는 방탄소년단이 스페셜 앨범을 낼 수 있을 만큼 성공했고, 회사 또한 이 앨범에 상당한 투자를 할 수 있을 만큼 성공했기에 가능한 일이기도 했다.

특히 《화양연화 Young Forever》를 발표하는 과정에서의 프로모션은 방시혁의 야심이 자본을 만났을 때 무엇을 할 수 있는지를 보여 주는 사례다. 〈불타오르네〉FIRE의 뮤직비디오 공개 전후로 빅히트 엔터테인먼트는 〈EPILOGUE : Young Forever〉와 〈Save ME〉**의 뮤직비디오도 각각 공개했다.

Forever we are young
넘어져 다치고 아파도
끝없이 달리네 꿈을 향해

〈불타오르네〉FIRE가 당시 이 팀의 폭발적인 기세를 보여 주었다면 이 곡 〈EPILOGUE : Young Forever〉는 '화양연화' 시리즈를 거쳐 온 방탄소년단

자신에게, 그리고 그들과 함께해 온 아미에게 전하는 청춘의 송가였다.

한편, 〈Save ME〉는 '화양연화' 시리즈 속 인물들의 이야기를 이어 가는 동시에, 그때의 방탄소년단이 세상에 보내는 메시지이기도 했다.

> 고마워 내가 나이게 해 줘서
>
> 이 내가 날게 해 줘서
>
> 이런 내게 날갤 줘서

그렇게 신곡 세 곡을 만들고, 세 곡의 뮤직비디오를 촬영하고, 〈불타오르네〉FIRE와 〈Save ME〉의 퍼포먼스를 연습하고, 여기에 다가올 콘서트 연습까지. 모든 것이 거침없이 진행되고 있었다. RM이 회상했다.

—— 〈불타오르네〉FIRE 때는 정말 '불타오르'던 시기였어요.

RM은 앞선 두 장의 '화양연화' 시리즈 앨범과 당시 《화양연화 Young Forever》 앨범의 차이를 간단히 이렇게 설명했다. 그가 말을 이었다.

—— 그냥, 있어야 할 곳에 돌아온 기분이었어요. 제가 에미넴의 곡 〈Without Me〉를 들으면서 힙합을 시작했던 것처럼. 그리고 저희 멤버 7명이 다 까불까불해요. 워낙 끼도 많고. 무대 위에서 신나 죽겠는 거예요, 노래가 너무 신나니까. 녹음도 너무 재밌었고요. 그래서 '와, 이제 좀 살겠다' 하는 느낌. 그 전까지는 '진짜 죽겠다 죽겠어, 으아!' 하다가, 딱 멈췄는데, 여기서 파티가 열리는 기분이었죠.

이러한 경험은 그들에게 새로운 전환점이 되기도 했다. 진은 〈불타오르네〉FIRE를 일에 대한 자신의 태도가 상당히 바뀐 계기로 꼽는다.

—— 제 인생곡은 〈불타오르네〉FIRE예요. 그 전엔 제가 자신감 없이 살다가, 〈불타오르네〉FIRE 퍼포먼스에서 보여 줬던 손키스를 아미들을 만날 때도 했는데, 그걸 무대가 아니라 일상생활에서 하니까 너무

좋아해 주시는 거예요. 그래서 그분들이 좋아할 만한 행동을 찾다 보니 여러 가지가 나오게 됐고, 그걸로 자신감을 정말 많이 회복했어요. 그러다가 그게 제 캐릭터가 되고, 좀 뻔뻔하게 제스처를 취하는 일도 늘게 된 것 같아요, 하하.

진의 이런 태도는 무대 위에서뿐만 아니라 방탄소년단이 아미를 만나는 자리 또는 공식 석상 등 어디서든 진만이 가능한 역할로 발전했다. 훗날 방탄소년단이 본격적으로 미국에 진출했을 때, 유쾌함과 매너를 갖춘 그의 태도는 어떤 자리에서든 활기찬 분위기를 연출했다.

애쓰지 좀 말어 / 져도 괜찮아

이전까지의 방탄소년단의 역사를 생각하면, 〈불타오르네〉FIRE의 이 가사는 하나의 선언이기도 했다. 이 곡의 도입부에서처럼 "난 뭣도 없지"라고 이야기할 수밖에 없던 그들이지만 '애쓰지 않아도 된다'고 스스로에게 말한다. 그렇게 조금은 내려놓고, 무대 위에서 정신없이 휘몰아친다. 그리고 방탄소년단은 자신들이 몸담고 있던 한국 아이돌 산업을 정말로 "싹 다 불태워" 버렸다. 기어이, 올림픽 체조경기장[12]까지도 말이다.

또 다른 시작

방탄소년단으로 데뷔할 때, RM에게 성공의 기준은 단순했다.

12 현 KSPO DOME. 올림픽 체조경기장(Olympic Gymnastics Arena)으로 불리던 서울 올림픽공원 제체육관은 리모델링 후 2018년 7월 KSPO DOME으로 공식 명칭을 변경했다. 약 1만 5,000석 규모의 공간이다.

─── 업계 상황이나 지표 같은 것들은 한 귀로 듣고 한 귀로 흘려요. 잘
 되고 있구나 하는 느낌이면 충분하거든요. 그때 우린 '멜론 1위'면
 됐었어요. 멜론 차트에서 1위. 또 '내 주변 친구들이 우리 팀 노래를
 안다', 저희는 그거면 된 거였어요.

그리고 당시 올림픽 체조경기장에서의 공연은 아티스트 당사자가 체감할
수 있는 또 하나의 성공 기준이었다. 올림픽 체조경기장은 2015년 말 고척
스카이돔 GOCHEOK SKY DOME 이 문을 열기 전까지는 한국의 실내 공연장 중 최
대 규모였다. 지금도 한 아티스트가 올림픽 체조경기장, 즉 KSPO DOME
에서 공연을 열 수 있다는 것은 그의 성공을 의미할 만큼, 이것은 쉽지 않
은 일이다. 간단하게 설명하자면 방탄소년단이 데뷔 후부터 올림픽 체조
경기장에 서는 데 걸린 시간이, 그 후로 그들이 최대 수용 인원 10만 명인
잠실 올림픽 주경기장을 비롯한 전 세계의 스타디움 투어를 하게 되는 데
걸린 시간보다 더 길다.

2016년 5월, 앨범《화양연화 Young Forever》발매와 함께 올림픽 체조경기
장에서 열린 「2016 BTS LIVE '花樣年華화양연화 ON STAGE : EPILOGUE'」
콘서트는 그런 점에서 '화양연화' 시리즈의 '에필로그의 에필로그'와 같았다.
드디어 방탄소년단은 그때까지 그들이 생각할 수 있었던 가장 큰 성공을
현실로 이루었다. 아미가 함께 부르는 〈EPILOGUE : Young Forever〉가 공
연장을 가득 채웠고, 멤버들은 무대 위에서 눈물을 감출 수 없었다.
슈가는 그때의 감정을 여전히 기억하고 있었다.

─── 공연하던 날이 어버이날이었어요. 그래서 공연 때 한 바퀴 돌다가
 부모님을 발견하고 큰절을 올렸어요. 눈물이 터져 나왔거든요. 거
 의 꺼이꺼이 울었어요.

그러나 이 화려한 에필로그는 그들에게 새로운 숙제를 안겼다. 상상해 온 모든 것들이 이루어진 뒤, RM은 자신이 그 전까지는 생각지도 못했던 목표를 바라보고 있음을 깨달았다.

—— 우리 앨범이 많이 팔린다는 얘기를 들었을 때, 몇십만 장 같은 숫자보다, 이제 '대상'으로 치환해서 생각하기 시작했죠.

당시 멤버들에게 대상은 상상 밖의 영역이었다. 그런데 그것이 현실로 다가오고 있었고, 그다음에는 그 이상의 일들이 기다리고 있었다.

뷔는 그때부터 이어진 방탄소년단의 성공에 대한 심경을 다음과 같이 설명했다.

—— 저는 그냥 데뷔가 목표였는데 데뷔를 했고, 누군가가 제 목표를 물어보면 1등 해 보는 거라고 얘기했었어요. 그다음에 정말 1위를 하니까 다시 목표를 물어서 "1등 세 번 해 보는 게 목표입니다" 했고요. 그걸 이루고 나서는 시상식 본상을 받고 싶다고 말했어요. 그리고 본상 받았고요, 하하. 그렇게 자꾸 상을 받으니까… 황당해지는 거예요. 저희는 이룰 수 없다고 생각한 것들만 이야기했는데, 그런 것들까지 다 이뤄 버렸으니까요.

뷔가 고개를 살짝 가로저으며 덧붙였다.

—— 이상한 것 같아요, 하하.

CHAPTER 4

WINGS

YOU NEVER WALK ALONE

INSIDE
OUT

인사이드 아웃

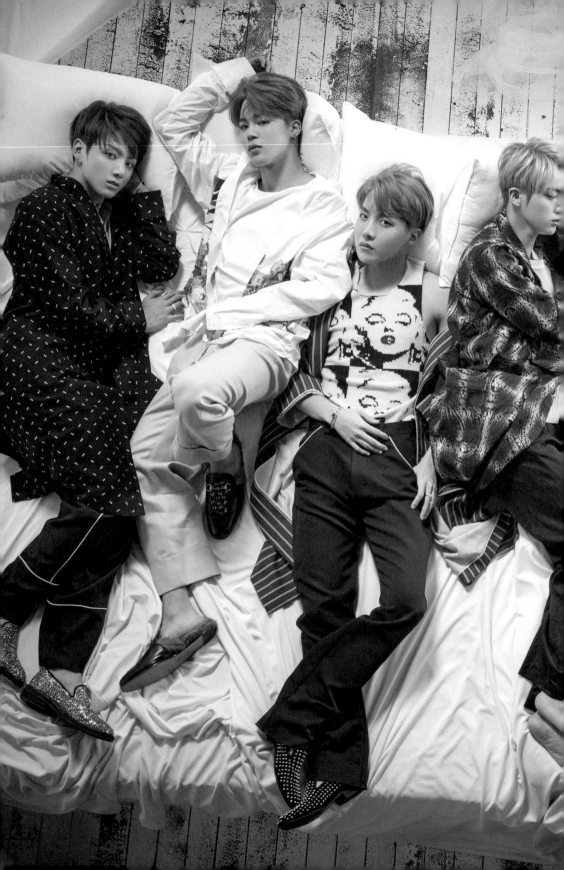

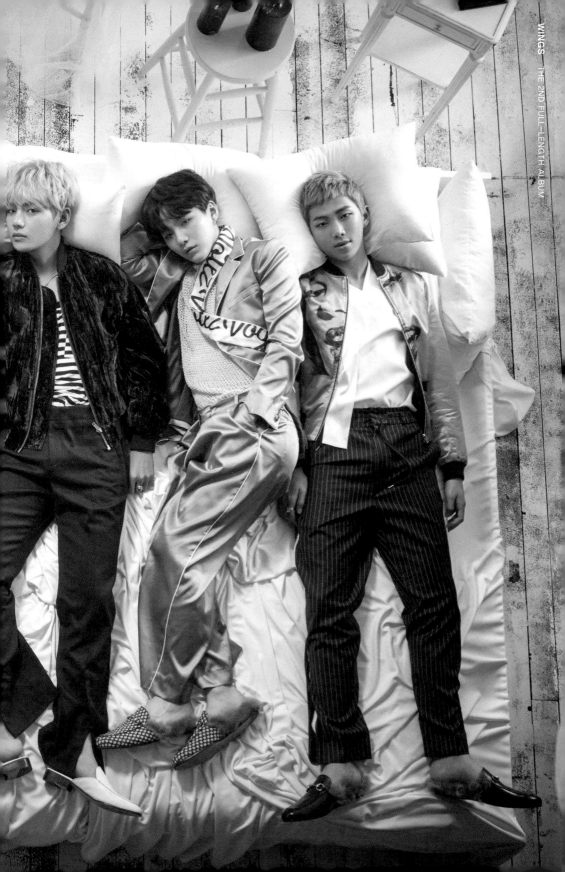

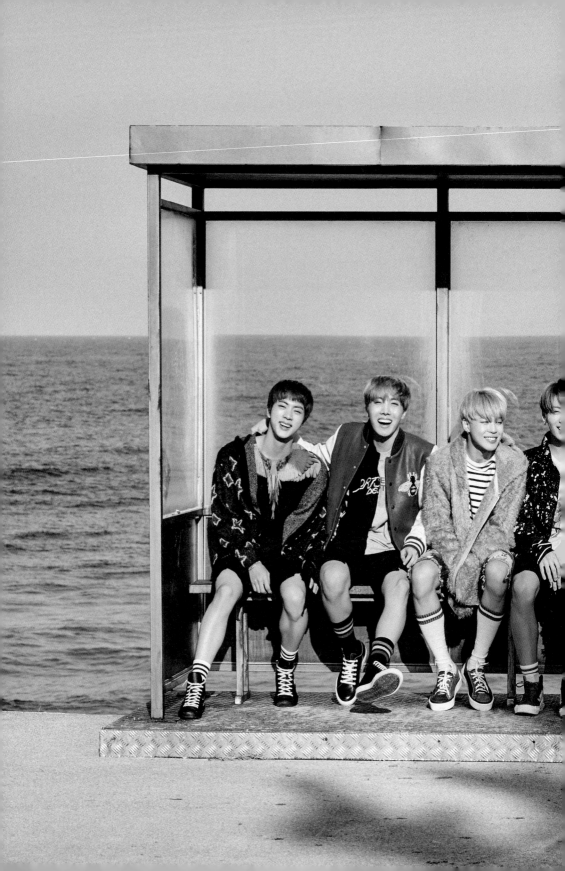

BUS STOP

Route 59 59th-61st

Operates Between
59 th-Cicero(4800W)
&
60th Stony Island(1600E)

Via 59th-State -61st-Blackstone-Midway
Owl Service Between Pulaski(4000W.) & Stony Island
24 Hour Operation 30 Minute Owl Service

INSIDE OUT

친구

뷔와 지민의 '만두 사건'은 아미들 사이에서 모르는 사람이 거의 없다 해도 좋을 만큼 잘 알려진 방탄소년단의 일화 중 하나다. 2020년 2월 발표한 정규 앨범 《MAP OF THE SOUL : 7》에 수록된 두 사람의 듀엣곡 〈친구〉 가사에서 "만두 사건은 코미디 영화"라고 회상하며 공식적으로 거론했을 정도다.

사실 '사건'이라고 하기엔 소소한 일이다. 두 사람이 여러 차례 밝힌 것처럼 안무 연습을 하면서 만두를 먹으려는 뷔와 연습을 끝내고 먹자는 지민의 의견이 부딪쳤고, 그들은 잠시 다투다 늘 그랬듯 더욱 돈독한 관계가 됐다. 다만 방탄소년단의 상황에서 보면 이 만두 사건은 좀 더 깊은 의미가 있다. 에피소드 자체는 재미있는 추억거리일 뿐이지만, 그 일이 일어난 맥락은 당시 팀의 상황을 상징적으로 보여 준다.

뷔가 안무 연습 때 만두를 먹으려 했던 이유는 드라마 「화랑」 촬영을 하느라 식사를 제때 못 했기 때문이었다. 방탄소년단이 '화양연화' 시리즈로 큰 인기를 얻으면서 2016년 무렵부터는 그들에게 다양한 제안이 들어왔고, 이 드라마도 그중 하나였다. 2016년 12월 19일부터 방영된 「화랑」은 지상파 KBS의 프라임 타임인 월요일과 화요일 밤에 편성됐을 뿐만 아니라 당시 한창 라이징 스타로 주목받던 배우 박서준이 캐스팅됐다. 뷔에게나 방탄소년단에게나, 더욱 많은 사람들에게 그들을 알릴 기회인 것은 분명했다.

문제는 스케줄이었다. 사전 제작 방식으로 진행된 「화랑」은 2016년 3월 첫 촬영을 시작, 9월 초에 모든 촬영을 마쳤다. 2016년 10월 발표한 방탄소년단의 두 번째 정규 앨범 《WINGS》와 준비 기간이 겹친다. 아이돌 그

룹에서 팀의 앨범 제작과 멤버의 개인 활동 기간이 겹치는 일은 종종 있다. 그러나 방탄소년단은 2015년과 2016년 사이 그야말로 인기가 치솟던 시점이었다. 한국을 넘어서 말이다.

단적인 예로, 2015년 11월 앨범《화양연화 pt.2》발매와 함께 시작했던 콘서트 「2015 BTS LIVE '花樣年華 ON STAGE'」는 한국과 일본의 총 세 개 도시에서 열렸다. 반면 2016년 5월《화양연화 Young Forever》앨범 발표 뒤 있었던 「2016 BTS LIVE '花樣年華 ON STAGE : EPILOGUE'」콘서트는 아시아 총 7개 국가 및 지역을 돌았다. 그해 8월 중순까지 진행된 이 투어는 2015년에 비하면 공연과 공연 사이의 주기도 짧았고, 그래서 거의 일주일마다 지역을 옮겨 다녀야 했다.

이 시기를 뷔는 다음과 같이 회상한다.

―― 투어와 「화랑」 촬영을 병행했기 때문에, 잠깐 귀국하면 저는 바로 드라마 촬영장으로 가야 했어요. 한국에서 잠시 휴식 취하는 시간이 생긴 건데, 또 촬영을 해야 하는 거죠. 멤버들이 저에게 "야, 너 괜찮냐?" 물으면 "해야지" 하고 촬영장 가고, 촬영장에서는 저한테 "투어를 하고서 이걸 할 수 있다고?" 하면 "괜찮아요" 하면서 촬영하고…. 그리고 또다시 투어하러 갔죠.

투어와 드라마 촬영의 병행은 뷔에게 몇 겹의 고난과도 같았다. 체력적인 한계에 부딪힌 것은 물론, 가수와 연기자로서의 일은 그에게 완전히 상반된 방식의 작업을 하도록 요구했다. 공연장에서의 뷔는 관객과의 교감을 통해 자연스럽고 즉흥적인 표현으로 무대마다 다른 모습을 선보인다. 반면 드라마 촬영에서는 동일한 연기를 상대 연기자와 여러 차례 똑같이 반복해야 한다. 뷔는 이렇게 설명했다.

―― 연기는 더블 액션이 중요하잖아요. 방금 전 촬영했던 연기를 똑같

이 다시 해야 하는 건데, '어떡하지? 큰일 났다' 생각했어요. 동작을 정확히 맞추거나 하면 그게 인위적으로 보이기도 했고요. 저는 무대에선 '어떻게 새롭게 할까'를 연구하는 타입이라 연기의 그런 점들이 많이 어려웠어요.

이런 어려움과 맞물려 방탄소년단의 멤버라는 책임감은 뷔에게 심리적인 부담을 가중시켰다.

—— 제가 한번은 촬영을 잘 못했어요. 같이 촬영하던 형들이 많이 알려졌는데 그걸 제대로 못했거든요. 감정을 보여 줘야 하는 장면 하나를 망쳐 버린 것 같았어요. 그것 때문에 '방탄 연기 못하네'라는 말이라도 들을까 봐 걱정이 많았어요. 멤버 하나가 처음으로 연기했는데 못하면, 사람들이 방탄은 안 봐도 뻔하겠다고 생각할까 봐…. 그래서 열심히 해야지 했는데, 그거 한번 망치니까 아무도 뭐라고 하지 않는데도 저 혼자 벌써 그런 기분이 드는 거예요. 많이 우울했어요.

앞서 언급한 것처럼 당시 방탄소년단은 치솟는 인기만큼이나 대규모 사이버불링의 대상이기도 했다. 그때나 지금이나, 지구상의 그 어떤 스타도 수많은 사람들이 자신의 활동을 초 단위 수준으로 나눠 발췌하여 어떻게든 비난하는 데 익숙해지지 못한다. 그러나 뷔는 당시 그가 겹겹이 겪던 어려움을 드러내지 않았다.

—— 멤버들도 많이 답답했을 거예요. 저더러 힘들면 얘기하라고 했는데, 제가 말을 하나도 안 했거든요. 제 성격이, 그런 이야기를 잘 못해요. 용기가 잘 안 나서.

만두 사건은 이 시기에 일어난 해프닝이었다. 뷔는 말을 이었다.

—— 한창 「화랑」 촬영이랑 투어를 병행할 때, 그날도 드라마 스케줄을

끝내고 와서 바로 앨범 준비를 해야 했는데… 배가 너무 고픈 거예요. 아무것도 못 먹었었거든요. 그래서 매니저님에게 만두 좀 주문해 달라고 해서, 만두를 먹어 가면서 안무 연습을 하고 있었어요. 그런데 지민이는 제 상황을 몰랐으니까 연습 끝나고 먹자 해서 투닥투닥한 거죠. 멤버 형들이 저희 둘이 따로 이야기하라고 해서 밖에 나와서 얘기하는데, 서로 자기 입장만 말하게 되니까 같은 말만 돌고 돌았죠.

다툼은 며칠 후 두 사람이 함께 술잔을 기울이면서 끝이 났다. 뷔는 다음과 같이 회상한다.

—— 지민이가 그러더라고요. "내가 지금 너한테 뭔가를 해 줄 수는 없지만 네가 힘을 냈으면 한다. 어떤 것 때문에 많이 힘들어하는지 알겠는데, 그럴 때 얘기를 해 줬으면 좋겠다. 너에게 정말 힘이 되고 싶다"라고. 그래서 지민이랑 더 돈독해졌죠.

그리고 뷔는 지민과의 관계를 이렇게 정의했다.

—— 원래 개랑은 진짜 많이 싸웠다가… 하도 많이 싸우니까, 나중에는 '없으면 안 되는 사람'이 됐어요. 하하. 싸우던 사람이 옆에 없으면 많이 허전하더라고요.

함께 일하는 사람들과 쌓인 단단한 우정은 뷔가 드라마 「화랑」과 앨범 《WINGS》의 준비를 동시에 해 나갈 수 있는 심리적 기반이었다.

—— 그때 버틸 수 있었던 게, 솔직하게 말하면 양쪽 다 좋은 사람들이라서예요. 투어할 때도 멤버들이 좋아서, 다들 너무 사적으로 좋으니까 버틸 수 있었던 거고, 「화랑」도 같이하는 사람들이 너무 좋았어요. 하나하나 다 알려 주고 잘 챙겨 줬거든요. 촬영 전에는 제가 연기가 처음이라 걱정했었는데, 오히려 연기에 대해 하나도 모르는

사람이라고 생각해서 더 섬세하게 알려 주고 정말 친절하게 대해 줬어요.

그는 주변 사람들의 도움에 감사를 전했다. 뷔는 덧붙였다.

—— 제가 끝없이 우울했을 때, 저희 멤버들, 또 같이 드라마 촬영했던 형들이 힘이 많이 되어 줬죠. 술도 마시고, 이야기도 많이 하고. 제가 너무 힘들어하니까 다가와서 저에게 힘이 되고 싶다고 해 준 거예요. 그래서 저도 제 생각을 정리하고, 그런 마음에서 좀 벗어날 수 있었어요.

뉴 웨이브 New Wave

뷔가 당시 겪은 고민들은 앨범 《WINGS》가 만들어지는 과정 그 자체이기도 했다. 방탄소년단이 갈망했던 성공은 또 다른 시작이 되어 그들을 전혀 몰랐던 세상으로 안내했고, 완전히 달라진 환경에서 멤버들은 전보다 더 깊고 복잡한 고민들이 생겨나기 시작했다.

정규 앨범 《WINGS》는 2016년 10월 10일 발매되었다. 그해 5월에 약 1만 5,000석 규모의 올림픽 체조경기장에 서는 것만으로도 감격해 눈물을 보였던 멤버들은, 그로부터 만 1년도 되지 않은 2017년 2월 스탠딩석 포함 약 2만 5,000명이 입장 가능한 고척 스카이돔에서 2일간 열린 공연 「2017 BTS LIVE TRILOGY EPISODE III ‘THE WINGS TOUR’」를 매진시킨다. 그해 말에는 같은 곳에서 공연 기간이 3일로 늘어났다.

그 사이 방탄소년단의 트위터와 유튜브 계정의 댓글에는 영어를 비롯한 비아시아 국가의 언어들이 비약적으로 늘어났다. 전 세계적으로 아미의

숫자가 급격하게 증가했고, 그만큼이나 방탄소년단에 대한 사이버불링도 집요하게 이어졌다.

이 모든 것은 방탄소년단 멤버들에게, 더 나아가 한국 아이돌 산업에서 처음 있는 일이었다. 앞서 《화양연화 pt.2》는 2015년 12월 미국 빌보드차트Billboard Chart의 앨범 순위 차트인 '빌보드 200'에서 171위를, 그다음 앨범 《화양연화 Young Forever》는 2016년 5월에 107위를 기록했다. 높은 순위라고는 할 수 없었다. 하지만 두 장의 앨범이 발매된 직후 연속적으로 '빌보드 200'에 차트인 하고, 그 순위 또한 급격하게 오른 것은 유의미한 신호였다.

이를테면 이런 일들이 일어나기 시작했다는 의미다. 유튜브의 각종 채널에 방탄소년단과 관련된 콘텐츠를 만들어 달라고 요구하는 영어 댓글이 이어지기 시작했다. 당시 숫자가 늘고 있던 K-pop 뮤직비디오 리액션 채널뿐만 아니라, 다른 주제를 다루는 인기 유튜버들에게도 같은 요구가 이어졌다. 무엇이건 화제가 되면 급속도로 퍼지는 소셜 미디어의 세상에서, 방탄소년단은 누가 됐든 콘텐츠로 다루거나 언급이라도 하면 빠르게 퍼져 나갈 수 있는 이슈가 됐다. 당시 매스미디어가 주목하지 않았던 곳에서, 또는 '빌보드 200' 차트 아래쪽에서부터, 이전과는 다른 무언가가 일어나기 시작했다.

이러한 성공은 뷔가 드라마 「화랑」 촬영과 앨범 제작, 투어를 모두 병행한 것처럼 방탄소년단 멤버들을 약 1년 전과는 전혀 다른 환경에 놓이게 했다. 커다란 성공이 찾아오면서 인생을 뒤바꿀 전환점을 만났고, 새로운 환경에서 멤버들은 그에 따른 변화를 받아들이거나 또는 거부하면서 스스로에 대한 생각을 정리해야 했다.

그리고, 앨범《화양연화 Young Forever》의 타이틀곡〈불타오르네〉^{FIRE} 뮤직비디오의 마지막에 등장하는 문구는, 그다음 앨범《WINGS》에 대한 스포일러이자 그들이 앞으로 겪을 일들에 대한 예언이 됐다.

BOY MEETS WHAT

콘셉트 앨범

———— 사실, 처음엔 무서웠죠.

제이홉은《WINGS》앨범의 첫 곡이자 컴백 트레일러^{comeback trailer} 영상으로 제작된〈Intro : Boy Meets Evil〉[•]을 맡게 됐을 때 큰 부담감에 시달렸다. 이전까지 RM과 슈가가 하던 앨범의 인트로 트랙을 그가 처음으로 맡아서만은 아니었다. 제이홉은 이렇게 이야기했다.

———— 안무 시안을 받았을 때는 '할 수 있겠는데?' 했는데, 막상 연습해
보니까 그게 아닌 거예요. 내가 할 수 있나 싶은. 그때 진짜, 연습실
에서 살았어요. 컴백 트레일러 영상을 거의 100번 이상을 찍고 모
니터링하고, 제가 못하는 것들은 직접 전문가에게 가서 배우기도
했어요. 그래서 팔목을 다치기도 하고. 거의 미칠 지경이었어요.

"BOY MEETS WHAT"의 "WHAT"은 'Evil'^악이었고, 방탄소년단이 만난 Evil은 제이홉이 겪은 것처럼 이전에 경험하지 못한 무언가로 인해 혼돈과 고민을 거듭하는 과정에 가까웠다.〈Intro : Boy Meets Evil〉의 영상은 소설『데미안』^{Demian}을 인용한 RM의 내레이션으로 시작하고, 이전 '화양연

화' 시리즈의 컴백 트레일러와는 다르게 멤버가 직접 출연해 혼자 화면을
채운다.

화면 속에서 제이홉은 스트리트 또는 힙합 스타일의 의상이 아닌 흰 셔츠
와 검은 스키니진으로 색상에 대비를 주며 신비로운 분위기를 연출하면
서, 자신이 춰 오던 댄스 스타일에 현대무용적 요소를 더한 안무를 선보인
다. 그가 새로운 스타일의 춤을 추면서 겪은 어려움은 변화의 과정 중 일
부였다. 제이홉이 웃으며 말했다.

—— 다른 게 악마가 아니었어요, 하하. 잘해야 한다는 압박감이 너무 컸
　　고, 이 곡의 춤에 모든 게 다 들어 있었어요. 그러니까 내가 할 수
　　있는 부분이 있었고, 내가 부족한 부분, 전혀 못 하는 부분도 있었
　　죠. 그걸 어떻게든 하나씩 해결해 나가야 했어요.

　　현실에 찢겨 붉게 묻은 피들
　　생각 못 했지
　　그 욕심이 지옥을 부르는 나팔이 될지는
　　…
　　Too bad but it's too sweet
　　It's too sweet it's too sweet

그리고 상징적인 의미를 담고 있는 이 곡 〈Intro : Boy Meets Evil〉의 가사.
데뷔 때부터, 아니 데뷔 전부터 '화양연화' 시리즈에 이르기까지 자신들
이 겪는 현실을 작품에 직설적으로 반영하곤 했던 그들은 불과 1년 만에
《WINGS》 앨범에서 추상적 언어와 상징적 이미지의 세계로 들어갔다.
뷔는 특히 그가 이 앨범의 타이틀곡 〈피 땀 눈물〉의 뮤직비디오에서 보여
준 연기를 다음과 같이 설명한다.

WINGS

THE 2ND FULL-LENGTH ALBUM
2016. 10. 10.

TRACK

VIDEO

 Short Film 1
〈Begin〉

 Short Film 5
〈Reflection〉

 〈피 땀 눈물〉
MV TEASER

 Short Film 2
〈Lie〉

 Short Film 6
〈MAMA〉

 〈피 땀 눈물〉
MV

 Short Film 3
〈Stigma〉

 Short Film 7
〈Awake〉

 Short Film 4
〈First Love〉

COMEBACK TRAILER :
Boy Meets Evil

——— 그 전에 했던 〈I NEED U〉와 〈RUN〉 뮤직비디오에서는 캐릭터들의 감정선을 서로 연결해야 하죠. 그런데 〈피 땀 눈물〉은 달라요, 완전히 다른 캐릭터. 그래서 '애'는, 사람들이 봤을 때 선인지 악인지 모르게 연기하고 싶었어요. 진짜 악으로만 가 버리면 너무 뻔할 것 같고, 악인인 거 같은데 잠깐의 묘한 미소가 있는…. 그게 사람들에게는 뭔가 '힌트를 준다'는 느낌이었을 수도 있을 것 같아요.

뷔가 이야기하는 '화양연화' 시리즈 뮤직비디오들과 《WINGS》의 〈피 땀 눈물〉 뮤직비디오의 연기 방식 차이는 《WINGS》 앨범의 전반적인 특징이기도 했다. 정확한 의미를 알기 어려운 모호한 표현들이 등장하고, 컴백 트레일러의 『데미안』에서부터, 〈피 땀 눈물〉 뮤직비디오에 등장하는 미술관의 예술 작품들은 마치 힌트처럼 다양한 해석을 유도한다. 미술 작품을 감상하는 것처럼, 〈피 땀 눈물〉 속 여러 콘텐츠를 접하다 보면 감상자는 각자의 해석에 도달할 수 있다.

《WINGS》에서의 이 모든 변화들은 상업적으로 상당한 모험이었다. 복잡한 상징과 해석을 유도하는 방식은 이제 막 방탄소년단에 관심을 갖게 된 이들에게는 높은 진입 장벽이 될 수도 있었다. 《화양연화 pt.1》의 〈쩔어〉에서 멤버들이 연습실에서 흘리던 그 땀이, 《WINGS》의 〈피 땀 눈물〉에서 완전히 다른 정서로 쓰일 것이라 생각한 사람은 없었을 것이다.

그러나 당시 방탄소년단에게 《WINGS》는 그들이 지나갈 수밖에 없는 길고 어두운 터널이었다. 새로운 인생이 시작됐고, 그 인생의 답을 알려 줄 사람은 누구도 없었다. 《WINGS》는 방탄소년단이 사적으로나 직업인으로서나, 성인으로 넘어가는 시점에서 고통 또는 유혹을 겪으며 성장하는 과정을 담은 콘셉트 앨범이었다. 제이홉은 다음과 같이 회상한다.

——— 생각해 보면 우리가 어떻게 다 거기에 적응했는지를 모르겠어요.

모든 면에서 콘셉트가 이전 앨범과 너무 달랐거든요. 어색함도 있었고, 이걸 어떻게 내 스타일대로 잘 어울리게 표현하지 하는 생각도 했고. 근데, 그래서 오히려 제가 일에 재미를 더 느끼게 되기도 했어요. 저 자신에게 쉴 틈을 안 준 거죠. 뭔가… 앨범마다 풀어 나가야 할, 이겨 나가야 할 것들이 계속 생기는 것 같았어요. '와, 내가 모르고 있던 것들, 내가 알아 가야 할 것들이 너무나도 많구나.' '그리고 이걸 또 해 나가야겠구나.'

제이홉이 《WINGS》를 제작하는 과정에서 느낀 점들은 이 앨범의 중요한 결과 중 하나였다. 바깥세상에서 방탄소년단에 대한 관심이 쏟아지기 시작했지만, 그들은 새로운 방식의 앨범을 통해 바로 그 순간에 있는 자기 자신에 대해 바라볼 수 있었던 것이다.

일곱 드라마, 하나의 메들리

《WINGS》 앨범의 핵심이라 할 수 있는 일곱 멤버들의 솔로곡은 제이홉이 그랬던 것처럼 변화와 성장을 경험하는 중요한 과정이었다. 《WINGS》를 작업할 당시 만 19세를 맞이하던 정국의 솔로곡 〈Begin〉*은 멤버들을 처음 만났던 때를 돌아보며 이런 가사로 시작한다.

> 아무것도 없던 열다섯의 나
> 세상은 참 컸어 너무 작은 나

그 시절을 떠올리던 정국이 말했다.

— 앨범마다 풀어 나가야 할,

이겨 나가야 할 것들이 계속 생기는 것 같았어요.

'와, 내가 모르고 있던 것들,

내가 알아 가야 할 것들이 너무나도 많구나.'

제이홉

—— 그때의 저는 되게 어렸어요. 모르는 게 많아서, 내가 어떤 감정을 느끼는데 '이런 느낌을 받아도 되는 건가' 했었고요.

이제 난 상상할 수도 없어
향기가 없던 텅 비어 있던 나 나
I pray

Love you my brother 형들이 있어
감정이 생겼어 나 내가 됐어

이어지는 〈Begin〉의 이 가사들은 정국이 다른 멤버들을 통해 변화한 모습이기도 하다. 정국은 설명을 덧붙였다.

—— 물론 어렸을 때도 감정이라는 건 있었겠죠. 하지만 그게 뭔지 잘 몰랐다가, 성장하면서 알게 된 것들이 많아졌고…, 그래서 말 그대로 내 감정을 터뜨릴 수 있게 된 것 같아요.

〈Begin〉은 정국이 멤버들, 그리고 방시혁과 함께 오래전부터 느껴 왔던 감정들에 대해 이야기하면서 시작됐다. 당시 정국은 멤버들과의 관계를 되돌아보면서 자신이 어떻게 성장할 수 있었는지 깨달았다고 말한다.

—— 형들이랑 같이 지내면서 하나둘 알게 됐죠. 뭔가… 무대를 할 때도 그렇고, 소중함 같은 것도 알게 되고. 다방면으로 많이 성장하지 않았나 생각해요. 멤버들이 저에게 뭘 구체적으로 가르쳐 주진 않았어요. 그런데 제 말투나 평소 행동에서 멤버들이 보일 때가 있어요. 멤버들이 음악 하는 모습, 또 무대에서 하는 사소한 제스처나 인터뷰하는 모습을 보면서 저도 뭔가 알게 되고 배우게 된 거죠. 슈가 형이 하는 생각, 남준 형이 했던 말, 지민 형의 행동, 뷔 형의 개성

있는 면모, 진 형의 유쾌함, 호석 형의 긍정적인 마음…. 이런 것들
이 하나하나 저에게 쏙쏙 들어왔어요.

콘셉트 앨범이라는 관점에서, 〈Begin〉은 《WINGS》 앨범 내에서 또 다른
시작점이 되는 곡이었다. 〈Intro : Boy Meets Evil〉이 앨범 전체의 문을 열
고, 〈피 땀 눈물〉이 전체적인 정서와 분위기를 전달한다면, 〈Begin〉을 시
작으로 이어지는 솔로곡에서는 멤버들이 《WINGS》의 주제를 각자의 방
식으로 풀어 나간다. 그들이 맞이한 이 새로운 시기를 그렇게 저마다의
방식으로 통과한 뒤에야, 보컬리스트 멤버들의 〈Lost〉와 래퍼 멤버들의
〈BTS Cypher 4〉, 즉 유닛곡을 거쳐, 〈Am I Wrong〉에서부터 다시 모든 멤
버들이 모인 곡들을 부른다.

《WINGS》는 하나의 콘셉트 아래 팀과 개인, 유닛으로서의 방탄소년단을
차례대로 거쳐 다시 한 팀이 되는 과정이기도 했고, 멤버들의 솔로곡은 이
앨범 안에서 다시 기승전결이 있는 7개의 드라마, 또는 연속성을 가진 하
나의 메들리였다. 〈Begin〉을 통해 〈피 땀 눈물〉의 분위기를 이어 가는 것
으로 시작한 일곱 솔로곡은, 멤버들의 이야기와 음악이 하나의 흐름을 만
들며 그 앞뒤에 배치된 곡들이 던지는 메시지를 납득하게 만든다.

〈Begin〉을 잇는 지민의 솔로곡 〈Lie〉는 사운드적으로 앞의 트랙 세 곡과
마찬가지로 어두운 분위기를 유지하면서 《WINGS》에 일관성을 부여한다.
반면, 아티스트로서의 지민은 제이홉이 〈Intro : Boy Meets Evil〉에서 겪은
것처럼 이전과는 완전히 다른 도전을 해야 했다.

이 지옥에서 날 꺼내 줘
이 고통에서 헤어날 수 없어
벌 받는 나를 구해 줘

절망과 고통으로 가득 찬 것 같은 〈Lie〉의 이 가사는 지민이 처음으로 자신의 속마음을 노랫말로 옮긴 것이기도 했다. 지민은 다음과 같이 말한다.

—— 방시혁 PD님이랑 어떤 내용으로 가면 좋을지 미팅을 하다가 제 속에 있는 이야기들을 하게 됐어요. 그러다 PD님이 'lie'거짓말라는 키워드를 잡아 주셨고, 제가 어렸을 때 느낀 감정들, 모든 걸 아는 척하는 아이…, 그런 얘기를 하다가 가사가 나왔어요.

첫 발표물부터 자기 내면에 있는 어두움을 드러내는 것은 쉽지 않은 일이었다. 지민은 이렇게 이야기한다.

—— 처음에 이 곡이 나왔을 때는 솔직히… 하기 싫었어요. 너무 깊은 감정을 다루니까요. 그때 저는 좀 더 팝적이고 대중적인 곡을 생각하기도 했어서, 제 목소리가 잘 드러날 수 있는 곡을 피독 PD님한테 드리기도 했어요. 그 곡과 〈Lie〉는 너무 달라요. 하하.

하지만 지민은 바로 그 덕분에 〈Lie〉를 완성시킬 수 있었다고 말한다.

—— 〈Lie〉는 오히려 그래서 나올 수 있었던 곡 같아요. 그런 감정을 다 이해하지는 못한, 그때 그 시절의 불안정한 그 애라서 부를 수 있었던 노래예요.

지민에게 〈Lie〉는 몇 겹의 도전이었다. 그동안 말한 적 없던 내면을 드러내는 것은 물론, 처음으로 작사와 작곡의 결과물을 공개했으며, 곡을 소화하기 위해 지금까지와는 전혀 다른 표현 방식을 찾아야 했다. 지민이 당시를 회상했다.

—— 작업 기간이 되게 길었어요. 녹음만 2주 넘게 했거든요. 한번 다 녹음하고, 다시 전부 갈아엎고, 키 바꾸고…, 그러면서 진짜 오래 걸렸어요.

그러나 지민은 〈Lie〉를 받아들이면서 결과적으로 자신의 새로운 가능성에 눈뜨게 된다.

—— 가사 내용을 같이 이야기해 나가다 보니까, 처음엔 싫었는데, 이
　　게… 그렇다고 해서 '좋다'의 감정으로 넘어간 건 아니고, 이 곡을
　　연습하고 안무를 배우다 보니까 뭔가 미묘한 감정이 들었어요. 그
　　매력에 빠져서, 무대를 하는 게 즐거웠어요.

《WINGS》앨범 발표 후 공개된 〈Lie〉의 퍼포먼스는 그 전까지 지민의 퍼
포먼스와는 전혀 다른 스타일을 보여 주었다. 그가 고등학교에서 배웠던
현대무용적 요소가 대폭 가미됐고, 그러한 각각의 동작뿐 아니라 가사의
내용을 반영해 전체적인 분위기를 표현하면서 표정 연기의 비중이 대폭
올라갔다. 불과 2년 전인 2014 MAMA 무대에서 격렬한 춤을 추며 상의를
찢었던 그는 〈Lie〉를 통해 내면의 어둠으로 점점 고통 받는 사람을 춤으로
표현했다.

그리고 뭐라 한마디로 정의하기 어려운 이 정서를 표현하는 과정에서 나
온 지민의 보컬은 그 자신뿐만 아니라 방탄소년단에게 새로운 표현 수단
이 됐다. 그의 얇고 여린 목소리를 적극적으로 드러내고 여기에 어두운 분
위기가 입혀지면서, 퇴폐적이라고도 할 수 있을 만큼 독특한 느낌을 지닌
목소리가 완성됐다. 지민의 이 목소리는 당장 〈피 땀 눈물〉의 첫 소절에서
곡의 분위기를 단번에 잡는 역할을 했다. 지민은 이렇게 이야기한다.

—— 〈Lie〉의 녹음이 진짜 너무 어려워서, 중간에 노래를 한번 배우고 나
　　서 〈피 땀 눈물〉 녹음을 했던 걸로 기억해요. 뭔가, 사람들이 좋아
　　할 만한 새로운 목소리를 낼 수 있겠더라고요.

이어서 지민은 그가 이 과정에서 얻은 것을 한마디로 압축했다.

—— 그런데 시간이 지나니까 그런 목소리로만 부르는 건 또 싫더라고
　　요. '이것만 보여 주게 되는 건 아닌가' 잠깐 고민도 했던 것 같아요.

이렇듯 새로운 도전을 향한 지민의 의욕은 점점 강해졌다.

이 곡을 연습하고
안무를 배우다 보니까
뭔가 미묘한 감정이 들었어요.
그 매력에 빠져서,
무대를 하는 게 즐거웠어요.

지민

나머지 멤버들과는 또 다르게, 뷔는 솔로곡을 낸다는 것 자체가 그에게는 해내야 할 숙제였다. 드라마 「화랑」 촬영과 앨범《WINGS》 작업을 병행하는 것은 큰 부담이었을뿐더러, 솔로곡을 발표한다는 압박감 또한 그를 누르고 있었다. 뷔가 당시를 회상했다.

—— 생각보다 책임감이 너무 무거웠어요. 이러다 혹시 내가 이 곡을 안 좋아하게 되면, 그게 무대에서도 드러날 것 같더라고요. 그래서 〈Stigma〉를 진짜 좋아하도록 노력했어요. 작업하면서 더 유심히 곡을 듣고 준비했죠. 저 자신이 너무 부족하다는 느낌을 많이 받아서, 더 열심히 해야겠다고 생각했어요. 특히 무대에서 라이브를 할 때 곡을 잘 살릴 수 있도록.

〈Stigma〉에 담긴 뷔의 목소리는 이 곡과 친해진 과정의 결과물이다. 뷔는 이 곡에서 자신이 어린 시절부터 듣던 재즈 스타일의 보컬을 시도한다. 도입부에서 평소 팀의 멤버로 노래를 부를 때보다 좀 더 깊고 무거워진 그의 보컬이《WINGS》의 분위기를 이어 가는 한편, 앞의 트랙들에 비해 조금은 느슨한 멜로디 라인은 분위기가 확연하게 달라지는 이다음 곡, 즉 슈가의 〈First Love〉를 잇는다. 그리고 후렴구의 가성은 하나의 곡으로서 〈Stigma〉에 짙은 인상을 남기는 결정적인 역할을 한다. 재즈의 다소 나른한 분위기가 가미된 이 곡은 가성을 통해 앞의 곡들과는 또 다른 방식으로 《WINGS》의 깊은 감정을 표현한다. 뷔는 다음과 같이 설명한다.

—— 그 가성 처리가 애드리브였어요. 원래는 가성 없이 곡이 완성되려다 아무리 들어도 심심하길래…. 회사에서는 그 전의 것도 좋다고 하셨지만 색깔이 명확하지 않은 것 같아서, 제가 녹음 중에 "애드리브를 하나 짰는데 한번 불러 봐도 될까요?" 하면서 시도했는데, 반응이 좋아서 곡에 들어갔어요. 이 곡에서 포인트는 하나 살려서 그래도 다행이다 싶었죠, 하하.

〈Stigma〉를 거치며 뷔는 자신의 목소리가 가진 색깔과 음악적 취향을 곡에 반영하는 방법을 보다 다듬었고, 이는 훗날 〈Intro : Singularity〉, 〈Blue & Grey〉 등과 같이 그가 작업한 곡들에 새겨지는 뷔만의 스타일이 된다. 〈Stigma〉에서처럼 그는 자신의 작업에 대해 원하는 이상을 그리고, 그것을 향해 계속 욕심을 낸다. 뷔는 이렇게 덧붙였다.

—— 저는… 그냥, 아직까지도 무대 욕심이 많은 것 같아요. '욕심'이 어
 떻게 보면 안 좋은 단어인데, 무대를 향한 욕심은 아티스트에게는
 제일 좋은 단어예요. 저는 그 욕심으로 음악을 하는 거고요.

뷔가 아티스트로서 자신을 정립해 나가는 사이, 슈가는 반대로 음악에 대한 애증을 한창 반복하고 있었다. 슈가는 당시를 이렇게 기억한다.

—— 〈First Love〉를 작업할 때 제 첫 믹스테이프를 같이 작업하고 있
 었어요. 그래서 사실 〈First Love〉와 믹스테이프에 실린 〈So Far
 Away〉Feat. SURAN는 나란히 붙어서 가는 곡이기도 해요. 근데 솔직
 히, 그 작업을 할 때 든 생각은 '아, 음악 하기 싫다'였어요, 하하. '난
 음악을 좋아하는 게 아니었어. 난 음악을 싫어해.' 할 줄 아는 게 음
 악밖에 없어서 이걸 하고는 있지만, 진짜 하기 싫다고 생각했죠.

슈가의 고민은 《WINGS》가 방탄소년단에게 필요했던 이유, 그러니까 '화양연화' 시리즈의 성공 이후 그들이 어떻게 살아야 할 것인가에 대한 고민과 직결돼 있었다. 슈가가 말을 이었다.

—— 감정 소모가 너무 심했어요. 기분이 한 번은 바닥 끝까지 내려갔다
 가, 그다음엔 미친 듯이 위로 날아가고…. 저는 제가 크게 부담을
 느낀 적은 없다고 여겼는데, 지금 보면 그게 다 부담감 때문이었던
 것 같아요. 어쨌든 굉장히 성공을 했고, 앞으로도 잘돼야 하고. 그
 때는 그런 생각들로 혼란스러워했던 것 같아요. 삐끗하면 진짜 떨

어지겠다 싶었으니까.

슈가가 절박한 심정으로 작업했던 '화양연화' 시리즈는 큰 성공으로 돌아
왔다. 그리고《WINGS》발매 약 2개월 전인 2016년 8월 발표했던 슈가의
첫 믹스테이프《Agust D》*1는 그가 음악을 해 온 이래로 쌓아 두었던 감정
들을 한차례 털 수 있는 계기가 됐다.

그 무렵 슈가는 자신이 연습생 때 바라던 것들을 이미 다 이루었는지도 모
른다. 하지만 인생도 음악도 계속된다. 이 시점에서 슈가는 〈First Love〉로
자신이 음악을 시작하게 만든 것, 어린 시절의 피아노에 대한 이야기를 꺼
냈다. 그는 과거를 되돌아보면서 그때마다 음악, 더 나아가 자신을 위로했
던 모든 것들을 떠올린다.

> 박살 난 어깰 부여잡고 말했지
> 나 더 이상은 진짜 못 하겠다고
> 포기하고 싶던 그때마다 곁에서 넌 말했지
> 새꺄 너는 진짜 할 수 있다고

마치 어둠이 엄습하듯, 큰 성공보다 더 큰 불안이 다가오고, 슈가는 그 순
간까지의 자신을 만들어 온 음악에 대한 토로로 이에 답한다. 그러고 나서
야 슈가는 음악에 대한 앞으로의 감정을 규정할 수 있었다.

── 그 시점부터 제가 음악을 '일'이라고 얘기한 것 같아요. 그 전까지
는 음악이 소중하다고 말했고, 저 또한 그렇게 생각을 했어요. 그러
니까 어떻게 가벼운 마음으로 할 수 있겠어요? 그때부터 의식적으
로 일이라고 생각하고 했죠. 그래서 저는 제가 음악을 되게 싫어하

1　당시 방탄소년단 멤버들의 믹스테이프는 글로벌 음원 공유 플랫폼인 사운드클라우드(SoundCloud)를 중심으로
　발표되었으며, 그중 일부 믹스테이프는 현재 다수의 음원 플랫폼에서 솔로 앨범의 형태로 제공되고 있다.

는 줄 알았어요. 한동안 음악도 잘 안 들었고. 그래도 그 외중에 음악적인 스펙트럼이 좁아지는 건 또 싫어서, 한 번에 몰아서 듣고….

슈가는 여기까지 이야기하고 잠시 말을 끊었다. 그리고 다시 말했다.

── 근데 최근에 사람들을 좀 만나서 대화를 하는데, 제가 음악 얘기밖에 안 하고 있더라고요. 하하. 저보다 되게 연세가 많은, 음악 하시는 분을 뵀는데, 그분이 저한테 그러시더라고요. 음악을 정말 좋아하는 것 같다고.

슈가는 〈First Love〉를 만들 때 앨범 내에서 자신의 곡이 배치되는 위치를 고려해 곡의 분위기를 정교하게 조율했다. 그는 이 곡이 어둡고 우울한 분위기를 띤 앞의 곡들을 이어 가면서도, 앨범의 흐름에 변화를 줄 수 있기를 원했다. 그래서 처음에는 나직한 내레이션과도 같은 랩과 잔잔한 건반 연주로 어두운 분위기를 가져가다 바이올린, 첼로 등 현악기가 계속 추가되면서 점점 폭발적인 분위기를 연출한다.

슈가가 음악을 일로 받아들이려 했던 것은 사실 음악을 더 잘하기 위한 방법이었을지도 모른다. 그는 자신의 감정을 보다 넓고 다양한 시각에서 표현할 수 있는 법을 익혀 가고 있었다.

슈가의 〈First Love〉가 멤버들의 솔로곡 중 가장 드라마틱한 전개를 보이는 반면, 그다음 곡인 RM의 〈Reflection〉은 이 앨범 전체에서 가장 고요하고 사색적이다. 총 15곡이 수록된 《WINGS》 앨범의 중반, 7번 트랙인 〈Reflection〉에서 RM의 이런 선택은 그 자신뿐만 아니라 방탄소년단에게 필연적이었을지도 모른다. 이 앨범을 만들 당시 그들은 정말로 사색할 순간이 필요했다. RM이 말문을 열었다.

── 2015년 말부터 촉발됐던 여러 논란들로 제 혼란이 극에 달한 시점이었어요.

방탄소년단의 인기가 높아지던 시점은 그들에 대한 논란, 또 논란을 이유로 한 사이버불링이 점점 더 심해지던 때이기도 했다. 한동안 RM이 흐린 날, 특히 비 오는 날을 좋아하게 됐던 이유다.

──── 그냥, 비 내리면 기분이 좋은 거예요. 사람들과 함께 있으면서도 우산에 가린 얼굴 때문에 나를 못 보는 게 너무 좋았어요. 그때는 뭔가, '나도 세상에 속해 있다'는 기분을 되게 받고 싶었나 봐요.

⟨Reflection⟩은 거리를 오가는 사람들의 소리로 시작하고, RM의 목소리는 거기서 홀로 부각된다. 사방에 사람들이 있지만 결국 자기 혼자인 느낌. RM은 이렇게 설명한다.

──── 같이 있지만 혼자 있는 것 같고, '이건 뭘까' 하는 기분. 분명히 우리는 잘되고 있고, 나는 뭔가를 계속하고도 있는데, 혼자서 땅 파는 거 같은…. 되게 모순적이었어요. 그렇지만 멤버들이랑 있으면 웃기고, 그래서 또 그런 생각들은 좀 놔두고 웃을 수 있는.

어둠 속에서 사람들은 낮보다 행복해 보이네
다들 자기가 있을 곳을 아는데
나만 하릴없이 걷네
그래도 여기 섞여 있는 게 더 편해
밤을 삼킨 뚝섬은 나에게 전혀 다른 세상을 건네

⟨Reflection⟩의 가사에서처럼, 뚝섬을 찾아 홀로 있기 좋아하면서도 "그래도 여기 섞여 있는 게 더 편해"라며 사람의 온기를 필요로 하는 이의 고민. 많은 모순과 혼돈 속에서도 언제나 의지가 되는 멤버들과의 우정. RM은 자신의 복잡한 감정을 파고들면서 스스로가 어떤 사람인지 알아 나갔고, 음악에 그런 자신을 반영할 수 있었다.

〈Reflection〉을 기점으로 그는 자기 내면에 관한 사색을 담은 고요한 음악들을 발표하기 시작했다. 앞서 2015년 3월 발표했던 첫 믹스테이프 《RM》*과 대비되는 분위기의 곡들이 많은 두 번째 믹스테이프 《mono.》** 또한 이 무렵부터 만들어졌다. RM이 당시를 회상했다.

———《mono.》에 실린 곡들은 대부분 2016년에서 2017년 초에 나왔어요. 나중에 그걸 다듬어서 발표한 거고요. 그러다 보니까 2018년 10월에 《mono.》를 발표할 때는 '이걸 지금 내야 되나?' 하기도 했어요. 그럼에도 불구하고 '그때의 나를 짚고 가야 한다, 짚고 넘어가지 않으면 안 된다'고 생각했죠.

다른 멤버들이 그러하듯 RM 역시 그 시기를 거친 뒤에야 스스로에 대한 답을 조금 더 찾을 수 있었다.

——— 지금 생각하면…, 어떻게 보면 그때가 제가 한 '직업인'으로서 모습을 찾아가는 시점이 아니었나 싶어요. 직업을 가진 어른의 모습이 처음으로 조금씩 나타나기 시작한 때였어요.

그리고 공교롭게도, RM은 언젠가부터 비 오는 날이 싫어지고, 더 이상 홀로 뚝섬에 가지 않게 된다.

정국의 〈Begin〉부터 RM의 〈Reflection〉까지 이어지는 솔로곡들의 흐름, 다시 말해 자신이 어떻게 지금의 내가 되었는가에 대한 탐구로부터 현재의 내가 가진 고민을 마주하는 방법까지를 한 번에 이어 들으면, 제이홉의 솔로곡 〈MAMA〉***는 이 곡만 따로 들었을 때와는 또 다른 느낌으로 다가온다.

Time travel 2006년의 해
춤에 미쳐 엄마 허리띠를 졸라맸지

제이홉이 자신과 춤과 그의 어머니와의 관계를 돌아보는 것으로 시작하는 이 곡은《WINGS》의 다른 솔로곡들처럼 자신이 현재까지 지나온 과정을 되짚는다. 그런데《WINGS》앨범 전체를 들으면,〈MAMA〉는 성장한 한 개인의 근본에 무엇이 있는가에 대한 이야기이기도 하다. 제이홉은 이렇게 말했다.

—— 그때 저나 회사에서나, 지금 제가 얘기해야 할 건 이거라고 생각했어요. 정말 필요한 시점이었던 거예요.

제이홉이 어머니의 이야기를 꺼내게 된 계기부터가 방탄소년단의 당시 상황과 관련이 있었다. 그는 말을 이었다.

—— 방탄소년단이란 팀이 글로벌한 반응을 좀 받기 시작하고 있었고, 그러면서 지금 내가 이 자리까지 올 수 있었던 이유 중 하나를 찾아본 거죠. 가족 덕분에 내가 버틸 수 있었고, 가족 중에서도 엄마가 너무 많은 도움을 주셨고, 그래서 어머니에 대한 이야기를 하고 싶었어요. 그때만, 또 그때의 나만이 표현할 수 있는 방식이었던 것 같아요.

제이홉이 가족을 통해 자신의 시작점을 깨닫고, 그것이 방탄소년단의 제이홉으로 연결되는 과정은 방탄소년단이 있기까지 멤버들이 겪었던 여정이기도 했다. 그러면서, 각자의 고민과 해결에 대해 노래하던《WINGS》의 솔로곡들은 이 곡〈MAMA〉를 통해 본격적으로 다른 시점으로 넘어간다.〈Intro : Boy Meets Evil〉에서 어둡고 모호한 감정을 풀어내던 제이홉이〈MAMA〉에서 긍정적이고 유쾌하게 자신에 대해 풀어낸 결과는, 앨범의 첫 곡부터 멤버들의 솔로곡 메들리까지 어두운 감정과 분위기가 지배하는《WINGS》가 남기는 'hope'희망이기도 했다. 앨범 발표 후 열린 방탄소년단의 콘서트「2017 BTS LIVE TRILOGY EPISODE III 'THE WINGS TOUR'」에서도〈MAMA〉는 공연의 분위기를 활기차게 전환시키는 역할

을 했다. 이에 대해 제이홉이 설명을 더했다.

—— 뮤지컬 느낌을 주고 싶었어요. 어머니 이야기이기도 하고, 퍼포먼
스적으로는 순수하면서도 춤으로 음악이 표현될 수 있길 원했어요.
공연에서 보여 줘야 하니까, 곡을 만들 때도 퍼포먼스를 많이 고려
했던 면이 있는 것 같아요.

이처럼 멤버들은 솔로곡에서 개인의 심경을 과거보다 더욱 깊게 표현하면
서도, 한 팀의 멤버로서 각자가 해야 할 일을 했다. 진의 솔로곡 〈Awake〉
는 전체적인 앨범 구성 내에서의 솔로곡의 역할과 개인이 전달하고자 하
는 바가 가장 선명하게 대비된다.

일곱 솔로곡 안에서, 〈Awake〉는 에필로그와도 같다. 잔잔한 오케스트라
연주로 시작하는 편곡은 어두운 분위기 속에서 다양한 감정을 표현한 앞
선 솔로곡들의 흐름을 마무리짓는 느낌을 주고, 가사 "이 어둠 속을 그냥
걷고 또 걷고 있어"는 각각의 솔로곡에서 멤버들이 《WINGS》 작업 시기
에 겪은 어려움을 헤쳐 나가는 과정을 연상시킨다.

반면, 진의 입장에서 〈Awake〉는 그의 새로운 시기를 알리는 프롤로그와
도 같았다. 다른 멤버들과 마찬가지로 그 역시 《WINGS》를 만들 즈음 고
민에 빠져 있었다. 진은 이렇게 이야기한다.

—— 〈Awake〉는 그때 제 상황에 딱 맞는 노래였어요. 사실 좀 우울하던
시절이었거든요. '내가 이 일을 잘할 수 있을까' 생각하던 때였어
요. 전에 했던 다른 고민들이 다 떠나가니까, 또 다른 고민을 하던
시기였던 거죠.

믿는 게 아냐
버텨 보는 거야

할 수 있는 게

나 이것뿐이라서

〈Awake〉의 첫 가사는 당시 진의 내면을 그대로 드러낸다.

—— 좀 더 잘해야 하고, 그런데 능력은 안 되고, 그래도 뭔가 하고는 싶
고…. 그런 때였어요. 멤버들을 보면서 부러웠어요. 멜로디도 쓸 수
있고, 가사도 쓸 수 있으니까.

진의 고민에는 환경적인 영향도 있었다. 아직 작곡을 하고 있지 않던 그가
곧장 음악 작업을 시작하기는 여러모로 여의치 않았다.

—— 그때까지 제가 다른 멤버들이 작곡하는 걸 본 적이 없었어요. 서로
민망하잖아요. 비트 틀어 놓고 녹음하려면 큰 소리도 나야 하고….
다른 멤버들도 공개된 곳에서 작업하면 아무것도 안 나온다고 얘
기하는 경우가 많아요.

이렇듯 〈Awake〉는 그 자체가 '화양연화' 시리즈 이후 달라진 방탄소년단
의 상황과, 그만큼이나 달라진 고민을 보여 준다. 상업적 성공을 어느 정도
이루면서 진의 고민은 창작 활동을 중심으로 한 자신의 팀 내 역할로 바뀌
었고, 곧 작업 여건을 갖출 수 있었다. 진이 말했다.

—— 그때 처음으로 곡을 만들어 봤어요. 빈방도 생기고 하면서 시도하
게 됐죠.

처음에는 비트에 멜로디를 붙여 보는 것으로 시작했다.

—— 다른 사람들이 어떻게 작업하는지는 잘 모르겠는데, 일단 비트를
듣고 원하는 멜로디를 부르는 것부터 해 보라고 해서 그 조언대로
해 봤어요.

그리고 정말로, 그 과정에서 〈Awake〉가 탄생했다. 진은 이렇게 회상한다.

—— 청구빌딩 2층 전체가 작곡가 방으로 바뀌었는데, 방 앞에 멍하니

앉아서 비트 받은 거 틀어 놓고 흥얼거리다가… 그날 제가 식사 약속이 있었는데, 나가기 10분 전에 나온 멜로디가 '어? 나쁘지 않은데?' 싶은 거예요. 그래서 휴대폰으로 녹음했다가 나중에 남준이랑 작곡가 형에게 들려줬는데, 괜찮다고 하더라고요.

조심스러웠던 곡 작업에 대한 좋은 반응은 그에게 자신감을 불어넣었다. 진이 당시의 기억을 떠올렸다.

—— 작곡가 형이 후렴구 멜로디를 하나 더 가져오기도 했는데, 첫 솔로곡이고 제가 자신감이 붙은 상태여서 피독 PD님부터 여러 분들을 설득해서 제 멜로디로 가게 됐어요. "내가 만든 멜로디로 노래를 부르면 기분이 너무 좋을 것 같다", "이게 정말 나쁜 멜로디가 아니라면 꼭 이걸로 가고 싶다" 하면서 설득했죠.

진은 〈Awake〉의 멜로디가 확정된 뒤 많은 것을 시도했다. 곡의 시작부터 자신의 상황을 솔직하게 밝히는 이 곡의 가사는 그러한 과정에서 나왔다.

—— 방시혁 PD님이랑 솔로곡을 어떤 주제로 할지 얘기하면서 나왔던 내용으로 가사를 쓰다가, 남준이에게 도움을 요청했어요. 제가 쓰던 걸 보여 주면서 '이런 느낌으로, 돌려서 말하지 않는 가사가 있었으면 좋겠다' 했어요.

진은 자신의 솔로곡을 통해서 정말로 'Awake', 다시 말해 '깨어났다'고 할 수 있는 분기점에 도달했다.

—— 〈Awake〉를 부르려고 연습실에서 계속 하루에 한두 시간씩 따로 연습을 했어요. 그러다가 투어를 다닐 때 이 곡을 하면서 노래가 많이 늘었죠.

그리고 콘서트 「2017 BTS LIVE TRILOGY EPISODE III 'THE WINGS TOUR'」에서 진은 자신의 솔로곡을 부르면서 전에 경험해 보지 못했던 감정을 느낀다.

—— 콘서트 첫날, 그걸 부를 때 정말 너무 좋았어요. 제가 처음으로 쓴 멜로디였고, 첫 솔로곡이었으니까. 뭔가, 제가 다 준비해서 무대에 나간 것 같은 거예요. 그래서 다른 멤버들의 마음을 그때 이해했죠. 내가 쓴 곡을 사람들 앞에서 부르면 기분이 이렇게 좋다는 걸.

진의 경험처럼 방탄소년단은 《WINGS》를 작업하며 자신의 고민을 바라보고, 그것을 헤쳐 나가는 과정을 겪으며 스스로에 대해 알아 갔다. 소설 『데미안』의 바로 이 문장처럼.

새는 알에서 나오기 위해 투쟁한다.
알은 새의 세계다.
누구든 태어나려고 하는 자는 하나의 세계를 파괴해야 한다.

어나더 레벨　Another Level

방시혁은 종종 "어나더 레벨"이라는 표현을 쓰곤 했다. 그의 주변 사람들에게 데뷔 전 방탄소년단의 멤버들을 소개할 때, 방탄소년단의 퍼포먼스가 멋지게 나왔을 때, 그리고 방탄소년단이 앞으로 도달할 위치에 대해 설명할 때.
그가 무슨 근거로 그 작은 회사의 신인 그룹이 '어나더 레벨', 그러니까 '차원이 다른 수준'이 될 것이라고 말했는지는 모른다. 그가 방탄소년단이 지금처럼 될 것이라고 예측했을 것 같지는 않다. 그건 예언자의 영역이다. 다만 방시혁이 앨범 《WINGS》의 발표가 방탄소년단을 다른 차원another

제가 처음으로 쓴 멜로디였고,
첫 솔로곡이었으니까.
그래서 다른 멤버들의 마음을 그때 이해했죠.
내가 쓴 곡을 사람들 앞에서 부르면
기분이 이렇게 좋다는 걸.

진

level으로 데려갈 순간이 될 것이라고 생각했음은 분명해 보인다. 그렇지 않으면, 그가 이 앨범을 제작하며 벌인 일들은 좀 터무니없어 보이는 것이었으니까.

방탄소년단 멤버들이 《WINGS》의 준비에 돌입할 즈음, 빅히트 엔터테인먼트는 이 앨범의 제작 과정을 담은 도서 『윙즈 콘셉트 북』WINGS Concept Book의 작업에 착수했다. 2017년 6월 출간된 이 도서는 멤버들이 《WINGS》 앨범을 준비하며 느낀 감정을 인터뷰를 통해 구체적이고 솔직하게 담은 것은 물론, 이 앨범을 기획한 첫 순간부터 「2017 BTS LIVE TRILOGY EPISODE III 'THE WINGS TOUR'」의 서울 공연에 이르기까지 《WINGS》가 완성되는 모든 과정을 담았다. 심지어 멤버들이 착용한 의상들까지 모두 사진으로 촬영해 수록했다.

한국 대중음악 산업의 일반적인 기준에서, 《WINGS》 앨범 발표 전의 방탄소년단에게 이런 작업은 소위 '가성비'가 맞지 않는 일이다. 소속사 입장에서는 아티스트의 스케줄을 며칠 빼서 일반적인 화보 개념의 포토북을 만드는 것이 수익적인 측면에서 훨씬 낫다. 한국의 아이돌 그룹이 앨범 제작부터 투어까지 최소 6개월 이상이 걸리는 일정을 모두 따라가는, 크고, 두껍고, 하드 케이스에 담긴 책을 낼 이유는 도저히 없었다.

『윙즈 콘셉트 북』과 함께 기획되어 이듬해 유튜브에서 공개한 다큐멘터리 콘텐츠 「번 더 스테이지」Burn The Stage도 마찬가지다.[2] 빅히트 엔터테인먼트는 방탄소년단의 해외 투어를 따라가며 공연의 모든 과정을 영상으

2 2018년 3월 유튜브를 통해 「번 더 스테이지」 총 8편의 에피소드가 순차 공개되었으며, 미공개 장면들을 추가하고 영화화한 「번 더 스테이지 : 더 무비」(Burn The Stage : The Movie)가 2018년 11월 세계 70여 개 국가 및 지역에서 동시 개봉되었다. '번 더 스테이지' 시리즈 이후에도 투어 등 방탄소년단의 주요 음악 활동은 '브링 더 소울'(Bring The Soul, 2019), '브레이크 더 사일런스'(Break The Silence, 2020), 'BTS 모뉴먼트 : 비욘드 더 스타'(BTS Monuments : Beyond The Star, 2023)와 같은 다큐멘터리 콘텐츠 및 영화로 꾸준히 제작·공개되고 있다.

로 담았다. 영상에는 멤버들이 공연 때문에 탈진해 쓰러지거나, 퍼포먼스에 대한 의견 차이로 갈등을 빚는 장면들이 고스란히 담겼다. 역시 업계의 일반적인 경향과는 다른 결정이었다. 멤버들 간의 친밀성을 뜻하는 '케미'chemistry가 팬덤은 물론 기획사에서도 흥행을 위한 필수 요소로 꼽히는 이 산업에서, 왜 군이 긴 시간을 들여 아이돌이 고통 받고 서로 충돌하는 모습을 담아야 하는가.

그러나 《WINGS》와 관련된 빅히트 엔터테인먼트의 결정들은 명확한 일관성을 띠고 있었다. 《WINGS》 발매에 이어 『윙즈 콘셉트 북』이 출간되었고, 추후 공개될 다큐멘터리 콘텐츠와 영화가 한창 제작되는 사이, '방탄소년단'을 뜻하던 'BTS'에는 'Beyond The Scene'이라는 의미가 더해졌다. 방탄소년단과 아미의 새로운 BI Brand Identity가 2017년 7월 5일 공개된 것이다. 이로써 한국뿐만 아니라 전 세계의 누구나 팀의 이름을 쉽게 기억하게 만들고, 팀의 의미는 보다 다양한 영역을 오갈 수 있도록 확장했다.

이것은 빅히트 엔터테인먼트가 그리는 방탄소년단의 미래였다. 전 세계적으로 누구나 그 이름을 쉽게 알도록 해야 할 글로벌 스타. 그리고 그 기록이 크고, 두껍고, 하드 케이스에 담긴 책에 실릴 만한 위상을 가진 아티스트.

'화양연화' 시리즈 이후 방탄소년단의 인기는 세계적으로 치솟았다. 하지만 트위터나 유튜브에서의 뜨거운 반응이 실제로 어느 정도의 성적으로 돌아올지는 알 수 없었다. 방탄소년단 이전에도 한국 아이돌의 뮤직비디오는 유튜브를 통해 글로벌한 인기를 얻고 있었다. 그러나 한국 아이돌의 주 무대는 아시아였고, 그 외 지역에서는 음악 산업적 측면에서 크게 주목할 만한 성적을 거두었다고 하기 어려웠다.

그런데 빅히트 엔터테인먼트는 마치 방탄소년단이 곧 전 세계 각국의 주요 음악 시상식에서 'BTS'로 호명될 것을 염두에 둔 것처럼 움직였다.

무엇보다 〈피 땀 눈물〉*은 이 무모한 시도의 근거였다. 〈피 땀 눈물〉에는 당시 방탄소년단을 이미 좋아하고 있던 사람들, 심지어는 방탄소년단을 아직 모르는 사람들까지도 좋아할 만한 요소가 모두 들어 있었다. 앞선 《화양연화 pt.1》의 〈쩔어〉가 그랬듯 〈피 땀 눈물〉은 곡의 도입부가 그대로 이 곡의 하이라이트가 되면서 시작부터 음악에 집중하도록 만들었고, 비트는 당시 세계적인 트렌드였던 뭄바톤 Moombahton 을 활용했다.

하지만 노래를 부르는 멤버들의 목소리는 곡을 시작하는 지민의 목소리처럼 위태로웠고, 효과음의 사용이나 울림을 적절히 활용한 믹싱으로 곡 전체에 어두운 분위기를 깔아 놓았다. 비트는 몸을 들썩이게 하는데, 무대 위의 인물들은 마치 유혹에 흔들리듯 아슬아슬한 감정을 표현한다. 방탄소년단 고유의 어둡고 진지하고 다이내믹한 매력을 좋아하는 아미도, 유튜브를 통해 방탄소년단을 이제 막 알게 된 남미의 리스너도 이 곡 〈피 땀 눈물〉에 매료될 부분이 심어졌다.

방시혁은 이 모든 것들이 '유혹'이라는 키워드로 집약될 수 있음을 깨닫는 순간 〈피 땀 눈물〉의 모든 것을 떠올렸다. 성공을 이룬 방탄소년단이 새로운 세계를 맞이한 것처럼, 청춘이 어른의 세계로 가는 과정에는 유혹이라 할 수도 있는 많은 선택의 갈림길이 있다. 완전한 고통도, 쾌락도 아닌 그 경계에 선 감정을 아슬아슬한 유혹으로 풀어내면서 〈피 땀 눈물〉에 필요한 모든 것들이 그려졌다.

〈쩔어〉에서는 성공을 위해 땀 흘리는 멤버들이 쉴 새 없이 크고 역동적인 동작을 하며 뛰어다녔다면, 〈피 땀 눈물〉은 멤버들이 거의 한자리에 선 채 자신의 목을 조르는 듯한 제스처를 취하며 표정 연기를 하고, 몸을 훑는다. 《WINGS》 앨범의 전곡을 듣지 않았거나, 데뷔부터 이어진 방탄소년단의 앨범 속 서사를 모르는 이들에게 이 모든 것들은 이유를 알 수 없는 퍼포

먼스일 수도 있다. 하지만 이 퍼포먼스가 어떤 느낌을 주는지는 누구나 쉽게 알 수 있었다. 바로, 섹시함.

그렇게 〈피 땀 눈물〉은 복잡한 요소들을 통해 직관적인 이미지를 만들어냈고, 그 이미지를 통해 다시 복잡한 메시지를 전한다. 방탄소년단이 섹시한 퍼포먼스를 하는 것은 분명했지만, 노래 속에서 그들은 상대방을 적극적으로 유혹하는 대신 오히려 유혹당하는 데서 오는 아슬아슬함을 전달한다. 이것은 대중음악 산업에서 남성 아티스트가 통념적으로 갖는 이미지를 뒤엎는 것이기도 했다. 이런 부분들을 하나씩 파고들다 〈피 땀 눈물〉의 가사와 뮤직비디오의 의미가 궁금해지면, 이제는 유튜브에서 '방탄소년단'이나 'Bangtan Boys', 'Bulletproof Boy Scouts' 대신 'BTS' 세 글자만 입력하면 됐다.

그리고, 전 세계 사람들이 'BTS'를 검색하기 시작했다. 《WINGS》 앨범은 2016년 가온차트 기준 75만 1,301장의 출하량을 기록, 그해 앨범 순위 1위에 올랐다. 이미 폭발적인 성장을 기록했던 《화양연화 pt.2》의 세 배에 가까운 수치다. 동시에 《WINGS》는 '빌보드 200' 차트에 26위로 진입했다. 당연히 한국 아티스트 중 역대 최고의 성적이었고, 이 앨범은 그때까지 유일하게 '빌보드 200'에서 2주 연속 차트인을 기록한 한국 아티스트의 앨범이 됐다.

그러나 이 놀라운 성적조차 《WINGS》 발표 이후 방탄소년단에게 일어난 무언가를 다 설명하지는 못한다. 이 앨범의 발매 약 4개월 뒤 시작된 「2017 BTS LIVE TRILOGY EPISODE III 'THE WINGS TOUR'」는 12개 국가 및 지역에서 진행되며 명실상부한 '월드 투어'의 위상을 갖춘다. 앞선 「2016 BTS LIVE '花樣年華 ON STAGE : EPILOGUE'」가 아시아 지역에서만 개최되었던 반면, 이 투어에는 칠레, 브라질, 미국, 호주 등이 추가됐

고 그중에서도 미국은 세 개 도시에서 열렸다.

이것은 투어의 시작일을 기준으로 보면 9개월 만에, 투어와 투어 사이의 공백으로는 불과 6개월 만에 일어난 급격한 변화였다. 방탄소년단은 과거 「2015 BTS LIVE TRILOGY EPISODE II. THE RED BULLET」 투어로도 이들 지역에서 공연한 적이 있지만, 당시는 몇천 석 규모의 작은 무대였다. 그러나 「2017 BTS LIVE TRILOGY EPISODE III 'THE WINGS TOUR'」에서는 공연장의 규모 자체가 달라졌다. 이 투어로 방탄소년단은 당시까지는 정식 프로모션 활동을 하지도 않았던 미국에서 아레나급 공연장에 입성한다. 투어를 위해 미국에 입국했을 즈음, 그들은 하나의 '현상'이 되기 시작했다. 『빌보드』^{Billboard} 매거진은 뉴저지주의 뉴어크에서 열린 방탄소년단의 공연을 다루며 그들을 다음과 같이 소개했다.

> 공연 내내 그들을 뜨겁게 응원하며 환호하는 아미와 함께, 일곱 멤버들은 월드 투어 「2017 BTS LIVE TRILOGY EPISODE III 'THE WINGS TOUR'」 여정 중 미국 공연의 포문을 열었다. 콘서트는 이들의 폭발적인 에너지를 보여 주는 여러 히트곡들, 그리고 전무후무한 성과를 기록한 《WINGS》 앨범의 자아 성찰적인 곡들로 세 시간 가까이 채워졌다.

이 모든 현상이 가리키는 것은, '새로운 시대의 시작'이었다. 방탄소년단은 《WINGS》 때까지 앨범에 영어 곡을 싣지도, 미국이나 남미 지역을 상대로 이렇다 할 프로모션을 하지도 않았다. 미국과 영국의 인기 아티스트들처럼 타 언어권 국가에도 큰 영향을 미치는 글로벌 미디어의 뒷받침을 받을 수도 없었다.

그럼에도 다양한 계기로 방탄소년단을 알게 된 사람들이 빠르게 늘어났

고, 그들은 트위터와 유튜브를 통해 방탄소년단에 대해 파고들기 시작했다. 「2017 BTS LIVE TRILOGY EPISODE III 'THE WINGS TOUR'」를 앞둔 2017년 1월, 칠레의 국영방송사 TVN은 공연 티켓을 사기 위해 밤새 티켓 판매처 앞에서 대기하는 자국의 아미들을 뉴스로 다루기도 했다. 어느 나라에서든 아미가 되면 한국의 아미가 그렇듯 방탄소년단에게 뜨겁게 열광했고, 한국에서 아미의 수가 급격하게 늘어나는 만큼 해외에서도 똑같이 급속도로 아미가 늘어났다.

원하는 건 사랑뿐

그러나 정작 방탄소년단 멤버들은 《WINGS》 발표 후 자신들의 인기를 크게 체감하지 못했다. 사실, 신경 쓰지 않았다는 것이 더 정확한 표현일 듯하다. 제이홉에 따르면 《WINGS》 이후 일어난 전 세계적인 반응을 멤버들이 알고는 있었기 때문이다. 그는 이렇게 회상한다.

── 돌아오는 결과들이, 뭔가 달랐어요. 해외 매체에서 오는 반응들이
 좀… '다른 세계' 같았죠.

하지만 세상이 어떻게 변하든, 그들의 세계는 크게 달라지지 않았다. 정국이 말했다.

── 음…, 저는 늘 하던 걸 하는 거잖아요. 그리고 전보다 계속 발전해
 야 하니까, 노력을 해서 하나하나 앨범을 내고 있던 거라서 솔직히
 체감은 잘 안 됐어요. 그런데 결과가 매번 더 좋아지고, 그게 수치
 상으로도 보이고 앞의 기록들이 계속 깨지니까, 얼떨떨하고 신기
 하긴 한 거예요. 그래서 '내가 잘하고 있나 보구나' 하는 정도. 성적

같은 거 신경 쓰지 말고 그냥 우리 하던 거 하자 생각했어요.

뷔도 정국과 크게 다르지 않았다고 이야기한다.

—— 저는 인기를 실감하는 게 되게 많이 늦었어요. 그저 멤버들끼리 즐겁게 떠드는 게 좋았죠.

그리고 지민에 따르면, 방탄소년단의 이런 태도는 그들이 만들어 온 고유의 특성이기도 하다.

—— 누가 들으면 건방진 소리라고 할지도 모르겠는데, 저는 딱히 인기를 실감하면서 지낸 적이 많지 않았던 것 같아요. 언제 한번, 인기에 대한 질문을 받고 제가 "인기가 실감나지 않는다는 건 이제 팬분들에 대한 실례일 것 같다"라고 표현을 한 적이 있어요.[3] 근데, 그 전까지는 "야, 우리 인기 많아졌어!" 이러면서 활동한 적이 없었어요. 저희는 팀과 관객이라는 세상 안에서만 살았으니까요. 사실 지금도 마찬가지고요. 그러다 보니까 저희 공연장이 점점 커지는 건 눈에 보였지만, 인기가 많아졌다는 느낌은 별로 없었어요.

《WINGS》 이후로 치솟는 인기는 심지어 슈가에게 경각심을 일으키기까지 했다. 슈가는 이렇게 말한다.

—— 저는 저희에 대한 반응을 웬만하면 안 보려고 해요. 그때는 더 그랬어요. 그런 걸 보면 '내가 자아도취에 빠져서 나태해지진 않을까' 하는 생각이 좀 강했던 것 같아요.

방탄소년단이 《WINGS》 앨범을 내기까지 겪었던 일들을 감안하면, 슈가의 태도는 필연적인 것이었을지도 모른다. 《WINGS》에서 멤버들의 솔로곡을 지나 이어지는 유닛곡들과 단체곡들의 가사를 일부 발췌하면 다음과 같다.

3 2017년 9월 18일, 앨범 《LOVE YOURSELF 承 'Her'》 발매 기념 기자 간담회.

난 너무 어려운걸 이 길이 맞는지

정말 너무 혼란스러 never leave me alone

_〈Lost〉[•]

지금 내가 내는 소리 bae

누군가에게 개소리 bae

까는 패턴 좀 바꾸지 bae

_〈BTS Cypher 4〉^{••}

온 천지 사방이 HELL YEAH

온라인 오프라인이 HELL YEAH

_〈Am I Wrong〉^{•••}

—— 무대에 저희가 서면 야유하는 사람들도 있었어요. 그러니까 아직

도 우리를 공격하는 사람들이 꽤 많다는 생각이 들었던 거죠.

여기서 슈가가 말한 무대들 중에는 한국의 주요 음악 시상식인 MAMA
도 있었다. 그보다 약 2주 전인 2016년 11월 19일 열린 MMA에서 방탄소
년단은 세 개의 대상 중 하나인 '올해의 앨범' 부문에서 수상했고, 이로써
데뷔 후 처음으로 대상의 영예를 안았다.^{••••} 이어서 2016년 12월 2일, 이
날 MAMA에서는 '올해의 가수' 부문을 수상하게 된다. 하지만 시상식의
주인공이 된 그 순간에도, 그들은 어떤 사람들에게는 증오의 대상이었다.
SNS 등 온라인상에서는 방탄소년단이 공연을 하거나 수상하는 날 집단적
인 사이버불링을 가하는 이들도 있었다.

지민이 MAMA에서 공연할 당시의 심경을 들려주었다.

—— 저는 우리 무대를 보여 준다는 데에 자부심을 되게 많이 느끼면서

공연을 했어요. 지켜보는 분들이 많았던 것 같은데 '자, 봐라!' 하는 느낌으로요. 하하.

지민의 이 말처럼, 방탄소년단은 MAMA에서 "봐라!"라고 당당히 외칠 만한 퍼포먼스가 필요했다. 방탄소년단이 2014년 처음 MAMA 무대에 섰을 때, 그들은 지치고, 절실했고, 화가 나 있었고, 아미를 제외한 모든 사람들의 시선을 맞받아치고 싶어했다. 하지만 더 이상 그럴 필요가 없어졌다. 누구도 그들을 무시하지 못했다. 2년 전 블랙비와 나눠 썼던 공연 시간은 11분 이상의 단독 퍼포먼스로 늘어났다.

대신 그들은 증명해야 했다. 아미의 열렬한 지지를 통해 수상한 '올해의 가수'라는 자격에 대한 증명. 여전히 야유를 보내는 사람들 앞에 보란 듯이 설 수 있는 자격에 대한 증명. 그것은 단지 '잘한다'가 아니라 '압도적이다'라는 반응을 이끌어 내야 했다.

그리고, MAMA에서 방탄소년단은 퍼포먼스[*]가 시작된 순간부터 모든 사람들이 그들에게서 눈을 뗄 수 없게 만들었다. 정국이 하늘에 매달려 있었으니까. 놀라움이 가시기 전 시작된 제이홉의 격렬한 독무. 뒤이어 등장한 지민은 붉은 천으로 두 눈을 가린 채 홀로 춤춘다. 제이홉이 다시 등장하면서 두 사람은 나란한 구도로 춤을 추고, 잠시 후에는 7명이 모두 모여 〈피 땀 눈물〉을 시작한다. 이 곡이 끝난 뒤 이어지는 퍼포먼스^{**}에서 뛰는 바닥에 털썩 주저앉은 채 상의를 젖혀 자신의 등을 드러냈고, 거기에는 마치 두 날개가 떼어진 것 같은 상처가 깊게 패어 있었다.

이렇게 그들은 〈피 땀 눈물〉 뮤직비디오에서 보여 준 환상적인 순간들을 이 무대에서 재현하면서 MAMA를 압도할 충격적인 순간을 만들어 냈다. 그리고 〈피 땀 눈물〉을 중심으로 《WINGS》 앨범 전체에 흐르는 무겁고 압도적이며 매혹적인 분위기로 공연장을 휘감았다. 〈Intro : Boy Meets

Evil〉 등을 활용한 제이홉과 지민의 솔로 퍼포먼스가 듀오로 연결되며 분위기를 고조시켰고, 〈피 땀 눈물〉로 이어지면서 쌓인 그 긴장감을 대규모 댄서들을 활용한 〈불타오르네〉^{FIRE}를 통해 폭발적인 힘으로 바꾸었다. 지민은 이렇게 이야기한다.

—— 그때 췄던 춤이 어떻게 보면 제가 딱 잘할 수 있는 쪽이었던 것 같아요. 연출이라든가 곡의 분위기에서도. 그래서 저도 제가 이 곡을 정말로 표현해 내려고 한다는 느낌을 스스로 많이 받았어요. 나도 한 사람의 퍼포머로서 곡을 표현하고 있다는 그 기분이 굉장히 좋았고요.

지민의 이 말은 방탄소년단이 MAMA를 통해 얻어 낸 결과이기도 하다. 수많은 눈들이 지켜보는 시상식에서 그들은 MAMA의 역사에 두고두고 인상적인 이미지로 남을 순간들과, 아슬아슬한 긴장감이 폭발적인 강렬함으로 이어지는 구성과, 공연 전체를 압도하는 퍼포먼스를 선보였다. 아미와 아미가 아닌 사람들 모두가 보는 시상식에서 방탄소년단은 그들이 대형 시상식을 책임질 수 있는 퍼포머임을 입증했다.

뷔는 2016년 그들의 첫 대상을 다음과 같은 마음으로 받아들였다.

—— 뭔가, 기적 같았다고 해야 할까요. 솔직히 말하면 수상 후보에 오른 것만으로도 좋았거든요. 그런데 상을 받고 나서 개인적으로 든 생각은 '역시 방탄은 승리한다, 누가 뭐래도 방탄은 승리한다'.

뷔의 표현대로 방탄소년단은 승리했다. 단지 수상을 해서가 아니라, 승자의 자리에 오를 자격을 증명했기 때문이다.

—— 저는 늘 '언젠가 우리는 상을 받을 거야' 생각하면서 이 길을 걸어왔거든요. 나는 방탄소년단이라는 그룹에 나를 담았고, 이 멤버면 우린 승리할 것 같다는 믿음이 있었어요. 이 사람들이랑 같이하면

—

—　뭔가, 기적 같았다고 해야 할까요.
　　그런데 상을 받고 나서 개인적으로 든 생각은
　　'역시 방탄은 승리한다,
　　누가 뭐래도 방탄은 승리한다'.

　　뷔

—

—

성공할 것 같다는.

뷔가 멤버들에 대해 가진 확신은 방탄소년단이 증오를 뚫고 올라갈 수 있는 이유였다.

─── 멤버들도 그렇지만 저는 빅히트가 저의 첫 번째 회사고, 첫 회사에서 데뷔를 한 거잖아요. 다른 팀이나 회사들은 어떤지 들은 적도 없었고. 그래서인지 그냥, 우리 멤버들을 보면 뭔가… 무서울 게 없었어요. 예를 들면 학교에 가서도 "우리 형이야"라고 자랑할 수 있는 사람들이어서. 처음부터 이 사람들은 저에게 연예인이었어요.

함께하면 무서울 게 없는 기분. 이 연대감은 방탄소년단의 일곱 멤버들뿐만 아니라 방탄소년단과 아미 또한 강력하게 묶었다. 《WINGS》 앨범은 그들이 이런 관계가 되어 가는 과정을 음악으로 표현한 결과물이기도 하다. 멤버 각자의 솔로곡은 그들의 내면에 있는 불안과 고민을 드러낸 고백이고, 〈Lost〉부터 〈21세기 소녀〉까지의 유닛곡과 단체곡은 그들이 모여 세상에 하고 싶은 말을 꺼내는 과정이며, 〈둘! 셋!〉^{그래도 좋은 날이 더 많기를}은 그들이 아미에게 전하는 메시지다.

방탄소년단이 공식적으로 팬에게 전하는 메시지를 담은 이 곡 〈둘! 셋!〉^{그래도 좋은 날이 더 많기를}의 가사는 "꽃길만 걷자/ 그런 말은 난 못 해"로 시작한다. 고립된 개인이 모여 그들의 고통에 대해 세상에 노래하고, 더 나아가 그들의 노래를 들어 준 사람들과 만난다. 하지만 그들이 팬들에게 해 줄 수 있는 말은, 자신들 때문에 겪은 고통을 알지만 앞으로도 좋은 일만 있기는 어려울 것이라는 고백이다. 그럼에도 불구하고 이 곡은 "슬픈 기억 모두 지워/ 서로 손을 잡고 웃어"라는 가사로 마무리된다.

이처럼 《WINGS》 앨범은 방탄소년단 멤버들이 세상에 나와서 아미를 통해 하나의 공동체를 만드는 과정을 압축한다. 그렇게 혼자 싸우는 것 같았

던 청춘은 〈둘! 셋!〉^{그래도 좋은 날이 더 많기를}의 이 가사처럼 자신이 홀로 걷지 않았음을 깨닫는다.

> 더 좋은 날을 위해
> 우리가 함께이기에

그리고 이 순간, 방탄소년단의 역사는 곧 아미와 함께하는 역사가 된다. 아티스트의 행보에 자신의 일처럼 깊게 몰입하는, 팬덤에 대한 기존의 개념만으로는 설명할 수 없는 강력한 연대감을 가진 집단의 등장이었다.

그래서 '화양연화' 시리즈부터 《WINGS》에 이르는 약 2년의 여정은 '사랑'으로 귀결된다. 제이홉이 첫 대상을 수상할 때 느낀 감정은 성공에 대한 성취감이나 경쟁심에서 누군가를 이겼다는 마음이 아니었다. 제이홉은 말한다.

—— 사랑을 받는다는 느낌이 딱 정점을 찍은 시기였던 것 같아요. '우리가 고생을 했구나', '열심히 했다' 하는 생각이 들게 해 준 상이었죠.

MAMA에서 '올해의 가수' 부문을 수상했을 때 멤버들과 마찬가지로 눈물을 보였던 정국은 그 순간 자신의 옆을, 그리고 관객석에 있는 팬들을 둘러보았다.

—— '이야, 고생했다.' 우리가 이때까지 해 왔던 것들이 주마등처럼 스쳐 지나갔어요. 멤버들이 곁에 있고, 아미들이 관객석에서 응원해 주는 모습이 복합적으로 다가오니까 그런 생각부터 들더라고요.

슈가는 이 사랑이 자신들에게 무엇을 주는지를 이야기했다.

—— 이제는 간간이 팬들의 반응을 봐요. 좀 많이 보죠, 하하. 자존감을 끌어 올리려고요. 나라는 사람이 사랑받고 있다는 걸 알아야겠다는

생각이 들어서.

방탄소년단은 절실하게 성공을 원했다. 그러나 그 성공이 현실로 다가왔을 때, 그들이 바라게 된 것은 아이러니하게도 결국 사랑이었다. 그러니까, 아미에게 이런 감정을 느끼는 것 말이다.

지민은 2016년 자신의 생일을 음악 프로그램의 사전 녹화 현장에서 맞이했다. 당시 현장에 있던 아미들이 그에게 생일 축하 노래를 불러 줬고, 그날 그는 평소 생일을 크게 중요하게 생각하지 않았지만 이제 중요해졌다고 이야기했다. 지민에게 그 이유를 묻자 그는 이렇게 답한다.

─── 원래 저에게 제 생일은 '누군가가 축하해 주면 좋은 거', 딱 거기까지였던 것 같아요. 생일이라는 핑계로 친구들 한 번 더 볼 수 있는 거, 아니면 나한테 관심 가져 주는 거? 하하. 그런 게 좋았지, 그다지 의미 있게 여기진 않았어요. 그런데 제가 좋아하는 사람들, 내가 위하고 싶은 사람들이 눈앞에 있는데, 그 사람들이 저를 도리어 축하해 주는 거예요. 그 기분은… 말로 표현하기 어려워요.

그리고 친구에게

방탄소년단의 2016년이 '승리'와 '사랑'의 기록으로 끝난 뒤, 세상이 방탄소년단을 주목하게 된 2017년의 첫 번째 소식은 많은 사람들이 예상치 못했던 것이었다. 2017년 1월, 방탄소년단이 지난 2014년에 발생했던 세월호 참사의 유가족으로 구성된 416가족협의회에 1억 원을 기부한 사실이 언론을 통해 알려졌다.

이 일은《WINGS》의 '외전' 격으로 2017년 2월 발표한 스페셜 앨범《YOU

NEVER WALK ALONE》의 타이틀곡 〈봄날〉*이 세월호 참사에 관한 노래로 해석되는 계기가 됐다. "보고 싶다"로 시작하는 〈봄날〉의 가사, 뮤직비디오 속 산더미처럼 쌓인 옷가지 등은 여객선 세월호의 침몰로 세상을 떠나거나 신원을 확인할 수 없게 된 304명을 향한 그리움을 표현한 것으로 받아들여졌다. 그들 중 대부분이 수학여행 중이던 고등학생이어서 더욱 그러했다. SBS 시사 프로그램 「그것이 알고 싶다」는 세월호 3주기를 돌아보는 2017년 4월 방영분에서 〈봄날〉을 BGM으로 사용하기도 했다.

그러나 방탄소년단이 〈봄날〉에 담긴 구체적인 의미를 설명한 적은 없다. 《YOU NEVER WALK ALONE》 발표 며칠 후 콘서트 「2017 BTS LIVE TRILOGY EPISODE III 'THE WINGS TOUR'」를 시작하며 가진 기자 간담회에서, 이 곡의 의미를 묻는 질문에 '감상하는 이들의 해석에 맡기고 싶다'는 취지로 짤막하게 답변한 정도다.

RM에 따르면, 〈봄날〉은 친구에게 보내는 이야기에서 시작됐다.

———— 그 곡 가사를 쓸 때, 정말로 제 친구들에게 쓰려고 했던 기억이 나요. 저를 떠나간 친구들, 그리고 가끔 보긴 하지만 멀리 있어서 같은 하늘 아래여도 어떻게 보면 다른 곳에 있는, 그런 친구들.

그리고 〈봄날〉의 또 다른 작사가인 슈가는 보다 구체적인 감정을 담았다.

———— 그냥 되게 미웠어요, 그 친구가.

슈가가 말을 이었다.

———— 진짜 보고 싶은데 볼 수가 없어서요.

훗날 슈가는 2020년 5월 발표한 두 번째 믹스테이프 《D-2》의 수록곡 〈어땠을까〉 Feat. 김종완 of NELL**에 〈봄날〉의 가사 일부를 인용, 두 곡이 같은 친구에 관한 이야기임을 암시하기도 했다. 슈가에게 그 친구는 "내가 정말 사랑하는 친구"였다. 하지만 두 사람의 관계는 여기에 다 옮길 수 없는 많은 일들

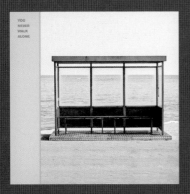

YOU NEVER WALK ALONE

THE 2ND SPECIAL ALBUM
2017. 2. 13.

TRACK

01 Intro : Boy Meets Evil
02 피 땀 눈물
03 Begin
04 Lie
05 Stigma
06 First Love
07 Reflection
08 MAMA
09 Awake

10 Lost
11 BTS Cypher 4
12 Am I Wrong
13 21세기 소녀
14 둘! 셋! (그래도 좋은 날이 더 많기를)
15 봄날
16 Not Today
17 Outro : Wings
18 A Supplementary Story : You Never Walk Alone

VIDEO

 〈봄날〉
MV TEASER

 〈봄날〉
MV

 〈Not Today〉
MV TEASER

 〈Not Today〉
MV

로 멀어졌고, 서로를 더 이상 볼 수 없게 됐다. 슈가가 친구에 대한 그리움을 견디지 못했을 때, 그는 연락처를 수소문해 친구를 만나려고도 했다. 하지만 결국 만날 수 없었다.

—— 힘들 때 기댈 데라고는 그 친구밖에 없었는데…. 제가 연습생이었을 때 같이 이야기하면서 "야, 나 데뷔나 할 수 있을까?" 그러다 엉엉 울고, "세상 다 씹어 먹어 버리자!" 하면서 서로 다짐도 하고. 그런데 그 친구는 지금 어떻게 살까…. 그래서 미웠어요.

〈봄날〉을 쓰기까지, 슈가는 수많은 고통과 상처를 입었다. 그 시간들을 통과해서 그는 현재에 이르렀다. 그런데 그의 친구는 이제 옆에 없다. 슈가에게 〈봄날〉은 회한이라기엔 너무나 뜨거운 그 감정을 어떻게든 정리하는 과정이었다. 그것은 결과적으로 스스로에 대한 위로가 되었다.

—— 그때만 해도, 제가 음악을 들으면서 위로를 받아 본 기억이 언제인가 싶을 정도로… 되게 오래됐었어요. 그래서 그땐 몰랐죠. 지금은 알게 됐지만.

You know it all
You're my best friend
아침은 다시 올 거야
어떤 어둠도 어떤 계절도 영원할 순 없으니까

슈가가 그랬던 것처럼 〈봄날〉은 수많은 사람들에게 위로의 노래가 되었다. 세월호 참사 이후 한국에서 봄은 더 이상 따뜻하고 행복한 계절만을 의미하지 않는다. 특히 4월은 이 참사로 인해 여전히 트라우마를 갖고 있는 사람들에게는 "잔인한 달"이 됐다. 이와 관련해 RM이 말했다.

—— 미술을 공부하면서, 잔인한 봄에 대해 다루는 작가들이 많다는 걸

알게 됐어요. T. S. 엘리엇이 시 「황무지」에서 "4월은 잔인한 달"이라고 한 것처럼. 그런 작품들을 접하면서 '왜 봄이 잔인하다는 생각을 못 했을까' 했거든요. 그렇지만, 어떻게 보면 겨울 끝에 오는 게 봄이기도 하니까. 그리고 〈봄날〉은 어떤 '그리움'에 관한 곡이니까…. 그래서 이 곡을 좋아해 주시는 것 같아요.

RM의 말처럼 〈봄날〉은 이제 한국인에게 봄을 의미하는 노래가 되었다. 이 곡은 지금까지도 멜론의 주요 차트인 '톱 100'에 자리 잡고 있을 뿐만 아니라, 매년 봄이 되면 다시 그 순위가 오를 만큼 꾸준한 사랑을 받고 있다. 결과적으로, RM이 〈봄날〉의 작업에 참여하면서 바랐던 일이 일어난 것이다.

—— 한국 사람들 사이에서 오래갈 수 있는 노래를 만들고 싶었어요.

RM이 〈봄날〉을 작곡한 과정을 들어 보면 이 노래에 관한 모든 일들은 공교로운 우연 같기도 하다. 그는 이렇게 회상한다.

—— 아직까지도 거의 유일무이한 경험인데, 처음 멜로디를 쓰고 나서 '이거다'라는 확신이 왔어요. 연륜 있는 뮤지션분들이 가끔 5분 만에 나오는 곡이 있다고 하시는데, 저는 그게 〈봄날〉이었어요.

416가족협의회 기부부터 《YOU NEVER WALK ALONE》 앨범으로 이어지는 일련의 시기는 방탄소년단에게 중요한 분기점이 되었다. 〈봄날〉은 세월호 참사를 직접적으로 다루지는 않았다. 하지만 당시는 물론 지금까지도, 그와 비슷한 일로 상처 입은 사람들을 위로하는 보편성을 띤다. 동시에 방탄소년단은 416가족협의회 기부를 통해, 사회의 일원으로서 자신들이 할 수 있는 것을 하겠다는 의지를 전달했다.

《YOU NEVER WALK ALONE》에 수록된 또 다른 신곡 〈Not Today〉에서 방탄소년단은 이 세상의 모든 약자들, 가사에서처럼 "All the underdogs in

the world"에게 응원의 메시지를 전한다.

> 승리의 날까지 (fight!)
> 무릎 꿇지 마 무너지지 마

'화양연화' 시리즈에서부터 《WINGS》와 《YOU NEVER WALK ALONE》
에 이르는 앨범들은 연대가 불가능한 것 같던 개개인이 공동체를 통해 연
대의 가능성을 발견하고, 더 많은 사람들의 세상에 관심을 갖는 청춘의 성
장기가 됐다. 그리고 현실의 방탄소년단은 이후에도 기부 등 세상에 보다
적극적으로 기여하는 방법을 찾았다.

이것은 방탄소년단이 아미에게서 받은 사랑을 조금이나마 돌려주는 일이
기도 했다. 그들은 아미에게 이제는 자신들이 앞장설 수 있게 되었음을 보
여 주었다. 그리고 단지 같이 걷는 것을 넘어서 보다 의미 있는 길을 제시
했다. 공동체로서 함께 뭉쳐 싸우고 승리하는 것뿐만 아니라, 공동체 바깥
의 세상에 관심을 갖고 유의미한 일을 찾는 것. 언제나 자신들이 하고 싶
은 말을 세상에 외치던 방탄소년단은 이제, 타인의 이야기에 귀 기울이기
시작했다.
RM은 이 무렵 방탄소년단이 세계에 대해 갖게 된 인식을 이야기했다.

—— 우리 음악을 듣는 사람들을 위해서든, 저 자신을 위해서든, '나는
　　나를 둘러싸고 있는 이 세상에 대해서 할 말이 있어야 한다'라고 스
　　스로를 다그쳤어요. 제 시작은 나스랑 에미넴이었으니까. 어찌 보
　　면 우리가 되게 불안하고 모순적인 위치에 있다고도 할 수 있지만,
　　그럼에도 불구하고 할 말은 계속 있지 않겠나….

알을 깨고 나와 보니, 세상은 무한히 넓고 할 수 있는 일들도 너무나 많았다. '올해의 가수'가 된 뒤에도 말이다.

CHAPTER 5

A FLIGHT
THAT NEVER LANDS

‖‖ ‖ ‖ ‖ ‖ ‖ ‖ ‖ ‖ ‖‖‖

착륙 없는 비행

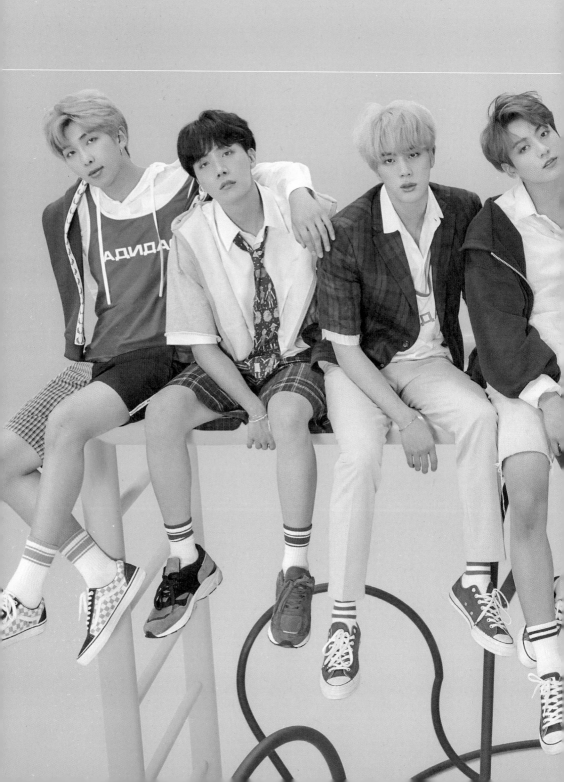

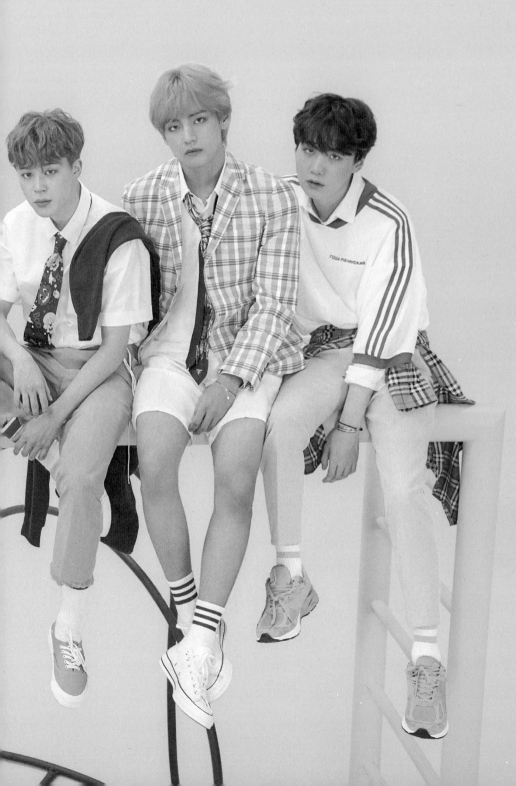

‖ ‖ ‖　 ‖　　　‖　　　　　A FLIGHT THAT NEVER LANDS　　‖　 .　　‖　　 ‖　 ‖ ‖

2018년 5월 20일

방탄소년단은 2018년 5월 20일^{현지 기준} 미국 라스베이거스의 MGM 그랜드 가든 아레나^{MGM Grand Garden Arena}에서 열린 빌보드뮤직어워드^{Billboard Music Awards, 이하 'BBMAs'} 무대에 올랐다. 이 시상식에서 그들은 며칠 전 발표한 새 앨범 《LOVE YOURSELF 轉 'Tear'》의 타이틀곡 〈FAKE LOVE〉의 무대를 최초로 선보일 예정이었다.

이는 방탄소년단이 1년 전 시상식 첫 참석과 '톱 소셜 아티스트'^{Top Social Artist} 부문 수상에 의의를 두었던* BBMAs에서 드디어 처음으로 자신들의 퍼포먼스를 선보이는 순간**이기도 했다. 그리고 이날 방탄소년단은 2년 연속 '톱 소셜 아티스트' 부문을 수상했고, 《LOVE YOURSELF 轉 'Tear'》는 그들의 첫 '빌보드 200' 1위 앨범이 된다.

그러나 방탄소년단에게 크나큰 영광이 시작되던 이 시점에, 그들은 팀 역사상 가장 심각한 위기를 겪고 있었다. 이것은 2018 BBMAs로부터 약 7개월 뒤인 12월 14일, MAMA를 통해 알려졌다.

방탄소년단이 MAMA에서 3년 연속 '올해의 가수' 부문을 수상한 이날, 제이홉은 수상 소감을 말하던 도중 눈물을 흘리며 이렇게 이야기했다.

> 저는…, 이 상을, 받아도 울었을 거고 안 받아도 울었을 거 같아요, 올해는. 너무 많은 고생을 했기 때문에, 그리고 여러분들에게 너무 많은 사랑을 받았기 때문에. 꼭 보답을 해 드리고 싶었어요, 정말…. 정말 감사드리고, 지금 이 순간 같이 있는 우리 멤버들에게 '너무 고맙다'라는 말을 해 주고 싶어요.

이어진 다른 멤버들의 수상 소감을 들으며 이미 울고 있던 진이 떨리는 목소리로 말을 꺼냈다.

> 어, 되게…, 올해… 초가 생각이 나는데요. 올해 초에 저희가 되게, 심적으로 많이 힘들었었어요. 그래서… 저희끼리 얘기를 하면서 해체를 할까 말까 고민도 했고…, 근데, 다시 마음을 정말 다잡고, 이렇게 좋은 성적을 낼 수 있게 돼서… 너무 다행이라고 생각하고…. 다시 마음 다잡아 준 우리 멤버들에게 너무 고맙고, 저희 항상 사랑해 주시는 아미들에게 너무 감사하다고 얘기하고 싶습니다.

"해체". 지금은 물론이고 2018년 초의 방탄소년단에게도 가장 어울리지 않는 단어였다. 《LOVE YOURSELF 轉 'Tear'》에 앞서 2017년 9월 발표한 《LOVE YOURSELF 承 'Her'》는 그들의 첫 밀리언 셀러 앨범이었고, '빌보드 200' 차트에서도 최고 순위 7위를 기록했다. 그러나 방탄소년단이 가파르게 하늘로 치솟고 있던 그때, 정작 그 주인공들은 끝이 보이지 않는 바닷속으로 추락하는 것 같은 상태에 놓여 있었다. 슈가는 당시 팀의 분위기를 이렇게 요약했다.

—— '그만두자'라는 말을 다들 하고 싶은데, 꺼내질 못했던 거예요.

보헤미안 랩소디

방탄소년단이 해체의 위기에서 벗어난 2018년 말, RM은 영국의 전설적인 록 밴드 퀸 Queen의 일대기를 다룬 영화 「보헤미안 랩소디」 Bohemian Rhapsody,

²⁰¹⁸를 관람했다. 이 영화를 보며 RM은 방탄소년단이 겪었던 많은 일들이 자신의 머릿속을 스쳐 지나갔다고 말한다.

───── 프레디 머큐리^{Freddie Mercury}가 멤버들과 다투면서 '앨범, 투어, 앨범, 투어'를 반복하는 게 힘들다고 하잖아요. 그러니까 브라이언 메이^{Brian May}가 한마디하고요. 그 장면을 보면서 되게 많은 생각이 들었어요.

RM이 언급한 이 장면에서 프레디 머큐리는 정신적으로 코너에 몰린 모습으로 묘사된다. 그는 퀸의 인기만큼이나 바쁜 스케줄과 사생활까지 파헤치는 언론, 이로 인해 자신에게 쏟아지는 온갖 오해와 비난에 지쳐 있었다. 앨범과 투어가 반복되는 생활을 더 이상 원치 않는다고 말하는 그에게 브라이언 메이는 이렇게 받아친다.

그게 밴드가 하는 일이야. 앨범, 투어, 앨범, 투어.[1]

방탄소년단 역시 퀸처럼 "밴드가 하는 일"을 피할 수 없었다. 시간을 조금 거슬러 돌아가 보면, 그들은 2017년 2월 앨범 《YOU NEVER WALK ALONE》을 발표하고 다시 그해 9월 《LOVE YOURSELF 承 'Her'》를 발표하는 사이, 콘서트 「2017 BTS LIVE TRILOGY EPISODE III 'THE WINGS TOUR'」를 10개 국가 및 지역에서 총 32회 진행했다.

그리고 《LOVE YOURSELF 承 'Her'》 발표 후 1개월도 채 지나지 않아 일본과 대만, 마카오에서 「2017 BTS LIVE TRILOGY EPISODE III 'THE WINGS TOUR'」의 남은 공연 5회를 소화했다. 그중에는 일본의 교세라 돔 오사카^{Kyocera Dome Osaka}에서 열린, 방탄소년단의 데뷔 이래 첫 돔 공연도

1 "That's what bands do. Album, tour, album, tour."

포함되어 있었다.

뒤에서 다시 다루겠지만, 약 2주 뒤인 11월 19일^{현지 기준} 이들은 미국 3대 음악 시상식 중 하나로 로스앤젤레스의 마이크로소프트 시어터^{Microsoft Theater}에서 열린 아메리칸뮤직어워드^{American Music Awards, 이하 'AMAs'}에서 한국 아티스트로는 최초로 단독 무대를 가졌다.[*] 그리고 연이어 NBC, CBS, ABC 등 미국 3대 방송사의 간판 쇼 프로그램에도 모두 출연했다.[2]^{**}

귀국해서는 MAMA, MMA 등 국내 여러 시상식에서 선보일 퍼포먼스를 준비했고, 무대를 펼쳤다. 게다가 앞선 월드 투어의 대장정을 마무리하는 콘서트 「2017 BTS LIVE TRILOGY EPISODE III 'THE WINGS TOUR' THE FINAL」을 총 3회 진행했다. 이어서 국내 방송사들의 각종 연말 특집 음악 프로그램 및 시상식을 위해 무대 연습을 하고 일정을 소화했으며, 그렇게 맞이한 2018년 초에는 새 정규 앨범 《LOVE YOURSELF 轉 'Tear'》의 작업에 착수해야 했다.

당시의 심경을 묻자 진의 목소리가 조금 높아지며 그들이 느낀 압박과 피로감을 설명했다.

―― 쉬는 날이 정말로 거의 없었어요. 그러니까 사람이 너무 지치면서, 이렇게 사는 게 맞나 싶던 때였죠.

앨범 제작과 홍보 활동, 그리고 투어, 각종 시상식 무대, 다시 앨범 제작⋯. 이처럼 반복되는 일정은 영화 「보헤미안 랩소디」 속 퀸이 그랬던 것처럼 방탄소년단 멤버들을 정신적으로 점점 힘들게 했다. 정확히는, 이들에게는 영화에서 묘사하는 퀸과는 또 다른 고통이 있었다. 방탄소년단은 그 당

2 NBC 「엘렌 드제너러스 쇼」(The Ellen DeGeneres Show), CBS 「제임스 코든의 더 레이트 레이트 쇼」(The Late Late Show with James Corden), ABC 「지미 키멜 라이브」(Jimmy Kimmel Live) 등에 출연해 인터뷰를 하거나 퍼포먼스를 선보였다.

시까지 영국의 록 스타와 한국의 아이돌 그룹, 어느 쪽도 미처 경험해 보지 못한 상황에 놓여 있었기 때문이다.

앞서 언급했듯, 방탄소년단 이전에도 한국 아이돌 그룹은 서구의 대중음악 시장에서 인기를 모으고 있었다. 유튜브에서는 이미 K-pop 뮤직비디오가 인기 콘텐츠 중 하나였다. 그러나 BBMAs에 초대를 받고 수상을 한다거나, 한국어로 발매한 앨범이 '빌보드 200' 차트의 10위 안에 드는 것은 전혀 다른 차원의 일이었다. 방탄소년단은 아시아 시장에서 이미 최고의 인기를 얻고 있던 순간에 또다시, 미국을 비롯한 서구 시장에서 치솟는 인기를 체감하고 있었다.

진은 투어 기간에 자신의 PC를 숙소에 챙겨 가 게임을 하곤 했다. 그가 말했다.

——— 게임은, 게임을 하는 게 아니라 수다 떨려고 하는 기분이었어요. 뭐라도 하면서 시간을 보내야 잠을 잘 수 있으니까요. 외국 나가면 할게 너무 없거든요.

그들에 대한 관심 때문에 숙소 바깥으로 나가는 것 자체가 어려웠기 때문이다. 진은 말을 이었다.

——— 공연 끝나면, 밥 한 끼 먹고, 게임에 접속해서 친구들하고 수다 떨다 나오는 게 거의 전부였어요. 대부분의 시간을 호텔에서만 보내야 했으니까요.

그리고 투어가 끝나고 한국에 돌아오면, 그들의 달라진 일상이 본격적으로 시작됐다. 이에 대해 뷔는 다음과 같이 회상한다.

——— 부담스러웠어요. 전에는 가고 싶은 데에 조용히 갈 수도 있었고, 제가 하고 싶은 걸 그냥 조용하게 할 수 있었거든요. 근데 그즈음부터는 '어어…, 우리가 많이 유명해졌구나' 하는 게 느껴지는 동

시에 '이젠 이런 개인적인 생활도 쉽지 않겠구나'라는 생각이 들기 시작했죠.

뷔가 이런 기분을 느낀 것은 아미들이 보내 주는 성원 때문이 아니었다. 해외에서 방탄소년단이 한국 아티스트로서 거둔 전례 없는 성공은 그만큼이나 커다란 관심이 되어 돌아왔다. 방탄소년단은 단지 아이돌 산업뿐만 아니라 한국 대중음악 산업 전체, 더 나아가 한국 대중 전체의 이슈가 되기 시작했다.

슈가의 이 말처럼 이것은 답이 없는 문제를 풀어야 하는 것 같은 일이었다.

―― 역사책이라는 게 현재의 답안지라고 생각해 보면, 음악 하시던 선배님들이 저희 답안지인 거잖아요. 그런데 저희에게는 또 다른 뭔가가 더 있었던 거죠.

데뷔 이래로 슈가가 아티스트로서 세운 목표는 나름대로 거창했었다. 그는 이렇게 떠올린다.

―― 2016년까지만 해도 저는 공연하러 올림픽 체조경기장 한번 들어가 보고, 대상 한번 받아 보고, 경제적으로는 내 집 한 채에 내가 타고 싶은 차, 이 네 가지면 제가 인생에서 생각했던 목표를 다 이루는 거였어요.

대부분의 아티스트들이 그와 비슷한 꿈을 꾼다. 그런 만큼 실제로 슈가처럼 한국 음악 시상식에서 대상을 받거나 서울 올림픽 체조경기장^{현 KSPO} ^{DOME}에서 공연할 수 있는 아티스트는 극소수다. 그런데 2017년부터 슈가의 현실은 심지어 그의 꿈을 앞지르기 시작했다.

―― 예를 들면 이런 거예요. 제가 갑자기 무협지 속 주인공이 됐고, 거기서 굉장히 강력한 상대를 만났어요. 그래서 '에라, 모르겠다' 하고 때렸는데, 어쩌다 보니 그냥 한 방에 이겨 버린 거죠. 그런 기분이었어요. '아니, 내가 이렇게까지 강한 사람인가? 별로 그렇게 되

고 싶진 않은데.'

슈가는 그때의 심정을 한마디로 요약했다.

── 지금보다도 더 할 게 있다고…?

망설임과 두려움

슈가는 앨범《LOVE YOURSELF 承 'Her'》의 CD에만 수록된 곡 〈Skit : 망
설임과 두려움〉^{Hidden Track}에 당시 느낀 불안을 내비친 바 있다. 이 트랙은
방탄소년단 멤버들이《LOVE YOURSELF 承 'Her'》를 준비하던 도중, 몇
달 전 있었던 2017 BBMAs의 '톱 소셜 아티스트' 수상 발표 영상을 다시
보는 상황을 녹음한 것이다.

BTS가 호명되는 장면을 보며 당시의 기쁨을 얘기하던 멤버들은 어느덧 예
상치 못했던 성공에 대한 감정을 털어놓는다. RM이 "어디를 더 어떻게 올
라가야 되나", "내려갈 땐 얼마나 내려가야 되나" 하는 걱정을 토로하자,
슈가는 말한다. "정작 이게 내려갈 땐, 이게… '우리가 올라온 속도에 비해
서 굉장히 빠르지 않을까'라는 걱정을 되게 많이 했었지, 그때."

World Business 핵심

섭외 1순위 매진

《LOVE YOURSELF 承 'Her'》의 수록곡 〈MIC Drop〉[*]의 가사 일부다. 이
곡은 2017 BBMAs '톱 소셜 아티스트' 수상 당시의 현장음과 그들의 소감
을 그대로 수록한 〈Skit : Billboard Music Awards Speech〉에 뒤이어 등장

LOVE YOURSELF 承 'Her'

THE 5TH MINI ALBUM
2017. 9. 18.

TRACK

01 Intro : Serendipity
02 DNA
03 Best Of Me
04 보조개
05 Pied Piper
06 Skit : Billboard Music Awards Speech

07 MIC Drop
08 고민보다 Go
09 Outro : Her
10 Skit : 망설임과 두려움 (Hidden Track)
11 바다 (Hidden Track)

VIDEO

 COMEBACK TRAILER :
Serendipity

 〈DNA〉
MV TEASER 1

 〈DNA〉
MV TEASER 2

 〈DNA〉
MV

 〈MIC Drop〉 (Steve Aoki Remix)
MV TEASER

 〈MIC Drop〉 (Steve Aoki Remix)
MV

한다. 〈MIC Drop〉에서 묘사하듯 방탄소년단은 그들이 경험하기 시작한 새로운 차원의 성공에 자부심을 느끼고 있었다.

그러나 수상 후일담이라 할 수 있는 〈Skit : 망설임과 두려움〉Hidden Track에서 언급한 것처럼, 큰 영광에는 언젠가는 거기서 내려온다는 불안이 공존했다. 데뷔하자마자 악성 댓글 세례를 받았고, 공개적인 자리에서 직접적으로 모욕을 듣기까지 했던 그들이다. 인기가 치솟았을 때도 문자 그대로 '두들겨 맞는' 처지에 놓이기도 했다. 그들에게 어느 날 갑자기 쏟아진 칭찬과 관심은 기쁨만큼이나 혼란을 안겼다.

슈가는 그때의 심경을 다음과 같이 떠올렸다.

—— 우리를 사랑해 주고 지지해 주시는 분들을 제외하고는 다 적같이 느껴지는 때였거든요. 그래서 우리가 잠깐이라도 삐끗하면 얼마나 비난을 받을까 하는 걱정이 굉장히 컸어요.

슈가의 말은 방탄소년단이 당시 느낀 '망설임과 두려움'을 그대로 보여 준다. 《LOVE YOURSELF 承 'Her'》를 발표한 후, 그들에게는 '빌보드 200' 차트 1위가 더 이상 허황된 목표가 아니었다. 하지만 그곳에 정말로 도착했을 때 과연 무엇을 겪을지 누구도 알 수 없다는 것은, 그들에게 두려움을 안길 수밖에 없었다.

공교로운 사실은, 이때가 방탄소년단이 아미들이 지금껏 보내 준 사랑에 본격적으로 무언가 답하려 한 시기였다는 점이다. 2017년 11월 1일, 방탄소년단은 유니세프UNICEF, 유엔아동기금와 함께 사회 공헌 프로그램 'LOVE MYSELF'러브 마이셀프 3* 캠페인을 시작했다. 현재까지도 이어지고 있는 이 캠

3 아동 및 청소년에게 폭력 없는 안전한 세상을 만들기 위해 유니세프가 2013년 시작한 글로벌 프로젝트인 '#ENDviolence'를 후원하는 캠페인이다. 'LOVE MYSELF' 캠페인을 통해 모금된 후원금은 폭력 피해 아동 및 청소년을 지원하고, 지역사회가 폭력 예방에 힘쓰도록 제도 정비를 촉구하는 데 사용된다.

페인은 방탄소년단이 아미에게 받고 있는 커다란 사랑만큼이나 자신들이 큰 영향력을 미치고 있다는 사실을 깨달은 뒤 내린 결정이었다.

아동과 청소년에 대한 다양한 지원, 그중에서도 특히 폭력에 노출된 이들에 대한 지원 사업은 데뷔 당시부터 10대의 현실을 반영하며 성장했던 방탄소년단의 메시지에도 부합했다. 이는 그들이 앨범마다 그 수익금 일부를 기부하는 것뿐만 아니라 이 캠페인을 적극적으로 홍보한 이유이기도 하다. 자신들의 홍보 활동을 통해 더 많은 사람들이 아동과 청소년 문제에 관심을 가지길 바랐던 것이다.

그러나 2017년 초부터 이 캠페인을 준비하던 기간 사이, 방탄소년단은 BBMAs에 처음으로 초청됐고, 앨범 《LOVE YOURSELF 承 'Her'》는 앞선 《WINGS》가 거뒀던 '한국 아티스트 역대 최초'의 기록들을 모두 큰 차이로 경신했다. '걷잡을 수 없다'는 표현이 어울리는 이 인기는 그들의 모든 움직임에 커다란 영향력만큼이나 막중한 책임을 안겼다. 단지 좋은 의도에서 시작한 'LOVE MYSELF' 캠페인도 자신들의 모든 언행에 사회적 책임감을 가져야 할 또 하나의 이유가 되어 돌아왔다.

슈가는 그들에게 쏟아지던 수많은 관심과 과도한 의미 부여에 부담감이 컸다고 말한다.

—— 그 당시에도 그랬지만 사실 저희는 지금도, 저희에게 붙는 수식어들이 굉장히 부담스러워요. "선한 영향력"이라는 말이나, 저희가 이끌어 내는 많은 경제적 효과에 대한 반응들…. 이렇게 우리가 원치 않게 한참 올라갔다가, 원치 않게 고꾸라질 수도 있으니까요. 그때가 제일 고민 많고 얼떨떨하던 시기였어요.

그리고 슈가는 한마디 덧붙였다.

—— 사람들 앞에서 칼춤 추는 기분이었죠.

한편, 지민은 'LOVE MYSELF' 캠페인을 시작할 무렵 이 캠페인에 참여하

는 것이 세상에 어떤 영향을 미칠 수 있는가를 궁금해하기도 했다.

—— '마음을 바꾸는 힘'이라고 할 수 있을 것 같아요. 사실 제가 RM 형을 찾아가서 물어본 적이 있어요. 형은 이 캠페인을 어떤 생각으로 하느냐고. 갑자기 그게 너무 궁금해서 형한테 간 거죠. 너무 좋은 일이라는 것도 알고 기부도 하지만, 그보다 마음가짐이 더 중요한 것 같아서요.

그리고 RM과 나눈 대화는 지민이 자신이 하는 일에 대한 생각을 다지는 데 영향을 준다.

—— 형이 그러더라고요. "내가 기부를 한 돈으로, 아니면 내가 노래를 불렀을 때, 딱 한 명, 그러니까 여러 명도 아니고 딱 한 명만이라도 삶이 더 괜찮아질 수 있다면, 나는 이 일을 계속하고 싶다"라고. 그 이야기를 듣고 저도 생각이 많이 바뀌었던 것 같아요. 제가 늘 하고 싶었던 일은 사람들과 공연하는 건데, 그 사람들이 나랑 마음을 나누고 행복해져서 '오늘 즐거웠다', '덕분에 기분이 좋아졌다' 하는 작은 감정을 느끼게 해 주는 게 저희가 할 수 있는 일 같아요.

지민의 이 말처럼, 방탄소년단에게 그들의 음악을 듣는 사람들, 아미와의 감정적 교류는 그들이 'LOVE YOURSELF' 시리즈를 계속 작업할 수 있는 중요한 동력이었다.

그 점에서 앨범 《LOVE YOURSELF 承 'Her'》와 이후 발매된 《LOVE YOURSELF 轉 'Tear'》는 각각 방탄소년단의 '외면'과 '내면', 또는 그들을 이끄는 '빛'과 두렵게 만드는 '어둠'과도 같다. 특히 《LOVE YOURSELF 承 'Her'》의 〈Pied Piper〉는 방탄소년단의 팬, 즉 아미로 살아가는 이들이 겪을 법한 일들을 묘사하며 멤버들이 팬의 마음을 이미 알고 있음을 전하고, 타이틀곡 〈DNA〉에서 방탄소년단과 아미의 만남은 "종교의 율법"이자 "우

주의 섭리"로 표현되기도 한다.

제이홉은 이 무렵의 감정을 이렇게 기억했다.

—— 사실, 저희가 심적으로 힘든 상황을 겪고 있다는 걸 알게 하기 싫더
라고요. 그냥 좋은 모습, 좋은 것들을 보여 주고 싶지, 그림자를 보
여 주기가 싫었어요.

제이홉이 원했던 것처럼, 《LOVE YOURSELF 承 'Her'》는 방탄소년단이
아미에게 최대한 즐겁고 좋은 모습을 보여 주기 위해 최선을 다한 앨범
이었다. 그들이 겪고 있던 어려움과 별개로 방탄소년단은 그 전까지의 전
성기를 능가하는 또 한 번의 전성기를 시작하고 있었다. 아미들은 방탄소
년단 역사상 처음으로 앨범 전체가 밝은 분위기에 무게중심을 둔 《LOVE
YOURSELF 承 'Her'》를 즐길 준비가 돼 있었다.

제이홉이 팀의 문제가 점점 심각해지는 와중에도 앨범 작업을 할 수 있었
던 이유를 짐작하며 말했다.

—— 모르겠어요. 뭔가… '2% 부족한' 사명감? 하하. 사실 저희가 그렇
게 많은 생각을 하면서 사는 사람들이 아니었던 것 같아요. 오히려
생각이 많았으면 더 힘들었을 텐데, 되게 단순한 7명이어서 가능했
던 거 아닌가 싶기도 하고. 재밌는 게, 그때도 다들 힘들어하는데
또 프로 정신은 있었어요. 그게 정말 웃겨요. 힘들어서 '아이씨…!'
이러면서도 '아, 그래도 뭐, 할 건 해야지' 하는.

제이홉은 말을 이었다.

—— 누구 한 명쯤은 안 나와야 정상일 정도의 상황에서도, 연습이나 녹
음을 할 때는 다 나오긴 하는 거예요. 표정은 좀 안 좋을 때도 있었
지만, 할 건 하는 거죠.

방탄소년단이 어떻게든 자신들의 일을 해내고, 어떤 상황에서도 아미에

게 강력한 애정과 믿음을 보낼 수 있었던 이유가 무엇인지는 정확히 설명하기 어렵다. 방탄소년단과 아미가 팀의 데뷔 시절부터 함께 겪어 온 일들 때문일 수도 있고, 멤버들의 타고난 성품, 혹은 데뷔 전부터 팬들과 소통하며 감정을 자연스럽게 교류해 와서일 수도 있다.

다만 분명한 건, 어떻게든 연습을 하고 곡과 퍼포먼스를 만들어 낸 그들의 의지가 'LOVE YOURSELF' 시리즈를 방탄소년단의 새로운 영역으로 이끌었다는 점이다.

사랑의 기쁨

방탄소년단이 내부적으로 겪고 있던 일들을 제외하고서라도, 'LOVE YOURSELF' 시리즈는 그들에게 중요한 의미를 갖는다.

2015년부터 2017년 초 내내 폭발적으로 성장한 그들의 인기는 멤버들과 빅히트 엔터테인먼트가 원했던 모든 것들을 현실로 이룰 수 있도록 만들었다. 단적으로, 빅히트 엔터테인먼트의 음악 프로듀서 피독은 'LOVE YOURSELF' 시리즈를 제작하면서 미국에서 이 앨범을 믹싱하는 엔지니어들과 똑같은 장비들을 구입해 자신의 스튜디오에 설치할 수 있었다. 이러한 토대 위에서 방탄소년단은 앨범 전체에서 원하는 사운드의 방향은 물론 곡마다 구체적인 그림을 그려 낼 수 있었다.

《LOVE YOURSELF 承 'Her'》의 타이틀곡 〈DNA〉는 격렬한 퍼포먼스를 선보이는 댄스곡이지만, 동시에 노래 속 화자와 그 상대방과의 사랑을 우주적인 관계로까지 이야기한다. 〈DNA〉의 사운드는 그에 맞춰 비트의 강렬함은 살리면서도 전체적으로 리버브 reverb를 이용해 공간감을 만들어 내

고, 각각의 소리가 차지하는 비중을 줄여 다양한 사운드가 공간을 가득 채우고 이동하면서 전후좌우가 넓게 펼쳐진, 마치 우주의 신비함을 표현하는 것 같은 공간감을 만들어 낸다.

이런 사운드의 방향은 앨범 전체에 흐르는 이야기들을 마치 OST처럼 음악으로 풀어내는 것 같은 느낌을 준다고도 할 수 있다. 앞선 앨범《화양연화 pt.1》의 〈Intro : 화양연화〉와《화양연화 pt.2》의 〈INTRO : Never Mind〉가 각각 농구공을 튕기는 농구 코트, 관객들이 함성을 지르는 공연장 등 공간적 배경에서의 소리를 직접 넣었다면 'LOVE YOURSELF' 시리즈에서는 보다 추상적 개념의 공간을 원하는 사운드로 표현할 수 있게 됐다.

또한《LOVE YOURSELF 承 'Her'》의 첫 곡인 〈Intro : Serendipity〉와《LOVE YOURSELF 轉 'Tear'》의 첫 곡 〈Intro : Singularity〉는 각각 사랑에 대한 상반된 모습을 보여 주는데, 사운드 역시 그에 맞게 전혀 다른 분위기의 공간을 연출한다.

누군가와의 사랑을 "우주의 섭리"로 표현하고, 노래를 부르는 지민이 자기 자신을 "너의 꽃"으로 표현하는 〈Intro : Serendipity〉는 가사처럼 밝고 가벼운 소리들이 공간 곳곳에 배치되면서, 여기에 느린 비트를 통해 마치 지민이 꽃밭에서 춤을 추는 것 같은 이미지를 만든다.

반면, 사랑으로부터 생겨난 괴로움에 대해 노래하는 〈Intro : Singularity〉는 무거운 저음의 비트를 곡 중심에 놓아 어둡고 좁은 공간감을 만들고, 노래하는 뷔가 극과 극의 감정 연출을 전하며 마치 1인극 무대와 같은 분위기를 만들어 낸다.

원하는 것을 구현해 낼 수 있는 기술적 역량 위에, '화양연화' 시리즈부터 2017 BBMAs 참석까지 지속적으로 이어진 미국에서의 인기는 보다 다양한 뮤지션들과의 협업을 가능케 했다.《LOVE YOURSELF 承 'Her'》의

수록곡 〈Best Of Me〉는 2016년 〈Closer〉 Feat. Halsey로 빌보드 '핫 100'에서 12주 연속 1위를 기록한 체인스모커즈 The Chainsmokers의 멤버 앤드류 태거 트 Andrew Taggart와 공동 작업을 했고, 〈MIC Drop〉을 리믹스하기도 했던 DJ 스티브 아오키는 《LOVE YOURSELF 轉 'Tear'》의 수록곡 〈전하지 못한 진심〉 Feat. Steve Aoki에 프로듀서로 참여했다.

이처럼 미국 내 방탄소년단의 인기는 그들이 미국 팝 시장의 트렌드를 만들어 나가는 아티스트들과 교류할 수 있도록 해 주었고, 방탄소년단은 이 때를 계기로 보다 다양한 사운드를 복합적인 방식으로 앨범에 담을 수 있게 됐다. 힙합의 사운드로 한국 아이돌 음악을 하던 팀이 이제는 미국 팝 사운드의 동시대적 트렌드까지 담아낼 수 있었다. 그중에서도 여러 장르의 사운드가 한데 섞여 있는 동시에 이지 리스닝 easy listening이라고 해도 좋을 만큼 경쾌한 팝이기도 한 〈DNA〉는, 방탄소년단이 새로운 위치에 도달했음을 보여 주는 또 하나의 랜드마크였다.

그리고, 방탄소년단 특유의 일하는 방식은 《LOVE YOURSELF 承 'Her'》와 《LOVE YOURSELF 轉 'Tear'》를 어떤 상황에서든 완성해 나갔다. 그 예로 〈DNA〉의 퍼포먼스˚는 곡의 사운드가 그러하듯, 무대의 좌우뿐만 아니라 후렴구에서 강한 비트가 나오는 순간 뒤로 갑자기 물러나거나 하면서 입체적인 움직임을 보여 준다. 단지 사용하는 무대가 넓을 뿐 아니라 그 무대에서 전후좌우로 계속 이동하며 입체감을 주는 퍼포먼스. 그것은 이전에 댄서들을 대규모로 동원했던 〈불타오르네〉 FIRE, 아이돌 그룹 퍼포먼스에 현대무용적 요소를 결합한 〈봄날〉에 이어 그들이 제시하는, 또다시 새로운 스타일의 퍼포먼스였다.

그만큼 어려울 수밖에 없는 안무였지만, 방탄소년단은 팀 내부의 문제가 서서히 수면 위로 올라오던 과정에서도 최대한의 결과물을 내고 있었다.

제이홉은 그 시기 방탄소년단의 역량을 다음과 같이 평한다.

─── 연습을 제일 많이 한 건 데뷔 때였어요. 차근차근 연습을 하면서, 서로가 뭘 맞춰야 하고 뭘 해야 하는지 알게 됐죠. 그래서 'LOVE YOURSELF' 때는 딱 우리가 집중할 수 있는 시간 동안만 연습하는 게 가능해졌어요. 서너 시간? 좀 더 길면 대여섯 시간 안으로만 연습을 했어요. 저희에겐 그런 팀워크가 있었어요.

성공 뒤에 찾아온 개인적인 고민들을 《WINGS》를 거치며 한차례 겪어 넘겼던 멤버들은 《LOVE YOURSELF 承 'Her'》에서 자신들의 발전한 역량을 다양한 방식으로 발휘할 수 있었다.

지민은 《WINGS》의 〈Lie〉에서 보여 주기 시작했던 솔로 아티스트로서의 존재감을 〈Intro : Serendipity〉로 이어 갔다. 그가 말했다.

─── 일단 처음에 키 잡는 것만 해도, 그 곡을 같이 작업한 슬로우 래빗 Slow Rabbit 형이랑 이틀 정도를 상의했었어요. 좀 더 올릴까, 내릴까 하면서. 노래도 어떻게 하면 더 살랑살랑한 느낌을 낼 수 있을지 계속 의논했죠.

그뿐 아니라 지민은 콘서트 등에서 보여 준 〈Intro : Serendipity〉의 무대 퍼포먼스에도 자신이 배웠던 현대무용의 요소를 반영했다.

다른 한편에서는 RM이 《LOVE YOURSELF 承 'Her'》에 수록될 가사들의 전체적인 테마를 잡고 있었다. 그는 이렇게 회상한다.

─── 비유하자면, 이 앨범을 저는 상대방과 첫 만남의 순간이라고 생각했고, 환상의 극대화라고도 생각했어요. 그런 점에선 대중음악에서 다루는 익숙한 주제이기도 하고, 어쩌면 신성한 마음이라고 해도 좋을 만큼 사랑에 빠진 상태에서 이야기하는 거니까 오히려 편하게 만들 수 있었어요. 캔버스에다 분홍색을 먼저 칠해 놓고 그 위

에 그림을 그리는 거나 마찬가지잖아요. 실제로 이 앨범을 준비하고 있을 때 처음 BBMAs에도 가고, 즐거웠죠.

물론 방탄소년단의 모든 앨범이 그래 왔듯, 앨범 작업이 순조롭게만 진행된 것은 아니었다. 소소하게는 지민이 〈Intro : Serendipity〉의 가사를 어떻게 소화할지 고민하는 일도 있었다. 지민은 웃으며 말했다.

———— "난 네 삼색 고양이"와 "넌 내 푸른곰팡이"가 이해가 안 돼서 남준 형에게 물어봤어요. 만약에 형이 여자 친구가 있는데, 형을 '곰팡이'라고 부르면 기분이 좋겠냐고 묻고 그랬죠, 하하. 그런데 우연하게 푸른곰팡이에서 페니실린이란 걸 얻을 수 있었으니까, 그런 걸 알게 되니까 가사가 잘 맞아떨어진다는 생각이 들더라고요. 그래서 편한 마음으로 부를 수 있겠다 싶었어요.

〈Intro : Serendipity〉에 이어지는 다음 곡 〈DNA〉는 타이틀곡답게 훨씬 어려운 문제가 기다리고 있었다. 휘파람과 어쿠스틱 기타로 청량한 분위기를 불어넣고, 동시에 트랩 비트와 EDM적 요소를 더한 〈DNA〉의 사운드는 처음 만들어진 순간부터 그 이상의 대안이 없었다고 해도 과언이 아니었다. 드디어 사랑의 기쁨을 노래하게 된 방탄소년단의 밝은 분위기, 그럼에도 방탄소년단 특유의 터프한 느낌이 함께 살아 있었다. 하지만 이 멋진 편곡에 어울리는 멜로디는 그만큼 나오기가 어려웠다. 지민이 기억을 떠올렸다.

———— 〈DNA〉요? 그때 진짜 웃겼던 걸로 기억하는데. 한창 앨범 준비할 때 방시혁 PD님이 멜로디를 썼는데…, 진짜 별로였거든요, 하하.

지민은 왠지 평소보다 조금 더 즐거워 보이는 표정으로 말을 이었다.

———— 그거 듣고 "아, 우리 큰일났다" 이랬죠. 그럼 그렇다는 걸 방 PD님한테 얘기해야 하잖아요. 그걸 '싫다'고 처음으로 직접 말한 게 저

였어요. 저희가 그때 뮤직비디오 촬영 준비하느라 저는 메이크업이
랑 헤어스타일 미리 점검 중이었고, 멤버들은 연습실에 다 같이 있
다가 그 멜로디를 들었거든요. 그러다 저도 듣고 우리끼리 "이게 뭐
야? 큰일이다", "말도 안 되는 게 왔다", "이러면 안 된다고 얘기해야
한다", 하하. 그래서 남준 형이 회사에 이야기하고, 저는 녹음 스케
줄이 있어서 회사로 갔어요.

그리고, 멤버들의 의견을 전해들은 방시혁이 지민이 녹음 중이던 녹음실
에 들어섰다.

—— 저를 쳐다보시더니, 너도 마음에 안 드냐고 물으시는 거예요. 솔직
히 굉장히 부담스러웠어요, 하하! 그때 느꼈죠. '아, 리더 형이 참
힘든 일을 하고 있구나.'

하지만 지민의 심장도 결코 약하지 않았던 듯하다.

—— PD님이 그러시니까 당황스럽긴 했는데, 어떡하겠어요. "네", 하니
까 저더러 오늘은 이만 들어가라고 하시더라고요. 녹음 안 해도 되
니까 퇴근하라고.

지민의 "네" 한마디가 많은 것을 바꿨다. 방시혁은 〈DNA〉의 멜로디를 새
로 썼고, 그 버전이 지금 우리가 듣고 있는 〈DNA〉다. 이 곡은 발표 직후
방탄소년단의 역사상 최초이자 한국 아티스트로서는 두 번째로 빌보드의
싱글 차트인 '핫 100'에 85위로 진입했으며, 〈DNA〉 뮤직비디오는 당시로
서는 K-pop 역사상 최단 기간인 약 24일 만에 유튜브 조회 수 1억 뷰를
돌파했다.

재미있는 에피소드이기도 하지만, 〈DNA〉에 대한 멤버들의 의견 개진은
방탄소년단의 변화를 보여 주는 것이기도 했다. 그들에게 방시혁은 제작
자이지만, 팀의 비전을 제시하고 음악과 춤에 관련된 모든 것을 가르친 스

승과 같은 존재이기도 하다. 그러나 이제 멤버들은 방시혁이 만든 곡에 대해 뚜렷한 주관을 갖고 이야기하게 됐다. 성공과 함께 따르는 고민들을 헤쳐 온 멤버들의 역량, 그리고 일에 대한 주관은 어느새 몰라보게 성장해 있었다.

〈Intro : Serendipity〉를 시작으로 〈DNA〉, 〈Best Of Me〉, 〈보조개〉에 이르는 《LOVE YOURSELF 承 'Her'》의 첫 네 곡은 방탄소년단의 역사에서 이례적으로 사랑의 설렘과 기쁨, 그리고 열정적인 고백을 담았다. 이 곡들은 사랑이 주는 기쁨을 하나의 테마로 공유하면서도, 곡마다 서로 다른 사랑의 순간과 감정을 표현한다. 〈DNA〉가 운명적인 상대라 믿는 사랑에 대해 긴장감마저 느껴지는 설렘과 환희를 담았다면, 〈Best Of Me〉는 어떤 것도 재지 않는 열정적인 사랑을 말하며, 〈보조개〉는 사랑하는 사람에 대한 온갖 찬사를 담았다.

방탄소년단은 이런 다양한 사랑의 감정을 표현할 수 있는 준비가 돼 있었다. 지민이 밝히는 당시 녹음 과정은 《LOVE YOURSELF 承 'Her'》가 그들의 전 세계적인 성공을 본격적으로 이끈 앨범이 된 이유를 짐작케 한다.

—— 앨범의 곡들이 다 밝은데, 각각 다르게 밝아야 하는 곡이잖아요. 녹음할 때마다 그런 점을 느꼈고, 가사들이 참 많이 도움이 됐던 것 같아요. 부르면서 상상도 많이 했고⋯. 그리고 확실히, 웃으면서 노래 부르면 좀 더 기분 좋게 들리는 게 있어요. 그러면 정말 신나서 노래하는 것 같은 기분이 드는데, 그래서 곡마다 미소의 양도 조절을 하면서 녹음을 했어요. '아, 이 곡은 반쯤만 웃어야지', '이 곡은 많이 웃으면서 노래해야지' 하면서. 그럴 때 특히 가사가 도움이 됐고요. 남준 형이 이 앨범에 가사를 많이 썼는데, 너무 예쁜 가사들이 있었어요.

모든 여건이 준비됐을 때, 멤버들 또한 최상의 역량을 발휘할 준비가 돼 있었다. 어떤 감정이 드는 순간에도 연습실에는 나오는, 그들의 태도가 만든 결과였다.

그러나 《LOVE YOURSELF 承 'Her'》를 만드는 동안에도 방탄소년단 멤버들을 정신적으로 힘들게 해 오던 문제들은 그들을 잠식해 나갔다. 앞에서도 언급했듯 슈가는 방탄소년단에게 쏟아지던 수많은 관심에 혼란스러워하고 있었다. 한편에서는 여전히 공격이 쏟아졌고, 다른 누군가들은 그들을 극단적으로 치켜세웠다. 그가 믿을 수 있는 사람들은 결국 다시 멤버들을 비롯한 주변 사람들, 그리고 아미뿐이었다. 슈가는 말한다.

—— 사람들에 대해서 생각이 참 많아진 때였죠. 어떤 사람들은 참 간사하거나 악랄할 수 있다는 것도 알게 됐고. 그래서 저는 그 무렵부터 인터넷에서 저희에 대한 반응을 잘 안 보기 시작했어요. 평정심을 찾으려고 노력했으니까요. 뉴스에서 방탄소년단 관련해서 좋은 소식이 나와도 일부러 안 봤고요. 거기 휩쓸리기 싫었던 거죠.

슈가는 〈Outro : Her〉*에 당시 자신의 심경을 그대로 담았다.

> 어쩌면 나는 너의 진실이자 거짓일지 몰라
> 어쩌면 당신의 사랑이자 증오
> 어쩌면 나는 너의 원수이자 벗
> 당신의 천국이자 지옥 때론 자랑이자 수모
> …
> 언제나 당신의 최고가 되기 위해 노력을 해
> 이런 모습은 몰랐음 해

—— 제가 《LOVE YOURSELF 承 'Her'》 앨범을 통틀어서 하고 싶었던 말이, 딱 이 곡에서 제가 쓴 가사였어요. 누군가의 사랑이 다른 사람에게는 증오일 수 있고, 아이돌이라는 직업이 누군가에겐 자랑이지만 다른 누구에게는 수모가 될 수 있고. 또 내가 완벽하진 않지만 당신을 위해 노력하고 있고, 근데 이 노력들을 당신은 알면 안 돼. 이런 게 그 곡에서 하는 얘기잖아요. 내 감정의 뒷모습은 보여 주기 싫고, 최선을 다하고 있는데 내가 이렇게 뒤에서 발버둥치는 건 몰랐으면 좋겠고⋯. 이 앨범에서 제가 쓴 다른 모든 가사들은 전부 이걸 말하기 위한 거라고 해도 과언이 아니에요.

'LOVE YOURSELF' 시리즈를 만들던 시기의 방탄소년단은 잔인한 아이러니에 빠져 있었다. 슈가의 말처럼 그들은 완벽하지는 않을지라도 자신들을 사랑해 주는 사람들을 위해 최선을 다하고 있었다. 어쩌면 최선을 다하지 않으면 죄책감마저 들 것 같은 상황이었는지도 모른다. 아이돌 산업의 절벽 끝에 겨우 매달리다시피 하며 데뷔했던 팀이, 아미들을 통해 그야말로 하늘과 가장 가까운 곳까지 올라왔다. 이제 방탄소년단은 그동안 받아 온 사랑을 돌려줄 수 있게 됐다.

하지만 마치 세상 모든 사람들이 짜고 자신들을 속이는 것처럼 계속되는 성공은, 그들이 받은 사랑을 온전히 되돌려 주는 데에만 집중하기는 어렵게 만들었다.

2017년 11월 AMAs는 슈가가 겪고 있던 심리적 부담과 혼란이 더욱 증폭된 순간이었다. 방탄소년단은 그해 유일한 아시아 퍼포머로서 이 시상식에 초청받아 한국 아티스트로서는 최초로 단독 무대를 가졌다. 그들이 《LOVE YOURSELF 承 'Her'》의 타이틀곡 〈DNA〉를 선보인 이날, 공연을 앞두고 슈가는 극도로 긴장했다.

—— 제가 살면서 가장 떨었던 무대일 거예요. 그때 제 얼굴이 사색이 돼
 있었어요. 손도 막 떨고 있었고.

답안지 없는 미래를 만나기 시작한 슈가에게 AMAs는 그의 불안이 완전
히 현실로 다가온 순간이었다.

—— 이상과 현실의 간극이 가장 힘들었죠. 보통은, 이상이 너무 높은데
 현실은 그걸 못 따라가서 괴로워하는 경우가 대부분이잖아요. 근데
 저희는 그 반대였어요. 뭔가⋯ 이상이 내 현실을 세게 때리는 느낌?

티켓을 끊다

이날의 AMAs는 방탄소년단에게 또 한 번의 분기점이 됐다. 약 2개월 전
발매한 앨범 《LOVE YOURSELF 承 'Her'》는 발표 직후 미국 아이튠즈 차
트 iTunes Charts에서 73개 국가 및 지역 '톱 앨범' 1위를 기록한 상황이었다.
트위터와 유튜브는 어느덧 그들에게 홈그라운드나 다름없었고, 방탄소년
단은 수많은 나라들에서 하나의 기류를 만들어 나가고 있었다.
다른 한편으로, 앞선 2017년 5월 BBMAs 첫 참석을 비롯해 《LOVE
YOURSELF 承 'Her'》 앨범의 '빌보드 200' 최고 순위 7위라는 기록 등은
이러한 움직임이 이제 세계 최대 음악 시장인 미국 내에서도 일어나고 있
음을 뜻했다. 그리고 뒤이어 AMAs에서 〈DNA〉 무대를 선보이면서, 방탄
소년단은 자신들이 무엇을 가진 팀인지를 미국에서 본격적으로 보여 주기
시작했다.
RM은 당시 상황을 되돌아보며 한마디로 비유했다.

—— '티켓을 끊었다'.

다만, AMAs에 설 때만 해도 방탄소년단 멤버들은 그들이 "티켓을 끊"고 들어간 그곳에서 무슨 일이 있을지 알지 못했다. 지민은 이렇게 말한다.

──── 사실 저는 BBMAs 같은 시상식을 잘 몰랐어요, 하하. 그래서 BBMAs에 처음 가게 됐을 때 형들에게 물어보기도 했어요. 이게 어떤, 얼마나 큰 시상식이냐고.

정국 역시 미국의 음악 시상식에 대해 크게 의식하지 않고 있었다.

──── 너무 대단한 일이라고 생각은 했는데, 참 고맙고 영광스러운 일이라는 건 너무 잘 아는데…, 제가 몸소 느끼는 건 엄청 단순했어요. 스태프들이 사전에 여러 가지를 브리핑해 주셔도 전 그냥 '좋다', 이게 다였거든요. 시상식에서도, 와 주신 팬분들의 함성 소리에 자신감을 굉장히 많이 얻었고 마냥 좋았어요. 주어진 거 잘하고 내려오면 되는 거잖아요.

정국이 부담을 체감한 건 오히려 시상식 무대 바깥에서였다.

──── 인터뷰가 힘들었죠. 영어를 잘 못하니까 대화를 알아듣기가 어렵잖아요. 남준 형이 열심히 얘기하고 있는데 미안하기도 하고, 나도 뭔가 거들고 싶지만 할 수 있는 건 없고.

AMAs 출연 직후 《LOVE YOURSELF 承 'Her'》 앨범은 '빌보드 200' 차트에 198위로 재진입했다. 그리고 AMAs 며칠 뒤 발표한 리믹스 버전의 곡 〈MIC Drop〉 Steve Aoki Remix 이 빌보드 '핫 100'에 28위로 진입한 뒤 10주 연속 차트인 했다.

미국 시장으로 들어가는 티켓을 끊자마자, 방탄소년단은 무서운 기세로 미국 내에서의 입지를 넓히기 시작했다. 동시에, 무서운 기세로 그들에게 일이 쏟아져 들어왔다. 그것도 다른 언어로 말이다.

혼란과 공포

—— AMAs에 처음 섰을 때 말고는, 저는 솔직히 무대 하는 건 그렇게까 지 부담은 없었어요. 늘 떨리긴 하지만. 그런데 인터뷰나 토크쇼가, 정말 너무 힘들더라고요.

제이홉은 방탄소년단이 미국에서 본격적으로 활동할 즈음의 기억을 꺼 냈다. 그는 이렇게 회상했다.

—— 제가 영어를 잘해서 내 생각과 애티튜드attitude를 제대로 표현했으 면 더 신나게 즐겼을 텐데. 그 문제가 사실 제 발목을 잡긴 했죠. 무 대에 오르는 건, 긴장과 떨림까지도 너무 소중하고 내가 받아들여 야 할 무언가라고 생각했기 때문에 그래도 괜찮은 부분이 있었던 것 같아요. '오케이, 그래 해 보자!' 하는 게 있었죠. 근데 무대 외에 추가되는 부수적인 것들이, 거기선 제가 체감하는 게 너무 다른 거 예요. 예를 들어 "많은 팬들의 사랑을 받고 있는데 어때요?" 같은 질문이 오면, 제가 한국어로 표현한다면 진심을 다해서 마음을 전 했을 것 같은데, 언어가 다르니까…. 그런 데다가 프로그램의 전체 적인 흐름이나 기본적으로 해야 하는 멘트가 있다 보니까, 그걸 숙 지하고 외우느라 내가 정신이 없다는 걸 스스로 느낀 거죠.

이런 상황들이 이어지면서 제이홉은 조금씩 무언가 힘들어지고 있음을 깨 달았다.

—— 저는 저 자신이 여유가 없을 때 피폐해지더라고요. 토크쇼, 레드 카 펫, 그리고 수많은 인터뷰…. 이런 것들로 인해서 뭔가 피폐해지고 있다는 느낌을 받았어요.

단지 낯선 환경에서의 바쁜 스케줄이 주는 부담감 때문만은 아니었다. 팀 이 무엇이든 해야 하는 입장에 놓였음에도 자신이 좀처럼 기여할 수 없는

상황이 반복되는 것은 제이홉이 스스로를 위축시키게 만들었다.

── 답답했죠. 뭐든 해 보자고 혼자 채찍질을 하는데, 안 되는 거죠. 영
어 공부의 필요성을 느끼고는 있는데 실천은 제대로 못하는 저를
보면서 '와, 나는 진짜…, 내 역량은 여기까지구나' 하면서 제 탓을
많이 했어요. 무대에 대해서는 부족한 점이 있으면 연습을 하고 뭔
가 해결을 했는데, 영어를 공부하는 건 그렇게 안 되더라고요. 그럴
때마다 호텔 방에서 '아, 난 이 정도밖에 못 되는 놈이구나' 같은 생
각이 들었어요.

어떤 위기에서도 방탄소년단이 앞으로 나아갈 수 있었던 이유 중 하나는,
모든 승부는 결국 무대 위에서 결정 난다는 점이었다. 그들이 아무리 불리
한 입장에 있더라도, 심지어 모두가 그들을 싫어하는 것 같은 상황이라 해
도 좋은 곡과 멋진 퍼포먼스를 준비해서 무대에서 최선을 다하면 되는 일
이었다.

하지만 AMAs 무대 이후 미국에서의 활동은 그들을 혼란에 빠지게 했다.
RM을 제외한 멤버들이 영어 인터뷰에 응하기 어려운 상황에서 팀의 의
견을 피력하기가 쉽지 않았고, 멤버들끼리 대화를 주고받으며 자연스럽게
팀워크가 드러나는 방탄소년단 특유의 인터뷰 분위기를 보여 주기도 어려
웠다. 그만큼 RM에게는 인터뷰에 대한 부담이 가중됐다.

당시 RM의 역할에 제이홉은 찬사를 보냈다.

── 남준이가 없었으면 큰일 났을 거예요, 하하. 우리가 이 정도로 미
국에서 인기를 얻기 어려웠을 거예요, 제가 볼 때는. 남준이 역할이
정말 커요.

RM이 미국에서 처음 영어로 인터뷰에 응해야 했던 상황은 전쟁터에 갑자
기 뚝 떨어진 것과 같다고 해도 과언이 아니었다. RM은 이같이 회상한다.

―― 처음으로 BBMAs에 갔을 때, 한 시간 동안 라이브로 인터뷰가 진행

　　되다는 거예요. 갑자기. 미국의 11개 방송사와 인터뷰를 할 거라고.

　　그것도 당장 10분 뒤부터. '멘탈'이 무너지는 느낌이었죠. 인터뷰어들

　　의 억양이 각자 다르니까 질문을 알아듣기도 힘든데…. 그래도 어떻

　　게든 했어요.

당시를 떠올리던 RM은 어이없다는 듯 웃음을 지은 뒤 말했다.

―― 그때, 마치고 깨달았죠. '아, 진짜 큰일 났다. 이제 돌이킬 수 없구나.'

영어만이 문제가 아니었다. 한국의 아이돌 그룹이 미국에서 방탄소년단과

같은 인기를 얻는 현상은 당연히 처음 있는 일이었고, 미국의 미디어는 방

탄소년단에게 팀에 관한 것뿐만 아니라 아이돌 산업, 또는 한국 대중음악

산업 전반에 대한 질문을 하기도 했다.

RM은 짧은 순간에 메시지를 다듬어 오해가 없도록 답해야 했다. 자칫 의

미가 잘못 전달되기라도 하면 한국과 미국 양쪽에서 문제가 될 수 있는 질

문들이 계속 이어졌다.

―― 2018년 말 정도까지는 정말 매번 스트레스였어요. 항상 바로바로

　　답변이 나올 수 있는 게 아니니까요. 그래서 영어를 정말 '생존용'

　　으로 배웠어요. 전문적인 내용이 나오면 아직도 좀 어렵고요. 그리

　　고 민감한 질문에는, 답변을 회피하면 그건 그것대로 좋은 인상을

　　줄 수 없다고 생각했어요. 그래서 자극적이거나 오해를 일으키지

　　않으면서도 센스 있게 답변해서 넘겨야 하는데, 그걸 영어로 해야

　　했던 거죠. 참… 절체절명의 순간들이 몇 번 있었어요.

RM에게는 미디어 앞에서 영어로 말해야 하는 모든 순간순간이 위기였고,

동시에 그런 위기를 헤쳐 나가는 기지가 필요했다.

그리고 시간이 흐른 뒤, RM은 그때 자신이 겪었던 고민들을 다음과 같이

정리했다.

— 그때, 마치고 깨달았죠.
 '아, 진짜 큰일 났다.
 이제 돌이킬 수 없구나.'

RM

─── 인터뷰 같은 부분에선 제가 뭔가 앞장서서 문을 열어야 하는 입장이라는 생각을 늘 했기 때문에, 저는 눈앞에 닥쳐온 과제들을 수행하는 기분이라 정신이 없었어요. 그래서 '어…, 일이 너무 커졌네', '우리가 지금 어디쯤에 와 있지?', '자, 우리 잠시 주위를 좀 둘러보지 않을래?' 같은 생각을 할 틈이 없었어요. '이게 뭔지는 잘 모르겠지만 빨리 해야 돼', '내가 해야 하는 일이 너무 많아' 했죠. 당장 내일 레드 카펫에서 20개 매체와 인터뷰해야 하는데, 힘든지 어떤지를 생각하고 있을 순 없었으니까요. 표현 하나라도 더 외워서 인터뷰 잘해야지…. '일단 하고 보자!' 이러면서 시간이 지나간 것 같아요.

'REAL' LOVE

2018년 4월 13일 지민은 로그를 촬영했다. 그로부터 1년 가까이 지난 2019년 2월 26일, 뒤늦게 유튜브에 올라온 이 영상* 속에서 지민은 자신이 겪고 있던 심적인 고민에 대해 털어놓는다. 자신의 "꿈과 행복"이 무엇인지 생각을 많이 하게 됐고, 몇 달 전인 2018년 초에 자신뿐 아니라 멤버들도 몸과 마음이 지쳐 있었다고 말이다. 당시의 상황을 묻자 지민이 말문을 열었다.

─── 제가 2017년에서 2018년으로 넘어오는 시기에 잠시 그랬어요. 근데 아마 그땐 멤버들도 잘 몰랐을 거예요.

이어서 지민은 말했다.

─── 이유 없이 어두워졌던 적이 있는데…, 숙소에 한 평짜리 작은 방이 있었는데, 혼자 거기 들어가서 안 나왔던 때가 있어요. 내가 무슨

생각을 해서 그런지도 모르겠고, 뭐 때문에 이러는지도 모르겠고, 그냥 갑자기 우울해진 시기였어요. 그러다 보니까 '내가 왜 이 일을 이렇게까지 목숨 걸고 하고 있지?' 하는 의문도 던지면서 더 마음이 가라앉았나 봐요. 그 방 안에 스스로를 가뒀던 것 같아요.

지민이 왜 그런 고민에 빠졌는지는 본인도 정확히 알지 못한다. 다만 오랜 시간에 걸쳐 그에게 복잡한 감정이 누적돼 왔던 것은 분명했다. 지민은 회상했다.

—— 그때쯤까지 저희가 정말 바빴어요. 맨날 일만 했는데, 그렇게 달려오다 보니 회의감이 들었다고 해야 할까요. 뭔가…, 가수, 연예인을 하면서 잃어버린 것들에 대해서 저희가 느끼기 시작했던 것 같아요. '이게 행복인가' 하는 생각도 많았고. 특히 아미들만이 아닌 수많은 사람들의 시선을 받게 되면서 그런 생각이 더 커졌던 것 같아요.

앞서 2017년 11월 8일 유튜브에 공개된 'G.C.F in Tokyo'^{정국&지민 4●}는 내면적으로 가장 힘들던 그 무렵 지민이 정국과 함께 남긴 흔적 중 하나다.

—— 숙소에서 제일 늦게 자는 게 저희 둘이었거든요. 깨어 있는 시간에 노는 것도 좋아하고. 정국이하곤 그런 점에서 잘 맞는 부분이 많아요. 그래서 "여행 한번 갈래?", "일본으로 떠나?" 하다가 정말로 가게 됐죠.

두 사람이 처음 여행 계획을 밝혔을 때 나머지 멤버들과 방시혁은 걱정이 앞섰다. 당시 방탄소년단은 이미 세계적인 스타였다. 안전 문제가 걱정될 수밖에 없는 상황이었다. 결국 두 사람은 일본에 있는 빅히트 엔터테인먼

4 여기서 'G. C. F'는 'Golden Closet Film'의 줄임말이며, 정국이 직접 촬영 · 편집해 공개하는 영상 콘텐츠의 시리즈명이다. 브이로그(Vlog) 형식의 기록 영상으로, 주로 2017~2019년 제작되어 유튜브 BANGTANTV 채널에 업로드되었다.

트 직원의 도움을 받는 등 안전에 대한 대비를 하고 여행을 떠났다. 정국이 기억을 떠올렸다.

— 일본에 도착하니까 공항에 회사 직원분이 계셨어요. 택시 미리 잡아 놓고, 저희는 공항 도착하자마자 캐리어 들고 우다다다 뛰어서 택시 타고 도망치듯 공항을 떠났죠. 팬분들이 있었거든요.

정국의 말처럼 걱정은 현실이 되는 듯했다. 하지만 핼러윈 기간이었던 당시 상황이 그들에게 뜻하지 않은 선물을 줬다. 정국이 미소를 지으며 이야기했다.

— 영화 '스크림'Scream 시리즈에 나오는 가면 쓰고, 검은색 천 같은 걸로 몸 덮고, 까만 우산 쓰고 다녔어요. 그래서 사람들이 다가오면 사진도 같이 찍고, 재밌었죠. 돌아다니면서 사람들 구경하고, 식당 들어가서는 가면 벗고 밥 먹고.

정국은 추억을 이야기하면서 그때의 소소한 경험이 주는 기쁨을 말했다.

— 골목길을 걷는데, 차도 많지 않고, 가로등 불빛도 있고… 굉장히 예뻤어요. 그러다 지민 형이 발 아프다고 해서 천천히 걷기도 하고. 그런 사소한 것들이 너무 재미있었어요.

지민은 당시 두 사람의 사생활을 존중해 준 팬들에게 감사를 전했다.

— 사실 저희를 알아보시는 팬분들을 많이 만났어요. 그런데 배려를 해 주셔서 저희가 편하게 다닐 수 있었죠.

그리고 이어 여행의 소감을 말했다.

— 너무 재밌었어요, 또 가고 싶을 정도로. 그래도 한번 해 보니까 이러면 안 되겠구나 싶었어요, 하하. 너무 많이 알아보시더라고요.

수많은 나라들을 다니지만, 그 나라들을 편하게 여행할 수는 없는 20대. 두 사람의 여행은 그들에게 소소한 일상을 잠시나마 되찾아 준 이벤트였

지만, 동시에 방탄소년단의 멤버로 사는 삶에 대해 선명하게 깨닫도록 만들었다. 정국은 특히 세계가 주목하는 아티스트로 살아간다는 것에 많은 부담을 느끼고 있었다.

—— 그때가 제 인생에서 가장 정신이 없던 때라고 얘기할 수 있어요. 공연하고 노래하고 춤추는 건 너무 좋았어요. 그런데 어쨌든, 가수라는 게 사람들의 시선을 받는 직업이잖아요. 그러다 보니까 이미 많은 사람들이 제 얼굴을 알고, 제가 하고 싶은 걸 마음대로 다 하긴 쉽지 않고. 노래하거나 팬들을 만나는 것 외에, 좀 내키지 않는 일도 때로는 해야 하고…. 그런 일도 안 할 순 없다는 걸 잘 알죠. 그런데 갑자기 너무 힘들더라고요. 지금처럼 공연이나 음악 활동을 하는 시간이 소중하다고 여겼으면 그런 생각을 안 했을 텐데, 그때는 제가 음악이나 노래하는 거, 춤추는 걸 지금만큼 좋아하진 않아서 그랬던 것 같아요. 그래서 남준 형한테 힘들다고 얘기하기도 했고.

슈가가 당시 정국의 입장에 대해 설명했다.

—— 그 친구야말로 10대 중반에 이 일을 시작했잖아요. 저도 10대 때 시작하기는 했지만, 보통 그 나이에 자기 일을 찾지는 않죠. 정국이는 일반적인 루트를 철저히 깨면서 사는 사람이 된 거고요. 그렇게 일하다 보니까 내가 뭘 원하는지, 무슨 생각을 하는지, 어떤 감정을 갖고 사는지 돌아볼 시간이 필요했던 것 같아요.

중학생 시절부터 빅히트 엔터테인먼트에서 가수가 되기 위해 달려왔던 정국은 여섯 형들을 통해 세상을 접했다 해도 과언이 아니다. 정국에게 찾아온 거대한 성공과, 성공의 부피만큼이나 늘어난 그가 '해야 하는' 것들, 그리고 '지켜야 하는' 것들. 이제 막 20대에 접어든 그에게는 힘겨울 수밖에 없는 일이었다.

그리고 RM의 회상처럼, 이 모든 복합적인 상황이야말로 방탄소년단의 위기였다.

─── 팀의 첫 번째 위기였어요. 바깥에서 벌어지는 일 때문이 아니라, 팀의 내부에서 일어난, 우리가 피부로 느끼는 진짜 위기.

멤버들의 내면에서부터 생긴 각자의 문제들이 점점 더 커져 팀을 흔들기 시작했다. 슈가의 몸과 마음에 일어나고 있는 일들은 위기의 전조와도 같았다. AMAs 이후 방탄소년단의 인기가 하늘로 치솟을 즈음, 슈가는 너무 성공했기 때문에 역설적으로 앞이 보이지 않는 미래로 인해 더욱더 커다란 불안에 시달렸다. 슈가는 이렇게 회상한다.

─── 그때의 기분은… '이제 나에 대한 사람들의 대우가 달라지겠지' 같은 생각은 추호도 한 적이 없어요. '그냥 빨리, 이 무서운 상황이 다 끝났으면 좋겠다.' 기뻐해야 할 순간에 기뻐하지 못하고, 행복해야 할 순간에 행복하지 못했죠.

이런 마음으로 하루하루를 버티던 슈가는 당시 불면증을 겪게 됐고, 쉽게 잠들지 못하는 날들이 이어졌다.

─── …와아.

제이홉이 각자의 문제로 고통을 겪고 있던 그때를 떠올리고는 온갖 감정이 담긴 듯한 한마디를 내뱉었다. 이윽고 그는 조심스럽게 말을 이었다.

─── 어떻게 보면 가족보다 더 오래 함께했고, 이제 서로에게 더 힘이 돼 줘야 할 시점이었는데, 그런 상황이 저희에게 처음으로 너무 길어지니까… 답답하고 힘들어지기 시작했죠. 서로에 대해서 '왜 저러지?', '왜 이 문제를 저렇게 생각하지?' 하는 감정들이 쌓였던 것 같아요.

그리고 멤버들이 각각 겪고 있던 이 모든 문제들은 하나의 사건을 통해 전면적으로 드러나게 된다. 바로 방탄소년단의 재계약이다.

'그냥 빨리, 이 무서운 상황이
다 끝났으면 좋겠다.'
기뻐해야 할 순간에 기뻐하지 못하고,
행복해야 할 순간에 행복하지 못했죠.

슈가

하느냐, 마느냐

한국 아이돌 그룹의 재계약은 이 산업에 존재하는 가장 독특한 점 중 하나다. 방탄소년단의 데뷔 과정에서 볼 수 있듯, 한국에서 거의 모든 아이돌 그룹들은 회사가 많은 자본과 인력을 투입해 제작한다. 팀을 만들기 위해 멤버들을 모으는 것 또한 소속사의 일이고, 당연히 팀의 멤버들은 소속사와 계약을 맺는다.

데뷔를 하게 된 아이돌이 회사와 맺는 계약 기간은 일반적으로 7년이다. 2009년 한국의 공정거래위원회가 아이돌을 비롯한 대중문화예술인이 소속사와의 계약 시 권익을 보호받을 수 있도록 '연예인 표준약관에 따른 전속계약용 표준계약서'를 만들어 권장한 결과다.

회사는 소속 아티스트가 신인일 때 회사에 유리한 계약 조건으로 계약을 맺고 오랫동안 유지하기를 원하는데, 이에 따르는 부조리가 종종 적지 않다. 그러한 문제를 해결하는 동시에, 아티스트가 성공할 경우 소속사 역시 충분한 이익을 기대할 수 있는 계약 조건을 찾는 과정에서 나온 것 중 하나가 7년 계약이었다.

그런데 한국의 아이돌 산업이 급속도로 성장하면서, 이 7년째 되는 해의 재계약을 둘러싼 상황은 소속사와 팀, 그리고 팬들 모두의 속이 타들어 가는 드라마가 됐다. 2000년대에 들어 SM·YG·JYP 엔터테인먼트 등의 대형 기획사에서 데뷔한 팀들은 실패가 예외적이라고 할 만큼 거의 모두 일정 수준 이상의 성공을 거두었다. 따라서 이들의 소속사로서는 계약 조건을 아티스트에게 어느 정도까지는 유리하게 바꾸더라도 재계약을 맺기를 원하기 마련이다. 하지만 아티스트는 더 좋은 조건을 원할 수도 있다. 게다가 금전적 측면에서의 만족은 시작일 뿐이다. 한 팀이라 해도 멤버들마

다 성격이나 취향, 활동 방식 등에 따라 원하는 것이 달라질 수도 있다.

특히 7년이 지나 재계약을 제시받는 팀의 멤버들은 대부분 20대의 나이에 부와 명예를 모두 가졌다 해도 될 만큼 성공한 상황이다. 계약 조건이 아무리 좋아도, 팀 활동에서 벗어나 솔로 활동을 하고 싶거나 아예 엔터테인먼트 업계를 떠나고 싶다면 얼마든지 그럴 수 있는 여건이 마련돼 있다. 또는 소속사나 같은 팀의 멤버와 어떤 이유로 감정의 골이 깊어져서 재계약을 원치 않을 수도 있다. 한국의 성공한 아이돌 그룹들 중 멤버 전원이 재계약을 하는 경우가 흔치 않은 이유다. 팬에 대한 애정과 별개로, 멤버들은 재계약을 앞두고 각자의 인생에 대한 생각을 하지 않을 수 없다.

방탄소년단에게는 그 선택의 시간이 더 일찍 찾아왔다. 빅히트 엔터테인먼트는 계약 만료를 약 2년이나 앞둔 2018년, 멤버들에게 재계약을 제안했다. 회사의 전망으로 방탄소년단은 당시의 'LOVE YOURSELF' 시리즈를 지나면서 전 세계 스타디움 투어가 가능한 팀이 될 수 있었다. 몇 년 뒤의 스케줄까지 미리 고려해야 하는 상황에서 재계약에 대한 결정은 필수적이었다. 또 재계약을 하면서 회사는 좀 더 일찍 방탄소년단 멤버들에게 첫 번째 계약보다 나은 조건을 제시하고 적용할 수 있었다.

결과적으로 일곱 멤버 모두 재계약을 맺었을 뿐만 아니라, 사실상 약 5년이 된 첫 계약 기간보다 더 긴 7년간의 재계약에 동의했다. 통상적인 재계약 기간은 첫 계약보다 짧다는 점을 고려하면, 이 7년 역시 한국 아이돌산업의 재계약에서는 유례가 없을 정도로 긴 기간이었다.

RM이 당시의 상황을 떠올리며 말했다.

—— 7년 재계약했다고 얘기하니까 주변 사람들이 저희더러 미쳤다고
 했죠. 아직도 멍청해서 그렇다고, 하하. 그런 말 많이 들었어요, 아
 무도 너희처럼 하지 않는다고. 그렇죠. 아무도 그렇게 하지 않죠.

그런데 그때 저희가 빅히트가 아니면 어디랑 하겠어요? 그런 신뢰
가 있었어요.

다만, 재계약을 체결하기 전까지가 문제였다. 서로 신뢰하는 아티스트와
회사 간의 재계약 협상이 하필 일곱 멤버들이 방탄소년단으로서의 활동에
가장 어려움을 겪고 있을 때 시작되었던 것이다.

방탄소년단의 인기로 보나, 팀과 회사 양쪽이 얻을 경제적 효과로 보나,
또 멤버들 간의 관계로 보나 재계약을 하지 않을 이유는 없었다. 그런데
역설적으로 그 '관계'가 그들에게 딜레마가 됐다. 진이 말했다.

—— 어쨌든 방탄소년단은 7명이잖아요. 한 사람이라도 빠지면 팀이 유
 지될 수 없겠다고 생각했죠.

진의 이 말은 방탄소년단의 정체성이나 다름없었다. 랩을 하는 형들이 동
생들에게 음악을 들려주면서 힙합을 가르치고, 누군가 모욕을 당하면 합
심해서 응수하기도 하고, 작은 작업실에서 함께 논의하며 수많은 곡들을
완성했다. 누군가는 팀을 떠나고, 나머지는 남아서 팀을 유지한다는 건 그
들에게는 아예 상상조차 해 보지 않은 일이었다.

진은 자신의 삶에서 방탄소년단이 어떤 의미인지를 이렇게 표현한다.

—— 방탄소년단이 저고, 제가 방탄소년단이라고 생각을 해요. 가끔 "방
 탄소년단으로 성공한 삶이 부담스럽지 않으세요?" 같은 질문을 받
 기도 하는데, 그냥…, 말하자면 이런 거예요. 제가 밖에 나가면 사
 람들은 다들 "어, 방탄소년단이다"라고 해요. 방탄소년단 안에 제가
 있는 거죠. 그래서 딱히 부담감은 없었던 것 같아요. 저한테 그런
 질문은 자기 인생을 사는 어떤 사람에게 "회사에 막내로 들어가서
 승진을 하고…, 그렇게 살아오면서 부담스럽지 않으세요?" 하고 묻
 는 것과 비슷한 거 같아요. 저는 그냥 방탄소년단 안에서 제 인생을

살고 있고, 그걸 많은 사람들이 좋아해 주시는 거죠.

그러나 팀의 일원이 아닌 한 인간으로서 각자의 고민이 멈추지는 않았다. 슈가가 당시 그들의 심경이 어떠했는지 말했다.

—— 그만둬야 하나 생각했어요.

그는 다시 말을 이었다.

—— 주변에서 저희에게 얘기했죠, 이렇게 잘되고 있는데 안 할 이유가 없다고. 엄살 부리는 것처럼 보였나 봐요, 하하. 저희 상황을 직접 경험하진 못했으니까 그랬겠죠. 그런데 저희는 너무 두려운 거예요. 그때 저는 부정적이었고 회피형 인간이었어서 피하고 싶은 마음도 컸고요. 순간순간 일들은 닥쳐오지, 나를 되돌아볼 시간은 없지… 그러니까 계속 부정적으로 변했죠.

슈가에게 엄습한 불안은 방탄소년단이 성공하면서 거친 필연적인 딜레마이기도 했다.

—— 늘 선택을 해야 하는데, 최선의 선택을 해야 해요. 그리고 저희는 최선 중에서도 최선의 선택을 해 오면서 왔다고 생각해요. 때론 차선조차도 최선으로 만들어 버렸죠. '100'만큼 하라고 던져 주면 '120'을 해 오는 애들이었으니까요, 저희는. 그런데, 남준이랑 둘이 최근에도 비슷한 얘길 했지만 "우리 그릇이, 이런 거대한 걸 수용할 만한 그릇이 아닌 거 같다", 하하. 그 당시에도 우리가 전 세계를 다니고 스타디움 공연 같은 걸 할 수 있을 것 같지가 않다고 생각했죠.

방탄소년단이라는 팀과, 멤버들의 서로에 대한 애정, 방탄소년단이라는 이름이 주는 무거움. 그 모든 것을 짊어지고 가는 사람으로서 겪어야 하는 일들에 대한 불안이 7명을 표현할 수 없는 복잡한 감정으로 몰아넣었다.

지민이 그 무렵의 팀 분위기를 설명했다.

── 감정적으로 많이 힘들었고, 다들 엄청나게 지쳐 있었어요. 그런 상태에서 재계약 얘기가 나오니까…, 부정적인 감정에 빠진 거죠.

그리고 뷔가 그때에 대해 한마디로 정리했다.

── 'LOVE YOURSELF'로 활동을 하는데, 우리는 'LOVE YOURSELF' 하지 못했던 거예요.

뷔는 이렇게 덧붙였다.

── 서로 너무 예민해졌고, 그런 모습들까지 다 보게 되니까, 더 이상의 활동을 하는 것에 대해 고민하게 된 거죠. 다들 너무 마음의 여유가 없었던 거예요. 그래서 많이 힘들었죠.

뷔의 설명처럼 멤버들은 모두 예민해졌고, 누구도 먼저 재계약을 '하자'거나 '하지 말자'고도 말을 꺼내기 어려운 분위기가 이어졌다.

제이홉이 당시 느낀 위기감을 회상했다.

── 지옥 같았어요. 방탄소년단으로 활동하면서 정말 처음으로, 우리가 이걸 계속할 수 있을까 싶을 정도로 심각한 분위기였어요. 그래서 연습할 때도 막 지치는 거죠. 당장 해야 할 일은 산더미인데 연습에 집중이 안 되고. 우리가 절대 이런 사람들이 아닌데…. 그때 정말로 위기라는 생각이 들었어요. 어쨌거나 우리는 무대에 올라가야 하고, 이 일을 해야 하는 사람들인데. 망연자실했죠.

Magic Shop

재계약 여부를 놓고 수면 위로 드러난 방탄소년단의 문제는 점점 극단적인

상황으로 치달았다. 지민이 당시 팀의 분위기가 얼마나 심각했는지 말했다.

—— 팀 자체가 되게 위험한 상황이었어요. 새 앨범을 만들지 말자는 이
야기도 있었으니까요.

《LOVE YOURSELF 承 'Her'》까지의 방탄소년단 역사가 보여 주듯, 그들
이 앨범을 내지 않을 생각을 한다는 건 상상할 수도 없는 일이었다. 그들
은 어떤 상황에서든 신곡을 발표하고 공연을 했다. 하지만 이때만큼은 달
랐다. RM은 자신의 부모님에게 따로 전화를 걸어 다음 앨범이 못 나올 수
도 있을 것 같다고 미리 얘기해 둘 정도였다. 진은 멤버들이 재계약을 하
지 않게 되면 아예 엔터테인먼트 업계를 떠나려는 생각도 했다고 말한다.

—— 누구 하나라도 빠지면, 저는 연예계에서 발 떼고 다른 걸 하면서 살
아야겠다는 입장이었어요. 좀 쉬면서 앞으로 뭘 할지 생각해 보려
고 했죠.

그러나 진이 정말로 힘들었던 건 불안한 팀의 미래가 아니었다.

—— 팬들에게 되게 미안했어요. 제 진심을 담아서 고마워하지 못하고
좋아하지 못해서…. '내가 지금 웃는 것도 가식 아닐까' 하는 생각
을 했던 거예요. 그때 팬들에게 제일 미안했어요.

《LOVE YOURSELF 承 'Her'》와 세상에 나오지 못할 뻔했던 《LOVE
YOURSELF 轉 'Tear'》 앨범 사이에도 방탄소년단은 공연을 하고, TV 음
악 프로그램과 연말 시상식에 출연하고, 브이라이브로 팬들에게 직접 근
황을 전했다.

파국이 올 수 있는 상황에서도 아미 앞에 서는 것. 그럼에도 자신들이 혹
시라도 아미에게 가짜 감정을 전하고 있는 건 아닌지 걱정하는 것. 바로
이 점이 《LOVE YOURSELF 轉 'Tear'》의 타이틀곡 〈FAKE LOVE〉를 '진
짜'real로 만든 배경이었다.

LOVE YOURSELF 轉 'Tear'

THE 3RD FULL-LENGTH ALBUM
2018. 5. 18.

TRACK

01 Intro : Singularity
02 FAKE LOVE
03 전하지 못한 진심 (Feat. Steve Aoki)
04 134340
05 낙원
06 Love Maze

07 Magic Shop
08 Airplane pt.2
09 Anpanman
10 So What
11 Outro : Tear

VIDEO

 COMEBACK TRAILER :
Singularity

 〈FAKE LOVE〉
MV TEASER 1

 〈FAKE LOVE〉
MV TEASER 2

 〈FAKE LOVE〉
MV

 〈FAKE LOVE〉
MV (Extended ver.)

널 위해서라면 난

슬퍼도 기쁜 척할 수가 있었어

〈FAKE LOVE〉는 제목 그대로 가짜의, 또는 거짓된 사랑에 대한 이야기가
아니다. 도입부의 가사가 전달하듯, 이 곡은 사랑하는 상대 앞에서 자신의
고통을 숨기며 가장 좋은 모습만을 보여 주려는 사람의 의지와 고민을 동
시에 담고 있다. 이 가사는 표면적으로는 사랑하는 사람의 고통을 담은 보
편적인 이야기라고 할 수 있지만, 당시 아미 앞에 선 방탄소년단 멤버들의
심경 그 자체이기도 했다.

《LOVE YOURSELF 轉 'Tear'》 앨범의 첫 곡 〈Intro : Singularity〉˙에서 마
지막 가사는 "Tell me/ 고통조차 가짜라면/ 그때 내가 무얼 해야 했는지"
이고, 다음 곡인 〈FAKE LOVE〉는 "널 위해서라면 난/ 슬퍼도 기쁜 척할
수가 있었어"로 시작한다. 어떤 고통이 있더라도 사랑하는 상대 앞에서는
기쁜 모습을 보여 줄 수 있다고 말한다.

또한 그다음 곡 〈전하지 못한 진심〉 Feat. Steve Aoki ˙˙에서는 "난 두려운걸/ 초
라해/ I'm so afraid/ 결국엔 너도 날 또 떠나버릴까/ 또 가면을 쓰고 널 만
나러 가"라며, 자신의 진짜 모습을 보여 주면 사랑하는 상대방이 돌아설까
봐 가면을 쓰고 그를 만나러 가는 사람의 이야기가 담겨 있다.

'가면'에 대해서는 여러가지 해석이 가능하겠지만, 실제 방탄소년단의 입
장에서 가면은 팬을 만나러 가는 아이돌로서의 모습일 수 있다. 고통 속에
서도 그들은 아미를 만날 때만큼은 최대한 좋은 모습을 보여 주기 위해 노
력했다.

지민이 곡 〈FAKE LOVE〉를 비롯하여 《LOVE YOURSELF 轉 'Tear'》 앨범
을 만들던 당시의 심경을 이야기했다.

───── 앨범 따라서 저희 상황도 그렇게 된 건지는 모르겠는데, 항상 그랬어요, 하하. 어두운 주제를 다룰 때마다, 실제로 그런 걸 겪게 되더라고요. 어쩌면 겪고 나서 그런 내용들이 나온 건지도 모르겠지만요.

《LOVE YOURSELF 轉 'Tear'》가 그와 같은 방탄소년단의 위기 상황을 반영하기 위해 기획된 앨범은 아니었다. 물론 데뷔 당시 연습생을 거쳐 온 삶을 노래했을 때부터, 방탄소년단은 앨범마다 자신들의 현재를 반영하곤 했다. 그런 점에서 《LOVE YOURSELF 轉 'Tear'》는 방탄소년단이 '화양연화' 시리즈와 《WINGS》 앨범을 거치면서 성공한 후, 팬들에 대한 사랑과 더불어 그 사랑 이면에 있는 스타이자 한 개인으로서 그들의 모습을 전달하려는 의도였다.

하지만 그 '이면'이라는 것이, 멤버들 모두가 심리적으로 고통을 겪고 팀이 해체 위기로 가는 상황이 될 것이라고는 아무도 생각하지 않았다. 정확히는, 어쩌면 방시혁은, 이 모든 것을 염두에 두고 앨범의 제작 방향을 결정했을지도 모르겠다. 《LOVE YOURSELF 轉 'Tear'》 발표를 앞두고 공개했던 〈FAKE LOVE〉의 첫 번째 티저 영상*은 다음의 문장으로 시작한다.

Magic Shop is a psychodramatic technique that exchanges fear for a positive attitude.[5]

"공포를 긍정적 태도로 바꾸는 심리 치료". 당시 방탄소년단이 겪고 있던 문제들을 생각해 보면, 방시혁은 이 앨범 《LOVE YOURSELF 轉 'Tear'》를 마치 멤버들의 심리 치료를 위한 과정으로 제시한 것처럼 보이기까지 한다.

5 '매직 숍'은 공포를 긍정적 태도로 바꾸는 심리 치료 기법이다.

실제로 방탄소년단 멤버들은 이 앨범을 제작하는 과정에서 자신들의 감정을 거침없이 쏟아 냈다. 슬럼프에 빠져 있었던 슈가는 《LOVE YOURSELF 轉 'Tear'》에서 자신의 상황에 극도로 몰입하고 곡을 썼다.

—— 감정이입이 되는 곡들은 정말 30분 만에 써 버렸어요. 벌스verse 하나 쓰는 데에 30분. 녹음도 30분 만에 끝낼 때도 있었고, 곡을 쓰기 너무 힘든데도, 해야만 하는 시점이 되면 '에라, 모르겠다! 해!' 하면서. 곡을 넣을지 안 넣을지는 일단 쓰고 나서 고민하자고 생각했죠. 순간 순간이 엄청나게 괴로웠어요, 한 줄 한 줄 써 내려가는 게. 너무 괴로우니까 술을 마신 다음에 취한 상태에서 막 써 보기도 하고….

슈가가 이런 과정을 거쳐 만든 곡 중 하나가 《LOVE YOURSELF 轉 'Tear'》의 마지막 곡, 〈Outro : Tear〉다.

—— 제 인생에서 가장 힘든 시기에 나온 곡이에요. 우리가 이 일을 더 이상 할 수 있을지 고민하고 있었고, 그러면서 몸무게가 54kg까지 빠졌거든요. 〈Outro : Tear〉는 그때 멤버들을 위해 쓴 곡이고요. "아름다운 이별 따위는/ 없을 테니"라는 가사가 있는데, 그 부분 녹음하면서 참 많이 울었어요. 이 곡을 만들고 나서 제가 호석이었나…, 멤버들한테 들려줬었어요.

《LOVE YOURSELF 轉 'Tear'》 제작을 앞두고 방탄소년단 멤버들은 자신들에게 이 일이 없어질 수 있다는 공포와 혼란에 사로잡혔다. 하지만 거기서 오는 고통이 슈가를 창작을 하지 않으면 안 되는 상황으로 밀어 넣은 것처럼, 멤버들은 역설적으로 그들의 감정이 극단적인 순간에 이르면서 이 앨범에 자신의 마음을 쏟아 냈다.

슈가는 《LOVE YOURSELF 轉 'Tear'》가 자신에게 갖는 의미를 이렇게 설명한다.

———— 제 감정의 폭이 엄청나게 널뛰기를 하던 게 다 담긴 앨범이죠. 항상
 타이밍을 기가 막히게, 정말… 하늘이 만들어 줘요. 어떤 앨범을 준
 비하는 시점에는 반드시 그런(그 앨범에서 이야기하는) 상황이 되
 는 거죠.

RM 또한 당시의 심경을 회상했다.

———— 그때는 이 앨범이 완성될 거라고는 생각 못 했어요. 정말 엄청나게
 힘들었죠.

한편, 방탄소년단 전체가 위기에 빠져 있었을 때 지민은 다른 멤버들보다
좀 더 먼저 고민에서 벗어나는 중이었다. 지민은 이렇게 말한다.

———— 다 같이 함께하고 싶었고, 팀으로 있는 지금이 너무 즐거워서 빨리
 다들 전처럼 좋아졌으면 했어요.

숙소의 한 평짜리 방에 틀어박혀 있던 지민은 우연히 보게 된 영상들이 그
의 마음을 치료하는 실마리가 되었다고 했다.

———— 그 안에서 혼자 술도 마시고, 혼자 시간을 계속 보내다가…, 데뷔
 때부터 지금까지 우리가 촬영했던 뮤직비디오들을 쭉 보고, 그러다
 저희 〈EPILOGUE : Young Forever〉 노래에 팬들이 '떼창'하는 영
 상을 봤어요. 그걸 보면서 '아, 이것 때문에 열심히 살았는데'라는
 생각이 든 거예요. '내가 왜 이 감정을 바로 옆에 두고는 잊어버렸
 었지?' 하면서. 그때부터 회복하기 시작했어요.

이 감정이야말로 방탄소년단의 멤버들이 《LOVE YOURSELF 轉 'Tear'》의
제작에 본격적으로 돌입할 수 있었던 이유다. 어떤 상황에서도 계속 연습
을 하고 곡을 써 왔던 것처럼, 방탄소년단 멤버들은 재계약을 결정하기 전
이었지만 어찌 됐든 앨범을 만들기로 결정했고, 이 앨범에 자신들의 모든
감정을 쏟았다. 제이홉이 말했다.

팬들이 '떼창'하는 영상을 봤어요.
그걸 보면서
'아, 이것 때문에 열심히 살았는데'라는
생각이 든 거예요.
그때부터 회복하기 시작했어요.

지민

—— 너무 힘들기는 했죠. 좋아서 이 일을 시작했는데, 그게 진짜 '일'이
되어 버린 느낌? 그런 것들에 저희가 다들 한 번씩은 부딪혔던 시
기였어요. 너무나도 좋아하는 음악이지만, 이게 일이 되어 버리니
까. 너무나도 좋아하는 춤인데, 일이 되어 버리니까…. 그런 마음들
이 계속 충돌하는 시점이었죠.

그럼에도 방탄소년단 멤버들이 《LOVE YOURSELF 轉 'Tear'》를 만들 수
있게 된 배경은 제이홉의 다음 말에서 짐작해 볼 수 있을 듯하다.

—— 그래서 사실, 저희를 보고 좋아해 주는 팬들을 생각해서 열심히 준
비했어요. 어쨌거나 팬들이 주는 모든 사랑이 우리에겐 기회이고,
이런 기회가 주어졌을 때 내가 좀 힘들고 내 몸 어디 조금 찢어지
고 다치더라도 '하자'는 생각을 많이 했어요. 아마 멤버들도 똑같이
생각했을 거예요.

《LOVE YOURSELF 轉 'Tear'》는 첫 곡 〈Intro : Singularity〉부터 〈FAKE
LOVE〉, 〈전하지 못한 진심〉 Feat. Steve Aoki 등 앨범의 전반부에서는 가면을
쓰고 살아가는, 사랑하는 이에게 진실되지 못한 것을 고통스러워하는 사
람에 대한 이야기를 전한다.

한편, 순서상 앨범 한가운데에 위치한 곡 〈Love Maze〉에서도 그는 다음과
같이 스스로가 어두운 미로 속에 갇혀 있다고 말하지만, 이내 후렴구의 가
사를 통해 상대방과 결코 단절되지 않겠다는 의지를 보여 준다.

사방이 막혀 있는 미로 속 막다른 길

이 심연 속을 우린 거닐고 있지

…

Take my ay ay hand 손을 놓지 마

Lie ay ay 미로 속에서

My ay ay 절대 날 놓치면 안 돼

이 곡 〈Love Maze〉 다음으로는 상대의 마음을 위로하는 〈Magic Shop〉을
지나, 가장 약한 영웅일지라도 어떤 사람들에겐 영웅일 수 있는 모습으로
살아가겠다는 〈Anpanman〉, 그리고 〈So What〉의 다짐으로 귀결된다.

내가 나인 게 싫은 날 영영 사라지고 싶은 날
문을 하나 만들자 너의 맘속에다
그 문을 열고 들어가면 이곳이 기다릴 거야
믿어도 괜찮아 널 위로해 줄 Magic Shop
_〈Magic Shop〉

다시 넘어지겠지만/ 또다시 실수하겠지만/ 또 진흙투성이겠지만
나를 믿어 나는 hero니까
_〈Anpanman〉

멈춰서 고민하지 마/ 다 쓸데없어/ Let go
아직은 답이 없지만/ You can start the fight
_〈So What〉

각 곡의 사운드 또한 어둡고 무거웠던 전반부를 지나, 공연에서 팬들과 함
께 노래할 수 있는 멜로디 구간이 있는 중반부, 그리고 신나게 뛸 수 있는
후반부로 이어진다.
이 앨범을 준비하던 시점까지도 방탄소년단의 재계약 여부는 결정되지 않

은 상황이었다. 그런 점에서 이 앨범의 전반부가 당시 방탄소년단의 현실이라면, 후반부는 그럼에도 불구하고 그들은 아미에게 힘을 주는 사람으로 남고 싶다는, 아직 오지 않은 미래에 대한 의지와도 같았다.

어쨌든 연습은 하고, 어쨌든 곡을 쓰고, 어쨌든 '앨범, 투어, 앨범, 투어'를 할 수 있었던 이유. 게다가 음악 활동뿐 아니라 그들 앞에 놓인 모든 부수적인 일정들까지 소화해 내면서 결국 새 앨범을 낼 수 있었던 힘. 이 앨범을 완성해 나가면서 방탄소년단은 그들이 이 일을 하는 근본에 무엇이 있었는지를 다시금 깨닫는 중이었을지도 모른다. 스스로도 알지 못하는 사이에. 슈가는 말한다.

—— 저희는 팬들에게 진짜…, 감사하고, 고맙고, 미안하고, 사랑하는 감정을 다 가지고 있어요. 그분들은 우리와 함께 걸어와 준 사람들이에요. 저희를 보고 위로받고 하루의 힘을 얻는 사람들이 몇 명일지 잘 상상은 안 돼요. 정말 상상은 안 되지만, 저희는 저희가 할 수 있는 것들을 해 드려야지 하는 생각이 커요.

우리 팀

그렇게 방탄소년단이 《LOVE YOURSELF 轉 'Tear'》를 발표하고 2018 BBMAs 무대에 설 때까지도, 그들의 재계약을 둘러싼 논의는 여전히 진행 중이었다. 아미들에게 〈Anpanman〉으로 남고 싶다는 바람과 별개로, 각자의 고민은 아직도 해결되지 않은 채였다. BBMAs에서 처음으로 방탄소년단의 퍼포먼스를 선보일 수 있게 됐다는 소식을 들었을 때조차 그들은 마냥 기뻐할 수만은 없었다.

진이 이 무대를 준비하던 기간의 심경에 대해 이야기했다.

— 팀 분위기가 어수선하다 보니까… 저희가 처음 서 보는 그런 무대
가 결정된 게 신기하면서도, 솔직히, 크게 감정이 느껴지진 않았어
요. 방탄소년단 활동하면서 제일 힘들었을 때니까요. 너무나 감격
스럽고 기뻐해야 할 순간에 그런 감정이 들지 않았던 거죠.

그러나 그때부터, 방탄소년단 멤버들 스스로도 기대하지 않았던 변화가
일어나기 시작했다. 《LOVE YOURSELF 轉 'Tear'》의 타이틀곡 〈FAKE
LOVE〉 퍼포먼스를 연습하는 과정에서, 팀의 무거운 분위기와 달리 무대
연습만큼은 순탄하다고 할 만큼 원활하게 진행되었다. 제이홉은 이렇게
말한다.

— 정말 그냥 '무식하게' 했던 것 같아요. 열심히 하고, 현지 가서도 계
속 연습하고.

제이홉은 어이없다는 듯한 표정으로 웃으며 회상했다.

— 이상하게, 심적으로 그 힘든 와중에도 뭔가… 퍼포먼스의 완성도
가 높아졌어요. '아, 힘들어!' 하면서도 연습, 그리고 연습 끝, 다시
연습, 이런 식이었던 거죠.

지민도 당시의 팀 분위기를 떠올렸다.

— 사실 그 전까지는 엉망이었어요. 녹음할 때도 힘들어하고 연습도
부진했는데, 정신 차리고 분위기가 확 잡혀서 집중하게 됐어요. 그
무대에 서기 한두 달 전부터였을 거예요.

어떻게 이런 일이 가능했는지는 방탄소년단 멤버들조차 모른다고 말한
다. 다만 앞서 2017년 말 AMAs 무대에 설 때와 달리, 그들은 바깥에서 자
신들을 바라보는 시선에 부담을 느낄 틈도 없이 각자의 내면적인 문제에

시달리고 있었다. 이것이 오히려 그들의 부담감을 줄여 주었는지는 알 수
없지만, 〈FAKE LOVE〉 무대를 준비하는 동안 연습에 대한 집중력이 올
라가기 시작한 것은 분명하다. 그리고 이 작은 변화는 2018년 5월 20일
BBMAs*를 통해 의미 있는 순간으로 다가왔다.

──── 아, 그날 무대 올라가기 전에… 저희가 되게 오랜만에, 콘서트 들어
　　　갈 때 하는 구호를 다 같이 외쳤던 기억이 있어요. "방탄, 방탄, 방
　　　방탄!", 이거요. 뭔가, 서로 힘내자는 뜻으로 한 거죠.
제이홉이 당시 상황을 기억해 내고는 다시 말을 이었다.
──── 그때 무대 뒤쪽이 되게 복잡했거든요. 스태프들 있고, 앞 무대 끝난
　　　아티스트들도 지나다니고 그랬어요. 그 와중에 서로 '야, 이거 생방
　　　송인데 잘해 보자! 힘든 거 털어 버리자!' 하는 의미에서 구호 외치
　　　고 들어갔죠.
그리고 〈FAKE LOVE〉 무대가 끝난 뒤, 당시 한국에 있던 방시혁이 그들
에게 전화를 걸어와 외쳤다.
"니들 정말 XX 멋있어!"
제이홉에 따르면, 방시혁은 비속어를 섞으며 환호할 만큼 그들의 무대에
흥분을 감추지 못했다. 그건 모든 문제들이 자신들도 모르게 풀리고 있다
는 신호였다. 《LOVE YOURSELF 轉 'Tear'》 앨범이 발매 첫 주에 한국 대
중음악사상 최초로 '빌보드 200' 1위를, 타이틀곡 〈FAKE LOVE〉가 빌보
드 '핫 100' 10위를 기록하고, 〈FAKE LOVE〉 뮤직비디오가 공개 약 8일
만에 유튜브 조회 수 1억 뷰를 넘기며 지난 〈DNA〉의 기록을 큰 차이로
또다시 경신한 것은 차라리 부차적인 일이었다.
어떤 상황에서든 연습을 하고, 힘들다고 말하면서도 기어이 무대에 오른 그
들은 2014년 MAMA 때 그랬던 것처럼 결정적인 순간에 자신들의 모든 역

— 그날 무대 올라가기 전에…
저희가 되게 오랜만에,
콘서트 들어갈 때 하는 구호를
다 같이 외쳤던 기억이 있어요.
"방탄, 방탄, 방방탄!", 이거요.

제이홉

량을 쏟아 냈다. 그리고 모든 문제가 거기서부터 해결의 실마리를 찾았다.

제이홉은 고개를 갸웃하면서도, BBMAs 이후 팀 내부에 무언가 변화의 기류가 있었음을 떠올렸다.

— 저도 정확히는 모르겠어요. 근데, 저만 그렇게 느낀 건지는 모르겠지만, 그 무대를 하면서 뭔가… 자연스럽게 풀렸어요. 그날 방시혁 PD님 전화를 받고, 멤버들이 다들 얼굴에 약간씩 미소를 띠더라고요, 하하. 그때 이후로 뭔가 '살살살살' 풀리기 시작한 것 같아요.

그러나 당연하게도 그날의 무대 하나로 모든 문제가 단번에 해결된 것은 아니었다. 무대에서 스스로 만족할 만한 결과를 내는 과정에서 그들은 자신이 하는 일, 그리고 7명의 멤버들이 함께하는 것의 의미에 대한 답을 찾아 나갔다. 그 과정 중 하나는 여섯 형들이 막내의 이야기를 들어 주는 것이었다.

— 이유는 잘 모르겠어요. 그냥 뭔가 좀 마음에 안 들었던 것 같아요.

정국이 자신이 한창 힘들었던 시기의 감정에 대해 털어놓았다. 10대 시절 데뷔한 탓에 미뤄 왔던 사춘기를 뒤늦게 맞이한 것이라고 해야 할지도 모르겠다. 그때 형들이 할 수 있는 건 그의 이야기에 귀 기울이고 함께해 주는 것이었다. 정국은 이어서 말했다.

— 한번은 촬영 스케줄 끝나고 혼자 술을 마시러 갔는데, 혼자서 마시니까 가슴이 뭔가… 너무 먹먹한 거예요. 근데 그 시기에 제가 한창 카메라로 이것저것 찍을 때였거든요. 그래서 앞에 휴대폰 카메라를 켜 둔 채로 유튜브 방송 하는 것처럼 혼잣말도 하고…, 그러면서 마시고 있었어요. 그런데 갑자기 지민 형이 오더라고요.

지민에 따르면 그가 정국 앞에 나타났던 배경은 다음과 같다.

— 정국이가 좀 걱정이 돼서 스태프분들한테 물어보니까, 술 마시러

나갔다고 하더라고요. 그래서 저도 차에 타서는 정국이가 내렸던 그 위치에 그대로 내려 달라고 했죠. 내려서 둘러봤더니 바로 앞에 술집이 있더라고요. 그래서 들어가 보니까 정국이가 혼자 카메라 켜 두고 술 마시고 있었어요. 그렇게 둘이 이야기를 좀 하게 됐죠.

정국이 그 대화를 통해 어떤 답을 찾은 것은 아니었다. 정국은 말했다.

—— 무슨 얘기를 했는지는 기억이 잘 안 나요. 근데 형이 온 게 되게 감동이었어요. 저를 위로해 주러 온 거였으니까.

지민은 다음과 같이 회상한다.

—— 얘기를 들으면서, 어느 정도로 힘듦을 겪고 있었는지를 그때 처음 알았고, 많이 울었죠. 그런 줄 몰랐으니까. 정국이가 이야기를 안 하려고 했는데, 술이 들어가니까 말을 하더라고요.

정국도, 여섯 형들도, 그때 자신들에게 필요한 것이 무엇인지 정확히는 알지 못했다. 하지만 바깥에서 그들을 향해 수많은 시선이 쏟아질수록, 팀 안에서는 그들 각자의 솔직한 감정에 서로 귀 기울여 주는 시간을 갖는 것 자체가 중요했던 듯하다. 지민이 말했다.

—— 그 당시에 저희에겐 어느 정도의 투정과 투덜거림이 필요했던 것 같고…, 한편으론 그러면서 현실을 좀 더 냉정하게 인지하려고 했던 것 같아요. 그리고 그 옆에 있는 건 결국 멤버들이라는 거. 이걸 깨닫고 나니까, 그때부턴 빠르게 잘 정리가 됐어요.

정국은 그와 비슷한 또 다른 에피소드를 꺼냈다.

—— 저랑… 석진 형, 지민 형이었던 것 같은데, 저희 셋이 밥을 먹으러 갔는데 다른 멤버들이 한 명, 한 명씩 와 줬어요. 같이 술 마셔 주고, 그러다 누구는 토하고, 하하. 난리도 아니었어요. 막 울기도 하고 그랬는데, 이 사람들이…

잠시 생각에 잠겼던 정국이 입을 열었다.

—— 우리는 같이 일하는 사이니까, 이게 비즈니스…이긴 하겠죠. 하지만, 그런 게 다가 아닌 사람들이에요. 내가 가볍게 생각해서도 안 되고, 되게 소중하게 생각해야 하는… 고마운 사람들이라는 걸 그때 많이 느꼈어요.

I'm Fine

'LOVE YOURSELF' 시리즈를 마무리하며 2018년 8월 발매된 리패키지 앨범 《LOVE YOURSELF 結 'Answer'》의 첫 곡은 정국의 솔로곡 〈Euphoria〉*다. 이 곡을 녹음할 당시 정국은 보컬리스트로서 자신의 목소리를 찾아가는 과정에 있었다.

—— 슬럼프라고 해야 할지…, 뭔가 보컬적인 부분에서 벽에 한번 가로막힌 상태였어요.

정국은 그가 겪었던 어려움에 대해 설명했다.

—— 제가 제 목소리를 계속 찾고 찾으면서 혼자 연습했던 방식이, 올바른 길이 아니었던 거죠. 더 나은 길이 있었는데 그렇게 연습하는 바람에 잘못된 버릇이 생기기도 했고요. 그걸 고쳐야 하는 시점이었는데… 그러다 보니 내 목이, 내 목이 아닌 느낌이었어요. 그래도 어떻게든 해야 하니까…, 녹음을 했죠.

〈Euphoria〉는 정국의 목소리가 천천히 감정을 끌어 올리다, 후렴구에 해당하는 부분에서 정국의 목소리 대신 강렬한 비트가 중심에 서면서 역동적인 전개를 보여 준다. 정국은 후렴구에 도달하기 전까지 반복적인 구성

의 멜로디 안에서 음정을 조금 높거나 낮게, 혹은 속도를 조금 빠르게 하거나 늦추는 미묘한 변화로 가사에 담긴 섬세한 감정을 전달한다.

> 너는 내 삶에 다시 뜬 햇빛
> 어린 시절 내 꿈들의 재림
> 모르겠어 이 감정이 뭔지
> 혹시 여기도 꿈속인 건지

〈Euphoria〉를 시작하는 이 가사는 정국 자신이 방탄소년단으로 데뷔한 후의 이야기라 해도 좋을 것이다. 나의 감정이 무엇인지 몰랐던 어린 시절의 정국은 단어 하나로 설명할 순 없는 이런 복합적인 감정을 표현하는 보컬리스트로서, 또는 한 사람의 어른으로서 방탄소년단과 함께 성장해 나갔다. 그건 마치 픽사^{PIXAR}의 애니메이션 「인사이드 아웃」^{Inside Out, 2015}에서 소녀 라일리가 기쁨과 슬픔이 뒤섞여 있는 감정을 느끼게 되면서 자신의 마음을 정화하고 조금 더 성장한 것과 비슷했다.

—— 맞아요,

〈Euphoria〉가 보컬리스트로서 하나의 전환점이 됐는지 묻자 정국이 이렇게 답하며 말을 이어 갔다.

—— 제 목소리가 트였다는 생각은 여전히 안 들었지만, 목소리로 표현할 수 있는 감정들이 그때 좀 늘었다고는 느꼈어요. 발성 같은 기술적인 부분을 떠나서, 얼마나 가사에 맞춰서 감정을 담을 수 있는가 하는…. 그런 부분이 좀 자연스럽게 늘었던 것 같아요. 근데 사실 아직도 힘들어요. 어렵고.

방탄소년단에게 'LOVE YOURSELF' 시리즈를 완성해 나가는 과정은 그

LOVE YOURSELF 結 'Answer'

REPACKAGE ALBUM
2018. 8. 24.

TRACK

CD 1

01 Euphoria
02 Trivia 起 : Just Dance
03 Serendipity (Full Length Edition)
04 DNA
05 보조개
06 Trivia 承 : Love
07 Her
08 Singularity
09 FAKE LOVE
10 전하지 못한 진심 (Feat. Steve Aoki)
11 Trivia 轉 : Seesaw
12 Tear
13 Epiphany
14 I'm Fine
15 IDOL
16 Answer : Love Myself

CD 2

01 Magic Shop
02 Best Of Me
03 Airplane pt.2
04 고민보다 Go
05 Anpanman
06 MIC Drop
07 DNA (Pedal 2 LA Mix)
08 FAKE LOVE (Rocking Vibe Mix)
09 MIC Drop (Steve Aoki Remix) (Full Length Edition)
10 IDOL (Feat. Nicki Minaj)

VIDEO

COMEBACK TRAILER :
Epiphany

〈IDOL〉
MV TEASER

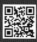
〈IDOL〉
MV

〈IDOL〉 (Feat. Nicki Minaj)
MV

렇게 성장통을 거치는 시기였던 듯하다. 정국이 그랬던 것처럼, 멤버들은 각자의 고민을 자신의 내면으로 끌어안고 있다가, 결국 그것이 터져 가장 가까운 타인인 팀 동료들과의 관계에도 영향을 미쳤다. 그리고 그것을 해결하는 과정에서 팀으로서의 일과 개인의 내면, 자신과 타인의 입장 사이에서 균형을 찾아 나갔다. 진이 말했다.

—— 그 시기를 지나면서, 제가 굉장히 긍정적으로 마음을 먹게 된 것 같아요.

그리고 그는 덧붙였다.

—— 흘러가는 대로 살자는 생각을 하게 된 거죠. 노래 연습을 하고 싶으면 노래 연습 하고, 게임을 하고 싶으면 게임하고. 스케줄이 없을 때는 제가 밥을 먹고 싶으면 먹고, 안 먹고 싶으면 하루 종일 굶기도 하고요. 저를 아는 사람들이 신기해하기도 해요. 어떻게 그렇게 불만이 없고 무언가에 집중할 수 있느냐고. 그러면 '그냥 아무 생각 없이 살기 때문에 가능한 것 같다'고 대답해요.

하지만 진이 아무런 생각 없이 산다는 건, 오히려 그가 자신이 살아가는 법을 얼마나 고민한 끝에 지금에 이르렀는지를 보여 주는 부분이기도 하다.

—— 그렇게 사니까 제 삶에서 크게 원하는 것들이 없고, 그때그때 제가 하고 싶은 걸 하면 거기서 성취감을 얻어요. 저는 아무 곳에서나 성취감을 얻는 거죠. 그 과정에서 행복을 많이 느끼면서 심적으로 여유도 찾게 된 것 같아요.

《LOVE YOURSELF 結 'Answer'》에 수록된 진의 솔로곡 〈Epiphany〉의 노랫말은 이렇게 시작한다.

참 이상해
분명 나 너를 너무 사랑했는데

뭐든 너에게 맞추고

널 위해 살고 싶었는데

그럴수록 내 맘속의

폭풍을 감당할 수 없게 돼

웃고 있는 가면 속의

진짜 내 모습을 다 드러내

사랑하는 사람을 위해 늘 잘 하고 싶지만 마음속의 폭풍을 감당하기 어렵
고, 상대방 앞에서 가면을 쓴 채 살아가는 것 같은 이 기분은, 진을 비롯한
방탄소년단 멤버들이 'LOVE YOURSELF' 시리즈를 제작하는 과정에서
느낀 복잡한 감정이기도 하다. 이 시기를 지나며 진은 자신이 어찌할 수
없는 세상에 대해 때로는 받아들이고 때로는 조율하면서 스스로를 긍정해
나갔다. 그렇게 그는 자신의 일이 주는 기쁨도 온전히 즐길 줄 알게 되었
는지 모른다. 〈Epiphany〉에 대한 기억을 떠올리던 진이 말했다.

—— 《LOVE YOURSELF 結 'Answer'》 앨범에서, 유일하게 이 곡 녹음
할 때가 생각이 안 나요. 그때 뭔가 넋이 좀 나가 있어서 그랬던
것 같기도 하고…. 근데 저한테 이 곡은 공연할 때 조금 더 색다른
재미가 있어요. 춤을 출 때는 다음 동작을 생각해야 하고, 혹시라도
안무를 잊어버리면 큰일 나잖아요. 그런데 이런 곡은 제자리에서
부르니까 노래에 담긴 상황과 기분에 그대로 녹아들 수 있단 말이
죠. 이건 무대에서 저만 느낄 수 있는 재미이긴 하지만요.

제이홉은 당시 일련의 변화에 대해 이렇게 말한다.
—— 정말 큰 성장의 시기였어요. 저 같은 경우, 'LOVE YOURSELF' 앨

범들을 만들면서 되게 많은 배움이 있었고, 방탄소년단이라는 팀 안에서 나 자신을 어떻게 표현해야 하는지 많이 느꼈어요. 또 그런 것들을 팬들이 알아주는 때이기도 했고요. 참 감사한 시기죠. 그 앨범들을 만들던 과정은 저에게 참 큰 부분을 차지하는 것 같아요. 그때가 없었더라면 지금의 제이홉도 없었을 거예요.

다른 모든 멤버들이 그러하지만, 제이홉은 늘 방탄소년단이 특유의 끈끈한 팀 분위기를 유지하게 돕는 역할을 해 왔다. 특히 안무 연습 등에서 멤버들이 체력적으로 힘들어할 때, 그는 웃으면서 한 번 더, 다시 한 번 더 해 볼 수 있도록 분위기를 이끌곤 한다. 제이홉이 팀워크에 대해 다음과 같은 정의를 내리는 이유다.

—— 우리는 팀이고, 7명이 하나가 돼야, 어떤 일을 하든 잘해 낼 수가 있어요. 나 혼자만 잘할 게 아니라 모두가 잘해야 한다고 생각을 해서, 제가 할 수 있는 부분에는 그래도 역할을 좀 하려고 했던 것 같아요. 사실 'LOVE YOURSELF' 시리즈를 만들 때나 재계약 문제로 고민하던 때에는 저보다는 다른 멤버들이 팀에 많은 도움이 되기도 했고요. 어떻게 보면 저로서는 감당하지 못하던 부분들, 힘들어하던 점들을 대신 잘 받아 주고 다독여 줬거든요.

제이홉이 팀에 대해 갖는 이런 마음을 생각하면 《LOVE YOURSELF 結 'Answer'》의 프로모션에서 그가 했던 역할은 더욱 극적으로 느껴진다. 앨범 발매 며칠 후, 제이홉은 타이틀곡 〈IDOL〉의 안무 일부를 선보이며 많은 사람들이 따라 해 보도록 해시태그 '#IDOLCHALLENGE'와 함께 챌린지 challenge 영상*을 SNS에 업로드했다.

언제나 팀에 헌신을 아끼지 않는 멤버가, 사람들이 〈IDOL〉에 맞춰 춤추고 즐길 수 있도록 이끄는 역할을 한다. 제이홉은 멤버들은 물론 아미들도 알고 있는 그의 모습대로, 프로모션의 맨 앞에서 반응을 이끌었다.

그리고, 이 챌린지 프로모션은 방탄소년단은 물론 빅히트 엔터테인먼트에도 중요한 변화의 순간이었다. 《LOVE YOURSELF 結 'Answer'》 앨범 전까지, 방탄소년단의 신규 앨범 프로모션은 회사가 다양하게 준비한 콘텐츠들을 정교한 계획에 따라 공개하는 방식을 취했다. 콘텐츠 중 가장 먼저 공개되는 컴백 트레일러부터 연말 음악 시상식의 무대 연출까지, 방탄소년단의 활동 속에는 빅히트 엔터테인먼트가 아미와 그 밖의 음악 소비자들에게 전하는 명백한 의도가 포함되어 있었다. 이를테면 아미들에게는 음악 시상식에서 방탄소년단의 무대 뒤 스크린에 뜨는 문구를 통해 다음 앨범의 콘셉트를 추측하는 것이 하나의 이벤트이기도 했다.

따라서 〈IDOL〉 챌린지는 이 기조를 바꾸는 것이기도 했다. 챌린지는 사람들의 자발적인 참여와 호응이 중요한 프로모션이고, 그건 빅히트 엔터테인먼트가 어떻게 할 수 없는 영역이다. 물론 방탄소년단의 프로모션인 만큼 제이홉의 챌린지 영상에 대한 반응이 좋을 것은 예상 가능했다. 하지만 아미들이 정말로 제이홉의 춤을 따라 추거나, 아미 외의 일반 대중이 이 챌린지에 얼마나 동참할지는 전혀 예상할 수 없었다. 이런 우려들로 인해 챌린지의 진행 여부를 둘러싸고 빅히트 엔터테인먼트 내에서도 의견이 분분했을 정도다. 그러나, 《LOVE YOURSELF 結 'Answer'》의 〈IDOL〉 챌린지는 방탄소년단이 분명히 거쳐 가야 할 순간이었다.

나의, 당신의, 모두의 아이돌

방탄소년단은 아이돌 그룹이다. 하지만 방탄소년단에게 이 짧은 정의에는 수많은 이야기가 담겨 있다. 그들은 아이돌이 되기 위해 엄청난 양의 연습

을 했다. 아이돌이 된 직후에는 작은 회사의 팀이라거나 힙합을 하는 아이돌이라는 이유 때문에 배척받거나 모욕을 당했다. 스타가 된 뒤에도 자신들에게 쏟아지는 공격 때문에 팬들의 마음을 위로해야 했다. 그 후로는 아이돌이기에 겪는 수많은 고민으로 인해 그런 자신들이 팬 앞에서 가면을 쓰고 있는 것은 아닌지 괴로워했다.

방탄소년단이 아이돌이라는 사실은 그 모든 일들과, 그로부터 생겨난 방탄소년단에 대한 모든 의미를 함축한다. 방탄소년단은 아이돌로 시작했다. 그리고,《LOVE YOURSELF 結 'Answer'》를 발표했던 그때에도 여전히 '아이돌'로 남아 있었다. 그럼에도 불구하고.

아이돌, 특히 한국의 아이돌은 커리어가 쌓일수록 '아티스트'가 되어야 할 것 같다는 부담을 느끼기도 한다. 사전적으로 아티스트는 아이돌, 뮤지션, 엔터테이너 등을 모두 포괄할 수 있는 개념이다. 따라서 아이돌도 아티스트일뿐더러, 두 단어는 서로 우열 관계가 아니다. 하지만 한국에서 아티스트는 종종 아이돌이 최종적으로 도달해야 할 목표처럼 여겨지곤 한다. 그래서 '아이돌이 아티스트가 됐다' 같은 문장은 아이돌이 더 음악성이 뛰어난, 또는 더욱 진정성 있는 무언가가 됐다는 의미로 간주되어 왔다.

이는 한국 음악 산업 내에서, 또는 한국 사회에서 아이돌을 바라보는 시선과 연관이 있다. 회사가 제작을 주도해서, 혹은 다른 이들로부터 곡을 받아서, 심지어는 외모가 뛰어나거나 무대에서 춤을 춘다는 이유로 아이돌은 다른 부류의 아티스트보다 음악성이 부족한 존재로 폄하되곤 했다. 여기에는 아이돌 음악은 주로 10대, 20대 여성들이 좋아하고, 그래서 음악적 수준이 낮을 것이라는 매우 여성혐오적인 억측까지 더해져 있었다.

그러나 방탄소년단은 데뷔 당시부터 그들이 연습생으로 살아온 이야기를 음악으로 만들었고, 'LOVE YOURSELF' 시리즈에 이르러서는 아이돌로

살아가면서 얻는 기쁨과 고통을 담아냈다. 방탄소년단의 진정성은 그들이 아이돌로서 겪은 이야기로부터 나올 수 있었고, 그들 내부의 갈등과 성장 또한 아미라는 팬덤과 떼려야 뗄 수 없는 관계를 맺고 있었다.

> You can call me artist
> You can call me idol
> 아님 어떤 다른 뭐라 해도
> I don't care

그래서 〈IDOL〉을 시작하는 이 가사처럼, 방탄소년단이 스스로를 아이돌로 규정하는 것은 'LOVE MYSELF'에 반드시 필요한 과정이었다. 어떻게든 세상에 자신들의 존재를 인정받고자 했던 이 팀은 그들이 아미와 함께 얻어 낸 영광이 높은 산처럼 쌓였을 때, 그 위에 올라서서 자신을 아이돌이라 규정한다. 극단적인 찬사부터 극단적인 비난까지 온갖 잣대로 평가를 받고, 그렇게 영광과 좌절이 오간다. 하지만 세상이 뭐라 하건 이제 방탄소년단은 방탄소년단이다. 그들에게는 더 이상 스스로를 설명할 다른 단어가 필요치 않았다. 슈가는 아이돌에 대한 자신의 생각을 이렇게 말한다.

—— 사람들이 아이돌을 두고 "7년짜리 가수"라거나, "만들어진 상품"이라고도 이야기한다는 걸 저도 잘 알죠. 그런데 얼마나 표현을 드러내느냐의 차이일 뿐이지, 아이돌도 고민은 대부분 비슷비슷하게 갖고 있거든요. 저희는 다행히도 그런 부분들을 얘기하는 게 자유로웠던 팀이고, 그래서 그런 생각들을 고스란히 표현할 수 있었던 거죠.

이런 점에서 〈IDOL〉 챌린지는 방탄소년단이 자신들이 정의한 아이돌로 나아가는 또 다른 한 걸음이었다. 세상으로부터 수많은 시선을 받고 수많

은 의미로 정의되는 이 아이돌이, 자신들을 시작으로 팬덤 아미뿐만 아니라 원한다면 누구나 〈IDOL〉의 춤에 도전해 보도록 권한다. 이로써 방탄소년단, 아미, 또는 그들 사이의 맥락을 전혀 알지 못하는 사람일지라도 SNS상에서 〈IDOL〉 챌린지를 보고 쉽게 방탄소년단에 다가설 수 있었다.

우리를 어떻게 생각하든 일단 한번 와서 즐겨 보라는 태도. 이것은 방탄소년단과 아미의 역사에서 작지만 중요한 전환점이었다. 데뷔 후로 외부의 공격을 방어해 왔던, 혹은 외부의 인정을 원했던 그들은 'LOVE YOURSELF' 시리즈의 '답'Answer을 낼 즈음, 남들이 어찌 보든 누구나 참여할 수 있는 이벤트를 만들어 가기 시작했다.

《LOVE YOURSELF 結 'Answer'》의 타이틀곡 〈IDOL〉은 다양한 문화적 요소들을 혼합해 커다란 잔치로 구현한다. 음악적으로는 남아프리카 스타일의 리듬과 한국의 전통음악인 국악에서 사용하는 리듬이 섞여 있고, 뮤직비디오에는 수트와 한국의 전통 의상인 한복, 아프리카의 초원을 연상케 하는 배경과 한국의 전통문화 중 하나인 북청사자놀이, 그리고 방탄소년단 멤버들이 직접 그린 그림이 3차원적 입체감과 2차원적 평면의 느낌을 강조한 영상 속에 뒤섞여 있다.

혼란스럽게 느껴질 만큼 여러 요소들이 뒤섞이면서, 국악 사운드는 이런 축제 분위기의 음악에 주로 쓰이는 록이나 EDM 대신 곡을 이끄는 역할을 하고, 모두를 가장 신나게 하는 부분에서 가사로 국악 장단 "덩기덕 쿵더러러"와 추임새 "얼쑤"가 등장한다.

이렇게 〈IDOL〉은 다양한 요소들이 모여 만들어 낸 축제의 음악이고, 국악은 전 세계의 누가 들어도 이 축제를 흥겹게 하는 소리가 된다. 한국인에게 〈IDOL〉의 국악은 대중음악에서 자주 접할 수 없었던 특별한 요소이지만, 동시에 이 신나는 곡의 하이라이트로서 보편성을 띤다. 그건 'LOVE YOURSELF' 시리즈를 거치며 방탄소년단이 다다른 위치이기도 했다. 아

미들과 똘똘 뭉쳤던 그들은, 어느새 모든 사람들에게 '다 같이 즐겨 보자'며 잔치판을 스스로 벌릴 수 있는 존재가 됐다.

방탄소년단은 앞선 〈불타오르네〉FIRE에서 대규모 댄서들과 함께 거침없이 치고 나아가는 그들의 기세를 보여 주었고, 〈Not Today〉에서는 수십 명의 댄서들을 이끌어 가는 모습을 보여 주었다. 그리고 〈IDOL〉에 이르러서는 다양한 외양의 댄서들과 여러 문화적 요소들이 뒤섞인 무대 위에서 모두를 즐겁게 하는 역할을 맡았다. 데뷔곡 〈No More Dream〉으로 시작해 〈IDOL〉에 도착한 지점에 이르러, 그들은 자신들이 받는 사랑의 크기만큼 스스로가 해야 할 역할을 자연스럽게 바꿔 나가고 있었다.

방탄소년단이 〈IDOL〉에서 보여 준 변화는 음악뿐만이 아닌 한국 대중문화 산업의 역사가 하나의 변곡점을 지나고 있음을 상징하는 것이기도 했다. 2018년 방탄소년단은 앨범 《LOVE YOURSELF 轉 'Tear'》와 《LOVE YOURSELF 結 'Answer'》로 '빌보드 200'에서 연속 1위를 기록했고, 이듬해 개봉된 영화 「기생충」Parasite, 2019은 그해 전 세계에서 가장 주목받은 작품으로 남았다. 또한 2020년 9월 빌보드는 미국을 포함한 세계 200여 개국가 및 지역의 순위를 집계하는 '빌보드 글로벌 200' 차트를 신설했다. 여기에는 미국만을 대상으로 했던 기존 빌보드 차트 내에 K-pop을 비롯한 다국적 아티스트들의 음악이 침투한 영향이 있었을 것으로 짐작된다.

이처럼 전 세계가 대륙과 나라, 또는 문화권을 중심으로 새로운 기류를 형성하면서 대중문화 산업의 모습이 변화하고 있을 때, 한국 대중문화 산업은 이 흐름에서 서구 대중문화의 작품들과는 또 다른 매력을 지닌 존재로 급부상하기 시작했다. 한국, 그리고 서울은 2010년대부터 2020년대 사이에 문화적으로 가장 새롭게 관심받는 나라와 도시 중 하나로 떠올랐다. 마치 〈IDOL〉이 그렇듯, 수많은 문화적 요소들이 한국에서 현대적으로 소화

되어 전 세계를 끌어들이기 시작했다. 방탄소년단은 이 큰 흐름의 한 부분이자 아이콘적 존재로 자리 잡았다.

2018년 12월 1일 고척 스카이돔에서 열린 MMA에서 방탄소년단이 펼친 〈IDOL〉 퍼포먼스˙는 당시 그들이 무엇을 하고 있었는지를 상징적으로 보여 주었다. 삼고무 연주가 단체로 펼쳐지는 가운데, 한복을 입은 제이홉이 춤을 추기 시작한다. 그런데 그는 한국 전통 무용이 아닌 브레이킹에 기반한 스트리트 댄스를 선보인다. 공연 전체의 콘셉트는 한국의 전통 예술에 기초하지만, 방탄소년단 멤버들의 춤은 그들이 익혀 온 현대적인 장르에 기반을 두고 있다. 제이홉에 이어 등장하는 지민과 정국 또한 각각 부채춤과 탈춤을 모티브로 삼지만, 두 사람의 안무는 그들이 때때로 선보여 왔던 현대무용의 동작에 가깝다.

MMA 무대에서 방탄소년단은 한국의 전통 예술과 놀이 문화를 압축적으로 담아내면서, 현대의 대중문화적 요소들을 마치 전혀 특별하지 않은 일을 하는 것처럼 자연스레 융화시켰다. 방탄소년단이 전통 양식을 변형한 한복을 입고 무대 한가운데에서 "덩기덕 쿵더러러/ 얼쑤"를 외치자 관객들이 크게 따라 외치며 환호하기까지의 과정은, 마치 모든 것이 전부터 그 자리에 있었다는 듯 매끄럽게 이루어졌다. 한국의 전통과 현대 대중음악을 동시에 경험하며 살아온 청년들이, 그 모든 것들이 자연스럽게 통합된 새로운 형식을 만들어 낸 것이다.

이 순간은 방탄소년단이 자신들에게 쏟아지는 모든 시선과 그들이 내포하게 된 모든 의미를 〈IDOL〉이라는 곡으로 통합한 것과 같다. 그들은 설명할 수 없을 만큼 복잡한 요소들을 하나로 결합하면서, 역설적으로 한국인이자 아이돌이라는 자신들의 정체성을 선명하게 남겼다.

오랜 시간 방탄소년단에게 MMA와 같은 연말 시상식 무대는 자기 증명을 위한 투쟁의 장소였다. 그곳에서 그들은 다른 팀들을 이겨야 했고, 자신들

을 성원해 주는 아미에게 부끄럽지 않은 모습을 보여야 했다.

하지만 '빌보드 200' 차트에서 연속 1위를 하고, 재계약을 둘러싼 혼란과 갈등을 극복하고, 결국 한 팀으로 다시 일어서는 이 모든 과정에서 방탄소년단은 더 이상 자기 자신을 증명할 필요가 없어졌다. 대신 어떤 설명도 필요없이, 이번에는 또 어떤 무대를 보여 줄지 한 몸에 기대를 받는 존재가 됐다. 아이돌로서, 아이콘이 된 것이다.

SPEAK YOURSELF

앨범을 냈으면 다시 투어를 해야 할 때다. 앨범 제목처럼 '승'承과 '전'轉을 거쳐 '결'結로 'LOVE YOURSELF' 시리즈를 마치면서 방탄소년단은 2018년 8월 25일 서울 잠실 올림픽 주경기장에서 「BTS WORLD TOUR 'LOVE YOURSELF'」*를 시작했다. 다음 해 발표한 앨범 《MAP OF THE SOUL : PERSONA》의 곡들을 포함해 「BTS WORLD TOUR 'LOVE YOURSELF : SPEAK YOURSELF'」를 2019년 10월 29일 다시 잠실 올림픽 주경기장에서 마무리하기까지, 1년여에 걸친 월드 투어가 이어졌다.

「BTS WORLD TOUR 'LOVE YOURSELF : SPEAK YOURSELF'」**의 경우 잠실 올림픽 주경기장을 비롯해 미국의 로즈볼 Rose Bowl, 영국의 웸블리 Wembley, 프랑스의 스타드 드 프랑스 Stade de France 등 대규모 공연장으로 익히 유명한 스타디움들에서 펼쳐졌다. 'LOVE YOURSELF' 시리즈의 제작에 들어가기 전, 방탄소년단 멤버들은 그들이 도달한 성공의 하늘에서 추락할지도 모른다는 불안에 휩싸여 있었다. 하지만 정작 'LOVE YOURSELF' 시리즈를 지나면서 그들의 비행은 더욱 높은 곳을 향했다. 마

치 착륙 없는 영원한 비행을 하는 것처럼.

———— 공연을 40회쯤 하잖아요? 그러면 '오늘은 뭐 하지?'라는 생각이 들
　　　긴 해요, 하하.

뷔가 장기간 이어지는 투어에서 자신을 보여 주는 방식에 대해 이렇게 이
야기했다. 그는 말을 이었다.

———— 저는 원래 공연을 하면 제가 표현할 만한 것들이 진짜 많았거든요.
　　　그런데 '40회' 앞에서는 그게 할 말이 아니었어요. 보여 줘야 할 게
　　　훨씬 더 다양해야겠더라고요. 저도 되게 준비를 많이 하고는 갔어
　　　요. 〈Intro : Singularity〉 같은 곡은 특히 아이디어가 많았고요. 정말
　　　머리가 터질 정도로 많았는데…, 콘서트를 40회쯤 하다 보니까 '한
　　　회차에 아이디어 하나만 쓸걸' 하는 후회가 드는 거예요, 하하. 예를
　　　들면 처음엔 몸을 기대는 포즈도 15개쯤 생각했었어요. 공연마다
　　　퍼포먼스 중간이나 끝에 바꿔서 할 것도 생각해 뒀었고, 춤도 새로
　　　운 구성으로 짜 놓은 게 많았거든요. 근데 준비했던 것들을 한 공연
　　　에서 다 써 버리듯이 하니까, 나중에 진짜 '멘붕'이 오더라고요.

뷔가 대신 선택한 방법은 자연스럽게 나오는 자신의 감각에 몸을 맡기는
것이었다.

———— 무대 위에서 별생각을 안 하고 해요. 어떤 아이디어가 있어도, '이
　　　때 이걸 해야지' 같은 생각을 안 하는 거예요. 큰 틀은 있지만. 자연
　　　스럽게 나오는 게 제일 중요하다고 생각해요.

뷔의 이런 결론은 방탄소년단 멤버들이 'LOVE YOURSELF' 시기를 거치
면서 얻은 깨달음 같은 것일지도 모른다. 생각하지 못했던 인생의 문제
앞에서 온갖 고민을 돌고 돌아, 답은 가장 단순하지만 의미 있는 것들에
있었다.

이제 정국은 자신의 행복에 대해 이렇게 정리한다.

—— 지금처럼 나의 행복이 뭐냐는 질문을 받았을 때, 이렇게 고민할 수
있는 것. 그게 제 행복 같아요. 만약 내가 지금 불행하다면 뭘 행복
이라고 얘기할지 생각 못 할 것 같아요. 그러니까 '이게 내 행복인
가?', '아냐, 이게 행복이다', 이런 생각을 할 수 있다는 게 바로 행복
이지 않나….

마치 행복은 가까운 곳에 있다는 희곡 「파랑새」 L'Oiseau Bleu 의 이야기와 같
이, 그들은 높고 먼 길을 비행해 자신의 마음속에 있는 가치들로 돌아왔
다. 'LOVE YOURSELF'를 만드는 과정에서 다시 한 번 멤버들이라는 '답'
을 얻은 지민처럼. 지민은 이렇게 이야기한다.

—— 몇 번의 일이 좀 있었는데, 결국은 방탄소년단으로 향하게 되더라
고요. 팀 바깥의 친구들과 만나서 시간을 보내고, 그 친구들한테 뭔
가를 털어 내도, 팀에서 있었던 일들을 그렇게 바깥으로 가져간다
고 해서 해결이 되거나 원하는 답을 찾을 순 없었어요. 그래서 더
멤버들을 의지하게 된 것 같아요.

2018년 12월 31일 공개된 지민의 첫 자작곡 〈약속〉*은 "혼자 주저앉아"라
는 가사로 시작하지만, 혼자가 아니었음을 깨달으며 "이젠 내게 약속해"라
는 노랫말로 끝을 맺는다. 그해 봄 작업에 착수했으나 혼란스러운 팀 분위
기와 더불어 좀처럼 속도를 내지 못하던 이 곡은, 지민이 그런 시간을 뒤
로할 수 있게 되면서 비로소 지금의 제목과 가사로 완성되었다.

방탄소년단 멤버들에게 'LOVE YOURSELF'는 그렇게 자기 자신이 소중
하게 생각하는 가치를 찾아내는 과정이었다. 그런 점에서 스스로를 사랑
한다는 건 그들에겐 자신이 누구인지 알아 가는 것이었다. 이와 관련해 제
이홉은 말한다.

—— 제가 꾸밈없이 밝은 힘, 에너지를 주는 사람인 것 같다는 생각을 하게 됐었어요. 그리고 그에 맞춰서 저만의 멋을 표현할 수 있는 사람…? 'LOVE YOURSELF' 시리즈 동안 저에 대해 그런 것들을 알게 됐어요.

제이홉은 자신이 어떤 사람인지 찾아간 과정을 다음과 같이 설명했다.

—— 'LOVE YOURSELF', 스스로를 사랑하라는 메시지를 전하면서도 한편으론 '나는 어떤 사람이지?' 하는 생각이 들었거든요. 그때 저 자신에 대해 공부를 많이 했어요. 그러면서 나는 밝은 에너지를 갖고 있고, 사람들에게도 그런 에너지를 줄 수 있는 사람이라고 딱 느꼈던 것 같아요. 그렇게 저에 대한 정의 아닌 정의가 내려지면서 그걸 곡에 담게 되고, 표현을 하게 되고, 그걸 아미들이 받아들여 주고…. 또 저는 그런 아미를 보면서 다시 '맞구나, 나는 이런 사람이었어' 생각하게 됐던 거죠. 그런 과정이었어요.

방탄소년단에게 'LOVE YOURSELF'는 단지 스스로를 긍정하고 사랑하는 것만이 아니었다. 제이홉이 한 말처럼, 그것은 오히려 자신이 'LOVE YOURSELF'에 도달할 수 있는 사람인지 알아 가는 'KNOW YOURSELF'의 시간이었다. 이 과정은 세상의 누구에게나 하나의 정답 없이 계속될 수밖에 없겠지만, 방탄소년단 멤버들은 'LOVE YOURSELF' 시리즈의 앨범들을 통해 방탄소년단으로 살아가는 이야기를 고백하면서 '나는 누구인가'에 대한 답을 찾으려 했다.

공교롭게도, 'LOVE YOURSELF'의 뒤를 잇는 'MAP OF THE SOUL' 시리즈를 여는 첫 곡 〈Intro : Persona〉의 첫 번째 문장이 "나는 누구인가"다. 물론 그다음의 가사처럼 이 "평생 물어온 질문"은 "아마 평생 정답은 찾지 못할 그 질문"이다. 하지만 인생의 어떤 시기마다 찾아오는 이 질문에 답하

는 과정에서, 사람은 자신이 그때 무엇을 해야 할지 알게 된다.

제이홉이 'LOVE YOURSELF'의 과정에서 그가 얻은 답을 말했다.

── 생각해 보면 제가 그렇게 밝은 사람은 아니었던 것 같은데, 많이 바뀌면서 지금의 모습이 된 것 같아요. '완성'이라는 표현을 다른 사람들은 어떻게 생각할지 모르겠는데, 저라는 사람이 이렇게 완성되기까지의 과정을 들려주면서 '나도 이렇게 바뀌었고, 이런 사람이됐다', '당신도 될 수 있다'라는 이야기를 많이 해 주고 싶었던 것같아요. 그게 아미들에게 어떻게 다가갔는지는 모르겠지만, 아무튼좋은 영향으로 잘 남았으면 좋겠어요.

방탄소년단은 2018년 9월 24일^{현지 기준} 미국 뉴욕 UN본부에서 열린 유엔아동기금_{유니세프}의 '제너레이션 언리미티드' Generation Unlimited 파트너십 출범 행사에 참석해 연설을 했다.[*]

I would like to begin by talking about myself.[6]

앞서 제이홉이 했던 말처럼, 이날 방탄소년단은 자신들의 이야기를 통해 아미는 물론 많은 사람들에게 영향을 주었다.

팀을 대표해 영어로 연설한 RM은 자신의 고향 일산에 대한 소개로 시작해 그가 자라 온 과정을 이야기한다. 이어 방탄소년단으로 데뷔 후 힘들었던 나날들, 그럼에도 포기하지 않을 수 있었던 아미의 사랑과 성원에 대한 감사를 표한 뒤, 나 자신으로 사는 것에 대해 말한다. 주요 대목을 우리말로 옮기면 다음과 같다.

6 저는 오늘, 저에 대한 이야기로 시작하려 합니다.

어제 실수를 했더라도, 어제의 나도 나입니다. 오늘, 잘못과 실수를
하는 나도 여전히 나입니다. 내일의 조금 더 현명해질 나 또한 나일
것입니다. 그 모든 잘못과 실수는 곧 나이며, 내 인생의 별자리에서
가장 밝게 빛나는 별이 되어 줄 것입니다. 오늘의 나이든, 어제의 나
이든, 그리고 내가 바라는 모습의 나이든, 저는 저 자신을 사랑하게
되었습니다.[7]

그리고 자신을 사랑하는 것에서 한발 더 나아가 볼 것을 제안한다.

저희는 스스로를 사랑하는 법을 배웠습니다. 그리고 이제, 여러분께
"당신 자신에 대해 말해 보세요"Speak yourself라고 말씀드리고 싶습니다.[8]

「BTS WORLD TOUR 'LOVE YOURSELF'」 이후에 「BTS WORLD TOUR
'LOVE YOURSELF : SPEAK YOURSELF'」가 이어진 것처럼, 방탄소년단
은 'LOVE YOURSELF'의 여정 속에서 'SPEAK YOURSELF'라는 그들의
답으로 흘러갔다. 사람들이 어떻게 바라보건, 어떤 과거를 거쳐 현재에 이
르렀건, 지금 내가 누구이고 어디로부터 왔는지 세상을 향해 말하는 것은
방탄소년단이 그들이 가진 모든 것이 사라질지라도 남아 있게 될 온전한
그들 자신이었다.
당시에도 방탄소년단의 비행이 언제까지, 얼마나 더 높이 계속될지 알 수
없었다. 그러나 UN본부에서의 연설은 방탄소년단이 언젠가 정말 태양에

7 Maybe I made a mistake yesterday, but yesterday's me is still me. Today, I am who I am with all of
 my faults and my mistakes. Tomorrow, I might be a tiny bit wiser, and that'll be me too. These faults
 and mistakes are what I am, making up the brightest stars in the constellation of my life. I have
 come to love myself for who I am, for who I was, and for who I hope to become.
8 We have learned to love ourselves. So now I urge you to "speak yourself".

도달할지라도 그들은 각자가 시작한 땅과 연결되어 있음을 선언했다. 그리고 연설을 듣는 모든 사람들에게도 자신의 가장 근본에 있는 것은 변하지 않는다고, 그러니 꺼내서 말하여 자기 자신을 세상과 연결하도록 권했다. 그것은 불과 몇 년 전까지는 한국의 평범한 청년들로 살아왔고, 이제는 세계를 누비게 된 일곱 청년이 각자 다른 국가, 인종, 정체성, 계층 안에서 살아가는 모든 아미들에게 건넬 수 있는 유일한 말이었을지도 모른다.

—— 그게 저한테 되게 중요한 것 같아요 그게 방탄소년단의 한 축을 이루고 있다고 생각하거든요.

RM은 그날의 연설을 잠시 떠올리고는 미술 이야기로 다시 말문을 열었다.

—— 화가 손상기 선생님에 대한 평론들을 쭉 읽다가 제 마음을 가장 크게 건드린 구절이 있었어요. 기억나는 대로 말하면, "아마도 가장 위대한 예술가는 자신의 가장 개인적인 경험을 가장 보편적인 진리로 환원시킨 사람이 아닐까. 이 사람이 예술이 아니겠는가".

RM은 그 문장으로부터 자신이 느낀 점을 설명해 나갔다.

—— '개인의 경험을 보편적 진리로 환원시킨 사람', 이게 내가 원하는 거구나 했어요. 방탄소년단 또한 개인적인 경험과 보편, 그 사이의 어느 지점에 있을 거예요. 그리고, 보편적인 진리로 나아가려면 개인적인 경험이 우선시돼야 한다는 거잖아요. 저에게는 그런 개인적인 경험이 '나는 어디에 뿌리를 두고 있나'와 연결되고, 그게 그 연설문의 처음과 끝에 있어요. 제가 요즘 뭘 좋아한다든가 하는 것들이 곳곳에 퍼져 있는 제 뉴런과 같다면, 제가 어디서 시작한 사람인가는 제 모든 정체성의 가장 깊은 뿌리이고 이 복잡한 세상에서 저에 대한 존재 인식을 가장 확실하게 해 주는 근원이에요. 조금 과장해서 말하면, 제 정체성과 진정성은 거기서만 나오는 것 같아요. 그

래서 그런 걸 표현할 때는 떳떳하고 거짓 없이 이야기할 수 있는. 그게 방탄소년단으로 살면서 저의 가사에든 인터뷰에든, 어딘가 녹아 있을 거라고 생각하고요.

그리고 RM이 웃으며 자신에 대해 'SPEAK YOURSELF'를 했다.

—— 저는 대통령도 아니고 존 레논도 아니잖아요. 제가 그럼에도 나를, 스스로가 부끄럽지 않게 소개할 수 있는 방법은 그거인 것 같아요. "나는 몇 살이고, 어디에 살고, 이러이러한 걸 좋아하는 청년입니다"라고 말하는 것. 이런 이야기를 할 때만큼은 저도 그들에 못지않다고 느끼나 봐요, 하하.

그렇게 빛이 보이기 시작했다. 끝이 없는 그들의 비행을 어딘가로 이끌어 줄 빛이.

CHAPTER 6

MAP OF THE SOUL : PERSONA

MAP OF THE SOUL : 7

THE WORLD
OF BTS

|||| | | | | | | | ||||

방탄소년단의 세계

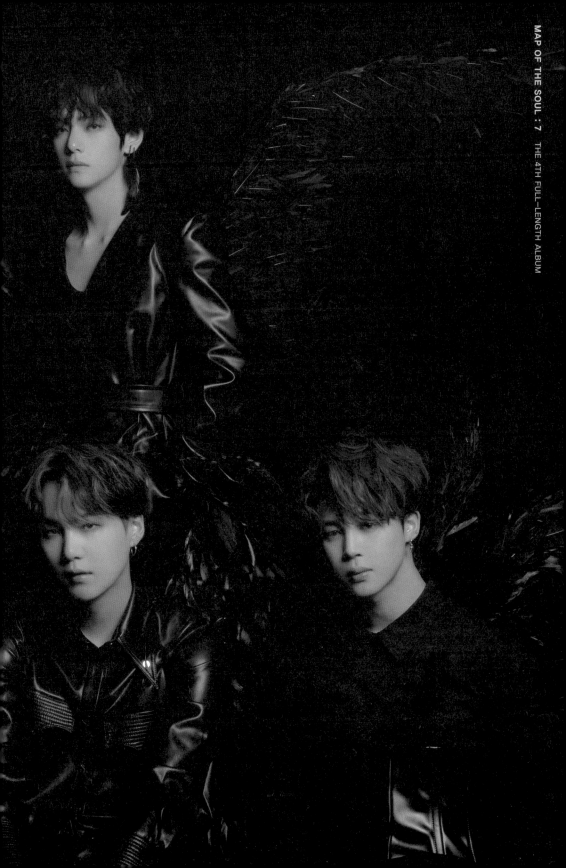

| | | | | | | | | THE WORLD OF BTS | | | | | | |

아미의 시간

방탄소년단이 그들의 새 앨범 《MAP OF THE SOUL : PERSONA》를 발표한 2019년 4월 12일 오후 6시, 음원 플랫폼 멜론을 이용하는 상당수의 한국인들은 이 앨범을 바로 들을 수가 없었다. 접속자 폭주로 서버가 다운됐기 때문이다.

이것은 한국인에게 성립할 수 없는 문장이었다. 2019년 한국의 음원 스트리밍 서비스 이용자 수는 약 1,028만 명이었고, 그중 멜론의 월간 활성 이용자 수는 410만 명 이상이었다. 이 많은 사람들이 이용하는 플랫폼이 한 팀의 앨범 발표 때문에 마비된다는 건, 마치 조약돌을 계속 던졌더니 바다가 메워졌다는 말과 같은 수준의 의미다.

어쩌면 이는 《MAP OF THE SOUL : PERSONA》를 발표하기 약 2개월 전 있었던 「아미피디아」 ARMYPEDIA 에서부터 예견된 일이었을지도 모른다. 「아미피디아」는 빅히트 엔터테인먼트와 방탄소년단이 아미를 대상으로 열었던 일종의 보물찾기 프로젝트다. 한국의 서울을 비롯해 미국의 뉴욕과 로스앤젤레스, 일본 도쿄, 영국 런던, 프랑스 파리, 홍콩 등 7개 도시에서 옥외광고를 통해 티저가 공개되었고, 아미들은 세계 곳곳뿐 아니라 인터넷상에 숨겨진 총 2,080개의 퍼즐 조각을 온라인과 오프라인을 넘나들며 찾는다. '2,080'이라는 숫자는 방탄소년단이 데뷔한 2013년 6월 13일부터 「아미피디아」 공개 하루 전인 2019년 2월 21일까지의 2,080일을 의미하고, 다시 말해 하나의 퍼즐 조각은 방탄소년단의 하루를 뜻했다.

아미는 놀라울 정도로 빠르게 퍼즐 조각을 찾아냈다. 각각의 퍼즐 조각에는 QR 코드가 하나씩 담겨 있었다. 이 QR 코드를 스캔했을 때 제시되는 방탄소년단에 관한 퀴즈를 풀면 그 날짜에 해당하는 방탄소년단의 기록이 「아미피디아」 홈페이지에 채워지고, 정답을 맞힌 아미들 또한 그날의 방

탄소년단에 대한 개인의 추억을 글과 사진, 영상으로 자유롭게 업로드할 수 있었다. 이렇듯 「아미피디아」를 진행할 즈음, 아미는 온라인상에서 방탄소년단과 자신들의 추억을 되새기는 이벤트만으로도 전 세계적 반응을 끌어내는 거대한 무언가가 되어 있었다.

또한 몇 주 뒤에는 마치 「아미피디아」의 애프터 파티처럼 두 번의 오프라인 이벤트[1]가 서울에서 열렸다. 당시 한국의 언론 매체들은 이 같은 독특한 현상에 주목하며 "방탄 없는 방탄 행사"라는 표현을 쓰기도 했다. 실제로 방탄소년단은 현장에 설치된 대형 스크린을 통해 잠시 깜짝 공연을 하기는 했지만 현장에 직접 나타나진 않았다. 그럼에도 아미들은 어지간한 공연 이상의 관객 규모로 모여 행사장에 설치된 스피커로 흘러나오는 그들의 노래를 따라 부르고, 방탄소년단과 빅히트 엔터테인먼트가 준비한 이 행사에 참여했다.

「아미피디아」를 비롯한 일련의 이벤트는 방탄소년단이 새 앨범 《MAP OF THE SOUL : PERSONA》를 곧 발표한 뒤 아미가 보여 줄 일들의 시작점이었다. 방탄소년단이 그 자리에 없어도 아미는 그들 스스로 미디어의 이목을 모으는 커다란 현상이 됐다. 그런 점에서 《MAP OF THE SOUL : PERSONA》는 방탄소년단의 앨범인 동시에 아미가 주인공인 앨범이 된다.

너

사실 《MAP OF THE SOUL : PERSONA》는 그 자체가 '너', 아미에 대한 이

1 3월 10일 시청광장에서 「런 아미 인 액션」(RUN ARMY in ACTION)이 열린 데 이어, 3월 23일 문화비축기지에서 「아미 유나이티드 인 서울」(ARMY UNITED in SEOUL)이 추가로 개최되었다.

MAP OF THE SOUL : PERSONA

THE 6TH MINI ALBUM
2019. 4. 12.

TRACK

01 Intro : Persona
02 작은 것들을 위한 시 (Boy With Luv) (Feat. Halsey)
03 소우주 (Mikrokosmos)
04 Make It Right

05 HOME
06 Jamais Vu
07 Dionysus

VIDEO

 COMEBACK TRAILER :
Persona

 〈작은 것들을 위한 시〉(Boy With Luv)
(Feat. Halsey)
MV TEASER 1

 〈작은 것들을 위한 시〉(Boy With Luv)
(Feat. Halsey)
MV TEASER 2

 〈작은 것들을 위한 시〉(Boy With Luv)
(Feat. Halsey)
MV

 〈작은 것들을 위한 시〉(Boy With Luv)
(Feat. Halsey)
MV ('ARMY With Luv' ver.)

 〈Make It Right〉(Feat. Lauv)
MV

야기로부터 시작됐다. 그리고 이 앨범의 콘셉트는 'LOVE YOURSELF' 시리즈로 활동하던 당시 정국이 종종 했던 한 가지 생각에서 영감을 받았다.

—— 저를 좋아해 주는 분들이 어떻게 사는지 궁금했어요.

정국이 아미에 대해 알고 싶었던 것은 단순한 호기심 때문이 아니었다.

—— 제가 사람을 대할 때, 가면을 쓰고 대하는 건 아닐까 하는 생각이 들 때가 있었어요. 아티스트로서의 저와 인간으로서의 제 모습 사이에서 균형을 잘 끌어내야 하는데, 어디선가부터 엇갈렸다는 생각도 들었죠.

TV 음악 프로그램에 출연하는 자신들을 보러 온 '한 줄'의 팬이 소중했던 방탄소년단은, 이제 스타디움에서 수많은 아미들을 만나는 입장이 됐다. 그 많은 숫자만큼이나 아미는 전 세계에서 수많은 언어로 방탄소년단에 대한 애정, 응원, 그리고 생각들을 쏟아 내고 있었다. 방탄소년단은 아미에게 너무나 큰 사랑을 받고 있었지만, 정작 왜 그런 사랑을 받는지, 그렇게 자신들을 사랑해 주는 이들이 어떻게 살고 있는지 알 수 없었다. 대신 수많은 카메라, 또는 미디어의 관심, 방탄소년단에 관해 무엇이든 한마디씩 하려는 사람들이 방탄소년단과 아미 사이의 공간을 메우기 시작했다. 정국은 이렇게 말한다.

—— 시기와 사람들을 정말 잘 만나서 이만큼 올라올 수 있었다고 생각해요. 그런데 부담이 많이 되죠. 나는 이런 위치가 안 맞는 사람인 것 같은데, 거기에 맞는 사람이 되려면 어쩔 수 없이 해야 하는 것도 있고. 내가 하고 싶은 걸 위해선 더 노력해야 하는 부분도 있으니까요.

정국의 말처럼 방탄소년단의 폭발적인 인기에 비례해 그들이 해야 할 일들은 더욱 늘어났고, 아미에게 보여 주고 싶은 솔직한 모습을 유지하는 것은 쉬운 일이 아니었다.

그러나 방탄소년단은 '유튜버'라는 단어가 익숙해지기 전부터, 데뷔가 막막하던 연습생으로서의 심경을 유튜브를 통해 털어놓았던 팀이다. 전 세계를 누비며 스타디움 투어를 도는 팀이 되었어도 그들은 공연을 마치면 브이라이브를 켜고 아미들과 소통했다.

말하자면 《MAP OF THE SOUL : PERSONA》는, 스마트폰과 유튜브의 시대에 슈퍼스타가 된 아티스트와 거대한 팬덤 간의 특수한 관계가 낳은 결과다. 방탄소년단은 늘 아이돌 산업 속에서도 최대한 자기 자신의 모습을 있는 그대로 드러내기를 원했고, 그 과정에서 슈퍼스타가 됐다. 그리고 그들이 가장 높이 올라갔다고 생각한 순간, 자신들과 함께해 온 팬들에 대한 이야기를 하고 싶어했다.

사우디아라비아에서 미국까지

정국의 바람이 아미에게 얼마나 닿았는지는 그 모든 아미들에게 일일이 물어보지 않는 한 정확히 알 수 없다. 하지만 《MAP OF THE SOUL : PERSONA》가 발표된 후 아미가 방탄소년단에게 무언가를 전하려고 했던 것은 분명하다.

2019년 10월 10일^{현지 기준} 사우디아라비아의 수도 리야드에 위치한 킹 파드 인터내셔널 스타디움_{King Fahd International Stadium}에서 방탄소년단은 다음 날인 11일 그곳에서 열릴 「BTS WORLD TOUR 'LOVE YOURSELF : SPEAK YOURSELF'」 공연을 준비 중이었다. 전체 리허설이 끝난 뒤, 정국과 지민은 방탄소년단의 히트곡들을 연이어 부르는 부분을 한 번 더 연습해 보기로 했다.

"죄송합니다!"

두 사람은 스태프들에게 이렇게 말하며 양해를 구했다. 이날 리야드의 날씨는 최고 기온이 40℃에 육박해, 처음 이 도시를 방문한 사람에게는 걸어 다니는 것도 버거울 만큼 더웠다. 그들은 자신들의 연습이 길어지면서 스태프들이 그 날씨에 더 오래 공연장에 있어야 한다는 데에 미안해했다. 본인들이 가장 많은 땀을 흘리면서 말이다.

그런데 더위를 이겨 내고 있는 것은 그들만이 아니었다. 방탄소년단이 리허설을 하는 동안 스타디움 바깥에서는 끊임없는 함성이 들려왔다. 아미들이 공연장 주위에 모여 있었던 것이다. 스타디움 외부에서는 대부분 저음 위주의 뭉개진 소리만 들리는 탓에 리허설 중인 멤버들의 목소리를 분간하기는 쉽지 않았다. 그럼에도 아미들은 노래가 바뀔 때마다 환호를 보내고 멤버들의 이름을 연호했다. 전통 의상으로 몸과 얼굴을 가린 채 자신이 좋아하는 아티스트의 이름을 외치는 여성들의 모습은, 사우디아라비아에서 매우 낯선 풍경이다. 그곳에서의 공연을 정국은 다음과 같이 회상한다.

—— 나라마다 문화가 다르긴 하지만, 저희 공연을 보는 순간만큼은 정말 즐겁게, 마음을 다 표현하셨으면 하거든요. 전통 의상이 정말 더웠을 텐데, 아랑곳하지 않고 큰 소리로 신나게 즐겨 주셔서 너무 고마웠어요.

정국의 말처럼, 대부분이 여성이던 이날의 관객들은 더위나 옷차림에 개의치 않고 마음껏 소리치며 공연을 즐겼다. 일시적인 것이라고 할 수도 있겠지만, 방탄소년단은 사우디아라비아에서 대중음악이 받아들여지는 새로운 방식, 또는 변화를 보여 주었다. 그리고 이 변화를 3만 명 이상의, 비슷한 나이대의 여성들이 스스로 만들어 나가는 것은 그 자체로 주목받는

일이었다.

미국도 마찬가지였다. 미국의 많은 미디어들이 방탄소년단의 공연마다, TV 출연마다 그들을 보기 위해 모인 10대, 20대 여성들을 조명했다. 특히 2019년 4월 13일^{현지 기준} 방탄소년단의 NBC 버라이어티 쇼 「SNL」^{Saturday Night Live} 출연은 상징적인 순간이었다.

이날 프로그램을 진행한 배우 엠마 스톤^{Emma Stone}은 방송 며칠 전 공개된 예고 영상에서 「SNL」의 크루^{crew}와 함께 아미를 연기하기도 했다. "BTS가 이 무대에 올 때까지 여기서 죽치고 기다릴 거야"[2]라는 엠마 스톤의 대사는 과장 없는 현실이었다. NBC는 아침 정보 프로그램 「투데이」^{Today}를 통해 「SNL」 방청권을 얻기 위해 방송국 앞에 며칠씩 진을 치고 있는 아미들을 다루기도 했다.

《MAP OF THE SOUL : PERSONA》 발표 직후 갖는 첫 무대이기도 했던 이날, 방탄소년단은 「SNL」에서 생방송으로 공연을 해야 했다. 더구나 그들이 퍼포먼스를 선보일 무대 공간은 한국의 일반적인 TV 음악 프로그램 세트장에 비해 작았다. 멤버들은 「SNL」에 출연한다는 긴장을 할 틈도 없이, 이전까지 서 본 적 없던 형태와 규모의 무대에 모두 이렇게 고민했다고 말한다.

── '무대가 좁네. 퍼포먼스를 어떻게 해야 할까?'

서로 부딪히거나 부상을 당하지 않도록 조심하면서 그들은 생방송 전까지 동선을 맞추고 제스처를 상의했다. 당시를 회상하며 멤버들은 다들 비슷한 이야기를 했다.

── 그래도 무대 크기 같은 것보다는, 어쨌든 「SNL」이라는 사실 자체

2 "I'm camping out on this stage until BTS gets here."

가 중요했죠.

그들의 생각대로, 이 작은 무대는 방탄소년단의 「에드 설리번 쇼」[3]가 됐다. 방탄소년단과 아미가 트위터와 유튜브, 그리고 공연을 통해 일으키던 어떤 현상이 「SNL」을 기점으로 기존의 매스미디어를 통해 세계에 알려진 것이다. 『빌보드』, 『롤링스톤』Rolling Stone 등 주요 음악 매체는 물론이고 CNN과 『뉴욕타임스』The New York Times까지 방탄소년단의 「SNL」 출연 및 아미의 반응을 다루면서, 방송 익일 방탄소년단에 대한 구글Google 검색량은 《MAP OF THE SOUL : PERSONA》 활동 기간 중 최고치를 기록했다.

그리고, 한국 미디어들이 해 왔던 이 질문이 이제는 전 세계 미디어를 통해 반복됐다.

"그들은 왜 방탄소년단에 열광하는가?"

당신을 듣고 있어요

보이 밴드를 응원하는 열성적인 팬덤의 역사는 서구에서 시작됐다. 하지만 방탄소년단과 같이 국가나 대륙을 초월해 아시아, 북미, 유럽에서 모두 스타디움 공연을 열 수 있을 만큼 대규모의 팬덤을 고르게 보유한 아티스트는 좀처럼 없었다. 그 공연장에 모인 관객들이 똑같은 응원봉official light stick을 들고 스스로를 '아미' 같은 특정 집단으로 정의하는 경우는 더더욱 없었다.

3 「The Ed Sullivan Show」. 영국 출신 밴드 비틀스(The Beatles)의 첫 미국 무대가 되기도 했던 유명 TV 쇼로, 1948~1971년 CBS에서 방영되었다. 앨범이 대히트하면서 미국에 상륙한 비틀스는 1964년 2월 9일(현지 기준) 이 프로그램에 출연해 라이브 공연을 펼쳤다.

서구 미디어에서는 아미를 비틀스의 팬덤인 '비틀마니아'^{Beatlemania}와 비교하기 시작했다. 비틀스까지 거슬러 올라가야 할 만큼, 아미는 서구 대중음악 역사에서도 센세이션이었다. 게다가 방탄소년단이 「SNL」에 서기까지는 데뷔 후 무려 6년에 가까운 시간이 걸렸다. 이토록 장기간에 걸쳐 지속적으로 인기가 올라가고, 그 지역적 범위 또한 넓어진 경우는 전례가 없다 해도 좋을 정도다. 무엇보다 그 주인공이 한국의 아티스트이고, 한국어 노래로 「SNL」 무대에서 미국 아미들을 환호하게 만든 것은, 진정 처음 있는 일이었다.

방탄소년단의 성공이 단 한 가지 이유만으로 가능했을 리는 없다. 누군가는 멤버들의 외모를 보고 좋아하게 됐을 수도 있고, 누군가는 공연을 보고, 또 누군가는 유튜브에서 아미가 만든 방탄소년단의 재미있는 영상을 보고 검색을 시작했을 수도 있다.

다만 그 수많은 이유들에 대한 질문만큼이나, 아미들이 보여 준 몇 가지 답에 주목할 필요도 있다. 일례로, 앞에서 다룬 바 있는 2018년 9월 미국 UN본부 '제너레이션 언리미티드' 행사 연설에서 방탄소년단이 "Speak yourself"라 말하며 개개인이 고유한 목소리를 낼 것을 독려하자, SNS에는 있는 그대로의 나를 드러내며 자존감을 되찾아 가는 아미들의 자기 고백적 이야기가 잇달아 올라왔다.

방탄소년단의 음악을 통해 아미들은 광주 5·18 민주화운동과 세월호 참사 같은 한국의 역사를 알아 가고, 그 피해자들을 애도하며 연대의 뜻을 전한다. 그뿐 아니라 《MAP OF THE SOUL : PERSONA》 발표로부터 약 1년 뒤 팬데믹이 시작되자, 아미는 2020년 9월까지 공식적으로 확인 가능한 금액만 20억 원 이상을 기부했다.[4] 기부 영역은 팬데믹 이후 세계적으

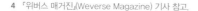

4 「위버스 매거진」(Weverse Magazine) 기사 참고.

로 어려움을 겪게 된 교육·보건은 물론 인권·동물 보호 등 다양한 영역에 걸쳐 있다.

그들이 방탄소년단을 왜 좋아하기 시작했는지는 알 수 없지만, 이 팬덤이 전 세계에서 동시에 지향하는 움직임은 한 가지 뚜렷한 경향을 보여 준다. '그들은 방탄소년단의 팬 활동을 계기로 자기 삶의 또 다른 방향을 찾는다'.

물론 K-pop 팬덤 중 아미만이 이런 경향을 띠는 것은 아니다. 아미 이전에도 한국의 K-pop 팬덤은 각종 기부에 적극적이었다. 그러던 것이 방탄소년단이 세계적인 인기를 얻은 뒤, 아미뿐 아니라 전 세계 K-pop 팬덤의 공통적인 경향으로 자리 잡았다. 그들은 K-pop 팬덤이 가진 독특한 응집력을 통해 자신의 정체성을 대변하기도 하고, K-pop의 영역 바깥에 있는 정치·사회 이슈에 대해서도 적극적으로 발언한다. 그리고 오늘날, K-pop 팬덤이 자신이 사는 나라의, 또는 세계 공통의 문제에 관해 입장을 내는 것은 너무나 당연한 일이 되었다.

「SNL」이 방송에서 묘사한 것처럼, 보이 그룹의 팬덤에 대해 서구 미디어가 갖고 있는 이미지는 자신이 좋아하는 팀을 보기 위해 밤을 새우고, 보이 그룹 멤버 이야기로 시간 가는 줄 모르는 10대, 20대 여성의 모습이다. 물론 사실이다. 비틀마니아도 그랬던 것처럼. 다만 방탄소년단의 그 수많은 팬들은 방탄소년단에게 열광하는 시간만큼이나, 각자의 정체성으로 살아가는 일상이 있다.

그 점에서, 아미를 비롯한 K-pop 아티스트의 팬덤, 더 나아가서 전 세계 모든 아티스트들의 팬덤에게 가장 먼저 해야 할 질문은 "당신은 왜 그들에게 열광하는가?"가 아니라 "그들을 좋아하는 당신은 어떤 삶을 살고 있는가?"일지도 모른다. 그래야 리허설 중인 방탄소년단의 목소리를 멀리서라도 듣기 위해 공연장 밖에 모여 멤버들의 이름을 외치던, 전통 의상 차림의

사우디아라비아 소녀들에게 한 발이나마 더 가까워질 수 있을 것이다.

「SNL」 출연은 방탄소년단이 그렇게 아미에게 한 걸음 더 다가간 분기점이라는 점에서도 중요했다. 이 쇼에서 방탄소년단은 《MAP OF THE SOUL : PERSONA》의 타이틀곡 〈작은 것들을 위한 시〉 Boy With Luv (Feat. Halsey)•와 2017년 발표했던 《LOVE YOURSELF 承 'Her'》 수록곡인 〈MIC Drop〉을 공연했다. 〈MIC Drop〉은 방탄소년단의 여러 곡 중에서도 특히나 처음부터 끝까지 강렬한 퍼포먼스를 보여 주는 힙합 장르이고, 〈작은 것들을 위한 시〉 Boy With Luv (Feat. Halsey)는 정반대로 방탄소년단의 곡 중 손에 꼽히게 밝은 분위기의 팝이다.

상반된 곡 선정은 방탄소년단과 아미의 관계를 압축적으로 담아낸 것과 같았다. 먼저 〈MIC Drop〉은 "황금빛" 성공을 거둔 그들의 현 위치에 대한 스웨그다. 그러한 스웨그는 단지 성공에 대한 과시가 아니라, 누군가에게 "더 볼 일 없어/ 마지막 인사야", "할 말도 없어/ 사과도 하지 마"라고 전하는 승자의 메시지다. 가사의 맥락상 아마도 데뷔 시절부터 그들에게 저주에 가까운 공격을 쏟아 내던 헤이터 hater들에 관한 이야기일 것이다.

반면 〈작은 것들을 위한 시〉 Boy With Luv (Feat. Halsey)는 방탄소년단이 밑바닥에서부터 끝없이 날아오르도록 해 준 그 작은 것들, 그러나 모여서 엄청난 힘을 발휘할 수 있는 아미에 대한 이야기를 담았다. 방탄소년단은 "이제 여긴 너무 높아"라며 현재의 성공을 말하면서 "난 내 눈에 널 맞추고 싶어"라며 아미와 같은 눈높이를 유지하기를 바란다. 그리고 그들은 아미의 "모든 게 궁금"해서 이렇게 청한다.

Come be my teacher
네 모든 걸 다 가르쳐 줘

〈MIC Drop〉까지의 방탄소년단이 성공을 통해 자기 증명을 하는 과정이었다면, 〈작은 것들을 위한 시〉Boy With Luv (Feat. Halsey)는 그들이 목소리를 내기 전에 먼저 아미의 삶을 듣겠다는 선언이었다. 아티스트가 자신들의 성공을 응원해 주던 팬덤을, 이제는 그 목소리를 듣고 싶은 주인공으로 인정하기까지의 역사.

방탄소년단은 팬들을 앨범의 주인공 자리에 놓고, 그들이 하고 싶었던 이야기를 시작한다. 그리고, 정국은 개인 전정국과 비교해 방탄소년단 멤버로서의 정국이 가진 영향력을 이렇게 짐작했다.

──── 음…, 저는 그 둘의 경계가 아주 뚜렷하진 않은 것 같은데, 어쨌든 방탄소년단 정국으로서는 나를 보고 있는 팬들에게 말하는 거니까, 긍정적인 얘기를 들려주려고 해요. 희망을 주는 힘은 저에게도 있다고 생각해서.

툭 까놓고 말할게

〈작은 것들을 위한 시〉Boy With Luv (Feat. Halsey)에서 RM 파트의 랩은 "툭 까놓고 말할게"로 시작한다. 그는 방탄소년단이 한국 대중음악사에서 유례없는 성공을 거두면서 들었던 생각과 자신들이 경험 중인 현실을 가감 없이 말했다.

> 나도 모르게 힘이 들어가기도 했어
> 높아 버린 sky, 커져 버린 hall
> 때론 도망치게 해 달라며 기도했어

—

—　어쨌든 방탄소년단 정국으로서는
　　나를 보고 있는 팬들에게 말하는 거니까,
　　긍정적인 얘기를 들려주려고 해요.
　　희망을 주는 힘은 저에게도 있다고 생각해서.

　　정국

—

—

그는 'LOVE YOURSELF' 시리즈 이후 한 개인이 감당하기 힘들 만큼 치솟은 인기에 대한 심정을 그대로 질러 버리듯 가사에 담았다. 실제로 RM은 "툭 까놓고 말할게"라는 표현을 즉흥적으로 썼다.

—— 저는 가사를 쓰려면 무조건 화자 안으로 들어가야 해요. 그 곡의 세상으로 들어가야 하거든요. 근데 그렇게 노래 파트의 가사를 쓰고 나서 제 랩 파트를 쓰려고 하면, 할 말이 별로 없기도 해요, 하하. 노래 가사 쓰고 2주쯤 잊어버리고 있다가 "남준 씨, 아직 랩을 안 써 주셨는데요"라는 얘기를 듣는 거죠. 그때가 제일 힘들어요. 노래는 다 나와 있고, 마지막에 제 랩만 들어가면 될 때. 이 곡도 그렇게 막바지 작업에 있다가, 갑자기 그런 생각이 든 거예요. '툭 까놓고 말할게'라고, 하하. 그래도 스스로에게 '야, 그때 이게 최선이었냐?'라고 묻는다면 '최선이었어'라고 할 수 있어요.

《MAP OF THE SOUL : PERSONA》 앨범에서 방탄소년단은 아미의 목소리를 듣겠다는 의지 그 자체를 메시지로 삼았고, 아미가 주인공이 되면서 노래 속 화자는 온전히 바로 지금의 방탄소년단이 됐다. RM은 〈작은 것들을 위한 시〉Boy With Luv (Feat. Halsey)를 통해 그가 겪은 변화에 대해 이렇게 이야기했다.

—— 제가 정말로 툭 까놓고 싶어서 '툭 까놓고 말할게'라고 한 것 같아요. 지금 생각해도 그게 참 이상해요. 저 스스로도 그때 '아니, 진짜 이렇게 쓴다고?' 어이없어하면서 썼거든요, 하하. 예전 같으면 아마 그럴 용기가 없었을 거예요. 표현을 바꿨겠죠.

그런 점에서, RM의 솔로곡이자 이 앨범의 첫 곡인 〈Intro : Persona〉는 "툭 까놓고" 말하게 된 태도 변화가 방탄소년단의 음악을 어떤 방향으로 이끌

것인지 선언하는 것과 같았다.

"나는 누구인가 평생 물어 온 질문"이라는 가사로 시작하는 이 곡은 RM
이 스스로에게 "How you feel? 지금 기분이 어때"라며 자신의 현재를 물은
뒤, 슈퍼스타가 되자 쏟아지는 사람들의 관심에 대한 솔직한 감정을 털어
놓는다.

사실 난 너무 좋아 근데 조금 불편해
나는 내가 개인지 돼진지 뭔지도 아직 잘 모르겠는데
남들이 와서 진주목걸일 거네

이 곡 〈Intro : Persona〉의 가사와 관련해 RM은 다음과 같은 얘기를 했다.
—— 저는 아직도, 제가 연예 기사란에 뜨는 걸 보면 되게 무섭거든요.
어느 날 기사가 뜨는 상상을 문득 하게 될 때가 있어요. '얘는 이런
명성과 위치에 놓일 만한 인간이 아니다', '사실 능력도 없고, 지질
하고, 되게 별로야. 애 민낯을 봐 봐', 이러는 환상에 시달리거든요.

RM이 '페르소나'persona를 꺼내 든 이유다.
—— 우선은 페르소나에 관한 자료를 많이 찾아봤고, 제 생각이 좀 정리
가 된 다음에는 '페르소나는 나의 사회적 가면', 이렇게 단순화해서
작업을 시작했죠. 그러다 보니까 식상하지만 "나는 누구인가"라는
말을 꺼낼 수밖에 없었어요. 저 스스로도 생각했거든요, '이런 문장
을 쓰는 것 자체가 이미 멋있지 않다', 하하. 그런데 이걸 빼자니 이
노래가 말이 안 된다 싶었으니까.

자신에 대한 질문으로부터 곡을 시작하면서 RM은 편하게 가사를 써 내려
갔다. 점점 정교해지는 방탄소년단 음악의 사운드와 별개로, 녹음 또한 마

치 그 자리에서 라이브를 하는 듯한 방식을 통해 그의 목소리가 생생하게 드러나도록 작업했다.

—— 비트를 처음 받았을 때는 솔직히 좀 당황했어요. 비트만 반복에, 기타 말고는 정말 아무것도 없었거든요. 그래서 저는 '아, 어쩌라고' 하면서, 하하. 기승전결은 대강 있어야 내가 클라이맥스를 만들 거 아닌가….

RM은 웃으면서 이렇게 말했다. 하지만 평소와 달리 간단한 비트만 있던 〈Intro : Persona〉의 초기 트랙은 그가 이전보다 더욱 가감 없이 자신의 이야기를 펼칠 수 있는 계기가 된다. RM이 말을 이었다.

—— 뭐가 너무 없는 트랙이었다 보니까 제가 채울 여백이 되게 컸던 거죠. 그래서 곡에서 굉장히 많은 이야기를 하게 됐고, 좀 편하게 썼어요. 곡에 "토로"라는 단어도 나올뿐더러, '그냥, 하고 싶은 걸 하자. 내가 원래 하고 싶었던 게 이런 거 아니었나. 내가 아직도 혼란스러워하고는 있지만, 이제 좀 한풀이를 해 보자' 하는 마음으로. 약간 구구절절해도 좋다고 생각했고요.

RM은 1994년 9월 12일에 태어났다. 2013년 방탄소년단이 데뷔했을 때 그는 만 19세가 채 되지 않았고, 앞에서 이미 언급했듯 데뷔 초에는 다른 래퍼들에게 면전에서 비난을 받거나 디스를 당하기도 했다. 그런데 그로부터 5년 뒤에 '빌보드 200'에서 1위를 했고, '스스로를 사랑하라'LOVE YOURSELF는 메시지를 담아낸 앨범 다음에는 아미에게 보내는 메시지로 가득한 앨범을 준비했다.

RM을 비롯한 방탄소년단의 멤버들은 아티스트로서 사실상 모든 이야기를 완성한 것처럼 보였다. 그들은 고난을 이겨 내고, 자신들을 지지하는 이들과 높은 곳으로 올라갔다. 하지만 20대 청년으로서 방탄소년단은 '나

는 누구인가'를 한창 찾아가는 중이었다. RM은 이렇게 덧붙였다.

——— 〈Intro : Persona〉에서 제가 하고 싶었던 얘기는, 그냥, 어…, 변명이
기도, 토로이기도, 호소이기도 하면서 스스로에게 보내는 위로였어
요. 어쨌든 시간은 가고, 나는 여기 서 있고, 사람들은 갖가지 언어
로 나를 규정하고 있고…. 그건 내가 이 지구에 사는 이상 피할 수
없는 일이겠지만, 그래도 내 마지막의 어떤 부분만큼은 나만이 규
정할 수 있지 않을까. 거기에, 나도 다른 누구도 규정하지 못하는
그 무엇까지 합쳐져서 나의 어제와 오늘을 만드는 거니까.

〈Intro : Persona〉[•]를 시작하는 사운드는 2014년 발매된 《Skool Luv
Affair》 앨범의 첫 곡 〈Intro : Skool Luv Affair〉^{••}에서 곡 중반부쯤 RM
이 랩을 시작할 때 나오는 사운드와 동일하다. 또 《Skool Luv Affair》 앨
범의 타이틀곡 〈상남자〉^{Boy In Luv}의 영어 제목은 《MAP OF THE SOUL :
PERSONA》에서 타이틀곡 〈작은 것들을 위한 시〉^{Boy With Luv (Feat. Halsey)}의 영
어 제목으로 연결된다.

〈상남자〉^{Boy In Luv}를 부를 때의 방탄소년단은 타인의 사랑을 간절하게 원하
는 이들이었다. 그랬던 그들이 이제는 〈작은 것들을 위한 시〉<sup>Boy With Luv (Feat.
Halsey)</sup>를 통해 아미의 삶을 궁금해하며 사랑을 주려는 위치에 섰다. 방탄소
년단은 과거를 되돌아보는 방식으로 달라진 그들의 생각과 감정을 전한
다. 그리고 그 과정에서 바로 현재의 자신을 보게 된다.

팀으로서는 더 이상 오를 데가 없을 것 같은 슈퍼스타가 됐다. 세상에 자
기 증명을 해야 할 시기도 지났다. 하지만 20대 청년으로서 '나는 누구인
가'라는 현재진행형 질문에 대한 답을 찾아 '영혼의 지도'^{map of the soul}를 그
리는 일은, 이제 시작이었다.

서핑 USA Surfin' USA

2017년 방탄소년단은 BBMAs에 처음 참석해 '톱 소셜 아티스트' 부문을 수상했다. 〈FAKE LOVE〉를 통해 BBMAs에서 처음으로 자신들의 퍼포먼스를 선보인 2018년에는 '빌보드 200' 차트 1위에 올랐다. 그리고 2019년 BBMAs에서 할시^{Halsey}와 함께 〈작은 것들을 위한 시〉^{Boy With Luv (Feat. Halsey)}를 선보인 날에는 3년 연속 '톱 소셜 아티스트' 수상에 이어 본상인 '톱 듀오/그룹'^{Top Duo/Group} 상을 받았다. BBMAs에 설 때마다 달라진 방탄소년단의 미국 내 위상만큼이나 현지 미디어의 관심도 더욱 커져만 갔다.

방탄소년단은 2019년 5월 15일^{현지 기준} CBS의 인기 토크쇼 「더 레이트 쇼 위드 스티븐 콜베어」^{The Late Show with Stephen Colbert}에 출연했다. 이 쇼는 방탄소년단을 소개하면서 "비틀스가 미국에서 데뷔 무대를 가진 날로부터 정확히 55년하고도 3개월 6일 후, 그날과 똑같은 그 장소에 새로운 스타가 상륙했다"라고 말했다. 당시 비틀스가 공연했던 뉴욕의 에드 설리번 극장^{Ed Sullivan Theater}에서 진행된 이 방송에서 「더 레이트 쇼 위드 스티븐 콜베어」는 방탄소년단의 〈작은 것들을 위한 시〉^{Boy With Luv (Feat. Halsey)} 무대 영상을 마치 55년 전 비틀스의 무대처럼 흑백으로 방영했다. 미국의 매스미디어가 방탄소년단과 아미를 비틀스와 비틀마니아의 관계에 직접적으로 빗댄 것이다.

그러나 방탄소년단은 미디어들이 만들어 내는 들썩거림을 마냥 즐길 순 없었다. 이제 그들은 세상이 시끄러울수록 자신들이 무엇을 해야 할지 잘 알고 있었다.

슈가는 당시의 심경을 이렇게 떠올렸다.

── BBMAs에서 본상을 받았을 때, '좋다', '어떻다' 하는 감정 자체가

없었어요. 며칠 뒤에 투어 시작이라 도취해 있을 시간도 없었고요. 저희 7명이 그게 참 좋아요. 어떤 자리나 상황에서든 항상 똑같거든요. 별생각이 없어요. 하하. 그런 상의 무게감이나 의미를 모른다는 게 아니라, 그냥 거기에 안 빠지려고 노력을 많이 하는 것 같아요.

미국으로서는 방탄소년단의 출현이 55년 만의 '인베이전'[5]이었을지도 모른다. 그러나 방탄소년단은 이미 한국에서는 2015년 무렵부터 한계가 보이지 않는 성과를 거두고 있었다. 「SNL」이나 「더 레이트 쇼 위드 스티븐 콜베어」 무대에 서기 약 1년 전에는 팀의 해체까지 생각할 만큼 영광의 이면을 경험하기도 했다. 그랬기에 미국에서 해가 다르게 큰 성공을 경험할수록, 방탄소년단은 오히려 현실을 투명하게 바라볼 기회를 얻어 나갔다. 슈가가 미국의 아티스트들과 다양한 교류를 하며 느낀 점을 들려주었다.

—— 그 전까지만 해도 저에게 '팝 스타'는 말 그대로 팝 스타였어요. 제가 보고 들으면서 자라 왔던 사람들. 그러니까 신기해해야 하는 게 맞잖아요. 우리와 뭔가 굉장히 다를 것 같다는 환상도 있었고요. 그랬다가, 꼭 그렇진 않다는 걸 알게 됐죠. 겉보기엔 비싼 차에, 금 목걸이에, 매일 화려하게 파티 열고 그러잖아요. 근데 그런 것들이 비즈니스의 일환인 경우도 적지 않더라고요. 그 사람들에게는 '일'이었던 거죠. 형편이 안 되면 렌트를 해서라도 보석이나 비싼 차를 과시하고. 그래서 뭐랄까, '와장창' 하는 게 있었어요. 환상이 깨진 거죠.

방탄소년단에게 미국 활동은 미디어가 묘사하는 스타의 모습이나 아티스트들의 삶을 다루는 많은 영화에서처럼 화려하기보다는, 계속해서 뚫고 나아가야 할 무언가였다. 자신들 앞에 주어진 일들을 하나씩 해 나가면서,

5 Invasion. '브리티시 인베이전'(British Invasion)을 차용한 표현으로, '영국의 침략'이라는 뜻의 브리티시 인베이전은 1960년대 중반 비틀스로 대표되는 영국의 록 음악이 미국에서 선풍적인 인기를 얻은 문화 현상을 일컫는다.

그들의 영혼은 더 높은 성공을 향하는 것이 아니라 그들 내면에 깊이 자리 잡고 있던 무언가를 깨워 냈다.

제이홉은 다음과 같이 말한다.

—— 미국에서 여러 무대를 하면서, 우리나라와는 다른 뭔가가 주는 바 이브vibe를 받아들였던 것 같아요. 아무래도 좀 더 자유로운 분위기 를 추구하니까. 방송을 하면 할수록 영향을 받았죠.

제이홉이 느낀 이 자유로움은 훗날 그의 음악 작업에 자연스럽게 스며들 었다. 뒤에서 자세히 다루겠지만, 싱글 〈Chicken Noodle Soup〉Feat. Becky G 와 앨범 《MAP OF THE SOUL : 7》의 〈Outro : Ego〉 등 2019년 이후 그의 솔로곡들은 미국 활동을 통해 받아들인 이런 감각을 반영한 결과물이기도 하다. 제이홉이 다시 말을 이었다.

—— 확실히 영향이 있었어요. 돈 주고도 살 수 없는 소중한 경험이라는 생각이 들어요. 그래서 지나온 그런 순간들에 애정이 남다른 것 같 아요. 전에는 느끼지 못했던, 배움이 컸던 무대들이니까요.

MAP OF THE 'STADIUM'

지민이 미국 활동을 통해 얻은 영감은 당시 방탄소년단에게 직접적인 영 향을 주었다. 그는 미국에서 여러 아티스트들의 공연을 보며 방탄소년단 의 공연에 더 큰 열망을 품기 시작했다.

—— 자꾸 저희 무대와 비교하게 되더라고요. 미국에서 봤던 모든 무대 들에서 그랬던 것 같아요. 어떤 팀은 댄서들이 유난히 춤을 잘 추 고, 어떤 팀은 콘셉트가… 예를 들어 다 같이 파티하다가 주인공 한

사람이 돋보이게 춤을 몰아주는 건데, 그 분위기가 너무 좋고. 또 어떤 팀은 무대 장치 자체가 눈이 갈 수밖에 없었고요.

지민은 자신이 느낀 것들을 방탄소년단의 공연에 반영하고 싶어했다.

—— 우리 콘서트 무대가 아쉽다는 생각이 드는 거죠. 세계에서 소위 '잘 나가는' 사람들의 무대를 보고 나니까…. 그래서 저희 콘서트에 대해서도 더 많은 요구를 하게 됐죠. 하던 대로 머물러 있지 말고, 공연 레퍼토리라든가 무대 세트나 연출을 더 훌륭한 퀄리티로 만들어 내고 싶다는 얘기를 많이 했었어요.

2019년 5월부터 열린 「BTS WORLD TOUR 'LOVE YOURSELF : SPEAK YOURSELF'」는 지민의 바람을 현실로 이루는 무대였다. 이는 앞서 진행되었던 「BTS WORLD TOUR 'LOVE YOURSELF'」의 연장선상으로, 새 앨범 《MAP OF THE SOUL : PERSONA》의 수록곡들을 세트리스트^{setlist}에 추가했다.

그런데 「BTS WORLD TOUR 'LOVE YOURSELF : SPEAK YOURSELF'」는 방탄소년단의 역사상 처음으로 모든 공연이 스타디움 규모로 개최되었다. 그것은 불과 1개월 전까지 진행된 「BTS WORLD TOUR 'LOVE YOURSELF'」와는 모든 것이 달라진다는 의미였다. 공연장은 더욱 커지고, 그런 만큼 더 넓은 공간을 멤버들과 무대 연출로 채워야 하며, 한 번에 더 많은 사람들을 집중시켜야 한다. 게다가 「BTS WORLD TOUR 'LOVE YOURSELF : SPEAK YOURSELF'」 일정 중에서 공연 1회당 약 6만 명으로 가장 많은 관객을 동원한 영국 런던 웸블리 스타디움에서의 공연은 브이라이브를 통해 전 세계에 생중계될 예정이었다.

정국이 스타디움 공연에 들어가는 마음가짐을 이야기했다.

—— 긴장도 많이 하지만, 내가 여기서 압도당하는 게 아니라 '이곳을 한

돈 주고도 살 수 없는
소중한 경험이라는 생각이 들어요.
전에는 느끼지 못했던,
배움이 컸던 무대들이니까요.

제이홉

번 부숴야 한다'는 생각을 하고 공연에 들어가요. 무대 시작 전까지는 인이어를 빼고 있다가, 객석 함성 듣고 딱 인이어 끼고, 죽도록 열심히 하는 거예요. 솔직히 멤버들이 이끌어 주니까 스타디움 투어를 할 수 있다고 생각하는데, 저도 보탬이 돼야 하니까요.

「BTS WORLD TOUR 'LOVE YOURSELF : SPEAK YOURSELF'」는 그때까지 방탄소년단의 역사에서 최고의 순간 중 하나인 동시에, 정국의 말처럼 전 세계 사람들에게 그들이 왜 방탄소년단인지 보여 줘야 할 시간이기도 했다. 방탄소년단을 좋아하는 사람들이 그토록 많기에 스타디움을 채울 수 있었지만, 공연 후 관객들에게 무엇을 어떻게 남길 것인가는 온전히 공연의 완성도에 달린 일이었다. 지민은 이렇게 말한다.

—— 5만 명 넘는 사람들 앞에서 공연할 수 있는 아티스트가 많지 않은데, 오신 분들에게 좀 더 확실하게 도장을 찍고 싶었죠. '우리 정말 잘해', '우리 진짜 괜찮은 팀이야', 이런 걸 보여 주고 싶었어요.

지민이 품었던 의지처럼 「BTS WORLD TOUR 'LOVE YOURSELF : SPEAK YOURSELF'」는 당시의 방탄소년단이 할 수 있는 모든 것을 했다. 이 공연은 《MAP OF THE SOUL : PERSONA》의 수록곡 〈Dionysus〉로 시작한다. 두 개의 거대한 표범 조형물이 등장해 무대를 압도하면, 방탄소년단이 대형 탁자를 중심으로 격렬한 퍼포먼스를 펼치고 수많은 댄서들이 무대를 가득 채운다. 곧이어 댄서들과 대규모 퍼포먼스를 선보이는 또 다른 곡 〈Not Today〉가 몰아친다. 그렇게 스펙터클로 기세를 올린 공연은 중반부를 지날 즈음 멤버들이 무대 곳곳을 뛰어다니며 〈쩔어〉, 〈뱁새〉, 〈불타오르네〉^{FIRE} 등 방탄소년단의 대표적인 퍼포먼스를 담은 메들리로 분위기를 한 번 더 정점에 오르게 하고, 앵콜에서는 무대를 놀이터처럼 꾸민 〈Anpanman〉으로 시작한다.

스타디움 투어의 규모, 방탄소년단의 강렬한 퍼포먼스, 그리고 유쾌한 동시에 에너지가 넘치는 〈Anpanman〉으로 이어지는 「BTS WORLD TOUR 'LOVE YOURSELF : SPEAK YOURSELF'」의 세트리스트는 방탄소년단이 스타디움에 서기까지의 모든 순간을 압축하고 있었다.

그리고 그 모든 곡이 끝난 뒤, 마지막 곡 〈소우주〉Mikrokosmos*의 전주가 흐르기 시작한다.

모두의 역사

〈소우주〉Mikrokosmos는 방탄소년단이 스타디움 공연에서 부를 때 더욱 특별한 의미가 있다. 가사 "반짝이는 별빛들", "사람들의 불빛들/ 모두 소중한 하나", "가장 깊은 밤에 더 빛나는 별빛"에서처럼 어둠 속을 환하게 비추는 사람들의 빛은, 스타디움을 가득 메운 아미들이 흔히 아미밤ARMY Bomb이라 불리는 공식 응원봉으로 공연장을 빛낼 때 비로소 현실로 완성된다. 한국의 서울**에서 사우디아라비아의 리야드까지, 도시마다 아미들이 모여 그렇게 어둠을 밝힌다.

〈소우주〉Mikrokosmos가 「BTS WORLD TOUR 'LOVE YOURSELF : SPEAK YOURSELF'」의 마지막 곡으로 흘러나오면서, 아미는 공연의 대미를 장식하는 주인공이 되었다. 그리고 이 광경이 브이라이브를 통해 생중계되면서 세계 곳곳의 아미들은 스스로의 존재를 입증하고, 서로를 연결하며, 하나의 기록으로 남을 수 있었다. 투어를 거치면서 스타디움을 아미밤의 불빛으로 채운, 특히 보랏빛으로 공연장을 물들인 모습은 아미를 상징하는 고유한 이미지로 자리 잡았다.

지민은 'LOVE YOURSELF' 시기의 투어에 대해 이야기하며 유독 상념에 젖은 모습이었다. 그가 말문을 열었다.

—— 그때 정말 많이 울었던 것 같아요. 너무 좋아서.

무엇이 그렇게 감동을 주었는지 묻자 지민은 답했다.

—— 저도 모르겠어요. 한 가지 장면이 있는 게 아니고…, 그냥, 감사하고, 미안하고, 또 고맙고. 수만 가지의 감정에 휩쓸려요.

지민이 감사하고 미안하다는 대상은 당연하게도 아미들을 뜻한다.

—— 아미들이 공연에서 다 같이 함성 한번 질러 주면, 제 몸 뒤로 혼이 빠지는 듯한 기분이 들 때가 있거든요. 그럴 때 뭔가 와르르 (이성이) 무너지는 것 같아요.

「BTS WORLD TOUR 'LOVE YOURSELF : SPEAK YOURSELF'」는 방탄소년단의 공연이었지만, 지민의 기억처럼 동시에 아미가 방탄소년단을 "와르르" 무너뜨리는 시간이기도 했다.

그래서 앨범 《MAP OF THE SOUL : PERSONA》와 투어로 이어지는 방탄소년단의 2019년은 이야기의 완성이라 해도 과언이 아니었다. 수록곡 〈Make It Right〉의 가사처럼 방탄소년단이 "이 세상 속에 영웅"이 됐다고 해도 좋았던 그때, 《MAP OF THE SOUL : PERSONA》 앨범은 아미의 이야기를 담았고, 「BTS WORLD TOUR 'LOVE YOURSELF : SPEAK YOURSELF'」는 아미를 주인공으로 놓으며 마무리된다.

세상에 스스로를 증명하기를 원했던 방탄소년단은 자신을 사랑해 주는 사람들과 함께, 모든 이들이 각자의 역사를 가진 하나의 우주를 만들었다. 신성하게 느껴지기까지 하는 〈Make It Right〉의 숭고한 분위기는 이 때문일 것이다. 특히 이 곡에서 슈가의 가사는 방탄소년단의 역사이자, 그들이 아미를 통해 어떻게 구원받았는가에 대한 이야기와도 같다.

지옥에서 내가 살아남은 건

날 위했던 게 아닌 되려 너를 위한 거란 걸

안다면 주저 말고 please save my life

너 없이 헤쳐 왔던 사막 위는 목말라

그러니 어서 빨리 날 잡아 줘

너 없는 바다는 결국 사막과 같을 거란 걸 알아

영국의 싱어송라이터 에드 시런 ^{Ed Sheeran}과 협업한 〈Make It Right〉의 초기 버전은 랩 파트가 거의 없는, 보컬 위주였다. 슈가가 이 곡의 제작 비하인드를 들려주었다.

—— 랩이 들어가면서 곡이 조금 길어졌어요. 에드 시런 측에서 랩을 좀 멜로디컬하게 해 줬으면 좋겠다는 의견도 있었고요.

그리고 랩과 관련해 슈가는 방탄소년단 특유의 강점을 이렇게 말한다.

—— 예를 들어 저희 팀 래퍼들에게 16마디씩 주면, 저희 셋은 각자가 그 분량을 완벽하게 채울 수 있거든요. 세 명의 색깔도 다 다르고. 그래서 일반적인 노래 서너 곡에 담길 만한 메시지를 저희는 한 곡에 전부 담을 수 있어요. 압축적으로. 그게 저희 나름의 강점이라고 생각해요.

《MAP OF THE SOUL : PERSONA》를 만들 즈음 슈가를 비롯한 방탄소년단 멤버들은 그들의 음악에 자신감을 갖게 됐고, 〈Make It Right〉에서처럼 팝적인 멜로디의 곡에 상당히 긴 분량의 랩을 넣는 과감한 선택을 할 수 있었다.

제이홉은 이 곡을 쓸 즈음 자신이 경험했던 변화를 이같이 설명한다.

—— 어떤 전체적인 그림을 보기 시작한 것 같아요. 우리 7명이 이 곡으로 무대에 올라갔을 때, 내가 만들 수 있는 그림과 내가 낼 수 있는

느낌은 무엇일까 하는 것들을 생각하게 했죠. 그런 부분에서 좀 더 성숙해지고, 다듬어졌어요.

제이홉은 언제나 팀에 녹아들며 조화를 이끄는 멤버다. 하지만《MAP OF THE SOUL : PERSONA》를 제작할 때쯤에는 방탄소년단의 음악 안에서 자신이 무엇을 더 표현할 수 있을지 알게 되었다. 〈Make It Right〉의 "너에게 닿기 위함인 걸", "내 여정의 답인 걸" 같은 부분에서 강하게 힘을 실어서 부르는 방식은, 이 곡에서 요구하는 제이홉의 역할과 그 자신이 표현하고 싶은 개성 양쪽을 만족시키기 위한 선택이었다.

이렇듯 방탄소년단 스스로에 대한 자신감과 자부심이 팀 전체에 치솟아 있었다. 전 세계 스타디움 투어까지 치른 아티스트로서, 그들은 이러한 경험 이후에 무엇을 더 원하게 되었을까. 지민은 다음과 같이 답한다.

—— 이걸 더 잘하는 것. 그다음엔 또 더 잘하게 되는 거요. 무대에 아무리 화려한 장치가 있어도 저희가 못하면 그런 건 다 의미가 없어요. 공연에서 압도적인 느낌을 주는 것, 저희 무대에 사람들이 "와!" 감탄하는 것. 그러면서 서로가 교감한다는 느낌을 완벽하게 주는 것. 그런 게 '잘한다'는 의미 아닐까요.

인생, 예술, 수면

—— 그때까지도 원망을 많이 했죠. 내 그릇이 이 정도가 아닌데, 왜 나한테 이렇게 큰 것이 왔나…. 마음의 정리가 되지 않은 상태였어요.

슈가는 〈Make It Right〉의 가사를 쓰던 당시를 이렇게 회상한다. 이 노랫말은 'LOVE YOURSELF' 시리즈의 활동이 끝난 뒤, 그가 성공이 주는 불

안으로부터 벗어나지 못하던 시절에 쓰였다.

—— 말로가 보이는 것 같았거든요, 소위 잘된 사람들의 말로. 우리를 보
는 사람들이 '쟤들 언제 떨어지나' 하면서 밑에서 기다리는 것 같은
느낌…. 그때는 몰랐죠, 이 상황이 끝난다고 해도 불안은 또 다른
데로 옮겨갈 거라는 걸. 그래서 그런 가사가 나왔어요.

방탄소년단에게 〈Make It Right〉은 그들이 아미로부터 구원받은 역사에
관한 기록이라면, 슈가 개인에게 이 곡은 여전히 구원을 바라는 현재진행
형의 이야기이기도 했다.

《MAP OF THE SOUL : PERSONA》 활동에서 팀으로서의 방탄소년단은
아티스트가 꿈꿀 수 있는 모든 것을 했다고 해도 과언이 아니다. 그들의
앨범은 팬에게 바친 헌사였고, 이 앨범으로 그해 BBMAs에서 '톱 듀오/그
룹' 부문을 수상했으며, 전 세계 팬들과 각지의 스타디움에 모여 그들의
'소우주'를 만들어 냈다.

그러나 슈가는 너무나 큰 성공에서 오는 불안감과 계속 싸워야 했다. 무대
에서 내려온 지민이 또다시 "더 잘하는 것"을 꿈꾸었듯, 스타디움에 올라
서도 방탄소년단에게 완전한 해피 엔딩은 없었다. 대신 〈Dionysus〉를 통
해 그들 스스로 예언했던 미래가 시작되고 있었다.

　　　　쭉 들이켜 (창작의 고통)
　　　　한 입 (시대의 호통)
　　　　쭉 들이켜 (나와의 소통)
　　　　한 입 (Okay now I'm ready fo sho)
　　　　…
　　　　새 기록은 자신과 싸움이지 싸움 yeah
　　　　축배를 들어 올리고 one shot

허나 난 여전히 목말라

"고통"과 "싸움"을 말하는 〈Dionysus〉의 이 가사처럼, 당장 그들이 하루하루 헤쳐 나가는 현실부터 결코 만만치 않았다.

──── 아, 정말 죽어요, 하하.

정국은 스타디움 투어를 치르는 것에 대해 한마디로 이렇게 표현했다. 공연 연출을 어떻게 하든 멤버들이 스타디움 무대의 좌우와 중앙을 빈번하게 뛰어다니는 것은 피할 수가 없었다. 정국은 설명을 덧붙였다.

──── 공연 중간에 잠시 무대 아래로 가면, 옷을 갈아입고 헤어·메이크업 수정도 해야 하거든요. 근데 일단 드러눕게 되는 경우도 있어요. 공연에서 조절을 잘 못하고 힘을 너무 많이 써 버려서…. 무대에 올라가면 감정이 먼저가 되니까요.

스타디움 투어는 체력을 안배하는 문제부터 그들에게 더욱 엄격한 자기 관리를 요구했다.

그러나 더 힘든 싸움은 스타디움 바깥에서 일어나고 있었다. 진은 2019년 「BTS WORLD TOUR 'LOVE YOURSELF : SPEAK YOURSELF'」를 하는 사이에 자신을 둘러싼 세상이 무언가 또 달라졌음을 느꼈다. 진은 이렇게 이야기한다.

──── 투어 도중에 잠깐 놀이공원 같은 데 가도 너무 안타까웠어요. 제 옆에 매니저분이나 보디가드, 통역하시는 분도 계시긴 하는데, 제가 같이 즐기자고 해도 그분들 입장에서는 일을 하는 상황이니까 어려워하세요. 그래서 혼자인 거나 마찬가지였죠.

이 투어를 할 즈음, 방탄소년단을 향한 대중의 관심은 불과 1년 전과는 비교도 할 수 없을 만큼 급격히 커져 있었다. 멜론의 서버를 다운시키면서

시작한 그들의 활동은 미국에서의 「SNL」 출연과 전 세계 스타디움 투어를 거치며 걷잡을 수 없는 기세가 되었고, 빅히트 엔터테인먼트는 멤버들의 안전에 만전을 기할 수밖에 없었다. 이제 그들은 한국은 물론이고 해외에서도 잠시나마 외출해서 편안한 시간을 갖기가 어려워졌다. 정확히는 밖에 나가는 것 자체가 어려워졌다.

정국도 그와 비슷한 아쉬움을 표현했다.

—— 투어 때 저는 웬만해선 안 나가긴 해요. 예전에는 잠깐 나가 보기도 했는데, 지금은 우리가 지켜야 하는 것들이 많아진 거죠. 회사 관계자분들도 저희를 어려워할 수밖에 없고요. 편하게 다닐 수 있었을 때는 이것저것 촬영도 하고 스태프분들과도 같이 좀 다니고, 재밌었어요. 이제는 그런 사소한 것들을 하기 어렵게 됐죠.

투어를 둘러싼 상황은 진이 방탄소년단의 멤버로서 해 왔던 오랜 고민을 심화시켰다. 진은 이렇게 털어놓았다.

—— 저도 음악을 사랑하고 좋아하지만, 잘하지는 못한다고 생각했어요. 투어 기간에 다른 멤버들은 방에서 심심하면 재미로 곡 작업을 하면서 시간을 보내기도 하는데, 그러니까 이 친구들은 음악이 일이자 취미인 건데, 저는 놀이하듯이 할 수 있는 건 아니어서…. 전 그렇게 즐겨 가면서 곡을 만들어 낼 수 있진 않다고 생각했거든요. 그래서 투어 동안에 더 저 자신을 잃었던 것 같아요.

데뷔 당시부터 진은 멤버들에게 일종의 경외감이 있었다. 진은 이렇게 이야기한다.

—— 예를 들면 춤 연습을 할 때도, 저는 여러 번 반복해서 익혀야 하는 걸 한 번 만에 추는 친구들이 있어요. 그런 걸 보면 허탈해지는 거죠. '와, 저 재능 많은 놈들. 똑같이 배우는데 쟤들은 어떻게 저렇게

잘하지?'

그래서 당시 진은 자신감보다는 방탄소년단의 멤버로서 최선을 다해야 한다는 책임감이 강했다.

—— 다른 친구들이 다 열심히 하고 있는데 제가 말 그대로 '구멍'이 돼버리면, 저 스스로가 너무 견딜 수 없을 것 같은 거예요. 그래서 저도 열심히 할 수밖에 없었죠.

그렇지만 이 무렵, 진은 그가 생각하는 것보다 훨씬 뛰어난 역량을 보여주고 있었다. 그는 이미 앞선 앨범 《LOVE YOURSELF 結 'Answer'》에서 〈Epiphany〉를 독학으로 작곡했고, 그 후에는 시종일관 강력한 동작으로 구성된 〈Dionysus〉의 퍼포먼스에서 RM과 교차하며 무대를 함께 리드하는 파트를 선보이기도 했다. 데뷔 당시에는 춤에 능숙하지 못했던 그와 RM이 이런 퍼포먼스를 할 수 있게 된 것 자체가, 그들이 얼마나 많은 노력을 해 왔는지에 대한 증명이기도 하다.

그러나 진은 이 모든 것을 방탄소년단의 멤버라면 당연히 해야만 하는 것으로 받아들였다. 이와 관련해 진이 말했다.

—— 10년이면 강산도 변한다는데 저희도 변해야죠. 그리고 항상 안무가 나오면, 저는 제가 멤버들보다 오래 배워야 하는 걸 아니까 '난 미리 해 놔야 일에 지장이 없겠다' 생각을 해요.

그렇게 연습한 끝에 〈Dionysus〉와 같은 퍼포먼스를 성공적으로 마무리했을 때의 기분을 진은 다음과 같이 표현했다. 이것은 마치 그가 삶을 살아가는 방식에 대한 이야기처럼 들린다.

—— 뿌듯하죠, '그래도 민폐는 끼치지 않았다'. 정말로 딱 이런 느낌. 저는 멤버들 따라가기가 급해서, 어쨌든 잘 마치면 '내가 이번 것도 열심히 해서 민폐 안 끼쳤구나' 하는 마음이 큰 것 같아요. 누군가

는 이런 식의 생각을 싫어할 수 있겠지만, 내 역량이 안 되는 부분이 있는데 어떡해요, 하하. 그렇게라도 점점 발전하고 지금의 자리에서 성장하면 좋은 거 아닌가 해요.

그런 만큼 진에게는 삶의 균형도 중요했다. 방탄소년단의 멤버로서 최선을 다해 살면, 개인으로서 일상으로 돌아갈 시간이 필요했다. 하지만 「BTS WORLD TOUR 'LOVE YOURSELF : SPEAK YOURSELF'」 당시 방탄소년단의 달라진 환경은 진에게 그런 시간을 빼앗아 간 것과 다름없었다.

—— 그때는 생활에 균형이랄 게 없었어요. 그런 고민을 나눌 사람도 없었고요. 공연을 하고 팬들을 만나는 건 좋지만, 그 외의 시간에 할 수 있는 게 거의 없었죠.

투어를 하면서 데뷔 전부터 가깝게 지내던 친구들과도 만나기 어려워졌고, 공연 장소를 옮길 때마다 바뀌는 숙소로 스트레스가 점점 누적되었다.

—— 공연장에서 받는 스트레스는 크게 없어요. 거기엔 뭐든 준비가 돼 있거든요. 의사가 필요하면 의사분을 요청할 수도 있고, 먹을 게 필요하면 주변에 준비가 되어 있고요. 그런데 공간이 바뀌는 게 항상 문제죠. 호텔을 옮기면 컴퓨터부터 다른 여러 가지 것들을 새로 다 설치해야 하고, 생활 공간도 제가 필요한 대로 바꿔 놔야 하고…. 저는 낯선 환경에서 잠을 잘 자는 타입이 아닌데, 투어를 다니면 기본적으로 2~3일마다 잠자리가 바뀌니까요. 그리고 한국에서는 밤에 배고프면 편의점에 가거나 하면 되지만, 투어 때는 그런 작은 일도 하기가 쉽지 않고요.

그나마 한국 기준으로 새벽 시간, 게임을 통해 익명의 사람들과 대화하는 것이 진이 생각하는 자신의 모습을 지킬 수 있는 유일한 방법이었다.

한편, 슈가는 「BTS WORLD TOUR 'LOVE YOURSELF : SPEAK YOURSELF'」 기간을 비롯해 2019년 당시 그가 겪은 어려움을 이렇게 요약했다.

—— 저는 그냥 해탈했었어요. '어떡하겠어, 받아들여야지' 하면서. 그리고 스케줄이 워낙 바빴으니까, '몸이 먼저 가 버리느냐, 정신이 먼저 가 버리느냐'의 싸움이었어요. 몸이 너무 피곤해지니까 오히려 심적으로는 불안해할 틈이 없었고. 그런데 문제는, 해외 투어 때 밤에 좀 자다 보면 시차 때문에 새벽 2시쯤 자꾸 깨는 거죠. 그럼 미치겠는 거예요. 미국 일정 마치고 유럽에서 공연할 때쯤에는 그래도 시차 적응이 되는데, 그 전에 미국에서 한 달 정도는 잠을 자기가 너무 어려웠어요. 불안이고 뭐고, 내일 공연하려면 일단 자야 하는데.

그들은 육체적으로는 다음 날 스타디움을 뛰어다닐 체력을 비축하기 위해 수면과 싸웠다. 그리고 공연이 끝나면, 자신이 지금 잘 살고 있는지, 아티스트로서 어떻게 더 잘할 수 있을지, 때로는 끝없이 올라와 버린 현재의 위치를 어떻게 잘 받아들일지와 같은 정신적인 고민과 싸웠다. 정말로 '영혼의 지도'가 필요한 순간이었다.

한 달

—— 저는 되게 개구쟁이였어요. 저희가 데뷔하기 위해서 모인 건데, 거기서도 놀 궁리를 한 거죠, 하하. 숙소에서도 '치킨이랑 피자 놓고 파티를 하면 어떨까?' 같은 생각을 했으니까요.

뷔가 데뷔 전 연습생 시절을 떠올리고는 다시 말을 이었다.

―― 그런데, 나이가 들면 사람들이 "학교 다닐 때 추억 좀 쌓을걸" 하면
서 아쉬워하잖아요. 저희 멤버들도 그런 얘기를 자주 하는데, 저는
그래도 추억을 많이 만들었던 것 같아요. 학교에서도 시간을 많이
보냈거든요. 저는 그게 행복했어요. 그렇게 해야 그만큼 제 에너지
가 충전이 됐고, 또 그걸 연습에 쏟아부을 수 있었어요.

뷔가 이 이야기를 꺼낸 것은 그가 스스로를 정의한 다음의 문장을 설명하
기 위해서였다. 뷔는 이렇게 말했다.

―― 저는 일단, 다른 사람이에요.

연습생 시절의 자신에 대해, 뷔는 무언가를 무조건 열심히 하기보다는 스
스로가 '좋아해야' 할 수 있는 사람으로 회상했다. 그래서 연습을 하는 만
큼 그에게는 마음을 충전할 수 있는 여유가 필요했다. 이것을 그는 "마음
의 사춘기"라고 부르기도 했는데, 그건 세속적 성공 이전에 자신이 원하는
행복을 얻고 싶은 의지와도 같았다.

―― 더 멋진 사람이 될 거라는 말을 저 스스로 많이 하거든요. 그런데
저는 제가 먼저 행복해지고 어떤 방법으로든 무언가에 대해서 에
너지를 받아야, 멋진 사람이 되는 데에 한 걸음씩 가까워질 수 있다
고 생각해요. 영감을 받을 때도 그래요. 팬데믹 초반에 스케줄이 다
취소되고 한동안 쉬게 됐을 때, 갑자기 밤바다가 너무 보고 싶은 거
예요. 그래서 학교 동창이랑 밤에 속초를 갔어요. 거기서 불꽃놀이
도 하고, 바다 소리도 녹음하고, 밤바다 소리 위에 작곡을 좀 해 보
기도 하고요. 밤바다를 내가 정말로 보고 싶을 때 보는 건, 그렇지
않을 때 보는 것과는 너무 다르더라고요. 그렇게 마음이 충족되면,
그때 드는 감정을 메모해 두거나 해요.

뷔가 삶 속에서 영감을 얻는 방식은 방탄소년단의 '매직'magic이 가능했던

제가 먼저 행복해지고 어떤 방법으로든
무언가에 대해서 에너지를 받아야,
멋진 사람이 되는 데에
한 걸음씩 가까워질 수 있다고 생각해요.

뷔

이유이기도 하다. 방탄소년단이《MAP OF THE SOUL : PERSONA》로 활동할 즈음, 한국의 아이돌 또는 K-pop 가수로 불리는 아티스트들은 국가를 대표하는 문화 산업의 아이콘이 되었다고 해도 과장이 아니었다.

방탄소년단을 중심으로 한 이 산업의 규모는 '미쳤다'고 해도 좋을 만큼 빠르고 크게 성장했다. 일례로 방탄소년단의 앨범《MAP OF THE SOUL : PERSONA》의 발매 1주 차 판매량은 약 213만 장이었는데, 뒤에서 자세히 다루겠지만 불과 10개월 후 발표한 그다음 앨범《MAP OF THE SOUL : 7》의 경우 약 337만 장을 돌파한다.

또 다른 예로, 2019년 3월 빅히트 엔터테인먼트에서 데뷔한 보이 그룹 투모로우바이투게더 TOMORROW X TOGETHER는 첫 앨범《꿈의 장 : STAR》를 내고 발매 1주 차 판매량으로 7만 7,000장대를 기록한 뒤, 3년 후《minisode 2 : Thursday's Child》로 무려 124만 장을 넘긴다.

전 세계 음악 산업은 한국의 아이돌 산업이 아미와 같은 팬덤 중심의 산업 구조를 만드는 새로운 현상을 받아들여야 했고, 방탄소년단은 그러한 태풍의 한가운데에 선, 아니 바로 그 태풍을 만든 당사자라고 해도 충분할 정도였다.

그러나 밤바다에 가고 싶을 때 갈 수 있다는 사실이 인생의 행복인 뷔처럼, 방탄소년단의 멤버들은 자신의 감정이 원하는 바를 행하는 것이 가장 중요했다. 대규모 공연이 끝난 뒤에는 멤버들끼리 모여서 라면을 먹고, 익명의 한국인 게임 이용자들과 게임을 해야 잠이 든다.

이것은 아미가 있는 나라들의 수가 끊임없이 늘어나는 동안에도, 방탄소년단이 아미에게 감정적으로 가까이 다가갈 수 있는 이유다. 나의 마음을 따르는 것. 이와 관련해 뷔는 큰 무대에 오를 때의 태도를 들려주었다.

——— 부담이 많든 어떻든, 마음의 준비 하나면 돼요. 이것저것 생각하면서 부담을 가지면 잘하던 것도 안 돼요. 긴장 놓고, 예전에 했던 것

들 뒤로하고 내 마음 하나 갖고 무대에 서는 거죠.

방탄소년단이 2019년 8월 12일부터 1개월간 가졌던 휴가는 각자의 마음의 소리에 귀 기울이며 삶의 방식을 찾기 위한 선택이었다. 10월 하순 서울에서 열릴 「BTS WORLD TOUR 'LOVE YOURSELF : SPEAK YOURSELF' THE FINAL」을 2개월여 앞두고, 그들은 밤바다건 게임이건 또는 음악을 향한 고민이건 자신이 진실로 원하는 것을 경험할 시간이 필요했다. 정국이 당시 휴식을 갖게 된 이유를 말했다.

——— 지쳤었어요. 우리가 진짜 하고 싶어서 하는 무대이고 공연인데 스
 케줄이 너무 몰아치니까…. 이런 것들에 대한 애정이 사라질까 봐,
 정말 일로만 대할까 봐, 다들 "잠시 시간을 좀 갖자" 했던 거예요.

훗날 RM이 매체를 통해 팬들에게 몇 차례 설명했던 것처럼, 원래 'MAP OF THE SOUL' 시리즈는 '페르소나'를 주제로 한《MAP OF THE SOUL : PERSONA》앨범에 이어 'SHADOW', 'EGO'까지 총 세 장의 앨범으로 구성될 예정이었다. 그러나 방탄소년단의 휴가와 더불어 후속 앨범의 발매 계획이 연기됐고, 결과적으로 'MAP OF THE SOUL' 시리즈는 지금의 《MAP OF THE SOUL : PERSONA》와《MAP OF THE SOUL : 7》으로 완결되었다.

방탄소년단이 앨범 한 장의 발매를 취소한다는 건 앨범 매출만 수백억 원, 여기에 투어와 기타 사업을 더하면 적어도 1,000억 원 이상의 매출을 포기한다는 의미다. 따라서 한국의 아이돌 산업을 단지 비즈니스로만 바라보는 사람들에게 이것은 이해할 수 없는 결정일지도 모른다. 하지만 빅히트 엔터테인먼트가 오늘날 얼마나 큰 회사가 됐든, 그래서 매출 계획을 어떻게 세우든, 그런 것들 이상으로 중요한 것이 있다.

멤버들에게 1개월은 그리 긴 기간은 아니었을지 모른다. 하지만 인생의

방향에 대해 한번 생각해 보기에는 나름대로 의미 있는 시간이기도 했다. 진은 심리적으로 자신이 바라던 상태를 되찾았다고 말한다.

───── 항상 스케줄에 쫓겨 살면서도, 잠깐 쉬게 되면 '내가 이래도 되나?' 하는 게 있었거든요. 그런 마음을 좀 없애려고 했어요. 놀아도 당당하게 놀고, 하고 싶은 것들을 원없이 하는 거죠.

진이 원했던 것은 작은 일상이었다. 그는 낚시를 하러 가고, 게임을 하루 종일 해 보기도 하고, 사람들을 만났다. 그의 그런 일상에는 슈가와 떠난 낚시도 포함돼 있었다. 진이 이야기했다.

───── 저희가 여행 콘텐츠를 촬영하면서 낚시를 한 적이 있는데,[6] 그때 윤기가 저한테 "한국 가서 한강에서 제대로 된 거 낚아 볼까?" 하는 거예요. 그래서 나중에 정말로 둘이 낚시를 갔는데, 낚시도 재밌지만 배 위에서 먹는 회랑 소주 한잔이 정말 너무 맛있었어요. 그러다 보니까 그 후에도 몇 번 같이 낚시를 가게 됐죠.

이처럼 일상을 소중히 여기고 즐기려는 진의 태도는 멤버들에게도 긍정적인 영향을 주었던 듯하다. 진이 미소를 띤 채 말했다.

───── 윤기가 저 덕분에 정신 건강에 많이 도움 됐다고, 고맙다고 하더라고요, 하하.

슈가에게 낚시와 같은 소소한 취미는 단지 잠깐의 휴식만을 뜻하는 것은 아니었다. 그는 다음과 같이 이야기한다.

───── 저는 일상이란 걸 잘 몰랐어요. 음악이 제가 가장 좋아하는 취미이자 일이었기 때문인 것 같아요. 사실 지금도 그렇거든요. 눈뜨자마자 화장실 갔다가, 작업실로 가요. 책을 읽어도 작업실에서 읽고,

6 「BTS 본 보야지 3」(BTS Bon Voyage 3). 'BTS 본 보야지' 시리즈는 2016년부터 브이라이브에서 서비스한 여행 콘텐츠로, 현재는 위버스에서 시청할 수 있다.

게임을 해도 작업실에서 하고. 이런 일상이 반복되는 거죠. 그래도 이제는 취미가 많이 생겼어요. 기타를 쳐 보기도 하고…. 음악 외의 것들도 해 볼까 했는데, 아무래도 저는 기타가 재밌더라고요.

여전히 슈가에게는 음악이 삶의 거의 모든 것이었다. 그러나 마음의 여유와 함께 조금은 다른 것들에 대한 관심이 생겨나면서, 그가 음악을 대하는 태도 또한 조금씩 바뀌어 갔다. 슈가는 이렇게 회상한다.

—— 《MAP OF THE SOUL : PERSONA》를 준비하던 즈음부터 제 작업 방식이 달라졌어요. 전에는 내가 모든 걸 다 해야 한다는 생각이 강했는데, 〈땡〉[7]*을 만들 때쯤 장이정 EL CAPITXN과 작업을 하게 됐어요. 시간이 정말 없는 상황에서 같이 작업을 하니까 방식이 좀 캐주얼해지는 거예요. 그래서 더 많은 곡을 만들 수 있게 됐고 '혹시나 아쉬운 부분이 좀 있더라도 어쩔 수 없다'라는 생각을 하게 됐어요. 그만큼 스트레스를 별로 안 받고 일단 작업을 했죠. 근데 결과물을 보니까, 혼자 스트레스 받으면서 만들었던 결과물과 큰 차이가 없는 거예요. 그때 알게 됐죠. '아, 내가 그렇게 예민해하고 고민했던 게, 애초에 잡지 못할 내 이상을 잡으려고 애쓴 걸 수도 있겠구나.'

슈가에게 이 경험은 그가 방탄소년단의 멤버인 동시에 '프로듀서 슈가'로서 더 다양한 작업을 하는 계기가 된다. 이것은 그가 자신의 시작으로 돌아가 보는 것과 같았다.

—— 대구에서 저는 작곡가였고, 그러다 보니 프로듀서에 대한 뜻이 컸어요. 그래서 외부 작업들도 하게 됐죠. 제가 곡을 많이 써 놔도 그걸 우리 앨범에 다 실을 수는 없으니까요. 프로듀서로서 뭔가를 해야겠다는 생각까지는 안 했었는데, 그렇다고 외부 작업을 거절할

7 2018년 6월, 방탄소년단의 데뷔 5주년을 맞아 공식 블로그에 공개한 믹스테이프. 슈가와 RM, 제이홉의 유닛곡이다.

이유도 없었어요. 곡은 늘 쓰고 있고, 그 곡들을 발표하려면 프로듀서로서의 작업도 필요하니까요.

이어서 슈가는 언젠가 방시혁과 나눈 대화를 떠올렸다.

―― 방 PD님이 그러시더라고요. "너는 절대 음악 못 그만둔다", 하하. 네가 원해서 그만두게 되진 않을 거라고, 꼭 돌아온다고. 더는 음악으로 인해서 괴롭지 않아요. 받아들였으니까. 애쓰고 마음고생하면서 살고 싶지 않다는 생각을 예전엔 했었는데, 이제는 그래요, '뭐, 어때. 나름대로 재밌잖아?'

젊은 슈퍼스타의 초상

제이홉은 독특하게도, 쉬는 동안에 '일'을 통해 자기 자신을 탐구했다. 그는 1개월이라는 시간을 〈Chicken Noodle Soup〉^{Feat. Becky G} [*]를 만드는 데 썼다. 휴가 시작 며칠 뒤 그는 미국으로 떠나 이 곡의 뮤직비디오를 촬영했으며, 휴가가 끝나고 얼마 지나지 않은 9월 27일 이 곡을 발표했다.

굳이 또 일을 선택했던 이유를 제이홉이 특유의 건강한 목소리로 설명했다.

―― 그게 어떻게 보면 저에게는 휴식이었던 거죠. 그리고 한 번쯤 혼자 외국에 나가 보고 싶었기 때문에, 그런 경험을 얻고 배운다는 점에서 위안을 받았어요. 물론 나의 '일'이지만, 해외에서 새로운 경험을 하고 그걸 브이로그^{Vlog} ^{**}로 담아서 아미들과 공유하는 것 자체가 위안을 얻는 과정이었던 거죠. 내가 내 일에 대해서 이런 생각을 갖고 있다는 걸 공유하는 게.

연습생 시절 그가 "랩 소굴"이었다고 표현한 숙소에서 랩을 배우던 제이홉. 그랬던 그는 어느새 작사와 작곡을 하게 됐고, 2018년 3월 자신의 첫 믹스테이프《Hope World》*에 이어 2019년 9월 〈Chicken Noodle Soup〉 ^{Feat. Becky G}를 발표했다. 그리고 몇 년 뒤인 2022년 7월에는 방탄소년단 멤버 중 처음으로 공식 솔로 앨범《Jack In The Box》**를 발표한다.

그에게 성장이란 무언가를 창작하는 것과 동반되는 것이었다.《Jack In The Box》발매를 몇 달 앞두었을 때, 제이홉은 이 앨범의 방향성과 작업 계기를 들려주었다.

─── 저의 내면, 그리고 저에게 어떤 문제가 있는지를 스스로가 너무 잘 알고 있어서, 그런 부분을 발견해서 꺼내게 되면 좀 심각한 곡을 할 수도 있겠단 생각을 했어요. 첫 번째 믹스테이프 이후로 하나의 앨범을 온전히 꾸려서 선보인 지도 꽤 오래됐기 때문에, 그동안 제가 조금은 더 잘할 수 있게 됐다는 걸 보여 주고 싶은 마음이 있죠.

그러면서 그는 아티스트로서 자신이 지나온 여정을 되짚었다.

─── 제가 춤으로 음악을 시작했기 때문에, 곡 작업은 미숙했던 게 사실이에요. 제가 할 수 없는 부분들이 있다는 것도 인정하고요. 그래도 빨리 배우고 성장해서 더 좋은 아티스트가 되겠다는 생각을 항상 하죠. 지금도 현재진행형이에요.

제이홉의 이러한 음악적 여정에서 〈Chicken Noodle Soup〉 ^{Feat. Becky G}는 매우 중요한 경험으로 남았다. 특히 그가 뮤직비디오를 촬영하며 다양한 인종의 댄서들과 함께 춤추고 어울리는 과정은, 여러 문화가 한 곡의 노래 안에 실시간으로 섞여 새로운 무엇으로 나아가는 계기가 됐다. 제이홉이 당시 촬영 현장을 떠올렸다.

─── 현장의 모두가 그곳의 분위기에 녹아들어 있었어요. 전에 없었던 분위기가 자연스럽게 나왔고, 그래서 너무 재밌게 촬영을 했죠. 피

더는 음악으로 인해서 괴롭지 않아요.
받아들였으니까. 이제는 그래요,
'뭐, 어때. 나름대로 재밌잖아?'

슈가

처링을 해 준 베키 지^{Becky G}가 고맙게도 "네가 원하는 대로 다 시도
해 봐, 나는 계속 여기 있을게" 하면서 제가 하고 싶은 걸 마음껏 해
보도록 열어 줬어요. 댄서들은 각자가 경험해 온 춤과 바이브를 저
에게 보여 줬고요. 그런 것들이 다 모여서 '하나의 춤'이라고 할 수
있는, 모두의 공통점을 담은 결과물이 나왔던 거죠.

누군가와 함께하는 작업은 제이홉에게 언제나 중요한 영향을 미쳤다.

—— 혼자서 뭔가 답을 내리고 혼자 하려고 했으면 굉장히 어려운 길이
됐을 것 같은데, 늘 말하지만 저는 주변의 영향이 큰 것 같아요. 누
가 나를 좋아하는지, 내가 누구와 함께 무대에 서는지, 누가 날 이
끌어 주고 있는지, 누가 나에게 힘이 되어 주는지. 이런 것들이 저
한테는 정말로 중요해요.

이것은 그가 왜 방탄소년단의 희망, 'hope'인지에 대해 제이홉 스스로가
찾은 답처럼 느껴진다.

—— 방 PD님과 술을 한잔하는데, 좀 민망하지만 PD님이 저에게 이런
얘기를 하신 적이 있어요. "누군가에게 너는 너 그 자체이고, 네가
없었으면 방탄도 없었다", 하하. 저는 멤버들은 물론이고 방 PD님
을 믿고 의지해 온 부분이 있기 때문에, 그분에게 조금이나마 인정
받고 싶은 마음이 있었던 것 같아요. 그래서 그런 말을 들으면 뭔가
나에 대한 정리가 좀 되기도 하고…. 어쨌든 제 주변에 좋은 사람들
이 함께하고 있고 또 팬들의 사랑을 받는데, 제가 어떻게 무너지거
나 할 수가 있겠어요?

스스로에 대한 답을 찾아가는 것은 제이홉뿐만 아니라 방탄소년단 전체의
숙제였다. 방탄소년단은《MAP OF THE SOUL : PERSONA》에서 슈퍼스
타가 된 스스로를 돌아보면서 그들을 현재에 이르게 해 준 아미를 바라보

았다. 그다음, 방탄소년단이 무슨 이야기를 할 수 있는가에 대한 답은 그들 내면에서 찾는 수밖에 없었다.

RM은 이것을 예술가의 삶에서 찾았다. 그는 미술, 특히 전시회 관람이라는 경험을 휴가 기간에도 이어 나갔다. RM은 이렇게 말한다.

───《MAP OF THE SOUL : PERSONA》앨범을 내고, 외부의 반응이라는 측면에서 저희가 한 번의 정점에 올라섰는데, 묘하게도 그때가 제가 미술에 관심을 갖게 된 시기와 맞물려요. 전에는 혼자 다니는 데 익숙했고 사유하는 시간도 가지려다 보니 자연을 찾다가, 어느 순간부터는 남들이 구성해 놓은 공간이나 주제가 있는 뭔가가 보고 싶어졌던 것 같아요. 처음에는 사전 정보 없이 전시를 다녔고 사진전을 많이 갔어요. 그러다 2018년 투어 중에 미국 시카고 미술관The Art Institute of Chicago에 갔던 게 떠올라서, 한국에서도 상설 전시들을 찾아보자는 생각을 했죠. 그러면서 파인 아트fine art를 많이 보게 됐어요.

미술 전시는 RM이 자신과 대화하는 법이었다. 그가 말을 이었다.

─── 그러면서 생각을 하는 법이란 것에 대해 의식하게 된 것 같아요. 좋아하는 미술 작가들이 생기다 보니까 저도 스스로 소통하는 법을 찾아 나간 거죠. 누군가의 작품은 그 사람이 치열한 고민 끝에 얻어낸 시각적 결과물이잖아요? 그 뒤에는 무수한 시행착오가 있고. 그래서 작가가 '나는 이렇게 생각해' 하면서 내놓은 결과물을 보는 데에서 오는 카타르시스가 커요.

RM이 미술을 통해 자아를 성찰하는 과정은 그가 데뷔 무렵부터 꾸준히 가져왔던 의문, 요약하면 '아티스트'와 '아이돌'이라는 경계 위의 자신을 정의해 나가는 일이기도 했다. 그는 말한다.

─── K-pop은 '판타지'가 업계의 중요한 기반 중 하나잖아요. 저에게

2019년은 그런 점에 대한 생각의 반복이었고, 그래서 일종의 거리 좁히기가 고민이기도 했어요. 방탄소년단으로서의 페르소나와, 내가 아는 혹은 내가 되고 싶은 나 사이의 거리. 솔직히 저는, 제가 그냥 어디서나 만날 수 있는 방탄소년단 멤버가 된다고 해도 그게 뭐 어떤가 싶어요. 그런 사람이 아닌 척하는 게 더 힘들기도 하고요. 저는 제 팬을 만나면 사실 너무 안아 주고 싶단 말이에요. "와, 너무 고맙다", "당신 덕분에 내가 이렇게 숨 쉬고 음악을 하고 있다" 얘기도 하면서. 근데, 그렇게 하는 동시에 환상을 팔 수 있는가 의문이 드는 거죠. 물론 '너희는 사람이 아니야, 사람인 척하지 마. 너희 돈 많이 벌잖아' 하는 시선들이 있다는 걸 알아요. 그래서 결국 저희가 그런 경계 사이에 유리로 된 다리를 놓는 거 아닌가란 생각도 들어요. 투명한 다리 밑으로는 아래가 보이고…. 그러니 무섭기도 하죠. 조금이라도 균열이 가면 떨어지니까.

7

2020년 2월 21일 발표된 정규 앨범 《MAP OF THE SOUL : 7》은 RM의 그러한 의문에 답을 찾는 과정과도 같았다. RM은 'MAP OF THE SOUL' 시리즈의 구성 방식을 자신의 솔로곡 〈Intro : Persona〉, 그리고 슈가와 함께한 유닛곡 〈Respect〉의 역할을 통해 설명했다.

─── 이 시리즈는 결국 "나는 누구인가"로 시작해서 "Respect"로 끝나는 여정인 것 같아요.

정규 앨범 《MAP OF THE SOUL : 7》은 앞서 발매되었던 미니 앨범

《MAP OF THE SOUL : PERSONA》의 수록곡 중 〈Intro : Persona〉, 〈작은 것들을 위한 시〉^{Boy With Luv (Feat. Halsey)}, 〈Make It Right〉, 〈Jamais Vu〉, 〈Dionysus〉를 차례로 실은 뒤 6번 트랙인 〈Interlude : Shadow〉부터 신곡이 등장하는 구조다.

첫 곡 〈Intro : Persona〉에서 "나는 누구인가"라는 가사로 시작하는 이 앨범은 "너", 즉 아미를 통해 바깥세상으로 나갔다가, 〈Interlude : Shadow〉에서 성공과 함께 따라온 "저 빛과 비례하는 내 그림자"를 바라본다. 그 순간부터, 그들은 각자의 내면으로 깊게 침잠한다.

정국이 《MAP OF THE SOUL : 7》 앨범을 만들던 당시의 마음을 곰곰이 돌아보았다.

── 혼란스러운 감정이 좀 들었어요. 저는 아직 부족한 것 같은데, 비행기 타고 날아다니면서 콘서트를 하고 상을 받고, 사람들은 저를 좋아해 주고, 저는 거기에 맞게 잘해야 하고…. 그런데 정신없이 살다 보니까 개인적으로는 여러 가지로 좀 서툴기도 하고. 뭐가 어디서부터 잘못됐는지 모르겠고, 내가 더 잘했더라면 하는 생각이 들기도 했고.

세계적인 슈퍼스타로서 방탄소년단의 위상과 《MAP OF THE SOUL : 7》을 만들 당시 만 22세였던 한 개인으로서의 정국은 극단적인 간극을 겪고 있었다. 그는 이 앨범에서 자신의 솔로곡 〈시차〉[*]를 통해 이 문제를 솔직하게 고백했다.

나도 모르게 커 버린 어린 나
(길을 잃어버린 어린아이처럼)
This got me oh just trippin'
서성대는 이 느낌

MAP OF THE SOUL : 7

THE 4TH FULL-LENGTH ALBUM
2020. 2. 21.

TRACK

01 Intro : Persona	07 Black Swan	14 Inner Child
02 작은 것들을 위한 시 (Boy With Luv) (Feat. Halsey)	08 Filter	15 친구
	09 시차	16 Moon
03 Make It Right	10 Louder than bombs	17 Respect
04 Jamais Vu	11 ON	18 We are Bulletproof : the Eternal
05 Dionysus	12 욱 (UGH!)	19 Outro : Ego
06 Interlude : Shadow	13 00:00 (Zero O'Clock)	20 ON (Feat. Sia) (Digital Only)

VIDEO

 COMEBACK TRAILER :
Shadow

 〈ON〉
Kinetic Manifesto Film

 〈We are Bulletproof : the Eternal〉
MV

 〈Black Swan〉
Art Film

 〈ON〉
MV

 COMEBACK TRAILER :
Ego

 〈Black Swan〉
MV

Don't know what to do with/ Am I livin' this right?
왜 나만 다른 시공간 속인 걸까

그때를 회상하던 정국은 이렇게 말한다.

—— 가수로서 정국의 시간과 인간 전정국의 시간이 서로 맞지가 않는
거예요. 근데 어쩔 수 없는 것 같아요. 누구나 본인이 원하는 대로
만 살 수는 없으니까요. 그 대신에 다른 면에서 뭔가 더 행복을 느
낄 수도 있고…. 그런 걸 좀 견뎌 내야 한 단계 올라가는 사람이 될
수 있지 않나 생각해요.

앞선 《MAP OF THE SOUL : PERSONA》로 이미 대중의 관심이 절정에
달해 있던 상황에, 이후 발표될 방탄소년단의 새 앨범은 전 세계 음악 산
업에서 가장 큰 관심을 불러일으킬 앨범 중 하나가 될 예정이었다. 이 시
점에서 방탄소년단은 후속 앨범 《MAP OF THE SOUL : 7》의 수록곡 대
부분을 어느 때보다 가장 개인적인 고민에 관한 내용으로 채웠다.
지민은 자신의 솔로곡 〈Filter〉를 비롯해 이 앨범을 작업하던 과정을 "나와
이야기 나누는 것"에 비유하고는 말을 이었다.

—— 나 자신과 아이돌을 따로 둬야 하는 건지, 아니면 서로 같다고 봐야
하는 건지 고민이 있었어요.

그 무렵 지민은 자신이 어떤 사람인가에 대한 생각이 많았다. 그런 시기를
보낸 뒤, 이제 그는 스스로가 이상적으로 생각하는 인간 박지민의 모습을
이렇게 말한다.

—— 솔직한 사람인 게 이상적인 것 같아요. 예전에 저는 소심한 면이 강
해서, 하고 싶은 말이 있어도 주저할 때가 많았어요. 상대방이 웃었
으면 좋겠고 곁에 있었으면 좋겠어서 좀 과장된 행동을 하기도 했

고요. 내가 아닌 행동을 하게 됐던 거죠. 그러다 2019년쯤부터는 내가 조용하게 있고 싶을 때는 그냥 그렇게 있고, 뭔가가 좀 싫을 때는 싫다는 표현도 해 보게 됐어요. 그러면서 명확하게 알게 된 것 같아요. '나는 혼자 있는 걸 싫어하는 게 아니라, 소외받는 걸 싫어하는 거였구나.'

지민은 이 무렵 『위버스 매거진』Weverse Magazine 인터뷰에서 자신을 "사랑받고 싶어하는 사람"이라고 표현한 바 있다.* 그는 스스로도 잘 알 수 없는 이유로 오래전부터 타인의 사랑을 원했고, 그것은 그의 인생에 끊임없이 영향을 미쳤다. 지민은 말한다.

──── 모르겠어요. 그냥 그렇게 태어난 것 같아요. 하하.

그는 마음 깊숙한 곳에 있던 이야기를 끄집어냈다.

──── 그러다 보니까 어느새 강박처럼 자리 잡았던 것 같아요. 사람들이 바라는 대로 행동하지 않으면, 혹은 상대방에게 이만큼 퍼 주지 않으면, 내가 별것 없는 사람일 것 같은 거예요.

지민의 고민은 그가 아티스트로서 살아가는 자세와 그대로 연관돼 있었다. 그는 무대 위에서 최선을 다해 사람들의 사랑을 받으려 했고, 그것은 그의 에고ego에서 중요한 부분을 차지하고 있었다. 지민이 말을 이었다.

──── 그런데 다행히 저는 아이돌로서의 저와 진짜 제 모습이 크게 다르지 않다고 봤어요. 남들에게 '저도 사람이니까 이해해 주세요' 하고 바란 적도 별로 없고요. 사적으로 드러내고 싶지 않은 부분들은 분명히 있겠지만. 어쨌든 저는 이런 걸 하려고 지금의 이 일을 선택했고, 이게 제 모습이 맞으니까요.

무대 위에서 완벽한 모습을 보여 주는 퍼포머. 이것이 지민의 페르소나였고, 그의 솔로곡 〈Filter〉**에는 무대에서 최고의 모습을 선보이고 싶은, 그래서 팬의 사랑을 받고자 하는 마음이 반영되어 있다.

팔레트 속 색을 섞어 pick your filter

어떤 나를 원해

너의 세상을 변화시킬 I'm your filter

네 맘에 씌워 줘

지민은 이렇게 말했다.

—— 저는 뭔가 굉장히 다양한 모습, 계속해서 달라지는 모습을 팬들에게 보여 주고 싶어요. 이 곡이 그런 저를 잘 담은 이야기 같아서, 작업 시작할 때 재밌게 접근할 수 있었어요.

이와 관련해 RM은 자신이 《MAP OF THE SOUL : 7》 앨범에서 개인적인 이야기를 얼마나 솔직하게 했는지, 동시에 그것을 어떻게 표현했는지를 다음과 같이 설명한다.

—— 예를 들면 그 전에는 '내 고민은 이거야', '내가 좀 이중적이고 위선적인 면이 있는 인간인가 봐' 정도로 얘기했던 것들을, 한 단계 더 나아가서 '생각을 해 봤는데, 난 이러이러한 사람에 가깝지 않을까'라고 표현하는 데까지 발전했던 것 같아요.

지민이 《MAP OF THE SOUL : 7》에서 그가 참여했던 곡들을 완성해 나간 과정처럼, 이 앨범에서 방탄소년단의 멤버들은 개인의 내면에 대한 고백으로부터 그것이 결국 예술가로서의 자기 자신에게 반영되는 과정을 보여 준다.

《MAP OF THE SOUL : 7》의 선공개 곡 〈Black Swan〉*은 방탄소년단 멤버들이 예술가로서 스스로를 어떻게 규정하는가를 다루었다. 이 곡에서 그들은 "더는 음악을 들을 때" "심장이 뛰지 않는"다면 무엇으로 살아야 할지를 자문한다.

다행히 저는 아이돌로서의 저와

진짜 제 모습이 크게 다르지 않다고 봤어요.

저는 이런 걸 하려고 지금의 이 일을 선택했고,

이게 제 모습이 맞으니까요.

지민

이게 나를 더 못 울린다면

내 가슴을 더 떨리게 못 한다면

어쩜 이렇게 한 번 죽겠지 아마

앞선 《MAP OF THE SOUL : PERSONA》의 〈Dionysus〉에서 다루었던, 예술가로서 그들이 무엇을 더 해야 할 것인가에 대한 고민은 이제 이 곡 〈Black Swan〉에서 그럼에도 불구하고 앞으로 나아가는 예술가의 숙명으로 이어진다.

거센 파도

깜깜하게 나를 스쳐도

절대 끌려가지 않을 거야 다시 또

추후 공개된 안무를 보면, 퍼포먼스적으로 〈Black Swan〉은 힙합적인 비트에 현대무용의 요소가 가미된 안무가 더해지고, 그것이 방탄소년단 특유의 다양한 동선 및 다이내믹한 동작들과 결합되면서, 대중음악과 클래식, 또는 상업성과 예술성에 모두 닿아 있는 동시에 그중 어느 것도 아닌 독특한 순간을 만들어 낸다. 이 점에서, 〈Black Swan〉의 퍼포먼스를 최초로 선보였던 2020년 1월 28일^{현지 기준} CBS 「제임스 코든의 더 레이트 레이트 쇼」 The Late Late Show with James Corden에서 방탄소년단이 과거 어느 때보다 단출한 의상에 맨발로 보여 준 무대는 매우 상징적인 장면이다.[8]

8 대중 예술과 순수 예술을 잇는 시도라는 점에서, 이 무렵 방탄소년단과 빅히트 엔터테인먼트가 진행한 글로벌 현대미술 전시 프로젝트 「커넥트, BTS」(CONNECT, BTS) 역시 그와 유사한 맥락으로 읽힌다. 국적, 장르, 세대를 초월한 이 프로젝트에서 세계적 명성의 현대미술 작가들과 큐레이터들은 '다양성에 대한 긍정', '연결', '소통' 등 방탄소년단이 음악을 통해 추구해 온 철학과 메시지를 현대미술의 언어로 확장한 작품들을 선보였다. 2020년 1월 14일(현지 기준) 영국 런던을 시작으로 열린 「커넥트, BTS」는 독일 베를린, 아르헨티나 부에노스아이레스, 미국 뉴욕, 대한민국 서울에서 동시다발적으로 진행된 바 있다.

또한 당시 〈Black Swan〉은 이 곡의 뮤직비디오* 공개에 앞서, 방탄소년단이 등장하지 않는 아트 필름**으로 선공개되었다. 원곡을 클래식 연주로 재편곡한 음악이 흐르고, 슬로베니아 현대무용팀인 MN 댄스 컴퍼니의 무용수 7명이 퍼포먼스를 한다. 한국의 아이돌 산업에서 신곡을 발표하며 멤버들을 등장시키지 않은 영상을 먼저 공개하는 것은 파격적인 선택이다. 그러나 이를 통해 〈Black Swan〉이 예술과 산업 사이를 얼마나 자유롭게 오가며 그 경계를 지우고 있는지가 명확하게 드러났다.

── 정말 어려운 곡이었어요.

제이홉이 〈Black Swan〉의 독특한 퍼포먼스를 이처럼 평했다. 그리고 다시 말을 이었다.

── 그래서 많이 배우려는 자세로 안무를 익혔고, 이 곡에서 내가 할 수 있는 게 무엇인지를 많이 찾아내려고 했던 것 같아요. 오히려 저는 다른 친구들이 어땠을지 궁금해요, 하하. 지민이야 워낙 무용에 특화된 친구라 잘 표현한다고 해도, 나머지 멤버들은 무슨 생각을 하면서 그 안무를 했을까…. 진짜 쉽지 않은 춤이니까요.

지민은 〈Black Swan〉의 퍼포먼스에 대한 소감을 다음과 같이 이야기했다.

── 이 곡을 하면서 그런 생각이 들었어요. '우리가 만든 곡, 우리의 뮤직비디오와 퍼포먼스를 왜 작품이라고 생각 못 했지?' 〈Black Swan〉을 하고 나니까 우리가 작품을 만들었단 생각이 든 거예요.

지민에게 〈Black Swan〉은 무대 위 자신의 역량에 새롭게 눈뜨게 해 준 곡이기도 했다.

── 안무 시안을 받아 봤을 때 멤버들 중에 제가 제일 좋아했을 거예요. '잘할 수 있겠다' 생각했거든요. 그 전까지 저희가 추지 않았던 새로운 느낌이, 뭔가 저를 설레게 했어요. 그리고 우리의 스펙트럼이 점점 넓어지는 것 같아서 기분이 좋았고요. 현대무용을 하시는

분들의 입장에서는 그런 저희 안무를 무용이 아니라고 할 수도 있겠지만, 저희는 무용의 어떤 포인트들을 가져옴으로써 곡을 표현할수 있는 폭 자체가 넓어지게 되니까…. 그럴 수 있다는 게, 그저 감사했죠.

현대무용을 하던 학생이 아이돌 그룹으로 데뷔하기 위해 힙합을 배우고, 쉴 새 없이 무대에 오르면서 스스로가 할 수 있는 것들을 점점 넓혀 가다, 상업적으로 정점에 오른 시점에 자신이 지금껏 해 왔던 많은 것들을 한 작품에 담았다.

그렇게 《MAP OF THE SOUL : 7》은 아이돌로서 각자의 페르소나를 가지고 있던 방탄소년단의 멤버들이, 지난 시간들을 거치며 남겨진 자신의 모든 것을 통해 예술가로서의 삶을 받아들이는 과정이기도 했다.

그런 점에서 《MAP OF THE SOUL : 7》의 수록곡 〈친구〉˙는 〈Black Swan〉의 반대편에 있는 동시에 이 앨범 안에서 또 하나의 좌표가 된다. 지민과 뷔가 함께한 유닛곡 〈친구〉에서 두 사람은 "유난히도 반짝였던 서울"에서 만나 "하루는 베프, 하루는 웬수" 같은 관계를 반복하다가 마침내 "네 모든 걸 알아"라고 말하기까지의 시간을 담았다.

뷔에 따르면 〈친구〉는 곡 작업부터가 지민과의 지극히 사적인 관계에서 시작됐다. 뷔가 이 곡이 탄생한 배경을 설명했다.

—— 그냥 지민이랑 같이 해 보고 싶었어요. 지민이라는 사람을 제가 많이 좋아하고, 특히 무대에서의 지민이를 너무 좋아해요. 그러다 보니 '둘이 곡을 하면서 나도 지민이의 그런 모습을 조금 따라 해 볼까?' 했죠. 굉장히 센 퍼포먼스를 하는 곡을 생각해 보기도 했어요. 근데 지민이가 "너랑 나랑 에피소드도 많고, 동갑이니까 그냥 친구로서 한번 곡을 만들면 어때?" 하더라고요. 그리고 지민이가 작업

을 좀 해 왔는데, 너무 좋은 거예요. 그래서 제가 "야, 네가 다 만들어라!" 했죠, 하하. 지민이도 신나서 더 잘 만들었고요.

뷔가 지민을 처음 만났던 때를 떠올리면 이것은 놀라운 일이다. 뷔는 팀에서 지민이 자신과 가장 반대에 가까운 사람이라고 생각해 왔기 때문이다.

—— 저는 지민이랑 완전히 반대예요. 연습생 때 얘기를 하면, 지민이는 데뷔가 정말 절실했던 사람이고, 저는 연습생에서 잘리더라도 '그게 내 운명이겠지' 했던 사람이거든요.

뷔에 따르면, 〈친구〉는 그렇게 다른 두 사람이 어떻게 서로의 다름을 수용하게 되었는지에 대한 곡이다.

—— 처음에는 이해가 안 됐죠. 그때는 남을 이해하기엔 어리기도 했고, 많은 사람을 겪어 보지도 못했으니까…. 그런데 그냥 궁금했어요. '얘는 왜 이렇게 열심히 하지?' 지민이는 진짜, 한 곡 한 곡마다 마음을 다 쏟는 친구여서. 그러다가 알게 됐죠. '얘는 무대에 대한 진심이 되게 크구나. 그리고 사람들이 무대에 실망이라도 할까 봐 겁이 나나 보다.' 이렇게 지민이에 대해서 곰곰이 생각을 정리해 본 적이 있는데, 지민이도 저에 대해 생각해 본 적이 있다고 하더라고요. 그리고, 제가 잘하는 게 있으면 지민이는 또 지민이가 잘하는 게 있다는 걸 알고 나니까…, 그냥 이해가 되더라고요. 그게 저도 너무 신기해요. 서로 반대인 사람들이 "와, 우린 진짜 안 맞는다" 했는데, 상대방이 있어서 내 부족한 부분이 채워지니까 서로 인정하고 서로를 더 높이 보게 된 거죠.

전혀 다른 두 사람이 서로의 차이를 인정하고 친구가 됐다. 마치 드라마나 영화의 클리셰처럼 느껴질 수도 있겠다. 하지만 그 주인공이 방탄소년단의 멤버라면 이것은 블록버스터의 거대 서사가 된다. 그렇게 〈친구〉는 특정인들의 우정에 관해 전 세계에 가장 널리 알려진 곡 중 하나가 됐다.

동시에 지민과 뷔가 〈친구〉를 발표하기까지의 과정은 결국 서로가 서로를 통해 아티스트로서의 자신을 발견해 나가는 것이었다. 지민이 무대 위에서 최고의 아티스트가 되고자 했다면, 뷔는 창작자로서 자신의 감정을 표현하는 것에 몰입했다. 뷔는 이렇게 말한다.

—— 저는 작업실이 필요하지 않아요. 작업실에서만 곡을 만들어야 한다고 생각했으면 회사에 요구했겠죠. 그런데 저는 제가 원할 때 작업해야 좋은 곡이 나오기 때문에…. 멜로디도 자연스럽게 나온 멜로디에 애정이 더 많이 가요.

이어서 뷔는 《MAP OF THE SOUL : 7》에 수록된 자신의 솔로곡 〈Inner Child〉를 다음과 같이 언급했다.

—— 원래 이 곡은 정말 '공연'을 위한 곡이었어요. 현장에서 팬들에게 보여 줄 수 있는 곡이라고 생각했죠.[9]

그러한 〈Inner Child〉 역시 결과적으로는 그가 당시 느낀 감정을 그대로 반영했다. 뷔는 말한다.

—— 제 마음에 생긴 아픔 같은 것들을 담으려고 했어요. 굉장히 신나는 곡인데, 가사는 되게 슬프거든요.

어제의 너
이젠 다 보여
움트던 장미 속 많은 가시
안아 주고 싶어

〈Inner Child〉는 받아들이는 사람에 따라 방탄소년단과 지금까지 함께해

9 그러나 팬데믹으로 인해 이 곡 〈Inner Child〉는 팬들과 함께하는 무대를 갖지 못했으며, 2020년 10월 10~11일 온라인 콘서트 「BTS MAP OF THE SOUL ON:E」을 통해 비대면 방식으로 선보였다.

온 아미에게 이야기하는 곡으로 들릴 수도 있고, 과거의 뷔 자신에 대한, 또는 제목처럼 여전히 뷔에게 존재하는 여린 아이 같은 내면에 대한 곡으로 들릴 수도 있다. 그렇게 뷔는 그 모든 사람들에게 이 노래를 통해 위로를 전했다.

그리고 진은 《MAP OF THE SOUL : 7》에서 자신의 솔로곡 〈Moon〉에 아미에게 보내는 마음을 담았다.

—— 무조건 밝은 노래를 하고 싶었어요. 팬들에게 전하는 내용으로. 그래서 후렴구 가사로 "네 주위를 맴돌게/ 네 곁에 있어 줄게"를 생각했어요. 가사를 결정할 때 제가 이 부분은 꼭 있었으면 좋겠다고도 얘기했고요. 제 진심이 담겨 있어서, 꼭 들어갔으면 했거든요.

진은 언제나 지구 주위를 도는 달에 빗대어 아미를 향한 자신의 감정을 표현했고, 이 곡 〈Moon〉을 통해 공연에서도 즐거움을 전달하고자 했다.[10]

—— '솔로곡 무대에서 한 번은 춤을 춰 봐야겠다' 하면서 생각했던 게 바로 이 곡이에요. 그래서 안무도 준비했고.

진은 무대 연출에 대해 구체적인 아이디어를 제시하기도 했다. 다른 멤버들이 그렇듯 그는 계속되는 스케줄에 지치고, 때론 내면적인 고통을 겪었다. 하지만 다시 진은 팬들에게 사랑받는 것, 그리고 팬들에게 고마움을 표현하는 것을 선택했다.

앞에서 살펴본 것처럼, 한편으로 RM은 아이돌로서 또는 대중음악 산업 속의 슈퍼스타로서 자신 앞에 놓인 여러 경계들을 고민한다. 다른 한편으로, 진은 팬들에게 자신의 진심을 전할 방법을 고민한다. 그리고 바로 이

10 이 곡 역시 2020년 10월 10~11일 온라인 콘서트 「BTS MAP OF THE SOUL ON:E」에서 비대면 방식으로 무대를 가졌다.

것이 방탄소년단이라고 할 수 있다. 그들은 아이돌이자 예술가로서 자기 내면을 파고들고, 그것에 대해 솔직하게 말하는 동시에, 결국 자신들과 팬의 관계에 관한 이야기로 돌아온다.

《MAP OF THE SOUL : 7》앨범은 멤버들마다 이러한 스펙트럼을 최대한 펼쳐 내면서 방탄소년단의 역대 앨범 중 가장 복잡하고 다양한 구성과 전개를 띤다. 〈Intro : Persona〉, 〈Interlude : Shadow〉, 〈Outro : Ego〉가 멤버들이 자아 탐구를 떠나는 길을 안내하는 역할이라면, 그들 개개인의 내면과 사연이 담긴 솔로곡 및 유닛곡은 그들이 지금 어떤 상태에 있으며 그것이 어디로부터 왔는지에 관한 고백이자, 그러한 문제의 답을 찾는 행위다. 7명의 아이돌이자 예술가가 자신을 찾아가는 이 여정은 힙합, 록, EDM, 팝, 또는 이러한 장르들 사이의 어딘가로 표현된 그들의 음악만큼이나 다양하고 화려하다. 그러면서도 《MAP OF THE SOUL : 7》앨범은 다채로운 이 모든 것들을 〈Black Swan〉이 그렇듯 '예술가로서 산다는 것'에 대한 질문으로 이끌고, 동시에 그 답을 이끄는 과정을 보여 준다.

슈가는 〈Interlude : Shadow〉*에서 성공하고 싶었던 욕망, 그러나 욕망을 성취한 뒤 "발밑에 그림자"를 보며 "나의 도약은 추락이 될 수 있단 걸" 깨닫는 과정을 그린다. 그의 불안은 방탄소년단의 성공 이후 늘 스스로를 힘들게 하는 문제였다. 그러나 역설적으로, 그는 〈Interlude : Shadow〉에서 이 불안을 직시하며 내면의 어두움에서 벗어나기 시작한다. 슈가는 이렇게 말했다.

—— 이 곡은 제가 모든 상황을 확실히 다 받아들인 상태에서 썼어요. 약간 지침서 같은 곡이 됐으면 했고요. 앞으로도 성공한 아티스트들이 나올 거고, 나왔으면 좋겠는데, 그럼 그 친구들도 분명히 느낄 거거든요. 제가 하고 있던 고민들을. 그런데 "성공하면 무섭다" 같

은 얘기는 아무도 안 해 주니까…, 하하.

그렇게 슈가는 음악이 주는 기쁨과 고통을 모두 수용하면서 생의 여러 감정을 음악과 조화시키기 시작했다.

——— 제가 심리학을 공부하기도 했던 큰 이유가, 음악적으로도 많이 도움이 되어서예요. 감정이라는 것에 대한 정의를 배우다 보니 얻게 되는 것도 많고요. 꿈이 두 가지 생겼는데, 하나는 나이 들어 백발이 돼서도 무대에서 기타 치면서 노래하는 거, 그리고 심리 상담사 자격증을 따는 거예요. 저희와 비슷한 일을 하는 후배들에게 도움을 주고 싶어서. 알아봤더니 시간이 많이 필요해서 당장은 쉽지 않을 것 같은데, 언젠가는 꼭 취득하려고요. 이런 것들이 꿈이 되니까, 제가 앞으로도 그냥 안주하면서 살지는 않을 것 같단 생각이 들더라고요.

그래서 《MAP OF THE SOUL : 7》 앨범은 마지막 트랙이자 제이홉의 솔로 곡인 〈Outro : Ego〉에서처럼, 그 무엇도 정해지지 않은 현재의 삶에서 마무리된다. 이 곡에서 제이홉은 데뷔 전부터 자신과 팀이 겪었던 일들을 회상한 뒤 이처럼 말한다.

이젠 I don't care 전부 내
운명의 선택 so we're here

현재를 받아들인 제이홉은 이제 자신 앞에 놓여 있는 길을 걷겠다고 다짐한다. 삶에서 정답이 무엇인지는 알 수 없지만, 경쾌한 EDM 사운드에 맞춰 어떤 상황에서건 앞으로 나아가려는 의지는 당시 기준으로 방탄소년단이 7년 가까이 거쳐 온 삶 자체였다. 〈Outro : Ego〉에 대해 제이홉은 다음

과 같이 이야기한다.

──── 내 분위기와 내가 가진 느낌을 살려서, 나만의 방식으로 곡이 나와
야 한다고 생각했어요.

제이홉의 분위기와 방식이란 그가 방탄소년단으로 살아온 삶의 일부분이
기도 했다. 예를 들어 그는 안무 연습을 하기 전에 정해진 루틴을 지켜 나
간다. 제이홉은 이렇게 설명했다.

──── 그동안 춤을 춰 온 시간이 있다 보니까, 제 몸이 스스로 인지하고
있는 것들이 있어요. 그걸 몸에 해 주는 거예요. 그러니까, 춤추기
전에는 에너지 섭취를 위해서 밥을 먹고, 그다음에 스트레칭을 해
요. 제가 다리 쪽이 좀 약해서 다리는 특히 잘 풀어 주고요. 그런 부
분을 알고 있기 때문에 준비를 더 열심히 하는 거죠. 그리고 연습
끝나면 반신욕을 하면서 몸을 풀어요. 그런 것들이 자연스럽게 루
틴이 된 거예요.

제이홉은 이런 삶의 반복을 다음과 같은 자세로 마주한다.

──── 그렇다고 해서 제가 일을 할 때 모든 걸 알고 하는 건 아니거든요.
그래서 결과도 중요하지만 과정도 너무 중요한 거고, 직접 경험하
면서 저만의 균형을 유지하려고 해요. 춤에서도 마찬가지고요. 저
는 그때그때 부딪쳐 보면서 많이 조율하는 것 같아요. 어쨌든, 헤쳐
나가는 거죠.

ON, 그리고…

《MAP OF THE SOUL : 7》의 타이틀곡 〈ON〉은 방탄소년단의 이 모든 삶

을 하나의 태도로 집대성했다. 멤버들 각자의 고민과, 예술가로서 가야 할 길과, 방탄소년단이 무엇을 해야 하는가에 대한 나름의 답을 하나로 압축한다면 바로 이 곡일 것이다. 〈ON〉은 그들이 그러한 모든 것을 짊어지고 나아가는 그 상태를 담았다.

────── 이 곡이 "고통을 가져와 봐라, 다 견뎌 줄게!" 하는 내용인데, 사실 그 고통이 좀 힘들기도 하죠, 하하.

제이홉은 이렇게 이야기하며 웃었지만, 그것은 그를 비롯한 7명의 청년들이 방탄소년단의 멤버로 살아온 방식이기도 했다.

앨범을 위한 스토리텔링으로만 접근한다면, 이 곡에서 방탄소년단은 모든 고민을 이겨 내고 영원한 영웅이기를 약속하는 것으로 충분했을지도 모른다. 그러나 〈ON〉은 이렇게 노래한다.

> 나의 고통이 있는 곳에
> 내가 숨 쉬게 하소서

가사 그대로, 이 곡은 그들이 고통이든 영광이든 그것을 짊어지고 살아가는 현재를 담아냈다.

이것은 방탄소년단에게 중요한 전환점이었다. 《MAP OF THE SOUL : 7》 앨범, 그중에서도 타이틀곡 〈ON〉을 기점으로 방탄소년단은 완결된 영웅 서사의 주인공이 아니라 자신이 놓여 있는 그 순간의 상황에 대해 그대로 이야기하는 팀이 됐다.

과거에도 그랬지만, 특히 《MAP OF THE SOUL : 7》부터 방탄소년단의 앨범 속 스토리는 자기 자신의 현실이 됐고, 아미에게 "툭 까놓고" 이야기하려는 메시지 전달 방식은 방탄소년단이 경험 중인 현재진행형의 현실을 가사에 담을 수 있도록 했다. 이후 발표된 앨범 《BE》, 《Proof》 등은 모두

그 시점에서 방탄소년단이 겪는 현실과 그들의 심경이 어떠한 장치 없이 직설적으로 담겨 있다.

그래서 〈ON〉은, 곡에서도 퍼포먼스에서도 명확한 결론을 짓지 않은 채 그저 그들이 자신의 삶을 직면하고 앞으로 나아가겠다는 의지만을 담았다. 대규모 마칭 밴드의 북소리 속에서 멤버들은 마칭 밴드와 함께 곡의 처음부터 끝까지 격렬한 동작과 복잡한 동선을 소화해 낸다.

〈ON〉의 퍼포먼스는 방탄소년단이 그동안 보여 준 고난이도의 대규모 퍼포먼스를 더욱 심화시켜 구현해 냈다는 점에서 예술가로서 극단적인 무언가에 도전하는 시도였고, 이 삶을 견디며 나아가겠다는 곡의 메시지를 생각하면 마치 그들의 의지를 하늘에 닿게 하려는 일종의 의식처럼 느껴지기까지 했다.

특히 방탄소년단이 〈ON〉 뮤직비디오 공개에 며칠 앞서 발표했던 '〈ON〉 Kinetic Manifesto Film : Come Prima'는 일반적인 세트 또는 공연용 무대가 아닌 드넓은 평지에서 촬영되었다. 스케일이 크기도 하지만, 끝이 보이지 않는 공간에서 펼쳐지는 그들의 퍼포먼스는 그것을 보는 이들에게 단지 약속된 안무를 전달하는 것이 아니라, 방탄소년단으로서의 삶을 견뎌 내겠다는 의지를 담은 이 곡의 메시지를 있는 그대로 표현하는 것처럼 보였다.

── 너무 힘들었어요, 하하.

지민이 당시 〈ON〉의 퍼포먼스에 대한 소감을 한마디로 요약했다. 그는 다시 말을 이었다.

── 끝나면 숨이 잘 안 쉬어질 정도였어요. 그 전에 〈IDOL〉이 저희에게는 이미 새로운 도전이었거든요. 동작이 크고, 점프도 많이 하고, 되게 화려하기도 했으니까. 그런데 그 곡보다 더 웅장하고, 동선

도 많고, 동작까지 칼같이 맞춰야 하는 게 〈ON〉이에요. 그래서 힘들었지만, 정말 화려하고 멋있다고 생각했죠. 〈ON〉을 소화해 내는 우리 팀에 너무 감사했어요.

지민이 느낀 것처럼, 〈ON〉의 퍼포먼스는 방탄소년단의 한 정점을 상징하는 퍼포먼스가 되었다. 이 곡의 안무는 일반적인 음악 방송 프로그램에서는 보여 주기 어려운 규모이기에, 방탄소년단의 스타디움 콘서트가 아닌 이상 〈ON〉을 위해 별도의 공간과 무대를 마련해야 한다. 그리고 이것은 방탄소년단의 퍼포먼스적 역량과 음악 산업에서 갖는 위상 모두 절정에 있어야만 가능한 일이다.

〈ON〉의 무대는 2020년 2월 25일^{현지 기준} 미국 NBC 「더 투나잇 쇼 스타링 지미 팰런」The Tonight Show Starring Jimmy Fallon에서 최초로 공개되었다. 이를 위해 NBC의 제작진은 뉴욕의 그랜드 센트럴 터미널 Grand Central Terminal 전체를 빌렸다. 전 세계에서 가장 큰 기차역이자 뉴욕의 상징적인 건축물인 이곳에서, 방탄소년단은 〈ON〉 퍼포먼스를 통해 미국 음악 산업 내에서 그들의 위상을 보여 주는 동시에, 자신들이 어떻게 해서 그곳에 설 수 있게 되었는가를 보여 주었다.

이날 방영된 영상에서 〈ON〉이 끝나고 진행자 지미 팰런이 그들에게 달려왔을 때, 방탄소년단 멤버들은 숨을 헐떡이며 당장이라도 주저앉을 것처럼 힘들어했다. 지민은 이렇게 회상한다.

―― 맨바닥에서는 춤출 때 조금 불편한 게 있어요. 또 우리에게 알맞은 공간의 크기라는 게 있는 것 같은데, 규모가 너무 크면 뭔가 공간에 압도되는 느낌이 있거든요. 그러면 몸에 힘이 더 들어가서 체력을 더 많이 쓰게 돼요.

이어서 지민은 그랜드 센트럴 터미널에서의 퍼포먼스가 특히 더 어려웠던

이유를 들려주었다.

―― 너무 넓었어요. 얼마나 큰 역인지, 거기서 공연한다는 게 어떤 의미
인지 알고는 갔는데, 현장에 가 보니까 정말로 엄청나게 크고 멋있
더라고요. 거기에 압도가 됐죠. 그리고 바닥이 굉장히 미끄럽더라
고요. 그래서 긴장을 많이 할 수밖에 없었어요.

하지만 그럴 때마다 방탄소년단은 전력을 다해 퍼포먼스를 했고, 보는 사
람들의 마음을 움직였다. 〈ON〉의 퍼포먼스가 끝나자 환호와 함께 달려나
온 지미 팰런은 흥분한 목소리로 방탄소년단의 새 앨범을 소개한 뒤, 그들
에게 뭐라 말을 거는 대신 거듭 놀라움을 표하며 멤버 한 사람 한 사람을
포옹했다.

이처럼 〈ON〉은 방탄소년단의 상징이 될 운명의 곡이라고 해도 좋았다.
모두의 관심 속에서 나온 새 앨범의 타이틀곡이, 엄청난 규모의 퍼포먼스
로 보는 사람들을 압도했다. 그들이 출연하는 모든 TV 프로그램의 무대는
〈ON〉을 보여 준다는 것만으로도 그 자체로 특별 무대가 된다는 의미였고,
그것은 아미들에게 〈ON〉이 방탄소년단의 스타디움 투어에서 얼마나 커
다란 임팩트를 주게 될지 기대하게 만들었다. 지민 역시 이 곡의 퍼포먼스
에 큰 기대를 걸었다고 말한다.

―― 〈ON〉을 자꾸 어디에다 보여 주고 싶은 마음이었어요. 2020년 그
래미어워드Grammy Awards에 갔을 때도[11] 저는 사실 너무 아쉬웠던
게, '여기서 〈ON〉을 할 수만 있다면 보는 사람들 다 쓰러지게 만들
수 있지 않을까' 생각해서…, 하하.

말을 이으려던 지민의 표정이 달라졌다. 복잡하다고 해야 할지, 차분하다
고 해야 할지 알 수 없는 표정으로.

11 방탄소년단은 전년도인 2019년 제61회 그래미어워드에 한국 가수 최초로 시상자로 참석했으며, 이듬해인
2020년 제62회 그래미어워드에서는 미국의 래퍼 릴 나스 엑스(Lil Nas X)와 합동 무대를 선보였다.

—— 그런데, 할 수가 없게 된 거죠.

CHAPTER 7

Dynamite

BE

Butter

Butter

Proof

WE
ARE

우리

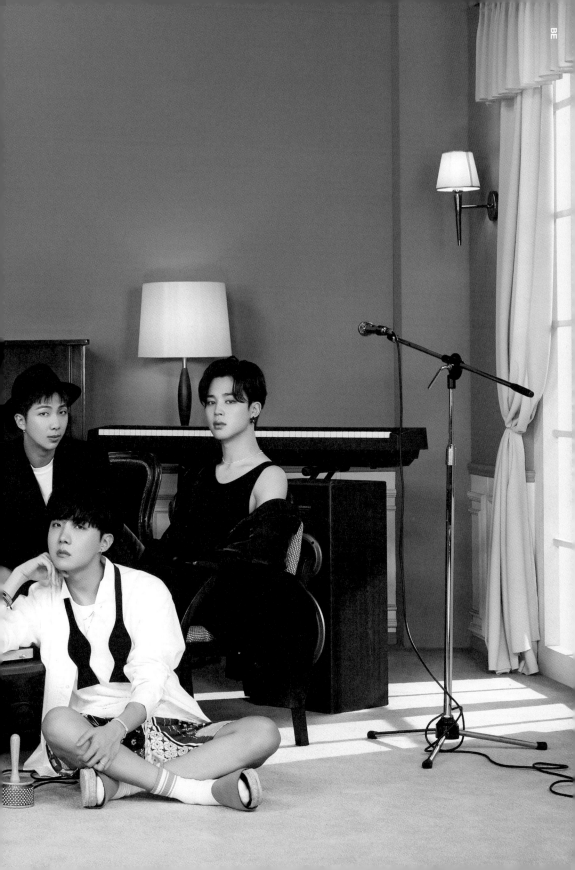

BE

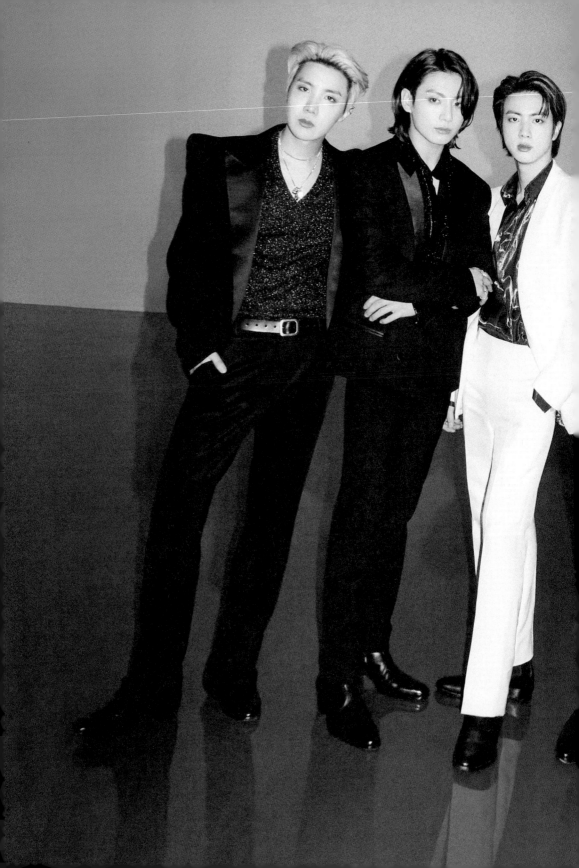

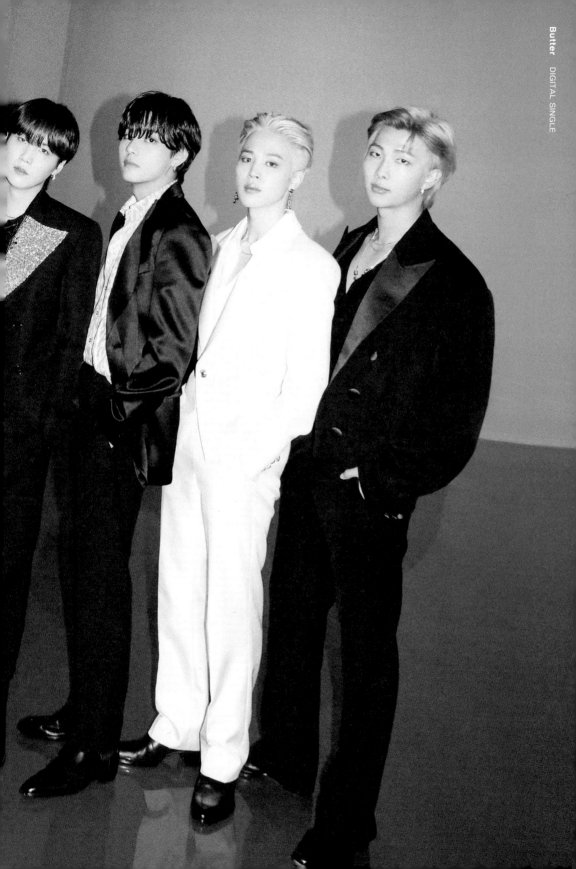

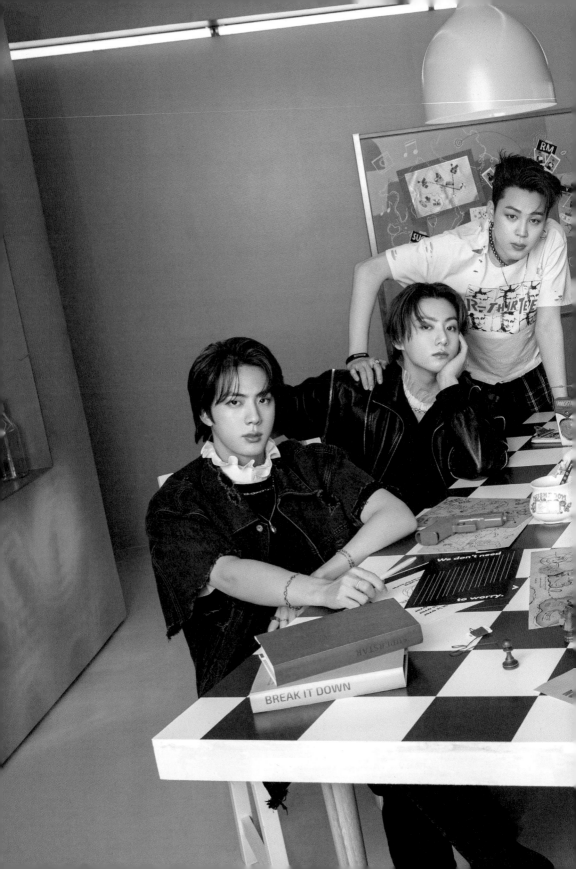

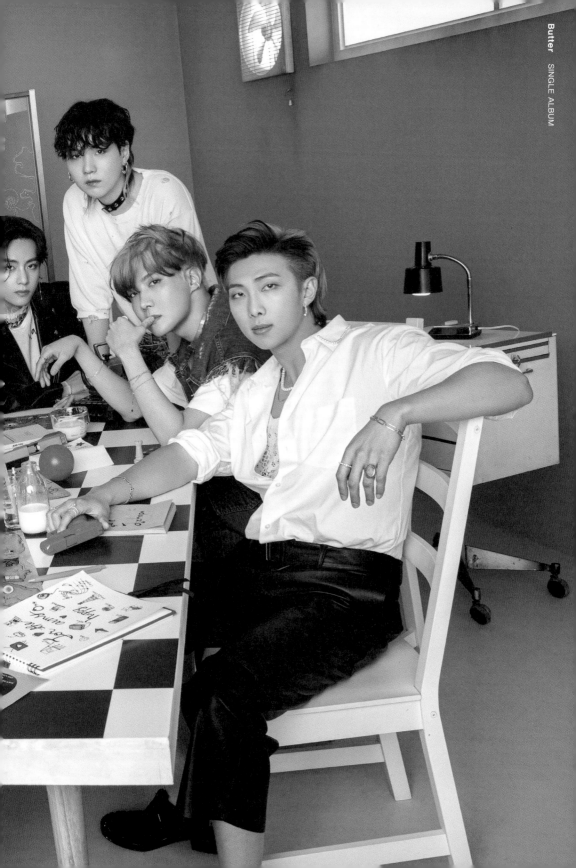

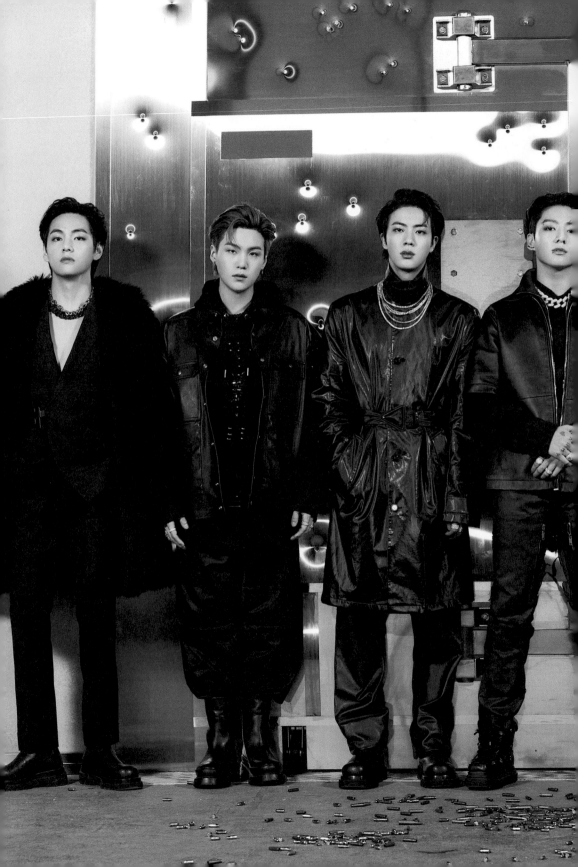

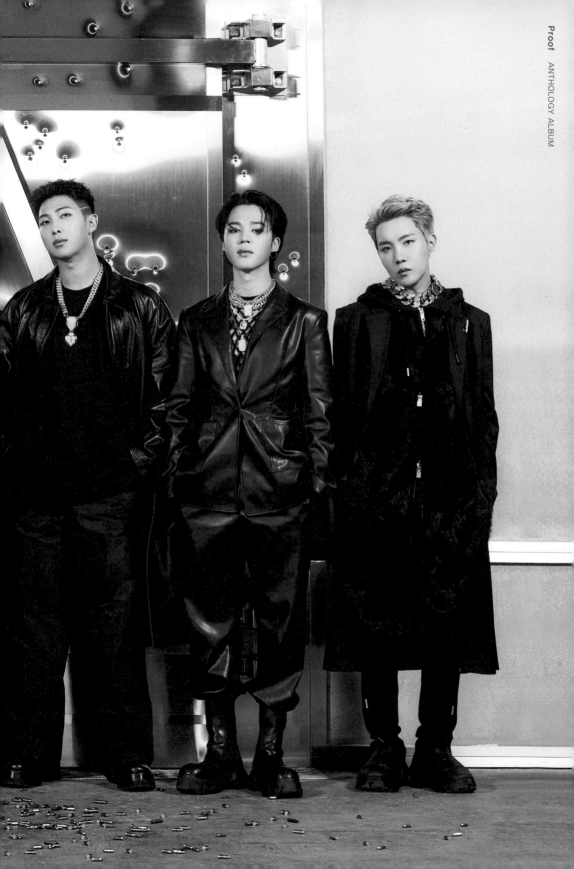

|| | | | | WE ARE | | | | ||

'댕강'

2021년 11월 30일 미국 로스앤젤레스의 어느 호텔. 뷔는 약간은 흥분한 목소리로 인터뷰를 시작했다.

─── 공연이 너~무 재밌어요!

공연을 재개하는 소감을 묻는 질문에 대한 답이었다. 2019년 「BTS WORLD TOUR 'LOVE YOURSELF : SPEAK YOURSELF'」 이후 약 2년 만에, 방탄소년단은 2021년 11월 27~28일, 12월 1~2일^{현지 기준} 나흘간 로스앤젤레스에서 열린 「BTS PERMISSION TO DANCE ON STAGE -LA」 공연으로 관객들과 직접 만났다.[1] 평소 나직한 목소리로 인터뷰를 하던 뷔는 이날만큼은 계속 힘이 들어간 채 말했다.

─── 뭔가 2년간의 정체기를 다 깨뜨리는 기분이라서 너무 좋아요. 우리가 늘 일상에서 느꼈던 '평범함'이라고 해야 할까요. 그걸 다시 느낄 수 있었던 것 같아서 너무 행복합니다.

2020년 초부터 2021년 말까지, 방탄소년단이 관객들과 만날 수 없는 동안 그들의 인기와 위상은 더욱 거대해졌다. 2020년 8월 21일에 발표한 디지털 싱글 〈Dynamite〉는 빌보드 '핫 100' 2주 연속 1위 및 총 3주 1위를 기록했고, 2021년 5월 21일에 발표한 〈Butter〉는 동일한 차트에서 7주 연속 1위, 총 10주 1위를 차지했다. 그리고 〈Dynamite〉와 〈Butter〉 사이, 2020년 11월 20일 발표한 앨범 《BE》는 발매 1개월여 만에 당시 가온차트 기준 출하량 269만 2,022장으로 연간 출하량 2위를 기록했다. 1위는 《BE》에 앞

1 「BTS PERMISSION TO DANCE ON STAGE」의 첫 공연은 그보다 앞선 2021년 10월 24일, 한국의 서울 잠실 올림픽 주경기장에서 온라인 형태로 개최되었다. 장소 등 여러 가지 면에서 오프라인 대면 공연을 염두에 두고 준비했으나, 당시 한국의 팬데믹 상황이 지속되면서 온라인 공연으로 진행되었다.

선 2020년 2월 21일 발표해 437만 6,975장을 기록한 방탄소년단의 《MAP OF THE SOUL : 7》이었다.

—— 오프닝을 빼면, 〈Dynamite〉에서 다음 곡 〈Butter〉로 넘어가는 순간에 함성 소리가 가장 컸던 것 같아요.

「BTS PERMISSION TO DANCE ON STAGE - LA」 공연 분위기에 대한 RM의 기억은 〈Dynamite〉와 〈Butter〉 이후 방탄소년단의 위상을 보여 준다. 이 두 곡의 전 세계적인 히트 후 방탄소년단은 가장 열광적인 팬덤을 보유한 아티스트로 자리매김했을 뿐 아니라 대중적으로도 가장 유명한 슈퍼스타가 되었다고 해도 과언이 아니다. 이 공연에는 미국의 래퍼 메건 디 스탤리언Megan Thee Stallion과 영국 밴드 콜드플레이Coldplay의 크리스 마틴Chris Martin이 깜짝 게스트로 출연했고,[2] 4일간 총 21만 명 이상의 관객을 동원했다. 진이 관객들을 다시 만난 소감을 들려주었다.

—— 신납니다! 제가 과거의 일들, 좀 슬펐던 일들을 별로 생각 안 하는 편이라 그런지, 이번에 공연을 하고 나니까 2년 전의 그 시절로 돌아간 것 같아요. 원래도 계속했던 것 같고. 근데 팬들을 만나는 게 너무 설레었어요. 첫날 공연 전에 멤버들도 계속 얘길 하더라고요. 첫 곡 〈ON〉 때 울면서 하면 어떡하나 하면서. 그래서 '이 친구들이 과연 울까?' 하면서 굉장히 궁금했는데, 다행히 아무도 안 울더라고요, 하하.

다른 멤버들처럼 진 또한 울지 않았다. 그것이 무대 위에 있는 아티스트로서의 마음가짐이라고 생각했기 때문이다. 그가 말을 이었다.

—— 무대에 선 동안은 감상에 빠지지 않으려고 했어요. 팬들을 직접 보는 게 너무 반가웠는데, 일단은 공연하는 데 집중했죠. 그러다가 멤

—————

2 2회차(11월 28일, 현지 기준) 공연에서 메건 디 스탤리언이 〈Butter〉(Feat, Megan Thee Stallion)를, 4회차(12월 2일) 공연에서는 크리스 마틴이 〈My Universe〉를 방탄소년단과 함께 선보였다.

Dynamite

DIGITAL SINGLE
2020. 8. 21.

TRACK

01 Dynamite

02 Dynamite (Instrumental)

03 Dynamite (Acoustic Remix)

04 Dynamite (EDM Remix)

VIDEO

 〈Dynamite〉
MV TEASER

 〈Dynamite〉
MV (B-side)

 〈Dynamite〉
MV

 〈Dynamite〉
MV (Choreography ver.)

버들이 멘트를 할 때 굉장히 감상에 젖었어요. '아…, 미쳤다, 영화 같다. 그래, 이게 내가 그리워하던 거지.' 하지만 그게 지속되면 공연을 제대로 할 수가 없으니까, 무대 위에선 최대한 그 감정을 잊으려고 노력을 많이 했죠.

그러나 이 벅찬 공연에 서기 전까지, 그들은 마음 한편에 늘 불안을 품고 살았다. 2020년 초 팬데믹으로 인해 팬들을 직접 만나지 못하게 되면서 생겨난 이 불안은, 휴대폰을 통해 확인할 수 있는 놀라운 차트 성적만으로는 해소될 수 없었다. 팬데믹을 지나, 지민은 관객을 만난다는 것의 의미를 이렇게 돌아보았다.

—— 성적에 관해서는 관객들을 만나기 전까진 실감을 못 했어요. 그리고 성적보다는 그냥, 그냥… 한 번만 좀 팬들을 만났으면 좋겠다는 마음이 더 강했던 것 같고. 그래서 공연할 때도 '만나서 다행이다' 하는 생각밖에 없었어요.

이어서 지민은 팬데믹이 자신의 삶에 미친 영향을 말했다.

—— 음…, 저는 팬데믹 동안의 기억이 많지 않은 것 같아요. 그 시간들이 기억에서 '댕강' 잘려 나간 느낌? 그냥 (물리적인) 시간만 흘러가는 기분이었어요. 힘들기도 했고, 잘 극복도 했는데, 돌이켜보면 그 시간이 더 아깝게 느껴지고요. 물론 그 시기에 좋은 성적을 거둔 건 사실이지만, 성적만을 바라고 해 왔던 게 아니니까. 이전에도 저희가 받는 사랑이나 인기에 대해서는 충분히 만족하고 감사했거든요. 그래서, 너무 감사하면서도 자꾸 아쉬웠죠. 좋은 일들도 많았으니까 '의미 없는 시간은 아니었구나' 생각하려고 하지만, 뭔가 댕강 잘려 나간 느낌인 거예요.

일단은 공연하는 데 집중했죠.
그러다가 멤버들이 멘트를 할 때
굉장히 감상에 젖었어요.
'아…, 미쳤다, 영화 같다.
그래, 이게 내가 그리워하던 거지.'

진

—— 유튜브로 라이브 방송을 켜 놓고 아무것도 의식하지 않아도 된다
 고? 그게 말이 돼요, 저희한테? 하하.

RM이 이렇게 이야기한 것은, 2020년 4월 17일*에 그가 방탄소년단의 유
튜브 채널을 통해 처음으로 실시간 방송을 한 다음 날이었다. 전날 방송의
분위기가 아직 남아 있던 RM은 방탄소년단이 자신들도 알 수 없는 영역
에 발을 디뎠다는 점을 짚었다.

—— 방 PD님한테 방송에서 무슨 얘기든 할 수도 있다고 하니까 "어, 해
 라" 이러시는 거예요. 첫 회가 저였는데, 그래서 '아, 모르겠다. 뭐라
 도 남겨 보자' 하고 앨범 준비 얘길 했어요. 그랬는데 되게 재밌더
 라고요.

이 방송에서 RM은 실시간으로 그를 지켜보는 많은 사람들에게 두 가지를
약속했다. 하나는 당분간 방탄소년단의 멤버들이 돌아가며 일주일에 한 번
정도는 유튜브를 통해 실시간으로 자신들의 일상을 공유하겠다는 것. 그리
고 다른 하나는 훗날 《BE》라는 제목으로 발표된 새 앨범의 제작이었다.

두 가지 모두 방탄소년단에게는 전례 없는 일이었다. 방탄소년단은 앨범
마다 하나의 주제를 치밀하게 녹여 내는 것은 물론 영상과 사진까지 앨
범과 관련된 모든 콘텐츠를 유기적으로 연결해 왔고, 그것을 토대로 나름
의 메시지를 공유하는 방식과 규모도 점점 거대해졌다. 《MAP OF THE
SOUL : 7》은 그 정점이었다. 방탄소년단은 이 한 장의 앨범 전체를 통해
스스로의 내면을 들여다보면서, 발매와 비슷한 시기에 자신들이 그동안
음악으로 전해 왔던 철학을 확장한 「커넥트, BTS」CONNECT, BTS 같은 글로벌
현대미술 프로젝트를 진행하기도 했다.

그랬던 팀이 《MAP OF THE SOUL : 7》 발매 후 2개월이 채 되지 않은 시점에 아무런 주제도 정하지 않고서 유튜브 실시간 방송을 하기로 하고, 방송 도중 갑작스럽게 새 앨범을 제작하겠다고 발표했다. 모든 것이 그렇게 거의 즉흥적으로 결정되었다. 어차피 팬데믹 이후의 세상 또한 누구도 예상할 수 없었다. 《MAP OF THE SOUL : 7》의 여러 활동에 차질이 생겼고, 「BTS MAP OF THE SOUL TOUR」의 시작이 될 예정이던 4월 서울 공연[*]이 결국 스케줄에서 사라졌으며 해외 투어 역시 잠정적으로 전면 중단되었다. 이즈음 전 세계의 아티스트들이 그러했듯, 방탄소년단 또한 앞으로 무엇을 할 수 있을지 전혀 알 수 없었다. 팬데믹이 계속되던 당시 제이홉은 이렇게 털어놓기도 했다.

—— 저는 한 해 한 해 제 삶에 감사하면서, 제가 축복받았다고 생각하면서 보내고 싶은데⋯. 하⋯, 올해는 왜 이렇게 끔찍한지 모르겠어요.

애초에 선택할 수 있는 건 없었다. 시간은 멈춘 것 같은데 고통은 계속되는 상황에서, 앞으로의 계획이나 세상에 던질 메시지가 바로 만들어질 수는 없었다. 할 수 있는 것은 카메라를 켜고, 어디에선가 자신들을 봐 줄 팬들을 기다리는 것뿐이었다. 데뷔를 준비하던 그때처럼 말이다.

아침의 기록

유튜브 실시간 방송은 방탄소년단과 아미 모두에게 새로운 경험이었다. 슈가는 카메라를 켜 놓은 채 아무 말 없이 그림을 그렸고,[**] 제이홉은 연습실에서 몸을 푸는 과정부터 춤추는 모습을 한 시간여 동안 그대로 보여 주었다.[***] 영상 하단의 소개란에 해시태그 '#StayConnected', '#CarryOn'을

붙인 이 방송에서 방탄소년단은 일상을 실시간으로 공유하며 팬데믹 이후 그들이 지금 무엇을 하는지, 어떤 마음으로 살아가는지 보여 주었다.

춤을 추기 전에 제이홉이 하는 루틴은 오랜 시간을 거쳐 스스로에 대해 알게 된 사람이 갖게 된 일상의 한 부분이었고, 자신이 어떤 사람인지를 말 없이 전하는 것과 같았다. 슈가가 그림을 그리는 것 또한 마찬가지였다.

── '팬데믹에 도대체 뭘 해야 될까?'라는 생각밖에 안 들더라고요. 투어를 하면 모든 일정이 자연스럽게 흘러가는 상황이었는데, 그게 박살이 났으니까요. '만약에 공연이라는 걸 영영 할 수 없게 된다면, 나는 대체 뭘 하는 사람인 거지?' 싶었어요. 그래서 뭐라도 하자는 마음으로 시작했던 거죠. 그림을 그리다 보면 생각이 좀 없어지잖아요. 약간 부정적인 생각이 떠오르더라도 거기서 빨리 벗어날 수 있게 하는 장치였어요.

당시 슈가가 그린 작품에 붙인 제목*은 그가 무엇을 표현하고 팬들에게 공유할 것인가를 의미하기도 했다.

── 제목은 「아침」인데, 사실 또 다른 제목은 「불안」이에요. 심정적으로 좀 불안했던 때를 돌아보면, 저는 새벽 5시쯤 그런 감정이 제일 깊어지거든요. 그래서 제가 싫어하는 색깔 중 하나가 해 뜨기 전 하늘의 푸르스름한 색이기도 했고…. 근데, 그 그림을 그릴 때는 뭔가 미리 구상을 한 건 아니었어요. 그냥 생각나는 대로 해 보자는 식이었는데, 그렇게 어두운 파란색이 나올 줄은 몰랐죠.

'일상을 살며 느끼는 감정들을 표현한다. 그래서 그리는 사람도 자신의 작품이 어떻게 나올지 알지 못한다'. 슈가가 그림을 그리고 그것을 공개하는 방식은 《BE》가 만들어지는 과정과 비슷했다. 팬데믹 시대에 방탄소년단은 제작 방향과 방법을 논의하는 과정을 실시간으로 공개하며 앨범을 준비해 나갔다. 멤버들이 팬데믹 시기를 살아가며 느끼는 감정들로 곡을 만들어

그중 좀 더 좋은 곡을 선택하고, 앨범 제작에 필요한 역할은 회의를 통해 각자 나눠 맡았다. 세계에서 가장 성공한 팀이 옛 청구빌딩 시절처럼 '가내수공업' 하듯 앨범을 만들기 시작했다.

다만 달라진 것은 앨범을 만드는 이유였다. 과거 그들이 청구빌딩의 그 작은 작업실과 연습실에 모여 음악을 만들고 때로는 10시간 이상 춤을 추며 원했던 것은, 성공이라는 이름의 자기 증명이었다. 성공만 하면 세상에 자신들이 누구인지 보여 줄 수 있을 거라 믿었다. 그러나 그 모든 성공을 다 이루었다고 해도 좋을 그때, 방탄소년단은 음악으로 다른 것을 하기를 원했다. 제이홉은 다음과 같이 말한다.

—— 작업실에 멍하니 앉아서 '아…, 무슨 곡 써야 되지?' 해요. '여태까지 나는 어떤 삶을 살았고, 뭘 생각하면서 살아왔을까?' 하면서 작업실과 집을 왔다 갔다 하고, 가끔 방송에 저희가 공연했던 게 나오면 그걸 보기도 하고. 그러면 생각이 나죠. '어…, 맞아, 내가 저런 사람이었지', '난 저때 어땠지?' 하면서. 그리고 그런 과정 속에서 어떤 의지가 생겨났던 것 같아요. 지금 이 시기에만 표현할 수 있는 곡들과 감정들을 그대로 일기처럼 담아 봐야겠다 했죠. '결과물이 좋든 나쁘든, 별로든, 그냥 일단 해 보자. 지금까지 좀 가려져 있던 나의 어떤 작은 부분들을 보여 주고 공유하면서, 듣는 사람과도 더 가까워지자.'

내 방을 여행하는 법

누가 저 시계를 좀 돌려 줘

BE

2020. 11. 20.

TRACK

01 Life Goes On
02 내 방을 여행하는 법
03 Blue & Grey
04 Skit

05 잠시
06 병
07 Stay
08 Dynamite

VIDEO

 〈Life Goes On〉
MV TEASER 1

 〈Life Goes On〉
MV : on my pillow

 〈Life Goes On〉
MV TEASER 2

 〈Life Goes On〉
MV : in the forest

 〈Life Goes On〉
MV

 〈Life Goes On〉
MV : like an arrow

올해 다 뺏겼어

아직 난 침대 속

《BE》의 수록곡 〈내 방을 여행하는 법〉*에는 방탄소년단이 팬데믹 기간을 겪으며 느낀 감정들이 고스란히 담겨 있다. 흐르는 시간이 야속할 만큼 상황은 나아질 기미를 보이지 않았다. 지민이 팬데믹이 장기화되던 당시의 심경을 돌아보았다.

—— 진짜 많은 생각이 들었어요. 이건 너무 극단적이지만 '내가 이 팀을 하려고 지금까지 그렇게 발버둥 쳤던 건데, 혹시 팀이 없어지면…?' 같은 상상까지 하게 되니까… 정말 힘들더라고요.

그러나, 〈내 방을 여행하는 법〉에는 생각을 바꿔서라도 보다 긍정적으로 상황을 받아들이려는 마음 또한 담겨 있다.

뭐 방법이 없어/ 이 방이 내 전부

그럼 뭐 여길/ 내 세상으로/ 바꿔 보지 뭐

《BE》를 만드는 것은 끊임없이 그들을 좌절시키는 현실의 도전에 방탄소년단의 의지로 응전하는 것과 같았다. 그러지 않고서는 견딜 수 없어서이기도 했다. 지민의 말처럼 "이 팀", 방탄소년단으로 살아간다는 건, 그리고 이 팀으로 공연을 하고 아미들을 만난다는 건 그들에게는 삶 그 자체이기도 했다. 《BE》의 또 다른 수록곡 〈병〉**에서 "하루 종일 잠자도 지금은 no problem"이라고 했듯 팬데믹은 그들에게 이전보다 조금이나마 시간적 여유를 줬다. 하지만 그들에게는 어느새 일을 하지 않는 상황이 무언가 불편한 것이 됐다. 같은 곡에서 "몸 부서져라 뭘 해야 할 거 같은데/ 마냥 삼시 세끼 다 먹는 나란 새끼"라고 말한 것처럼 말이다.

팬데믹 당시에 진은 자신의 일에 대해 느끼는 심경 변화를 이렇게 이야기했다.

—— 예전부터 하고 싶었던 것들 있잖아요, 낚시를 하거나 하루 종일 게임을 하거나 사람들을 만나거나 하는. 스케줄이 없어지면서 3주 정도 그렇게 해 보면서 지냈었어요. 그런데 그때도 좀 불안하더라고요. '이렇게 쉬어도 되나?' 마음 놓고 쉬었다기에는 애매한 휴식이었던 것 같아요. '이것도 해야 하고 저것도 해야 하는데' 하는 생각이 들어서. 그런데 반대로, 요즘엔 일을 하고 있는데도 뭔가 다르더라고요. 투어가 없어서 그런 것 같은데, 일을 하고 있지만 쉬는 기분이에요.

《2 COOL 4 SKOOL》로 데뷔해 《MAP OF THE SOUL : 7》에 이르기까지, 방탄소년단의 7년은 현실에서 이루어진 고전적인 영웅서사였다. 누구도 주목하지 않았던, 심지어는 배척받기까지 하던 7명의 젊은이들이 온갖 어려움을 뚫고 성공하고, 그들을 사랑해 준 사람들에게 그 사랑을 되돌려 주기까지의 과정. 그러나 그들이 영웅이 된 뒤에도 현실은 계속됐을 뿐만 아니라 누구도 상상할 수 없었던 재난과 함께였다. 《BE》는 방탄소년단이 예상치 못한 방식으로 아티스트이자 한 사람으로서 그들의 인생이 "Goes On"한다는 것을 배우는 과정이기도 했다.

—— 그땐 힘들다는 얘기를 되게 많이 했었어요. 물론 아미뿐만 아니라 멤버들, 그리고 제가 우울할 때 곁을 지켜 줬던 형들까지, 고마운 사람들이 정말 많아요. 그런 사람들에게 너무 감사하다는 얘기를 쓴 곡도 있긴 해요. 그런데 정말 우울한 곡은 《BE》에 담게 됐죠.

뷔가 자신의 "우울한" 곡 〈Blue & Grey〉가 《BE》에 실린 과정을 설명했다. 《BE》 앨범의 제작 기간에 뷔는 자신의 믹스테이프 또한 작업하고 있었다.

그의 말처럼 '힘들다'는 이야기가 많이 나오던 당시 만들어진 여러 곡 중에서도 특히 〈Blue&Grey〉는, 방탄소년단의 데뷔 후부터 팬데믹에 이르기까지 그가 느꼈던 감정들을 깊게 들여다본다.

> 사람들은 다 행복한가 봐
> Can you look at me? Cuz I am blue & grey
> 거울에 비친 눈물의 의미는
> 웃음에 감춰진 나의 색깔 blue & grey
>
> 어디서부터 잘못됐는지 잘 모르겠어
> 나 어려서부터 머릿속엔 파란색 물음표
> 어쩜 그래서 치열하게 살았는지 모르지
> But 뒤를 돌아보니 여기 우두커니 서니
> 나를 집어삼켜 버리는 저 서슬 퍼런 그림자

뷔가 〈Blue&Grey〉에 담았던 마음은 방탄소년단이 《BE》를 만드는 동안 느낀 감정이기도 했을 것이다.

—— 그냥 제 마음을…, 그때 당시를, 좀 더 알 수 있고, 우리의 깊이를 조금 더 알아줬으면 하는 곡 같아요. 물론 누구나 힘들지만, 우리의 성장 과정에서나 계단을 오를 때 겪었던 아픔이나 마음들을 고스란히 담아서 공유하고 싶었어요. 다르게 얘기하면 '티 내고 싶었다'라고 할 수도 있는 것 같아요. 내 감정을 알아줬으면 좋겠다는 마음. 저는 그런 마음을 말로 직접 얘기하는 타입은 별로 아닌데, 곡에서는 얘기할 수 있겠다는 생각이 들었어요. 그렇게 하는 방법도 꽤 괜찮더라고요.

《BE》에서 〈Blue & Grey〉는 분기점 역할을 한다. 〈Life Goes On〉처럼 팬데믹을 흘려보내는 마음가짐은 〈내 방을 여행하는 법〉처럼 팬데믹에 대한 관점을 바꾼 뒤에야 가능한 일이다. 그리고 〈내 방을 여행하는 법〉은 〈Blue & Grey〉와 같이 내면의 슬픔을 들여다보는 경험이 있을 때 가능하다. 〈Life Goes On〉, 〈내 방을 여행하는 법〉, 〈Blue & Grey〉로 이어지는 《BE》의 초반부 세 곡은 방탄소년단이 팬데믹 이후 겪은 일들과 감정들을 점점 더 깊고 어둡게 들려준다. 〈Blue & Grey〉가 마치 어둠이 짙게 깔린 밤과 같은 외롭고 적막한 감정을 전한 뒤, 〈Skit〉**의 첫 멘트가 등장한다.

축하드립니다!
빌보드 1위 가수 입장!

Be Dynamite

팬데믹이 아니었다면 방탄소년단이 〈Dynamite〉를 부를 일은 없었을지도 모른다. 《MAP OF THE SOUL : 7》의 타이틀곡 〈ON〉 뮤직비디오의 마지막 장면은 스크린에 커다랗게 써진 "NO MORE DREAM"에서 'NO MORE'가 사라지고 'DREAM'만 남으며 끝난다.*** 〈작은 것들을 위한 시〉Boy With Luv (Feat. Halsey)가 〈상남자〉Boy In Luv와, 〈ON〉이 〈N.O〉와 관계가 있는 것처럼 'DREAM'은 데뷔 앨범의 타이틀곡 〈No More Dream〉에 대한 답이 될 예정이었다.

데뷔 초 남들이 만든 꿈에 갇혀 사는 세상에 "NO!"를 외치고, 사랑을 찾아 헤매던 소년들은 〈ON〉의 뮤직비디오 끝부분에서처럼 땅이 내려다보이지

않을 만큼 높은 곳에 올라선 슈퍼스타가 됐다. 그리고 바로 이 순간, 그들은 방탄소년단을 통해 쌓아 온 실제 인생의 무게를 담아 꿈을 노래할 예정이었다.

그러나 모든 사람들이 그랬던 것처럼, 팬데믹과 함께 방탄소년단의 역사 또한 그들이 생각지 못한 방향으로 흘러갔다. 《BE》가 팬데믹 이후 그들의 달라진 상황과 감정을 반영한 기록이라면, 〈Dynamite〉는 팬데믹이 낳은 새로운 도전 과제였다.

시작은 방시혁의 '감'이라고밖에 말할 수 없는 본능적인 선택이었다. 방시혁은 팬데믹으로 인해 변화한 상황들이 방탄소년단에게 미치는 영향을 생각했다. 핵심은 방탄소년단에 관한 '시차'였다.

《MAP OF THE SOUL : 7》을 발표한 시점에서 방탄소년단은 이미 전 세계 스타디움 투어를 하는 팀이었다. 데뷔 만 7년에 가까워진 그들의 역량은 정점에 도달하고 있었고, 메시지는 더욱 성숙해졌다. 그러나 아이러니하게도 방탄소년단은 또 다른 센세이션을 일으키고 있었다. 'LOVE YOURSELF'와 'MAP OF THE SOUL' 시리즈를 거치면서 세계의 아미들이 쏟아 내는 열광적인 반응은 미디어의 주목을 일으켰고, 그 결과로 이어진 「SNL」 출연 등 미국 매스미디어 노출은 그들에 대한 광범위한 관심을 불러모았다.

유튜브 등을 통해 K-pop에 익숙한 이들에게 방탄소년단은 이미 슈퍼스타였다. 반면, 「SNL」과 같은 TV 프로그램이나 매스미디어의 기사들을 통해 그들을 접하게 된 전 세계 사람들에게 방탄소년단은 한국에서 온 새로운 무엇이었다.

팬데믹이 없었다면 이 시차는 자연스럽게 해소되었을지도 모른다. 앨범

을 내고 스타디움 투어를 하면 투어의 규모와 공연의 완성도를 통해 팀의 위상이 설명되고, 투어 지역마다 일어나는 관객들의 반응이 미디어를 통해 방탄소년단이 어떤 팀인지를 지속적으로 알릴 기회들을 만들어 줬을 것이다.

그러나 팬데믹으로 인해 방탄소년단은 자신들을 기다리는 팬들에게 갈 수 없게 됐고, 공연을 통해 팀의 위상과 역량, 역사를 알릴 기회가 사라졌다. 그들이 아무리 유튜브에서 강력한 힘을 발휘한다 해도, 공연 없이 그들의 매력을 수많은 사람들에게 알릴 방법은 좀처럼 없었다. 방탄소년단처럼 전 세계에 광범위한 팬덤을 보유한 경우는 더욱 그랬다.

방시혁은 이 문제를 직감하면서 두 가지 결정을 했다. 우선 《BE》에서 그는 프로듀서로서 자신의 역할을 줄이면서, 방탄소년단 멤버들이 과거보다 더욱 큰 비중으로 앨범을 이끌고 가도록 했다. 치밀한 계획 대신 멤버들이 팬데믹에 직면해 겪고 느낀 것들이 앨범에 반영되도록 한 것이다. 그리고, 지금 방탄소년단을 알게 된 모든 사람들을 향해 '다이너마이트'dynamite를 던지기로 했다. 전 세계가 방탄소년단에게 관심을 갖게 됐을 때, 가장 많은 사람들이 좋아할 수 있는 곡. 그래서 그 사람들이 방탄소년단의 팬이 될 수 있는 계기를 마련해 줄 곡 말이다.

영어로 노래하다

—— 처음 들었을 때, (곡이) 괜찮았어요. 그런데 처음으로 내는 영어 곡인 데다 외부에서 받은 곡이기도 해서 '얘가 잘 클까?' 하고 걱정을 좀 했죠.

RM은 2020년 8월 21일 발표한 곡 〈Dynamite〉에 대해 약간의 우려가 있었다. 일본에서의 활동을 위한 경우를 제외하면 데뷔 후 방탄소년단은 늘 한국어로 된 곡들을 냈고, 한국어 노래로 세계적인 인기를 얻었다는 사실은 그들과 아미가 함께 갖는 긍지이기도 했다. 원칙은 아니었지만 지금까지 유지해 왔던 것을 바꾸는 일은 누구에게나 망설임이 따르기 마련이다. 그러나 방탄소년단이 〈Dynamite〉를 부를 이유 또한 명확했다. RM은 〈Dynamite〉를 향한 전 세계 아미들의 반응을 두고 이렇게 말한다.

—— 그런데 팬덤의 갈증이 제 생각보다 더 컸나 봐요. 팬데믹으로 여러 마음들이 굉장히 억눌려 있는 시기라 사람들이 온라인에서 그렇게 열광적으로 반응해 준 것 같아요. 영어 곡이라는 점에서 해외 팬들은 장벽이 좀 더 낮았던 면도 있는 것 같고요. 그래서 '내가 굳이 하지 않아도 될 걱정을 했구나' 싶었어요. 아미들은 늘 저희 생각보다 더 대단하더라고요.

《BE》 앨범은 작업에 들어간 지 약 7개월 만인 2020년 11월 20일에 발표됐다. 투어가 사라진 당시 상황에서 방탄소년단이 그해 여름 〈Dynamite〉를 발표하지 않았다면, 그들은 7개월 동안 무대에 오를 일이 거의 없다시피 했을 것이다. 또 팬데믹으로 전 세계 대부분의 국가에서 사적인 외부 활동이 제한된 상태에 방탄소년단의 무대조차 볼 수 없는 상황은, 그들을 기다리는 모든 팬들에게 더 큰 심리적 스트레스를 줄 수도 있었다. 진이 그 무렵의 심경을 회상했다.

—— 〈Dynamite〉로 활동을 시작하기 전까지, 저희가 3~4개월 동안 무대에 올라갈 일이 거의 없었어요. 그러다 보니까 '그런 건 내가 하는 일이 아니다' 하는 생각이 들 정도였죠.

〈Dynamite〉는 그 점에서 《BE》의 반대편에 있는 동시에 《BE》를 완성하는

역할을 했다. 방탄소년단이 팬데믹 기간의 경험과 심경을 솔직하게 풀어놓은 《BE》와 반대로, 〈Dynamite〉는 신나는 디스코 팝^{Disco Pop} 장르의 곡이고 마치 팬데믹이 끝난 것처럼 외출을 앞둔 신나는 하루를 묘사한다. 지민은 2020년 8월 21일 열린 〈Dynamite〉 발표 기념 온라인 기자 간담회에서 이 곡에 대해 다음과 같이 설명하기도 했다.

> 무대에 굉장히 서고 싶었고⋯ 팬분들과 만나서 소통을 해야 하는 팀으로서, 굉장히 허탈하고 무력감을 솔직히 느꼈던 것 같아요. 그래서 뭔가 허탈감, 무기력을 헤쳐 나갈 돌파구가 필요했던 차에 새로운 시도, 새로운 도전의 기회가 생겼다고 생각을 하고 있습니다.

《BE》가 팬데믹의 '현실'이었다면, 〈Dynamite〉는 팬데믹이 끝나길 바라는 모든 사람들의 '꿈'과도 같았다. 〈Dynamite〉는 《BE》의 반대편에 있는 또 다른 팬데믹에 관한 노래였고, 디지털 싱글로 발표된 이 곡이 이후 《BE》 앨범에 마지막 트랙으로 수록되면서 《BE》는 처음의 기획과는 또 다른 가치를 얻게 된다. 첫 곡 〈Life Goes On〉부터 〈내 방을 여행하는 법〉, 〈Blue & Grey〉로 이어지는 세 곡에서 점점 침잠해 가던 《BE》의 분위기는 〈Dynamite〉의 빌보드 '핫 100' 1위를 자축하는 방탄소년단의 시끌벅적한 대화를 담은 〈Skit〉를 통해 분위기를 전환하고, 슈가가 지금 만나지 못하는 누군가에 대한 그리움과 함께할 날에 대한 바람을 담아 만든 〈잠시〉[*]는 팬데믹 앞에서도 희망을 놓지 않는 마음을 전한다. 그리고 팬데믹으로 인한 공백으로 일을 하지 못하게 된 복잡한 심경을 제이홉이 유쾌하게 풀어낸 〈병〉과 정국이 언젠가 공연에서 팬들을 만나는 순간을 떠올리며 만든 〈Stay〉^{**}를 통해 《BE》는 팬데믹을 이겨 내려는 희망과 의지를 드러낸다. 이러한 곡의 흐름과 구성에 〈Dynamite〉가 추가되면서, 《BE》는 팬데믹의

현실과 이를 이겨 내기까지의 과정을 담은 팬데믹에 대한 기록이 된다.

> 제 뮤직비디오가 아니라 방탄소년단의 뮤직비디오니까 한 명의 생
> 각이 담기는 게 아니라 멤버들의 상황을, 우리의 상황을 영상에서
> 직접적으로 보여 주고 싶었어요. 보는 사람마다 생각이 다르긴 하겠
> 지만 우리도 다른 사람들이 느끼는 걸 느끼고, 같은 상황 속에 있다
> 는 걸.*

정국은 『위버스 매거진』을 통해 〈Life Goes On〉의 뮤직비디오를 연출한
소감을 이렇게 밝혔다. 《BE》 앨범의 첫 곡 〈Life Goes On〉과 마지막 곡
〈Dynamite〉의 뮤직비디오는 공교롭게도 모두 정국의 방을 비춘다.** 〈Life
Goes On〉이 팬데믹으로 인해 조금 무겁게 가라앉은 분위기를 보여 준다
면, 반대로 〈Dynamite〉는 밝은 분위기 속에 정국이 방 안에서 활발하게
움직인다.

결과적으로 《BE》는 〈Life Goes On〉의 현실에서 시작해 〈Dynamite〉의
희망으로 마무리된다. 정국의 말처럼 수많은 사람들과 다르지 않은 상황
에서 방탄소년단은 그들이 겪고 있는 현실적인 감정을 곡으로 만들었고,
〈Dynamite〉로는 희망을 노래했다. 이 이중주가 방탄소년단의 팬데믹 첫
해의 기록이었다.

조용한 세상에 쏘아 올린 폭죽

〈Dynamite〉가 발표 후 일으킬 결과와 별개로 방탄소년단은 평소보다는

다소 가벼운 마음으로 이 곡의 제작에 임했다. 진이 당시 〈Dynamite〉를 작업하던 과정에서 느낀 기분을 이야기했다.

—— 다른 때에는 정말 '각 잡고' 엄청 열심히 준비했는데, 〈Dynamite〉
는 좀 보너스 트랙 만드는 것 같은 기분이었어요.

방탄소년단의 멤버들은 《BE》를 제작 중이었고, 팬데믹 동안 생긴 원치 않던 공백기는 그들이 평소보다 시간적으로 여유를 갖고 〈Dynamite〉를 준비할 수 있도록 해 주었다. 마음은 평소보다 가벼웠지만 준비는 철저히 할 수 있는 이상적인 상태가 됐다.

—— 다들 되게 잘하더라고요, 하하.

안무 연습에서 분위기를 주도하곤 하는 제이홉이 〈Dynamite〉를 연습하던 때를 떠올리며 말을 이었다.

—— 그만큼 많이 성장한 거죠. 퍼포먼스를 어떻게 습득할지, 또 자기만
의 스타일로 어떻게 바꾸면 멋질 다들 너무 잘 아는 거예요. 이제는
진짜, 대단한 선수들이 돼 버렸죠, 하하. 그래서 사실 퍼포먼스적으
로는 전혀 어려움이 없었던 것 같아요. 가볍고 쉬워 보이는 춤이지
만 절도 있고 딱딱 맞아 보이는 게 이 춤의 포인트라고 생각해서,
그런 부분들을 정확히 하려고는 노력했죠.

〈Dynamite〉는 흥겨운 디스코 리듬과 함께 디스코를 상징하는 동작들을 안무 곳곳에 배치했다. 누구나 즐겁게 따라 추도록 유도하는 퍼포먼스라고도 할 수 있었다. 그러나 방탄소년단은 신나고 자유로운 분위기 속에서도 몇몇 부분에서 멤버들이 다 함께 동작을 일치시키며 퍼포먼스에 역동적인 느낌을 불어넣는다. 특히 후렴구의 경우 각각의 동작들은 경쾌한 디스코 안무로 구성되어 있지만, 그들이 한꺼번에 앞으로 치고 나오는 순간부터 '칼군무'를 통해 방탄소년단의 퍼포먼스가 주는 강력함을 선보인다.

그 점에서 〈Dynamite〉는 방탄소년단의 특징을 많은 이들이 쉽게 접할 수

있는 방식으로 보여 준 곡이라고 할 수 있다. 7년 동안 자신들만의 역사를 쌓으며 엄청난 팬덤을 모으고 있는 팀이 더 많은 사람들 앞에 서는 새로운 출발선이었다.

—— 팬분들이 〈Dynamite〉를 굉장히 좋아하실 것 같다는 생각은 했었어요. 다만 이 곡이 미국을 비롯한 해외에서 아미가 아닌 분들에게도 좋은 음악으로 다가갈 수 있을지 궁금했어요.

정국의 말처럼 〈Dynamite〉에 대한 대중의 반응은 어느 누구도 예상하지 못했다. 물론 이미 《MAP OF THE SOUL : 7》의 타이틀곡 〈ON〉이 발표 첫 주에 빌보드 '핫 100' 4위를 기록했던 만큼, 그 이상의 성적은 충분히 기대할 수 있었다. 〈ON〉은 한국어 곡일뿐더러 스타디움 공연에 어울리는 대규모 퍼포먼스를 염두에 두었었기에 애초에 음원만으로는 소비되기 어려운 부분이 있었기 때문이다. 그럼에도 4위였으니 〈Dynamite〉에서 그 이상을 바라는 것은 당연할 수도 있었지만, 어느 정도의 성적을 거둘지는 아무도 알 수 없었다.

〈Dynamite〉의 발표 첫 주 빌보드 '핫 100' 성적이 공개되던 날, 제이홉은 결과를 기다리지 않고 잠들었다. 잠에서 깨고 나서야 그는 세상이 무언가 바뀌었음을 알았다.

—— 발표 때 저는 사실 자고 있었어요, 하하. 그래서 그땐 바로 못 봤고, 아침에 일어나서 확인하고 깜짝 놀랐죠. '1위를 했구나. 진짜 대단한 일을 했구나, 우리가.'

뷔가 1위 소식을 알게 된 직후 멤버들이 느낀 감정을 되짚었다.

—— 다 같이 되게 좋아했던 것 같아요. 누군가는 웃고 누군가는 울고 그러는데, 뭔가 되게…, 뭐랄까, '아…, 우리가 헛길만 밟은 게 아니구나'. 헛길만 밟은 것도 아니고, (노력해도) 안 될 걸 하려고 했던 것

도 아니고. '우리에게 기회가 있었고, 조금이나마 가능성이 있었던 거구나' 하는 생각이 들었어요.

그러나 아이러니하게도 그들은 그 여운을 길게 느낄 수 없었다. 팬데믹은 그들에게 이전과는 전혀 다른, 독특한 활동 환경을 만들었다. 제이홉이 그 날의 상황을 들려주었다.

—— 1위 확인하고 나서 스케줄 갔어요, 하하. 스케줄 있다는 얘기 듣고 "아, 나갈게요!"

첫 빌보드 '핫 100' 1위는 방탄소년단 멤버들이 순위를 확인한 순간 눈물을 흘릴 만큼 굉장히 감격스러운 일이었다. 하지만 정작 그들은 팬데믹으로 인해 미국에 갈 수도, 사람들 앞에서 〈Dynamite〉 무대를 선보일 수도 없었다. 이 때문에 방탄소년단 멤버들은 1위 이후에도 자신들이 해외에서 어느 정도의 반응을 얻고 있는지를 체감하기 어려워하기도 했다. 진은 이렇게 말한다.

—— 평소 '핫 100' 1위를 정말 많이 꿈꾸긴 했어요. '우리가 그 순위에 오르면 어떨까?' 하고 상상도 했죠. 근데 팬데믹에 1위를 하니까 체감이 잘 안 되더라고요. 기쁘긴 한데, 좀 지나니까… '그렇구나' 하는 느낌?

진은 당시의 기분을 방탄소년단이 다른 여러 상들을 수상하던 때와 비교해 이야기했다.

—— 체감이, 지금까지 받은 상이나 순위 중에 제일 안 다가왔어요. BBMAs에 가서 상을 받거나 하던 것들은 다 와닿았는데, 유독 이 것만 그렇지가 않더라고요. '지금 이걸 받아도 되나?' 하면서. 아무래도 사람들이 있는 현장과 멀어져서 그랬던 것 같아요.

한국 아티스트가 한국에 있으면서 발표한 곡으로 미국의 빌보드 '핫 100' 에서 1위를 했다. 그러나 정작 그들은 그곳에 가서 활동하지 못한다. 그럼

에도 곡의 인기는 계속된다. 〈Dynamite〉는 발표 첫 주 빌보드 '핫 100'에 1위로 진입한 것을 시작으로 2주 연속 1위, 5주 차에 다시 1위를 점하는 등 총 13주간 이 차트의 톱 10에 이름을 올렸다.

방탄소년단을 비롯해 한국의 아이돌 산업이 강점을 보인 유튜브 등 인터넷 플랫폼 기반의 프로모션은 팬데믹 기간에 더욱 강력한 힘을 발휘했고, 한국 내 대중문화 관계자들은 이 시기에도 가능한 범위 내에서 다양한 활동을 시도할 수 있었다. 제이홉이 〈Dynamite〉의 빌보드 '핫 100' 1위를 확인한 뒤 스케줄을 소화하러 나간 배경이다. 대중음악 산업에서 그 전과는 완전히 다른 방식의 프로모션이 전 세계적인 단위로 시작되고 있었다.

—— 거의 신인 때 같았어요. 한 곡으로 굉장히 오랫동안 활동을 계속했으니까요.

RM의 말처럼 〈Dynamite〉와 관련된 일련의 활동 방식은 방탄소년단에게 독특한 경험으로 남았다. 그들은 이 곡 발표 시점부터 약 2개월간 지속적으로 활동을 했다. 방탄소년단이 공연 등 다른 스케줄 없이 앨범 관련 활동에만 집중할 수 있었던 신인 시절 이후 가장 긴 기간의 프로모션이었다.

다만 활동 방식은 달라졌다. 〈Dynamite〉의 퍼포먼스를 선보일 때마다 마치 뮤직비디오를 촬영하는 것처럼 다양한 장소를 섭외해 다양한 스타일의 무대를 연출했고, 이 녹화분이 여러 미디어와 유튜브 등을 통해 공개되었다.

미국의 유명 TV 오디션 프로그램 「아메리카 갓 탤런트」^{America's Got Talent}를 위한 무대는 한국의 한 테마파크에서 레트로 분위기의 뮤지컬처럼 촬영했고,˙ 유튜브 채널 NPR Music[3]의 인기 음악 콘텐츠 '타이니 데스크 콘서

3 미국의 공영 라디오 방송(National Public Radio, NPR)이 운영하는 채널이다.

트'Tiny Desk Concert 시리즈에서 준비한 'BTS : 타이니 데스크 (홈) 콘서트'BTS : Tiny Desk (Home) Concert는 한국 서울의 한 레코드 숍에서 라이브 세션과 함께 진행됐다.* 그리고 〈Dynamite〉의 무대 퍼포먼스를 최초로 공개했던 2020 MTV 비디오뮤직어워드MTV Video Music Awards, 이하 'MTV VMAs'에서는 스튜디오에서 미국 뉴욕과 한국 서울의 풍경을 VFX시각특수효과를 통해 하나로 연결했으며,** 2020 BBMAs의 퍼포먼스는 인천국제공항 터미널에서 진행됐다.***

팬데믹으로 인해 모든 무대가 관객 없는 녹화방송으로 진행된다는 점은 그들에게 제약이었지만, 역설적으로 기존의 TV 음악 프로그램이나 시상식 등에서는 할 수 없었던 시도들을 해 보는 계기가 되기도 했다. 관객들을 직접 만나지 못하는 아쉬움 대신, 〈Dynamite〉는 매번 다른 분위기의 무대를 선사했다.

이런 방식의 무대 녹화가 연이어 계속되는 것은 그 자체로 모험이었다. 그 예로 MTV VMAs와는 2개월간 논의를 진행하며 방탄소년단과 MTV 모두 새로운 형식의 공연을 점진적으로 이해해 나갔다. BBMAs의 경우 인천국제공항 터미널에서 방탄소년단이 〈Dynamite〉를 부르는 동안 무대 뒤 스크린을 통해 미국에서 밴드가 연주하는 장면이 보이도록 연출하기 위해 1개월의 준비 과정을 거치기도 했다.

특히 「더 투나잇 쇼 스타링 지미 팰런」에서 편성한 특별 방송 'BTS Week' 는 〈Dynamite〉 활동의 정점을 찍은 프로모션이다. 미국의 인기 심야 토크쇼가 방송이 있는 월요일부터 금요일까지 한 주 내내 방탄소년단의 무대를 선보인다는 이 이례적인 기획은 곧 그들의 미국 내 위상을 보여 주는 일이었다.

'BTS Week'****에서 〈Dynamite〉는 방탄소년단과 지미 팰런, 「더 투나잇 쇼 스타링 지미 팰런」에서 라이브 연주를 담당하는 밴드 더 루츠The Roots가

아카펠라와 다양한 효과음을 섞은 독특한 방식으로 녹음한 버전, 그리고 레트로 분위기를 살린 롤러장 촬영 버전으로 두 차례 공개됐다.《MAP OF THE SOUL : PERSONA》의 수록곡 〈HOME〉과《MAP OF THE SOUL : 7》의 〈Black Swan〉 무대도 선보였으며, 〈IDOL〉은 국보 제223호인 경복궁 근정전에서, 〈소우주〉Mikrokosmos는 국보 제224호인 경복궁 경회루에서 촬영했다. 당시 방탄소년단이 경복궁에서 촬영할 수 있도록 지원한 문화재청은 SNS 등을 통해 "한국을 대표하는 문화유산 경복궁과 전 세계로부터 사랑받는 아티스트 방탄소년단의 만남"을 공식적으로 기념하기도 했다. 정국에게도 'BTS Week'의 무대들이 인상 깊었다.

———— 〈Dynamite〉로 워낙 많은 활동을 했는데, 그중에서도 인천공항 그리고 경복궁에서 했던 무대가 기억에 남아요. 아무래도 상징적인 곳들이니까요.

이 시기에 방탄소년단은 매번 새로운 형식의 무대로 음악 산업에서 화제가 됐고, 그들의 위상은 〈Dynamite〉 활동 기간 동안 실시간으로 올라가다시피 했다. 그리고 이 무대들은 팬데믹이 아니었다면 사람들이 자유롭게 방문했을 한국의 공간으로부터 한국과 해외를 연결하는 공항, 그리고 미디어를 통한 해외 팬들과의 만남까지 마치 하나의 이야기처럼 이어졌다. 방탄소년단과 〈Dynamite〉는 팬데믹 당시의 대중음악 산업을 대표하는 하나의 상징이 되었다. 아티스트와 팬은 직접 만날 수 없게 됐지만, 오히려 어느 나라의 노래나 TV 프로그램이든 유튜브, 넷플릭스Netflix 등 온라인을 통해 전 세계적 히트를 기록하는 것이 가능해졌다. 한국에서 발표하고 활동하면서 빌보드 '핫 100' 1위를 차지한 〈Dynamite〉, 그다음 해에 세계적인 인기를 얻은 한국 드라마 「오징어 게임」Squid Game, 2021은 새로운 시대의 깃발과도 같았다.

―――― 한복을 입고 녹화를 했는데, 그 옷차림으로 절을 하면 예뻐 보일 것 같았어요. 하하.

지민이 경복궁을 배경으로 한 〈Dynamite〉 퍼포먼스[4]에서 그들이 곡의 중간중간 절을 했던 에피소드에 대해 말했다. 그들은 당시 볼 수 없었던 팬들에게 그렇게라도 인사를 전하려 했다. 자신들에게 쏟아지는 글로벌한 반응과 별개로, 아미를 만날 수 없다는 건 지민을 비롯한 멤버들에게 갑갑함으로 다가왔다.

―――― 어떻게 보면 〈Dynamite〉 활동은 저희가 조금 무리해서 했다고도 할 수 있어요. 팬들이 눈앞에서 실감할 수 있는 뭔가를 못 보여 드리는 상황이니까, 그렇게라도 한 거죠. 사실 팬분들 없이 녹화 촬영하는 게 생방송보다도 훨씬 힘들긴 해요.

〈Dynamite〉의 활동이 2개월 이상 지속되면서 방탄소년단은 전에 없는 경험을 했다. 곡이 전 세계적으로 히트하고 있었지만 멤버들은 쉽게 그 인기를 체감하기 어려웠고, 그럼에도 전 세계에 자신들의 모습을 보여 주기 위해 매일같이 출퇴근을 반복하며 촬영하는 독특한 생활 방식이 이어졌다. '앨범, 투어, 앨범, 투어'였던 그들의 생활이 《BE》의 제작과 맞물려 '앨범, 출근, 앨범, 출근'으로 바뀌었다.

진이 〈Dynamite〉 활동을 마무리할 즈음 느낀 점들을 말했다.

―――― 이번에 너무너무 열심히 했고 여러 가지를 굉장히 많이 했지만, '활동을 한다'라는 느낌이 별로 안 들었어요. 하루는 제가 어느 TV 프로그램을 보는데, 한 아이돌 그룹이 "저희가 올해 2월에 데뷔했는데 관객을 한 번도 못 봤어요" 하는 거예요. '저분들은 어떤 기분일까?'라는 생각이 들더라고요. 저희도 〈Dynamite〉 무대들을 촬영해

4 경복궁 근정전을 배경으로 촬영한 〈Dynamite〉 무대는 유튜브 BANGTANTV 채널에서 별도로 공개되었다.

472

어떻게 보면
저희가 조금 무리해서 했다고도 할 수 있어요.
팬들이 눈앞에서 실감할 수 있는 뭔가를
못 보여 드리는 상황이니까, 그렇게라도 한 거죠.

지민

서 다양한 방송사에 보냈지만, 뭔가 브이라이브^{현 위버스 라이브} 하는 것

같기도 했거든요. 그건 많은 분들이 집에서 핸드폰으로 보니까 저

희도 팬들을 직접 만난다는 기분이 아무래도 덜한데, 〈Dynamite〉

활동을 그렇게 한 거죠. 열심히 했고 성적도 되게 좋았지만, 짜릿함

을 얻는 경험은 부족하더라고요. 그래서 팬데믹 기간에 데뷔한 분

들을 보니까 '아, 그 좋은 걸 경험하지 못해서 너무 안타깝다'라는

생각이 든 거죠.

그래서 〈Dynamite〉가 빌보드 '핫 100'에서 총 3주 1위를 하며 전 세계적

인 히트를 하는 동안에도, 방탄소년단 멤버들은 곡에 대한 뜨거운 반응을

즐기기보다 오히려 그 결과들을 어떻게 이해해야 할지 사색했다. 슈가는

말한다.

―― 다들 비슷하게 생각한 것 같아요. 봤던 적 없는 성적이지만 우리는

좀 빠르게 제자리를 되찾는 게 훈련이 돼 있다 보니까⋯. 훈련을 하

려고 한 건 아니지만, 하하. 그래서, 덤덤한 건 아닌데 그냥⋯ '기쁘

지만, 할 건 빨리 하자' 하는 마음이었던 것 같아요. 좋은 순간들이

너무 많았고, 음악 하는 사람으로서 그런 걸 다 겪어 본다는 게 너

무나도 소중한데, 겪다 보니 빨리 원래의 자리를 찾아가는 게 현명

하더라고요. 붕 떠 있을 필요도 없고, 저희 멤버들이 붕 떠 있을 친

구들도 아니고요.

슈가의 말처럼 방탄소년단은 그들을 두고 세상이 어떻게 반응하든 작업

실과 스튜디오를 오가며 그들이 할 일을 했다. 〈Dynamite〉에 이어 정국,

슈가, 제이홉이 리믹스 버전으로 참여한 조시^{Jawsh} 685와 제이슨 데룰로

Jason Derulo의 〈Savage Love〉^{Laxed · Siren Beat (BTS Remix)}, 이후 《BE》 앨범의 타이

틀곡 〈Life Goes On〉까지 연이어 빌보드 '핫 100' 1위를 차지하는 등 방탄

소년단은 세계적으로 가장 유명한 이름으로 자리 잡기 시작했다. 또한 빌보드가 '빌보드 글로벌 200'과 '빌보드 글로벌 미국 제외' 차트를 신설한 첫 주, 〈Dynamite〉는 두 차트 모두에서 2위에 올랐다. 방탄소년단은 빌보드로 대표되는 미국 음악 산업이 전 세계 음악 시장을 주목하지 않을 수 없게 된, 이 시대를 상징하는 새로운 패러다임이었다. 국제음반산업협회IFPI가 그들에게 이런 상을 수여한 이유일 것이다. "올해의 글로벌 레코딩 아티스트."Global Recording Artist of the Year 이것은 전 세계에서 가장 많은 앨범 판매량을 기록한 아티스트를 선정하는 상으로, 비서구 국가 출신 아티스트로서는 사상 최초의 일이었다. 제이홉이 전 세계인 모두에게 다사다난했던 2020년의 소감을 정리했다.

—— 진짜, 뭔가 되게 '우다다다' 하고 쏟아지긴 했죠. 너무나도 영광인 순간이었고, 저희의 새로운 발걸음도 있었고. 전반적으로 굉장히 정신없었지만 의미 있는 일들이 많았던 해 같아요. 그리고 한 인간으로서, 저는 팬데믹으로 인해 내가 하는 일에 대해 다시 한 번 돌아보면서 '이 일이 되게 소중한 거구나'라는 걸 깨달은 시기였어요. 그런 감정을 담은 곡도 만들었고요. 그래서, 주춤하긴 했지만 방탄소년단에겐 또 하나의 큰 걸음을 내딛게 된 한 해였다고 생각해요.

기도하는 사람들

2020년 11월 3일, 슈가는 어깨 수술을 받았다. 연습생 시절 교통사고로 다쳤던 왼쪽 어깨를 치료하기 위해서였다.

—— 수술하고 나서 걱정을 많이 했었어요. 수술 직후에는 팔을 움직이

기가 쉽지 않거든요. 그래서 우선은 재활치료에 집중하고 나서 복귀하는 게 낫겠다는 생각을 했죠.

슈가의 말처럼 그에게는 재활 기간이 필요했고, 그는 2020년 방탄소년단의 연말 활동에 함께하지 않는 것으로 결정하고 재활치료를 받았다. 기간으로 따지면 이것은 11월 초부터 12월 하순까지로, 2개월이 채 되지 않는다. 그러나 그에게 이 일은 상징적인 전환점이라 할 수 있었다. 슈가의 어깨 부상은 그의 한 시절을 의미하는 상처와도 같았기 때문이다. 그것은 절박한 마음으로 데뷔를 원하며 버티던 시절의 흔적이었고, 그래서 그의 수술과 치료는 그때로부터의 이별과 다름없었다. 오랫동안 그를 붙잡고 있던 무언가가 사라지기 시작했다.

슈가는 방탄소년단이 2021년 3월 24일 출연한 tvN 「유 퀴즈 온 더 블럭」You Quiz on the Block에서 자신의 어깨 부상에 대해 구체적으로 언급했다. 팬들 사이에선 어느 정도 알려진 일이었고 슈가 또한 믹스테이프《Agust D》의 수록곡 〈마지막〉The Last을 통해 짤막하게 밝히긴 했지만, 그 스스로 사고 과정을 매스미디어에서 자세하게 공개한 것은 처음이었다. 지민 또한 이 프로그램에서 방탄소년단으로 데뷔하는 순간까지 자신의 역량을 입증해야 했던 불안을 털어놓았다. 이후 지민은 「유 퀴즈 온 더 블럭」에서 그런 이야기를 했던 배경을 이렇게 설명한다.

―― 연습생 때, 지금은 회사에 안 계신 어느 분이 저에게 "짐 쌀 준비를 해야 할 수도 있겠다"라고 얘기한 적이 있어요. 이유가 뭐였을까요? 하하. 아무튼 서울에 맨몸으로 올라왔는데 방탄소년단으로 데뷔하기는 어려울 것 같고, 한쪽에서는 걸 그룹을 준비 중이고. '난 어떻게 되려나…' 하는 걱정이 많았죠. 그래도 숙소에서 지내다 보니까 다들 저에게 너무 잘해 줘서, 멤버들한테 더더욱 많이 물어보

기도 했어요. 그래서 제가 남준 형한테 그런 거예요. "형, 아우라는
어떻게 생겨요?", 하하. 그랬더니 형이 "에이, 나도 별거 없어. 이건
그냥 나이가 좀 더 들어야 하는 거 같아"라고…, 하하.

과거의 지민에게 이제는 아우라가 어떻게 생기는지 말해 줄 수 있겠냐고
묻자, 지민이 웃으며 답했다.

─── 아뇨, 잘 모르겠습니다. 쓸데없는 생각 말고 그냥 연습이나 하라고
 얘기하고 싶어요, 하하.

지민이 그런 것처럼 방탄소년단에게 과거의 일은 웃으면서 이야기할 수
있는 일이 되었다. 팬데믹 동안 그들은 이전보다 더 큰 성공을 거두었고,
아티스트이자 한 명의 어른으로서 자신들의 그다음에 대해 생각하기 시작
했다. 슈가가 뮤지션으로서 자신이 앞으로 할 일들을 고민하게 된 것처럼
말이다.

─── 사실, 더 이상 우리의 목표 같은 것들을 이야기하는 건 좀 무의미하
 다는 생각도 들어요. '뭘 더 해야 하나' 싶기도 하고. 오랫동안 방탄
 소년단을 하는 게 지금 상황에서는 가장 큰 목표죠. 나이 들어서도
 음악을 계속하는 팀이 되는 게 저희 팀 전체의 목표 같아요. 어떻게
 하면 우리가 더 즐겁고 행복하게 무대를 할 수 있을지, 많이 생각하
 고 있어요.

2020년 MAMA에서 방탄소년단은 한국의 서울 상암 월드컵경기장에서
〈ON〉의 퍼포먼스를 선보였다.˙ 월드컵경기장의 규모에 걸맞게 그들은 원
래의 〈ON〉 무대보다 더욱 많은 인원을 동원해 대규모 마칭 밴드 콘셉트
로 퍼포먼스를 선보였고, 이 콘셉트에 맞춰 멤버들은 새로운 안무를 추가
하기도 했다.

관객 없는 공연장에서 보여 준, 그들이 스타디움 투어를 했다면 관객들에

게 선보였을 〈ON〉의 이 퍼포먼스는 단지 공연이라기보다는 기도처럼 느껴질 정도였다. 이렇게 공연을 하다 보면 언젠가는 팬데믹이 끝나고, 사람들이 서로 만날 수 있기를 바라는 기도. 그 점에서 이것은 슈가의 말처럼 "더 즐겁고 행복하게" 무대에 오를 수 있는 팀으로 향하는 첫걸음이었을지도 모른다.

팬데믹이 언제까지 계속될지 여전히 알 수 없던 2021년 봄, 지민은 팀으로서 그들이 사람들과 나누고 싶은 것에 대해 이렇게 이야기했다.

—— 우리의 노래를 들으면서 같이 좋아하고 함께 즐기고…, 그런 거 아닐까요? 지금의 저희에게 성적이나 인기, 거기서 따라오는 돈 같은 건 아주 큰 의미로 다가오진 않는 것 같아요. 다만 당장 공연 한 번 더 하고 싶고, 더 많은 사람들과 대화하고 싶어요. 자신의 삶이 어떤지 한 사람 한 사람과 깊게 얘기 나누진 못하더라도, 마주 보면서 크게 같이 함성 외치고 눈 맞춤 하는 그런 대화. 그런 것들이 더 의미 있는 것 같아요.

희망을 찾다

〈Dynamite〉의 전 세계적인 성공 이후 방탄소년단의 행보는 지민의 바람이 현실로 이루어지기까지 그들이 무엇을 해야 했고, 또 했는가에 대한 것이기도 했다. 2021년 5월 21일에 공개한 디지털 싱글 〈Butter〉는 발표 첫 주 빌보드 '핫 100'에 1위로 진입한 것을 시작으로 7주 연속 1위, 총 10주 1위를 기록했다. 그리고 방탄소년단은 바로 그 비틀스와 더불어, 빌보드 역사상 1년 안에 네 곡 이상을 '핫 100' 1위에 올린 일곱 아티스트 중 한

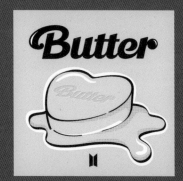

Butter

DIGITAL SINGLE
2021. 5. 21.

TRACK

01 Butter

02 Butter (Hotter Remix)

VIDEO

 〈Butter〉
MV TEASER

 〈Butter〉 (Hotter Remix)
MV

 〈Butter〉
MV

 〈Butter〉 (Cooler Remix)
MV

Butter

SINGLE ALBUM
2021. 7. 9.

TRACK

01 Butter

02 Permission to Dance

03 Butter (Instrumental)

04 Permission to Dance (Instrumental)

VIDEO

 〈Butter〉
MV TEASER

 〈Permission to Dance〉
MV TEASER

 〈Butter〉
MV

 〈Permission to Dance〉
MV

팀이 됐다.^{당시 기준}

그러나 방탄소년단이 일으킨 현상에 대한 체감은 단지 빌보드 차트의 성적만으로는 다 설명할 수 없는 것이었다. 〈Butter〉가 발표되고 불과 며칠 뒤, 맥도널드는 전 세계적으로 'BTS 세트'^{The BTS Meal}를 출시했다.^{한국 2021년 5월 27일} 'BTS 세트'는 50개 국가 및 지역의 전 매장에서 약 4주간 판매됐고, 방탄소년단은 히트곡을 연이어 내는 인기 아티스트일 뿐만 아니라 맥도널드의 메뉴명이 될 수 있는 세계에서 가장 유명한 이름 중 하나가 됐다.

그해 방탄소년단이 가졌던 의미는 〈Butter〉에 이어서 2021년 7월 9일 발표한 또 하나의 빌보드 '핫 100' 1위 곡 〈Permission to Dance〉[*]로 완성된다. 제목부터 팬데믹 시대에 방탄소년단의 정신을 담았다고 할 수 있는 이 곡은, 방탄소년단의 지난 여정과 팬데믹을 뚫고 나가려는 의지를 하나로 만나게 한다.

> We don't need to worry
>
> 'Cause when we fall we know how to land
>
> Don't need to talk the talk, just walk the walk tonight
>
> 'Cause we don't need permission to dance⁵

〈Permission to Dance〉의 이 가사에서처럼 방탄소년단은 그들이 지금 그 높은 곳에서 내려오더라도 추락^{fall}이 아닌 착륙^{land}하는 법을 알고 있었고, 이것은 많은 좌절들을 이겨 냈던 의지와 희망의 결과였다. 그들은 이 마음을 누구나 쉽게 즐길 수 있는 멜로디에 담아 팬데믹에도 앞으로 나아가려

5 우린 걱정할 필요 없어/ 왜냐하면 떨어지더라도 어떻게 착륙하는지 알거든/ 말은 필요 없어, 오늘 밤을 즐겨/ 우리가 춤추는 데 허락은 필요 없으니까

는 사람들의 모습을 담았다. 퍼포먼스에는 국제 수어 International Sign Language, ISL로 방탄소년단의 메시지를 담았고, 그들은 이 퍼포먼스를 2021년 말 미국의 「BTS PERMISSION TO DANCE ON STAGE -LA」 공연에서 드디어 관객과 함께 할 수 있었다. 정국이 그날의 소감을 말했다.

─── 되게 행복했어요. (공연하느라) 이미 힘 다 빠져서 〈Permission to Dance〉 때 허벅지에 힘이 안 들어가는데도, 웃음이 나오더라고요. '이번 공연에 엔딩곡으로 넣길 참 잘했다' 하는 생각도 들고. 마지막 떼창 부분도 다 같이 하니까 너무 좋았어요.

〈Permission to Dance〉는 관객에게 메시지를 직접 전하는 순간 그 의미가 완성될 수 있었다. 또한 이 곡은 노래를 듣는 사람들은 물론이고 방탄소년단 스스로에게도 위로가 됐다. 팬데믹 시기뿐만 아니라 그 이전에도, 수많은 일들을 헤쳐 나가서 사람들 앞에 서게 된 이들이 받을 수 있는 위로 말이다. 지민이 이 공연에서 〈Permission to Dance〉를 부르던 감정을 이야기했다.

─── 너무 밝은 곡인데…. 콘서트 둘째 날에 눈물이 나오려고 하더라고요. 이 곡을 하고 공연이 마무리되면서 저희가 다 같이 일렬로 서서 인사하는데, 그때 울컥했어요. 진짜로 이 감정을 전하고 있다는 느낌을 많이 받아서 그랬나 봐요. 너무너무 좋은 곡인 것 같아요.

2020년의 방탄소년단은 《BE》를 작업하면서 팬데믹으로 모든 것이 멈춰버린 듯했던 그들의 상황을 노래에 담는 동시에 〈Dynamite〉로 희망을 담았다. 그리고 그다음 해 여름, 그들은 팬데믹일지라도 가질 수 있는 즐거움과 희망을 노래했다. 방탄소년단이 2년간 발표한 곡들은 팬데믹 상황에 놓인 수많은 이들의 마음이었고, 그들을 통해 전 세계로 전파되었다. 방탄소년단이라는 이름을 통해.

버터처럼 부드럽게, BTS처럼 단단하게

〈Dynamite〉, 〈Butter〉, 〈Permission to Dance〉의 연속적인 성공은 그 과정에서 방탄소년단에게 오히려 새로운 숙제를 안겼다. 당장 노래와 춤을 추는 방식에 대한 고민부터 시작됐다. 지민은 이렇게 말한다.

———— 〈Permission to Dance〉를 녹음할 때, 제 감정을 완전히 전달하는 게 쉽지 않다고 느꼈어요. 영어로 했을 때 제 의도가 혹시 좀 다르게 전달될까 걱정도 했고요. 정작 곡이 나왔을 때는 되게 좋았지만요.

〈Permission to Dance〉는 모두가 기분 좋게 들을 수 있는 곡으로 완성됐지만, 방탄소년단이 이 곡을 자신들이 원하는 수준으로 소화하는 데는 많은 노력이 필요했다. 영어로 노래를 부르는 것, 또 RM, 슈가, 제이홉에게 랩보다 노래의 비중이 좀 더 높아지는 것 등은 그들 모두에게 변화를 요구하는 일이었다.

특히 〈Butter〉를 녹음하던 당시 이 곡을 수정한 과정은 방탄소년단이 세 곡의 영어 노래들을 부르면서 무엇에 집중해야 했는지를 보여 준다. 〈Butter〉가 처음 만들어졌을 때는 곡 후반부의 랩 파트가 없었다. 그러나 녹음 과정에서 RM이 이 부분을 추가해 현재의 버전이 완성됐다. 그 이유에 대해 RM은 『위버스 매거진』에서 이같이 말한 바 있다.

> (그 부분이) 없으면 서운한 거죠. 그걸 하는 게 꼭 필요하다고 생각했어요. 저희가 미국의 팝 스타하고는 다른 부분이 있거든요. 저희의 DNA는 또 다르니까요.

RM이 추가한 가사에는 다음과 같은 부분도 있다.

이렇게 더해진 가사를 통해 〈Butter〉는 팬데믹에 밖에서 함께 춤추는 듯한 여름의 즐거움을 소환하는 동시에, 이 노래를 부르는 멋진 남자들, 방탄소년단이 지금 전 세계의 시선을 받으며 무대에 오를 수 있는 이유를 담았다. 이 순간 〈Butter〉는 여름의 한 찰나를 담은 노래일 뿐만 아니라, 그것이 방탄소년단의 역사와 변화 속에서 도달한 또 하나의 지점임을 명확히 드러낸다. 또한 추가한 랩을 통해 방탄소년단 특유의 터프함이 '버터처럼 부드러운' "Smooth like butter" 이 곡에도 자연스럽게 가미된다.

2013년부터 2021년까지, 방탄소년단의 위상은 쉼 없이 흐르는 시간이 다 따라잡지 못할 만큼 거대해졌다. 어느 순간부터 방탄소년단은 이 급격한 변화에 대응하는 동시에 자신들의 정체성을 잃지 않기 위해 노력했다. 제이홉, 지민, 정국, 이른바 '3J'[7]가 〈Butter〉Feat. Megan Thee Stallion에서 메건 디스탤리언의 랩에 맞춰 춤을 춘 스페셜 퍼포먼스 영상*은 이런 노력의 하나였다. 지민은 이 퍼포먼스가 제이홉의 아이디어에서 시작됐다고 말한다.

———— 호석 형이 "팬들한테 이벤트를 하나 해 주면 좋지 않을까?" 하고 의견을 내면서 정국이랑 저한테 제안을 해 준 거죠. 형이 "오랜만에 좀 '빡세게' 해서, 팬들이 요즘에 자주 못 봤던 걸 한번 보여 주자"라고. 저희 둘도 되게 긍정적이었고요.

이어서 정국이 이 퍼포먼스를 하게 된 계기를 말했다.

———— 호석 형이 얘기했을 때, 뭔가, 하고 싶어지더라고요. 우리가 하고 싶어서 할 때 결과가 가장 멋있게 나오기도 하고, 이 퍼포먼스의 취

6 우리 뒤엔 아미가 있어 우리가 말하잖아
7 세 사람 모두 활동명의 영문 이니셜이 'J'라는 점에서 생겨난 별칭이다.

지도 되게 좋고. 재밌을 것 같았어요. 연습을 하면서, 예전에 연습
생 때의 감정을 느꼈어요. 춤 연습하고 안무 배우던 그때의 감정.
앨범 준비하는 것과는 사뭇 다른 느낌이었어요.

하고 싶어서, 예정에 없던 시간을 내서 추진하게 된 프로젝트였기에 퍼포
먼스를 완성하기까지 쏟을 수 있는 시간은 많지 않았다. 그러나 세 사람은
'격하다'고 할 수 있을 정도로 평소 이상으로 열심히 연습했다. 제이홉이
연습 당시의 분위기를 회상했다.

—— 다른 스케줄들 소화하고 남는 시간에 연습을 해야 할 만큼 시간이
너무 부족했어요. 그래서 미안하지만 동생들한테 시간 나는 대로
계속 연습하자고 했고요. 자발적으로 시작한 거라 분위기 자체가
많이 달랐어요. 어느 한 부분을 해도 열정이 남달랐죠.

비하인드 영상°에서도 알 수 있듯, 급기야 세 사람은 이미 퍼포먼스 촬영
이 끝난 상태에서 하루 더 시간을 내어 재촬영을 하기로 했다. 지민이 그
배경을 들려주었다.

—— 저희가 연습을 일주일도 채 못 한 상황이었어요. 그런데 이게…, 어
느 일이나 그렇겠지만, 하면 할수록 잘되면 욕심이 생기잖아요. "한
번만 더", "한 번만 더" 하다가 촬영 날짜를 추가로 잡게 됐어요. 세
명이 춤추는데, (영상에) 한 명은 잘 나오고 다른 한 명이 잘 안 나
오면 다시 촬영할 수밖에 없었어요. 이 부분의 안무는 좋은데 그다
음 부분이 안 좋아도 다시 찍어야 했고요.

이 퍼포먼스는 그들이 자발적으로 촬영한 짧은 영상이지만, 그들에게는
단지 재미 차원의 일은 아니었다. 지민은 이 퍼포먼스를 연습하고 촬영하
는 과정이 팬데믹 이후로 자신이 고민하던 문제들을 해소하는 데 도움이
됐다고 말한다.

—— 팬데믹 동안에는 팬들과 감정을 주고받는다기보다…, 좀 일방적일

수도 있겠다는 걱정을 했었어요. 저희는 저희 노래랑 무대를 촬영해서 그냥 일방적으로 보여 주는 입장이었으니까요. 그래서 그런 기회가 너무 소중했고, 호석 형한테 되게 고마웠죠. 그렇게 얘기를 꺼내 주지 않았으면 여느 때처럼 그냥 가만히 지냈을 것 같아요. 근데 그 퍼포먼스를 준비하면서 다시 의욕이 올라왔어요.

촬영이 반복되면서 세 사람은 점점 더 춤에 몰입했고, 그들이 원하는 방향을 찾아 나갔다. 정국은 이 퍼포먼스를 준비하며 자신의 역량을 구체적으로 분석하기도 했다.

—— 재밌기도 했는데, 한편으로는 '아…, 내가 이거밖에 안 됐나?' 생각했어요, 하하. 안무를 익힌 다음에 바로 동작에 들어가기가 쉽지 않은 거예요. 머리로는 이해가 되는데, 거울을 보면 제가 약간 삐걱대고 있는 거죠, 하하. 그래서 '진짜, 춤 연습 더 해야겠다' 했죠. 그동안 다양한 안무를 하긴 했지만 저는 특정한 스타일의 춤을 집중해서 따로 배우진 않았거든요. 그런데 이걸 하면서 춤을 배워야겠다고 느낀 거죠. 우리 팀 안무는 평소에 꾸준히 계속하니까 제 몸에 익숙해지잖아요. 그래서 새로운 춤도 순간적으로 익힐 수 있을 만큼, 몸이 따라 줄 수 있게 노력해야겠다는 생각이 들었어요.

지민도 마찬가지였다. 지민은 오히려 정국의 장점을 칭찬하면서, 이 퍼포먼스에서 자신의 아쉬운 부분들을 스스로 짚었다.

—— 그걸 하면서 제가 엄청 힘들어했었어요. 호석 형은 기본적으로 여러 장르의 춤을 전부 평균 이상으로 춰요. 그리고 정국이도 이 안무를 되게 잘하더라고요. 저는 3일간 연습한 걸 정국이는 그날 와서 처음 배웠는데, 보니까 이미 다 하고 있고…, 하하. 저는 원래 제가 추던 춤과 스타일이 다르다 보니까, 스스로 맘에 안 든다고 느낄 정도로 힘들었던 것 같아요. 유연하고 가벼우면서도 힘이 제대로 들

어가야 하는 안무여서…. 쉽지가 않더라고요.

세 사람이 1분이 채 되지 않는 안무에 이토록 몰입했던 이유를 정국은 다음과 같이 설명했다. 그의 말은 방탄소년단이 아티스트로서 어디에 와 있는지를 상징적으로 보여 주는 것이기도 하다.

—— 최종 버전을 결정하고 촬영을 마무리했는데, 아무리 생각해도 이건 좀 아닌 것 같은 거예요. (퍼포먼스에) 뭔가 하나둘씩 안 맞는 게 있었고, '이대로 내보내면 안 된다' 싶었어요. 그래서 스케줄 조정해서 더 연습하고 다시 찍었죠. 안 그러면 너무 아쉬울 것 같았어요. 조금만 더 열심히 하면 더 나은 게 나올 수 있으니까.

방탄소년단은 더 이상 외부의 결과를 위해, 또는 그 결과를 통해 자신들을 증명하기 위해 무엇을 하지 않았다. 그들은 자신이 지금 어디에 있는지 스스로 평가하고, 만족할 만큼 더 잘하는 것 그 자체에 몰입하고 있었다.

이것은 그들이 당시 겪고 있던 어려움을 돌파할 수 있는 유일한 방법이기도 했다. 팬데믹은 대면 공연을 통한 팬과의 교감을 앗아 간 것은 물론, 그들이 자신들의 퍼포먼스가 어떤 반응을 끌어내는지 알 수 없게 만들었다. 인터넷상에서 반응을 확인하는 것은 가능했지만, 공연에서 관객들을 통해 직접 체감할 수 없다는 점은 그들을 여전히 힘들게 했다.

2020년 10월 10~11일 비대면으로 진행한 온라인 콘서트 「BTS MAP OF THE SOUL ON:E」은 이를 더욱 실감하게 만들었다. 이 당시 지민은 관객을 만나지 못하는 것의 근본적인 어려움에 대해 이렇게 말했다.

—— 저는 투어를 하면서 많이 배워요. 팬들의 직접적인 피드백이나 내가 아쉬웠던 부분들을 다 모아서 연습하거든요. 그러면서 다른 멤버들에게도 물어보고, 제가 노래 부른 걸 다시 모니터링하고…. 근데, 지금은 그럴 기회가 없는 거죠. 요즘도 연습은 되게 많이 하고

있고, 녹음할 때도 '영어로 노래할 때 목소리는 어떻게 하는 게 좋을까?' 고민하면서 재밌게 연습하지만, 피드백은 없는 거예요.

〈Dynamite〉, 〈Butter〉, 〈Permission to Dance〉, 그리고 〈Butter〉^{Feat. Megan Thee Stallion}의 스페셜 퍼포먼스와 온라인 콘서트 「BTS MAP OF THE SOUL ON:E」 등이 있었던 팬데믹 동안 방탄소년단은 그들이 무엇을 하고 있는지, 얼마나 잘하고 있는지 스스로 판단하기 어려웠다.

그럼에도 불구하고 그들은 자신에 대해 객관적으로 바라보려 했고, 방탄소년단으로서 팬들을 직접 만나지 못하며 활동하는 것의 의미가 무엇인지 찾아 나가려 했다. 이 무렵 뷔가 했던 이 말은 방탄소년단이 왜 방탄소년단인가에 대한 증거와도 같다.

──── 그냥, 일단은 이겨 내기로 했어요. 언제까지 계속 안 좋은 감정에 빠져 있을 순 없으니까요. 요즘은 그냥… 이 감정들을 쏟아부으면서, 그러니까 내가 느낀 것들이나 내 기분을 곡으로 만들어 보고 하면서 조금 괜찮아졌어요. 다양한 모습을 팬들에게 직접 못 보여 주는 게 아쉽지 않냐고 물을 수도 있는데, 이젠 아쉽지 않아요. 안 보여 줘도 괜찮으니까, 그냥 무사히… 다음 콘서트에서는 아미들을 볼 수 있으면 좋겠다는 마음이 커요. 그때까지는 온전히 잘 기다릴 수 있을 것 같아요.

BTS UNiverse

방탄소년단이 팬데믹 동안 전 세계에 불러일으킨 센세이션은 2020년과 2021년 여름을 지나 가을까지 이어졌다. 정확하게는 그때부터 더 큰 일들

이 이어졌다 해도 과언이 아니다. 2021년 9월 20일^{현지 기준} 방탄소년단은 미국 뉴욕 UN본부 총회장에서 열린 제76차 UN총회 특별 행사 '지속가능발전목표 고위급회의'^{SDG Moment} 개회 세션에서 청년과 미래 세대에 대한 입장을 밝혔고,* 며칠 뒤인 9월 24일^{한국 기준}에는 콜드플레이와 협업한 〈My Universe〉**를 발표했다. 이 곡은 또다시 빌보드 '핫 100' 1위를 기록한다. 그들은 콜드플레이 같은 리빙 레전드^{living legend}와 팀 단위로 협업 가능한 아티스트가 됐을 뿐만 아니라, '미래세대와 문화를 위한 대통령 특별사절'^{Special Presidential Envoy for Future Generations and Culture}로 공식 임명되어 UN총회에서 청년 세대로서 미래에 대한 희망과 비전을 이야기하는 위치가 됐다.

방탄소년단은 더 이상 앞에 어떤 수식어나 자기 증명이 필요 없어진 이름이 됐고, 이름만으로도 강력한 힘을 갖는 존재가 됐다. 단순하게는 멤버들이 브이라이브^{현 위버스 라이브} 도중에 하는 발언 하나하나가 한국은 물론 외신을 타고 전 세계에 퍼져 나갔다.

그래서 UN총회 특별 행사, 콜드플레이와의 협업***은 외부의 반응과 별개로 방탄소년단에게 유의미한 일이었다. 팬데믹 동안 아티스트로서 내적 성숙의 시간을 갖던 그들에게 이 두 가지 일 모두 자신들이 하는 일에 대한 의미를 찾도록 만들었기 때문이다.

—— 크리스 마틴은 제가 만나 본 사람 중에 손에 꼽을 만큼 '진심'인 해외 아티스트였어요.

RM이 콜드플레이의 보컬리스트 크리스 마틴과 〈My Universe〉 작업을 하면서 느낀 바를 이야기했다. 그는 말을 이었다.

—— 만났던 해외 아티스트들이 몇 가지 부류가 있어요. 예를 들면 "너네 요즘 유명하더라. 열심히 하던데? 파이팅" 하는 식으로 저희를 약간 내려다보는 것처럼 느껴지는 부류가 있고, 아예 비즈니스적으로

"너희랑 너무너무 작업하고 싶어!" 이러는 경우도 있고요. 그리고 세 번째로, 그 둘의 사이쯤에 미묘하게 위치한 사람들이 있어요. 근데 크리스 마틴은 셋 다 아니었어요. 의외라고 느꼈죠.

방탄소년단 멤버들은 이전부터 콜드플레이를 좋아했고, 특히 진은 오래전부터 자신이 좋아하는 아티스트로 콜드플레이를 꼽아 왔다. 뷔 또한 크리스 마틴을 자신의 롤 모델 중 한 사람으로 언급했었다. 콜드플레이 측이 〈My Universe〉의 협업을 제안했을 때 방탄소년단이 응하지 않을 이유는 없었다. 그러나 크리스 마틴이 방탄소년단과 교류하는 과정에서 보여 준 태도는 방탄소년단 멤버들의 상상을 뛰어넘었다. RM이 크리스 마틴에게서 받은 인상을 부연했다.

—— 팬데믹인데 직접 오겠다는 거예요. 지금까지 비대면으로 작업했던 적이 없다면서. "너희는 못 온다며? 그럼 내가 갈게" 이런 식이 된 거죠. 되게 놀랐어요. 그땐 한국 오면 격리도 해야 했고, 그분 입장에서는 정말 아까운 시간일 텐데 진짜 온 거죠. 그렇게 해서 드디어 만났는데, 생각보다도 훨씬 겸손했어요.

정국 또한 크리스 마틴의 자세에 큰 충격을 받았다. 이것은 그에게 아티스트로서의 일에 대해 한 번 더 생각해 보는 계기가 됐다고 말한다.

—— 한국에 직접 와서 보컬 디렉팅을 하겠다는 데에 충격을 받았죠. '아…, 이 사람은 얼마나 음악을 사랑하길래 이렇게 하는 거지? 난 그랬던 적이 있나…?'

크리스 마틴은 이후 「BTS PERMISSION TO DANCE ON STAGE - LA」 공연에 게스트로 참여한 것은 물론, 〈My Universe〉 한 곡을 위해 공연 전 리허설에도 함께하며 방탄소년단과의 협업에 최선을 다했다. 이듬해인 2022년 콜드플레이는 진의 솔로곡 〈The Astronaut〉의 작업에도 참여했으며, 진은 콜드플레이의 월드 투어 「뮤직 오브 더 스피어스」 MUSIC of the SPHERES

가 열린 아르헨티나의 부에노스아이레스까지 가서 함께 이 노래를 부르기도 했다.[*]

지민이 크리스 마틴에게 받은 영향에 대해 말했다.

―― 그분은 이미 '레전드'인데도 이렇게까지 하니까…, 그런 긍정적인 에너지에 압도가 됐던 것 같아요. 가수로서도 저희에겐 대선배여서 정말 많이 배웠어요. 아티스트로서 팬들에게 다가갈 때의 마음가짐 같은 것들을. 노래도 워낙 잘하시지만, 그뿐만이 아니라 무대에 올라갈 때의 자세라든가 밴드의 멤버들에게 갖는 마음이 너무 멋있었어요.

방탄소년단이 크리스 마틴과 대화를 나눈 유튜브 오리지널 콘텐츠에서, RM은 그들이 가끔은 '이런 음악 파일이 세상을 바꿀 수 있을까?'라고 스스로에게 묻곤 한다고 이야기했다. 방탄소년단은 아티스트로서 자신들이 어떤 의미를 찾아갈지 고민하고 있었고, 크리스 마틴과의 만남은 그에 대한 생각을 정리할 수 있는 계기 중 하나가 됐다. RM이 당시 그런 이야기를 하게 된 배경을 들려주었다.

―― 이 음악…, 파일에 담긴 이 음악이 무언가를 바꿀 수 있다는 믿음이 좀 오래 유효했으면 좋겠는데, 세상이 빠르게 변하면서 '1~2년 뒤에 버려지면 어쩌지' 하는 생각이 많이 들었어요. 그래서 보편성이나 영속성을 좀 더 부여해 보자는 쪽으로 바뀌었고요. 제 음악이 누군가에게는 유의미한 역할을 할 수도, 하지 않을 수도 있겠지만…, 어쨌든 좀 더, 좀 더 타임리스timeless했으면 좋겠다 싶은 거죠.

크리스 마틴과의 만남이 방탄소년단에게 아티스트로서의 자세에 대해 돌아보게 하는 계기가 됐다면, UN총회 특별 행사 '지속가능발전목표 고위급회의' 개회 세션 참석은 그들이 동세대 청년으로서 세상에 대한 관심을

어떻게 가져야 하는가를 생각해 보는 계기가 됐다. 이 자리에서 방탄소년
단은 미래 세대를 다양한 기회와 시도가 필요한 시기에 길을 잃은 '로스트
제너레이션'Lost Generation이 아닌, 가능성과 희망을 믿고 앞으로 걸어 나가는
'웰컴 제너레이션'Welcome Generation으로 명명하면서 환경문제, 당시 당면했
던 코로나19COVID-19 백신 접종에 대한 권유 등을 다양한 방식으로 프레젠
테이션했다.

정국이 약 3년 만에 다시 찾은 UN본부에서 청년 세대의 입장을 대변한 소
감을 이야기했다.

—— 사실 부담이 많이 됐어요, 하하. 정말 좋은 경험이고, 하고 싶다고
 해서 쉽게 설 수 있는 자리가 아니니까요. '난 그냥 평범한 인식을
 가진 사람일 수 있는데, 이런 기회가 주어졌다고 해서 해도 되는 게
 맞나?' 하는 생각이 컸어요.

그러나 정국의 말은 오히려 방탄소년단만이 할 수 있던 역할과, 그들이 이
날의 경험을 통해 무엇을 깨달았는지 보여 준다. 진이 이날 프레젠테이션
의 의의에 대해 설명했다.

—— 거창하게 생각하진 않았어요. 우리를 통해서 이런 이야기에 관심
 갖는 분들이 생기면 좋겠다는 생각이었죠. 아무래도 진입 장벽이
 높을 수도 있는 주제여서, 저희가 얘기함으로써 좀 더 쉽게 다가가
 면 좋겠다 하면서.

세계 최고의 아이돌 그룹이면서 콜드플레이와 협업할 수 있고, UN총회에
설 수 있는 팀이란 사실상 세상 모든 것의 접점이 될 수 있다는 의미와도
같았다. 방탄소년단은 UN에서의 프레젠테이션을 통해 그들의 영향력을
어떻게 쓸 수 있는지 새삼 체감할 수 있었다. 슈가가 자신들의 영향력을
사용하는 것에 대해 말했다.

—— 청년 세대를 대변한다는 건 부담스러운 일이에요. 저희가 어떻게

모든 청년들을 대변할 수 있겠어요? 저희 삶은 대다수의 젊은 사람들과는 다른 부분들이 있기도 하고요. 다만 저조차도 예전엔 기후변화나 환경문제에 대해서 많이 생각해 보지 않았고, 그냥 막연하게 '기술이 발달하면 해결해 줄 거야'라고 여겼어요. 그런데 이게 굉장히 심각한 문제라는 걸 알게 됐고, 그렇다면 저희가 사람들의 생각을 바꾸는 데 조금이라도 역할을 할 수 있지 않을까…. 그래서 사람들이 조금이나마 관심을 갖는다면, 남들에게 알려진 사람으로서 이런 일을 해야 하는 거 아닐까.

지민은 프레젠테이션을 준비하면서 느낀 감정을 구체적으로 돌아보았다.

—— 기분이 좀 이상하기도 했어요. 팬데믹으로 정체돼 있는 시간이 길어져서 그런지, 어떤 것들에 대해 '아, 몰라' 하면서 약간 외면도 했거든요. 세상의 여러 일들에 관심을 덜 두게 되고…. 그런데, 연설을 준비하면서 저희보다 더 어린 세대가 환경문제에 더욱 관심을 갖고 있다는 데에 충격을 받았어요. 자료들을 보다가 '정말?' 하면서 인터넷에서 찾아봤는데, 사실인 걸 확인하고 되게 놀랐거든요. 그래서 부끄럽기도 했어요. '같은 청년으로서 우리 모두의 삶을 위해 필사적으로 노력하는 사람들이 있는데, 내가 이렇게 여유로워도 되나? 지금 우리가 누리는 것들이 그냥 얻어진 게 아닌데.' 정말 신선한 충격이었고, 감사해요.

방탄소년단이 총회장을 비롯해 UN본부의 곳곳을 배경으로 보여 준 〈Permission to Dance〉 퍼포먼스˚는 그들의 그러한 내면적 성장을 볼 수 있는 계기였다. UN본부 내에서의 퍼포먼스라는 것 자체가 이례적이었을 뿐만 아니라 촬영 과정 또한 쉽지 않았다. 총회장이 비어 있는 밤 시간에 촬영해야 했기에 방탄소년단은 뉴욕 도착 직후 곧바로 촬영 준비에 들어

갔고, 새벽 1시부터 아침이 되기 전까지 촬영을 이어 갔다. 두 번째 날에는 주로 야외 장면을 담았는데, 코로나19 관련 방역 수칙으로 인해 현장에서 지켜야 할 것들이 많았다. 지민이 당시 촬영의 어려움에 대해 말했다.

—— 사실 촬영 환경이 좋지는 않았어요. 노래하는데 마이크 소리가 끊기기도 하고, 방역 수칙을 지켜야 해서 실내에서 물 마시는 것도 허용이 안 됐고요. 그래서 영상이 어떻게 나올지 걱정이 되게 많았는데, 다음 날 바깥에서 댄서들하고 같이 어울려 노는 걸 찍는데 '진짜!' 재밌었어요. 댄서들의 표정이 너무 밝으니까, 덩달아 너무 기쁘고 위로가 되는 거예요. 이 노래가 우리 곡인데도요, 하하.

UN본부에서의 공연은 방탄소년단이 팬데믹 이후 처음으로 해외에 나가서 진행하는 퍼포먼스였고, 멤버들은 그 의미뿐만 아니라 새로운 장소에서 퍼포먼스를 한다는 것 자체가 즐거움으로 다가왔다. 그들은 이미 촬영환경의 제약보다 퍼포먼스가 주는 즐거움에 집중힐 줄 알았다. 제이홉은 이렇게 이야기한다.

—— 무엇을 어떻게 보여 줄 거라는 계획이 명확한 무대였고, 계획대로 잘 정리해서 촬영하면 되게 예쁜 그림이 나오겠다는 강한 믿음이 있었어요. 그래서, 각자가 담당했던 부분들을 화면에 잘 담아서 최고의 영상물을 만들어 보자고 한마음이 됐죠. 다들 퍼포먼스의 의미를 잘 알고 했기 때문에 좋은 결과가 나왔다고 생각해요.

제이홉의 설명처럼 방탄소년단은 무대마다 자신들이 무엇을 전해야 하는지 깊게 생각하고, 어떤 상황에서든 최고의 결과를 내는 방법을 아는 아티스트로 성장했다. 움직임 하나하나가 전 세계 음악 산업 전체에 영향을 미치는 시점에서 방탄소년단은 그에 걸맞은 행동이 무엇인지 알고 있었다. UN의 유튜브 채널은 방탄소년단의 이 〈Permission to Dance〉 퍼포먼스 영상을 게재하며 영상 소개란에 다음과 같이 썼다.

K-pop 센세이션 방탄소년단은 UN에서 제작한 비디오에서 그들의 히트곡 〈*Permission to Dance*〉를 공연한다. 이 비디오는 밴드의 지속가능 개발목표 모멘트 연설과 함께 진행되며, 지속가능한 개발목표의 중요성에 대한 청중들의 공감을 모으고 행동에 영감을 주기 위한 것이다.

아티스트가 UN본부의 총회장과 잔디 광장을 누비며 노래를 부른다. 그 주인공은 방탄소년단이다. 그들은 이 비현실적인 문장을 실현하면서 자신들의 영향력을 좋은 메시지를 널리 퍼뜨리는 데 썼고, 이것은 다시 "센세이션"인 그들의 화제성을 더욱 크게 만들었다. 그리고 그 정점의 순간에서, 그들은 드디어 사람들을 만날 수 있게 되었다.

올해의 아티스트

2021년 11월 21일^{현지 기준} 미국 로스앤젤레스 마이크로소프트 시어터에서 열린 AMAs에서 방탄소년단은 '페이보릿 팝 듀오/그룹'^{Favorite Pop Duo/Group}, '페이보릿 팝송'^{Favorite Pop Song}, 그리고 최고 영예인 '올해의 아티스트'^{Artist of the Year} 부문을 수상했다. 슈가가 수상 순간의 감정을 회상했다.

—— 4년 전에 여기서 (미국 무대에) 데뷔했는데, 이제 여기서 '올해의 아티스트' 상을 받네…? '이게 말이 되나? 혹시 세상이 나를 속이는 건가?'

그런데 슈가에게는 그보다 더욱 크게 다가온 것이 있었다.

—— 일단 관객들이 있는 게 너무 신기했어요. 알고 보니까 그중에 많

은 분들이 저희를 보기 위해서 오신 거더라고요. 그건 사실 4년 전에도 그랬지만, 새삼 다르게 느껴졌어요. '이게 정말 뭔가가 좀 달라져서 그런 건가, 아니면 내가 그동안 사람들을 못 봐서 그런 건가…' 했죠.

방탄소년단은 2021 AMAs에서 팬데믹 이후 약 2년 만에 처음으로 관객들 앞에서 공연을 할 수 있었다. 4년 전 미국의 여러 음악 시상식 중 처음으로 퍼포먼스를 선보였던 그 무대에서 그들은 그때보다 더욱 커다란 함성 속에 AMAs의 사실상의 주인공이 돼 공연을 했다.

방탄소년단이 '올해의 아티스트'를 수상하고 콜드플레이와 함께한 〈My Universe〉, 그리고 〈Butter〉까지 두 곡을 선보였기 때문만은 아니다.˙ 이날 AMAs는 뉴 에디션New Edition과 뉴 키즈 온 더 블록New Kids on the Block을 초대해 합동 무대를 선보였다. 전설적인 두 보이 밴드의 합동 공연은 방탄소년단의 '올해의 아티스트' 수상과 이어져 보이 밴드가 이날 AMAs의 큰 테마가 되도록 만들었다. 미국 보이 밴드의 역사 속에서 방탄소년단이 2010년대 이후 그 위상을 계승하는 자리가 된 것이다.

방탄소년단은 한국뿐만 아니라 미국에서도 대중음악사의 한 페이지를 장식하게 됐다 해도 과언이 아니었고, 팬데믹 이후 다시 모인 관객들은 이 대관식과도 같은 순간의 증인이자 방탄소년단이 그 자리에 설 수 있는 힘, 그 자체이기도 했다. RM이 이 무렵 미국에서 체감한 분위기에 대해 말했다.

── 예전에는 우리가 아웃사이더outsider이면서 한편으로 약간 아웃라이어outlier 같았다면, 지금은 그때와는 또 좀 다른. 그렇다고 저희가 미국 대중음악에서 주류가 된 건 아니지만, 전보다는 저희를 좀 더 '웰컴'welcome하는 분위기를 느꼈어요.

방탄소년단이 2016년 한국의 시상식에서 처음 큰 상들을 받았을 때, 그들

은 정신없이 기뻐했다. 하지만 이제는 수상의 기쁨을 충분히 누리면서도, 상이 주는 의미를 짚어 볼 만큼 성숙한 마음가짐을 갖게 됐다. 진은 이렇게 이야기한다.

———— AMAs에서 '올해의 아티스트' 수상했을 때 저희가 한국에서 첫 대상을 받았을 때만큼 기뻤어요. 근데 이번엔 발표 전에 내심 기대를 좀 하게 되더라고요, 하하. '상 받으면 어떻게 해야 되지?' 하는 생각이 들었으니까요. 전에는 큰 상을 받았을 때 감정을 주체할 수가 없었다면, 이젠 물론 기쁘지만 감정을 좀 더 조절할 수 있게 된 것 같아요.

그들은 'LOVE YOURSELF' 시리즈를 기점으로 해외에서도 어디서 멈출지 알 수 없을 만큼 끊임없는 상승세를 기록했다. 이 과정에서 그들은 상승의 짜릿함과 함께 그 비행을 잘 유지하는 법을 익혔다. AMAs에서 '올해의 아티스트'를 수상할 즈음, 방탄소년단은 그다음에 대한 다짐을 하고 있었다. 뷔가 AMAs에서의 수상이 자신들에게 주는 의미에 대해 말했다.

———— 이 상이 우리에게 얼마나 무겁고 얼마나 멋진 것인지 저희가 알아야 한다고 생각해요. 항상 멈춤 없이 달려왔고, 어느새 많은 상을 받는 팀이 되면서 상의 가치를 잊어버릴 수도 있거든요. 그 점을 늘 주의해야 한다고 생각해요. 이런 상의 값어치를 충분히 느끼고, 우리가 지금 어떤 위치에 있다는 것도 알아야 하는 거죠. 팬데믹 동안 저희의 인기를 실감할 수 없었기 때문에 더욱 그렇고요.

정국은 AMAs의 '올해의 아티스트' 수상 소감을 통해 이 상이 그들에게 "새로운 챕터의 시작"이 될 것이라고 말했다.[8] 방탄소년단은 상이 주는 부담이 아니라, 상을 받은 다음 무엇을 할 수 있을 것인가를 생각했다. 정국

8 "We believe that this award opens the beginning of our new chapter."

이 수상 소감에 대한 그의 생각을 구체적으로 들려주었다.

──── 미국 시상식에서 저희가 '올해의 아티스트' 상을 받을 거라고 누
가 생각했겠어요? 그래서 너무 놀라웠죠. 소름 돋기도 했고요. 제가
"새로운 챕터의 시작"이라고 얘기했는데, 정말로 그렇게 될 수도 있
을 것 같다고 느낀 순간이었어요. 다음 목표가 아직은 뚜렷하게 안
보이지만 '무언가 더 있을 것이다'라고 느끼게 된 순간.

그래서 방탄소년단이 AMAs '올해의 아티스트'를 수상하고 며칠 뒤 「BTS
PERMISSION TO DANCE ON STAGE -LA」 공연으로 약 2년 만에 아미
를 직접 만나게 된 것은 그들에게 새로운 챕터의 시작처럼 보였다. 팬데믹
동안 더욱 거대한 존재가 된 그들에게 관객을 마주하는 공연은 새로운 시
대의 시작을 알리는 것이었을 뿐 아니라, 사람들에게 그들이 지금 어디쯤
에 와 있는 팀인지 체감하도록 만드는 순간이었다. 방탄소년단에게 입증
할 만한 무엇이 남았다면, 무대 위에서 그들이 사람들에게 전하는 그 무엇
뿐이었다. RM이 「BTS PERMISSION TO DANCE ON STAGE -LA」의 기
획 방향에 대해 설명했다.

──── 우리가 2년 동안 관객 앞에서 공연을 못 했으니까, 종합 선물 세트
처럼 선보이자는 생각을 했었어요. 그동안 저희가 보여 주지 못했
던 것들부터 사람들이 원할 만한 것들까지 다 '강, 강, 강, 강'으로
보여 주자고 다짐했죠.

「BTS PERMISSION TO DANCE ON STAGE -LA」는 멤버들의 솔로곡 없
이 7명이 쉬지 않고 공연 내내 함께하는 단체곡으로만 구성했다. 슈가는
말한다.

──── 공연을 하는 플레이어 입장에서는 '진짜 할 수 있겠어?' 싶은 세트
리스트죠. '이러면 우리 다 죽어, 진짜 죽는다고…!' 하는 심정이었

제가 "새로운 챕터의 시작"이라고 얘기했는데,
정말로 그렇게 될 수도 있을 것 같다고 느낀 순간이었어요.
다음 목표가 아직은 뚜렷하게 안 보이지만
'무언가 더 있을 것이다'라고 느끼게 된 순간.

정국

어요, 하하. 근데, 2년 만에 하는 대면 공연이니까…. 그래서 장치나 연출적인 요소는 다 배제하고, 처음부터 끝까지 저희 7명에게 집중하도록 만들게 됐죠. 사실상 도박이었어요. 안무 연습 때 저희끼리도 "야, 다들 이거 할 수 있겠나?", "무대에 서 봐야 알 것 같은데" 같은 얘기도 했으니까.

슈가의 말대로 「BTS PERMISSION TO DANCE ON STAGE - LA」의 세트 리스트는 방탄소년단 멤버들에게 체력적으로 부담이 상당한 구성이었다. 하지만 그들에게는 이런 구성이 반드시 필요하기도 했다. 진이 그 이유를 설명했다.

———— "우리의 대표곡들만 모아서 하는 공연, 우리도 한번 해 보자!" 해서 만든 세트리스트가 이거죠.

「BTS PERMISSION TO DANCE ON STAGE - LA」의 세트리스트는 방 탄소년단의 모든 것을 쏟아부었다 해도 과언이 아닌 구성이었다. 시작과 함께 〈ON〉부터 〈불타오르네〉 FIRE, 〈쩔어〉, 〈DNA〉 등 퍼포머로서 방탄소 년단의 압도적인 역량을 보여 주고 나면, 공연 중반에는 〈작은 것들을 위한 시〉 Boy With Luv (Feat. Halsey), 〈Dynamite〉, 〈Butter〉 등 최근 몇 년의 히트곡 들이 등장한다. 후반에는 〈I NEED U〉부터 〈IDOL〉까지 다시 강렬한 퍼 포먼스를 담은 곡들이 이어지고, 퍼포먼스 중심의 곡들이 이어지는 사이 사이에 《BE》의 수록곡들이 들어간다. 여기에 〈Permission to Dance〉로 마무리되는 앙코르 무대까지 더해지면, 과거로부터 현재에 이르는 방탄 소년단의 역사가 정리되었다. 진이 이러한 구성에 대해 보다 구체적으로 이야기했다.

———— 어떻게 보면 방탄소년단의 일대기 같은 거죠. 일반적인 공연은 최 근에 발표한 앨범의 수록곡들로 무대를 보여 주잖아요. 근데 이 공

연은 그동안의 저희 곡들을 다 모아서 터뜨린 거죠, 하하. 아무래도 〈Dynamite〉나 〈Butter〉, 〈Permission to Dance〉로 방탄소년단을 알게 된 분들이 많을 거예요. 그런데 저희에겐 〈쩔어〉나 〈불타오르네〉^{FIRE}, 〈IDOL〉, 〈FAKE LOVE〉 같은 곡도 있잖아요. 그래서 그런 곡들까지 넣어서, 전체적으로 타이틀곡 위주의 공연을 한 거죠. 그만큼 더 즐기기 쉬운 세트리스트이기도 하고, 최근에 방탄소년단을 알게 된 분들이라면 이 공연을 통해서 저희에 대해 좀 더 잘 알게 되지 않을까 싶었어요.

물론 이런 세트리스트를 소화하는 것에 대해 우려가 있는 것은 사실이었다. 그러나 정국은 그럼에도 불구하고 이런 선택을 할 수밖에 없었던 이유를 다음과 같이 말한다.

—— 저희가 준비할 수 있는 시간과 범위 내에서 최대한 좋은 모습을 보여 드리고 싶었고, 특히 7명이 무대에 계속 함께 있는 모습을 가장 보여 주고 싶었어요. 걱정이 되긴 했죠. 아무리 우리 7명이 다 같이 무대를 채운다고 해도, 사람들이 얼마나 즐겨 줄지는 알 수 없었으니까요.

그러나 정국의 걱정과 달리 관객들의 반응은 폭발적이었다. 공연이 열린 소파이 스타디움^{SoFi Stadium} 사상 최초로 총 4회 공연의 티켓이 예매 시작과 동시에 매진된 것은 물론, 공연이 시작되는 순간부터 그들을 향해 폭발적인 함성과 환호가 이어졌다. 7명 전원이 무대 위에서 계속 에너지를 발산하는 세트리스트가 가진 장점은 공연이 진행될수록 강력한 힘을 발휘했다. 슈가가 이 공연을 통해 느낀 자신감에 대해 말했다.

—— 공연 후반에, 〈Airplane pt.2〉부터 〈IDOL〉까지 쭉 달리잖아요. 그때가 제일 좋았어요. 저는 그 부분을 저희가 제대로 못하면 사람들

이 우리 공연을 볼 이유가 있나 하는 생각까지 들어요. 공연 전반부
에는 안무 위주로 퍼포먼스를 보여 줬다면, 후반에는 관객들과 함
께 놀려고 판을 깐 거라서. 그리고 이 부분이 저희에게는 제일 자
신 있어요. 우리의 강점이 나온다고 보거든요. 정해진 동선 없이 막
뛰어다니면서 최대한 모든 걸 쏟아 내죠. 그러다 보면 약간 미친 것
같은 퍼포먼스가 나오기도 하고, 스스로도 예상 못 했던 행동도 해
요, 하하. 그런 부분이 더해지면서 저희 공연의 특별함이 완성된다
고 봐요.

「BTS PERMISSION TO DANCE ON STAGE - LA」는 《MAP OF THE
SOUL : 7》의 타이틀곡 〈ON〉으로 문을 열었다. 방탄소년단은 드디어 관객
이 꽉 찬 스타디움에서 〈ON〉의 대형 퍼포먼스를 선보일 수 있게 됐다. 방
탄소년단에게는 일상이라 부를 수 있는 것들이 돌아오기 시작했다. 그때
부터 그들은 몸을 내던지며 공연에 빠져들었다. 지민이 공연이 시작되던
순간의 감정을 회상했다.

——— 오프닝 때 〈ON〉에서 LED 스크린이 올라가고 저희가 무대 앞으로
　　　나가잖아요. 그 전에 스크린 뒤에서도 관객들 반응을 볼 수 있거든
　　　요. 그런데도 첫날에는 제 눈에 그게 안 보였어요. 계속 몸 풀고, 안
　　　무나 동선 같은 것만 내내 생각했죠. 공연이 시작되고는 조금 당황
　　　하기까지 했어요. 저희가 팬데믹 동안 저희 앞에 카메라만 있는 환
　　　경에 어느새 익숙해져 있었더라고요. 그러다가 둘째 날이 돼서야
　　　LED 스크린 틈 사이로 사람들이 꽉 차 있는 게 보였어요. 저희가
　　　나오기 전부터 팬들이 노래 부르고, 소리를 지르고, 아미밤을 흔들
　　　고…. 그제야 '그래, 이 사람들 보려고 우리가 이렇게 공연하는 건
　　　데' 하는 생각이 들었어요. '돌아왔다.'

처음부터 끝까지 멤버 전원이 에너지를 쏟아 내는 공연을 소화하는 것은

쉬운 일이 아니었다. 약 2년 만에 관객을 대면하는 공연에서 이런 구성은 신체적으로 무리한 것일 수도 있었다. 그러나 뷔는 때로는 정신적인 행복 감이 육체적인 한계를 넘어설 때가 있음을 말한다.

—— 사실 공연 전부터 다리가 좋지 않은 상태였어요. 그래서 많이 두려 웠죠. '혹시 더 나빠지면 어쩌지', '다시 아프면 어떡하지' 걱정도 했 고요. 그런데 공연이 시작되니까, 팬들을 보니까, 그냥… 너무 행복 한 거예요. 진짜, 너무 행복해서, 아프든 말든 일단 뛰게 되더라고 요. 그 순간에는 그냥 내 앞에 있는 행복만 바라보게 되고, 아프다 든가 하는 다른 감정은 하나도 안 느껴지더라고요. 그러고 나서는 호텔 돌아와서 물리치료 받았고, 하하.

공연의 감흥이 아직 가라앉지 않은 뷔는 2년 만의 대면 공연에 대한 소감 을 덧붙였다.

—— 〈IDOL〉에서 저희가 마구 뛰는 부분이 있는데, 진짜 신나게 뛰었어 요. 이번 공연에는 그렇게 신나게 할 수 있는 구간이 많아서 너무 좋았어요. 더 행복하게 에너지를 쏟을 수 있었죠. 비대면 공연은 카 메라에 맞춰서 표정이나 제스처를 해야 했다면, 이번에는 그냥 '행 복하다'는 감정 자체로 시작했어서 다 내려놓고 했어요. 딱히 무언 가를 계산해서 움직이지 않고 자연스러운 분위기를 낼 수 있었죠. 팬데믹은 정말 힘들었지만, 공연의 소중함을 새삼 느끼는 계기가 됐어요. 앨범을 만드는 일이나 공연하는 것 모두 얼마나 소중한지 를 마음에 잘 품고 있어야겠다는 생각이 들어요. 진짜, 꿈에서도 또 공연하고 싶을 정도예요.

뷔와 반대로 제이홉은 공연을 하는 동안 자신의 감정을 최대한 조절하려 했다. 공연에 대한 갈망이 컸던 만큼, 제이홉은 관객들을 만족시킬 수 있 는 무대를 어떻게 구현할 수 있을지에 집중했다고 말한다.

—— 저도 '에라, 모르겠다! 즐기자!' 하고 싶었어요, 하하. 그런데 그럴
수가 없었죠. 저에게 너무나도 의미 있고 관객분들에게도 정말 의
미가 큰 공연이기 때문에, 무엇보다 공연의 완성도에 신경 쓰자고
생각했어요. 그 생각을 계속 제 마음속에 새기고 있었던 것 같아요.
평소보다 더 프로다워야겠다 했죠. 그래서 '최대한 흥분하지 말고,
첫 공연은 좀 자제를 해 보자' 하는 마음이 되게 컸어요.

그리고 제이홉은 한마디 덧붙였다.

—— 사실, 그렇게라도 안 하면 진짜 자제가 안 될 거 같아서요.

이것이 방탄소년단이다. 팬데믹을 어떻게든 뚫고 지나와서 맞이하게 된
첫 공연에서 행복에 몸을 맡기며 자신의 한계를 돌파하고, 동시에 한편으
로는 최고의 공연을 위해 당장이라도 울 것 같은 마음을 다스린다. 그 뜨
거운 에너지와 프로페셔널로서의 냉정함이 결합되면서 방탄소년단은 이
전과는 또 다른 단계로 나아가고 있었다.

제이홉이 UN총회에서의 경험에 대해 한 다음의 말은 방탄소년단이 그동
안 걸어왔고, 또 앞으로 걸어갈 여정이자 그들이 스스로의 길을 만들어 나
가는 태도이기도 할 것이다.

—— 결론적으로는, 저희가 그런 자리에 설 수 있다는 것 자체가 정말 영
광이죠. 그런데 아직도 좀 낯간지럽고 부담이 되기도 해요. 저는 지
극히 평범한 인간이거든요. 그냥 광주 토박이 소년이었고 너무나도
평범하게 자라 왔기 때문에, 이런 일들을 받아들이기까지 시간이
좀 오래 걸리는 것 같아요. 그렇지만 주어진 것에 늘 감사하며 살자
는 게 제 모토이자 바이브여서, 방탄소년단으로서 음악을 할 때든
UN에 갈 때든 항상 그 상황에서 내가 무엇을 해야 할지를 인지하
고 적어도 내 수준에 맞게 공부를 해요. 지금 제 일에 나름대로 소
명 의식을 갖고 하는 거죠.

그래미어워드

해가 바뀐 2022년에도 공연은 계속됐다. 3월 10일과 12~13일 한국의 잠실 올림픽 주경기장에서 「BTS PERMISSION TO DANCE ON STAGE -SEOUL」이 열린 데 이어, 4월 8~9일과 15~16일^{현지 기준} 미국 라스베이거스의 얼리전트 스타디움^{Allegiant Stadium}에서도 「BTS PERMISSION TO DANCE ON STAGE -LAS VEGAS」가 열렸다. 방탄소년단은 드디어 한국의 팬들을 직접 만날 수 있었고,[9] 서울 공연은 곧 한국에서도 팬데믹이 끝나 간다는 것을 뜻하는 상징적인 순간이었다. 얼마 후 TV 음악 프로그램에 관객들이 돌아왔고, 아티스트들의 투어가 재개됐다. 방탄소년단을 비롯한 K-pop 아티스트들에게 다시 새로운 시대가 시작되었다.

2022년 4월 3일^{현지 기준} 라스베이거스의 MGM 그랜드 가든 아레나에서 열린 제64회 그래미어워드는 그 점에서 전년도와 다른 의미를 띠고 있었다. 당초 1월 31일 개최 예정이었지만 팬데믹으로 인해 약 2개월 후 열리게 된 이 시상식은 2년 만에 다시 관객들을 초대했고, 라이브로 공연을 선보이게 된다. 전년도인 2021년 3월 14일^{현지 기준} 제63회 그래미어워드 당시 한국에서 촬영한 〈Dynamite〉 영상을 통해 퍼포머로 참석했던 방탄소년단 또한, 이번에는 현지의 시상식 무대에서 〈Butter〉를 선보일 예정이었다. 그들은 2년 연속 '베스트 팝 듀오/그룹 퍼포먼스' 부문의 수상 후보에 올라 있었다.

그러나 앞서 2021년 11월 AMAs에서 '올해의 아티스트' 부문을 수상했을

9 　2019년 10월 26~27일과 29일 같은 장소인 잠실 올림픽 주경기장에서 열린 「BTS WORLD TOUR 'LOVE YOURSELF : SPEAK YOURSELF' THE FINAL」 이후 약 2년 5개월 만의 일이다. 다만, 이 무렵 코로나19의 재확산으로 관객들의 함성은 전면 금지되었다.

당시에도 제이홉은 상에 큰 의미를 부여하지 않으려 했다고 말한다.

—— 생각지도 못했던 상이고, 돌이켜보면 '와, 진짜 대단한 거구나' 싶은데…, 저는, 솔직하게 말하자면 요즘은 상에 의미 부여를 크게 안 하는 것 같아요. 내가 하는 것, 나에게 주어진 것을 열심히 하고 감사히 여기면서 활동하다 보면, 의미 있는 다른 많은 것들도 잘 따라온다고 생각해서 그런가 봐요. 그리고 본질적으로는 저희가 수상을 하는 이유 중 하나가 큰 사랑 덕분인데, 그건 팬분들이 있어서 가능한 거라…. 상을 통해서 저는 팬들의 사랑에 대해서만 인지하는 정도인 것 같아요.

세상에 무언가를 증명해야 한다는 마음에서 벗어날 수 있게 되면서, 방탄소년단은 눈에 보이는 목표가 아닌 보다 깊은 가치를 지닌 것들을 찾아 나가기 시작했다. 제이홉이 훗날 발표한 솔로 앨범 《Jack In The Box》 또한 그런 과정의 일환이었을 것이다. 방탄소년단 멤버들에게 상은 언제나 큰 영광이었지만, 그것에서 자신들이 이 일을 하는 의미를 찾거나 투영하지는 않았다. RM이 그래미어워드 수상에 대한 자신의 생각을 농담을 섞어가며 유쾌하게 밝혔다.

—— 그래미랑 저희가 무슨 친구도 아니고…, 하하. 다들 "그래미, 그래미"라고 자꾸 말해서 그렇지, 방탄소년단이 수상 후보에 오른 것 자체가 믿기 힘든 일이잖아요. 그런 동시에 그래미에서 상을 못 받는다고 한들, 그럼 또 어떤가 싶고요. 상 받으면 장식장 하나 갖춰서 그 위에 올려놓고 '그래, 나는 그래미 수상 아티스트다', 뭐 잠깐 이런 생각은 하겠지만요, 하하.

사실 2021년에는 방탄소년단도 그래미어워드에서의 수상을 바랐었다. 그 해 그들은 '베스트 팝 듀오/그룹 퍼포먼스' 부문의 수상 후보에 처음으로

이름을 올렸고, 빅히트 엔터테인먼트의 스태프들은 그들이 수상할 경우를 대비해 그래미어워드의 트로피를 본뜬 케이크를 만들기도 했다. 수상을 한다면 회사로서는 큰 경사인 만큼 이런 준비는 당연한 것이었다. 다만 팬데믹으로 인해 방탄소년단은 시상식 현장이 아닌 한국에서 결과를 기다려야 했고, 회사 스태프들이 주위를 분주하게 오가고 수십 명이 한데 모여 수상 여부를 지켜보는 상황은 방탄소년단 멤버들의 마음도 들뜨게 했다. 멤버들은 미국 현지의 생방송 시각에 맞추느라 이날 새벽 2시에 일어나야 하기도 했다. 뷔가 웃으면서 당시의 분위기를 들려주었다.

—— 저는 '상 안 받아도 돼' 하는 마음이었는데, 당일이 되니까 회사분들이 뭔가 기대감을 만드는 거예요! 하하. 수상할 때를 대비해서 움직이고 케이크도 가져오시는데, '정말 우리가 받게 되나…?' 싶었죠. 그때 다들 왜 모여 가지고…, 하하.

반면 2022년 제64회 그래미어워드의 분위기는 사뭇 다를 수밖에 없었다. 방탄소년단이 시상식이 열리는 미국 라스베이거스로 직접 가면서 많은 스태프들이 모여 있을 일이 없었다. 또 코로나19에 대비한 방역 정책으로 인해 시상식 현장에는 방탄소년단 외 소수의 관계자들만 입장할 수 있었다. 방탄소년단은 오히려 이전보다 더 차분한 분위기 속에 그들의 무대를 준비할 수 있었다. 그리고 2021년 11월 AMAs '올해의 아티스트' 수상, 뒤이어 「BTS PERMISSION TO DANCE ON STAGE -LA」와 「BTS PERMISSION TO DANCE ON STAGE -SEOUL」 공연을 통해 관객들을 만난 경험은 그들에게 새로운 목표를 제시했다. 음악 시상식에서의 수상은 기쁜 일이지만, 더 이상 그것이 그들이 해내야 하는 목표가 될 수는 없었다. 정국은 그래미어워드에서 아티스트로서 얻고자 했던 것에 대해 이렇게 말한다.

—— 물론 상을 받았으면 좋았겠지만, 수상에 중점을 두진 않았던 것 같

아요. 거기서 무대를 하는 것만으로도 너무 값진 경험이라서 팬분들에게 되게 고마웠고요. 그래서 수상보다는 '무대를 통해서 뭔가를 남기고 싶다'라는 마음이 좀 더 컸어요. 상을 받을지 당연히 긴장은 됐죠. 그런데 저는 그냥, 무대를 한 걸로도 너무나도 만족해요.

문제는, 이 무대에 서는 것 자체가 온갖 우여곡절을 겪고 이루어졌다는 점이다. 어쩌면 방탄소년단답다고 할 수 있을 만큼, 그들이 이날 그래미어워드 무대에 서는 것은 결코 쉽지 않았다. 제이홉과 정국이 그래미어워드를 앞두고 코로나19 감염으로 인해 각각 한국과 미국에서 자가 격리에 들어간 것이 그 시작이었다. 두 사람이 나머지 멤버들과 다 함께 연습할 수 있는 시간은 단 하루였다.

그런데 그래미어워드에서 그들이 선보일 예정이던 〈Butter〉의 퍼포먼스는 방탄소년단이 이제껏 시상식에서 보여 준 퍼포먼스 중 가장 난이도가 높다 해도 과언이 아니었다. 공개된 바와 같이 〈Butter〉 퍼포먼스의 하이라이트 중 하나는 멤버들이 무대 중앙에 모여 각자가 입고 있던 재킷을 벗으면, 재킷의 팔과 팔이 순식간에 연결되는 것이었다. 다른 퍼포먼스들은 아무리 어렵더라도 노력하면 할 수 있다. 하지만 이런 퍼포먼스는 아무리 노력을 해도 공연 당일 실패할 가능성이 존재한다. 공교롭게도 이 퍼포먼스는 공연 전날 현장 리허설 때까지도 실패했다.

재킷을 연결하는 것뿐만이 아니었다. 그래미어워드에서의 〈Butter〉 퍼포먼스는 마치 화려한 뮤지컬 넘버와 같은 구성으로 이루어졌다. 방탄소년단이 미술관처럼 꾸며진 공간에 스파이 또는 도둑처럼 침투한다는 설정 아래 퍼포먼스가 시작되면, 진이 조종석에서 멤버들을 지켜보는 가운데[10]

10 당시 진은 일상생활 중 왼손 검지에 부상을 입어 봉합 수술을 받은 상태였으며, 손에 보호대를 착용해야 했기에 가능한 범위 내에서만 퍼포먼스에 임했다.

멤버들이 팀 플레이를 통해 무대에 잠입한다.

정국이 와이어를 타고 공중에서 내려오면, 게스트석에 앉아 있던 뷔가 시상식 당일 옆자리에 앉는 것으로 결정된 올리비아 로드리고Olivia Rodrigo 와 대화를 하다 무대에 잠입할 수 있는 카드를 만들어 내는 마술을 보여 준 뒤 그것을 정국에게 던지고, 정국이 카드를 출입 장치에 꽂으면 진을 제외한 다섯 멤버들이 무대에 올라온다. 그들은 무대 위에서 레이저를 피하거나 춤을 추는 사이에 카드 마술을 하기도 한다. 그리고 마지막에는 7명이 다 함께 무대를 옮겨 댄서들과 대형 퍼포먼스를 선보인다.

그들은 원래의 〈Butter〉 퍼포먼스와는 달라진 댄스 브레이크를 소화해야 했을 뿐만 아니라, 그 사이 연기와 마술까지 한꺼번에 보여 줘야 했다. 멤버들은 공연을 앞두고 극도로 긴장할 수밖에 없었고, 퍼포먼스의 본격적인 시작을 여는 연결점 역할을 한 뷔는 올리비아 로드리고에게 귓속말하는 연기를 할 때 실제로는 아무 이야기도 하지 않고 말을 하는 척만 했다. 뷔는 『위버스 매거진』에 당시 자신이 얼마나 긴장했는지 털어놓은 바 있다.˙

> 대화를 이어 가면 제가 카드를 날릴 타이밍을 놓칠 것 같은 거예요. 마음속에서는 계속 박자를 세면서 카드 날릴 타이밍을 잡고 있었죠. '원, 투, 쓰리, 포', 계속 이 생각을 하고 있었어요. 그때 저는 인이어를 두 쪽 다 끼고 있어서 올리비아 로드리고가 무슨 얘기를 하는지 정확히 알기도 어려웠고요. 사실 그때 너무 떨렸어요. 재킷 퍼포먼스를 잘할지 못할지 걱정이어서 무대 오르기 전에 그 얘기만 하고 있었어요. 그 퍼포먼스 자체를 공연 전날에야 맞춰 보고 멤버들이랑 무대 올라간 거라서 제일 걱정됐거든요.

그래서 방탄소년단이 그래미어워드 무대를 마치는 과정은 정말 '미션 임

파서블'처럼 불가능한 작전을 단계별로 수행하는 것과 같았다. 뷔가 카드 마술을 선보이다 카드를 던지는 순간 정국이 그것을 재빠르게 받는 퍼포먼스에 환호성이 커지기 시작했고, 멤버들이 무대에 올라오자 다시 환호가 커졌다. 이어서 댄스 브레이크에서 멤버들이 레이저를 피해 무대에 잠입하는 과정을 춤으로 보여 준 뒤, 카드 마술을 결합한 퍼포먼스를 선보이면서 분위기는 정점으로 치달았다. 그리고 그 순간, 그들이 재킷을 벗어 던졌다.

모두가 그 뒤의 결과를 알고 있다. 재킷은 하나로 묶였다. 그 자체로 방탄소년단이라고 할 만한 순간이었다. 데뷔 전부터 그래미어워드 무대에 서기까지 그들은 온갖 일들을 겪었다. 그러나 무대에서만큼은, 그들은 언제나 그 순간 할 수 있는 모든 것을 해냈다. 신이 있다면 무대에서만큼은 그들은 신의 사랑을 받는 존재였다. 정확히는, 그들의 의지와 노력으로 신에게 도달할 수 있는 곳까지 날이 올랐다고 해야 할 듯하다.

『빌보드』는 제64회 그래미어워드의 퍼포먼스 중 가장 인상적인 무대로 〈Butter〉를 선정했다. 『롤링스톤』은 이 퍼포먼스를 역대 그래미어워드 퍼포먼스 중 13위에 올렸다. 2022년 기준 미국의 대중음악을 대표하는 두 매체의 인정만이 절대적인 것은 아니겠지만, 방탄소년단이 이 무대에서 무엇을 했는가에 대한 기록으로는 충분할 듯하다. 슈가는 그래미어워드에 참석한 경험을 비롯해 미국 시장에 대해 느낀 바를 이렇게 말한다.

—— 미국이 전 세계에서 음악 시장이 가장 큰 나라니까, 처음에는 두려움이 좀 컸던 것 같아요. 그런데 돌이켜 보면 '왜 그렇게까지 위축돼 있었을까?'라는 생각이 들긴 해요. 그리고 한편으로 저희는 이제, 상을 받거나 하는 것보다는 다른 전설적인 아티스트들처럼 최대한 오래 방탄소년단을 하는 게 목표가 됐고요. 사실 최전성기를

영원히, 아주 길게 가져가는 아티스트는 많지 않잖아요. 근데, 그렇다고 해서 하루아침에 갑자기 음악을 못 하거나 팀이 사라지는 건 아니니까. 오래오래 행복하게 무대를 할 수 있는 방법에 대해서 많이 생각해 보게 돼요.

INTRO : We're Now Going to Progress to Some Steps

방탄소년단 멤버들이 팬데믹 기간 동안 기억에 남는 순간 중 하나로 꼽은 것은 '인더숲 BTS편'In the SOOP BTS ver., 이하 '인더숲'[11]이다. '인더숲' 시리즈는 아티스트들이 자신의 팀 멤버들과 도시를 떠나 자연 속에서 보낸 며칠간의 휴식을 담은 예능 프로그램으로, 방탄소년단은 2020년과 2021년 두 차례에 걸쳐 촬영했다. 촬영을 한다는 점에서 '인더숲'은 그들에게 분명히 '일'이기는 했다. 하지만 다른 스케줄에서는 쉽게 경험할 수 없는 것들이 있었다. 슈가가 2020년의 첫 '인더숲' 촬영 당시를 회상했다.

—— 어떻게 보면, 저희끼리 한번 모여서 여행을 가야 할 시점이었어요. 〈Dynamite〉를 비롯해서 이런저런 일들을 준비해 보자고 얘기를 시작하던 때였거든요. 되게 좋은 기억이었죠. 다 같이 밥 만들어 먹고, 이야기도 하고. 시시콜콜한 농담도 하면서. 함께 그럴 수 있는 시간들이 너무 소중해서 한순간도 놓치기 싫은 마음들이 서로 많았던 것 같아요. 그래서 누가 무슨 말을 하든 많이 귀담아들으려고 했죠. 그리고 '인더숲' 촬영 동안에는 아침에 일어나면 오늘 뭘 하

11 JTBC 및 위버스를 통해 공개되었으며, JTBC를 기준으로 시즌 1은 2020년 8월 19일(총 8부작), 시즌 2는 2021년 10월 15일(총 4부작) 첫 방영을 시작했다. 시즌 1, 2 모두 현재 위버스에서 시청할 수 있다.

면 좋을지 생각하게 되거든요. '시간이 이렇게 많은 적이 없었는데, 뭘 하지?' 그러다가 뭔가 하고 싶은 걸 하다 보면 하루가 지나가고. 그런 일상이 되게 좋은 거라는 생각을 하게 됐죠.

작은 숙소에 모여 데뷔만 기다리던 때도, 처음 AMAs에 출연하며 긴장감으로 손을 떨던 순간도, 한계 없이 치솟는 인기에 추락에 대한 공포를 느끼던 때도 있었다. 그리고 팬데믹이 찾아왔다. 하지만 방탄소년단은 그 모든 과정을 거치며 자신들의 길을 찾아 나갔고, 슈가는 '인더숲'에서 오랜만에 멤버들과 함께하며 조용한 일상을 살아가는 것에서 기쁨을 느끼는 사람이 됐다.

지민이 밝은 얼굴로 '인더숲'에서 슈가를 비롯해 다른 멤버들에게 느낀 감정을 말했다.

—— 슈가 형이 때로는 무뚝뚝하고 센티멘털한 모습도 보여 주곤 하는데, '인더숲' 때는 형도 그렇고 멤버들도 너무 재밌게 노니까…, 뭐라고 해야 할까요, '아, 우리 팀이어서 정말 다행이다' 하는 생각이 들었어요. 너무너무 고마웠던 거죠. 멤버들이 각자 알게 모르게 힘들었던 것들에 대해서 서로에게 털어놔 주고, 다른 멤버들은 또 그 이야기를 들어 주고 그랬거든요.

이어서 지민이 '인더숲'에 대해 남긴 마지막 코멘트는 방탄소년단이 서로에게 갖는 의미처럼 보인다.

—— 진짜 형제들처럼 놀았죠.

2021년 4월 2일, 한국 대중음악 산업에는 한 가지 큰 이슈가 있었다. 하이브가 미국의 미디어 기업 이타카 홀딩스 Ithaca Holdings를 인수했다. 이타카 홀딩스는 아리아나 그란데 Ariana Grande, 저스틴 비버 Justin Bieber 등을 매니지먼트하는 스쿠터 브라운 Scooter Braun이 창립한 회사로, 그가 이끄는 SB 프로

젝트 Scooter Braun Project와 빅머신 레이블 그룹 Big Machine Label Group 등 다양한 사업 부문이 포함돼 있었다. 하이브가 이타카 홀딩스를 인수하는 데 투입한 비용은 약 1조 원이다. 그리고 K-pop에 조금이라도 관심이 있는 사람이라면 모두 알고 있듯, 하이브는 빅히트 엔터테인먼트가 2021년 3월 31일부로 새롭게 바꾼 이름이다.

방탄소년단의 멤버들은 각자의 고향에서 서울로 와 작은 회사의 아이돌 그룹으로 데뷔했고, 누구도 상상할 수 없었던 곳까지 올라갔다. 그들은 그래미어워드 무대에 섰고, 데뷔 후 10년에 가까운 활동을 집약하고 기념하기 위해 무려 48곡이 담긴 앤솔러지 앨범 《Proof》를 발표하는 팀이 되었다. 그리고 그들이 성장하는 사이, 빅히트 엔터테인먼트 또한 해가 바뀔 때마다 엄청난 성장을 거듭했다. 여러 회사를 인수했고, 팬덤이 모일 수 있는 플랫폼 위버스 Weverse를 만들고, 브이라이브를 위버스에 합병했다.

방탄소년단이 철저한 '아웃사이더'에서 전 세계 누구도 부정할 수 없는 '아웃라이어'가 되는 동안, 하이브를 비롯한 K-pop, 더 나아가서는 한국 대중문화 산업 또한 아웃라이어적인 존재가 됐다. 방탄소년단과 하이브는 더 이상 주류의 반대 개념으로서의 비주류나, 주류만큼 큰 비주류도 아니었다. 그들은 스스로 또 하나의 세계가 되었다.

그리고 이 모든 세속적 성공마저 더는 놀랍지 않게 됐을 때, 방탄소년단이 얻은 가장 커다란 것은 그들 서로가 형제라고 느낄 만큼 가까워졌다는 점이다. 제이홉은 그들이 생각하는 방탄소년단의 의미를 이렇게 말한다.

—— 피 안 섞인 가족이죠, 어떻게 보면. 근 10년 동안은 가족보다도 많이 본 사람들이고…, 누가 아프든 누가 기쁘든 누가 슬프든, 너무나도 감정이입이 되는 사이가 됐더라고요. 어느 순간부터, 그렇게 됐더라고요. 그 친구들이 힘들면 곁에 있어 주고 싶고, 기쁠 때 같이

웃어 주고 싶고, 뭔가 고민이 있을 때는 들어 주고 싶고…. 서로에
게 그런 존재인 것 같아요.

제이홉은 방탄소년단이 표지를 장식했던 미국 시사 주간지 『타임』TIME[12]의
대형 포스터에 여섯 멤버들로부터 사인을 받고 자신의 사인까지 더한 다
음, 그것을 액자에 넣어 집 거실에 걸어 두었다. 서로 전혀 알지 못했던 7명
이 이곳 서울에서 어느새 서로에게 가족과도 같은 의미를 갖게 됐다.

한국 대중음악 산업 중에서도 가장 산업적인 시스템이 자리 잡았고, 무수
한 자본과 인력과 마케팅과 기술이 투입되는 산업. 아이러니하게도 방탄
소년단은 그곳에서 태어나 가족을 만들었다. 그들의 데뷔 앨범《2 COOL
4 SKOOL》의 첫 곡 〈Intro : 2 COOL 4 SKOOL〉Feat. DJ Friz *의 첫 문장은 누
구도 상상하지 못한 방향으로 현실이 되었다.

We're now going to progress to some steps[13]

막대한 숫자가 보여 주는 성공과 상이 주는 증명이 아닌, 가족과 같은 이
들이 팬과 함께 만들어 가는 공동체의 여정. 또는 개인들이 모여 공동체를
만들어 기쁨과 슬픔을 함께 겪는 그 모든 과정. 방탄소년단의 과거이자 현
재이며 앞으로도 이어질 미래. 2010년 12월 24일, 가수가 되겠다는 꿈 하
나로 광주에서 서울로 왔던 제이홉은 방탄소년단의 미래에 대한 바람을
이렇게 이야기한다.

─── 지금도 우리 팀은 뭐랄까…, 부단하게 열심히 노력하는 것 같아요.

포기하지 않고, 저희를 바라봐 주는 팬들을 생각하면서 '뭐든 해 보

12 2018년 10월 22일 발행된 『타임』을 통해 방탄소년단은 한국 가수 최초로 『타임』의 글로벌판 표지를 장식했다.
『타임』은 방탄소년단을 "차세대 리더"(Next Generation Leaders)로 칭하면서, 인터뷰를 토대로 '방탄소년단
이 세계를 정복하는 법'(How BTS Is Taking Over the World)이라는 제목의 기사를 실었다.

13 지금부터 우리는 앞으로 나아갈 것이다

자' 하면서. 사실 무섭기도 해요. 언제 무너질지 모른다는 생각도 들죠. 하지만 우리는 서로에 대한 자부심이 되게 강해요. 언제나 잘해 왔고, 또 지금도 잘해 주고 있고. 그래서 충분히 리스펙을 받을 만한 사람들이거든요. 그리고 각자의 생각이라는 게 다 있는 친구들이고, 착해요, 하하. 어떻게 이런 사람들을 만났는지…! 가끔은 좀 통하지 않는 부분이 있더라도 그걸 늘 소통으로 이겨 나간 사이라, 이 사람들을 만난 게 너무나도 큰 축복이에요. 멤버들에게 항상 고맙다는 말을 해 주고 싶고, 저희는 '아미가 웃고 기뻐할 수 있다면 그게 곧 우리 행복이다' 생각하면서 계속 달려나가고 있어요.

Proof

ANTHOLOGY ALBUM
2022. 6. 10.

TRACK

CD 1

01 Born Singer
02 No More Dream
03 N.O
04 상남자 (Boy In Luv)
05 Danger
06 I NEED U
07 RUN
08 불타오르네 (FIRE)
09 피 땀 눈물
10 봄날
11 DNA
12 FAKE LOVE
13 IDOL
14 작은 것들을 위한 시 (Boy With Luv) (Feat. Halsey)
15 ON
16 Dynamite
17 Life Goes On
18 Butter
19 Yet To Come (The Most Beautiful Moment)

CD 2

01 달려라 방탄
02 Intro : Persona
03 Stay
04 Moon
05 Jamais vu
06 Trivia 轉 : Seesaw
07 BTS Cypher PT.3 : KILLER (Feat. Supreme Boi)
08 Outro : Ego
09 Her
10 Filter
11 친구
12 Singularity
13 00:00 (Zero O'clock)
14 Euphoria
15 보조개

CD 3 (CD Only)

01 Jump (Demo Ver.)
02 애매한 사이
03 상남자 (Demo Ver.)
04 따옴표
05 I NEED U (Demo Ver.)
06 흥탄소년단 (Demo Ver.)
07 Tony Montana (with Jimin)
08 Young Forever (RM Demo Ver.)
09 봄날 (V Demo Ver.)
10 DNA (j-hope Demo Ver.)
11 Epiphany (Jin Demo Ver.)
12 Seesaw (Demo Ver.)
13 Still With You (Acapella)
14 For Youth

VIDEO

 〈Proof〉 LOGO TRAILER

 〈Yet To Come〉
(The Most Beautiful Moment)
MV TEASER

 〈Yet To Come〉
(The Most Beautiful Moment)
MV

2013

- 싱글 앨범 《2 COOL 4 SKOOL》 발매 —— 2013. 6. 12. ————
- 데뷔 —— 2013. 6. 13. ————————————————
- 'ARMY' 이름의 탄생 —— 2013. 7. 9. —————————
- 미니 앨범 《O!RUL8,2?》 발매 —— 2013. 9. 11. —————
- 2013 MMA '신인상' 수상

2014

- 2014 골든디스크어워즈 '신인상' 수상 ——————————
- 2014 서울가요대상 '신인상' 수상 ———————————
- 미니 앨범 《Skool Luv Affair》 발매 —— 2014. 2. 12. ———
- ARMY 창단식 개최 —— 2014. 3. 29. ———————
- 정규 앨범 《DARK&WILD》 발매 —— 2014. 8. 20. ——
- 첫 단독 콘서트 「2014 BTS LIVE TRILOGY EPISODE II. 'THE RED BULLET'」 개최 ——

2015

- 「2015 BTS LIVE TRILOGY EPISODE I. 'BTS BEGINS'」 개최 ————
- 미니 앨범 《화양연화 pt.1》 발매 —— 2015. 4. 29. ———
- MTV EMA(Europe Music Awards) 2015 '월드 와이드 액트' 부문 한국 대표 선정 ——
- 「2015 BTS LIVE '花樣年華 ON STAGE'」 개최 ———————
- 미니 앨범 《화양연화 pt.2》 발매 —— 2015. 11. 30. ———

2016

- 스페셜 앨범 《화양연화 Young Forever》 발매 ——— 2016. 5. 2. ———
- 「2016 BTS LIVE '花樣年華 ON STAGE : EPILOGUE'」 개최 ———
- 정규 앨범 《WINGS》 발매 ——— 2016. 10. 10. ———
- 2016 MMA '올해의 앨범' 수상 ———
- 2016 MAMA '올해의 가수' 수상 ———

2017

- 스페셜 앨범 《YOU NEVER WALK ALONE》 발매 ——— 2017. 2. 13. ———
- 「2017 BTS LIVE TRILOGY : EPISODE III 'THE WINGS TOUR'」 개최 ———
- 2017 BBMAs '톱 소셜 아티스트' 수상 ———
- 미니 앨범 《LOVE YOURSELF 承 'Her'》 발매 ——— 2017. 9. 18. ———
- 2017 AMAs 한국 가수 최초로 단독 무대 ———
- 2017 MAMA '올해의 가수' 수상 ———
- 2017 MMA '올해의 베스트 송' 수상 ———
- 「2017 BTS LIVE TRILOGY : EPISODE III 'THE WINGS TOUR' THE FINAL」 개최 ———

2018

- 정규 앨범 《LOVE YOURSELF 轉 'Tear'》 발매 ——— 2018. 5. 18. ———
- 2018 BBMAs 월드 프리미어 무대 및 '톱 소셜 아티스트' 수상 ———
- 리패키지 앨범 《LOVE YOURSELF 結 'Answer'》 발매 ——— 2018. 8. 24. ———
- 「BTS WORLD TOUR 'LOVE YOURSELF'」 개최 ———
- 한국 가수 최초로 UN총회 연설 ———
- 2018 AMAs '페이보릿 소셜 아티스트' 수상 ———
- 한국 가수 최초로 미국 시사 주간지 「타임」 글로벌 커버 장식 ———
- 2018 대한민국 대중문화예술상 화관문화훈장 수훈 ———

10-YEAR RECORD OF BTS

BEYOND THE STORY

비욘드 더 스토리

2023년 6월 13일 초판 1쇄 인쇄
2023년 7월 9일 초판 1쇄 발행

강명석 · 방탄소년단

Publisher 신영재
Project Management 이대연
Interview · Record 강명석, 김연주
Producing · Editing 김연주
Design 조윤주
Photography 김영준
Business Management 이유경, 김성준
Project Marketing 이혜진, 김영주

© 2023 BIGHIT MUSIC. All Rights Reserved.

주식회사 빅히트뮤직 (출판등록 2023년 3월 7일 제2023-000027호)
서울시 용산구 한강대로 42

이 책에 수록된 가사는 그 발췌 및 사용에 대하여 각 곡의 저작자로부터 사전 승인을 받았습니다.
KOMCA 승인 필

ISBN 979-11-983209-0-2 (03600)

저작권법에 의하여 보호를 받는 저작물이므로 무단 전재와 무단 복제를 금지하며,
어떠한 경우에도 출판사와 저작권자의 서면 동의 없이 도서의 일부 또는 전체를 재사용할 수 없습니다.